西秦戲研究

劉紅娟　著

第八輯
總序

　　甲辰春和，歲律肇新。纘述古今之論，弘通文史之思。

　　《福建師範大學文學院百年學術論叢》第八輯，以嶄新的面貌，在臺北萬卷樓圖書公司出版發行，甚可喜也。此輯所涉作者及專著，凡十有五，略列其目如次：

　　　　蔡英杰《說文解字的闡釋體系及其說解得失研究》。
　　　　陳　瑤《徽州方言音韻研究》。
　　　　　　　　以上文字音韻學二種。
　　　　林安梧《道家思想與存有三態論》。
　　　　賴貴三《韓國朝鮮王朝《易》學研究》。
　　　　　　　　以上哲學二種。
　　　　劉紅娟《西秦戲研究》。
　　　　李連生《戲曲藝術形態與理論研究》。
　　　　陳益源《元明中篇傳奇小說與中越漢文小說之研究》。
　　　　傅修海《中國左翼文學現場研究》。
　　　　雷文學《老莊與中國現代文學》。
　　　　徐秀慧《光復初期臺灣的文化場域與文學思潮》。
　　　　王炳中《現代散文理論的個性說研究》。
　　　　顏桂堤《文化研究的變奏：理論旅行與本土化實踐》。
　　　　許俊雅《鯤洋探驪——臺灣詩詞賦文全編述論》。
　　　　　　　　以上文學九種。
　　　　林清華《水袖光影集》。
　　　　　　　　以上影視學一種。

　　林文寶《歷代啟蒙教材初探與朗誦研究》。

　　以上蒙學一種。

　　知者覽觀此目，倘將本輯與前七輯相為比較，不難發見：本輯的規模，頗呈新貌。約而言之，此輯面貌之「新」處，略可見諸兩端：

一曰，內容豐富而廣篇幅。

　　如上所列，本輯所收論著十五種，較先前諸輯各收十種者，已增多百分之五十的分量，內容篇幅之豐廣不言而喻。復就諸論之類別觀之，各作品大致包括文字音韻學、哲學、文學、影視學、蒙學等五方面的研究，而文學之中，又含有戲曲、小說、詩詞賦文、現代散文、左翼文學各節目的探討，以及較廣義之文化場域、文藝理論、文學思潮諸領域的闡述，可謂春華競放，異彩紛呈！是為本輯「新貌」之一。

二曰，作者增益而兼兩岸。

　　倘從作者情況分析，前七輯各論著的作者，均為服務於福建師範大學的大陸學者。本輯作者十五位乃頗不同：其中十位屬福建師範大學文學院，另五位則為臺灣各高校教授，分別服務於成功大學中國文學系、臺灣師範大學國文系、臺東大學兒童文學研究所、東華大學哲學系等高教部門。增益五位臺灣學者，不僅是作者群體的更新，更是學術融合的拓展，可謂文壇春暖，鴻論爭鳴！是為本輯「新貌」之二。

　　惟本輯較之前七輯，雖別呈新氣象，然於弘揚優秀中華文化，促進兩岸學者交流的本悃，與夫注重學術品質，考據細密嚴謹之特色，卻毫無二致。縱觀第八輯中的十五書，無論是研究古典文史的著述，還是探索現當代文學的論說，其縱筆抒墨，平章群言，或尋文心內涵，或覓哲理規律，有宏觀鋪敘，有微觀研求，有跨域比較，有本土衍索，均充分體現了厚實純真的學術根底，創新卓異的學術追求。

「苟非其人，道不虛行」，高雅的著作，基於優秀學人的「任道」情懷。這是純正學者的學術本能，也是兩岸學界俊英值得珍惜的專業初心。唯其貞循本能，不忘初心，遂足以全面發揮學術研究的創造性，足以不斷增強研究成果的生命力。於是乎本輯十五種專著，與前七輯的七十種作品，同樣具備了堪經歷史檢驗而宜當傳世的學術質量，而本校文學院「百年學術論叢」的十載經營，十載傳播，亦將因之彰顯出重大的學術意義！每思及此，我深感欣慰，以諸位作者對叢書作出的種種貢獻引為自豪。至若臺北萬卷樓圖書公司各同道多年竭力協謀，辛勤工作，確保了叢書順利而高品格地出版發行，我始終懷抱兄弟般的感荷之情！

　　中華文化，源遠流長。歷代學人對中國悠久傳統文化的研討，代代相承，綿綿不絕，形成了千百年來象徵華夏民族國魂的文化「道統」。《易》曰：「觀乎人文，以化成天下。」即言聖人深切注重中華文明的雄厚積澱，期盼以此垂教天下後世，以使全社會呈現「崇經嚮道」的美善教化。嘗讀《晦庵集》，朱子〈春日〉詩云：「勝日尋芳泗水濱，無邊光景一時新。等閒識得東風面，萬紫千紅總是春。」又有〈春日偶作〉云：「聞道西園春色深，急穿芒屩去登臨。千葩萬蕊爭紅紫，誰識乾坤造化心？」此二詩暢詠春日勝景。我想，只要兩岸學者心存華夏優秀道統，持續合力協作，密切溝通交流，我們共同丕揚五千年中華文化的「春天」必然永在，朱子所謂「萬紫千紅」、「千葩萬蕊」的春芳必然永在。願《福建師範大學文學院百年學術論叢》的學術光華，永遠沁溢於兩岸文化學術交融互通的春日文苑！

汪文頂

謹撰於閩都福州

二〇二三年十二月一日

目次

第八輯總序 ·· 1

目次 ··· 1

緒論 ··· 1

第一章　西秦戲的源流 ··· 1

第一節　西秦戲的源流概說 ··· 1

第二節　西秦戲的入粵：明末清初反明抗清武裝與秦腔

　　　　在南方的傳播 ·· 31

第三節　西秦戲與粵劇梆子的入粵路線考 ····························· 64

第二章　西秦戲的發展與現狀 ··· 71

第一節　西秦戲的生存環境 ··· 71

第二節　西秦戲的發展概述 ··· 107

第三節　西秦戲的藝術流變 ··· 136

第四節　西秦戲的現狀 ··· 151

第三章　西秦戲的演出體制 ·· 169

第一節　西秦戲的唱腔結構分析 ··· 169

第二節　西秦戲的樂隊與樂器 ·· 190

第三節　西秦戲的行當體制與表演 ······································ 216

第四節　西秦戲的劇目 ··· 222

第四章　西秦戲的班社 ·· 313

第一節　班社的管理 ·· 313
第二節　主要班社 ·· 340
第三節　主要演員 ·· 345
第四節　曲館（班） ·· 363

餘論　非物質文化遺產的保護 ································ 367

後記 ·· 379

參考文獻 ·· 381

緒論

一　戲曲研究的新變

　　中國戲曲史研究，作為一門獨立的學科，是在二十世紀逐步發展起來的。中國戲曲研究學科建立的一個重要標誌，是王國維的《宋元戲曲史》及相關著作的出版，從而確立了戲曲研究的基本格局和框架。儘管王國維也曾涉及戲曲的表演、音律等方面，但他著重挖掘的卻是戲曲的文學價值，「雖曾闡述源流，偶亦聯繫舞臺事物，但其主要論點，卻傾向於劇本文學方面」[1]。這一學科的建立，研究隊伍從小到大，學術建構的體系日見完備，分工日見細緻。近一百年來，經過王國維、吳梅、齊如山、鄭振鐸、馮沅君、周貽白、任中敏、孫楷第、錢南揚、趙景深、盧前、王季思、董每戡、張庚等一大批學術前輩的卓有成效的研究，為我們留下了十分豐碩的學術成果。

　　文學本位的戲曲觀念，使以往的古典戲曲研究偏重於案頭分析，以純文學的眼光觀照戲曲，挖掘其文學價值，這一方法所存在的偏差隨著研究的深入不斷彰顯。不少戲曲研究工作者已經逐步認識到這種研究觀念對戲曲研究帶來的損害。更多的學者已經根據戲曲本身的特性拓展研究的空間，對戲曲文化、戲曲學術史、近代戲曲、當代戲曲、少數民族戲曲，以及地方劇種研究等方面投入更多的關注。代表戲曲研究新變化的有三：第一，戲曲文物學研究。戲曲文化與考古學

[1]　周貽白：〈編寫《中國戲曲史》的管見〉，《周貽白戲劇論文選》（長沙市：湖南人民出版社，1982年），頁2。

的結合給戲曲研究提供了一個廣闊的研究空間；第二，宗教、儀式戲曲的研究，主要包括儺戲、目連戲等前戲劇形態的研究；第三，戲曲作為非物質文化遺產的研究。

目前國家正大力提倡保護非物質文化遺產，傳統戲劇作為非物質文化遺產中的重要組成部分，逐漸引起了各地專家的重視。伴隨著非物質文化遺產的保護和研究工作的深入，地方戲的研究也慢慢升溫。珍稀劇種有自身的藝術魅力和歷史價值，對它們的研究與非物質文化遺產的保護緊密相連。我們需要重新審視稀有劇種和民間小戲的價值和意義，從理論上探討它的文化價值。宋俊華先生的〈非物質文化遺產與戲曲研究的新路向〉一文指出，非物質文化遺產理論的產生，為戲曲研究提供了新思路。從非物質文化遺產的角度看戲曲，戲曲在傳承、活態、價值和生態等方面具有鮮明的特點。對這些方面展開研究，是戲曲研究發展的新趨勢。[2]

新世紀中國戲劇研究的新變化，還可以從一系列的學術研討會看出一些蹤跡。一九九九年，中山大學中文系與《文學遺產》、《文藝研究》編輯部聯合舉辦了「世紀之交中國古代戲曲與古代文化國際學術研討會」。會議論文仍然主要集中在對中國戲曲史的專題考論、戲曲文獻的考索與作家心態的解讀上。新世紀以後，更多的學者已經轉向關注非物質文化遺產、民間戲劇，以及與之相關的民俗、宗教、傳承、保護等。二○○四年，由首都師範大學民族藝術研究所主辦了「戲曲現狀與戲曲研究」學術研討會。會議以昆曲被聯合國教科文組織列入「人類口述和世界非物質文化遺產代表作」為契機，對戲曲未來的發展趨勢等問題作了深入的探討。同年，中山大學中文系、中山大學中國非物質文化遺產研究中心也主辦、召開了三個國際學術研討會，其中兩個會議的議題中心便是「多維視野下的民間文化研究」和

2　宋俊華：〈非物質文化遺產與戲曲研究的新路向〉，《文藝研究》2007年第2期，頁96。

「中國古代戲曲研究發展戰略」。二〇〇五年,「中國戲劇:從傳統到現代」國際學術研討會在南京、上海兩地召開。會議上出現了一組反思當代傳統戲劇、為當代戲劇發展把脈和診斷的論文,說明專家學者已經逐漸意識到當代的傳統戲劇是中國古代戲曲發展的延續,不能人為地割裂歷史,把當代的傳統戲劇捨棄。此外還有「中國非物質文化遺產保護 · 蘇州論壇暨第二屆昆曲國際學術研討會」、黑龍江大學文學院主辦的中國古代戲曲學術研討會等。現在,不少學者已經意識到:學者不能只進行象牙塔式的研究,應該把研究和保護結合起來;在非物質文化遺產研究方興未艾的學術背景下,對民間戲曲的重新審視,不僅打開了一個新的視野,還具有方法論諸方面的意義。

但是,正如傅謹先生在〈中國戲劇的世紀性轉折〉一文中提到的:「進入二十一世紀以來,中國當代戲劇領域出現了一些重要的變化。這些變化的意義尚未得到人們足夠重視,甚至連這個變化的出現也還沒有為多數人察覺。」[3]戲曲非物質文化遺產的理論研究剛剛起步,一切都在摸索行進中,還存在許多亟待解決的問題,需要更多的專家學者投入到這個行列。

伴隨著研究觀念的變化和研究領域的拓展,中國戲劇研究的方法也出現了新的變化,新方法所導致的研究範式的變革過程漸漸清晰。

一九四九年以後,由於政治權力對學術研究的過多干預,這一時期的戲曲研究受到諸多限制,意識形態過重,表現在戲曲研究領域,為多分析作品的思想性、人民性。二十世紀八十年代以後,特別是改革開放後,國門打開,大量的西方理論湧入,不少研究者急於將西方各個領域的新理論直接簡單搬來運用於中國的學術研究。這種以西方理論套中國材料的研究很快顯示出弊端。隨著戲曲研究領域的不斷嘗試,研究者逐漸「從以往單純的思想性批判,轉入到文本本身的審美

3　傅謹:〈中國戲劇的世紀性轉折〉,《中國新聞週刊》2007年8月20日。

的研究；從價值的判別，轉入到文化現象與歷史事實的描述或闡釋；努力拓展研究的視野，使文學及文學研究從政治的附屬物中解脫出來。」[4]

　　早在二十世紀，周貽白和歐陽予倩兩位先生就已對純粹的案頭戲劇研究表示了不滿。周貽白先生指出：「戲劇這一藝術部門，決不是單論文章，或者考訂故事，就可以包舉其全體的。專論文章，可以成為劇本文學史的研究，卻不等於戲劇史的研究。同時，要談劇本文學，最好是聯繫舞臺表演來談，才不致成為談文而非談劇。」[5]歐陽予倩也說：「以前研究戲曲史的幾乎都只注重文字資料，很少注意演出，所以就不夠全面。他們多半是關起門來翻書本，很少聯繫著各劇種的表演和音樂來進行研究；尤其難於結合演出，結合觀眾，獲得比較準確的結論。」[6]一九九九年，康保成先生和黃仕忠先生、董上德先生在世紀之交的對戲曲研究的回顧和展望中也強調戲曲研究應該案頭和場上並重，劇本和演出形態並重。[7]

　　戲曲本身是綜合藝術的表現，其存在與劇場、觀眾、社會風俗、人文環境、民眾心理等外部因素密切相關。戲曲研究者逐漸意識到戲曲的這一特性，充分借鑒考古學、民俗學、宗教學、社會學等其它學科的相關理論和方法，從更新的戲曲觀念拓展學術研究空間，自覺地對研究範式進行調適。當前學術界對戲曲研究方法的探索和總結，尤以康師保成先生為代表。從一九九九至二〇〇八年，康先生連續在《文學遺產》、《民族藝術》、《湖北大學學報》、《中山大學學報》、《文藝研究》等刊物上發表了一組文章：〈回歸案頭──關於古代戲曲文

4　康保成、黃仕忠、董上德：〈徜徉於文學與藝術之間〉，《文學遺產》1999年第1期。

5　周貽白：〈編寫《中國戲曲史》的管見〉，《周貽白戲劇論文選》（長沙市：湖南人民出版社，1982年），頁3。

6　歐陽予倩：《中國戲曲研究資料初輯‧序言》（北京市：中國戲劇出版社，1957年），頁1。

7　康保成、黃仕忠、董上德：〈徜徉於文學與藝術之間〉，《文學遺產》1999年第1期。

學研究的構想〉、[8]〈宗教、民俗與戲劇形態研究〉、[9]〈中國戲劇史研究的新思路〉、[10]〈以開放的心態從事中國戲劇史研究〉、[11]〈後戲劇時代的中國古代戲劇形態研究〉。[12]其中，康保成先生主要的觀點有：中國戲曲史是一張網；在前人研究基礎上，充分認識不同戲劇品種的聯繫和差異，積極開展「活」的戲劇史研究，重視對劇本體制與演出形態的發展變化的研究；充分認識我國戲劇與民俗、宗教的密切關係；充分重視農村祭祀戲劇、少數民族戲劇、瀕臨滅絕的戲劇品種的調查研究等。在研究方法上，康保成先生提倡運用三重證據法，即文獻、文物、田野資料相互參證；倡導中國戲劇史勿需劃地為牢，學者本人亟需掙脫學科歸屬的羈絆，保持自信；在全球化的大背景下，希望學者把中國戲劇史當成一門不分國界的學問；研究中國古代戲劇形態，必須運用多方面的知識，分別對戲曲的劇本體制、音樂唱腔、腳色源流、演出場所、服飾化妝等進行深入研究。

　　新世紀研究方法帶來的革新，正如有的研究者所概括的：考古挖掘、田野調查等方法的採用使戲曲文獻搜集走出書齋的局限，大大拓展了戲曲文獻的來源途徑。研究方法的變更改變了戲曲研究的基本格局，形成了百家爭鳴的熱鬧景象，使純粹文學式的戲曲研究變成多元、立體的戲曲研究。[13]同時，研究方法的革新也給研究者帶來了全方面的挑戰。戲劇研究已經不再局限於坐在書齋和圖書館翻檢歷史文獻，而是有時根據研究對象需要走向田野，走進生活，並瞭解和掌握多學科的知識和方法。

8　康保成：〈回歸案頭——關於古代戲曲文學研究的構想〉，《文學遺產》2004年第1期。

9　康保成、廖明君：〈宗教、民俗與戲劇形態研究〉，《民族藝術》2004年第2期。

10　康保成：〈中國戲劇研究的新思路〉，《湖北大學學報》2005年第5期。

11　康保成：〈以開放的心態從事中國戲劇史研究〉，《中山大學學報》2006年第2期。

12　康保成：〈後戲劇時代的中國古代戲劇形態研究〉，《文藝研究》2008年第1期。

13　苗懷明：〈從文學的、平面的到文化的、立體的——20世紀80年代以來中國戲曲研究方法變革之探討〉，《河南社會科學》2003年第5期。

二　珍稀小劇種不能忽視

　　戲曲作為非物質文化遺產的研究並非有意捕捉時代新風，盲目的追求新鮮。翻開各種版本的中國戲劇（曲）史著作，我們可以發現，這些著作對清代以後花部戲曲的著墨少之又少。中國傳統戲劇並非到了清代以後就停止發展，甚至消失了。目前，歷經宋、元、明、清發展而來的傳統戲劇還在各地存活著。它們不因學者的忽視而消失。它們可以為研究者展示歷史文獻所無法看到的，如聲腔、表演、傳承等方面的「活」的形態。不僅如此，有些古老的劇種還保留著某些原始的面貌。這些不僅對於當前國家提倡的非物質文化遺產的保護和研究有積極的意義，對古代戲曲的研究也同樣具有重要的意義。

　　在新的學術風氣的影響下，劇種研究逐漸受到關注和重視。全國先後舉辦了幾次較大規模的「地方戲發展戰略研討會」，重點討論了地方戲的生存現狀、傳承創新和發展走向等問題。有些地方戲或地方聲腔還專門召開了研討會，如弋陽腔、四平腔、越劇、歌仔戲等，呈現了地方戲（劇種）研究和非物質文化遺產的保護相結合的良好態勢。但是，劇種研究中，總體上還是有偏愛大劇種的傾向，譬如京劇、昆曲等。近年來，昆曲的理論研究非常活躍，成果卓著，陸續出版了《二十世紀前期昆曲研究》、《昆曲與明清社會》、《昆曲創作與理論》、《昆曲的傳播流布》、《昆曲表演藝術論》、《昆曲與人文蘇州》、《昆曲與文人文化》、《昆曲與明清樂伎》、《昆曲與民俗文化》、《中國的昆曲藝術》等。就各地召開的劇種研討會而言，也是京劇、昆曲等大劇種居多。如二〇〇七年的「川昆搶救繼承展演暨中國地方戲與昆曲藝術論壇」、「京劇與中國文化傳統——第二屆京劇學國際學術研討會」，二〇〇五年的「京劇的歷史、現狀與未來——暨京劇學學科建設學術研討會」、「走進傳統、走進現代、走進你我——現代化背景下的中國川劇——沈鐵梅表演藝術研討會系列活動」，二〇〇四年的

「全國弋陽腔（高腔）學術研討會」，二〇〇二年的「用創新思維奏響京劇藝術的時代樂章——全國京劇音樂創作研討會」等，類似的諸多研討會基本上都是以京、崑為主角。

　　小劇種目前只是在某一小地區流行，其影響當然不大。但小劇種之所以能夠存活，與當地的文化密切相關。小劇種能夠在某些方面反映一個地方的文化特色，它們的存在，體現了文化的多樣性。況且，目前很多小劇種恰恰是由歷史上的大劇種逐漸萎縮而成為小劇種的。這一類的小劇種往往有著悠久的歷史，沉澱著深厚的文化底蘊，往往保留著在歷史文獻中無法找尋的一些原始藝術因素或形態，成為戲曲研究的「活化石」。如福建的蒲仙戲，其劇目和唱腔表演，被認為還保留著宋元南戲的一些形態。

　　同理，本文的研究對象——西秦戲，至今仍遺存有明代產生的西秦腔。「西秦腔」，最早出現在明代萬曆年間《缽中蓮》傳奇的第十四齣【西秦腔二犯】；清代乾隆年間的戲曲演出本《綴白裘》第六集，也收有西秦腔《搬場拐妻》一齣；再者，乾隆年間吳太初《燕蘭小譜》中，亦有「蜀伶新出琴腔，即甘肅調，名西秦腔」的記載。西秦腔流傳到廣東，被廣東的觀眾稱為西秦戲。

　　隨著聲腔劇種研究的深入，眾多學者已經不斷意識到西秦腔的研究價值和學術意義。在中國戲曲發展史上，西秦腔是由曲牌體向板腔體的戲曲音樂體制轉化的一個非常重要的關節點。同時，西秦腔對清代中葉以後產生的重要聲腔——皮黃腔也有舉足輕重的意義，學術界已經普遍認同西皮源於西秦腔的觀點。但目前有的學者再次提出，二黃腔也源於西秦腔。那麼，西秦腔究竟是怎樣一種聲腔？只有把這個問題搞清楚，才能從真正意義上解決相關問題的爭論。由於歷史文獻的匱乏和戲曲發展的變遷，在產生西秦腔的地方已經難以找到西秦腔的影子。儘管許多研究者意識到西秦腔的重要，但卻只能是望洋興嘆。西秦戲作為西秦腔的遺存，對於解決爭論具有非常重要的意義。但是，

也正因為西秦戲劇種之「小」，它受到了學術界長期不應有的忽視。

　　明代產生於西北的西秦腔如何傳入南方？為何能夠在異質文化的南方頑強地生存？西秦戲傳入廣東之後，曾給廣東劇壇帶來了怎樣的影響？理清西秦戲的源流，可以進一步的探究西秦腔的形態，理清明清時期梆子聲腔劇種的形成和發展、各聲腔在南北方的交融、匯合、傳播與影響。這對考察各地地方劇種的源流發展，上溯研究古代戲劇的形態，乃至對於廣東的地域文化研究，都具有極其重要的意義。

　　但是，要對西秦戲展開全面的研究並不容易。既缺乏先行者的成果可資借鑒，又缺乏文獻資料，而且西秦戲的現狀極其瀕危。這種局面迫使我走出書齋，花費大量的時間和精力到當地對劇種及其所處的環境進行觀察、採訪、調查，收集劇本、劇目等文獻資料，錄製唱腔、表演等音像資料。為了弄清楚西秦戲的源流，我還特意到陝西、甘肅、安徽、江西、福建等省進行實地考察。存在諸多困難的情況下，我開展了十分艱難的西秦戲研究。本書在此基礎上，力圖搞清楚西秦戲這一瀕危劇種的源流、特徵和生存狀況，為當前的非物質文化遺產的保護提出一些理論支持和建議。

三　西秦戲的研究現狀

　　迄今為止，學術界對於西秦戲的研究基本上是空白。與西秦戲密切相關的西秦腔倒是有不少學者關注。但由於西秦腔在其原輸出地已經難以找尋其面貌，加之缺乏足夠的歷史材料，導致西秦腔的研究難以突破。目前，秦腔與西秦腔的聲腔界定、地域歸屬、兩者的關係，仍是眾說紛紜。有的觀點認為，西秦腔就是陝西的秦腔，如孟繁樹先生；[14]有的觀點認為，西秦腔是陝西的西府秦腔，如趙家瑞先生；[15]

14 孟繁樹：《中國板式變化體戲曲研究》，臺北市：文津出版社，1991年。

15 趙家瑞：〈從西府秦腔源探古「西秦腔」〉，《當代戲劇》2007年第2期。

也有人直接懷疑西秦腔的存在。

　　對西秦戲有所關注的學者有流沙先生等前輩學者。流沙先生從某一個具體腔調入手，對西秦腔的形成做出了有益的探討。日本的田仲一成先生對西秦戲的入粵，也從移民的角度做過探討，認為西秦戲可能來自河南一帶。此外，廣東藝術研究所的李時成、黃鏡明、許翼心等幾位先生曾多次赴海陸豐進行調查，提出了西秦戲源於徽劇的觀點。致力於海陸豐文化研究的當地呂匹先生，長期關注海陸豐西秦戲、正字戲、白字戲三個稀有劇種，對三個劇種的班社、演員、演出習俗及其與當地民俗的關係等方面頗有心得，寫了大量的評介文章，特別是保存了大量的珍貴資料，為三個劇種的非物質文化遺產保護做出了卓著的貢獻。二〇〇七年，中國文聯出版社出版了嚴木田先生的《西秦戲傳統音樂唱腔探微》一書。嚴先生出身於西秦戲的梨園世家，集表演、導演、音樂諸才能於一身，對西秦戲的音樂唱腔非常熟稔，曾是《中國戲曲音樂集成·廣東卷》的西秦戲戲曲音樂部分的主筆之一。《西秦戲傳統音樂唱腔探微》在《中國戲曲音樂集成·廣東卷》的基礎上另外增加了大量的珍貴譜例，具有重要的文獻參考價值。此書的出版，無疑對推動西秦戲的研究有非常重要的意義。

　　前輩學者所做的種種努力，為後人的進一步研究提供了寶貴的經驗。但是，由於他們沒有對西秦戲進行全面深入的考察，得出的結論難免失之於偏，讓人難以信服。

　　二十世紀五、六十年代，海豐縣西秦戲劇團和陝西秦腔劇團曾進行過兩次交流和探討，對兩個劇種的聲腔、劇目、表演等進行了全面的比較，為後人留下了珍貴的材料。當時雙方比較後認為，西秦戲和秦腔「很難說有什麼血緣關係。」[16]然而，由於他們對西秦腔、秦腔和西秦戲缺乏歷史的觀照和研究，僅僅對當時的西秦戲和秦腔進行橫向比較，所以，得出的結論也容易趨於簡單武斷。

16 曾新：《海豐駐陝西學習組報告》，海豐縣文化局檔案文件，1961年。

四　本書所採取的研究方法和材料

　　本書主要採取文物、田野調查和歷史文獻相結合的「三重證據法」進行研究。在具體的研究過程中運用戲曲史、音樂學、語言學等學科的相關方法進行深入考察。材料主要來源於田野收集的第一手資料，主要包括：劇本資料，包括老藝人手抄的劇本、單片、上個世紀五六十年代文化局組織收集整理的劇本、劇團的演出宣傳單、劇情介紹等；音像資料：主要是田野調查過程中筆者對目前劇團上演劇目的錄音錄像、二十世紀八十年代編寫《中國戲曲志‧廣東卷》時所錄製的傳統唱腔的錄音資料；文物資料：主要是當地寺廟、祠堂有關演戲的碑刻、寺廟中有關戲曲的簽詩等；文獻史料：主要包括地方史志、文人筆記、譜牒等。此外，還包括前人研究的成果，如對本劇種的研究、評價文章，與本劇種相關的論文、論著等，這部分資料將在行文過程中逐一標識。

五　本書的創新之處

　　一、本書以西秦戲為研究對象，首次對西秦戲的源流、發展歷史、班社、劇目、唱腔等進行全面、系統、深入的研究；

　　二、書中對西秦戲和秦腔的主奏樂器一一考辨，提出西秦戲源於西秦腔（早期秦腔）的觀點，試圖解決學術界關於西秦戲的源流究竟是源於徽劇還是源於陝西漢調二黃的爭議；

　　三、本書提出並詳細論證了西秦戲入粵的傳播媒介是李自成、張獻忠反明抗清武裝餘部的觀點，較系統集中地論證了李自成、張獻忠的部隊與秦腔的傳播的關係；

　　四、結合明末清初李自成、張獻忠部隊的作戰路線、海陸豐先民的遷徙路線，對西秦戲入粵的路線作了詳細的考證，試圖解決西秦戲

入粵的傳播路線問題；

　　五、本書對西秦戲在粵的發展變化進行深入考察，認為西秦戲的
聲腔劇目演變主要受到兩次外來劇種的影響：一是清中葉徽班的影響，
主要以吹腔及吹腔劇目為主；二是清末外江戲的影響，以皮黃聲腔及
皮黃劇目為主；西秦戲在粵的另一個變化是武戲吸收了南派武功。

　　六、深入地分析了西秦戲能在廣東盛行並根植海陸豐的原因；

　　七、提出了西秦戲等以官音（官話）念白行腔的古老劇種瀕危的
根本原因是明清官話的衰亡和普通話的推廣。

六　本書的局限和需要說明的問題

　　一、由於無法對全國所有與西秦腔有關的劇種進行田野考察，所
以本書只探討粵東西秦戲的聲腔源流，以及與其源流密切相關的劇種。
對西秦腔產生之後在全國的流播和對全國其他劇種的影響暫不涉及。

　　二、由於史籍中對秦聲、秦音、秦腔、西秦腔、西調、梆子、亂
彈、琴腔、隴東調等概念的混用，造成很難判斷各概念的具體所指。
在無法斷定確指的情況下，本書將其一概納入考察範圍，作為一個類
概念運用。

　　三、本書所討論的秦腔，專指明清以來的秦腔，不泛指秦地各種
腔調或小曲，時限上也不從古稱「秦」時算起。

第一章
西秦戲的源流

第一節　西秦戲的源流概說

一　西秦戲源流的研究現狀

　　學術界關於西秦戲源流的研究非常薄弱。最早關注西秦戲源流的學者，是蕭遙天先生。一九四七年，饒宗頤先生總纂《潮州志》，其中設有《戲劇音樂志》一門。該分志由蕭遙天先生執筆。可惜初稿方成而修志工作已停頓，故未刊行。一九五七年蕭先生在新加坡講學時將原稿重新整理後正式出版，並改名為《民間戲劇叢考》。他在書中提出了「西秦戲，本來是秦腔」[1]的觀點，但沒有展開具體的論證。西秦戲的藝人也多持這種觀點。爾後不久，文化部門組織了相關團體對西秦戲的源流進行探討。一九五九年，陝西省秦腔劇團到廣州演出，並與海豐西秦戲劇團進行了藝術交流。一九六〇年，廣東省文化廳又派了十名西秦戲劇團的演員到陝西省秦腔劇團交流學習。兩次的交流中，雙方都曾對兩個劇種的淵源關係做了專場的觀摩和討論。討論的結果認為：兩個劇種只是在藝術形式上有些相似，音樂關係「差得很遠」，「至於有什麼血緣關係，很難下結論。」[2]同時，陝西的老藝人指出了西秦戲另一條可能的出處：「西秦戲的正線聽起來與陝西的漢二黃似乎有較多的相似之處。」[3]

1　蕭遙天：《民間戲劇叢考》（香港：天風出版公司，1957年），頁75。
2　曾新：《海豐駐陝西學習組報告》，海豐縣文化局檔案文件，1961年。
3　中國戲劇家協會廣州分會資料研究組：《我省海豐西秦戲與陝西省秦腔在源流上的關係》，油印本。

　　一九八八年，《中國戲曲志・廣東卷》編輯部在編寫戲曲志時，為了釐清粵東各劇種的聲腔源流關係，再次專門組織了粵東戲曲考察活動。對西秦戲的看法是：「西秦戲聲腔主要是正線，其中又以二番使用最多，應是西秦戲傳入廣東的本腔。……正線曲調包含成分比較複雜，其中的二番與浙江的『三五七』相似，此外，還包含有吹腔、四平等多種曲調，但與陝西的秦腔卻沒有多少相同之處。因而西秦戲的源流不必掛到現在陝西的秦腔。」[4]

　　自此，西秦戲源於目前陝西秦腔的說法一下銷聲匿跡，雙方實地考察的結論面前，沒有人再敢明確支持西秦戲源流的秦腔（指目前陝西的秦腔）說。相反，擁護西秦戲源於二黃的支持者卻有增無減。儘管持這種觀點的研究人員都認同西秦戲源於二黃，但也還有爭議：即源於徽劇還是直接源於陝西老二黃。除了秦腔說和二黃說之外，還有的觀點認為，西秦戲源於吹腔。吹腔說的爭議在於：一是認為西秦戲的吹腔來源於古西秦腔中的吹腔——隴東調。流沙先生的《廣東西秦戲考》和陝西藝術研究所的黃笙聞先生持這種觀點。二是認為西秦戲的吹腔通過徽班傳入。廣東藝術研究所的李時成和黃鏡明兩先生持這種觀點。此外，也有觀點認為，西秦戲源於古老的西秦腔。但西秦腔究竟唱的是什麼，仍然存在爭議。由此形成了五種觀點：秦腔說、西秦腔說、徽劇說、陝西老二黃說、吹腔說，以下試作分析。

　　海陸豐當地的戲曲研究者呂匹先生主張西秦戲源流的「西秦腔說」。他認為西秦戲「係明末西秦腔（即琴腔、甘肅調）流入海（陸）豐後，與地方民間藝術結合」而成；西秦戲的主要聲腔正線調，「也許就是早期西秦腔老二黃的遺聲遺調。」[5]陝西安康的束文壽先生力挺「老二黃說」，他也認為西秦戲來源於西秦腔，不過他用前秦腔的概念

4　李時成：〈廣東西秦戲正線腔源流淺析〉，1983年「徽調・皮黃血書研討會」論文。

5　呂匹：《海陸豐戲見聞》「西秦戲」（廣州市：花城出版社，1999年），頁4。

取代西秦腔。束文壽先生從一九九一年開始，撰寫了一系列文章，主要的觀點是「陝西有兩個秦腔：前秦腔和後秦腔。前秦腔唱的是二黃，即現在的陝西漢劇；後秦腔是現在的梆子秦腔。」[6]二〇〇四年束先生的長篇論文〈論京劇聲腔源於陝西〉獲得第二屆中國王國維戲曲論文獎一等獎，影響頗大，引起了皮黃劇種研究界的論爭。反對者的聲音主要來自於湖北的方月仿和江西的蘇子裕先生。兩人同時撰文發表質疑「京劇聲腔源於陝西」的商榷文章。[7]束先生分別作〈二黃腔是早期秦腔的主要聲腔——答方月仿先生質疑〉[8]和〈再論京劇聲腔源於陝西〉[9]對方、蘇的商榷做出回應。後方月仿和蘇子裕分別再次撰文〈質疑〈二黃腔是早期秦腔的主要聲腔〉〉[10]和〈楚調秦腔西秦腔，不是陝西山二黃——兼答束文壽先生〉[11]進行批駁。其中論爭的焦點是二黃的產地問題。束先生主張二黃產地的「陝西說」，他把西秦戲作為老二黃流傳到廣東的活證據來支撐他的觀點。

　　一九八二年，中國藝術研究院與山西省文化局戲劇研究室在太原聯合舉辦「梆子聲腔劇種學術討論會」，李時成與黃鏡明先生共同撰寫並提交了會議論文〈西秦戲淵源質疑〉。論文的結論如下：一、廣東西秦戲的主要聲腔正線腔與秦腔比較，從兩者的唱腔結構的特徵、

6　參見束文壽：〈清乾隆年二黃源流考〉，《戲曲藝術》1991年第1期；〈清乾隆年記載二黃的產地新說〉，《當代戲劇》1991年第2期；〈陝西有兩個秦腔——為程硯秋先生「一個有趣的發現」補正〉，《戲曲藝術》2004年第2期；〈論京劇聲腔源於陝西〉，《戲曲研究》第64輯；〈陝西是京劇主要聲腔的發源地〉，《藝術百家》2005年第1期。

7　方月仿於二〇〇五年《中國戲劇》第2期發表〈質疑「京劇聲腔源於陝西」〉；蘇子裕寫有〈「京劇聲腔源於陝西」質疑〉一文，見《戲曲研究》第68輯。

8　束文壽：〈二黃腔是早期秦腔的主要聲腔——答方月仿先生質疑〉，《中國戲劇》2005年第12期。

9　束文壽：〈再論京劇聲腔源於陝西〉，《戲曲研究》第70輯。

10　方月仿：〈質疑〈二黃腔是早期秦腔的主要聲腔〉〉，《戲劇之家》2006年第1期。

11　蘇子裕：〈楚調秦腔西秦腔，不是陝西山二黃——兼答束文壽先生〉，《戲曲研究》第74輯。

唱腔的旋律、調式調性到伴奏樂器，都找不到任何內在的聯繫；二、正線腔與安徽的吹腔，無論是唱腔結構的特徵、每頓的過門、旋律走向、調式調性，以至藝術風格，都十分相近。三、廣東西秦戲，由早期徽班傳入的可能性比較大；四、對廣東西秦戲是否直接脫胎於西秦腔的說法持懷疑態度。[12]簡言之，他們認為，西秦戲是通過徽班傳入廣東的吹腔劇種。一九八三年，中國藝術研究院和安徽省文學藝術研究所聯合舉辦了「徽調・皮黃學術研討會」，李時成先生提交了會議論文〈廣東西秦戲正線腔源流淺析〉。論文再次強調前面的這些觀點，並進一步認為「與正線腔接近的有安徽的吹腔和江西的宜黃腔。前者與『梆子』接近，後者則與『二番』相似。」[13]

　　流沙先生認為，西秦戲出於明代的西秦腔，吹腔是西秦腔的基本曲調。他通過具體的譜例對比，得出西秦戲正線聲腔中的平板是由山西勾腔發展而來的結論。他認為勾腔即是西秦腔的基本曲調隴東腔（屬吹腔）在山西進一步發展而來的一種腔調。[14]

　　由上可見，五種觀點互相交叉。實際上，秦腔說、吹腔說、二黃說、徽調說，都承認西秦戲來源於西秦腔。不同的是，呂匹和束文壽兩先生所認同的西秦腔是唱二黃的。李時成、黃鏡明和流沙都認同西秦戲來源於吹腔，不過李、黃認為西秦戲的吹腔通過徽劇傳入；流沙先生認為西秦戲的吹腔直接從西秦腔而來。爭論的焦點在於，西秦腔究竟是怎樣的一種腔調？

12 黃鏡明、李時成：〈廣東西秦戲淵源質疑〉，《梆子聲腔劇種學術討論會文集》（太原市：山西人民出版社，1984年），頁603。

13 李時成：〈廣東西秦戲正線腔源流淺析〉，1983年「徽調・皮黃學術研討會」論文。

14 流沙：〈廣東西秦戲考〉，《宜黃諸腔源流探》（北京市：人民音樂出版社，1993年），頁136。

二　西秦腔與秦腔之關係

　　西秦腔與秦腔的關係，目前學術界主要有如下四種觀點：一、認為西秦腔就是秦腔，非兩種聲腔。如《中國大百科全書》戲曲曲藝卷「秦腔」條中說：「陝西、甘肅一帶古為秦地，故稱秦腔或西秦腔。」[15]〈漢劇西皮探源紀行〉一文也說：「甘肅地方流行的戲曲就是秦腔，是從陝西流傳過去的，陝西人稱之為『西府秦腔』。此外，再沒有聽到有其它戲曲劇種或聲腔了。那麼，張際亮引用的《燕蘭小譜》中所說的『胡琴為主，月琴為副，工尺咿唔如語』的『甘肅調』（即『琴腔』、『西秦腔』）就可能是甘、陝一帶的秦腔，也就是今日所說的『梆子腔』，這是無疑義的。」[16]二、認為西秦腔與秦腔是兩種聲腔，西秦腔唱吹腔。如潘仲甫先生的〈清代乾嘉時期京師「秦腔」初探〉一文：「在浙江省的紹興亂彈、金華亂彈、溫州亂彈等，都是屬亂彈系統的，它們主要的聲腔是『二凡』和『三五七』。二凡為板腔體，據說是由陝西秦腔或西秦腔傳來的，但從二凡唱腔的調式、音階，主奏樂器的定弦等方面看，與陝西秦腔的差別很大，也不具備陝西秦腔唱腔裡的『歡音』、『苦音』兩個腔系的特徵，同時，也缺少過硬的史料以資佐證。而『三五七』則是屬吹腔系統的。」[17]三、認為秦腔是西秦腔在陝西的發展。如流沙先生〈西秦腔與秦腔考〉一文認為西秦腔產於甘肅，秦腔是「西秦腔在陝西的發展，後因增加了擊梆為板，故俗名『梆子腔』。」[18]四、認為西秦腔是秦腔向西發展的一支──西

15　《中國大百科全書》戲曲曲藝卷（北京市：中國大百科全書出版社，1983年），頁288。

16　王俊、方光誠著：〈漢劇西皮探源紀行〉，《湖北戲曲聲腔劇種研究》（北京市：中國戲劇出版社，1996年），頁30。

17　潘仲甫：〈清代乾嘉時期京師「秦腔」初探〉，《梆子聲腔劇種學術討論會文集》（太原市：山西人民出版社，1987年），頁43。

18　流沙：〈西秦腔與秦腔考〉，《梆子聲腔劇種學術討論會文集》（太原市：山西人民出版社，1987年），頁27。

府秦腔。如《中國戲曲曲藝詞典》「西府秦腔」條載：「西府秦腔也叫西路秦腔或西秦腔，是秦腔向西發展的一個支派。」[19]《中國戲曲志‧陝西卷》也採用這種觀點，稱「西府秦腔又名『西路秦腔』，因流行於關中西府地區而得名，故有『西路戲』、『西秦腔』之稱。」[20]

　　以上幾種觀點並沒有展開具體的論述，有的文章有所論述，但論證並不充分。正如劉國杰先生的《西皮二黃音樂概論》一書中所說：「由於沒有西秦腔的音樂資料可供研究，我們不能單憑明代萬曆抄本《缽中蓮》傳奇中有『西秦腔二犯』的字樣，和清代乾隆刊行的《綴白裘》一書中有『西秦腔』一名，則認為有西秦腔」[21]，正是缺乏足夠的文獻和實證材料，所以西秦腔與秦腔的關係一直沒有定論。我認為，西秦腔與秦腔都是以方位命名的聲腔概念，秦腔產生後的一段時期內，西秦腔與秦腔所指均為秦地產生的同一種聲腔。秦腔在本地和外地的分途演進中，外地的秦腔（西秦腔）反而保留了比較多的原始聲腔形態，由此產生了西秦腔與秦腔的區別。這裡結合歷史文獻的記載和筆者田野調查的資料詳細論述如下：

　　關於秦腔源流的探討，不僅數量眾多而且非常複雜，這裡不作具體的深入。有一點目前的研究者已達成共識：各地的梆子聲腔是由同一種梆子聲腔傳播到各地以後吸收當地方言與民間音樂後形成的。這種梆子聲腔發源於何地，歷來有三種說法：山西說、甘肅說、陝西說。

　　山西說認為，梆子腔出自山西蒲州，勾腔是山西最早形成的蒲州梆子。證據之一是明代嘉靖年間吉縣龍王山〈重修樂樓記〉的石碑上有「蒲州義和班獻演」字樣。張守中先生認為，「蒲州義和班」必是蒲州梆子班無疑。他在〈從元雜劇的興盛談到蒲劇的形成〉一文中

19 上海藝術研究所中國戲劇家協會上海分會：《中國戲曲曲藝詞典》（上海市：上海辭書出版社，1985年），頁226。

20 《中國戲曲志‧陝西卷》（北京市：中國ISBN中心，1995年），頁92。

21 劉國杰：《西皮二黃音樂概論》（上海市：上海音樂出版社，1989年），頁27。

說：「有人懷疑蒲州義和班所演是否就是蒲州梆子，回答應該是肯定的。」[22]但材料本身並沒有說明當時演唱的是何種聲腔，所以並不具有說服力。第二條材料是河津縣小亭村舞臺題壁中有「萬曆四十八年建」、「新盛班到此一樂」字樣，開臺戲是《光武山》等八大本。這一條材料孟繁樹先生曾專門做過實地調查，證明「新盛班到此一樂」是同光時期班社留言。[23]迄今為止，尚未發現蒲州梆子的產生早於秦腔的明確記載。清代乾隆四十二年（1777）朱維魚《河汾旅話》記載了山陝梆子戲在晉南演出的情況。[24]由於山陝毗鄰地區同州和蒲州戲曲活動的密切交往，蒲州梆子和同州梆子的血緣關係得到了認定。嘉慶以後，陝西和山西的梆子腔藝人進京演出的很多，由於兩省藝人經常搭班，兩地所唱的梆子腔又很接近，所以京中人們便統稱他們為山陝梆子。由此，山西說發展為山陝說。常靜之認為，「陝甘一帶秦腔流傳外地的時期，要早於山陝豫一帶的山陝梆子腔。前者在明代後期，後者在清中葉」[25]，這種判斷是合理的。

　　甘肅說認為：秦腔出自甘肅，稱為甘肅調，又稱為西秦腔。重要的證據是乾隆年間吳太初的《燕蘭小譜》提到的：「友人言，蜀伶新出琴腔，即甘肅調，名曰西秦腔。其器不用笛笙，以胡琴為主，月琴副之。工尺咿唔如語，旦角之無歌喉者，每藉以藏拙焉。」[26]吳氏本人也沒有親眼看見，只是聽友人說琴腔又稱為甘肅調、西秦腔。清末

22　張守中：〈從元雜劇的興盛談到蒲劇的形成〉，河東兩京歷史考察隊編著：《晉秦豫訪古》（太原市：山西人民出版社，1986年），頁335。

23　孟繁樹：〈梆子腔的發祥地〉，《當代戲劇》1985年第10期，頁37-40。

24　〔清〕朱維魚：《河汾旅話》，沈家本：《枕碧樓叢書》（北京市：知識產權出版社，2006年），頁276。

25　常靜之：《藝術不老文集》「論梆子腔的源流與衍變」（臺北市：學海出版社，1997年），頁177。

26　〔清〕吳太初：《燕蘭小譜》，張次耕編：《清代燕都梨園史料》，上海市：上海書店，1989年。

的謝章鋌《賭棋山莊詞話》云：「甘肅調即秦腔，又名西秦腔。胡琴為主，月琴為副，工尺咿唔如語，今所謂西皮也。」[27]謝章鋌沿襲吳氏的說法，並且直接將西秦腔與西皮等同起來。道光年間的華胥大夫的《金臺殘淚記》也記載了「甘肅調，即琴腔，又名西秦腔。胡琴為主，月琴副之。工尺咿唔如語。此腔當時乾隆末始著伶，後徽伶盡習之。」[28]更晚一些的徐珂《清稗類鈔》索性直接說秦腔起於甘肅：「北派之秦腔，起於甘肅，今所謂梆子者，則指此；一名西秦腔，即秦腔，蓋所用樂器以胡琴為主，月琴為副，工尺咿唔如語。乾隆末，四川金堂魏長生挾其入都，其後徽伶悉習之。」[29]從以上四條材料來看，後面三條顯然都沿用了吳太初的說法，並沒有其它具體的例證。

甘肅在隴山的西邊，又有隴西之稱。清代乾隆年間李綠園的小說《歧路燈》，幾次提到隴西梆子腔在河南開封、山東的流行情況，同時提到了本地戲班梆鑼卷。校注者欒星注云：「梆鑼卷，河南地方戲種名，為現今流行於華北數省區的河南梆子（豫劇）的前身。是隴西梆子腔（即西秦腔）於清初流入河南後，與河南土生劇種鑼戲、卷戲匯流（先同臺演出，續而融會）而產生的一種新劇種。……直至清晚期，河南梆子逐漸大盛後，卷戲和鑼戲才漸次絕跡。」[30]「隴西梆子」應該就是甘肅的秦腔，即《燕蘭小譜》中所說的甘肅調。甘肅的秦腔主要流行於蘭州和蘭州以東的天水、平涼一帶，與陝西的以鳳翔、隴縣為中心的西府秦腔交流密切。據說，陝西發現的西府秦腔的舊抄本，就有標名為西秦腔的。

27　〔清〕謝章鋌：《賭棋山莊詞話》，唐圭璋編：《詞話叢編》，北京市：中華書局，2005年。

28　〔清〕華胥大夫：《金臺殘淚記》，張次耕編：《清代燕都梨園史料》，上海市：上海書店，1989年。

29　〔清〕徐珂：《清稗類鈔》第37冊戲劇類，北京市：中華書局，1986年。

30　〔清〕李綠園：《歧路燈》，上海市：上海古籍出版社，1994年。

　　甘肅說與陝西說並不衝突。甘肅在明代由陝西布政使司管轄，到清代康熙七年才分置為甘肅布政使司。所以，明代至清初，甘肅還是屬陝西。即使到清代中後期，近三百年形成的行政區域觀念也不容易改變。乾隆李調元《劇話》云：「俗傳錢氏《綴白裘》外集有『秦腔』，始於陝西，以梆為板，月琴應之，亦有緊慢，俗稱梆子腔，蜀謂之亂彈。」[31]這裡所說的陝西，仍然包括了甘肅。

　　從字面上看，西秦腔和秦腔的區別在於聲腔前面的修飾方位詞不同。春秋戰國時期，秦國的屬地包括關中和渭河流域。因為秦地在中原的西邊，所以又稱為西秦。關於陝西又稱為西秦的材料，明清兩代甚多。雍正五年至雍正十一年擔任惠來縣縣令的張珺美是武威人，武威原屬甘肅古涼州。他在其編撰的《雍正惠來縣志》的落款中自稱「西秦張珺美」；[32]康熙年間惠來知縣張秉政，字持公，陝西人，於康熙十七年至康熙二十六年擔任惠來縣令。康熙二十六年修《惠來縣志》，志中也署名「西秦張秉政編撰」[33]。清人吳江徐晉亨「十載簪毫侍從臣，偶因攬勝入西秦」[34]，嚴長明《瑣兒傳》：「西秦于義為金」[35]，都以「西秦」代指陝西。又如，陝西商人的行幫性會館一般不稱為陝西會館，而稱西秦會館。四川自貢現在還完好地保存著乾隆初年修建的西秦會館。既然秦腔出自陝西，而陝西又習慣被外省人稱為「西秦」，那麼，西秦腔的得名就很容易理解了。《鉢中蓮》中「西秦」是江南及東南沿海藝人對秦腔產地的方位修飾詞，類似情況還有

31　〔清〕李調元：《劇話》，《中國古典戲曲論著集成》，北京市：中國戲劇出版社，1980年。

32　《惠來縣志》，雍正刊本。

33　《惠來縣志》，康熙刊本。

34　〔清〕嚴長明：《秦雲擷英小譜》，《秦腔研究論著選》（西安市：陝西人民出版社，1983年），頁167。

35　〔清〕嚴長明：《秦雲擷英小譜》，《秦腔研究論著選》（西安市：陝西人民出版社，1983年），頁176。

《鉢中蓮》中的所用的【山東姑娘腔】、[36]歷史上所稱的南昆、北弋、東柳、西梆等。

　　因為山陝甘在中原的西邊，山西、陝西、甘肅來的調子又被稱為西腔、西調。如清代中葉的俗曲總集《霓裳續譜》，全書共收錄當時流行於北京、天津、直隸（保定地區、河北中北部地區）時調小曲六百一十九支。卷八記錄了《鉢中蓮》傳奇〈補缸〉一折的俗曲唱詞，其中就有稱為「西腔」的：「【西腔】王大娘巧梳妝，哎呀哎呀呀，換上一件新衣裳，哎呀哎呀呀，小小的金蓮剛三寸，哎呀哎呀呀，輕移蓮步出了臥房，哎呀哎呀呀，前行來到大門外，哎呀哎呀呀，忽聽吆喝鋸破缸，哎呀哎呀呀，點手高叫定巧匠，哎呀哎呀呀，隨我進來釘釘缸……」[37]李家瑞《北平俗曲略》「西調」條說：「今以山陝所唱小曲曰『西曲』，與古絕殊，然亦因其方俗言之」[38]，也認同「西調」、「西曲」是以方位命名。此處俗曲吸收了《鉢中蓮》傳奇的戲曲故事，極有可能同時吸收了《補缸》的西秦腔而簡稱為「西調」。彈詞、鼓書等說唱曲藝中，吸收戲曲的腔調和劇目是常有的事。如晚清作家劉鶚的《老殘遊記》第二回「歷山山下古帝遺蹤，明湖湖邊美人絕調」中就提到這種現象。書中寫到山東王小玉的大鼓書道：「他（王小玉）卻嫌鄉下的調兒沒甚出奇，就常到戲園裡看戲，甚麼西皮、二簧、梆子腔等調，一聽就會，什麼俞三勝、程長庚、張二奎等人的調子，他一聽也就會了，仗著他的喉嚨，要多高就多高，他的中氣，要多長就多長，他又把那南方的昆腔、小曲，種種的腔調，他都拿來裝入這個大鼓書的裡面。」[39]又如《長生殿》「彈詞」一折中，淨

36　〈鉢中蓮〉，《劇學月刊》第2卷第4期（1933年）。

37　〔清〕王廷紹編：《霓裳續譜》卷8，北京市：中華書局，1959年。

38　李家瑞：《北平俗曲略》（上海市：上海文藝出版社，1990年），頁94。

39　〔清〕劉鶚著，嚴孟良點校：《老殘遊記》，北京市：中華書局，2001年。

扮山西客，問對方所唱彈詞是否為「咱家的西調」[40]，西秦腔吸收到彈詞中，被稱為西調。

西秦腔與秦腔都是外地人對西秦舊地梆子聲腔的一種雅稱。在一段時期內，西秦腔與秦腔應該是所指一物。西秦腔（秦腔）產生之後，通過各種途徑流播各地，並與當地的民間藝術相結合產生了新的梆子聲腔。原來的秦腔在西北地區也進一步發展。這樣，本地與外地的秦腔分途演進，極有可能流傳外地偏僻之處的西秦腔（秦腔）還遺存著更原始的面貌，以致造成在藝術風格的巨大不同，引起了後世的爭議。

早在一九四九年，程硯秋到西北考察戲曲，提出了疑問：

> 西北的戲劇，主要的是秦腔。提起秦腔，不由使人聯想到魏長生。魏長生所演的秦腔是什麼樣子？我們不曾看見過，但從《燕蘭小譜》一類的書上看來，可以斷定其唱法是很低柔的。現在的秦腔，唱起來卻很粗豪，似乎不是當年魏長生所演的一類。起初我們還只是這樣測想，後來無意中在殘破的梨園廟裡發現了幾塊石刻，從上面所載的文字中，得到了一點證明材料。這在中國戲劇史上，可以說是一個有趣的發現。[41]

他文中所說的有趣的發現，即是在西安城內東大街路南騾馬市中有個祖師廟。在該廟中有一七八〇年（清乾隆四十五年）和一八〇七年（嘉慶十二年）的碑刻記載，原文如下：

> 「蓋聞天地盡福田，由人自種；聖神皆靈威，積善乃通。會省

40 〔清〕洪昇著，竹村則行、康保成箋注：《長生殿》「彈詞」，鄭州市：中州古籍出版社，1999年。

41 程硯秋：〈西北戲曲訪問小記〉，《人民日報》1950年2月15日。

驟馬市四聖行宮，創自雙賽、泰來班，而眾班合之者也。工興
于丙申七月，落成于庚子十二月。前殿五宇，老郎端居寶座；
後宮三楹，關帝高位崇臺。左右配祀，財神、藥王。……
首事人：白廷孝、權必龍、申大狗兒、白雙官、張小狗兒。」
年代是：「乾隆歲次庚子葭月上浣谷旦」。

第二塊刻上首事人名是：「張連官、張世功、惠俊、惠忠、張德
官、百順官。」石碑題額曰：「重修莊王廟神會碑記」。其文曰：

自古干舞教化，以移風易俗，至唐，教梨園子弟以娛情暢意。
今之演戲，即其遺風，由來久矣。藝雖微末，而酬神慶賀，亦
不可廢，是以京城並各省，均有廟貌會事。西安乃陝西之總
匯，藉斯業以資生者，亦復不少，而莊王勝會久未畫一。且近
來在官差役人，遇各坊城鄉之戲，每藉名以官價喚演，致我等
衣食不繼，無奈以罔利害眾等事稟各大憲及府廳縣，恩案懇請
示諭遵照，幸蒙各憲俯念貧苦，恩施格外，示諭各嚴禁各差役
無得藉端拘押、勒索、滋擾，各謀生案，此誠各憲作養之特
恩，而以賴神靈之默佑也。是以集諸同道，重起會事，立碑記
之。……嘉慶十二年四月吉日立。……[42]

一九五一年，程硯秋、杜穎陶繼續發表的〈秦腔源流質疑〉一
文，提出了他們的疑問：

石刻的年代是一七八〇，碑文的年代是一八〇七，兩者相距不
過二十七年，但在這二十七年之間，西安的戲劇一定是發生了

42　程硯秋：〈西北戲曲訪問小記〉，《人民日報》1950年2月15日。

很大的一次變化，在一七八〇年時，西安戲班供祀的祖師是「老郎」，到一八〇七年的時候，祖師卻改為「莊王」，這問題若從表面上看來，好像是當時的藝人們調換了一個祖師，但是這事情是不可能的，我們只能從另一方面來推測，設想，在該階段中，西安的戲班，變換了系統，換句話說，即是一七八〇年前後盛行于西安的那一系統的戲班，在這時期中，退出了西安，而由一八〇七年後盛行于西安的那一系統的戲班，進而代替了前者的地位。……現在西安的各秦腔班，當然是屬一八〇七年後的那一個系統的了，但是一七八〇年前的那一系統的戲班是否不是秦腔呢？[43]

青木正兒也在《近世戲曲史》中提出舊秦腔和近日之秦腔的說法：

「山西梆子」今北京等所行之此一調，雖一般人以秦腔目之，然以之為「舊秦腔」，則甚為不當。「舊秦腔」者，一如上述《燕蘭小譜》所記載，伴奏以胡琴為主，月琴為副，而不用笛，以為特徵。此與近日之所謂秦腔，全異其趣之處，而近日流行之秦腔，則以稱「碗琴」（俗名「呼呼」）——把手較胡琴長，（約有二倍）軀幹以梆子挖空製造者——之樂器為主，而以笛副之。此與《燕蘭小譜》之記載全不符合。胡琴碗琴雖同以弦拉之，然碗琴用梆子，非明白語人此器產地為南國耶？（南方有與之近似之樂器。德川末期，自福建一帶輸入吾國稱為「明清樂」所用之提琴，與碗琴製作大約相同，軀幹用梆子者，）其主要樂器帶有上述南國色彩之此一腔，竟認其為自甘肅、陝西等西北地方傳來之音樂，此余所難表同意處也。且窺此腔最

43　程硯秋、杜穎陶：〈秦腔源流質疑〉，《新戲曲》第2卷第6期（1951年）。

初流行京師時之狀況，益覺其非舊秦腔也。光緒間之著書《粉墨叢談》曰：「癸酉甲戌間（光緒十二、十三年）。十三旦以豔名噪燕臺，旦秦人能作秦聲（按十三旦，本名侯俊山，山西人，而非陝西人。）……初都門不尚山陝雜劇，至有嘲之為『弋陽梆子出山西，粉墨登場類木雞』者，至是靡然從風，爭相傾倒。」又同時期至著書《天咫偶聞》曰：「光緒初忽竟尚梆子腔。其聲甚為急繁，如悲泣，聞者生哀。余初自南方歸，聞之大駴」。此腔若為舊秦腔，則道光末年，已有專演秦腔之西班存在之事實，且徽班中亦有演秦腔者，則都人士安有張驚異之眼，竟至嘲之為木雞；聞之而駴耶？意者今日之此一調，當于斯時傳入都門者，非原有之秦腔也。[44]

其後便敷演成西秦腔與秦腔是兩種完全不同的聲腔。如束文壽先生認為西秦腔唱的是二黃，又稱為前秦腔，後秦腔是現在的梆子秦腔。流沙先生提出「現今在北方流行的各種梆子戲，如果追本溯源，都可以說是秦腔演變來的。這種秦腔，和明代的西秦腔是否有淵源關係，這倒是秦腔史上值得探討的問題。」[45]

先看程硯秋先生關於供奉祖師的疑問。一般情況下，各個戲班各有自己供奉的祖師，祖師是區別聲腔系統的標誌之一。一八〇七年的碑刻有「莊王盛會」等語，秦腔戲班供奉的是莊王，與現在秦腔的祖師相同。一七八〇年的碑刻上有「老郎端居寶座」字樣，表明廟中供奉的是老郎神。程硯秋提出疑問：乾隆四十五年以前的那一系統的戲班是否不是秦腔呢？由此懷疑乾隆四十五年以前的秦腔實際唱的是山二黃。

44 青木正兒著，王古魯譯：《中國近世戲曲史》（北京市：作家出版社，1958年），頁444。

45 流沙：〈西秦腔與秦腔考〉，《梆子聲腔劇種學術討論會文集》（太原市：山西人民出版社），頁26。

　　嚴長明《秦雲擷英小譜》中記祥麟的一段文字裡說：「申生祥麟者，小字狗兒，居渭南……故習秦聲。」[46]又記金隊子、雙兒、栓兒一段文字中說：「西安樂部，著名者凡三十六，最先者曰保符班。……小惠，瑣兒、寶兒、喜兒、皆隸江東班。雙賽班故晚出，稱雙賽者，謂所長出保符、江東上也。後以祥麟、色子至，又稱雙才班」。「雙兒者，姓白氏，咸陽人，所隸名錦繡班，小有色藝，然固涇陽曲部也。」[47]小譜中所記的祥麟，當即一七八○年石刻上的申大狗兒。石刻上的雙賽班社，應是小譜中所記的雙賽雙才班。石刻上白雙官，可能也就是小譜中的白雙兒。可見，一七八○年石刻上所提的都是當時著名的秦腔藝人和秦腔班社。

　　一七八○年的石刻還明確說到「前殿五字，老郎端居寶座」，為什麼供奉莊王的秦腔藝人會為老郎執事呢？其實，祖師的分界並非如後人想像的井水不犯河水。一九三五～一九三七年，李靜慈先生曾在鳳翔城內儒林巷發現莊王廟遺址殘碑，其中有「莊王殿後，接連老郎關帝行宮，規模具備」等語。兩個廟宇都是乾隆時所建。李靜慈分析：「老郎行宮在莊王殿後，從位置言，老郎為莊王以前祖師爺。」[48]我認為未必如此，供奉老郎的漢調二黃和供奉莊王的奉腔有可能是同時並行於世，不存在劇種改奉戲神的巨大變化。漢調二黃曾在陝南、關中以及隴南、川北、鄂西北、豫西廣大地域流行，民間稱為二黃戲、土二黃、山二黃、陝二黃和二黃等。解放後，才通稱為陝西漢劇，分為關中、商洛、漢中、安康四大流派。根據《秦雲擷英小譜》記載，清乾隆年間，西安的漢劇班社三十多個。藝人捐款修建的梨園

46　〔清〕嚴長明：《秦雲擷英小譜》，《秦腔研究論著選》（西安市：陝西人民出版社，1983年），頁167。

47　〔清〕嚴長明：《秦雲擷英小譜》，《秦腔研究論著選》（西安市：陝西人民出版社，1983年），頁177。

48　轉引田益榮：〈秦腔史探源〉，《梆子聲腔劇種學術討論會文集》（太原市：山西人民出版社，1987年），頁190。

會館四聖行宮敬祀戲神老郎。直到民國初年，漢調二黃與秦腔梆子的流行與影響的範圍不相上下。乾隆年間西安有二黃戲的祖師廟不足為怪。其次，在供奉本劇種祖師的同時，也會對其它劇種的祖師示好。如潮州慶喜庵的戲神田元帥廟，就是潮劇班與外江班藝人一同供奉。庵中還有一塊咸豐十年立的石碑，刻著梨園弟子祭神的公約，其中有「梨園子弟永永萬年照此規約，遵奉而行，如有違者，不是田府派下子孫」字樣。參與制定規約的有正音班、西秦班和潮音班，而西秦班的祖師是妙藏王。按照規約，西秦班也要遵守田元帥府的規定：「每年每班銀二元……三月八日各班收來祖廟交和尚收入敬神。初二、十六進盒清茶、銀錠、香燭奉敬。六月廿四聖日致敬一天，酒禮影戲一臺奉敬。十二月廿四做平安敬一天，酒敬影戲一臺送神。」[49]可見，即使不是同一系統的劇種，也會參與同一地區的其它戲神的供奉，但並不說明其會拋棄本系統的祖師。此外，原來的秦腔班社本身也兼唱二黃。陝西藝術研究所的黃笙聞先生藏有秦腔《天水關》的劇本，封面寫著是秦腔，但裡面的唱腔卻有注明唱二黃的。可見，秦腔藝人供奉別的劇種祖師，不等於背棄自己的祖師，脫離本系統。

再看程硯秋和青木正兒提出的關於秦腔風格的問題。青木正兒對京中人士關於秦腔表演「粉墨登場類木雞」的評價感到不解。「粉墨登場類木雞」說明秦腔的表演粗俗，不像昆曲之雅。其實類似的評價史籍中多有記載。乾隆四十二年成書的《河汾旅話》，記載浙江海鹽人朱維魚由西安經晉南至汾陽一路的所見所聞，其中有：「村社演戲劇曰梆子，詞極鄙俚，事多誣捏，盛行於山陝，俗傳東坡所倡，亦稱秦腔」[50]的記述。據乾、嘉間《花部農譚》謂各地方戲之「花部原本

49 〈重修田元帥廟碑記〉，中國戲劇家協會廣東分會、廣東省文化局戲曲研究室編：《廣東戲曲史料匯編》第1輯（內部資料），1963年，頁66。

50 〔清〕朱維魚：《河汾旅話》，沈家本：《枕碧樓叢書》（北京市：知識產權出版社，2006年），頁276。

於元曲」之「俗」,「其詞質直,雖婦孺亦能解;其音慷慨,血氣為之動盪。」[51]正是這種通俗化的戲劇表演,更貼近人們的生活,才會出現「靡然從風,爭相傾倒」的局面。

　　程硯秋指出:「從《燕蘭小譜》一類的書上看來,可以斷定其唱法是很低柔的。現在的秦腔,唱起來卻很粗豪,似乎不是當年魏長生所演的一類。」[52]《燕蘭小譜》記載:「京班舊多有高腔,自魏三變梆子腔,盡為靡靡之音矣」。又《嘯亭雜錄》記載:「京中盛行弋腔,諸士大夫厭其囂雜,殊乏聲色之娛。長生因變之為秦腔,辭雖鄙猥,然其繁音促節,嗚嗚動人。兼之演諸淫褻之狀,皆人所罕見者,故名動京師。」[53]評價秦腔的風格,後人多引用嚴長明《秦雲擷英小譜》「至於英英鼓腹,洋洋盈耳,激流波,繞梁塵,聲震林木,響遏行雲,風雲為之變色,星辰為之失度」[54],以證秦腔之穿雲裂錦的特點。這是對嚴長明的一種誤讀。嚴長明時代,秦腔風格不僅有高亢激昂的壯美,更有穿絲咽革、纏肩繞脰的陰柔之美。小譜「色目」條寫到當時的秦腔名伶三壽,「少頃登場,曼聲徐引」[55],三壽所唱秦腔肯定不屬於高亢激昂一類。小譜記載,西安曲部有三絕,「有祥麟者,以藝擅,絕技也。小惠者,以聲擅,絕唱也。瑣兒者,以姿首擅,絕色也。」[56]小惠是三絕之一。她所唱秦腔如何呢?小惠大荔人,所唱為同州腔,「比登看場,甫發聲,覺小異,再聽之,其聲清而揚,中商調,有傾

51　〔清〕焦循:《花部農譚》,上海市:上海古籍出版社,1996年。

52　〔清〕吳太初:《燕蘭小譜》,張次耕:《清代燕都梨園史料》,上海市:上海書店,1989年。

53　〔清〕昭槤撰,何英芳點校:《嘯亭雜錄》,北京市:中華書局,2006年。

54　〔清〕嚴長明:《秦雲擷英小譜》,《秦腔研究論著選》,西安市:陝西人民出版社,1983年。

55　〔清〕嚴長明:《秦雲擷英小譜》,《秦腔研究論著選》(西安市:陝西人民出版社,1983年),頁169。

56　〔清〕嚴長明:《秦雲擷英小譜》,《秦腔研究論著選》(西安市:陝西人民出版社,1983年),頁175。

換羽移宮，穿絲咽革，纏肩繞脰，變態無方。」[57]嚴長明聽了小惠的演唱認為，懂得聽秦腔的人不復聽昆曲。繼而指出秦腔勝昆曲之處在於秦腔更富有表現力──「上如抗，下如墜，曲如折，止如槁木，倨中矩，勾中鉤，累累乎端若貫珠」，不僅有「聲震林木，響遏行雲，風雲為之變色，星辰為之失度」的風格，還有「調中有句，句中有字，字中有音，音中有態，小語大笑，應節無端，手無廢音」的妙處。

　　導致程硯秋先生誤解的，有兩個原因：一是後人對嚴長明《秦雲擷英小譜》的誤讀。對秦腔的誤讀與徐珂有很大的關係。徐珂所作《清稗類鈔》「亂彈戲、秦腔戲」皆抄襲嚴文，並以己意妄加篡改。《清稗類鈔》第二十七冊「秦腔戲」條說：「唯秦中梆子，則無問生旦淨末，開口即黃鐘大呂之中聲，無一字混入商徵，蓋出於天然，非人力所能強為。」[58]後人多沿襲他的說法，如《秦腔紀聞》一書中記載說：「大鑼大鼓，宮商揉雜，……冠冕堂皇之中，兼具中正平和之美，此秦腔固有之風格。」[59]另外一個原因，則與秦腔在本地發展進一步的本土化有關。學術界公認的西秦腔流傳到南方形成的幾個劇種，如浙江的紹興亂彈、江西的宜黃腔和廣東的西秦戲，其舞臺唱念俱用官話。由此看來，西秦腔（秦腔）產生之初應該是用官話唱念的。現在的秦腔舞臺唱念用方言，秦中「人人出口皆音中黃鐘，調入正宮」[60]，行腔押韻富有西北方言的地方特色，這勢必影響秦腔的風格。可見，秦腔在本地和外地的分途演進中，本地的秦腔進一步本土化，朝高亢一路發展。

57 〔清〕嚴長明：《秦雲擷英小譜》，《秦腔研究論著選》（西安市：陝西人民出版社，1983年），頁172。

58 〔清〕徐珂：《清稗類鈔》第27冊（北京市：中華書局，1986年），頁159。

59 王紹猷：《秦腔紀聞》，《秦腔研究論著選》（西安市：陝西人民出版社，1983年），頁39。

60 〔清〕《秦雲擷英小譜》，《秦腔研究論著選》（西安市：陝西人民出版社，1983年），頁174。

　　關於伴奏樂器，青木正兒指出：「『舊秦腔』者，一如上述《燕蘭小譜》所記載，伴奏以胡琴為主，月琴為副，而不用笛，以為特徵。此與近日之所謂秦腔，全異其趣之處，而近日流行之秦腔，則以稱『碗琴』（俗名『呼呼』）──把手較胡琴長，（約有二倍）軀幹以梆子挖空製造者──之樂器為主，而以笛副之。此與《燕蘭小譜》之記載全不符合。」[61]青木氏撰寫《中國近世戲曲史》的時候注意到了當時秦腔伴奏樂器與歷史記載的不同，但他並沒有具體考察秦腔主要伴奏樂器的演變。秦腔用板胡（呼呼）作為主奏樂器的時間很晚，約在二十世紀三十年代左右。之前秦腔用二弦作為主奏樂器。二弦又稱奚琴，胡琴的一種。至於笛子，根據潘仲甫先生的研究，清代乾嘉時期京師的秦腔包括了吹腔，吹腔的特點便是用笛子或者嗩吶伴奏。[62]可見，青木氏只是依據《燕蘭小譜》的記載判定舊日秦腔與「近日之所謂秦腔，全異其趣之處」，這是不科學的。

　　最後，從原始文獻著手分析。「西秦腔」一詞，最早見於明萬曆年間（1573-1620）傳奇抄本《鉢中蓮》第十四齣〈補缸〉中，其中有用「西秦腔二犯」演唱的一段唱詞。《鉢中蓮》全劇包括〈佛口〉、〈思家〉、〈調情〉、〈贈釵〉、〈托夢〉、〈殺嫵〉、〈逼斃〉、〈拜月〉、〈神哄〉、〈園訴〉、〈點悟〉、〈聽經〉、〈冥晤〉、〈補缸〉、〈雷殛〉、〈鉢圓〉一共十六齣，講述浙江奉化窯工王合瑞在外，妻子和捕快私通及由此發生的一些故事。該傳奇流行於明代中晚期，正是昆曲盛行的時代。其音樂體制採用了曲牌連綴體的形式，其中吸納了其它的民間戲曲、說唱音樂的成分。「有純出自北曲的【耍孩兒】共六煞，還帶一個【煞尾】，有南北曲合套，有佛曲【佛經】、【讚子】，有大曲【入

61 青木正兒著，王古魯譯：《中國近世戲曲史》（北京市：作家出版社，1958年），頁444。

62 潘仲甫：〈清代乾嘉時期京師「秦腔」初探〉，《梆子聲腔劇種學術討論會文集》（太原市：山西人民出版社），頁34。

破】、【中滾】、【出破】，還有北方民間小曲【剪剪花】[63]」，重要的是，除了南北曲外，還包括了六種地方戲曲聲腔：第三齣的【弦索玉芙蓉】、【山東姑娘腔】；第十齣的【四平腔】、第十四齣的【誥猖腔】、【西秦腔二犯】；第十五齣的【京腔】。所用聲腔呈現出諸腔雜陳的情況，為歷來的治史家們所重視。

戲曲史上，「腔」指代聲腔，標誌著有獨立意義的音樂結構。這裡既然以「西秦腔」命名，表明它已經是一種獨立的戲曲聲腔。一種聲腔從產生到初具規模並向外傳播，至少要幾十年的時間。從故事發生地來看，這個劇本可能產生於江浙。抄本產生於萬曆，這足以說明西秦腔在萬曆年間已經產生並流行於江浙地區，而且頗有影響，故而其他劇種也吸收了西秦腔的腔調形成【西秦腔二犯】。根據焦文彬先生考證，《缽中蓮》傳奇寫於明嘉靖元年[64]。據此，西秦腔至少在明代中葉已經形成。

《缽中蓮》中的【西秦腔二犯】用於貼扮殷鳳珠在愛缸被補缸匠跌碎之後，反目抒發憤怒之情，情緒高昂、氣氛熱烈的唱【西秦腔二犯】這一段：

> 【西秦腔二犯】雪上加霜見一斑，重圓鏡碎料難難，
> 　　　　　　順風逆趕無耽擱，不斬樓蘭誓不還。（急下）
> 淨上唱：生意今朝雖誤過，貪風貪月有依攀；
> 　　　　方才許我□鸞鳳，未識何如築將壇。
> 　　　　欲火如焚難靜候，回家五□要相煩；
> 　　　　終須莫止望梅渴，一日如同過九灘。
> 貼上：呔！快快賠我缸來！

63 廖奔：《中國戲曲聲腔源流史》（臺北市：貫雅文化事業公司，1992年），頁115-116。

64 焦文彬：《從〈缽中蓮〉看秦腔在明代戲曲聲腔中的地位》（西安市：陝西省藝術研究所編印：《藝術研究薈錄》總第2輯，1983年），頁36。

淨：乾娘！（唱）說定不賠承美意，一言既出重丘山；因何死
　　灰重燃後，後悔徒然說沸翻？

貼：胡說！誰說不要你賠？快快賠我缸來，萬事休論。

淨唱：我是窮人無力量，任憑責罰不相干。

貼：當真？

淨：當真。

貼：果然？

淨：果然。

貼：罷！（唱）奴家手段神通大，賭個掌兒試試看。（白）
　　變！（下）（場上作放煙火介，小旦扮殷氏僵屍上）你賠
　　也不賠？

淨：阿呀不好了！鬼來了！（唱）惡狀猙獰真屬鬼，難免今朝
　　□用蠻。（淨）怕火燒眉圖眼下，（走嚇！）快些逃出鬼門
　　關。（下）

小旦：怕你逃到那裡去！（唱）勢同騎虎重追往，迅步如飛頃
　　　刻間。（下）[65]

　　這裡的【西秦腔二犯】當然不是南北曲的曲牌，而是吸收了當時
的西秦腔，通過犯調以後以曲牌的形式應用。二犯指的是兩調相犯，
形成新的曲調。流沙先生認為，【西秦腔二犯】進一步發展，便形成了
西秦腔在南方的基本曲調「二凡」。【西秦腔二犯】的詞體結構採用了
與其它曲牌迥然有別的齊言上下句的結構，西秦腔的原貌可窺一斑。

　　但西秦腔的這種齊言上下句的結構還不成熟和穩定。清乾隆三十
五年錢德蒼編輯的戲曲劇本單出選集《綴白裘》第六集中，載有西秦
腔劇目《搬場拐妻》。它採用的是曲牌連綴體的音樂體制，詞格為長

65　〈缽中蓮〉，《劇學月刊》第2卷第4期（1933年）。

短句，原文如下：

　　【西秦腔】：這春光早又是闌珊，闌珊歸去也，梨花剪剪，柳絮
　　飄飄，何方歇！去匆匆，捱過了三春節。春愁，春愁，春愁向
　　誰說？嘆離家，背祖業，心兒裡忍饑渴聽鳥兒巧弄舌，道春歸，
　　何苦的人離別？
　　……

　　【西秦腔】：挽絲韁，跨上了驢兒背。……挽絲韁，跨上了驢兒
　　背。偷睛瞧著小後生，他有情，奴有心，相看，相看，兩定睛。
　　這姻緣卻原來在此存頓停鞭——停鞭慢慢行。
　　……[66]

　　《搬場拐妻》寫清河縣武植人稱武大郎，長得矮小醜陋，其妻卻
年輕貌美。因本縣災荒，他欲遷居陽穀縣謀生，雇一個趕驢的腳夫讓
妻子騎驢、自己徒步前行。途中歇息時武大郎去買饃饃，其妻見腳夫
年輕俊俏，就和他一同私奔而去。武大郎轉回來不見了二人，向西追
趕，正遇上宋江。宋江幫他追上腳夫和妻子，又贈給武大郎銀兩，武
大郎攜妻遂奔陽穀縣。此劇是秦腔的傳統劇目，已收入《陝西傳統劇
目匯編》。《搬場拐妻》由【水底魚】、【字字雙】、【西秦腔】、【小曲】
四種曲牌組成，其中【西秦腔】用了兩次。從篇幅上來看，唱【西秦
腔】的內容占了三分之二。此處的【西秦腔】與《缽中蓮》的【西秦
腔二犯】齊言上下句不同，採用長短句的詞格形式。

　　從前面兩處出現【西秦腔】的文獻來看，西秦腔的聲腔、詞體結
構等至少在清初還沒有完全發展成熟。秦腔俗稱梆子腔，至少在乾隆

66　〔清〕錢德蒼編撰，汪協如點校：《綴白裘》第6集「搬場拐妻」（北京市：中華書
　　局，2005年），頁112。

年間，其聲腔包括有昆弋腔和亂彈腔。《綴白裘》第六集〈凡例〉中說：「梆子秧腔，即昆弋腔，與梆子亂彈腔，俗皆稱梆子腔。是編中凡梆子秧腔，則簡稱梆子腔，梆子亂彈腔，則簡稱亂彈腔」。可見，西秦腔（秦腔）作為一個新興劇種，處於方興未艾的遞變時期，對民間或者外來劇種的聲腔展現出兼收並蓄的姿態。潘仲甫先生在〈清代乾嘉時期京師「秦腔」初探〉一文中通過秦腔曲譜的分析後指出：「乾、嘉年間在北京所盛行的『秦腔』、『琴腔』、『梆子腔』、『梆子』等聲腔，不是陝西的秦腔，而是吹腔和包括『銀柳絲』、『南鑼』、『柳枝腔』等屬吹腔系統的聲腔。」[67]歐陽予倩也曾指出：「過去有一個時期，把四平腔、吹腔之類的腔調統稱為『梆子腔』，清末已不是這樣，說梆子腔就是指秦腔（陝西秦腔）。」[68]

「西秦腔在明代傳入南方以後，因為流行地區不同，加上其它藝術的影響，又產生了一些新的腔調，如安徽樅陽腔、江西宜黃腔以及浙江紹興亂彈等。……我們說這些聲腔源於西秦腔，是因為它們的基本唱腔，都有『二凡』和『吹腔』兩個曲調。」[69]而秦腔在本地的發展，如前所述，改用地方方言念白，另一方面是將原來西秦腔的二犯和吹腔演變成現在的秦腔板式慢板、二六、尖板、帶板、倒板、滾板等。

二十世紀五十至六十年代陝西秦腔劇團和海豐縣西秦戲劇團著力於當下秦腔和西秦戲兩個劇種的板式、腔調對比，確實難以發現它們的相同或相似之處。明末《缽中蓮》抄本中的【西秦腔二犯】似乎也是曇花一現，從此不見於文獻記載，由此，容易讓人誤認為，西秦腔的【二犯】可能只是一次的偶然犯調，西秦腔和秦腔也不存在繼承關

67 潘仲甫：〈清代乾嘉時期京師「秦腔」初探〉，《梆子聲腔劇種學術討論會文集》（太原市：山西人民出版社），頁34。

68 歐陽予倩：《中國戲曲研究資料初輯》「序言」（北京市：中國戲劇出版社，1957年），頁12。

69 流沙：〈西秦腔與秦腔考〉，《梆子聲腔劇種學術討論會文集》（太原市：山西人民出版社），頁26。

係。其實不然，【西秦腔二犯】一直存在於秦腔中。筆者於二〇〇七年暑假赴陝西考察時，在陝西省戲曲研究院有幸看到了部分未公之於世的同州梆子的工尺譜手抄本。其中有民國九年手抄的同州梆子工尺譜（圖一）：封面標「曲子本」，曲子本下注「大清嘉慶至民國」字樣，可能是嘉慶至民國期間常用的嗩吶曲牌。扉頁附二十世紀六十年代陝西省戲曲學校做的「同州梆子歷史資料展覽卡片」，標明品名「同州梆子工尺譜」，類別「嗩吶笙管曲牌」，說明「民國九年（1920）手抄，內記曲牌二十九首，這是本校複製本」，收集整理者「本校（陝西省戲曲學校）研究室」。內似有兩本，第一本頁碼編至十九頁，十九頁後空一頁重新從第一頁編頁碼至四十三頁。內第一本第四頁有曲牌「二犯」；第十七頁有曲牌「小氣而犯」；第二本第二十九頁有曲牌「貳飯」。另外一本工尺譜手抄本，裡面也收有「二反」的曲牌。封面標「大清咸豐五年同州梆子工尺譜」（圖二），第十六頁有「二反」的曲牌。兩種抄本的「而犯」、「貳飯」、「二反」均指「二犯」，應是同音而誤。類似的錯誤在同批抄本中多有發生，如把「沽美酒」寫成「過每酒」、「過麥酒」；把「園林好」寫成「元齡號」，把「哭相思」寫成「苦想思」。這說明了至少在嘉慶至民國年間，明代《缽中蓮》抄本中的【西秦腔二犯】在秦腔中仍一直使用，西秦戲中有二番（也寫作「二凡」）類的唱腔板式，從中可以清楚地看出西秦腔與秦腔、西秦戲三者之間的血脈關係。

由上可見，西秦腔與秦腔並非是絕然不同的兩種聲腔，也不存在前秦腔唱二黃，後秦腔唱梆子的巨大變化。在一段時間內，西秦腔與秦腔所指為同一種聲腔。隨著長期的歷史演變，秦腔在本地和外地的發展造成了西秦腔與秦腔的區別，似乎成為「西秦腔」和「秦腔」兩種不同的聲腔。即使這樣，西秦腔與目前陝西的秦腔仍然存在著千絲萬縷的血緣關係。

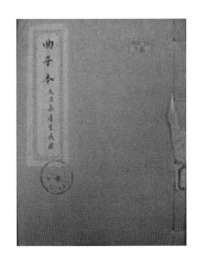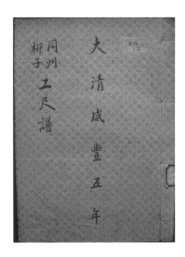

圖一　民國九年手抄的同州梆　　圖二　大清咸豐五年同州梆子
　　　子工尺譜　　　　　　　　　　　　工尺譜

三　西秦戲源於（西）秦腔

　　蕭遙天先生在二十世紀四十年代撰寫《潮州戲曲音樂志》的時候，提出「潮州的西秦戲，本來是秦腔」[70]的觀點，但他沒有展開具體的論證。可能在當時認為這是眾所周知的事實。西秦戲的藝人世代相傳的說法：西秦戲是從陝西的秦腔發展來的。否定這一觀點，是在一九五九年和一九六〇年陝西秦腔劇團和海陸豐西秦戲劇團交流之後。因此，有必要對這一標誌性的歷史事件作一回顧。

　　一九五九年底，陝西秦腔劇團到廣州演出，省文化局（現文化廳）特通知海豐西秦戲劇團的藝人們來廣州觀摩學習。省文化局、劇協在觀摩過程中，組織西秦戲藝人進行討論，並由西秦戲劇團演出傳統劇目《斬鄭恩》（皮黃調）、《回窯》（正線調）招待陝西省戲曲演出團全體同志。之後再組織西秦戲老藝人、音樂人員到秦腔劇團求教，

70 蕭遙天：《民間戲劇叢考》（香港：天風出版公司，1957年），頁75。

互相交流兩個劇種在淵源上的一些看法。事後省劇協根據討論的結果整理了一份記錄，題為〈我省海豐西秦戲與陝西秦腔在源流上的關係〉，有關原文如下：

> 首先是海豐西秦戲藝人看秦腔的《游西湖》、《趙氏孤兒》等劇目之後，覺得秦腔的整個演出，不論腔調、音樂、表演上，幾乎與西秦戲全不相同，雖然有個別曲調與西秦戲略相近似，但並不多見。至於秦腔劇團的藝人們在看了西秦戲之後，青年演員們也認為兩個劇種是沒有什麼相同的地方的。但秦腔的老藝人看後卻很感興趣，認為西秦劇團二個戲的演出，十分近似三十多年前的秦腔和陝西的漢調二黃。他們的具體意見是：《斬鄭恩》的皮黃調基本上可說是和漢調二黃一樣；而《回窯》的正線，也即是漢調二黃中的老二黃。據他們說：三十幾年前的秦腔與漢調二黃在做派上是完全一樣的，而西秦戲這二個戲的劇本、曲調、表演、排場，以至服裝，很多是和他們過去的演出相同的。[71]

　　一九六〇年九月，廣東文化局組織了十六名海豐西秦戲演員赴陝西秦腔劇團學習，兩個劇種再次做了詳細的對比。西秦戲劇團到了陝西，上演了正線劇目《遊園耍槍》和二黃劇目《五臺會兄》進行交流。交流的結果是「西秦和秦腔在戲曲藝術形式上才有些相似。但有什麼血緣關係？很難下結論」。廣東西秦戲赴陝西學習組在陝西學習了三個月以後，帶隊的團長曾新給廣東有關部門寫報告要求縮短學習時間，原因頗耐人尋味：

71 中國戲劇家協會廣州分會資料研究組：《我省海豐西秦戲與陝西省秦腔在源流上的關係》，油印本。

在基本（功）訓練上，是普通吸收，長期學習，取其適用部分
作為充實。武功方面，由於這次來的人員年齡關係，基本學不
上，特別是，（秦腔的武功）和南派武功大不相同。

音樂方面，包括擊樂唱腔，更談不上相同，只是吸收經驗而已。

這部分人員，都有一定的舞臺負責，不用給一年學習時間，我
們建議：這次學習在互相交流中開眼界、吸取經驗，絕不能硬
搬。[72]

　　為了理清西秦戲的源流關係，我於二○○七年暑假到陝西、甘肅
等地進行實地考察。經過一番理論比較和實地考察，我認為：西秦戲
源於秦腔。

　　從兩個劇種中選擇某個單一的樂調進行對比考源，無疑可以直觀
地比較出樂調的異同。但是，由於劇種的歷史悠久，劇種在發展的漫
長過程中不斷地受到其它藝術的影響，因此變化很大，要找出原始的
樂調對比非常困難。在此基礎上得出的結論也難以讓人信服。

　　儘管秦腔與西秦戲各自都有很大的變化，但從各自的變遷中，仍
然可以找出它們的相同之處。二十世紀二十年代以前，秦腔的伴奏樂
器和西秦戲的傳統的伴奏樂器相同。兩者都用梆子、二股弦、三弦、
月琴。各自的變化主要是，秦腔以二股弦蛻變而來的板胡作為領奏樂
器，而西秦戲加上了皮黃戲的胡琴作為領奏樂器。（關於秦腔與西秦
戲的主奏樂器的對比，將在第三章中詳細論述。）

　　西秦戲改用京胡作為領奏樂器後，正線聲腔的定弦與二黃腔的定
弦相同，同為52，劇種風格自然也發生了很大的變化。改變領奏樂器
以後，西秦戲的正線曲既有原來西秦腔（秦腔）的成分，又增加了二
黃聲腔的成分。而陝西的漢二黃本來就融合了秦腔的藝術因素。這就

72 曾新：《海豐駐陝西學習組報告》，海豐縣文化局檔案文件，1961年。

是為什麼上個世紀五、六十年代陝西的老藝人會認為西秦戲的正線聽
起來像是陝西的老二黃的重要的原因。

　　西秦戲的老藝人孫俊德和羅振標說，西秦戲的有些劇目人物傳統
規定是要講「陝白」的。譬如《斬鄭恩》的鄭恩、《金奪鰲休妻》的
劉瑾、《王雲救主》的漢王、《小盤殿》的劉化王和曹翠蓮、《打街》
的張三妻、《剪郭槐》的郭槐、《寶珠串》的梁彥昌等。這足以證明西
秦戲與秦腔的密切關係。

　　儘管二十世紀六十年代陝西和海陸豐兩地劇團的兩次交流結果認
為，「西秦和秦腔在戲曲藝術形式上才有些相似。但有什麼血緣關
係？很難下結論」，但從當時參與交流的藝人的態度中我們可以得到
一些別的信息。西秦戲的藝人和秦腔的青年演員均認為兩個劇種大不
相同。西秦戲藝人「看秦腔的《游西湖》、《趙氏孤兒》等劇目之後，
覺得秦腔的整個演出，不論腔調、音樂、表演上，幾乎與西秦戲全不
相同」，秦腔劇團的青年演員們看了西秦戲的演出後，「也認為兩個劇
種是沒有什麼相同的地方」。但秦腔的老藝人包括李正敏、劉毓中、
蘇育民等秦腔大家「看後卻很感興趣，認為西秦劇團二個戲的演出，
十分近似三十多年前的秦腔和陝西的漢調二黃」。為什麼會產生不同
的意見？原因很簡單，秦腔的青年演員出生之前，秦腔必定發生了一
次巨大的變革。當時秦腔的老藝人指出「三十幾年前的秦腔和漢調二
黃在做派上是完全一樣的」，說明二十世紀三十年代以前秦腔和漢調
二黃做派完全一樣。但秦劇團的青年演員不清楚秦腔的變化，說明他
們從小看到的秦腔已經是變化後的秦腔。青年演員以二十歲計算，按
照兩者的時間差，可以知道，秦腔與漢調二黃產生巨大區別的時間約
在二十世紀四十年代。秦腔的老藝人經歷了秦腔的變革，清楚秦腔變
革前後的形態，而秦腔的青年演員和西秦戲的藝人不清楚他們所看到
的秦腔是變革以後的秦腔，所以出現觀摩時的不同意見。

　　當時秦腔的老藝人指出：「三十幾年前的秦腔與漢調二黃在做派

上是完全一樣的，而西秦戲這二個戲的劇本、曲調、表演、排場，以至服裝，很多是和他們過去的演出相同的」，具體的比較如下：

曲牌弦詩方面，秦腔的牌子弦詩共有一百幾十套，其中嗩吶牌子八十多套，西秦戲情況也差不多。是否這些牌子弦詩名稱及內容會相同，當時雙方手頭都沒資料可對照。但當場由西秦戲音樂頭手張德同志念了幾條弦詩，有些詩相同的。如西秦戲的「八板尾」，秦腔卻叫做「二六」；西秦戲的「正線」「二凡送」，秦腔卻稱為「穴板」（內容基本一樣）。西秦戲的「西皮緊板」與秦腔的「緊齊板」則差不多。秦腔的音樂隊隊長王東生同志等認為，西秦戲這二個劇目的各種音樂過門和他們是一樣的。西秦張德同志僅念了幾首「柳青娘」，他一邊念，王東生同志便接念起來，頭二首的快慢板是一樣的，只有第三首的反線的變調不盡相同。

從板式比較，秦腔的老藝人、樂師等認為，西秦這二個劇目在板腔上，不少和他們過去的板腔差不多，其中「回窯」一劇薛仁貴在窯外唱的調子（正線流水）及「斬鄭恩」中陶三者聞耗的「哭句」、「倒板」和他們則是一樣的。

表演方面，秦腔的老藝人們認為西秦這兩個戲在表演上與老秦腔基本上是一樣的，特別是各種拉山、扎架（尤其是高懷德的拉山、扎架、站立姿勢、氣魄等）與他們從前的表演完全一樣。西秦戲羅振標與秦腔李正敏、劉毓中、蘇育民等同志交流各種拉山、扎架，很多程式是一樣的。但目前秦腔的表演，是經過吸收兄弟劇種的表演而豐富和提高了。

服裝化妝方面：秦腔藝人認為西秦戲當時上演的《斬鄭恩》、《回窯》兩出戲的服裝打扮，也和他們過去一樣。特別是角色腰中有的束帶的結法，中間結一獅頭，兩隻獅耳，完全一樣。

至於靴鞋上的勾符圖案，也是一樣的。談到從前的化妝，三十
多年前秦腔的化妝臉上是不施粉底的，只是在兩頰施上一層胭
脂，唇上塗一點紅，西秦戲解放初期還是這樣化妝。而且過去
旦角的頭髮也都梳得很簡單，談起來也類似。

劇目方面：秦腔藝人也認為西秦這二個戲的劇本和他們的老本
基本是一樣的。他們彼此談了一些戲出，如：剪郭槐、雙龍
會、打龍棚、高懷德過關、斬李廣、三娘教子、金水橋、三打
王英等劇目，兩個劇種都有。特別在提綱戲上，兩個劇種都是
以演封神榜、唐傳、宋傳見稱，而且都是以大鑼大鼓，嗩吶伴
奏。此外，以前的舞臺布幕，兩個劇種都是正中掛一幅大布，
文武門掛布簾。文武門布簾上繡獅頭，中間繡龍。[73]

　　從以上具體的比較可知，西秦戲和老秦腔在曲牌弦詩、板式、表
演、服飾、化妝、劇目等方面均有較多的相同之處。我們不能簡單地
根據當時的交流結論認為西秦戲與秦腔毫無共同之處。

　　可以肯定西秦戲不是陝西的老二黃的另一個證據，是兩個劇種所
供奉的戲神不同。周育德《中國戲曲與中國宗教》指出，伴隨著生產
力的發達和行會組織的出現，同行成員往往把掌握本行技術的發明人
或專門家奉為神明。……或者把某個與本行活動有聯繫的神，拉來當
祖師爺，以張大本行職業的聲勢。戲神「對其信仰的嚴肅性，不稍遜
於儒佛道三教的聖人。」[74]各個劇種之間互相融合，有時候難以釐清
其內部的藝術關係。但如果從戲班供奉的祖師入手，可以以簡馭繁，
迅速區分該劇種所屬的系統。西秦戲的戲神是妙藏王。筆者到陝西大
荔田調時，大荔同州梆子七十九歲的老藝人李治安告訴我，他們的戲

73 中國戲劇家協會廣州分會資料研究組：《我省海豐西秦戲與陝西省秦腔在源流上的關係》，油印本。

74 周育德：《中國戲曲與中國宗教》（北京市：中國戲劇出版社，1990年），頁119。

神是妙莊王。根據梁志剛博士在陝西岐山的田調，岐山一帶唱大戲（秦腔）敬的是妙莊王。[75]更多的秦腔藝人告訴我們，他們的祖師爺是莊王。妙藏王、妙莊王、莊王應該是同一個戲神。而陝西漢二黃供奉的是老郎神。明顯與西秦戲不是同一個戲神。可見，西秦戲不是來源於陝西漢二黃。

第二節　西秦戲的入粵：明末清初反明抗清武裝與秦腔在南方的傳播

一　秦腔傳播的途徑

戲曲的傳播途徑和傳播方式，一般有幾種：

水路：戲班借助水路的便利，沿江沿河演出。元代北方雜劇的南傳，就是沿著運河的方向逐漸傳到南方各地的。袁行霈先生主編的《中國文學史》採用了這種觀點：「雜劇的南移路線，主要是沿著大運河和長江水路。」[76]譬如早期粵劇的紅船藝人也是依照《廣東境內水陸交通大全》[77]的水路指南到各地演出的。

商路：俗話說商路即戲路，這一點歷來受到學術界的重視。劉文峰先生有專著《山陝商人與梆子戲》專門論述山陝商人對梆子戲在全國傳播中的重要作用。

官路：外地的官宦因思念鄉音而聘請或者蓄養家鄉的戲班，從而帶動了戲曲的傳播。

75 梁志剛：〈陝西秦腔皮影剪影——皮影藝人王雲飛訪談記〉，《中國非物質文化遺產研究簡報》2006年第3-4期，頁38。

76 袁行霈主編：《中國文學史》第3卷（北京市：高等教育出版社，2005年），頁341。

77 清代粵劇藝人編：《廣東境內水陸交通大全》，廣州西炮臺密文閣圖章印務機構承印，清光緒年間本。

　　兵路：大型的部隊出征有可能帶動戲班的流動演出。首先，戲班藝人認為軍隊中人多，且士兵沒有什麼娛樂，到部隊中演出有利可圖。據《秦雲擷英小譜》記銀花云：「銀花姓張氏，隴西人，⋯⋯咸陽張某鬻為假子將往成都，攜以西南行，時乾隆三十六年也。銀花⋯⋯工弦索，張亦習秦聲。時方用兵金川，張以其地人眾，可漁利⋯⋯夤緣附東南兩路大營，比至，眾果悅之，流轉軍中五載而後得歸。」[78]像這樣的情形，當時一定很多，秦中藝人，一方面在北京已找到市場，一方面又在西南開闢了市場，對於四川藝人，當然會引起一種向外發展的心情。其次，部隊的領導人本身借助戲班，以團結感情或作為宣傳的一種方式。如清代黃育楩（字壬谷，甘肅狄道州人，今臨洮縣人）的《破邪詳辨》記載了白蓮教在起義過程中利用戲班演出宣傳教義一事：「觀梆子腔戲，多用三字兩句四字一句，名為十字亂彈。今邪經亦三字兩句，重三復四，雜亂無章，全與梆子腔戲文相似。⋯⋯閱邪經之腔調，觀邪經之人才，即知捏造邪經者，或乃明末妖人（按：指明末白蓮教起義者），先會演戲，而後習邪教之人也。以演戲手段捏造邪經，甚至流毒後世。」[79]

　　此外移民的遷徙也是戲曲傳播的媒介。如川劇與「湖廣填四川」移民遷徙的關係[80]、山西移民對山西梆子戲傳播的作用[81]等。

　　討論秦腔的傳播之前，我們有必要先確定秦腔形成的大致年代。關於秦腔的形成，有多種不同的說法。焦文彬先生的《秦腔史稿》一書從歷史上有「秦聲」的記載開始，將秦腔的發展劃分為幾個階段：

78 〔清〕嚴長明：《秦雲擷英小譜》，《秦腔研究論著選》（西安市：陝西人民出版社，1983年），頁170。

79 〔清〕黃育楩：《破邪詳辨》，《清史資料》（第3輯），北京：中華書局，1982年。

80 馮光鈺：〈戲曲聲腔的傳播〉，《黃鐘（武漢音樂學院學報）》1999年第3期，頁20-35。

81 朱振華、孫桂芸：〈明清時期山西移民對戲曲藝術的影響〉，《太原大學教育學院學報》2009年第2期，頁103-106。

遠古至魏晉南北朝（西元580年）為秦腔的萌芽時期；隋唐（西元581-
960年）是秦腔的形成時期；宋金至明朝（西元961-1644年）是秦腔的
發展成熟時期；清代（1644-1911年）是秦腔的繁榮昌盛時期[82]。秦腔
的源流研究中，將「秦聲」和「秦腔」雜糅在一起討論的有很多，可
以概括為如下幾種說法：一、源於秦漢說，如清代嘉慶年間楊靜亭的
《都門紀略》「詞場門序」載：「及秦二世胡亥，演為詞場，譜以管弦，
歌舞之風，由茲益盛，後世遂號為秦腔（俗名梆子腔）」[83]；二、形成
於唐代說，如清代嚴長明的《秦雲擷英小譜》「小惠」條云：「秦腔自
唐、宋、元、明以來，音皆如此」[84]；三、形成於金元說，如鄭覲文
（1872-1935）的《中國音樂史》說：「元代有亂彈、西腔、梆子、高
腔等，皆以性質立名」[85]；四、形成於明代說，如周貽白的《中國戲
曲史發展綱要》第二十章說：「清代初年從陝西來到北京的『秦優新
聲』——亂彈，當係由明代弋陽腔流行到西北，與當地語音或其他唱
調相結合而產生的一項聲腔。」[86]對於以上關於秦腔形成的各種觀
點，我覺得馬少波的評價頗為中肯。他在〈三大秦班進北京〉一文中
說：「遠在周代，就有了『慷慨激越』的『秦聲』，這時是民歌性質，
還沒有形成戲劇。及至唐朝天寶年代，陝西關中地區的民間藝人，被
吸收入宮，參加了戲曲創作活動，這些所謂的『俗樂』，在安史之亂
期間，又從宮廷回到民間，為後來『秦腔』戲的形成，創造了優越的
條件。秦腔在明朝中葉就已形成，而且已經流行到湖北、四川等
地。」[87]《中國戲曲志·陝西卷》中也提出：「至遲在明末清初之際，

82　焦文彬主編：《秦腔史稿》，西安市：陝西人民出版社，1987年。

83　〔清〕楊靜亭：《都門紀略》「詞場門序」，揚州市：廣陵書社，2003年。

84　〔清〕嚴長明：《秦雲擷英小譜》「小惠」，《秦腔研究論著選》，西安市：陝西人民出
　　版社，1983年。

85　鄭覲文：《中國音樂史》，上海市：大同樂會，1929年。

86　周貽白：《中國戲曲發展史綱要》（上海市：上海古籍出版社，1979年），頁377。

87　馬少波：《三大秦班進北京》，《更紅集》（北京市：作家出版社，1959年），頁148。

秦腔確在秦中、晉南等地出現。」[88]

　　秦腔的形成，歷代戲曲理論家、史學家雖眾說紛紜，但我認為形成於明代中後期比較確切。論及秦腔的較早的明確記載，治史家們一般都會引用如下幾條材料：明代的《缽中蓮》傳奇抄本中的【西秦腔二犯】，至少說明抄本產生的年代已經有了西秦腔。清初以後有關秦腔的記載就更多了。

　　清初，陸次雲《圓圓傳》：

> 進圓圓，自成驚且喜，遽命歌。自成蹙額曰：「何貌甚佳而音殊不可耐也。」即，命群姬唱西調，操阮箏、琥珀，己拍掌以合之。繁音激楚，熱耳酸心。顧圓圓曰：「此樂何如？」圓圓曰：「此曲只應天上有，非南鄙之人所能及也。」[89]

　　劉廷璣（約1654-？年，字玉衡，號在園，先世居河南開封，後遷遼陽）其《在園雜志》（刊於康熙五十六年）：

> 近今且變弋陽腔為四平腔、京腔、衛腔，甚且等而下之，為梆子腔、亂彈腔、巫娘腔、羅羅腔矣。愈趨愈卑，新奇迭出。終以昆腔為正音。[90]

　　劉獻廷（1648-1695，字繼莊，原籍江蘇吳江，後寄居北京）的《廣陽雜記》的記載：

88　《中國戲曲志‧陝西卷》，北京市：中國ISBN中心，1995年。

89　〔清〕陸次雲：《圓圓傳》，上海：商務印書館，1915年。

90　〔清〕劉廷璣撰，張守謙點校：《在園雜志》，北京：中華書局，2005年。

秦優新聲，有名亂彈者，其聲甚散而哀。[91]

李聲振《百戲竹枝詞》，其「秦腔條」云：

俗名梆子腔，以其擊木若柝形者節歌也。聲嗚嗚然，猶其土音乎？

耳熱歌呼土語真，那須叩缶說先秦。

烏烏若聽函關曙，認是雞鳴抱柝人。

其「亂彈條」云：

秦聲之縵調者，倚以絲竹，俗名昆梆。夫昆也而梆云哉，亦任夫人昆梆之而已。

渭城新譜說昆梆，雅俗如何占號雙。

縵調誰聽箏笛耳，任他擊節亂彈腔。[92]

陸次雲、劉廷璣、劉獻廷的三種材料均在康熙以前。李聲振《百戲竹枝詞》的寫作年代還有爭議。路工先生編選《清代北京竹枝詞》（十三種）中，收有李聲振的《百戲竹枝詞》，前言說：「李聲振，號鶴皋，河北清苑（保定）人。原書是稿本，未見刻過。從內容與抄寫墨跡紙色去看，可以肯定是清康熙年間的作品。後記說寫於丙子、丙戌年間，即康熙三十五年到四十五年。」[93]孟繁樹先生在《說〈百戲

91 〔清〕劉獻廷，汪北平，夏志和點校：《廣陽雜記》，北京：中華書局，1997年。

92 〔清〕李聲振：《百戲竹枝詞》，路工編選：《清代北京竹枝詞》（十三種）（北京市：北京古籍出版社，1982年），頁155。

93 〔清〕楊米人等著，路工編選：《清代北京竹枝詞》（十三種）（北京市：北京古籍出版社，1982年），頁7。

竹枝詞〉》中特別指出：「史料的價值在很大程度上取決於它的時代，
所以系年問題最為治史者所重視。遺憾的是，人們在引用《百戲竹枝
詞》時，一向確信其為康熙年間作品。其實這是一個誤會」，孟繁樹
根據《保定府志》和《清苑縣志》證明，「《百戲竹枝詞》寫於乾隆二
十一年，修改並重抄於乾隆三十一年。」[94]如果孟繁樹先生的觀點可
信，則李聲振的材料比較晚，其談到的秦腔所處年代也比較晚。

圖三　《在園雜志》明代天啟三年的抄本

　　筆者在陝西田野考察時，見到陝西戲曲研究院收藏的部分同州梆
子工尺譜手抄本和複錄本，有明代崇禎五年的抄本、明代天啟二年抄
本複錄本、明代天啟三年抄本複錄本、清代順治二年抄本複錄本等。
其中崇禎五年的是原抄本，其它均為二十世紀六十年代陝西省戲曲學
校的複製本。一般認為，康熙年間劉廷璣的《在園雜志》是「梆子
腔」一詞的最早記載，但筆者所見明代天啟三年的抄本中，裡面就有
「邦子空」曲牌，「邦子空」應是「梆子腔」的誤寫（圖三）。這至少
說明梆子腔在明代天啟三年已經盛行於世。這些抄本的存在，可以有

94　孟繁樹：〈說《百戲竹枝詞》〉，《戲曲藝術》1984年第3期，頁87。

力地證明秦腔在明代晚期已經發展成為相對成熟的戲曲聲腔。

　　秦腔在明代中晚期的成熟，為明末清初大規模的傳播提供了前提條件。秦腔產生以後，有兩次大型的全國範圍的傳播：

　　第一次是明末清初李自成、張獻忠反明武裝部隊的流動引起秦腔的流布。明朝崇禎元年陝西爆發反明武裝，前後長達二十五年之久。以後吳三桂、尚可喜、耿精忠等反清，戰爭波及南方各省。因為軍中的主要領袖人物包括大部分士兵都是陝西人，他們熱愛家鄉的秦腔，以秦腔為軍戲，在流動作戰的過程中，他們也把秦腔帶到了全國各地。清代徐珂的《清稗類鈔》記載：「圓圓為李自成唱崑曲，李不勝其柔細，而自唱秦腔，殿下皆呼萬歲」，又云：「或曰，亂彈即馬上戲，蓋軍樂之遺也。」[95]「亂彈」一詞，最早見於劉獻廷（1648-1695）之《廣陽雜記》，原文曰：「秦優新聲，有名亂彈者，其聲甚散而哀。」[96]這裡的「秦優新聲」即稱為「亂彈」者，應是秦腔流入湖北境內後吸收當地藝術因子而形成的聲腔。劉獻廷旅居湘鄂多年，既曰新聲，說明其時當是新創未久。徐筱汀〈「亂彈」釋名〉載：「湖北襄陽乃是明末李自成、張獻忠所盤踞最久的地方。當然該地戲曲所受秦腔的影響，為最深切。無異替秦腔戲班，多開闢一條發展的路線。若在地理環境來說，鄂陝交通，共有水陸兩條幹線。水路係由漢中沿漢江東下，陸路係自商洛出紫荊關，經過南陽，折入湖北。而水路匯合之處，則在鄂西第一都市的襄陽，有了這樣的便利，秦腔戲班，在明末清初之際，得以常常往來襄陽演唱。因此沒有到過陝西的劉獻廷，也能夠在湖北聽到秦優新創的亂彈聲腔了。」[97]

　　秦腔第二次大型的傳播是由山陝商人的商貿活動帶動的，主要在

95 〔清〕徐珂：《清稗類鈔》，北京市：中華書局，1986年。
96 〔清〕劉獻廷，汪北平，夏志和點校：《廣陽雜記》，北京市：中華書局，1997年。
97 徐筱汀：〈「亂彈」釋名〉，《中國早期戲劇畫刊》（北京市：全國圖書館文獻縮微複製縮微中心出版，2006年），頁549。

乾隆嘉慶年間。山陝商人所到之處，多創建會館，作為商貿、聚會之所。萬曆年間，北京已設有山陝會館。到清代，各地的山陝會館更是遍及各地商業城市。會館前面一般建有戲臺。有戲臺必有演戲，而且多聘請家鄉戲班以聽鄉音。嘉慶時定晉岩樵叟在〈成都竹枝詞〉中所述「會館雖多數陝西，秦腔梆子響高低。觀場人多坐板凳，炮響酬神聽鼓音。」[98]陝西會館對演戲的要求非常嚴格，「戲班最怕『陝西館』，紙炮三聲要出臺。算學京都戲園子，迎臺吹罷兩通來」。原注：「省城演戲，俱不限以時，獨陝西會館約放紙爆為節，頭爆二爆三爆，三爆後不開場，下次即不復再召其班……」。原來，舊時成都各會館唱戲，開頭、散場俱不限時，唯獨陝西會館與眾不同，學來京師的風俗，頭爆、二爆、三爆三節爆竹放罷，若戲班還不開場，馬上被請出會館，即使再有名的角也不留情，因此戲班最怕到陝西會館演出，但陝西人富有，開的報酬高，戲班往往又經不住誘惑，於是一進會館就戰戰兢兢，如履薄冰。咸豐年間吳好山記錄的陝西會館演戲的情況則是「秦人會館鐵桅竿，福建山西少者般。更有堂戲難及處，千餘臺戲一年看。」[99]看來，僅僅在陝西會館一年當中就可以看到上千臺戲，可見會館演戲活動之頻繁。

西秦腔（秦腔）如何傳入廣東呢？田益榮先生認為是明代萬曆三十年，原潞州知府劉天虞從家鄉帶來了三個秦腔戲班。其〈秦腔史探源〉一文說道：「明陝西劉天虞，在廣州做官，帶去秦腔（西秦腔），經江西由福建傳入廣州、海豐、陸豐、汕頭、潮州、福建南部、臺北等地，初叫西秦腔，與當地語言結合，發展成現在的西秦戲。」[100]劉

98　〔清〕定晉岩樵叟：〈成都竹枝詞〉，林孔翼輯錄：《成都竹枝詞》（成都市：四川人民出版社，1982年），頁53。

99　〔清〕吳好山：〈成都竹枝辭九十五首〉，林孔翼輯錄：《成都竹枝詞》（成都市：四川人民出版社，1982年），頁62。

100　田益榮：〈秦腔史探源〉，陝西省藝術研究所編印：《藝術研究薈錄》第1期（1982年），頁52-54。

天虞從嶺南回家鄉陝西，還特意繞道到江西看望湯顯祖。兩人促膝而談，三日而別。湯顯祖還特意寫詩寄給劉天虞：「秦中弟子最聰明，何用偏教隴上聲？半拍為成先斷絕，可憐頭白為多情。」[101]詩中提到的「隴上聲」，有可能就是西秦腔。西秦腔的傳入廣東，不排除這種可能。但西秦戲對廣東劇壇影響之深遠和鄰近地區福建、江西、臺灣三地目前皆有西秦腔的遺存，這種勢頭遠非三個戲班所能造就。筆者於二〇〇七年赴福建、江西等省調查時訪得，江西的宜黃戲是由西秦腔發展而來的；閩西的漢劇有「西秦戲的底子、漢劇的班子」之說。據流沙先生的看法「湖南的祁劇唱的亂彈，最早就是一種『西秦戲』，後來受了皮黃劇種的影響，才使祁劇的亂彈改唱『南北路』。」[102]

　　張庚、郭漢城的《中國戲曲通史》說：「從山陝的梆子腔興起後向四外流布的情形看，它與西客（陝西和山西商人）的商業活動有很密切的聯繫。……山陝的梆子腔，遂也跟著陝西商幫在各地得到傳佈。故爾直至今天，還可以看到，遠至東南沿海的廣東潮汕一帶，仍有當年輾轉流傳過去的西秦腔（今稱為西秦戲）被保留在那裡，在當地安了家，落了戶。」[103]據此，張庚和郭漢城認為廣東的西秦戲是山陝商人的商貿活動帶來的。我認為，山陝商人的商貿活動帶動秦腔傳播的時間主要是在清代中葉以後，西秦腔傳入廣東早於清代中葉。關於西秦戲的源流，當地藝人中還有一說：明末李自成、張獻忠領導的反明武裝運動失敗後，其敗軍沿閩贛邊界進入廣東，其中有甘陝的戲班藝人跟隨流入海陸豐聚班演出形成西秦戲。我贊同這種觀點。

　　實際上，秦腔入粵不僅方式多樣，而且入粵的次數不只一次。繼

101 〔明〕湯顯祖：《湯顯祖詩文集》下冊「寄劉天虞」（上海市：上海古籍出版社，1982年），頁755。

102 流沙：〈廣東西秦戲考〉，《宜黃諸腔源流探——清代戲曲聲腔研究》（北京市：人民音樂出版社，1993年），頁137。

103 張庚、郭漢城：《中國戲曲通史》下冊（北京市：中國戲劇出版社，1981年），頁24。

明末清初的反明武裝部隊帶來秦腔戲班以後，乾隆年間山陝商人也曾帶來大量的秦腔戲班。嘉慶年間，粵西的白戲還受到廣西、雲南、貴州等地秦腔班子的影響。粵西安鋪曲龍村因為耕地少，村民到廣西、雲南、貴州等地做挑夫維生。他們把廣西、雲南、貴州的戲班帶到粵西演出。粵西的白戲受這些戲班的影響，改用蓻古胡琴、月琴、三弦伴奏。[104]他們所說的蓻古胡，就是秦腔的領奏樂器二弦子。從他們的伴奏樂器可以判斷，挑夫所帶來的是秦腔戲班。嘉慶年間廣西、雲南、貴州盛行的應該都是明末清初反明武裝部隊帶來的秦腔。目前粵西白戲改用胡琴（京胡）伴奏，那是後來受皮黃聲腔的影響。本章討論的是秦腔大規模入粵形成西秦戲的主要傳播方式和路線。

二　明末清初李自成、張獻忠反明抗清武裝形勢[105]

　　既然西秦戲入粵與明末李自成、張獻忠領導的反明武裝密切相關，那麼，考察他們的武裝部隊在當時的形勢路線就顯得很有必要。天啟七年，陝西澄城縣爆發的農民起義，正式拉開了明末農民反明武裝戰爭的序幕，各地紛紛響應。一六二八年（崇禎元年），陝西府谷王嘉胤、漢南王大梁、安塞高迎祥等領導饑民起義，張獻忠也在延安米脂起義，李自成後來投入高迎祥軍中。陝西農民起義之後不久，就開始小規模地越過黃河，進入山西。起義軍大規模地進入山西是在一六三〇年（崇禎三年）。從一六三一至一六三三年，起義軍活動的重心是在山西境內。一六三三年冬，高迎祥、張獻忠、羅汝才、李自成等率部隊從山西轉移到豫西，在豫楚川陝交界山區流動作戰。一六三四年的上半年，起義軍主力集中在四川北部和陝西南部。起義軍在一

104　《中國戲曲志・廣東卷》（北京市：中國ISBN中心，1993年），頁100。

105　參見顧誠：《明末農民戰爭史》，北京市：中國社會科學出版社，1984年；顧誠：《南明史》，北京市：中國青年出版社，1997年。

六三四年底大批進入河南，主力向豫東南和皖北方面發展。攻克鳳陽之後，於一六三五年轉入陝西，並與陝西官軍交戰取得勝利。從一六三五年底到一六三六年上半年，以高迎祥為主力的各支義軍轉戰於河南、安徽、湖廣。在陝西和三邊地區則是李自成和過天星等數部，轉戰於漢中、西安、延安一帶。一九三六年高迎祥遭到陝西巡撫孫傳庭伏擊，被俘犧牲。

　　高迎祥犧牲後，起義軍逐漸形成為兩支勁旅，一支由張獻忠領導，活動在湖北、安徽、河南一帶；另一支由李自成領導，活動在甘肅、寧夏、陝西一帶。一六三八至一六四〇年，在洪承疇優勢兵力圍攻下，李自成兵轉入陝西、湖廣、四川三省交界的大山區。張獻忠敗於河南南陽、湖北麻城，最後投降明軍，武裝戰爭轉入低潮。為保存力量，李自成率部進入河南，於一六四一年一月攻占洛陽，鎮壓了福王朱常洵。張獻忠經過一年休整，於一六三九年五月再次在湖北谷城起兵，後轉入四川，隨即兵進湖北，於一六四一年二月攻陷襄陽，鎮壓了襄王。

　　張獻忠、李自成兩支大軍相互支援，分別在川陝和河南戰場與明軍作戰。一六四二年，張獻忠部一直活動於安徽。一六四三年五月，張獻忠從安徽潛山一帶西入湖廣攻下武昌，在武昌稱大西王，初步建立了政權。一六四三年七月，張獻忠主力南下湘贛，到這年冬天，大西軍幾乎占領了湖南全省、江西萬載、袁州、吉安等地。次年，張獻忠帶兵入川，八月攻陷成都，在成都稱帝，改元大順，建立大西政權。

　　李自成從洛陽轉入湖廣作戰，於一六四二年攻下襄陽，稱新順王，初步建立了政權機構。一六四三年冬，進兵陝西，攻取甘肅、寧夏、青海。一六四四年一月，李自成在西安建立大順政權，把西安作為攻打北京的基地。然後，李自成親率大軍渡黃河進入山西，攻克太原，沿大同、宣府（今河北宣化縣），從北面包圍了北京。另一路部隊由左營制將軍劉芳亮率領，渡黃河攻克山西上黨（今山西長治

市），分取真定（今河北正定縣）、保定，從南面包圍北京。三月十七日，李自成從昌平圍攻北京，十九日李自成率兵進城，崇禎帝在煤山自殺，明朝被推翻。四月，李自成率軍攻打吳三桂，在山海關激戰。在滿漢軍隊聯合進攻下，李自成失敗，退出北京。順治帝在北京即位，成立清朝政府，此後的武裝鬥爭由反明轉為抗清鬥爭。

李自成撤出北京後，經山西平陽、韓城退入西安。清軍在一六四四年冬分兵兩路進攻西安，李自成只好從西安經襄陽再退入武昌。李自成剛到達武昌不久，清軍就跟隨而至，大順軍棄武昌東下。大順軍在湖北陽新、江西九江連遭重大挫折。五月，李自成準備穿過江西西北部轉入湖南，行至湖北通山縣南九宮山遭到地主武裝襲擊而犧牲。一六四六年，清軍由陝南入川，攻打大西軍，張獻忠於次年七月撤離成都，北上與清軍作戰，十一月犧牲在鳳凰山（今四川南溪縣北）。

李自成、張獻忠犧牲後，農民軍餘部繼續堅持戰鬥，大順農民軍分為兩路，一路由郝永忠、劉體純等領導，活動在湖南湖北地區，聯合明湖廣總督何騰蛟抗清；另一路是陝北南下的大順軍，李過、高一功領導，活動在洞庭湖以西地區，聯合南明隆武朝廷抗清，被稱之為忠貞營。大西農民軍在孫可望、李定國率領下轉入雲貴川，堅持抗清鬥爭。一六五○至一六五一年，孫可望完成對永曆朝廷殘存武裝的收編，南明軍隊實際上形成了以原大西軍為主的抗清實體。一六五一年，孫可望派兵東攻湖廣，收復了湖南大部分州縣。六月，李定國率兵由武岡、新寧直攻全州，逼進桂林，收復廣西。年底，李定國又領兵進抵衡陽，取得衡陽大捷。一六五三年二月李定國由於內部矛盾被迫由廣西向廣東肇慶進軍。

一六四八年，清朝江西總兵金聲桓、王得仁反清。金聲桓原來是左良玉的部將，明朝滅亡時升至總兵官。明亡後投降清朝，主動請纓收復江西疆土。與金聲桓一起的有原大順軍將領王體中部。王體中原在大順軍鎮守德安的大將白旺部下，一六四五年李自成遇難後，投降

了清朝。王體中驍勇善戰，金聲桓深以為忌，籠絡了王體中部下王得
仁除去了王體中。金聲桓投降後未被清朝政府重用，便於一六四八年
與王得仁一起反清復明。一六四六年冬，清兵李成棟與佟養甲自漳州
入惠州、潮州，趨廣州。第二年分兵取南雄、韶關、肇慶，追殺桂王
由榔下梧州、走桂林。這時，廣東各地義師蜂起，坐鎮廣東的佟養甲
不得不速速將廣西的李成棟召回援救。不久，清兩廣總督李成棟繼江
西之後反清復明。李成棟曾經參加李自成農民起義，在李自成的部將
高杰麾下，後來跟隨高杰投降明政府。一六四五年，高杰被殺後，李
成棟投降了清朝，奉命沿著江蘇、浙江、福建、廣東、廣西一線進
攻。李成棟反清復明一是受了江西的觸動，二是其愛妾的勸說。一九
四八年九月李成棟越過梅嶺進攻贛州，敗後匆忙退回廣州。次年二
月，再次從梅嶺進攻贛州，李成棟在信豐被清軍所敗亡[106]。

　　李過、高一功領導的忠貞營，自一六四六年圍攻荊州失敗後，退
到川、鄂交界的大山區休整。一九四七年，受堵胤錫的邀請，全營開
至常德，收復湖南。年底，被調撥東進廣西。一六四九年冬，忠貞營
到達廣西南寧、橫州一帶，大將有李過、高一功、黨守素、馬重禧
（後改名馬騰雲）、張能、田虎、劉國昌、劉世俊等。不久，李過、
張能、田虎等先後病死，高一功成了忠貞營的主要領導人。到一六五
○年（永曆四年、順治七年）下半年，忠貞營在永曆朝廷控制區內已
經很難立足，被迫先後轉移。忠貞營的部將劉國昌部在遭到廣東、
廣西軍閥的襲擊後，同忠貞營主將失去聯繫，長期在廣東北部陽山、
英德、乳源一帶抗清。一六五○年十二月，忠貞營的主力開始由南寧
北上夔東，同劉體純、袁宗第、郝搖旗等大順軍舊部靠攏，匯成「夔
東十三家」活躍於川、鄂、陝、豫諸省交界處，堅持抗清達三十一年
之久。

106 顧誠：《南明史》（北京市：中國青年出版社，1997年），頁502。

三　李自成、張獻忠部隊中演戲的情況

　　李自成軍中有戲班，帳中常有演戲。吳偉業《綏寇紀略》一書說到「車優與女販者，……常在帳中供奉。」[107]一六四〇年於河南率饑民起義的袁時中與明將黃得功戰敗。一六四二年，袁與李自成合營，李自成許配以女，「除歸德城外地豎高臺十座，列綺張繡，徵梨園伶人十部臺，並奏樂技演曲其上。」[108]李自成進了北京城，「即搜縫人優人。」[109]陳圓圓奏吳歈，「自成蹙額曰『何貌甚佳而音殊不可耐也』，即命群姬唱西調，操阮、箏、琥珀，已拍掌以和之，繁音激楚，熱耳酸心，顧圓圓曰『此樂何如？』圓圓曰『此曲只應天上有，非南鄙之人所能及也。』」[110]

　　以張獻忠為首的大西軍部隊中也常有演戲：計六奇的《明季北略》記載了一六四〇年張獻忠請戲班演出為其祝壽：「九月初九為獻忠生日，名營頭旨及本營諸將皆稱觥上壽。優人侑觴，凡作三闋，第一演關公五關斬六將，第二演韓世忠勤王，第三演尉遲恭三鞭換兩簡，三奏既畢，八音復舉。美人歌舞雜陳於前」[111]，可見當時上演的劇目有《關公五關斬六將》、《韓世忠勤王》、《尉遲恭三鞭換兩簡》。清代安徽人余瑞紫，在張獻忠攻打瀘州時「城陷被虜」，因其飽學詩書而被張獻忠等八大王奉為座上客，日夜伴隨左右。其所撰《流賊陷瀘州府紀》將張獻中的壽辰記為九月十八：「九月十八日，與八大王賀壽，先十六、七兩日豫祝，自辰至酉，唱戲飲酒，大吹打擂，正常排列八洞神仙，堂上懸百壽錦帳」，「十八日正壽門前雙吹雙打，大炮

107　〔清〕吳偉業：《綏寇紀略》卷9，上海市：商務印書館，1937年。

108　〔清〕何洯撰：《晴江閣集》，清康熙刻增修本。

109　〔明〕談遷著，張宗祥校點：《國榷》北京市：古籍出版社，1958年。

110　〔清〕張潮：《虞初新志》，清康熙三十九年刻本。

111　〔清〕計六奇：《明季北略》卷16「張獻忠圍桐城」條，北京市：中華書局，1984年。

震天，說不盡的熱鬧。十九日亦如是。二十日還要唱戲」[112]，從壽辰的前兩天開始唱戲，一共演出五天。不管所記哪一天，張獻忠壽辰演戲是實。而且在軍中用演戲為頭目祝壽的形式應該比較普遍。余瑞紫的《流賊陷瀘州府紀》還寫到崇禎十三年為張獻忠做壽後，部隊拔瀘州後的十二月「十二日，八賊為將軍祝壽，唱戲一日。先用男人六名清唱，次則女人四人清唱，後用步戲大唱。十三日，將軍正誕，亦復如是。」[113]張獻忠非常喜歡看戲，據說他臉上的傷疤，就是在營中看戲時被潛入營中的明總兵鄧玘偷襲留下的。明末兵部右侍郎李長祥，其作品《天問閣文集》中寫到的崇禎遺事中，其中一條就是記載張獻忠此事的：明總兵鄧玘鎮守荊門，張獻忠屯兵襄陽。張獻忠的將士都在「飲酒觀劇」，鄧玘得以單騎深入張營，靠近獻忠酒筵邊，「奮力砍去，中獻忠面。」[114]無名氏《明末滇南紀略》記張獻忠的四大將軍孫可望、李定國、劉文秀和艾能奇率大西軍入昆明時（1647年4月），「男子十餘歲者拿為小子，打柴割草；女子十餘歲者，發戲房教戲」，當時軍中多為秦人，所學所教的戲，自然是秦腔了。書中又記載一六四九年（順治六年），大西軍到後，「己丑元宵，四門唱戲，大酺三日，金吾不禁，百姓男婦入城觀玩者如赴市然。」[115]

　　張獻忠死後，部隊中仍然演戲不輟。《明末滇南紀略》記大西軍入雲南，「己丑（1649年，清順治六年，南明永曆三年）元宵，大放花燈，四門唱戲。」[116]在昆明還徵集民間幼女入班學戲。大西軍的將

112 〔清〕余瑞紫：《流賊陷瀘州府紀》，〔清〕鄭達輯《野史無文》，孔昭明主編：《臺灣文獻史料叢刊》第5輯（臺北市：大通書局，1987年），頁208。

113 〔清〕余瑞紫：《流賊陷瀘州府紀》，〔清〕鄭達輯：《野史無文》，孔昭明主編：《臺灣文獻史料叢刊》第5輯（臺北市：大通書局，1987年），頁198。

114 〔明〕李長祥：《天問閣文集》，民國求恕齋叢書本。

115 〔清〕無名氏：《明末滇南紀略》「盤踞滇城」，《明末清初史料選刊》，杭州市：浙江古籍出版社，1986年。

116 〔清〕無名氏：《明末滇南紀略》「盤踞滇城」，《明末清初史料選刊》，杭州市：浙江古籍出版社，1986年。

領和士兵也多數為陝人，其演戲所唱聲腔當為秦腔。大西軍後期「兩
蹶名王，天下震動」的著名領導人李定國正是受優伶上演諸葛亮輔佐
劉邦的故事感動才秉承此志，竭力效命南明王朝的。清代葉廷管的
《楸花盦詩》載有〈讀劫灰錄李定國傳感題〉一首：「運終陽九得斯
人，殘局天南繫一身。諸葛出師同盡瘁，祝宗祈死亦成仁。難存絕域
流離子，足愧中朝反覆臣。鼎足何（騰蛟）瞿（式耜）堪合傳，平心
未敢薄黃巾」。原注：「定國因觀伶人演武侯出師事，感而歸明，見
《丹午雜記》。後屢攻緬甸欲救桂王，即秉此志。」[117]《蜀難敍略》
記載一六五九年張獻忠部將楊國民駐守嘉定時，曾大擺宴席，讓隨軍
秦腔戲班演戲。[118]

　　江西廣東等地的反清將士也多有看戲的記載。明末清初江西新建
人徐世溥的《江變紀略》記載：「（王得仁）所居，故宜春管理王府
也，深八九重，畜伶優，教歌兒數十人。私居時時戴明制便衣冠于最
後堂張飲，數令優人演郭子儀韓世忠故事」。因為經常看戲，王得仁
的穿戴受優伶戲服的影響，出城巡遊時被人取笑：「得仁巡城，忽取
襆頭。蓋其平日所見優伶演扮古公侯、丞相，冠皆襆頭云耳，無紗帽
者。不知明制，襆頭公服也，朝參公座，凡公事自府部至丞簿皆得戴
之。既取至，於是其城巡也，紗帽而出，襆頭而還，展角又偏，頭匡
寬過額。見者皆匿笑不禁」。同書中還記載，至王得仁反清投明時，
要換明代衣冠，倉促中只好拿優伶的戲服穿上，「時服色變易已久，
倉猝求冠帶不能具，盡取之優伶箱中。」[119]

　　清廷廣東提督李成棟軍中也有戲班演出。據史料記載，李成棟下
定決心反清投明與部隊中演戲有關。徐鼒《小腆紀年附考》載：「愛
妾張氏，陳子壯之妾也，成棟豔而納之，年餘不歡。偶演劇，張氏見

117 〔清〕葉廷管撰：《楸花盦詩》，清光緒刻湴喜齋叢書本。
118 〔清〕沈荀蔚述：《蜀難敍略》，揚州市：廣陵書社，1995年。
119 〔清〕徐世溥撰：《江變紀略》，清道光古槐山房木活字荊駝逸史本。

之而笑，成棟詰之，氏曰：『為見臺上威儀，觸目相感』。成棟遽起而著明冠服，氏取鏡照之，成棟歡躍。氏察知之，因慫惥焉。成棟撫几曰『憐此雲間眷屬也』。時成棟眷屬猶在松江，故言及之。氏曰：『我敢獨享富貴乎？請先死以成君子之志』。遂自刎死。成棟大哭曰：『女子乎是矣』，拜而殮之。」[120]後來歷史學家簡又文把這一段故事，改編成粵劇《萬世流芳張玉喬》。李成棟反清投明，正式起事是借助端午演出中優伶所穿著的大明衣冠發難的。屈大均的《安龍逸史》記載：「五月，泛龍舟會，各營設席，請總督固山看賞，既而回固山營署，復張筵至二鼓，優人有冠帶者，固山向總督云，此服飾何朝制度，養甲曰前明所制，成棟曰峨冠博帶何等威儀，我等成何模樣？養甲曰一朝自有一朝制度，何必羨彼。」[121]這一事件在其它野史筆記中也多有記載。譬如《明末紀事補遺》寫道：「五月五日，佟李觀泛龍舟會。既而回成棟署，復開宴。優人冠帶登場，成棟謂養甲曰：峨冠襏帶何等威儀。養甲曰：一朝自有一朝之制度，何必羨彼。成棟曰：大丈夫須作千年有名的事，豈能拘拘受制於人哉？我今要歸明了。即自去其辮，以刀付。從者請佟去辮，養甲大驚曰：還須商量為是。」[122]李成棟反清復明的失敗，可能也與演戲有關。明末清初瞿共美的《東明聞見錄》記載了李成棟兵敗的原因之一是「時江西警報日至，成棟麾下各大鎮俱戀粵東繁華，不肯出師。」[123]李成棟的部隊入粵後，主力主要駐紮在惠州、潮州等粵東地區，士兵整日看戲飲酒，不思戀戰完全有可能。

120 〔清〕徐鼒撰，王崇武校點：《小腆紀年附考》（北京市：中華書局，1957年），頁583。

121 〔清〕屈大均：《安龍逸史》，民國嘉業堂叢書本。

122 〔清〕佚名：《明末紀事補遺》，清末刻本。

123 〔明〕瞿共美撰：《東明聞見錄》，清抄本。

四　李自成、張獻忠部隊的戲曲演出所唱聲腔

（一）從籍貫來看

　　大部分農民起義部隊的士兵是北方人，其中陝西籍占主要。尤其是農民起義的頭目，基本都是陝西人。李自成本人就出身於陝西米脂縣的一個樂戶家庭，從小喜歡秦腔。農民起義之後，把秦腔作為軍樂，隨軍演出。清初，雲南、貴州、四川、湖南、湖北、廣西等南方各省反清復明的將士多是李自成、張獻忠的餘部。他們愛看的戲，當然是家鄉的秦腔。洪非先生的《漫談徽戲的興衰》一文指出：「李自成、張獻忠為領袖的部隊，有的是『樂戶』出身，喜愛他們西北的家鄉戲。後來轉戰湖北、安徽間，由於戰爭失利，一部分藝人流落民間，從而使用梆子南來落戶」[124]，是有道理的。

　　永曆帝倚仗張獻忠建立的農民政權——大西政權的餘部李定國、孫可望等，曾在兩廣雲貴一帶抵抗清朝。李定國，大西軍傑出的領袖之一。清邵廷采《西南紀事》載：李定國「字壹純，陝西延安人，初從張獻忠為盜，冒張氏。獻忠養子四。」[125]孫可望，「陝西延長人，從張獻忠為盜」[126]，張獻忠的義子之一。永曆五年，孫可望倚仗自己雄厚的兵力，威迫永曆帝封他為「秦王」，引起內部紛爭。長時間駐紮在湘、桂的郝永忠部，是李自成的餘部。郝永忠原為李自成得力的部將，其所領導的大順軍餘部是由湖南退入廣西的各部明軍中，軍隊實力最強的一支。這些反清復明的將士大部分是陝西人。

　　清初出任廣東、江西的地方官，也大部分是陝西人，或原來就屬於李自成的部下，李自成起義失敗後再參加反清復明。

124　洪非：《漫談徽戲的興衰》，《戲曲藝術》1984年第1期，頁28。
125　〔清〕邵廷采撰：《西南紀事》，清光緒十年徐幹刻本。
126　〔清〕邵廷采撰：《西南紀事》，清光緒十年徐幹刻本。

　　清初廣東提督李成棟，清計六奇的《明季南略》和王夫之的《永曆實錄》均載李成棟是陝西人。[127]李原為李自成的部將高杰的手下，後來隨高杰投降明政府，弘光時任徐州總兵。一六四五年，高杰在睢州被許定國刺殺，清兵南下時，李成棟奉高杰的妻子邢氏投降了滿清。在清廷進兵江南的過程中，李成棟奉命率部沿江蘇、浙江、福建、廣東、廣西一線進攻，為清朝政府收取了大片疆土。特別是，揚州大屠殺中，李成棟更是首當其衝，殺人無數。後來竟一手包辦了嘉定三屠。李成棟此後又攻破汀州，亂箭射死隆武帝，最後官居廣東提督。光緒《廣州府志》卷八十「前事略」載：「順治五年夏四月，提督李成棟叛以廣東赴桂王由榔」。李成棟因為沒有得到清政府的重用，內心感到憤憤不平，恰好江西的金聲桓反，便舉廣東投南明永曆。「是月十一日黎明，成棟令其兵集較場，聲言索餉，欲為變。成棟請養甲出城，撫輯養甲至眾兵呼噪劫之以叛。傳檄各屬，遣使附於由榔。」[128]當時李成棟的部隊實力雄厚，號稱百萬。一六四七年冬十月李成棟第一次攻打贛州，「盡率部眾及峒蠻土寇，號稱百萬。」[129]清廷官員廣西巡撫耿獻忠聽聞李成棟反正後，亦舉梧州叛降。耿獻忠亦是陝西人。

　　李成棟手下有多名大將，李元允、閻可義、杜永和、張月、楊大甫、馬寶、董方策等，皆慓勇善戰，多是陝西人。當時駐守潮州的是陝西人郝尚久，屈大均《皇明四朝成仁錄》載「郝尚久本惠國公李成棟部將。」[130]郝尚久誅殺了原清朝派駐的潮州總兵，攻占潮州後，被李成棟委任為總兵。據康熙年間李來章的《連陽八排風土記》載，李

127 〔清〕計六奇輯，任道斌、魏得良點校：《明季南略》，北京市：中華書局，2006
　　年；〔清〕王夫之：《永曆實錄》，上海市：上海古籍出版社，1987年。

128 《廣州府志》卷八十「前事略」，光緒刊本。

129 《御批歷代通鑑輯覽》卷一百十九，四庫全書本。

130 〔清〕屈大均：《皇明四朝成仁錄》，民國影印廣東叢書本。

成棟敗死後，其愛將馬寶便在廣東連山結猺據縣，「連山多寇禍，惟馬寶為最慘。」[131]

清初惠州總兵黃應傑，也是陝西榆林人。順治三年，廣東總督佟養甲、提督李成棟由福建取道潮州進入惠州，即奉行清朝政制。順治五年二月，黃應傑收復了惠州各縣，此時，南明皇帝朱由榔在肇慶被擁立，改年號為永曆，封黃應傑為奉化伯，惠州又奉行永曆年號。不久永曆帝敗走桂林，東莞人張家玉、博羅韓如璜等圍惠州攻廣州。張家玉、韓如璜戰死後，陳耀被清兵誘殺，黃應傑降清。[132]光緒七年《惠州府志》卷三十「人物名宦下」載：「黃應傑，陝西榆林人。任惠州總兵坐鎮嶺東，剿長寧草寇，民賴以甦。順治四年，四營巨寇合圍興寧甚急，知縣莊應詔請救，應傑親率精銳晝夜兼程，至縣未及安營，即馳三騎沖賊壘，賊潰，追斬數千級，營于城東黃嶺，秋毫無犯，出民湯火平定安集有再造之功。八年復提兵定亂，至興寧，營於邑西赤巷嶺，愈加撫□寧人，感德益深，建大忠祠祀之」。[133]

清廷江西右都督金聲桓，亦陝西人，原本起于強盜，後跟隨左良玉。清代王夫之的《永曆實錄》記載：「金聲桓，字虎符，陝西榆林人。起群盜，號『一斗粟』。擁眾萬餘，降于左良玉，良玉部四十八營，聲桓為之長。弘光中，授總兵官都督。尋隨良玉東下，與左夢庚俱降清。同劉良佐、高進庫攻陷南昌。隆武二年，陷吉安、贛州，良佐還師，清授聲桓提督江西右都督，與王得仁守南昌，別令高進庫守贛州。聲桓部卒約三萬人，王得仁眾將五、六萬，馬數萬匹，甲械精好。」[134]有些史籍記載金聲桓非陝西人，但從其死後永曆朝「贈榆林王，諡忠武」看，金聲桓應是陝西榆林人。

131　〔清〕李來章撰：《連陽八排風土記》，清康熙四十七連山書院刻乾隆增刻本。

132　惠陽市地方誌編纂委員會：《惠陽縣志》，廣州市：廣東人民出版社，2003年。

133　《惠州府志》卷30「人物名宦下」，光緒七年刊本。

134　〔清〕王夫之：《永曆實錄》，上海市：上海古籍出版社，1987年。

　　清廷江西副總兵王得仁，陝西米脂人，頭早白，號「王雜毛」，
原是李自成的部下，順治五年參加反清復明以失敗告終。清王夫之
《永曆實錄》載：「（王得仁）起群盜，為李自成驍將，所部兵皆精
銳。自成渡江死于寧州，得仁已先馳至南、瑞間，因不得與高、李同
降。金聲桓降清，守南昌，得仁孤窘，遂舉兵附聲桓，事聲桓為父。
聲桓為請于清，授副總兵，協守江西。得仁與聲桓益收諸潰軍，凡左
營降兵遣發歸農者，皆投聲桓；自成餘兵潰入江西境者，則投得仁。
合兵逾十萬。」[135]

（二）從演出內容來看

　　永曆朝廷中也有戲班演出。清朝葉夢珠《續編綏寇紀略》記載：
「長洲伯王皇親新梨園班成，諸臣無日不燕會，會必徹夜，無一人以
軍國為意者」[136]。不過，他們演的是昆曲。如計六奇《明季南略》記
永曆二年南明統治者在桂林時，「長洲伯王皇親新蓄奚僮，蘇昆曲
調，《鸞箋》、《紫釵》，復豔時目。文武臣工，無夕不會，無會不戲，
卜晝卜夜。」[137]隨著南明王朝最後在雲南的崩潰，昆劇藝人流落在廣
西、雲南一帶，以演劇謀生。但農民起義軍中一般情況下不會演昆
劇。輕歌曼舞的昆劇不適合激勵士兵的鬥氣，一唱三嘆的水磨腔難以
表現金戈鐵馬、叱吒風雲的戰場，新興的花部亂彈急管繁弦，慷慨激
昂，更能適合廣大士兵的欣賞口味。因為是亂離之世，百姓生活中呼
喚英雄人物的出現。所以，花部亂彈在劇目上吸收了歷史演義的題
材，如楊家將的故事、瓦崗寨的英雄等，塑造了一大批英雄人物。
　　農民起義部隊中上演的是什麼劇目呢？先看下面三則材料：

135　〔清〕王夫之：《永曆實錄》，上海市：上海古籍出版社，1987年。
136　〔清〕葉夢珠輯：《續編綏寇紀略》，清末鉛印申報館叢書餘集本。
137　〔清〕計六奇撰，任道斌、魏得良點校：《明季南略》，北京市：中華書局，2006年。

「九月初九為獻忠生日，名營頤旨及本營諸將皆稱觥上壽。優
人侑觴，凡作三闋，第一演關公五關斬六將，第二演韓世忠勤
王，第三演尉遲恭三鞭換兩簡，三奏既畢，八音復舉。美人歌
舞雜陳于前。」[138]

「運終陽九得斯人，殘局天南繫一身。諸葛出師同盡瘁，祝宗
祈死亦成仁。難存絕域流離子，足愧中朝反覆臣。鼎足何（騰
蛟）瞿（式耜）堪合傳，平心未敢薄黃巾」。原注：「定國因觀
伶人演武侯出師事，感而歸明，見《丹午雜記》。後屢攻緬甸
欲救桂王，即秉此志。」[139]

「（王得仁）所居，故宜春管理王府也，深八九重，畜伶優，
教歌兒數十人。私居時時戴明制便衣冠于最後堂張飲，數令優
人演郭子儀韓世忠故事。」[140]

　　三則材料中記載上演的劇目分別是《關公五關斬六將》、《韓世
忠勤王》、《尉遲恭三鞭換兩簡》、《武侯出師》、《郭子儀》，以下試分
述之。

　　《關公五關斬六將》，取材於三國故事，劉備被曹操打敗，劉、
關、張失散。關羽被曹軍包圍。曹操非常欣賞關羽才華，希望關羽留
下效力曹營。關羽同意暫時歸順曹操，但提出要求：一旦得知劉備消
息要立即離開曹營追隨劉備。後關羽於曹營訪知劉備下落，即保甘、
麋二嫂離去，因為沒有得到曹操放行的手諭，因此途中遇到層層攔

138 〔清〕計六奇撰，任道斌、魏得良點校：《明季北略》（北京市：中華書局，1984
　　年），卷16「張獻忠圍桐城」。

139 〔清〕葉廷管撰：《楙花盫詩》，清光緒刻湷喜齋叢書本。

140 〔清〕徐世溥撰：《江變紀略》，清道光古槐山房木活字荊駝逸史本。

阻，但關羽憑著一己之力，闖過五個曹操所管轄的關隘，斬了曹操的六員大將，史稱過五關斬六將：過東嶺關時殺孔秀；過洛陽城時殺韓福；過汜水關時殺卞喜；過滎陽時殺太守王植；過黃河渡口時殺秦琪；在張飛占據的古城外殺蔡陽。此故事有宋元戲文《關大王古城會》、元明無名氏雜劇《關雲長千里走單騎》。秦腔有《過五關》，又名《出五關》、《古城會》、《古城聚義》、《千里走單騎》等，河南梆子、河北梆子、山東曹州梆子、山西蒲州、晉中、北路梆子亦有此劇目。

　　《韓世忠勤王事》，取材於《說岳全傳》。南宋建炎帝三年（1129），杭州爆發了「苗、劉兵變」。扈從將軍苗傅、劉正彥不滿內侍弄權，起兵反叛，扶持三歲幼兒即位。新皇帝即位改年號為「明受」，在各地頒發大赦令。在前方的諸將聽到兵變的消息，立刻紛紛回宮平叛。駐守平江的張浚並與韓世忠、劉世光宣布起兵「勤王」。韓世忠自請為先鋒，挺進嘉興。苗、劉聞訊大驚，並扣留了在杭州的韓世忠的妻子梁紅玉及幼子韓彥白作為人質，妄圖逼韓世忠就範。宰相朱勝非得知後，說服二將，放走梁紅玉及幼子韓彥白前往招撫韓世忠，梁紅玉獲自由並得孟太后召見，被封為安國夫人，受命速去嘉興傳令，讓韓世忠盡快進兵救駕。出宮後梁紅玉懷抱小兒，腰佩寶刀，騎馬急馳，出了艮山門，從杭州一日一夜之間趕到了秀州。韓世忠得到太后指示，直下杭州，迅速平定了叛亂。明傳奇有張四維的《雙烈記》、陳與郊的《麒麟罽》。目前秦腔有《梁紅玉擂鼓戰金山》、豫劇《擂鼓戰金山》、正字戲《金山戰鼓》、越劇《雙烈記》、京劇《抗金兵》等。

　　《尉遲恭三鞭換兩簡》，事出《隋唐傳》，是尉遲恭投唐中的一個情節。尉遲恭與秦瓊在陣前設下賭局，大家各用兵器打旁邊兩塊一、二千斤的大石頭三下，看誰多打一下才碎的就算誰輸。若是秦瓊輸了，則歸順尉遲恭定陽王；若是尉遲恭輸了，則降順秦瓊唐朝。尉遲恭的鞭一百二十餘斤，秦瓊的簡一根六十四斤。尉遲恭主動提出互換

武器，將自己的鞭換秦瓊的兩條簡。結果尉遲恭用了三鞭才將頑石打成兩半，而秦瓊打了兩簡，石頭已經透底分開。《古本小說集成》「秦叔寶與尉遲恭三鞭換兩簡之事，實效三國時劉先主與吳大帝試劍砍石之法。何後世作者欲駭人耳目言叔寶受三鞭，敬德換兩簡，不亦謬乎」[141]。《曲海總目提要》卷三十七有劇目《投唐記》：「……秦王過梁城北關，劉武周遣將胡敬德攻之，程咬金戰敗，秦王乃令徐勣激瓊出山。瓊與敬德大戰（原注：三鞭換兩簡，世俗所盛傳也）」[142]。秦腔、蒲劇有傳統本戲《敬德投唐》，《粵劇劇目綱要》收有劇目《三鞭博兩鐧》。[143]

《武侯出師》，演諸葛亮輔佐劉備事，取材於《三國演義》。建安十二年（西元207年），劉備三顧茅廬，諸葛亮向劉備提出著名的「隆中對」，從此成為劉備的主要謀士。後劉備根據其策略聯合孫權共抗曹操，取得赤壁之戰的勝利，並占領荊、益兩地，建立蜀漢政權。曹丕廢漢獻帝自己稱帝建立魏國後，諸葛亮勸說劉備稱帝，建立蜀漢政權，他任臣相。建興元年（西元223年）劉禪繼位，諸葛亮被封為武鄉侯，領益州牧並主理政事。當政期間，諸葛亮勵精圖治，賞罰嚴明，推行屯田政策，並改善和西南各族的關係，促進了當地經濟、文化的發展。諸葛亮曾五次出兵伐魏，爭奪中原。建興十二年，與魏國的大將軍司馬懿相據於渭南，因積勞成疾死於五丈原的軍中，遺體葬於定軍山（今陝西勉縣東南）。諸葛亮未出世便知天下三分，他在〈隆中對〉對當時形式的分析可謂高瞻遠矚；而且善觀大勢，始終堅持聯吳抗曹，致蜀漢得與魏、吳鼎立。他是輔佐明主，「鞠躬盡力，死而後已」的千古良將。有關諸葛亮的劇目在清代花部戲曲等地方戲中為數眾多。

141　《古本小說集成　隋唐演義》（上海市：上海古籍出版社），頁1411。

142　《曲海總目提要》卷37（天津市：天津古籍書店，1992年），頁1608。

143　中國戲劇家協會廣東分會編印：《粵劇劇目綱要》（1961年），頁169。

　　郭子儀事：郭子儀是唐代中期傑出的軍事將才，身兼將相六十餘年。郭子儀長期擔負唐政府的軍政重任，戎馬一生，屢建奇功。《舊唐書》「郭子儀傳」評價：「天下以身為安危者殆二十年」。《隋唐演義》第一〇八節有《駱悅殺賊史思明，郭子儀大破吐番》。郭子儀事的劇目有《單騎退回紇》、《打金枝》、《滿床笏》等，在秦腔各路梆子戲中均有上演。

　　從農民起義軍中所演的劇目來看，有一個非常突出的特點：取材於歷史演義小說，主角都是善於用兵打仗的天下奇才，或者是異常勇猛、或者智力超群，有謀略。他們都能在朝廷臨難時力挽狂瀾，改變國運。這在明清鼎革之際，具有特殊的意味，表達了李自成、張獻忠他們希望自己擁有卓越的軍事才能，輔佐國家，拯救百姓於水深火熱之中的願望。此外，從中也可以看出他們對賢明君主的渴望。上演這類劇目，也有利於激勵士氣。這些劇目在秦腔、西秦戲中都有上演。

（三）其它劇種與明末農民起義的關係

　　一般認為，李自成部隊中的戲班唱的是同州梆子，行軍過程中部隊把秦腔帶到了各地。持這種說法的有常靜之的《論梆子腔的源流與衍變》、[144] 于質彬的《南北皮黃戲史述》[145]等。「據同州梆子老藝人王謀兒（清光緒中葉生）等口述，崇禎年間，李自成農民起義軍在大荔和蒲城之間的孝同練兵時，就以同州梆子為軍戲，並將其傳播到湖廣、江浙和中原各地。」[146]二〇〇七年暑假在大荔調查時，訪得當地曾流傳民諺：「坡南出了個驢子歡（即呂志謙，同州梆子名藝人），一

144　常靜之：〈論梆子腔的源流與衍變〉，《藝術不老文集》（臺北市：學海出版社，1997年），頁185。

145　于質彬：《南北皮黃戲史述》（合肥市：黃山書社，1994年），頁3。

146　《中國戲曲志·陝西卷》劇種篇「同州梆子」條，北京市：中國ISBN中心，1995年。

聲就能吼破天。不唱戲，沒盤纏，跟上李瞎子（李自成）過潼關；唱紅了南京和燕山……」。明代末年，農民起義風起雲湧，清代初年，反清復明的很多義軍仍是明末的農民起義軍。他們大部分是甘、陝地區的農民，喜愛家鄉的戲曲，在行軍過程中，以秦腔為軍戲。因此，他們的軍事活動客觀上帶動了秦腔的傳播。

　　武俊達先生認為，河南梆子與李自成的部隊有密切的關係。河南梆子有《三打雷音寺》，寫李自成起義時，雷音寺僧人福慶等為非作歹，借廟會之機搶去民女林秀英。秀英之母請求李自成相救，李慷慨允之。但因惡僧武藝高強，李率眾三打雷音寺，方才攻下，拿獲惡僧，救出民女。武俊達在《戲曲音樂概論》說：「在河南梆子傳統劇目中有歌頌李自成的《三打雷音寺》，又名《李闖王小出身》，即可能是李自成軍戲的遺存。」[147]也有人認為河南梆子的一支——南陽梆子是李自成帶來的。馬紫晨的《中原文化藝術社會調查》一書說道：「南陽梆子舊稱『南陽調』、『西調』，也有叫『亂彈』或『嘟嘟梆』的，一九五六年正式定名『宛梆』。它是河南梆子較早的一個分支，與秦腔的東路梆子血緣甚深。還有人說，它就是李自成帶過來的『西戲』。」[148]

　　如雲南的滇劇，又稱雲南梆子，秦腔大規模的傳入雲南，則歸功於張獻忠的大西軍進入雲南了。顧峰先生認為，大西軍中唱的就是西秦腔[149]。這次大規模的秦腔的傳播，對於滇劇的形成起了相當大的促進作用。滇劇的聲腔分為絲弦、胡琴、襄陽三個系統，其中絲弦是滇劇中比較古老的聲腔。清乾隆四十九年，檀萃的《滇南詩話》有「絲

147　武俊達：《戲曲音樂概論》（北京市：文化藝術出版社，1999年），頁295。

148　馬紫晨：《中原文化藝術社會調查》（鄭州市：中州古籍出版社，1989年），頁65。

149　顧峰：《雲南歌舞戲曲史料輯注》，雲南省民族藝術研究所戲劇研究室編印，1986年。

弦競發雜敲梆」[150]語，說明絲弦聲腔以弦樂伴奏、梆子擊節。絲弦的得名，與其主奏樂器有關。滇劇中，拉絲弦調的領奏樂器稱為「據琴」，因之絲弦調也稱「據琴調」。「據琴」可能是早期秦腔的領奏樂器奚琴（嵇琴）的諧音稱呼。《滇劇史》一書也認為：「（據琴調）在演唱時，除以鼓板點拍外，還用棗木梆子相擊節作聲，增強唱腔的節奏，這與陝西同州梆子的樂器很相近似。」[151]滇劇又稱「雲南梆子」，指出了滇劇和秦腔的因緣關係。

　　安徽的徽劇也受到農民起義軍帶來的秦腔的影響。《中國戲曲志・甘肅卷》說：「明崇禎年間，張獻忠的農民起義軍將秦腔帶進安徽。」[152]《桐城縣志》一書認為，高撥子是張獻忠帶來的秦腔結合本地曲調「桐城歌」再受弋陽腔的影響而成。[153]清代的《明季北略》一書中有張獻忠部隊駐紮桐城時軍中演戲的記載：明崇禎十三年九月，張獻忠進攻桐城，曾在掛車河演戲慶壽：「九月初九為獻忠生日，名營頭旨及本營諸將皆稱觥上壽。優人侑觴，凡作三闋，第一演關公五關斬六將，第二演韓世忠勤王，第三演尉遲恭三鞭換兩簡，三奏既畢，八音復舉。美人歌舞雜陳于前。」[154]張獻忠部隊在安徽輾轉七、八年之久，曾於崇禎八年、十年、十五年三次進攻安慶。最後一次雖進入安慶市區，不久卻被清都督蔣若來戰敗而退入大別山中，「張獻忠這次受挫，一部分軍中樂人流落民間，傳播秦腔。」[155]

　　焦文彬先生的《中國秦腔》一書提到，魯迅就曾在追述家鄉紹興戲時認為，「明末李自成闖蕩天下是帶著米脂的戲班子的，戲班子中

───────────────

150　〔清〕檀萃：《顛南詩話》，清代嘉慶庚申蘊經堂新刻本。

151　楊明、顧峰主編：《滇劇史》（北京市：中國戲劇出版社，1986年），頁38。

152　《中國戲曲志・甘肅卷》（北京市：中國ISBN中心，1993年），頁81。

153　桐城縣地方志編纂委員會：《桐城縣志》（合肥市：黃山書社，1995年），頁620。

154　〔清〕計六奇撰，任道斌、魏得良點校：《明季北略》（北京市：中華書局，1984年），卷16「張獻忠圍桐城」。

155　《中國戲曲志・甘肅卷》（北京市：中國ISBN中心，1993年），頁15。

有人流落到紹興，於是就有了紹興戲，故紹興戲要比毗鄰的嵊縣越劇剛硬得多，實是秦腔的旁支兄弟。」[156]

　　粵劇祖師攤手五，多認為是漢劇藝人，我認為攤手五有可能是秦腔藝人，他傳給粵劇戲班的是秦腔。麥嘯霞先生《廣東戲劇史略》云：「清初定鼎，昆曲盛行，順治康熙兩朝，為昆曲全盛時代。雍正繼位為時甚暫，戲劇潮流無大變易。時北京名伶張五號攤手五，因憤清廷專制，每登臺輒發揮革命論調，以抒其抑塞不平之氣，清廷嫉之，將置之於法；五遂易服化裝，逃亡來粵，寄居於佛山鎮大基尾。時廣東戲劇，未形發達，內容外表，具體而微；攤手五乃以京戲昆曲授諸紅船子弟，變其組織，張其規模，創立瓊花會館。五本漢人，故粵劇組織近於漢班。（原注：自昆曲盛行，鄂人取而變通之，易笙管為弦索，流行於江漢間，稱為漢調，即今平調之濫觴。歷史較皮黃為久，組織亦較皮黃為完備。」[157]仔細考量麥嘯霞的這段話，有多處還需商榷。前說攤手五從北京來粵，以「京戲昆曲授紅船子弟」，那麼，紅船子弟接受的自然是當時流行的昆曲、京腔（弋陽腔）。而後又說「五本漢人，故粵劇組織近于漢班」，雍正年間的漢調不知道是怎樣的一種聲腔。他說漢調是易笙管為弦索，從昆曲變通而來，實漢調與昆曲有很大的不同，不僅僅在於伴奏樂器的區別。他似乎是說粵劇的十門腳色源自漢劇，但他又說漢調非皮黃，漢調要比皮黃完備。前後矛盾，語焉不詳，讓人費解。歐陽予倩根據麥嘯霞所撰的《廣東戲劇史略》的說法進而加以發揮，並且直接坐實攤手五是湖北人。但歐陽予倩又提出懷疑，「粵劇伶工也承認，直接由漢戲轉變為粵劇的跡象很少」[158]，粵劇對梆子的吸收要早於漢調。所以，從時間上來

156　焦文彬、閻敏削：《中國秦腔》，西安市：陝西人民出版社，2005年。

157　麥嘯霞：《廣東戲劇史略》，廣東省戲劇研究室編印：《粵劇研究資料選》（1983年），頁15。

158　歐陽予倩：《試談粵劇》，《中國戲曲研究資料初輯》（北京市：中國戲劇出版社，1957年），頁116。

看，攤手五清初從北京帶給廣東藝人的不太可能是漢調。

　　張五的傳說粵劇老輩說起來言之鑿鑿，其存在實不應懷疑。李喬先生的《中國行業神崇拜》一書認為張五傳說「確有較大的可靠性，因為粵劇形成的時間較晚（清初），祖師傳說的史實成分容易保留下來，而且張五不像老郎神那樣眾說紛紜，神乎其神，而是個粵劇老輩說起來鑿鑿可據的老藝人形象，其傳說也可與某些史實相印證。總之，張五傳說可以看作是一段粵劇史料，對於研究粵劇的形成頗有價值。」[159]但他所帶來的是什麼聲腔呢？黃兆漢、曾影靖編的《細說粵劇——陳鐵兒粵劇論文書信集》中提到《明季稗史》的一則材料：「張五又名癱手五，為反清志士，因京師不能立足，有見粵伶為宋亡淪落之子孫，清兵入粵，即參加反清復明，逐去粵督佟養甲之一役（《明季稗史》）。於是南來瓊花會館，組織團體化的紅船班以忠孝節義反抗異族的劇材為其宣傳宗旨，故開臺先演《六國封相》表示要大眾團結以抗敵，三出頭後『開套』，亦表演漢人與番人大戰之全武行。翌日正本演完《玉皇登殿》即演番王入寇，攪到中原人多災多難，卒由小武掛帥，殺了那『戲棚番鬼』為止。其他三天日戲也必先有此番王破關斬將，被我國將官將其擒回，卒寫了『年年進貢，歲歲來朝』的降書，然後把他釋放的例戲。」[160]

　　麥嘯霞和《明季稗史》的兩則材料都曾提到張五參加反清活動，被清廷追殺，可確定時間在清初。第二則材料提到《明季稗史》記載張五曾參與廣東的反清復明，「逐去粵督佟養甲之一役」。乾隆十五年刊本《海豐縣志》「邑事」記載：「順治三年冬十二月部院佟養甲、李成棟由閩入潮至豐。四年潤三月，李成棟踞廣東省」[161]，佟養甲任廣

159　李喬：《中國行業神崇拜》（北京市：中國華僑出版社，1990年），頁79。

160　黃兆漢、曾影靖編：《細說粵劇——陳鐵兒粵劇論文書信集》（香港：光明圖書公司，1992年），頁29。

161　《海豐縣志》「邑事」，乾隆十五年刊本。

東總督。順治五年夏，提督李成棟反正歸明。如前所述，李成棟反清
是邀請佟養甲一起看戲時借臺上優伶的大明衣冠起事的。佚名《明末
紀事補遺》云：「五月五日，佟李觀泛龍舟會。既而回成棟署，復開
宴。優人冠帶登場，成棟謂養甲曰：峨冠榑帶何等威儀。養甲曰：一
朝自有一朝之制度，何必羨彼。成棟曰：大丈夫須作千年有名的事，
豈能拘拘受制於人哉？我今要歸明了。即自去其辮，以刀付。從者請
佟去辮，養甲大驚曰：還須商量為是」[162]。順治五年冬，「李成棟忌
佟養甲，密請除之。桂王由榔命養甲祭其父桂王常瀛於梧州，遣盜邀
殺之白沙洲。」[163]李成棟挾持佟養甲，當時的戲班演出，肯定是李氏
預先安排的。張五很可能就是參與其中的李成棟軍中蓄養的秦腔伶
人，李成棟反清復明失敗後，張五便化名為「張騫」[164]在粵傳藝。

　　臺灣北管的戲神——西秦王爺，傳說中是一位草莽英雄的形象，
我認為可能與明末的農民起義有關，北管福路的戲神崇拜與粵劇一
樣，將戲劇的傳播者作為本劇種的祖師。吳亞梅、江武昌記錄整理的
《臺灣地方戲戲神傳說》（三）記錄了臺灣林生新樂劇團周水松先生
處聽來的故事，其傳說頗耐人尋味，茲列如下：

　　　　唐明皇的開元、天寶年間，據說是天下太平、國富民樂，號稱
　　　　治世，然而國內卻有盜賊作亂稱雄，為亂不大，對地方百姓卻
　　　　也構成禍害，尤其有損唐明皇太平盛世的清譽。在許多為亂的
　　　　盜賊之中，以「西秦王爺」這一支最為猖獗，他不僅僅占山為
　　　　王、燒殺擄掠，甚且擁兵自重，遍擾附近州縣，官兵不敢攖其
　　　　鋒，任其坐大，他幾乎要成土皇帝了。地方官兵不敢出兵剿

162　佚名：《明末紀事補遺》，清末刻本。

163　《御批歷代通鑒輯覽》卷119，四庫全書本。

164　陳鐵兒：〈粵劇由發創衰落到復興〉，收錄於黃兆漢、曾影靖編：《細說粵劇——陳
　　鐵兒粵劇論文書信集》（香港：光明圖書公司，1992年），頁31。

匪，只好往上虛報戰況，慌稱賊寇如何的兵多將廣，賊首勇猛殘暴，地方百姓是如何的不合作，官兵又是如何的奮勇殺賊，只因為糧餉缺乏，兵員不夠，才無法一舉消滅盜賊云云。府州官廳不察，信以為真，於是大量的差官解銀，供給軍備運往協濟，然而大批的軍糧餉銀多叫地方官飽入私囊，尤有甚者，地方官吏更私起人伕，大吊錢糧，不管民疲力敝，只一味地嚴刑重法催督，弄得地方百姓，窮的驅逼為盜，富家被貪官污吏借逼榨取，賊稅重徵，也覺身家難保。貧者益貧，富者肖乏，四方嗟怨，盜賊益起。「西秦王爺」原非盜魁，而是亂民之首罷了！何人不想安居樂業以享有太平？只是地方「父母官」催逼如此，不得不起而反抗以求自保耳！如此數年的征征剿剿又復催徵重稅，盜賊不減，反而更加勢眾聲壯，大有興兵作亂的氣象。[165]

為此，傳說進一步將臺灣南管戲、高甲戲的戲神田都元帥附會成鎮壓農民起義的英雄：

> 相公爺（田都元帥）和西秦王爺又是同時代的人，一在朝任武官以保國衛民，一在野幹劫掠的亡命生涯……兩人原來的際遇各有不同，又是處於對立的水火之勢──官兵與強盜，但是到最後卻又分別成為南北兩派戲劇的祖師爺，可說是殊途同歸，而兩人之間的關係，也是因緣際會，打成一家，而後又分門別派。……話說田都元帥雷海青率領訓練有素的平亂官軍，一路上如猛虎初離穴，咆哮百獸驚，盜賊本是烏合之亂民，一下子就驚

165 吳亞梅、江武昌記錄整理：〈臺灣地方戲戲神傳說〉（三），《民俗曲藝》第36期，頁139。

惶四散，賊亂很快的就要平定了。平寇的官兵雖旨在安撫，仍
不免有殺伐流血的兵災之禍，太平景象的恢復卻是指日可待
了。然猶有寇散的盜匪在不甘雌伏的「西秦王爺」領導下，四
處亡命竄逃。田都元帥只求速速平亂以回軍令，忘了窮寇莫追
的教訓，仍然領著官軍直追，必欲除盡盜賊，擒賊擒王而後
已。於是捕盜官兵長趨直入，這山闖過那山去，盜賊們被逼急
了，所謂狗急跳牆，所有賊寇竟聯結成共同的陣線以「西秦王
爺」為首，在某個山頭，群盜反身突擊，把捕盜官軍團團圍
住，官軍們突圍不出，任其待斃而已。[166]

　　如上兩段文字，完全是把西秦王爺描繪成一個農民起義的英雄，
把「田都元帥」描繪成是平叛戰亂的大將軍。所描述的故事背景極似
明末清初朝廷鎮壓農民起義。傳說中田都元帥在被西秦王爺帶領的亂
民圍困時，用馬皮做成影偶，發明了皮影戲、傀儡戲帶給軍中娛樂的
氣氛，於是士兵們精神為之一振，又有力氣作戰了。西秦王爺無法戰
勝田元帥的部隊，只好接受朝廷招安。當朝皇帝唐明皇因盜首曉明大
義，投誠招安，遂封他為「西秦王爺」，賜給官爵祿位。西秦王爺招
安後，整天在宮中無所事事，遂對田都元帥發明的戲劇表演著了迷，
於是發明了北管戲，因此唱北管戲的也都尊奉他為祖師爺。
　　關於臺灣北管福路戲（古路戲）的源流，呂錘寬先生的《北管古
路戲的音樂》一書將學術界的主要觀點概括如下：「有關北管古路戲
唱腔的歷史源流，目前學術界有一種說法，稱古路戲屬梆子腔系統，
乃從北管古路戲曲的色彩近似於秦腔的高亢風格立論；另一似乎有依
據的說法為，北管古路戲曲之中有名為『梆子腔』的曲調，故它的源

166 吳亞梅、江武昌記錄整理：〈臺灣地方戲戲神傳說〉（三），《民俗曲藝》第36期，
　　頁140。

流當為梆子腔；兩種說法尚缺乏具體的論證。」[167]書中將古路戲與梆子腔的主要劇種秦腔、河北梆子在板式結構、音階、曲調等三個方面進行比較，得出結論「從板式結構觀之，北管古路戲的主要唱腔與梆子腔系統的主要唱腔，根據目前掌握資料之比較，並無相似之處；從音階與調式兩方面的觀察，以目前所知的梆子腔音樂相關論著與北管古路戲唱腔之比較，顯示北管古路戲曲與梆子腔的主要劇種，並未見唱腔有相同之處」[168]。對於臺灣北管古路戲的源流的研究，可能與前輩學者對西秦戲的源流研究一樣，集中地將古路戲、西秦戲與目前秦腔的板式、唱腔、調式、音階等具體的比較研究上，導致了劇種難以「尋祖認宗」的狀態。目前的秦腔經歷了巨大的變化，已經極少保留古老秦腔的面貌。但我們不能就此比較結果而判斷，古路戲、西秦戲與秦腔沒有淵源關係。

相反，北管的古路戲與西秦戲的親緣關係，倒是得到了越來越多研究者的認同。呂錘寬先生的書中也指出：「北管古路戲唱腔較接近的劇種之一，為廣東的西秦戲。」[169]筆者在田野調查時，曾請西秦戲的藝人聽辨古路戲的唱腔錄音，他們也直觀地認為兩者非常相似。從北管與西秦戲的劇本對照來看（見第三章第四節），北管與西秦戲的關係非常密切。此外，北管的戲神直接稱為「西秦王爺」，傳說故事中的「西秦王爺」是一個具體可感的草莽英雄形象，由此觀之，極可能北管古路戲的源流與秦腔有關，其傳播也與明末清初的農民起義的流動有關。

一九二七年，彭湃在家鄉海豐縣建立了第一個蘇維埃政權。為了慶祝蘇維埃政權的成立，彭湃組織了戲班演出。西秦戲上演的其中一

167　呂錘寬：《北管古路戲音樂》（宜蘭縣：傳統藝術中心，2004年），頁13。
168　呂錘寬：《北管古路戲音樂》（宜蘭縣：傳統藝術中心，2004年），頁14。
169　呂錘寬：《北管古路戲音樂》（宜蘭縣：傳統藝術中心，2004年），頁17。

個劇目便是歌頌明末農民起義的《李闖王》。[170]這個劇目很可能就是
當時義軍中常演的劇目。

　　綜上所論，秦腔第一次傳入廣東，形成廣東的西秦戲，準確的時
間是在清初，其傳入的媒介是李自成、張獻忠的農民起義軍的餘部。

第三節　西秦戲與粵劇梆子的入粵路線考

一　西秦戲入粵路線考

　　蕭遙天先生在《民間戲劇叢考》「潮音戲敘源」一節云：「晚明以
來，異方戲劇相繼叩潮州之門：正音戲（南戲）乃自浙東贛南趨閩南，
接詔安東山諸縣而至；秦腔花鼓乃自湖南入粵北，經惠陽、海豐、陸
豐諸縣而至。」[171]後在「西秦戲‧傳戲‧鬧夜」一節中詳細論述：

　　　　潮州的有秦腔，是從湖南轉播來的……我們再看秦腔怎樣自甘
　　　　陝向外發展：它的流注於兩湖，約在明末崇禎年間，那時的襄
　　　　陽，是陝西湖北水陸交通匯聚之地，給李自成張獻忠盤踞最
　　　　久，自成且定為襄京。張李都是陝北人，所率的徒眾也大部分
　　　　是陝甘籍的農民。襄陽的戲曲受秦腔的影響，當最深切。而鄂
　　　　陝的交通既便，也無異為秦腔班多闢一條發展的路線。當年的
　　　　秦腔班，水路或由漢中沿江東下；陸路或由商、雒出紫荊關、
　　　　南陽入湖北，經常往來襄陽演唱。這是秦腔入湖北的開端，後
　　　　來更揚播及乎兩湖各地……秦腔在兩湖站定腳跟後，向南推
　　　　移，經粵北流行於海陸豐一帶，土著學習它，再傳入潮州。按

> 海禁未開以前，從湖南入粵北，沿惠州海豐陸豐諸縣至潮州，
> 是湘粵的交通要道。往時湖南的花鼓戲，也是循這條路線來潮
> 州的。[172]

　　蕭遙天認為廣東的秦腔是李自成農民起義部隊中隨軍演出的戲班
到了湖南後輾轉傳到廣東的。他認為秦腔在湖北站穩腳跟後向南推
移，「從湖南入粵北，沿惠州海豐陸豐諸縣」。據明隆慶年間徽商黃汴
所編的《一統路程圖記》記載，隆慶年間廣東境內主要驛路有七條：
以廣州為出發點的驛路有四條：1.至肇慶府德慶州（今廣東德慶
縣），通廣西梧州府驛路；2.至惠州府（今惠州市）、潮州府（今潮安
縣）；3.至韶州府（今韶關市）；南雄府（今南雄縣），通往湖南、江
西二省。此外，廣東各府至崖州（今崖縣西），瓊州府至萬州（今廣
東萬寧縣），高州府至廉州府（今合浦縣），也有驛路通達。[173]假如從
郴州出發到兩廣必須經過「郴州陸路五十里至良田，又五十里至宜章
縣，雇小船至管浦又換桑船，至樂昌縣二百里，至韶州府入湞江，去
兩廣」。[174]湖南入粵，水陸並用，必須經過粵北韶關。但是韶關、南
雄等地不唱西秦戲，唱採茶戲和祁劇。採茶戲音樂中有分南北路，可
能是受到祁劇的影響，但難以找到西秦戲的影子。所以，儘管李自成
等農民起義軍把秦腔帶到了湖南湖北，但廣東的秦腔直接從湖南經粵
北傳入的可能性不大。
　　流沙先生認為，西秦戲傳入廣東的路線，可能有這樣兩條：

172 蕭遙天：《民間戲劇叢考》（香港：天風出版公司，1957年），頁2。

173 〔明〕黃汴編：〈一統路程圖記〉，楊正泰著：《明代驛站考》附錄（上海市：上海古
　　籍出版社，1994年），頁164。

174 〔明〕黃汴編：〈一統路程圖記〉，楊正泰著：《明代驛站考》附錄（上海市：上海古
　　籍出版社，1994年），頁214。

一是從湖北傳到湖南的祁陽一帶，然後轉道江西贛南，經福建
閩西再到粵東地區；二是它到廣西桂林以後，接著便向廣東方
向發展。當年出現在粵中地區的西秦戲，就可能是從這條路線
傳進來的。然而，西秦戲進入粵中地區是在粵劇的梆黃之前。
由於這種關係，後來的粵劇界才把西秦戲的藝人稱為大師兄。[175]

　　流沙先生的觀點有一定的道理，與西秦戲的流行地域相吻合。清
乾隆年間閩南粵東劇壇已經有「做正音，唱官腔；做白字，唱泉腔；
做潮調，唱潮腔」[176]的記載。西秦戲屬於「做正音，唱官腔」一類。
一九四九年前後，福建的漳州、東山、詔安、雲霄等地還盛行西秦
戲，有些藝人還在福建演出時與當地的姑娘結識並安家落戶，如海豐
西秦戲劇團的老旦曾炮就是在福建成家的。一九五八年海豐文教局的
一份文件中還提到，「據說西秦戲來源於福建」。在廣東境內，西秦戲
曾經盛行的地區主要是在惠州、河源、海豐、陸豐、汕尾市區、潮
州、汕頭、梅州等粵東地區和佛山、廣州等粵中廣府地區。「佛山人
把八音班聚集的長生樹、馬廊一帶稱為西秦地，順德人把唱八音叫做
唱西秦。」[177]廣府地區的「古粵曲未形成獨立曲種之前，它是作為農
村的『八音班』而出現的，而八音班，則是原來流行於海陸豐的古老
劇種『西秦戲』所衍變派生出來。」[178]
　　但真正的傳播路線未必如後人想像的那麼簡單。如前所述，明末
清初農民起義軍帶動了秦腔的傳播。但具體地考察他們流動的路線，
李自成、張獻忠生前主要是在陝西、甘肅、四川、河北、河南、湖

175 流沙：《宜黃諸腔源流探——清代戲曲聲腔研究》（北京市：人民音樂出版社，1993
　　年），頁138。

176 〔清〕蔡奭撰，蔡本桐校，蔡觀瀾訂：《（新刻）官話匯解便覽》，《明清俗語辭書集
　　成》（2），上海市：上海古籍出版社，1989年。

177 陳勇新：〈佛山有個西秦地〉，《南國紅豆》2002年第6期，頁43。

178 譚元亨：《嶺南文化藝術》（廣州市：華南理工大學出版社，2002年），頁285。

北、安徽等中原及北方各省活動。真正在南方各省盤踞日久的是明亡以後，李自成的大順軍和張獻忠的大西軍的餘部。這兩支部隊後來成為南明王朝反清復明的主要力量。他們活動的範圍基本在湖南、湖北、江西、雲南、廣西、廣東等南方各省。而真正踏入廣東境內的部隊是李成棟和李定國的部隊。

順治三年冬，清兵李成棟與佟養甲自漳州入惠州、潮州，趨廣州。第二年分兵取南雄、韶關、肇慶，追殺桂王朱由榔下梧州、走桂林。乾隆十五年刊本《海豐縣志·邑事》載：「順治三年冬十二月部院佟養甲、李成棟由閩入潮至豐。四年閏三月，李成棟踞廣東省」。李成棟的部隊隊伍龐大，《御批歷代通鑑輯覽》記載李成棟由閩入潮「盡率部眾及峒蠻土寇，號稱百萬。」[179]其部隊的主力就駐紮在惠州府。李成棟第二次攻打贛州時，「成棟麾下各大鎮俱戀粵東繁華，不肯出師。」[180]海豐、陸豐在明清兩代，均隸屬惠州府管轄。目前海陸豐的西秦戲應是李成棟的部隊帶來的。據海陸豐的老藝人說，惠州原來也盛演西秦戲，因為靠近廣州，粵劇發展以後，受廣州的影響，多演粵劇，西秦戲逐漸消失。西秦戲的名老藝人有很多是惠州籍的。到民國年間，還有眾多名伶是惠東的。如下表所示：

姓名	藝名	行當	籍貫
（不明）	烏面路	淨	惠東
（不明）	灶生	紅淨	惠東芙蓉
（不明）	亞吉	老生	惠東平海
曾月初	戇生	老生	惠東平海
何玉	（不明）	文生	惠東大埔屯
張彬	（不明）	武生	惠東縣圳卅

179　《御批歷代通鑑輯覽》卷119，四庫全書本。
180　〔明〕瞿共美撰：《東明聞見錄》，清抄本。

姓名	藝名	行當	籍貫
蘇石建	（不明）	公末	惠東縣平海
榮華	（不明）	旦	惠東縣平海
黃砍	（不明）	紅淨	惠東縣平海
黃戴	戴淨	烏面	惠東縣平海
（不明）	亞燕	正旦	惠東縣芸埠
？桑	（不明）	丑	惠東縣梅林
（不明）	亞娥	旦	惠東縣平海
（不明）	芳（？）金	旦	惠東淡水

　　目前海陸豐的土著居民已極少，絕大部分居民的祖先是從福建、江西遷來的。福建的戲曲曾到海陸豐演出。現在西秦戲劇團還能上演福建戲班帶來的搬仙劇目《李賢得道》，藝人又稱之為「福建仙」，其中所唱的曲子稱為「福建道」。以海豐縣梅隴鎮為代表，筆者深入考察了梅隴鎮一百五十四個自然村一百八十六個姓氏的先民遷移情況得知：梅隴鎮的絕大部分姓氏是明末清初入遷的。在當地，有些村民明確地告訴筆者，他們的祖先是參加了明末清初反清復明的戰爭而逃難於此。據楊永先生的研究，這些居民的先祖在福建、江西之前，很多又是從陝西、河南等省遷來（這部分內容在第二章第一節中詳細論述）。這種遷移路線與李成棟部隊的路線相吻合，應該是有道理的，他們的遷移路線便是西秦戲入粵的路線。

二　粵劇中的梆子入粵路線考

　　粵劇的形成與源流問題，是粵劇研究的熱點。就粵劇形成的地點而言，有形成于廣東和形成於廣西兩種觀點。前一種觀點認為粵劇祖師張五到佛山大基尾傳授技藝，佛山作為發達的手工業重鎮，為粵劇

的形成提供了物質基礎。持這種觀點的有麥嘯霞的《廣東戲曲史略》，歐陽予倩的《試談粵劇》，賴伯疆、黃鏡明合著的《粵劇史》等。持後一種觀點的主要依據是粵劇早期用桂林官話唱念，由此認為粵劇是廣西人接受消化了皮黃聲腔後傳到廣東。隨著研究的深入，學術界逐漸意識到了對西秦戲與粵劇的關係，普遍認可粵劇的梆子是接受了秦腔的影響，但這種影響粵劇的秦腔何時入粵、入粵路線如何卻至今沒有定論。

　　按照戲班規矩，粵劇界的藝人尊稱西秦戲藝人為上路師兄。這種規矩在廣東的其它劇種中不存在。這一現象可以說明三個問題：一、既是師兄弟，說明是「師出同門」，都受到秦腔的影響，在淵源上有血緣關係；二、以師兄弟相稱，說明傳入的時間存在前後差別；三、既分上下路，說明兩者的傳入路線不同。

　　如前所述，廣西是永曆朝廷的軍事和政治重地。順治年間，進入廣西的抗清部隊前後有三支。順治初年，大順軍率先與南明朝廷聯合抗清。一六四六年，由郝永忠率領的大順軍由湘入桂，在湖南退入廣西的各部明軍之中，其為實力最強的一支。一六四八年，西路大順軍李過（李自成的侄兒）、高一功（李自成的妻弟）率領的忠貞營，也是實力相當雄厚的一支軍隊，幾乎收復湖南全線，又由於內部領導人的矛盾不得不撤入廣西。這兩支軍隊均受到永曆朝廷內部的排擠在廣西難以立足後分別於一六四九年和一六五〇年冬移師粵東。一六四九年，以孫可望和李定國為首的大西軍正式與永曆朝廷聯合抗清。一六五一年，孫可望部署了湘、桂、川的全面反攻。李定國率軍收復了湖南的大部分州縣後於一六五二年揮師入桂，後又返回湖南收復衡陽，一六五三年二月李定國與孫可望分裂，率部眾經永明（今湖南江永縣）越龍虎關撤入廣西。一六五三～一六五四年李定國曾兩次進軍廣東，均以失敗告終。

　　郝永忠、李過、李定國三人率領的三支部隊，實力都非常雄厚，

長期活躍於湘、桂、粵邊境，其中李定國的部隊還兩次進軍廣東肇慶。粵中廣府地區的西秦戲，應該就是他們的部隊帶來的。粵劇和西秦戲的藝人均認為他們唱戲所說的話是桂林官話。歐陽予倩的〈談粵劇〉一文也說「廣東戲用的『戲棚官話』，可以說就是桂林話。」[181]徐珂的《清稗類鈔》亦云：「然粵東劇場說白，亦多作桂語，而學桂語者，又不能得其神似，遂皆成優伶之口吻。」講桂林官話的原因一方面是徐珂提到的「粵人平日畏習普通話，有志入官，始延官話師以教授之。官話師多桂林產。知粵人拙於言語一科，於是盛稱桂語之純正，且謂嘗蒙高宗褒獎，以為全國第一。詔文武官員必肆桂語。此固齊東野言，不值識者一笑」[182]；另一方面與粵中西秦戲的傳入路線有關係。清初動輒百萬的農民起義軍餘部在廣西、廣東頻繁活動，反清復明失敗之後，部隊中的藝人流落廣西、廣東等地，深入到鄉落以演戲為生。

181 歐陽予倩：〈談粵劇〉，《歐陽予倩戲劇論文集》（上海市：上海文藝出版社，1984年），頁63。

182 〔清〕徐珂：《清稗類鈔》第5冊（北京市：中華書局，1986年），頁2244。

第二章
西秦戲的發展與現狀

第一節　西秦戲的生存環境

一　海陸豐的基本概況[1]

　　目前西秦戲遺存的地區是粵東的汕尾市。汕尾市目前包括海豐縣、陸豐縣、陸河縣、汕尾城區、紅海灣經濟開發試驗區、華僑管理區。汕尾市地處廣東省東南沿海，在北緯20.27-23.28和東經114.54-116.13之間。東鄰揭陽市，同惠來縣交界；西連惠州市，與惠東縣接壤；北接河源市，和紫金縣相連；南瀕南海的紅海灣和碣石灣，與香港隔海相望。陸域界線南北最寬處九十千米，東西最寬處一三二千米，總面積五二七一平方千米（不含東沙群島1.8平方千米），占全省總面積2.93%。大陸岸線長三○二千米，占全省岸線索長度9%；轄內海域有九十三個島嶼、十個港口和三個海湖。全市沿海二○○米等線內屬本市所轄海洋國土面積2.38平方千米，占全省海洋國土的14%。

　　汕尾市背山面海，由於歷次地殼運動褶皺、斷裂和火山岩隆起的影響，造成了境內山地、臺地、丘陵、平原、河流、灘塗和海洋各種地形類兼有的複雜地貌。汕尾地區位於蓮花山南麓，其山脈走勢為東北向西南傾斜。蓮花山脈由閩粵邊界的銅鼓嶺向東南經汕尾跨惠陽到香港附近入海。地形為北部高丘山地，山巒重疊，千米以上的高山有二十三座，最高峰為蓮花山，海拔1337.3m，位於海豐縣西北境內；

1　參考汕尾市人民政府門戶網站介紹，網址：http://www.shanwei.gov.cn/

中部多丘陵、臺地；南部沿海多為臺地、平原。全市境內山地、丘陵面積比例大，約占總面積的43.7%。

　　汕尾市歷史悠久，春秋屬南越；戰國入楚稱百越；秦至漢初，汕尾全境均屬南海郡博羅縣地域；漢元鼎六年（西元前111年）漢平南越，始置海豐縣，隸屬東官郡，是汕尾有縣級建制之始。轄地包括現汕尾市全境及惠來、普寧、揭西之部分地區；隋文帝開皇十一年（西元591），東官郡與梁化郡等並置為循州，海豐縣改屬循州；唐高祖武德五年（西元622），析海豐且東部置安陸縣，安陸縣治設在大安屯（今陸豐大安鎮轄地），轄今之陸豐市、陸河縣及惠來、普寧、揭西之一部，至唐太宗貞觀元年（西元627），又廢安陸縣，並復海豐縣，仍隸屬循州。五代十國時期，循州改為禎州，汕尾隨屬禎州。宋開寶四年（西元971）設廣南東路禎州，天禧五年（1021），因避太子趙禎（後即仁宗）名諱，改禎州為惠州，時海豐、博羅、河源、歸善（今惠東）四縣均屬廣南東路惠州。海豐縣轄興賢、金錫、楊安、石塘、石帆、吉康、坊廓、龍溪等八都。元代，汕尾地區屬江西行中書省廣東道惠州路；明代屬廣東布政使司惠州府；清代屬廣東省惠州府；清雍正九年（1731），析海豐縣東部之石帆、坊廓、吉康三都置陸豐縣。縣治在東海（今陸豐東海鎮），海豐、陸豐兩縣同屬惠州府。民國初年，隸屬廣東省潮循道，民國十九年（1930），隸屬廣東省第四行政督察區。

　　解放後，海豐、陸豐均屬東江專員公署管轄；一九五三年改屬東江行政公署；一九五七年隸屬惠陽專員公署；一九五八年十二月劃歸汕頭地區專員公署；一九八三年九月，又歸屬惠陽地區專署管轄。一九八八年一月，經國務院批准，在原海豐、陸豐兩縣的行政區域上設置地級汕尾市，並析海豐縣南部沿海的汕尾、紅草、馬宮、東湧、田乾、捷勝、遮浪七鎮建置市城區；設陸豐縣北部山區的河田、河口、新田、螺溪、水唇、上護、南萬、東坑等八個鎮設置陸河縣。一九九

二年底，市城區撤出田乾鎮、遮浪鎮，新建紅海灣經濟開發試驗區。一九九五年，在陸豐所轄的華僑農場設立華僑管理區。同年，經國務院批准，陸豐撤縣建市（縣級市），由省政府直轄，委託汕尾市人民政府代管。

　　汕尾市居住人口分屬二十二個民族，其中漢族人口占總人口的99.92%，其他二十一個少數民族人口占總人口的0.08%。在各少數民族中，超過五十人的有畬族、壯族、侗族，其餘少數民族人口甚少；其中，畬族屬本地世居，聚居在海豐縣鵝埠鎮上北村委會紅羅村，其餘各少數民族均屬省內外遷入，省外遷入者居絕大多數。據公安部門統計，二〇〇五年末，汕尾市戶籍人口總戶數64.96萬戶，總人口315.36萬人，其中農業人口156.54萬人；非農人口158.82萬人。

　　汕尾自清初開埠以來，交通便利，經濟相對繁榮發達，人們的生活比較富足，曾有「小香港」之稱。汕尾依山的地區主要以農業經濟為主。主要農產品有優質稻、番薯、大豆、花生、甘蔗、荷蘭豆、蓮藕、沙薑等；林果有荔枝、菠蘿、龍眼、芒果、梅、李、柑、甘蔗等；海豐素有「魚米之鄉」之稱。靠海的地區以漁業、鹽業等海洋經濟為主。全市長達三〇一公里的海岸線上，分布著十個漁港九個海灣。中深海漁場三十五萬平方公里，魚品種達十四類一〇七科、一百七十三種。淺海灘塗面積十八萬畝，適宜開展對蝦、鰻鱺、石斑、牡蠣、江蘺、鮑魚等海水養殖。鹽田總面積十七點五萬公畝，年產原鹽六萬多噸，是廣東省主鹽區和最大原鹽出口基地。改革開放以後，輕工業發展迅速，主要以服裝、制鞋、化工、工藝為主。

二　海陸豐的先民遷移考

　　從汕尾的行政區劃沿革可以瞭解到，「汕尾市」是一九八八年以後才設置命名的。從漢代置海豐縣始，一直到清代雍正九年才從海豐

縣析出陸豐縣，所以汕尾地區習慣稱之為海陸豐。據考古學家的考證，在海豐不僅發現大量的宋朝文化遺存（如陶片、宋墓、錢幣），而且還發掘了大量豐富的史前文化古人類遺跡和文物。其中海豐沙坑北文化、海豐三角尾文化、海豐菝子園文化分別代表了新石器文化的早、中、晚三個時期[2]，說明海陸豐地區很早就有人類在此居住。歷夏、商、周至春秋，海陸豐為「南蠻」之地，所住居民是「百越族」的一部分。

　　從目前所見族譜來看，海陸豐地區在宋末、明末清初有兩次大的移民高潮。大量漢人遷入海陸豐，原土著居民或遷徙，或同化。目前海陸豐的土著居民極少。海豐縣公平鎮明末重修城寨的碑記中有南宋初年福建江西人口南遷粵東的記載，「公平之建圩也由來久矣。唐元和已咸山海交易集所。迨南宋初年，閩贛人逐漸南遷。」[3]海豐河頭黃氏，一世祖石門公為逃避宋初戰亂從福建莆田遷入海豐。[4]海豐鹿境蔡氏原籍福建省興化仙游縣。宋末，蔡道山常往來粵東各縣，喜海豐「土厚人稀，山水秀麗，擇鹿境而居。」[5]陸豐大塘盧氏族譜記載，盧氏到陸豐的開基始祖盧天潢公是福建莆田人，南宋的時候到循（惠）州做刺史，任滿後便在碣石定居。南宋末年戰亂，更多的移民從福建南遷潮汕、惠州沿海。南宋末年宋室君臣南逃廣東，文天祥便在海豐城北五坡嶺遭元兵襲擊被捕。當時可能帶來了相當數量的一批移民。公平鎮的先來嶺吳氏《明石亭墳》的祖墓誌記載：「我閩粵接址章（漳）潮，犬牙交錯。趙宋末，元虜兵騎闖入於閩土，士民之避亂者，多歸潮、惠。」[6]

2　麥兆良著，劉麗君譯：《粵東考古發現》（汕頭市：汕頭大學出版社，1996年），頁27。
3　《明清碑文》，油印本，藏海豐縣檔案館。
4　《江夏堂河頭黃氏族譜》，抄本。
5　鹿境《蔡氏族譜》，清乾隆三十年抄本。
6　《明清碑文》，油印本，藏海豐縣檔案館。

　　當地的族譜研究者楊永認為「宋元的移民數量不多，明清以後才大量增加」，「一般的說，海豐各姓搬來本地定居的始祖，傳至現在多數在十六至二十世之間，每世二十五年計算，二十世也不過五百年，五百年前也就是明成化二十二年，如果以十六世計算，距今只有四百年，四百年前已是明朝萬曆之後。」[7]從海陸豐的族譜記載看，這個時期入遷的姓氏有很多，如海豐縣梅隴、公平鎮的顏氏，其始祖顏宗顯約於明末清初遷入海豐。[8]海豐西坑戴氏「始祖伯四郎於宋季居於閩之汀州府永定縣……我七世祖德隆、福隆公於大明年間由閩遷粵之惠州府海豐縣西坑約建基。」[9]戴氏族譜中同時記載了當時移民大量遷移的原因：「夫海邑濱海沃區，魚鹽海蜃蛤，自然之利，甲於天下，人見其取之甚便，取之不竭，故爭趨焉。」[10]海豐縣太平圍鄉黃氏原籍東莞，因明景泰庚午（1450）年為避兵亂，先後遷徙海豐後門、新寮、太平圍等地。[11]

　　明末清初的戰亂是該時期移民入遷海陸豐的主要原因。以海豐縣梅隴鎮為例。現在的行政劃分是鎮一級單位下面設各個管理區。隨著行政區劃的變遷，很多歷史的線索也會中斷。日本著名學者清水盛光先生在著於一九三九年的《支那社會的研究》中，把中國農村社會的村落形態，分為血緣性和地緣性兩種，認為地緣性村落是在血緣性村落解體的基礎上出現的，即從單一姓氏村落演變為異性混居的村落。儘管早在一八八四年，恩格斯在《家庭、所有制和國家的起源》一書中，曾經把國家按血緣關係來劃分與組織國民，轉變為按地緣關係來劃分與組織國民，看作是人類社會發展史上具有重大意義的歷史性進

7　楊永：《海豐先民源流初探》，廣東省海豐縣委員會文史資料委員會編印：《海豐文史》第3輯。
8　《廣東省海豐縣顏氏族譜》，抄本。
9　西坑《戴氏族譜》，抄本。
10　西坑《戴氏族譜》，抄本。
11　太平圍鄉《黃氏族譜》，抄本。

步的標誌。[12]但是，這種以地緣取代血緣的進步是要付出代價的。近
代以來，隨著對宗族制度的狹隘性和落後性抨擊，在大部分地區農村
的宗族制度也漸次崩潰瓦解。隨著宗法制度的瓦解，其本身所附帶的
其它民俗文化和歷史信息也隨之減弱乃至消亡。考察鄉鎮的人口、歷
史變遷就遇到這種情況，所以選擇考察的對象時就顯得相對棘手。自
然村往往形成之初是按照血緣關係聚居而成。為了能更加接近歷史真
實，這裡選擇以自然村為單位考察海豐縣梅隴鎮的先民遷移情況。

　　梅隴鎮地處海豐縣的西南部，總面積約一百五十平方公里。地勢
自西北向東南傾斜，北部為丘陵地帶，東西兩側為狹長谷地，南部是
廣闊的濱海沖積平原。明代蔡姓和鄒姓在此建基時即稱「梅隴」。梅
隴鎮的商貿經濟發達。康熙年間，梅隴圩已經成為全鎮的貿易中心。
後來民間約定每年農曆正月廿日為開市紀念日。目前梅隴鎮的銀飾加
工業非常發達，產品遠銷國外。梅隴擁有肥沃的沖積平原，加上氣候
溫和，有發展農業生產的優勢。農作物多種水稻，水稻的產量占了全
縣總產量的四分之一，有「海豐糧倉」之稱。清代乾隆年間，已經流
傳著「楊安（梅隴）熟，海豐足」的民諺。目前梅隴管轄三十一個農
業管區及五個居民委員會，一共有一百五十四個自然村，一百八十六
個姓氏。其中人口數量排在全十名的姓氏依次有陳、黃、林、葉、
李、羅、楊、徐、施、吳。居民大部分是漢族人，也有極少數量的少
數民族。《梅隴鎮志》載：「明末清初，是梅隴人口大增的時期，梅隴
平原多數鄉村始建於此時。」[13]具體的各個姓氏遷移情況詳見下表：

12 恩格斯：〈家庭、私有制和國家的起源〉，《馬克思恩格斯選集》第4卷（北京市：人
　　民出版社，1972年），頁166。
13 海豐縣梅隴鎮人民政府編印：《梅隴鎮志》（1993年），頁33。

梅隴鎮自然村各姓先民入遷情況統計表

村名	入遷姓氏	入遷年代	遷出地	備註
梅隴圩	蔡、鄒——林、劉、吳、曾、施	明代——明末清初		西面為梅峰山
午山龍	陳、林、張	清乾隆	陳姓從聯安霞埔分居遷此	村旁山形似母豬，村址於母豬頭部，雅稱「午山龍」
天星湖	陳、莊、龍、黃	清乾隆	陳族從聯安優沖村遷來，後來其它姓相繼遷入	由黃山洞發源的一灣坑流於拐角處有一大澤谷，谷有甘泉而得名
天鉗	（大鉗東）馬、張、謝、王、曹——（大鉗西）張	清乾隆——清雍正	馬姓先建居，此後他姓遷入——張姓，由福建經梅縣嘉應州張家園，於乾隆年間再移居於此	位於大鉗山西麓，形似大鐵鉗而得名
上寮	葉	清乾隆	由福建經陸豐螺溪移居於此	初搭寮於上坡之上，建村後故得名
下寮	石、曾	清乾隆	由福建遷此	在山坡下搭寮，建村後而得名
羌園	葉	清乾隆	由雲嶺遷來	原叫「上園」，以盛產「羌」聞名
蕉坑	陳、石、林、李、楊	清乾隆	不詳	村名據「蕉葉題詩無俗句，坑源流水有清音」
新鄉	黃	清乾隆	由福建遷此	先搭寮休息後才建村，故得名

村名	入遷姓氏	入遷年代	遷出地	備註
水口	江——高	明——清	江姓衰落，高姓由海豐縣蓮花山南坵村移居於此	因蓮花山、黃山洞、銀瓶山三處山水在此匯合流出得名
九徑	陳	清順治	不詳	講客家話。村後有大小九條徑而得名
將軍帽	楊——李	清康熙	楊姓先遷入，接著李姓遷入，楊姓全部遷走	講客家話。村後山形狀似將軍之帽得名
溪（坑）坜	鄭、黎、王、張、陳、廖	清康熙	不詳	因座落於坑（溪）邊得名
鵝崗山	江、張	清康熙	不詳	村後山是「鵝地」，又江姓先開基，「江」與「崗」方言同音，故稱「鵝崗山」，又稱「牛江山」
鍾寮	鍾、葉	清乾隆	鍾姓他遷後村中巨姓為葉	搭寮建居而得名
雞母巢	徐、潘、洪、林	清康熙	不詳	村莊座落的山谷恰如母雞之巢而得名
松柏園	林、謝、朱	清乾隆	不詳	村莊四圍山丘長滿松柏樹而得名
下埔仔	馮	清順治	不詳	講客家話。座落於長潭埔下方而得名
三合村	吳、王	清乾隆	吳姓由梅隴西一遷此，王姓由金崗圍遷來	由原白石坜、吳厝村、王厝村併合，故得名

村名	入遷姓氏	入遷年代	遷出地	備註
金崗圍	金、王	宋元古寨	金姓遷走，王姓遷入	金姓所建，建有圍牆而得名
馬福蘭（壟）	邱	清乾隆	由紫金新庵遷此	村後山形似馬，馬有福得田壟青草，故得名
新厝仔	周、李、陳——羅——黃	清康熙	羅姓1953年黃山洞建水庫時遷此，下村黃姓從公平遷此	周姓建有幾間新屋而得名
白石崗	湯——楊——黃——施	清康熙	湯姓從揭西河婆遷此，楊姓從大埔縣遷此，後楊姓又有從倉兜分支遷此，黃姓從梅隴米街遷此，施姓從嶼嶺遷此	村左側山岡多白石故得名
土橋	張、葉、邱	清乾隆	不詳	前人於山坑旁鎮土做墩架橋而得名
孔子門	葉、肖、劉、張	明中葉	葉姓梅州經螺溪遷平巷，後定居孔子門。其它姓後他遷	古代官道必經門戶，建村原叫「港仔門」，因崇拜孔子故改稱
官田寨	羅	清	不詳	清代這一地屬官田範圍而得名
新豐	謝、廖、古、陳、盧	1974年	由古官道的米田村遷入，1974年修建紅	

村名	入遷姓氏	入遷年代	遷出地	備註
			陽水庫移居到此	
新建	葉、蘇、陳	1974年	由上格、橋頭蘭二村移居此處，1974年修建紅陽水庫移居到此	
永水	黃——林	清	林姓從海城龍津遷此	村邊有溪河流過，原名「黃仔水」。林姓遷入後改為「永水」
坑尾黎	黎			黎姓族居而得名
簡厝	簡	清中葉	由長埔遷來	簡姓族居而得名
後圍	徐、李、楊	清康熙	東居徐姓，西居李姓，中間少戶楊姓從倉兜村遷來	建居於梅隴圩之後，村有圍牆，故稱後圍
橋頭	施、黃、洪、邱、田、林	清末	從附近村莊遷來	建居於安步橋兩端故得名
古居寮（蜈蚣寮）	洪、甘	清中、清末	從鄰縣遷入	前人建寮而居時，附近水溝多蜈蚣而得名，後改稱古居寮，寓「千古安居」。
沙埔村	不詳	明末	不詳	建於古海沙岸上而得名
新寮	林、葉、關、許、楊	明末清初	不詳	先民在此搭寮而居得名

村名	入遷姓氏	入遷年代	遷出地	備註
蟾蜍埔				該村為一片古海岸灘，先民很早涉足於此曬鹹魚，故稱「鹹魚埔」，後人諧韻為「蟾蜍埔」
鳳頭山	江、林		江姓原居郭厝寨，林姓聚落山麓東南	山嶺似鳳，村建於鳳頭而得名
嶺下	余、楊	清初	余姓由海豐縣南土（赤坑鎮）遷來，楊姓來自倉兜村	在山嶺之下建村故得名
金盤圍	黃	清康熙	清代農民起義領袖黃殿元的家鄉	初名「太平圍」，因地勢呈圓盤狀，有「金城湯池」之意。故改稱「金盤圍」
馴馬寮	黃、林	清		清代附近有居民搭寮居住，行人多於此休息，建村後得此名
郭厝寨	郭	清末	原在鳳頭山，後與江姓互遷安居	為郭姓族居地而得名
三山	陳、羅	明末清初		村有三堆小石山，故得名
蜈蚣咀	莫	清末	從孔子門村遷來	以村後山形而得名，清代時正月十五元宵原有打秋千習俗

村名	入遷姓氏	入遷年代	遷出地	備註
後占	莫、蔡、陳	清末	莫姓由蜈蚣咀先遷來，蔡、陳由聯安後遷來	因遷建時間較晚，故得村名
上墩陳許	許——陳	明末——清初	許姓明末自福建莆田經青草挑仔園遷來，陳姓清初自海城淺笏遷來	由於許、陳先後於此族居，後人分別稱為上墩陳村、上墩許村
布圍	曾、黃、方			建村前蘆葦叢生，開花時節一片白茫茫，形似白布帷幕而得名
橋雅頭（橋仔頭）	許	清中葉	自上墩許村遷來	上墩尾溪南岸，清代時期為平原，部分村莊通往梅隴圩必經大道，設有獨木橋得名
外寮	陳、林	清中葉	陳姓於清中葉由上墩陳村分支來此	在此搭寮生聚得村名
上墩尾葉、林	葉、林	清	葉姓從孔子門村分支遷入，後部分林姓相繼遷入	
黃厝寨	黃	明末	從福建莆田遷來，與聯安坡陽同系	建村時村邊有簡矮城廓，故得村名
下港程	程、姚	明中葉	程姓明中葉由福建莆田御史巷遷此	村四面環水取名夏港，後稱下港程

村名	入遷姓氏	入遷年代	遷出地	備註
下港陳	陳	明末清初	陳姓由圓山鄉分支來此建村	
後底溪（邱厝社）	程、莫	清初	程姓由下港村分遷至此	下港溪從此經過，故稱後底溪。又最早在此建村為邱姓，又名邱厝社。
大嶂	莫、王、陳、林	清初	莫姓最多，清初由蝦蚣咀分居至此	以山為嶂，故得名
繆厝	繆	二十世紀六十年代	六十年代由於楊柳埔採礦需要，由牛頭山移民至此	
石洲	蘇、陳、葉、林、莊、謝			
東倉寮	高			清代稱東莊
鴨頭	黃	清乾隆	由福建莆田遷此	原叫「凹頭」，後諧音改此名
高飛嶺	黃			因地形取名
塘前	黃、盧、陳、范、魏			村前有池塘故得名
彭厝寮	彭	清後		清代傅姓在此沿海灘搭寮，後彭姓遷來形成村落
坡雅頭	陳、葉、曾、肖	明末清初		石洲溪由此出口，築有小型土壩，建村後取名坡仔頭
雷封寮	葉、鄭	清初	葉姓由孔子門遷此，後有鄭姓遷入	傳說中雷電封寮（也叫雷公寮、雷峰寮）

村名	入遷姓氏	入遷年代	遷出地	備註
淺沙				明末清初為海岸沙灘，原叫「金沙圍」，建村後取名「淺沙」。清道光年間建有四墩石橋，叫安康橋
東澳	羅、劉、林、楊			於東澳山北麓，傍山聚居得名
徑下	黃	清康熙		在小徑之下得名
鰲湖	黃、孫、宋、莊、鍾、章、陳、林、曾、馮、施、葉等十二姓			村旁河道迂迴寬闊，溪深水清，俗稱牛湖潭，村莊聚落溪南呈塊狀分布，取名「鰲湖」（俗稱牛湖），寓「獨占鰲湖」意
圍嶺頭	楊	清康熙	由陸豐遷來	山嶺環抱得名
南山	馮、羅、蔡	明景泰七年	馮姓於明景泰七年（1456年）自東莞茶園遷此	於南山嶺北麓得名
新寮	黃、李、鄭、陳			先民搭茅寮居住，建村後取此名
唐皇	李、鄭、林、葉	清雍正	李、鄭、林由新寮遷此，葉姓由雷封寮遷此	多姓組建成村，取名唐皇，民俗通稱「亦皇」
新清	羅	二十世紀五十年代	五十年代修建平安洞水庫，	

村名	入遷姓氏	入遷年代	遷出地	備註
			祖居水庫內的內清水村羅姓居民移民至此	
新建	羅、余、溫	二十世紀五十年代	五十年代修建平安洞水庫時移民至此	
淡星	吳、戴	清康熙	吳位睦及其弟吳位昌由海城蘭巷遷此，戴姓由西坑遷此	
新興	黃			原叫「新興圍」
四方	陳、田、黃、莊			原叫「吳厝寮」
高夏	周、邱、陳、徐、盧、詹	清初	周姓清初從堀前村遷來，邱姓從陶河遷來，陳姓從園山遷來	原叫「溝下村」，後建了不少高樓，故美稱「高夏」
中港	高、蔡、黃、李	明中葉	明中葉高姓建村，蔡姓由赤坑茅湖遷來，黃、李二姓由鴨頭遷來	四面環溪得名
黃竹平	黃	明末清初		黃姓在此定居建村，取名黃竹平，又寓「竹報平安」，也稱「圍竹平」
新鄉				建村比周圍村莊後而得名，寓「新建之鄉」

村名	入遷姓氏	入遷年代	遷出地	備註
尖尾	呂、羅、周、黃、彭、鄭、吳、鄒等十五姓	清中葉	陳姓清中葉從陸豐大帽和聯安霞埔遷來，其它姓相繼遷入	
新城	劉	清	劉姓由江西吉水遷來	原叫「尖尾劉」
田寮	羅	清末	羅姓始祖由彭家圍遷此	
堂陽	吳、徐、林、程、楊、陳、許、葉、劉	清中葉	吳姓清中葉從紅草蟹頭遷此，程姓從下港遷此，程姓從倉兜於清末遷此，其它亦於清末年間到此開荒	原村名「堂腳鄉」
新池	賴	清道光		村有開鑿的新池得名
企西	羅、賴	清道光	從聯安、新寮遷此	
倉兜	楊、林	清乾隆	楊姓從紅草區新村遷此，林姓從聯安林厝寨遷此	當時聚居的還有何、謝姓，後遷走。該地水稻生產發達，素稱「糧倉米兜」，故得村名
余厝村	余、楊	清嘉慶	由福建遷此	楊姓為自倉兜村後遷於此，巨姓余故得名

村名	入遷姓氏	入遷年代	遷出地	備註
三叢松		清中葉	自倉兜村遷此	村邊有三棵老松樹而得名
謝厝村	謝	清乾隆	自福建莆田遷陸豐再遷此	
大門兜	張	清	自福建遷此	村形似米兜，村西建有炮臺式關閘門，故得名
港尾圩	林、許、陳	明末清初		清順治時在此建集市而得名
溝尾	林、吳、謝			村居河澗岸上末端得名
東港	傅、葉、莊、陳、彭、黃、楊	明末清初		先民在東河澗安處建村，初名「東澗」，後據方言「澗」「港」諧音改現名，分頭村、中村、尾村、陳厝村四個自然村
新興	莊			原叫海頭莊，後新建樓房多，故叫「新興」
船路				凡出海船一定要從內溪扛上陸地，越過王坐入海，故得名
竹符				多竹子護坐，建村時故觸景得名
港尾	徐、黃、陳、胡、蘇		明末徐姓自福建遷此	村在港尾溪邊得名

村名	入遷姓氏	入遷年代	遷出地	備註
港尾胡	胡、吳	清中葉	吳姓從紅草蟹頭吳遷此	
月池		明末清初	由福建莆田移居於此	村前一水池狀似月形，村後有七個小山崗，寓「七星伴月」得名
陳家村	陳	清代	由圓山陳遷此	建村時擇塭溝之末端，稱溝尾村。因族姓陳，改稱此名
直界	吳、呂、黃、余、張、楊、王、郭、謝、梁等十姓，以吳多			為海豐海拔較高地區「直界壆」得名
雲路	李、高、鄭、劉、林、黃、朱、周、陳、許等		自福建漳州遷此	長途跋涉遷徙，建村時取名「雲路」
河口	楊、陳	清中葉	自倉兜遷此	為溪河出口處，故得名
大港	吳、楊、石			建村大溪之畔得名，據傳反清復明領袖徐楷曾游渡逃難至此
下厝園	陳、林、吳、謝	清初	陳姓與東港同脈，吳姓從三合村遷來，謝姓從謝厝遷來	附近田中央、埔下新在土改時合稱三聯村
埔下新	徐		與月池、港尾系一脈	崇禎年間反清復明領袖徐楷出生於此

村名	入遷姓氏	入遷年代	遷出地	備註
田中央	施	清末	從嶼嶺村遷此	建村於田中央得名
長港	杜	清初		民宅自東至西呈長塊狀，得名長港
嶼嶺	施	明末清初	由潮陽遷此	古時為海洋，村東小山屬小島嶼，故得名
寨內	施	清中葉	自海城施厝堂遷來，與大寮同脈	
東家亞	朱、鍾、賴、周、沈、王、陳、蔡	清初	朱姓從陸豐北溪遷此，鍾姓從海豐羅峰、紫金南嶺相繼遷來	山下有東家亞溪，清初清初有疍民（水上居民）棲息，漁船停泊於此，故名「疍家澳」，後改稱此名
前港	葉、刑、李	清	葉姓從聯安園埔遷來，新、李從福建新後遷此	因地處海邊，船隻常來停泊，自然形成小港門，命名前港
後港	周	清	從陸豐八萬洲遷來	在前港村後面故得名
黃港地	張、李、繆	清代		清代叫「黃黨池」、「黃棠池」
新地	趙（原有羅、陳，後外遷）	清中葉		為新建村莊故得名
羅境	陳、林、鄒、朱			最先定居為羅姓，後遷走，其它姓遷入

村名	入遷姓氏	入遷年代	遷出地	備註
蓮溪	何	清康熙	自炮臺遷此	曾叫羅厝地何。因曾盛種蓮藕而得此名
彭家圍	彭、李、謝、林	清中葉		村民族姓彭，原叫彭厝寮，故得名
涂頭	黃、周、林	明末清初	黃姓自赤坑高湖村逃奔烏紅旗械鬥於東家亞村捕魚為生，後發現此地建村	地形似鰲頭，建村時稱為鰲頭村，後人誤寫為「涂頭村」
水踏	胡、黃、陳、鄭、許、梁、吳	明末清初		以新寮、鄭厝、許厝、梁厝形成村落。此處濱海山地，出於大小液水和東都嶺、羊蹄嶺水交匯處，鹹淡水杳，故取名水踏
後寮	周、胡	明末清初		
港口	翁			為溪河出口處，故得名
觀瀾溝	卓、黃	清康熙		清康熙年間稱「割毛溝」、「割門溝」，後人諧稱「觀瀾溝」
大寮	施	清嘉慶	海豐海城施厝堂施姓兄弟路過大寮休息，得石某無私關	清嘉慶年間原為石姓所居，以搭茅寮為舍，故稱大寮。

村名	入遷姓氏	入遷年代	遷出地	備註
			照定居於此。後石姓他遷，施姓繁衍	
後寮				居大寮之後故得名，其他情況與大寮相似。

按：上表根據《梅隴鎮志》、梅隴鎮有關姓氏族譜等田調資料整理。

　　以上一共一百二十七個自然村，從各個自然村居民的入遷時間看：

　　明末清初（崇禎～順治）入遷的自然村有：梅隴圩、水口、九徑、下埔仔、沙埔村、新寮、嶺下、三山、上墩陳許、黃厝寨、下港陳、後底溪（邱厝社）、大嶂、坡雅頭、雷封寮、淺沙、高夏、黃竹平、港尾圩、東港、港尾、月池、下厝園、長港、嶼嶺、東家亞、涂頭、水踏、後寮，一共二十九個。

　　康熙年間入遷的自然村：將軍帽、溪（坑）塘、鵝崗山、雞母巢、三合村、新厝仔、白石崗、後圍、金盤圍、徑下、圍嶺頭、淡星、蓮溪、觀瀾溝一共十四個。

　　雍正、乾隆年間入遷的自然村：午山龍、天星湖、天鉗、上寮、下寮、羌園、蕉坑、新鄉、鍾寮、松柏圍、馬福蘭（壟）、土橋、鴨頭、唐皇、倉兜、謝厝村，一共十六個。

　　只標明清代，沒有標明具體朝代的有：官田寨、永水、馼馬寮、上墩尾葉、林、新城、大門兜、陳家村、前港、後港、黃港地，一共十六個。

　　從明末清初——康熙——雍正、乾隆——乾隆以後，入遷的姓氏逐漸減少。明確是明末清初的村莊近三十個，幾乎占了全鎮村莊的四分之一。

　　儘管清朝建立於一六四四年，但真正統一全國的時間很晚。永曆

皇帝於康熙元年（1662）在緬甸遇害後，其它反清復明的勢力仍然沒有消滅。李自成、張獻忠的餘部在兩廣、兩湖等省抗清後，輾轉到了夔東，聯合建立了著名的夔東抗清基地。康熙三年（1664），夔東的最後一位抗清將領李自成的侄兒李過之養子李來亨自縊而死，從清順治七年至康熙三年，歷時十五年的夔東抗清宣告失敗。但臺灣、廈門一帶的鄭經、鄭克塽仍然尊奉永曆正朔，一直到康熙二十二年（1683）施琅率軍攻克澎湖，劉國軒等勸降鄭克塽降清為止，清朝才算真正統一中國。臺灣、廈門與粵東是相鄰的沿海地帶，粵東抗清活動的餘波有可能也持續到康熙年間。反清復明引起的先民遷移也就相應地持續較晚。

　　從傳入的路線來看，梅隴鎮絕大部分是從福建遷來。有小部分是本海陸豐地區轉遷。這部分轉遷的居民有可能很早就居住在海陸豐，也有可能是明末戰亂遷到某地後再次遷移到梅隴。所以，時間不一定都在明末清初，康熙乃至雍正、乾隆年間入遷的姓氏也不排除是明末戰亂後的二度乃至二度以上的遷移。

　　前一章論述了農民起義在閩、粵、贛的活動情況，這些入遷的先民很可能就是當時抗清失敗後的將士。筆者在當地調查時，就聽到當地居民說他們的開基祖是反清復明的將士。

　　其中大港村，住吳、楊、石三姓居民，不明遷入年代和地方，但村中有傳說反清復明領袖徐楷曾游渡逃難至此。埔下村，居住徐姓，《梅隴鎮志》記「崇禎年間反清復明徐楷出生於此」。筆者在當地調查時，遇到徐姓人士，他們說徐楷是反清復明將領，也是他們的開基祖，可見徐楷非在梅隴出生。埔下新的徐氏，《梅隴鎮志》記「與月池村、港尾圩的林、許、陳系一脈」。月池村的先民於明末清初由福建莆田移居於此；港尾圩，居住林、許、陳三姓居民，先民遷入時間也是明末清初。他們所屬不同姓氏，而稱「同為一脈」，指非宗族血緣關係之一脈，而是因為同一事件同一路線入遷梅隴而稱一脈。徐氏

既是反清復明的領袖逃難於此，則月池村和港尾圩的林、許、陳也是反清復明的軍隊將士逃於此聚居。

圖四　華帝古廟

　　梅隴圩東側有華帝古廟一座（圖四），廟中歷祀五顯大帝及他神。《海豐縣志續編》「建制」載：「廟之基址肇自宋，道光十午衛千總林模同紳士重建。」[14]廟中有乾隆二十七年、光緒十二年的碑刻，乾隆年碑刻中有「神誕演戲」字樣，光緒年碑刻也有「開燈演唱」等字樣。廟中有籤詩一百條，據七十六歲的廟祝王先生說，廟中的籤詩是清初農民起義失敗後逃難梅隴港尾村的徐開公所寫的。籤詩中有對復明成功的企盼：

　　　一號籤：鳳銜丹詔出朝廷，匹馬飛揚萬里程。
　　　　　　　不問千愁並萬愁，一朝洗盡稱君情。

14 《海豐縣志續編》「建制」，同治刊本。

十一號籤：小室山中李勃居，山殺野蕨暫時需。
　　　　　忽然丹詔從天下，赫赫聲名遍九區。
二十三號籤：簷前喜鵲數聲推，有客傳音自遠來。
　　　　　報到門閭添喜色，一輪明月遇雲開。
五十九號籤：鐵硯磨穿工已成，今朝得意任飛騰。
　　　　　君王頒下黃麻詔，衣錦回鄉自在行。
九十六號籤：山高鎮日鎖雲煙，幾度抬頭不見天。
　　　　　昨夜一聲雷霹靂，曉來花草俱新鮮。

對明朝的熱愛、對明亡的不甘：

五十三號籤：一輪赤日出扶桑，皓月殘星退遠方。
　　　　　頗奈片雲來點破，大明端得被其傷。
六十四號籤：心疑生暗鬼，反以正為邪。
　　　　　日月無私照，一時被雲遮。

對明清戰爭局勢的暗喻：

六十八號籤：鷸蚌相持不放休，何誰強者何誰柔。
　　　　　如今勘破皆無益，卻被漁翁作擔頭。
八十號籤：樹高風不定，雲暗月難明。
　　　　　有福終須得，其如兩處明。

等待中的期待、焦慮：

七號籤：乘舟遠遠訪山東，誰念男兒未志中。
　　　　　立盡斜陽無信息，好天助我一帆風。

二十六號籤：經年鬱鬱茅齊下，今日風雲際會時。
　　　　　　否極泰來原有兆，直將身到鳳凰池。
六十號籤：鏡破鸞分鷹失行，音信不寄渺茫茫。
　　　　　夜來雨打芭蕉響，又送愁聲到枕邊。

有失敗後的傷感、失意：

五　號　籤：勸君靜坐細思量，萬事無過命主張。
　　　　　世路崎嶇難進步，不如且守鄧公鄉。
七十七號籤：堪嘆世間休了休，一條窖纜纜孤舟。
　　　　　　豈期纜斷舟流去，茫茫渺渺何處求。
九十八號籤：夜靜無人獨自吟，自歌自唱自知音。
　　　　　　曲中不覺琴線斷，樂極哀聲淚沾襟。

對家鄉的思念：

八十四號籤：宅舍不安寧，無門禍自生。
　　　　　　何人吹短笛，又送斷腸聲。
九十四號籤：白雲飛去家鄉遠，鷹渺魚沉不見音。
　　　　　　回首曉風吹折樹，叫人點點暗傷情。

對開基生活的描述：

八十五號籤：天意從人意，求之百事興。
　　　　　　但存方寸地，留與子孫耕。

以上籤詩所反映的作者心態，完全符合作為一個參加了農民起義

失敗後不得不流落他鄉的人物心情。

　　海豐另一個大鎮公平鎮的大部分先民也是明末清初遷來海陸豐的。《公平鎮志》載：「明代中葉，公平僅有十餘戶人家。」[15]明末「中原及湖廣人民逃避戰亂紛紛南下，流入公平居住的外地人口日眾，公平亦日益擴大，尤其取代石鼓潭新興的媽宮碼頭船隻聚集日旺，因而公平新興的新圩逐漸取代了舊圩市集，成為商賈貿易的集市場所。」[16]到康熙年間，公平已經發展成為人口眾多，商業發達的鄉鎮。

　　從整個海陸豐地區移民的遷出地來看，主要仍是福建、江西、潮汕，尤其以福建閩南為多。以陸豐縣博美鎮為例。博美是陸豐乃至粵東地區的農業大鎮，有陸豐小平原之稱。海陸豐俗話說「陳、林、李、蔡，天下占一半」。陳、林是海陸豐的兩大姓氏，也是博美的兩大姓氏，最早到陸豐開基。南宋年間，福建莆田林氏遷來博美建基。陳氏也是在南宋年間到博美建基，但來自福建泉州。從潮汕遷移的時間比較晚。如博美麟書庭村林氏是在明朝時從潮州遷入，博美花城村陳氏也是在明朝時從潮陽遷入。博美鎮的其他姓氏如赤嶺鄭氏、博頭鄉許氏、溪墘鄉孫氏等，也遷自潮州。《海豐縣志》「邑事」「（萬曆）十七年異邑民入界」條云：「自山寇熾三邑，民死於鋒鏑者殆盡。至是將二十年生齒猶未復也。田地荒蕪，灌莽極目，於是異邑民入而田之。海豐則多漳潮人，歸善、永安則多興寧、長樂人。而近來四方人則俱有之。其始以分土著寓居相形，今百年生聚惇睦姻戚人文互盛。」[17]

　　海豐一直關注各姓祖先來歷的楊永先生，根據當地居民的傳說和所見的族譜，他認為海豐各姓在福建、江西的始祖，其祖先又多數來自河南和陝西。「南遷海豐的漢民，大體上可分三條路線：一是從陝

15　公平鎮鎮志編委會編：《公平鎮志》（北京市：中國大地出版社，2001年），頁28。

16　公平鎮鎮志編委會編：《公平鎮志》（北京市：中國大地出版社，2001年），頁173。

17　《海豐縣志》「邑事」，乾隆刊本。

甘、河南入蘇皖過長江沿章貢二水至福建經潮汕而達海豐；一是從陝甘、河南經江夏到江西跨興梅山區而達海豐；一是世居長江流域的先民沿湘贛邊區進粵北順北江南下至惠陽而達海豐。以上三條路線又以第一條為多數。」[18]他沒有展開具體的論證，但從梅隴鎮的情況判斷，他的判斷是很有道理的。

從以上海陸豐先民的遷移路線來看，閩南、潮汕、海陸豐，在民系上具有同源關係，則三者在文化上也會具有同源性。三地所講的方言均為閩方言。在信仰、飲食等風俗習慣上具有共同之處。他們構成了一個以閩南方言為標誌的文化共同體——福佬文化區。潮汕，包括海陸豐在地理上與閩南本為一體，「以形勝風俗所宜則隸閩者為是」，「與汀、漳平壤相接，又無山川之限，其俗之繁華既與漳同，而其語言又與漳泉二郡通。」[19]潮汕是粵東福佬文化區的核心，而汕尾是粵東福佬文化亞區。由於海陸豐在建置上長期隸屬客家文化為主的惠州，造成了與潮汕文化的隔離。海陸豐人不認同潮汕，潮汕人也不將海陸豐人視為己類。因此，有的學者主張將海陸豐地區排除在大潮汕範圍，這是不合理的。

被稱為「人類學之父」的英國著名學者泰勒提出：「語言也是追溯文明史的嚮導，因為共同的語言在很大程度上與共同的文化有關。」[20]美國的語言學家愛德華・薩皮爾也認為：「語言不能脫離文化而存在，就是說不脫離社會流傳下來的，決定我們生活面貌的風俗及信仰的總體。」[21]也就是說，語言能夠在某種程度上反映世代相傳的風俗和信仰，不同的語言反映著不同的文化。海陸豐方言與潮汕方言

18 楊永：《海豐先明源流初探》，廣東省海豐縣委員會文史資料委員會編印：《海豐文史》第3輯。

19 〔明〕王士性：《廣志繹》卷4，「江南諸省」（北京市：中華書局，1981年），頁101。

20 〔英〕泰勒著，蔡江濃譯：《原始文化》（杭州市：浙江人民出版社，1988年），頁25。

21 〔美〕愛德華・薩皮爾著、陸卓元譯：《語言論》（商務印書館，1985年），頁129。

一樣，屬閩南方言的一支。按照泰勒和薩皮爾的觀點，他們有著共同的風俗和信仰。事實也是如此。無論從血緣和地緣來看，他們都有著千絲萬縷的密切關係。

三　海陸豐的民間信仰

　　無論有多少科學和知識能夠幫助人們滿足自己的需要，但總是有限度的。還有眾多的事情似乎是非科學所能解決的。人類在自己無法把握的事情面前容易求諸於神祕的宗教信仰。泰勒在《原始文化》中指出，「為什麼大家這樣相信巫術呢？第一，因為巫術的經驗上真實性可以由他的心理上效力來擔保，因為它的形式，構造和意態都與人類身體上的自然歷程相呼應。在這些方面所涵蓄的信念，很明顯的會伸展到標準化的巫術本身。也許這就是巫術信仰的最深固的根蒂。如果你在疾病的時候能靠巫術──常識的，術士的，精神療治的，或其它江湖上專家的──而自信你總會康復，你的身體也可能會比較健康。」[22]

　　海陸豐人對這種超自然的神祕力量堅信不移，導致當地的民間信仰非常繁榮。光緒《廣州府志》卷十五「輿地略七」云：「粵俗尚巫鬼……省中城隍之香火無虛日。他神則祠於神之誕日。……他小神祠之會不可備書，每日晚門前張燈焚香祀土地設供，諺所謂家家門口供土地也。香火堂燈不息到天明。堂用紅紙書一切神靈名號插大葉金花炫輝奪目。……遇一頑石即立社或老榕龍荔之下，指為土地，無所為神像。向木石祭賽乞呵護者日不絕至，書所愛養子女名祝於神子之謂之契男契女亦可粲也。」[23]文獻記載的是廣州的舊習俗，這種尚巫崇

22 〔英〕泰勒，蔡江濃譯：《原始文化》（杭州市：浙江人民出版社，1988年），頁69。
23 《廣州府志》卷15「輿地略七」，光緒刊本。

祀的風氣在廣州已經消失，但在海陸豐，卻仍完好的保持著。家家戶戶都有香爐，門口有土地神、門有門神、床有床神、灶有灶神、井有井神，家裡到處可以看到用紅紙書寫神靈名號。供奉的神靈從古代的自然崇拜、靈魂崇拜到後代的道教、佛教等都包括在內，構成了巨大的民間信仰體系。汕尾地面廟宇林立，二十家之裡必有淫祠庵觀，每有所事輒求筊祈籤以卜休咎，信之惟謹。各種類型的廟宇有媽祖廟、真武廟、城隍廟、國王廟、關帝廟、伯公廟，土地廟、太陰娘廟；在山上山下有長慶寺、定光寺、清修寺、紫竹觀、準提閣等。信徒最多的是玄天上帝和媽祖、土地爺。

　　玄天上帝。「玄天」原稱「玄武」，指斗、牛、女、虛、危、室、壁等北方七宿之星辰，因形狀似龜而得名。與青龍、白虎、朱雀合稱四方之神。最初屬星辰自然崇拜，後來被納入道教的神仙系統中。玄天上帝又稱為真武大帝、玄武帝、真武帝、北極大帝等。陸豐市有玄山寺，清康熙年間，為避帝諱，玄山寺改為元山寺，寺中供玄武帝。海陸豐對玄天上帝極為崇奉，陸豐碣石鎮的元山寺是海陸豐規模最大、香火最旺的一個玄武廟。元山寺始建於南宋建炎元年，明洪武二十七午將玄武廟移建到圭山起龍頂下，圭山被稱為玄武山。乾隆十五年，當地官紳主持於廟前建立戲臺，上演正字戲。農曆三月初三是玄天上帝的誕辰，照例有隆重的慶典和演戲活動。每年農曆三月起，歷時三個月為一年一度的元山寺廟會。各方信眾前來朝拜，川流不息，熱鬧非凡。元山寺戲臺每年的農曆二月末開始聘請兩個正字戲戲班合演三國演義，持續一個多月。按照傳統的規矩，元山寺的戲臺必演正字戲。但目前正字戲已衰落，潮劇發展繁榮，元山寺的董事會已經開始從潮州高價聘請潮劇院上演潮劇。據《元山寺歷屆董事錄》載，乾隆十五年始設置董事機構，主持元山寺一年一度的廟會和十年一次的重光慶典活動。二〇〇六年元山寺舉辦慶典活動，廟會有大型的富有地方傳統特色的文藝表演，包括抬大旗、擔花籃、潮州大鑼鼓、八音

班、舞龍、舞獅、舞魚、舞八獸、舞高蹺、扮景、跑竹馬等。不僅元山寺的戲臺上演古裝戲，鎮裡的其它街道、村莊也同時請戲班演戲慶祝。玄武廟在汕尾的其它鄉鎮也常見，每到玄武誕辰，必定演戲慶祝。

　　媽祖。媽祖又稱天后、天妃。媽祖信仰是東南沿海一種普遍的民間信仰。關於天后的來歷，史書記載不一。比較一致的說法是媽祖原名林默，宋代福建莆田湄洲嶼人，排行第六，生而不知啼哭，故而取名默。據有的學者研究，媽祖是疍民創造出來保護航海的神。歷代帝王對媽祖的褒獎封敕，使得媽祖信仰的影響逐步擴大。在汕尾地區，媽祖的影響最大。當地人認為，如果對媽祖不敬，會產生可怕的後果。《陸豐縣志》「建置」記載了一個事例：「海豐大德港天后廟，海舶出入必禱。春冬二時則□者，舁後像至鄉落抄化，各投錢米為香資。有一□□與神爭道，取舁像肩輿毀焉。一日病，語家人曰『天后捉我』，忽聞臥內唉語聲。入視，已失。所在惟存空床，仰視屋上，僅缺一瓦，尋竟無蹤。後數日，守廟者言，廟前有一屍跪水中，家人往視，舁歸。……噫，可畏哉！志此以為慢神之戒。」[24]各地往來的漁民、商賈在港口、碼頭等沿海地段興建了大量的媽祖廟。據說僅汕尾地區，有近兩百個媽祖廟。比較大型的有鳳山媽祖廟、安美媽祖廟、甲子媽祖廟、碣石媽祖宮、博美天后宮、南塘媽祖宮等。

　　土地神。北方的土地神一般是白鬍子老爺爺，或者是韓文公。據說韓湘子想度韓文公為仙，在過藍關時韓文公卻誤入了一所小廟，於是成了小廟的神。南方的土地神卻有多個人物原型。廈門的土地神，有的是白鬍子老爺爺，題為「福德正神」；海陸豐的土地神有時候指白鬍子爺爺，有時候指歷史上的某一個人，如明中葉的巡撫南贛、汀、漳的王守仁。土地神在當地稱為土地爺、伯爺、伯公老爺、福德老爺等，是最基層的地方保護神，享一方香火，保佑一方水土一方人

24　《陸豐縣志》「建置」，乾隆刊本。

的安寧。海陸豐民間普遍信奉土地神，土地廟每村都有，較大的鄉村為了祀奉方便，還在村口、路頭設立多個神廟。土地神廟也稱土地宮、伯爺宮、伯公廟、福德祠等。他們崇信土地神是冥間的一鄉之尊，孩子出生，老人去世，都要到土地廟向土地神報告，念出生或死的時辰。所謂「生從地頭來，死從地頭去」，生、死「時辰念給老爺知」。土地神的神像一般都是鬚髮皓白的老人，人們認為他心腸慈善，「有燒香就有保佑」，較易「疏通」，祭拜禮品多少不計論，因此一般求吉祥平安、六畜興旺，都拜土地神。

　　汕尾民間信仰的特點是以功利為目地，多神崇拜。他們並不專門信奉某一類或某一個神。「舉凡仙佛神將俱設壇中，即社神地桂，亦請入壇內，焚香誦經而禱之。」[25]汕尾廟宇的特色之一各路神明「歡聚一堂」，很多寺廟「堂前媽祖，屋後觀音，左如來，右老君」，信眾見神就拜，見廟燒香。這主要是人們功利性的價值取向所指導。只要能夠保護自己的利益，達到自己的現實目地，不管是哪路神仙，都沒有關係。而且他們認為所求的神靈越多，關照自己的神靈也越多，那麼成功的機會就越大。

　　海陸豐地區正是民間信仰發達，乃至養活了不少劇種。蕭遙天《民間戲劇叢考》指出：「原來海豐那兒有一玄武山，是佛門香火旺盛聖地，每年善信男女還願無虛日，那些民間戲劇如正音、西秦、白字、傳戲，便依靠這迷信關係而生存，戰爭加饑饉，佛門一度冷落，此輩亦無以為生而改業的改業，死亡的死亡……解放初期，新中國很積極扶養各地民間劇樂，海豐能重組劇團，上臺演出。」[26]寺廟演戲在海陸豐各地寺廟的碑刻中多有記載，如海豐縣海城城隍廟，現在廟中還完好保存著乾隆十六年立的碑刻，其中提到城隍廟自康熙丙午年（康熙五年，1666）已有演戲。碑文如下：

25　《呂氏世譜》「論建醮陋規」，抄本。

26　蕭遙天：《民間戲劇叢考》（香港：天風出版公司，1957年），頁4。

<div align="center">奉祀香燈租碑記</div>

……先祖心海、耀閣公兄弟僉議以此非常久計也，乃於康熙丙午年自私產土名石牌、笏口、熠仔尾、白町、夏口等處田種七石三斗一升載租六十石一斗帶米四斗獻入廟中，付廟祝收租納糧以為遞年油燈演戲慶祝之費，迄今八十餘年無異。誠恐年代久遠，間有忘厥業所自來或藉豪強其侵侮或倚孫子以覬覦，事久弊生，不獨磨滅先人義舉，而且凌替神前香燈，茲立碑以貽後世，俾知永為神業，毋使湮沒庶善念長存，廟貌衍明，禋於不替，洪恩廣被，宇下荷福，履之悠遐也，是為記。乾隆十六年辛未季冬吉旦霞街吳應洛鶴等立，同治七年戊辰仲春吉旦六世孫吳崇雲、振銳等重修。

　　供奉媽祖的陸豐市博美鎮天后宮，據當地人說建於明代洪武年間（1368-1398），清代乾隆己巳年（1749）進行大規模擴建時，在天后宮對岸建造了一座兩層歇山頂大戲臺，廟中亦有嘉慶庚申年立的碑刻，碑刻中有「罰戲一臺」等字樣。

　　海陸豐供奉的神祇眾多，一般在神祇的誕日、得道日、紀念日等都要演戲慶祝。根據呂匹先生的〈海陸豐一帶祭祀戲調查例表〉[27]及筆者的田野調查，海陸豐酬神演戲粗略統計如下：

<div align="center">海陸豐酬神演戲一覽表</div>

時間（農曆）	神誕	地區	演戲數量
正月初八	真君大帝生	陸豐東海	一個月以上
正月初八	包公誕	海豐縣梅隴鎮	5臺
正月初九	百姓公媽生	陸豐市碣石鎮	4臺

27 海豐縣文化局、海豐縣戲曲志編寫組：《西秦戲志》，頁202。

時間（農曆）	神誕	地區	演戲數量
正月初九	玉皇大帝誕	海豐縣公平鎮	5臺
二月初二	伯公爺生	海陸豐	4-5臺
二月初五	大王爺生	陸豐淺海沙浦頭	3-4臺
二月十五	二王爺生	陸豐淺海沙浦頭	3-4臺
二月十九	太陽公生	海豐南土鄉	3-4臺
二月廿二	王爺乃歸寧	海豐梅隴鎮	4-5臺
二月廿四	三王爺生	陸豐淺海沙浦頭	3-4臺
二月廿五	王爺生	海豐捷勝鎮	10臺以上
三月初三	玄天大帝生	海陸惠	3-4臺
三月十五	吳爺公生	陸豐碣石橋頭村	10臺
三月十五	醫靈誕	海豐醫靈祖廟	8-10臺
三月廿三	媽生（媽祖誕）	海陸豐	10臺以上
四月十八	華佗仙師誕	海豐縣梅隴鎮	5臺
四月廿四	高田媽生	海豐高田社	5-8臺
五月初四	三介爺生	海豐縣外湖鄉	3-4臺
五月初五	雷爺生	海豐縣雷公田	3-4臺
五月十三	關爺公生	海豐縣鹿山鄉等地	3-5臺
六月十二	夫人媽生（城隍夫人）	陸豐	5-6臺
六月十九	觀音娘得道	海豐縣可塘	4-5臺
六月廿六	譚公仙聖	海豐縣梅隴鎮	5臺
六月廿六	雷公爺生	海豐鵝埠、後門等地	4-5臺
七月十五	中元節	海陸惠	3-4臺
七月廿二	招財爺生	海陸豐	4-5臺
七月廿四	城隍爺生	海陸惠	一個月以上
七月三十	地藏王爺生	海陸豐	3-5臺
八月初八	包公爺	海豐縣梅隴鎮	5臺

時間（農曆）	神誕	地區	演戲數量
八月十五	伯公生	海豐西門巡撫五路伯公廟	8-10臺
八月十五	太陰娘生	海豐鹿境鄉等地	4-5臺
九月初九	玄天上帝得道	海陸豐	5臺
九月十九	觀音涅槃日	海豐	8-10臺
九月十五	王爺生	海豐縣羅峰鄉	3-5臺
九月廿八	華光大帝生	海豐縣梅隴鎮	8-10臺
十月初四	醫靈飛升	海豐醫靈祖廟	8-10臺
十月初五	達摩祖師生	海陸豐	4臺
十月初十	水仙爺生	海豐縣馬宮鎮等	5-6臺
十月十五	三官大帝生	海豐縣捷勝鎮	一個月以上
十月十八	元君老母生	海豐縣梅隴鎮	5臺
十一月初六	玉皇大帝生	海陸惠	3-4臺
十二月初十	城隍奶奶生	海豐	8臺
十二月十七	送神	海陸豐	4-5臺
十二月廿四	司命帝君生	海陸惠	3-4臺

四　海陸豐的民間藝術

　　汕尾地區蘊藏著非常豐富的民間藝術。二〇〇六年公布的國家首批非物質文化遺產名錄中，汕尾占了五項。傳統戲劇類有皮影戲、正字戲、西秦戲、白字戲四種，民間舞蹈有滾地金龍一種。此外，錢鼓舞、海豐麒麟舞、汕尾漁歌、河田高景、英歌舞、海豐民間歌謠、高田秋千歌、舞象、舞虎炮等或上省名錄，或為群眾所喜愛而盛行不衰，至今仍在城鄉間原汁原味的演繹，展示了海豐多元的民間文化。

　　海陸豐的戲曲藝術十分發達。皮影戲、正字戲、西秦戲、竹馬

戲、潮劇、白字戲、外江戲（漢劇）、粵劇、採茶戲、黃梅戲等先後
傳入並上演。各劇種的先後關係蕭遙天稍有提及：「西秦戲、外江
戲，比較正音戲慢至，其唱白雖也與正音差不多，但因來得晚點，正
音已成正音戲的專稱了，便各稱之為西秦、外江，而潮音戲乃蟬脫于
正音戲的，故用對舉的字眼分別之，稱為白字戲。」[28]眾多劇種共處
一室，藝術上互相交流，互相影響。

　　最先記載閩南粵東戲劇活動的是宋代漳州人陳淳（1153-1217，
字安卿，福建尤溪人。紹熙元年朱熹知漳州州事時，曾從朱熹學）的
《上傅寺丞論淫戲》，云：「某竊以此邦陋俗，當秋收之後，優人互湊
諸鄉保作淫戲，號『乞冬』。群不逞少年，遂結集浮浪無圖（府志作
賴）數十輩，共相唱率，號曰『戲頭』。逐家哀斂錢物，豢優人作
戲，或弄傀儡，築棚于居民叢萃之地，四通八達之郊，以廣會觀者；
至市廛近地，四門之外，亦爭為之，不顧忌。今秋自七八月以來，鄉
下諸村，正當其時，此風正在滋熾。其名若曰『戲樂』，其實所關利
害甚大……」[29]陳淳文中所提到的盛演秋冬戲、搭臺演出、戲頭斂錢
演戲、演員互相客串等現象一直是潮、漳、泉等廣大農村的普遍現
象。惠州府演戲的最早記載是明朝正德年間，王守仁奉命巡撫南安、
贛州、福建汀州、漳州、廣東南雄、韶州、惠州、潮州各府及湖廣郴
州等地。正德十三年，王守仁在惠州府討賊池仲容時故意「大張樂戲
為樂」[30]，趁賊寇放鬆警惕時突然出擊，剿滅賊寇。為了感謝王守仁
的平賊之功，當地百姓在海豐建立了「伯公廟」供奉，並把他當作地
方保護神。《惠州府志》有嘉靖年間惠州府各縣在元宵前後和三月二
十七日的朝拜會「般弄雜戲[31]」的記載。《陸豐縣志》乾隆十年刊本記

28 蕭遙天：《民間戲劇叢考》（香港：天風出版公司，1957年），頁8。

29 〔宋〕陳淳：《上傅寺丞論淫戲》，陳多、葉長海：《中國歷代劇論選注》（長沙市：
　　湖南文藝出版社，1987年），頁56。

30 《惠州府志》卷17「郡事上」，光緒七年刊本。

31 《惠州府志》卷4「風俗」，嘉靖刊本。

載了陸豐各鎮秋收後演戲酬謝穀神：「十月朝農人田工初畢，多造米
粿及牲醴祀等物勞治農者，謂之完工。各墟集亦多演戲酬謝穀神，彼
此擊鼓以禦田祖之意也。」[32]同治年間的《海豐縣志》云：「五月端午
郡志謂龍舟競渡，歸善費用甚多，海豐無此。今海豐甚于歸善。自端
陽後無處不設標奪幟歸，無鄉不演戲矣。」[33]粵東演戲的盛況在全國
都有盛名。清末上海的富商永泰還從粵東購置演戲行頭，「其奢華為
海上諸園冠。」[34]

　　海陸豐除了戲曲繁榮外，民間的舞獅也特別興盛。赤石、東沖、
公平、海城、赤坑等各個鎮都有為數不少的獅班。春節期間，隨處可
以看到獅班的活動。獅班在「開館」、「打紅」、「完館」時，舉行典
禮，下帖到同旗號的各個村子邀請代表參加宴會。舞獅隊由青壯年三
十至一百人組成，按照不成文的規矩，只到同姓、同旗號的村莊活
動。除夕子時一過，舞獅隊就在嗩吶聲的伴奏下出發，首先參拜當地
的神廟起鼓，接著在提「敢籃」的老人帶領下到各家各戶以及祠堂參
拜。獅班一般分為「舞麒麟」、「舞獅」兩種，粵東著名拳師劉阿梅領
頭的公平鎮西北社合興館則增添「舞象」一項內容。舞獅花式莊嚴有
序，先行獅詩，按鑼鼓、嗩吶等樂器的節奏耍舞四方。並配有少年飾
演的「紫微仙童」以及「大頭佛」、「米翠媳」伴舞伴演，情狀天真活
潑、諧趣逗樂，與舞獅者的雄猛威勢相襯托。舞獅畢，拳師行拳打
棍。接著舉行俗稱「搬五彩」的武術對打套路（年初一忌行）。即兩
人各持雙刀對殺稱「搬刀」，一人拿尖串與另一人拿盾和刀相廝殺的
稱「搬藤牌」，若干人同時用棍相鬥的稱「搬棍」。此時，伴奏的樂器
昂揚激越，並夾雜著眾拳師的呼喝聲，如效古代戰場的拚搏，富有南

32　《陸豐縣志》「風俗」，乾隆刊本。

33　《海豐縣志》「風俗」，同治刊本。

34　張次耕：《清代燕都梨園史料》「燕都名伶傳・汪桂芬」條，上海市：上海書店，1989
　　年。

派武功之特點；圍觀者甚眾，不時發出喝采聲。舞獅隊至元宵前回城舞獅，稱「剎鼓」，表示活動結束。

　　根據海豐呂匹先生的介紹，海陸豐曲藝中還有一種打擊樂班很有特色。打擊樂班分為兩種，一是「站仔鼓」，以大鼓、大鑼、大鈸為主，加響盞和橫笛等樂器組成，專門打牌子，非常雄壯，多在城鄉迎神賽會時遊行演奏。二是專打福建牌子，因從福建傳入，所以稱福建牌子。樂器比站仔鼓多，其中有一人站著敲打竹板指揮。福建牌子主要活動在沿海田埲一帶。

　　在各種大大小小的廟會中，必定可以看到形式多樣的民間藝術遊行表演。在出遊的神轎後面，一般跟著花枝招展的挑花籃隊、打花鼓隊、舞獅隊、八音班、騎馬隊，騎馬的人妝扮成書生、武士、官紳，隨行者扮成家童、將士；還有化妝成和尚、仙女七姐妹、魚蝦、蛤精的八獸隊等。他們一邊遊行，一邊向兩旁的觀眾表演，非常熱鬧。

　　汕尾豐富的藝術寶藏，為西秦戲的發展提供了充足和豐富的資源。西秦戲正是在吸收這些藝術養分中日益成熟。

第二節　西秦戲的發展概述

一　清初至民國西秦戲的發展

　　秦腔在嶺南最早的記載是康熙年間，當時惠州有個名叫上振的僧人「善奏秦聲」。黃之雋作於康熙五十一年（1712）的〈桂林雜詠四首〉詩云：「宜人無毒熱，春至亦輕寒；吳酛輸佳釀，秦音奏亂彈」[35]，可見秦腔在廣西的盛行情況。黃之雋本人喜愛秦腔，其所作的傳奇《忠孝福》中，有戲中戲，就用秦腔演唱。

35 〔清〕黃之雋：《唐堂集》卷41，清乾隆刻本。

　　乾嘉年間是西秦戲發展的一個高峰期。乾隆年間演唱秦腔的記載
有很多。西秦劇團已故紅淨嚴昌輝曾說，他曾見到老藝人嚴忠（即現
在西秦戲知名藝人嚴木田的父親），有一手抄的西秦劇本，裡面抄有
《秋江》、《剪郭槐》、《別徐庶》、《陽華堂賣馬》等劇。封面寫明乾隆
三年抄本。江西臨川人樂鈞作於乾隆四十三年（1778）的《韓江櫂歌
一百首》載：「馬鑼喧擊雜胡琴，楚調秦腔間土音。昨夜隨郎看影
戲，月中遺落鳳頭簪。（原注：潮人演劇，鳴金以節絲竹，俗稱馬
鑼。夜尚影戲，男婦通宵聚觀）。」[36]蕭遙天在他的《民間戲劇叢考》
一書中也說道，「查潮陽、揭陽兩縣的鄉社，祭式簿由值年的首事傳
遞經管。乾隆的舊本既已列有西秦的戲班。」[37]

　　秦腔在粵中地區的演出也非常興盛。乾隆二十二年，廣州一口通
商，山陝、江浙、安徽、福建、江西、湖南、湖北、河南等地商人蜂
擁而至，在廣州建立各自的會館。各地戲班雲集，為了方便戲班的管
理，乾隆二十四年戲班藝人自發在廣州魁巷建立外江梨園會館。乾隆
二十七年外江梨園會館立的《建造會館碑記》記載的「太和班」可能
就是以演唱秦腔為主的戲班。有關太和班的記載還見於北京崇文門外
精忠廟乾隆五十年立的《重修喜神祖師廟碑誌》和吳太初成書於乾隆
五十年的《燕蘭小譜》。太和班可能在廣州演出後到了京師，班中只
有「王致和」一人留在了廣州。在乾隆三十一年的碑刻中，有「姑蘇
紅雪班弟子王致和」字樣，在乾隆五十六年的「姑蘇慶雲班」也出現
了「黃致和」的演員，二者可能是同一人。姑蘇班多唱昆曲，可見，
原來王致和所在的太和班有唱昆曲。乾隆年間，京師梨園諸腔雜陳，
尤其以秦腔風靡一時。京師的戲班中很少不兼唱秦腔的。吳太初在
《燕蘭小譜》的例言中說道：「今以弋腔、梆子等曰花部，昆腔曰雅
部，使彼此擅長，各不相掩」，又言：「雅旦非北人所喜。吳（太保）、

36 〔清〕樂鈞撰：《青芝山館詩集》，清嘉慶二十二年刊本。
37 蕭遙天：《民間戲劇叢考》，香港：天風出版公司，1957年。

時（瑤卿）二伶兼習梆子等腔，列於部首，從時好也。」[38]根據焦文彬先生的統計，《燕蘭小譜》記載了當時京城名旦共計六十四人，其中花部四十四人，雅部二十人，而屬秦腔演員的就有二十三人，占花部演員的一半以上[39]。太和部收入《燕蘭小譜》的名旦有四人，其中三人屬花部。他們是陝西太原的張蓮官、山西蒲州的薛四兒、貴州貴陽的楊寶兒，唯一的昆腔演員姚蘭官「在西部中無有賞者」。可見，太和班是演唱秦腔為主，昆曲為輔的花雅兼備的戲班。郭秉箴先生也認為，乾隆二十七年立的「外江梨園會館碑記」中的太和班，就是昆、亂合演的陝西戲班。[40]

乾隆二十七年《建造會館碑記》所記載的「瑞祥班」、「永興班」也見於雍正十年（1732）立的《梨園館碑記》。梨園館碑文記載：「又況背井去家，寄跡數千里，外親族黨所不能顧向，而一抔之土未營，七尺之軀安托？眾等惻焉念之。義塚之設，蓋誠篤於義者也。於是劈草披荊，計畝若干，東至西至南至北至，置之門內，以備同僑無以厝其骸骨者。」[41]行文中可以看出，戲班大都來自外省。從碑文所刻六個會首的籍貫來看，分別是順天府、保定府、山西太原府、山東兗州府、直隸、山東，均為北方省籍。根據黃偉博士推斷，乾隆二十七年《建造會館碑記》中出現的「瑞祥班」和「永興班」「演唱北方劇種的可能性比較大，很有可能是秦腔。」[42]

乾隆四十五年，山陝商人還在佛山建立了山陝會館。直至道光十年，山陝會館還一直保存著。根據《佛山街略》的介紹，各省會館多建在「由接官亭西路至祖廟程（附往大圩）」，其中有江西會館、楚南

38 〔清〕吳太初：《燕蘭小譜》，張次耕編：《清代燕都梨園史料》，上海市：上海書店，1989年。

39 焦文彬：《秦腔史稿》（西安市：陝西人民出版社，1987年），頁380。

40 郭秉箴：《粵劇古今談》，《粵劇藝術論》，北京市：中國戲劇出版社，1988年。

41 張次耕編：《清代燕都梨園史料》「梨園館碑記」，上海市：上海書店，1989年。

42 黃偉：《廣府戲班史》（中山大學古代文學博士論文，2006年），頁21。

會館、楚北會館、浙江會館等，西邊頭是「山陝福地，陝西會館建此。」[43] 會館內建有戲臺，在此戲臺演出的肯定是他們家鄉的秦腔。此外，秦腔不一定只能是山陝戲班演出。歷經明末清初農民起義和乾隆年間山陝商人的活動，秦腔在全國各地都非常活躍。因此，秦腔由其它省分的戲班演唱也完全有可能。

　　乾隆四十五年，江西巡撫郝碩復奏查辦戲曲的奏折中，提到「再查昆腔之外，尚有石牌腔、秦腔、弋陽腔、楚腔等項，江、廣、閩、浙、四川、雲、貴等省，皆所盛行。……查江西昆腔甚少，民間演唱，有高腔、梆子腔、亂彈等項名目。……惟九江、廣信、饒州、贛州、南安等府，界連江、廣、閩、浙，如前項石牌腔、秦腔、楚腔，時來時去。」[44] 秦腔首次傳入江西的途徑和時間應該跟廣東一樣。郝碩作為江西巡撫，對江西的戲曲介紹特別詳細，可以想像秦腔在廣東的盛行情況與江西也不相上下。

　　乾隆年間秦腔在廣東的流行情況，還可以從當時著名秦腔旦角劉鳳官從廣東演到北京想像。乾隆四十四年（1779），秦腔名家魏長生進京之後，使得「京腔舊本置之高閣，一時歌樓，觀者如堵，而六大班幾無人過問，或至散去」[45]，或「爭附秦腔覓食，此免凍餓而已。」[46] 各地秦腔名伶紛紛進京演出。浙江仁和人吳長元嘗作客燕京，與菊部藝人交往甚密，曾作《燕蘭小譜》，收錄了他在乾隆三十九年（1774）以來的十餘年間，為北京菊部六十四位藝人的詠詩和記事。據他的《燕蘭小譜》所記：「劉鳳官（萃慶部）名德輝，字桐花，湖南郴州人。丰姿秀朗，意態纏綿，歌喉宛如雛鳳，自幼馳聲兩粵。癸卯（即

43　《佛山街略》，王慶成：《稀見清世史料與考釋》（武漢市：武漢出版社，1998年），頁578。

44　郝碩：〈清乾隆四十五年江西巡撫郝碩復奏查辦戲曲〉，《史料旬刊》第22期。

45　〔清〕吳太初：《燕蘭小譜卷三》，張次耕編：《清代燕都梨園史料》，上海市：上海書店，1989年。

46　〔清〕戴璐：《藤陰雜記》，北京市：北京古籍出版社，1982年。

乾隆四十八年，1783年）冬，自粵西入京，一齣歌臺，即時名重，所謂飛上九天歌一聲，二十五郎吹管逐，如見念奴梨園獨步時也。都下翕然以魏婉卿下一人相推，洵非虛譽。」吳太初看了他演的《三英記》賦詩云：「帝裡新誇豔冶名，粵西聲譽早錚錚，王陳劉鄭超時輩，獨許兒家繼婉卿。」[47]

萃慶部唱的是花部亂彈諸腔，劉鳳官是湖南人，能飲譽於廣東劇壇，並能在北京「即時名重」，說明他唱的是當時全國流行的聲腔。郭秉箴認為，劉鳳官唱的是弋陽腔。[48]也有人從籍貫判斷劉鳳官唱的是湖南的祁劇。[49]

我認為劉鳳官所唱聲腔應該是秦腔。按理說，唱同一聲腔的演員才有可比性。與之相比的「花部四美」王湘雲、陳渼碧、劉芸閣、鄭蘭生均是當時著名的秦腔演員。王桂官即王湘雲，湖北沔陽州人。清昭槤《嘯亭雜錄》載：「自魏長生以秦腔首倡於京都，其繼之者如雲。有王湘雲者，湖北沔陽人。善秦腔，貌疏秀，為士大夫所賞識……湘雲性幽藹，善繪墨蘭，頗多風趣。余太史集為之作《燕蘭小譜》，以記一時花月之盛，以湘雲為魁選雲。」[50]陳渼碧，四川成都人，《燕蘭小譜》記其「魏長生之徒，明豔韶美，短小精敏，庚辛（乾隆四十五至四十六年）間與長生在雙慶部，觀者如飽飫濃鮮，得青子含酸，頗饒回味，一時有出藍之譽」。既是魏長生之徒，陳渼碧也是秦腔演員。劉芸閣，雲南安寧州人，「一時王（湘雲）劉齊名」，吳太初稱「芸閣仿婉卿《縫格膊》一則，終遜自然」[51]，劉芸閣學習

47　〔清〕吳太初：《燕蘭小譜》，張次耕編：《清代燕都梨園史料》，上海市：上海書店，1989年。

48　郭秉箴：〈粵劇古今談〉，《粵劇藝術論》，北京市：中國戲劇出版社，1988年。

49　劉回春：〈遍布湘西南的祁劇〉，《湖南戲劇》1980年第2期。

50　〔清〕昭槤撰，何英芳點校：《嘯亭雜錄》，北京市：中華書局，2006年。

51　〔清〕吳太初：《燕蘭小譜》，張次耕編《清代燕都梨園史料》，上海市：上海書店，1989年。

魏長生《縫格膊》一劇的聲腔表演，可見他所唱的也是秦腔。《燕蘭小譜》卷三「滿囤兒，萃慶部，姓王氏，名中官。陝西藍田人，劉芸閣之徒。」[52]《中國戲曲志・陝西卷》記載：「滿屯兒，清乾隆間演員。……乾隆四十八年（1783）前後入都，加入萃慶部演唱秦腔，並從劉芸閣學藝。」[53]徒弟滿囤兒善秦腔，他的師傅劉芸閣當然是習秦腔的。鄭三官，字蘭生，江蘇吳縣人。原來是昆曲中之花旦，因為演出梆子戲《吃醋　打門》、《王大娘補缸》等戲，被列入「花部一十八人」中的第五位。可見，王、陳、劉、鄭均是秦腔演員。

劉鳳官唱秦腔的演藝水平超過王、陳、劉、鄭，但卻是魏長生之下。京城「翕然以魏婉卿下一人相推」，而且「獨許兒家繼婉卿」，說的就是劉鳳官是繼秦腔名家魏長生之後的第二人。秦腔從明末清初傳入兩廣，劉鳳官於乾隆四十八年進京，自幼馳聲兩粵，就是說他在乾隆年間唱秦腔享譽兩粵也是完全有可能的。

如果他不是「自動馳名兩粵」，可能不敢貿然赴京，而且還「一齣歌臺，即時名重」。看來，劉鳳官在兩廣演出的時間不會很短，不然也不會得到「粵西聲譽早錚錚」的讚許。有的學者從他的籍貫判斷，認為他可能唱的是祁劇。但祁劇早期唱的也是秦腔。祁劇老藝人就說祁劇是西秦戲的底子。從廣州《外江梨園會館》的歷年碑刻中可以看到，乾隆年間廣州的戲曲活動非常活躍，劉鳳官自幼「馳名兩粵」，他很可能就是當時秦腔戲班的一個「臺柱」。

嘉慶年間，秦腔在廣州仍頗受歡迎。當時的兩廣總督百齡也喜愛秦腔，在作品中提到了當時秦腔演出的盛況。《民國海康縣續志二》記載：「百齡，字子頤，號菊溪，本姓張氏，居遼東，漢軍正黃旗

52 〔清〕吳太初：《燕蘭小譜》，張次耕編：《清代燕都梨園史料》，上海市：上海書店，1989年。

53 《中國戲曲志・陝西卷》，北京市：中國ISBN中心，1995年。

人。以科甲出身歷仕封圻奉命總督兩廣。」[54]《清史稿》又載:「嘉慶
十四年,百齡為兩廣總督。」[55]百齡的《守意龕集》中有元宵與友人
看秦腔的記載:

> 上元前一日立春,同年為歌酒之會,晚歸,遣興,即用查初白
> 先生上元夜飲姜西溟同年寓元韻地軸回青陽,宿寒發似弩。改
> 歲已浹旬,雪痕餘凍土。今辰斗柄東,和曦媚衡宇。新年例有
> 會,折簡招伴侶。廣陌安燈棚,短巷競腰鼓。條風吹柳枝,柔
> 線乍可數。嘉宴開城南,觀者竟如堵。秦腔忽繞梁,巧作雲翹
> 舞。(原注:是日演劇呼為梆子腔。)弦聲嬌欲歌,間以梆聲
> 補。努目俄低眉,優孟不自苦。臨觴付一笑,獻酬送賓主。竿
> 木同登場,貌與心誰古。況複佳節逢,圓魄近三五。踏歌夜禁
> 弛,花市銀蟾吐。爆竹能驚人,雷鳴等瓦釜。我輩興不淺,那
> 更較貧窶。解囊訂後約,及時作豪舉。晚影扶頹唐,車馬散如
> 雨。後塵步老成,酒狂避狎侮。聳肩撥唶髭,索句力須努。小
> 技慚雕蟲,高韻羞畫虎。良宵鐘漏賒,清味消幾許。簾罅曖煙
> 騰,春歸坐和煦。[56]

　　文中寫道「踏歌夜禁弛,花市銀蟾吐」,可以判斷此詩是百齡在
廣州任兩廣總督時所作。「廣陌安燈棚,短巷競腰鼓」,元宵佳節,大
街小巷張燈結綵,在空地上搭棚演戲,親朋好友結伴出門看戲、逛花
市、放爆竹,載歌載舞,熱鬧非凡。「秦腔忽繞梁,巧作雲翹舞。弦
聲嬌欲歌,間以梆聲補」,表明此日上演的是秦腔,有弦索伴奏,以

54 梁成久撰修、陳景棻續修:《民國海康縣續志二》,《中國地方志集成‧廣東府縣志
　　輯》第45冊。

55 〔清〕趙爾巽等:《清史稿》卷362,列傳一百四十九。

56 〔清〕百齡:《守意龕集》卷28,清道光讀書樂室刻本。

梆擊節。「觀者竟如堵」，可見當時看秦腔的觀眾之多。「我輩興不
淺，那更較貧窶。解囊訂後約，及時作豪舉」，百齡與他的朋友也相
約在此一邊欣賞秦腔的表演，一邊杯盞交錯、吟詩作賦。之前百齡出
仕雲南時，寵愛一位名荷花的女伶。百齡到廣東以後，荷花也到了廣
東。百齡「仍令居菊部中」，並賦詩「荷盡已無擎雨蓋，菊殘猶有傲
霜枝」，讚美荷花雖沒有當年的美麗，但仍有菊花的高潔。從百齡的
欣賞習慣來看，荷花很可能是個秦腔演員。

　　日本《薩州漂客見聞錄》記載了嘉慶二十一年陸豐演戲的情況：
「陸豐縣（按廣東省）有佛堂祭事焉，搭架舞臺，而無屋蓋，張幕於
六枚席大小之臺上，以鑼鼓、三弦鼓樂，男女出場演戲，或與乍浦
（浙江省）天后堂中演劇相同。以種種顏色塗面，或穿女服，或扮官
人，合以鑼鼓、三弦鼓樂而舞也。」[57]材料中描述的神廟祭祀演出，
男伶穿著女服扮演女性的狀況，在海陸豐是普遍現象。所演戲曲既與
浙江合浦天后廟相同，則排除了以方言演唱的白字戲。正字戲很少用
弦樂伴奏，而這裡說用鑼鼓三弦伴奏，則可能演的是西秦戲。

　　嘉慶年間梆子戲在廣東的興盛還可以從國外圖書館收藏的此時期
的廣東的梆子劇本中窺見一斑。李福清先生從二十世紀六十年代開
始，留心調查海外圖書館所藏中國小說、戲曲、俗文學版本，已調查
了前俄國、德、英、荷蘭、捷克、波蘭、丹麥、瑞典、挪威、越南和
外蒙古的漢籍收藏，日本東京和京都的收藏，美國芝加哥大學、哈佛
大學和韓國漢城大學、高麗大學的收藏。其中在前俄國、英國、日
本、捷克和德國的圖書館中發現有梆子戲的劇本。其發現在《俄羅斯
所藏廣東俗文學刊本書錄》[58]、《新發現的廣東俗曲書錄》[59]、《梆子

57 青木正兒著，王古魯譯：《中國近世戲曲史》北京市：作家出版社，1958年。
58 李福清：〈俄羅斯所藏廣東俗文學刊本書錄〉，《漢學研究》第12卷第1期（1994年6
　　月），頁396、399。
59 李福清：〈新發現的廣東俗曲書錄〉，《漢學研究》第17卷第1期（1999年6月），頁
　　208-209。

戲稀見版本書錄》（上）[60]、《梆子戲稀見版本書錄》（中）[61]、《梆子
戲稀見版本書錄》（下）[62]等多篇文章中有詳細的介紹。

　　李福清先生所見最早的海外梆子戲版本藏於英國倫敦大學亞非學
院圖書館。這些梆子戲劇本就是廣州出版的。一九九五年，李福清在
倫敦大學亞非學院圖書館學生用書書架上發現用白紙包著的四五十個
唱本，大部分是廣東木魚書，也有梆子戲。據李福清先生的推斷，
「這些書有相同的書號，很可能是 R. Morrison 於一八二四年從中國帶
回去的。」[63] R. Morrison 是一位英國牧師，清嘉慶十二年（1807）到
廣州傳教。他搜集了很多中國書籍，於道光四年（1823）返至英國。
其所帶的梆子腔劇本至少是嘉慶年間出版的本子。其中有廣州廣文堂
梓行的《劉備過江》梆子腔、《三聘諸葛》梆子腔、《包公打鑾》新梆
子腔，廣州榮德堂梓行的《崔子粧（裝）病》梆子腔、《孔明演空城
計》梆子腔，廣州成德堂梓行的《關羽挑袍》新刻梆子腔、《賣胭脂》
新梆子腔，廣州丹桂堂梓行的《劉備成親》梆子腔、《劉備招親》梆
子腔、《智退司馬》梆子腔、《靠火》梆子腔、《武松殺嫂》梆子腔、
《弄假成真》梆子腔，不明梓行書坊的有《武松打虎》梆子腔。

　　此外，《梆子戲稀見版本書錄》（下）中著錄的《寒宮取笑》梆子
腔，「大約是十九世紀上半葉刻本，述楊家將楊四郎故事，可能只存
此廣州版本」，是廣東省城廣文堂梓行，目前藏於德國慕尼黑市巴伐
利亞圖書館。〈俄羅斯所藏廣東俗文學〉一文中，著錄的俄羅斯國家
圖書館收藏的廣東出版的梆子班本《火燒葫蘆谷》和班本《三聘孔明》

60 李福清、王長友：〈梆子戲稀見版本書錄〉（上），《九州學林》創刊號（2003年秋
　　季），頁255-285。
61 李福清、王長友：〈梆子戲稀見版本書錄〉（中），《九州學林》第1卷第2期（2003年
　　冬季），頁295-314。
62 李福清、王長友：〈梆子戲稀見版本書錄〉（下），《九州學林》第2卷第1期（2004年
　　春季），頁165-205。
63 李福清、王長友：〈梆子戲稀見版本書錄〉（上），《九州學林》創刊號（2003年秋
　　季），頁257。

也是嘉慶時期的刊本。《梆子戲稀見版本書錄》（下）還提到巴黎東方
藝術 Guimet 博物館圖書館有差不多八十種戲的舊（大概19世紀）抄
本。其中一本明確標明《西秦羅成寫書》，書號3135。李福清、王長
友認為，「西秦應是西路秦腔。」[64]但從同一批抄本中存在廣州富桂堂
梓行的《綁子上殿・二簧梆子》看，我認為《西秦羅成寫書》有可能
是廣州書坊梓行的西秦戲劇本。目前西秦戲隋唐傳的文戲劇目中有
《羅成寫書》一劇。

　　海外所藏廣州書坊梓行的梆子腔劇本之多，足以說明當時廣州劇
壇梆子腔的影響之大。

　　道光年間，西秦戲逐漸式微。海豐道光年間的進士黃漢宗寫的
《竹枝詞》其中有一首提到西秦戲，「十月山村人謝神，梨園最好唱
西秦。聲容近數興華旦，未許東施強效顰」。西秦戲在海陸豐還比較
興盛，受到觀眾的歡迎。但在廣府地區，已經日漸式微。道光八年陳
曇的《鄺齋雜記》有鑼鼓三唱梆子腔的記載：「鑼鼓三，譚姓，開平
人，其技以手肘鳴鑼，以足趾鳴鼓，以口吹竹，以手彈絲，又能一足
搥鼓一足鳴鈸，口吹喇叭，蓋合鼓吹一部，集眾人之能而身兼之。初
譚貧而瞽，顧有老母，三行乞不足以瞻。一日在五仙觀遇一道士，憫
其貧苦問其家何在。三泣曰：有老母，此時待瞽子，不歸不知如何如
何景狀。道士與以數金使買諸樂器，因傳其技。三每出以囊盛各器招
作技，布席于地，金鼓管弦雜還並奏，所唱皆梆子腔，聽者不知一人
作也。每出必獲錢數千文，家以小康。往覓道士，則觀中無是人，或
曰神人所傳，憐其孝也。三年七十餘，數十年來竟無一人能效之者。
人言三靳陸傳徒，未可知也。」[65]「數十年無一人能效之」既表現鑼

64 李福清、王長友：〈梆子戲稀見版本書錄〉（下），《九州學林》第2卷第1期（2004年
　　春季），頁205。
65 〔清〕陳曇：《鄺齋雜記》，轉引自余榮謀修，張啟煌撰：《民國開平縣志》卷45
　　「雜錄」條。陳曇（1780-1851），字仲卿，號海騷，番禺人。他屢試不第，晚年以

鼓三技藝之高超，無人能學，也說明梆子腔之衰敗。不過，咸同年間
還有演員善唱秦腔的記載。《粉墨叢談》云，有位八琴旦，「善唱秦
腔」，「嶺南三十六江外史歷遍歌場，頗垂青睞。」[66]

　　光緒年間，西秦戲班社在潮州已經僅剩幾班。蕭遙天於一九四七
年撰寫《潮州戲曲音樂志》時指出：「清初，西秦外江相繼入潮，潮
音戲曾受打擊而長期間的沒落，但西秦外江等班也替潮音戲注入新血
輪，捲土重來，遂成今日在潮州境內唯我獨尊的局面。惟這卻是近六
十年間的事情。」[67]從一九四七年上推六十年，則是在光緒年間，潮
劇興盛，西秦戲、外江戲沒落。光緒王定鎬《鱷渚摭談》云：「潮俗
菊部謂之戲班，正音、白字、西秦、外江凡四等。正音似乎昆腔，其
來最久；白字則以童子為之，而唱土音。西秦與外江角色相出入而微
不同」，「正音、西秦一類，不過數班，獨白字以百計。」[68]

　　由於清末潮劇在粵東的復興，給外來劇種正音戲、西秦戲、外江
戲以很大的衝擊，蕭遙天在《民間戲劇叢考》中說：「各班漸次凋
零，正音外江西秦的末流，不得不向潮音投降，遷就觀眾，相率兼演
潮調」。這導致了正字戲、西秦戲、外江戲面貌發生變化。正音戲的
末流，彳夜多改唱潮調；外江戲和西秦戲，「多插演淫褻肉感的，稱
為錦出，婦女俱紛紛離去，流氓惡少爭為捧場。其表情逼真，實在較
童優有天淵之別。」[69]根據蕭遙天的調查，正宗的西秦戲約於民國年
間在潮州成為絕響，「純粹西秦的腔調，式微已久。據鄉老說，同治
光緒年間，有『天保泰』一班，算是完整的秦腔，當時雖如鳳毛麟
角，並不珍視，故霎眼也就逝滅。現計算此調在潮州成為絕響，約有

　　貢生資格候補訓導，署揭陽縣教諭。著有《海騷》、《感遇堂駢文》、《廓齋隨筆》。陳
　　曇是一位才學極高、極受地方當局敬重，但卻沒有功名、官階十分卑微的隸書大家。
66 黃協壎：《粉墨叢談》，蟲天子輯：《香豔叢書》，北京市：人民文學出版社，1992年。
67 蕭遙天：《民間戲劇叢考》（香港：天風出版公司，1957年），頁10。
68 林淳鈞：《潮劇聞見錄》，廣州市：中山大學出版社，1993年。
69 蕭遙天：《民間戲劇叢考》（香港：天風出版公司，1957年），頁12。

五十多年。」[70]不過，在潮安、揭陽新圩等地還有幾個吸收了外江戲、潮劇聲腔劇目的西秦戲班。

清末，在潮州的西秦戲班主要以「鬧夜班」的形式存在。蕭遙天的《民間戲劇叢考》一書說：「西秦戲的末流，分而為二，其一現存海陸豐諸縣的傳戲，其二是鬧夜班。」[71]直到一九四七年，蕭遙天寫作《潮州戲劇音樂志》一書時，潮州仍有鬧夜班存在。《民間戲劇叢考》載：

> 鬧夜班，現在的潮陽還有，演出形式頗似金元的唱院本，因專替人家建醮禳禱，也稱之為打醮班。唱的是秦腔，故又名做西。按青木正兒的《中國近世戲曲史》謂：嘉道間京師稱秦腔班為西班或西部。潮州人有譬人善變的俗諺云：『做西，做戲，做皮猴』。西，就是唱西部的鬧夜班，皮猴，則指紙影戲。有大西小西的分別，就廳事或廳堂扮演簡陋的西秦戲，大西小西，視其齣數多寡而分。這種戲的腳色，命運比較南下傳戲更悲慘，十有八九都已老耄，猶扮花旦，婀娜作態，看的莫不噴飯。潮陽人現輒以天下事最羞恥的莫甚於做西，說人家無恥，也詆為做西。這是秦腔沒落後尚留於潮州的片鱗只爪。[72]

西秦戲這種打醮班的形式在清末粵中地區也存在。清同治年間任廣州副都統的果爾敏的《洗俗齋詩草》一書有詩云：

> 當方社稷土神祠，鋪戶攢錢打醮時。絕大席棚空際搭，懸燈最好是玻璃。（原注：打醮）

70 蕭遙天：《民間戲劇叢考》（香港：天風出版公司，1957年），頁80。

71 蕭遙天：《民間戲劇叢考》（香港：天風出版公司，1957年），頁81。

72 蕭遙天：《民間戲劇叢考》（香港：天風出版公司，1957年），頁82。

賃來珍寶供神前，碧璽珊瑚件件全。更有醮班諸子弟，狼嚎鬼
叫鬧三天。（原注：唱醮班）

彩畫高棚最可誇，男歡女樂亂喧嘩。周圍還要懸宮仔，如此方
為作到家。（原注：醮棚）

宮仔裝成小戲樓，綾人上品是蓮頭。蛇神牛鬼無滋味，卻恠人
人贊不休。（原注：宮仔）[73]

詩中對打醮的組織「鋪戶攢錢」、打醮與祀神的關係、醮棚的布置、
打醮時的場景、打醮演出的時間等都有比較詳細的交代。

在海豐、陸豐等汕尾地區，潮劇的影響比潮州、汕頭稍微弱一
些，保留的西秦戲班還比較多。光緒三十二年（1906），陸豐碣石玄
武山祖廟重光慶典，還有十班大戲（正字戲、西秦戲）雲集陸豐碣石
鎮演出。據海豐西秦戲藝人回憶，民國年間，海、陸豐各地，曾有三
十多個西秦戲劇團。一九〇二年以前，西秦戲的順太源班到過南洋演
出；一九〇三年、一九〇五年、和一九〇六年西秦戲的雙福班、賽豐
年班和慶臺春班先後到新加坡、印尼等地演出，一直到一九一五年以
後才散班回國。西秦戲還隨著華僑移民的足跡到香港、澳門等地，甚
至還遠涉南洋群島，如：蘇門答臘、暹羅、越南、柬埔寨、新加坡、
馬六甲等。直到二十世紀八十年代，香港還有兩個西秦劇團：海陸豐
秦劇團和海陸豐劇團。

一九二二年，彭湃在海陸豐發起的農民運動中，充分利用戲曲演
出的宣傳、教化功能。他的《海豐農民運動報告》指出當時的文化狀
況：「鄉間完全沒有閱報所、演講團，或平民學校之設。僅有唱戲唱
曲及舞獅種種娛樂。然戲劇歌曲的文字千年來差不多是一樣。所以農
民的思想一半是父傳子、子傳孫的傳下來，一半是受戲曲歌文影響成

73 〔清〕果爾敏：《洗俗齋詩草》（香港：大華出版社，1977年），頁64。

了一種很堅固的人生觀。以反抗（革命）為罪惡，以順從（安分）為美德。」[74]彭湃非常重視戲班的作用，特別是對西秦戲情有獨鍾。當時著名的西秦戲演員戴淨、玉生、發旦等，經常被邀請到彭湃的「得趣書室」共商戲曲改良工作。一九二五年，在彭湃的主持下，成立了梨園工會，通過了戲曲改良的決議案。一九二七年在海豐成立了蘇維埃政府。為了慶祝奪取紅色政權的勝利，這年的元旦隆重地組織了戲曲演出活動。西秦戲順泰源班應邀演出了南派武功戲《秦瓊倒銅旗》。

抗日戰爭期間西秦戲還有十二個劇團。尚能數出班名的有：老順太平班、新順太平班、祝壽年班、人壽年班、和天樂班、順太源班、順太元班（這個班俗叫蹺腳順太元，以與順太源別）、樂升平班、臺春班、慶豐年班、榮和春班、紅鸞禧班、慶壽年班、振東亞班、滿園春班等。

但歷經大革命失敗和抗日戰爭，藝人的生活朝不保夕。抗日戰爭中，日本人對激昂粗獷的西秦戲尤為忌諱，禁止西秦戲的演出活動。適逢一九四三年，全國大饑荒，民不聊生，戲班紛紛解散，大批名演員如戴淨、水祝淨、宣丑、念砂丑、發旦、松旦、貴金旦等三十幾人，先後餓死。抗戰結束後，內戰又起，西秦戲的處境更加艱難。僅存的新順泰源、慶壽年、慶豐年三個破爛不堪的班子基本沒有演出，西秦戲瀕臨湮沒。到一九四九年，西秦戲僅存慶壽年一個戲班。

二　新中國以後西秦戲的發展

西秦戲在一九四九年以後的發展情況，主要根據海豐縣檔案館所收藏的有關檔案文件、筆者在當地的調查和海陸豐的許翼心先生、呂匹先生、陳澤如先生等人的評介文章梳理。

74 彭湃：《海豐農民報告運動》，廣州市：廣州同光書店，1926年。

　　中華人民共和國成立以後，政府將流散的藝人召集在一起重新組織戲班。當時在世的羅振標、孫俊德、陳伯思、周漢孫、唐托、張漢標、羅宗滿、曾月初、陳銘羽、林咏、馬富、張木順、曾炮、林德祥、張德、蔡栗、周世妹、林白妹等相繼匯集到慶壽年戲班。並將原來的班主制改為集體所有制，以記工分的形式發放工資。一九五○年、一九五一年連續兩年到香港演出。一九五二年土地改革，劇團又解散，藝人不得不回鄉務農。一九五三年，土改結束後，省文化局和東江專署文教科派人到海豐幫助重建慶壽年劇團，並吸收了羅惜嬌和劉寶鳳兩名女演員，改變了西秦戲長期沒有女旦的狀況。

　　一九五六至一九六三年上半年，文化部門非常重視傳統戲曲的挖掘、整理和繼承。表現在：

　　一、積極發動組織老藝人搶救藝術遺產。藝人的地位獲得了全所未有的提高，因而調動了他們的積極主動性。整理記錄西秦戲傳統劇目《莫英替死》、《吳漢殺妻》、《采桑》、《王雲救主》、《綁亞啞》、《大盤殿》、《靈魂杯》、《桂枝告狀》、《斬李廣》、《張古董借妻》、《陽和堂會》、《斬毛將》、《三進盤殿》等二百八十一個，其中原本八十個，記錄二百零一個。文戲九十三個，武戲一百九十八個。其中有南派武功戲《破少林》、《方世玉打擂》、《秦瓊倒銅旗》和三十年沒有上演的《莫英替死》、二十年沒有上演的《棋盤會》、《劉錫訓子》的高椅功。音樂曲牌的發掘整理方面有弦樂詩五十三首、正線曲牌十七首、二黃七首、小曲十首。打擊樂方面，正線曲的鑼鼓譜四十九個。在表演藝術方面，記錄整理了拉山、雙拉山、單拉山、拉半山、點絳（點全絳與點半絳）、上戰臺、騎馬（牽馬、裝馬、跌馬、跑馬）、翎子功和步伐功裡的花腳走、跑馬走、斑鳩吃米走、絆腳走、掉腳走、獻蹄走、疊步走、蹲腳走等表演程式。

　　在挖掘、繼承的工作中，文化局採取了團內和團外（民間）相結合的做法。在隨團下鄉演出的時間以民間挖掘為主。民間挖掘以搜集

流散劇目曲文和南派武功為重點。在赤坑、田墘、捷勝等地採訪了民間曲藝的老人，如赤坑的曾英準、田墘的嚴忠、捷勝的陳魯等；民間拳師有田墘的鍾柱、黃×，捷勝的周秋等。劇目方面收集了西秦曲劇目：《白氏落山》、《寒宮取笑》、《西蓬擊掌》、《楊五郎會弟》、《劉金定殺四門》、《女綁子》、《等芳草》、《曹思結拜》、《福祿壽三仙》、《張四姐下凡》、《伍子胥招關》、《李燕妃團宮》、《三娘寫書》、《劉錫訓子》、《楊波三結奏》、《耍槍》、《薛丁山射雁》、《陽河堂會》、《打大盤》、《奪元》、《莫英替死》、《殺殿》、《寶珠串》、《烏鴉探妹》、《下南唐》、《放關》、《戲金杯》、《蘇香蓮殺四門》、《齊王哭殿》、《扯甲》、《王龍會》；皮黃曲目：《三娘教子》、《史敬棠別母》、《秋胡歸家》、《姚剛遊街》、《姚奇綁子》、《戲金杯》、《別徐庶》、《薛平貴別窯》、《胡鳳儀得玉璽》、《女綁子》等四十一個。南派武功方面，在劇團的原有基礎上，結合採訪捷勝拳師周秋的梅花樁一百零八步，整理了一套極為完整的步法和詩詞，並展開了全面的傳授和繼承工作。除了梅花樁的整理之外，還進一步搜集和整理了南派五彩（武功表演用的南派真實的兵刃、鉤鐮、鈀頭、藤牌、腰刀，特技用的「五彩」兵器）的工作；繪製了西秦戲臉譜五十多幅。

二、加強西秦戲藝人的傳幫帶活動，鼓勵年輕演員向老藝人拜師求藝。老藝人放下了思想包袱，毫無保留地將自己掌握的演技傳給下一代。為西秦戲培養了一批年輕演員。為了提高演員的藝術水品，省文化局將海豐縣西秦戲劇團十四名學員派往陝西秦腔劇團進行為期七個月的交流學習。移植了秦腔的《趙氏孤兒》、《游西湖》、《白玉滇》、《三滴血》、《殺生》、《殺廟》、《推洞》、《雙下山》、《三對面》等九個長短劇目。

三、鼓勵成立業餘劇團，積極開展匯報演出。各個公社幾乎都成立了本公社的劇團。一九六〇年二月五日至十一日，在文化部門的組織下，舉行了全縣三個劇種傳統劇目的匯報演出。與會的演職員有一

百六十四人，演出劇目有七個折子戲，即正字戲的《百日緣》、《刺梁驥》、《獅子樓》；西秦戲的《耍槍》、《打李鳳》；白字戲的《掃紗窗》、《廣東三磨鏡》；長連戲三個，正字戲的《張飛歸家》、白字戲的《白羅衣》、西秦戲的《二度梅》。此次匯演的不少劇目是青年演員擔任劇目角色，西秦戲得到了特別的表揚。陳金桃才十五歲，到劇團不到一年，在扮演《耍槍》中的黑妞，動作利索，表演逼真；青年演員呂譚勝於一九五七年才到劇團，而扮演《二度梅》中的奸相盧杞，從扮相到表演都很熟練，觀眾不容易看出他們是新學戲的學員。這次匯演的總結中提出三個劇種音樂改革的批評意見。西秦戲傳統所使用的主要樂器是「正宗的提胡（又叫提琴）」，但西秦劇團卻把自己原來的正線二弦改用漢劇二弦。他們認為原來正線二弦音響很大，聲音尖銳，蓋過其它伴奏樂器，而且會導致演員唱工粗糙。但觀眾習慣聽原來西秦戲的提琴，導致意見很大。一九五〇年以後，隨著國家對戲劇改革的重視，各個劇種得到新的發展。演員學習的門路比以前寬廣，可以接觸不少兄弟劇種。劇團的老藝人在與別的劇種的比較中，感覺到自己劇種的不足，因而在改革的過程中，脫離本劇種的特點盲目的吸收其它劇種如潮劇、漢劇、粵劇、京劇、甚至秦腔、川劇等的表演藝術和音樂唱腔，難免會有生吞活剝，生搬硬套的現象。

　　一九六三～一九七八年，開始提倡「寫現代、演現代、唱現代」。唱現代的同時片面強調主題思想，提倡上演「好戲」，比如《雷鋒》、《奪印》、《趙氏孤兒》、《擲扇記》、《鍘美案》、《三滴血》、《斬鄭恩》、《徐棠打李鳳》、《游園耍槍》、《綁亞啞》，停演出現神鬼的劇目、主題不明確的劇目，如《游西湖》、《救宋王》，對未整理的老戲堅決不演。單純地追求戲曲本身的故事情節和它反映的精神內涵，強調戲曲為政治服務，把戲曲提高到了純粹教化的位置，這一點背離了戲曲的本質。文化局對古裝戲的主題思想進行仔細分析，一九六四年，對西秦戲從解放以來上演的劇目進行了統計。十五年以來演出八

十七個劇目：現代戲十六個、古裝戲七十一個，其中「壞戲」八個。
如下表所示：

一九六四年海豐縣文化局統計十五年來西秦戲劇團上演劇目情況

劇目	文戲或武戲	主題	放映時間
南海紅日		共產主義品德	1958年以前
貨郎計		反特	1958年以前
夥計		階級鬥爭	1958年以前
雷鋒		共產主義品德	1961年以來
奪印		階級鬥爭	1961年以來
血淚仇		階級鬥爭	1961年以來
三丑會		破除迷信	1961年以來
熱血忠魂		革命鬥爭	1958-1961年
古裝戲		革命鬥爭	1958-1961年
洪炮	文戲	忠奸鬥爭	1958年以前
羅志雲	武戲	忠奸鬥爭	1958年以前
白鬚司馬光	武戲	忠奸鬥爭	1958年以前
李至今削髮	武戲	忠奸鬥爭	1958年以前
祭梅	文戲	才子佳人	1958年以前
三站成都	武戲	忠奸鬥爭	1958年以前
剪郭槐	武戲	忠奸鬥爭	1958年以前
郭子儀投營	武戲	忠奸鬥爭	1958年以前
聞太師回朝	文戲	忠奸鬥爭	1958年以前
收余龍餘化	武戲	忠奸鬥爭	1958年以前
斬洪建	文戲	忠奸鬥爭	1958年以前
鬧金鑾	武戲	忠奸鬥爭	1958年以前
斬姚期	文戲	忠奸鬥爭	1958年以前

劇目	文戲或武戲	主題	放映時間
取龍頭	文戲	忠奸鬥爭	1958年以前
龍鳳閣	文戲	忠奸鬥爭	1958年以前
金水橋	文戲	忠奸鬥爭	1958年以前
打金枝	文戲	忠奸鬥爭	1958年以前
洪武賣身	文戲	忠奸鬥爭	1958年以前
三站呂布	武戲	忠奸鬥爭	1958年以前
斬韓信	文戲	愛國	1958年以前
沉香打洞	武戲	反殘暴	1958年以前
求壽	文戲	封建	1958年以前
打麵缸	文戲	封建	1958年以前
金奪敖	文戲	負義	1958年以前
韓世忠	文戲	愛國	1958年以前
白牡丹	武戲	才子佳人	1958年以前
雙龍山招親	武戲	才子佳人	1958年以前
迫寫	文戲	才子佳人	1958年以前
對弓鞋	文戲	才子佳人	1958年以前
關金釵	文戲	才子佳人	1958年以前
斬王吉	武戲	忠奸鬥爭	1958-1961
斬李廣	武戲	忠奸鬥爭	1958-1961
女搜宮	武戲	忠奸鬥爭	1958-1961
男搜宮	武戲	忠奸鬥爭	1958-1961
黃飛虎反關	武戲	忠奸鬥爭	1958-1961
除潘仁美	文戲	忠奸鬥爭	1958-1961
轅門罪子	文戲	嚴紀執法	1958-1961
送妹	文戲	義氣	1958-1961
大救駕	武戲	愛國	1958-1961

劇目	文戲或武戲	主題	放映時間
刢番鬼	武戲	愛國	1958-1961
紂王焚樓	文戲	忠奸鬥爭	1958-1961
將相和	文戲	團結	1958-1961
鳳嬌傳	文戲	才子佳人	1958-1961
鳳儀亭	文戲	才子佳人	1958-1961
×歌店	文戲	才子佳人	1958-1961
崔子弒齊君	文戲	黃色	1958-1961
下河東	武戲	忠奸鬥爭	1958年以前
假柳絮	文戲	忠奸鬥爭	1958年以前
李進王過江	武戲	忠奸鬥爭	1958年以前
李雲裳	文戲	封建愛國主義	1961年以後
趙氏孤兒	文戲	歌頌氣節	1961年以後
三滴血	文戲	反教條	1961年以後
白玉瑱	文戲	反殘暴	1961年以後
鍘美案	文戲	批判變質殘暴	1961年以後
臨江驛	文戲	批判變質	1961年以後
徐棠打李鳳	文戲	大義滅親	1961年以後
擲扇記	文戲	反主觀、封建	1961年以後
謝瑤環	文戲	反壓迫	1961年以後
打龍柵	文武戲	批判封建主義	1961年以後
倒桐旗	武戲	個人英雄主義	1961年以後
棋盤會	文戲	反侵略	1961年以後
重臺別	文戲	古代愛國主義	1961年以後
三擊掌	文戲	反封建	1961年以後
訓子	文戲	反壓迫	1961年以後
五臺山	文戲	反侵略	1961年以後

劇目	文戲或武戲	主題	放映時間
殺四門	文戲	反侵略	1958年以前
三失寶馬	文戲	反侵略	1958年以前
賣豬仔	文戲	黃色	1958年以前
黃巢奪元	武戲	個人英雄	1958年以前
掃外江	武戲	個人英雄	1958年以前
開鐵坵墳	武戲	封建	1958年以前
楊天樂	文戲	資產階級	1958年以前
白兔精	文戲	封建	1958年以前
剪月蓉	文戲	封建	1958年以前
掃北齊	武戲	個人主義	1958年以前
拾玉印	文戲	才子佳人	1958年以前
奪糧馬	文戲	黃色	1958年以前
鬧茶房	文戲	黃色	1958年以前
青草記	文戲	資產階級	1958年以前
秦瓊會姑	武戲	封建	1958年以前
斬鄭恩	文戲	狹隘復仇主義	1958年以前
救宋王	文戲	投降主義	1961年以後
耍槍	文戲	才子佳人	1961年以後
雙下山	文戲	以資反封	1961年以後
游西湖	文戲	鬼戲	1961年以後
綁阿啞	武戲	封建	1961年以後
盧俊義迫上梁山	文武戲	欠階級分析	1961年以後
奪元	武戲	個人英雄	1961年以後
搜花園	文武戲	投降主義	1961年以後
拜月	文武戲	忠奸鬥爭	1961年以後
關三姑	文戲	迷信	1961年以後

劇目	文戲或武戲	主題	放映時間
審秦恩	文戲	封建	1961年以後
破少林	武戲	分裂主義	1961年以後
萬重山	文戲	封建道德	1961年以後
三救星	文戲	封建	1961年以後
張古董借妻	文戲	資產階級	1961年以後
靈魂杯	文戲	封建迷信	1961年以後
白虎山	武戲	忠奸鬥爭	1961年以後

　　如上表所示，對當時古裝戲的評價已經單一的以主題思想為標準，在這種標準指導下，古裝戲的許多傳統藝術便遭到了極大的摧殘和損害。

　　農村的業餘劇團，演古裝「壞戲」的更多，達百分之八十五以上。由於業餘劇團一般都不講究上演劇目的政治效果，喜歡演長連古裝戲，而且所演劇目未經整理修改的。一九六四年，文化部門開始整頓業餘劇團，根據上演劇目是否是現代戲、是否「思想健康」對劇團展開大規模的清理，同時根據演員的出身進行文藝隊伍清理。在戲曲活動比較活躍的赤坑、聯安、公平、東沖等十個公社的文藝組織進行整頓，停辦「不健康」的業餘劇團二十七個，曲班二十七個，充實業餘劇團八十三個，獅班七十六個、曲班一百二十二個，停演不健康劇目七十八個。同時大力開展農村俱樂部，到一九六四年六月底，全縣建立俱樂部一百多個。加強農村電影放映工作，實行分片包幹的原則，定期在農村巡迴放映「好」的電影，確保思想教育。

　　在唱現代的政策指導下，西秦劇團排演了大型現代戲《紅燈記》、《亮眼哥》、《鬥隍城》、《掩護》、《奪印》、《雷鋒》、《血淚仇》，小型現代戲《三丑會》等。但是，從觀眾與演員的反映來看，提倡演現代戲的效果並不理想。一九六四年上半年西秦劇團上演現代戲的比

例不到百分之十六。也許欣賞習慣的緣故，群眾普遍喜歡看古裝戲，
認為看古裝戲可以陶冶心情，而認為看現代戲就是上政治課。到農村
演出的時候，古裝戲劇目的上座率基本是百分百，而現代戲卻要用政
治手段強制進行。由於觀眾不喜歡現代戲，因此會嚴重影響劇團的經
濟收入，導致演員也不願意上演現代戲。加上演員對現代戲的表現手
法不習慣，認為古裝戲的表演才有「藝術美」，現代戲在海陸豐的推
廣是不甚成功的。

　　一九六九年，從海豐縣西秦戲劇團和白字戲劇團中抽出十四名演
職員重新成立海豐縣毛澤東思想文藝宣傳隊。兩個劇團的其它成員遣
散回鄉。大批老藝人和青年演員不得不轉業改行，有的竟流離失所，
生活毫無著落。兩個劇種幾乎瀕於滅亡。一九七三年，在原來的毛澤
東文藝宣傳隊的基礎上，成立了西秦戲、白字戲的混合劇團，名為海
豐縣劇團，回收了部分演員，但白字、西秦和歌舞演員共居一臺，行
當混亂，唱腔混雜，無法表現劇種的特色和風格。這種狀況一直持續
到文化大革命結束。

　　文化大革命結束以後，中央號召恢復地方劇種。一九七九年重新
恢復了海豐縣西秦戲劇團。縣委派了原地區紅衛劇團人事秘書伍利同
志來該團任指導員，原縣廣播站長盧偉同志為團長，任命羅振標和嚴
木田為業務副團長。同時，成立了藝委會、團委會等組織。面向全縣
招收學員二十七名（男、女演員與樂隊各九名），按政策重新收回歸
隊八名；從各部門調回原西秦藝術骨幹人員二十九名。中國戲劇家協
會廣東分會會員羅振標、唐托、孫俊德等幾位老藝人也均收回劇團工
作。在抓緊建團、招生工作的同時，還抽調人員前往上海、浙江、廣
州、汕頭、潮安、佛山等地訂購樂器、服裝道具。

　　改革開放以後，自主經營的各種藝術團異常活躍，紛紛湧入海陸
豐。外地的漢劇、採茶戲、花鼓戲、甚至是天津雜技團、北京氣功
團、瀋陽歌舞團、遼寧芭蕾舞團等琳琅滿目，都曾到海陸豐演出。一

九八一年海豐縣演出管理站年終統計，不包括本縣的藝術團體，全縣演出四百八十場次，接待外地文藝團體二十六個。江西瑞金金都採茶戲劇團、黃梅戲劇團、江西黃梅戲藝術團、安徽石臺縣小百花黃梅戲劇團、安徽石臺縣黃梅戲劇團、湖北黃梅縣黃梅戲二團、湖北黃梅縣黃梅戲劇團、福建漳州青年白字劇團等外地劇團先後到過海陸豐演出。在外地藝術團體的衝擊下，海豐縣西秦戲劇團基本處於癱瘓狀態。劇目生產停滯，一九八一年全年僅演八十四場，劇團經濟呈現負增長。而隨著經濟政策的放寬，原來被解散的業餘劇團重新興辦，一九八一年在縣文化局註冊登記的有三十九個。小部分藝人被高薪聘請參加業餘演出。因此，造成縣劇團人心浮動。

二十世紀八十年代，人們生活逐漸好轉，業餘劇團逐漸增多。為了規範業餘劇團的演出市場，文化局制定了業餘劇團演出活動的意見，內容如下：

> 近年來，由於受資產階級自由化影響，我縣有些業餘劇團，自覺或不自覺地為封建迷信服務。有的為神生、宗族、旗號演出，有的搞「出殺」、「班仙」、「送子」，演天亮戲。有的上演不健康劇目，危害我縣精神文明建設，影響了生活秩序和生產秩序，為及時制止這些現象，進一步加強對劇團的管理，根據縣革委1982年5月9日《關於堅決制止封建迷信活動的意見》精神，特提出如下意見：
>
> 一、各業餘劇團必須遵循「業餘、自願、小型、多樣、節約」的原則，在當地文化部門領導下進行活動。做到農閒多演，農忙不演或少演，不演天亮戲。
>
> 二、各業餘劇團必須堅持社會主義方向，不能為神生、宗族、旗號演出，不准搞「出殺」、「班仙」、「送子」。
>
> 三、各公社、大隊、自然村凡需請業餘劇團演出，應持有當地

社、對證明，並經業餘劇團所在地文化部門批准，始得演
出。對於跨縣演出的，除辦理上述手續外，還要報縣文化
局批准。

四、各業餘劇團，必須以內容健康的劇目獻演給人民群眾，提
倡演現代戲，對於傳統劇目，從內容到表演藝術，必須慎
重選擇，一般應通過「過濾」的辦法，使之淨化，不准演
壞戲。[75]

　　一九八二年十二月八日海豐縣文化局制定了《關於制止劇團擅演
神生戲參與迷信活動的通知》：

最近以來，我局接到不少群眾來信和報社轉來的信件反映，我
縣有些劇團，置文化主管部門三令五申於不顧，繼續為封建迷
信服務，擅演「神生戲」，大演「天亮戲」，搞什麼「班仙送
子」、「出殺」、「退土」等。有的業餘劇團竟把一些未加整理、
內容不健康的傳統劇目、表演藝術搬上舞臺，毒害群眾；有的
農村生產隊，為了演「神生戲」，竟不顧加重群眾經濟負擔，
高價攤派戲金；有的寫信向港澳同胞要錢要物，造成不良影
響。對此群眾意見紛紛，強烈要求立即制止演「神生戲」這股
歪風。現根據地區文化局汕地行文字（82）15號對揭西縣鳳江
業餘劇團搞封建迷信活動的通報精神，特通知如下：

一、各公社文化站，要切實加強對業餘劇團的領導和管理。元
旦、春節將至，既要豐富群眾文化生活，又要防止封建迷
信歪風招頭。各文化站要深入調查研究，全面瞭解本地業
餘劇團的活動情況，在掌握第一手材料的基礎上，對業餘

75 海豐縣文化局：《關於業餘劇團演出活動意見》1982年5月29日文件。

劇團進行一次整頓，教育他們自覺地遵守黨的文藝方針政策。

二、各劇團接通知後，要進行一次認真的自我檢查，各業餘劇團要寫一個簡單書面報告，內容是今年來演了哪些劇目，多少場次，哪幾個演出點，每場戲金多少，文化站負責收齊，上交縣文化局，如前段有出現搞迷信活動的現象，應及時糾正，主動向各級文化部門檢討，從中吸取教訓，保證今後不再類似情況發生。

三、各劇團一定要堅持文藝為社會主義服務的方向，不准搞「班仙」「送子」「出殺」「退土」，認旗號，會宗族等迷信活動。對個別屢教不改，長期參與迷信活動的業餘劇團，要停止其演出，沒收其服裝、道具。影響極壞的要報司法機關依法處理。

四、專業劇團要到下面公社、大隊包場演出的，應徵得當地公社的同意，方准演出。業餘劇團要堅持「業餘、小型、自願、多樣、節約」的原則，一般限於本公社內活動，如要跨公社演出的應徵得當地公社、大隊同意，不准跨縣演出。同時，劇團的收費標準不宜過高，以減少群眾負擔。

五、劇團要提倡演現代戲，對於傳統劇目及表演藝術一定要慎重選擇、整理、過濾、棄其糟粕，嚴禁演壞戲毒害群眾，各文化站要做好檢查、監督，如發現情況應及時制止、上報。業餘劇團必須按規定繳交演出管理費，即每場百分之三。[76]

76 海豐縣文化局：《關於制止劇團擅演神生戲參與迷信活動的通知》1982年12月8日文件。

　　政府再次強調要掃除封建迷信，主張演「好戲」，業餘劇團的發展受到了一定的限制。

　　一九八二年七月，縣西秦戲劇團迫於形勢，實行體制下放政策。體制下放後，劇團增加了自主權。百分之五十的人員從農村業餘劇團中借調，這些人員採取三不政策，不帶戶口、不帶糧食、不轉正。這些借用人員堅持多出勤、多演戲、願學藝。演員的收入根據演員的工作量分配工資。這就減輕了劇團的經濟負擔。但改革開放以來，人民生活水平日益提高，絕大部分家庭擁有電視機、錄像機、激光影碟機、卡拉 ok 等，可以隨時收看電視節目和娛樂；各鎮先後建立電影院，加上各鄉鎮有流動的電影放映隊，聘請電影隊放映電影或到電影院看電影都是平常之事。按照慣例，每逢神誕、節日，各鄉村必須聘請劇團上演古裝戲，但有些地方轉而聘請電影放映隊，價錢便宜又省事。加上業餘劇團的經營更加靈活，縣劇團仍然無法與之競爭。經濟不景氣，大量名演員紛紛轉行或者到業餘劇團。縣劇團陷入更艱難的境地。

　　到了二十世紀九十年代，西秦戲劇團的情況稍有好轉。隨著政治政策的放寬，演戲出現了一些新的變化。港、澳同胞紛紛邀請家鄉的戲班到港、澳演出。一九九〇年海豐縣西秦戲劇團應香港海陸豐同鄉聯誼會的邀請，於一九九〇年九月十一日至十月八日首次赴港演出，演出近一個月共演了二十三場，獲得香港同鄉的好評。據西秦戲劇團團長介紹，從一九九〇年以後，到港、澳演出不下十次。從目前所能看到的資料看，一九九一年九月一日縣西秦戲劇團第二次赴港演出[77]。演出劇目有《玉霄殿獻寶》、《趙雷鬧金鑾》、《洪炮連》、《搜花園》、《斬鄭恩》、《趙氏孤兒》、《寶蓮燈》、《游西湖》、《臨江驛》、《芭蕉記》、《秦香蓮》、《崔梓弒齊君》、《縛亞啞》、《三進盤宮》、《趙寵寫狀》、《趙匡胤送妹》、《羅成奪元》。主要演員有劉寶鳳、嚴木田、張

77 1991年9月廣東海陸豐西秦戲海豐劇團赴港演出宣傳單。

秀珍、卓記、呂潭勝、吳維明、姚乃坤、敖美玲、陳嗳、吳景構、陳
葵、呂維平、林小玲、陳少雲、劉仁希；司鼓唐全妹、領奏李奮志。

　　一九九二年九月四日至九月三十日，海豐縣西秦戲劇團第三次應
香港海陸豐同鄉會邀請，赴香港先後在石排灣、石梨貝、秀茂坪、翠
坪村等地演出。[78]演出近一個月，演出劇目有《玉霄殿獻寶》、《花燈
案》、《芭蕉記》、《游西湖》、《洪炮連》、《縛亞啞》、《秦香蓮》、《崔梓
弒齊君》、《斬鄭恩》、《鳳嬌連》上下集、《三進盤宮》、《趙氏孤兒》、
《寶蓮燈》等。主要演員有劉寶鳳、張秀珍、卓記、吳偉明、姚乃
坤、呂維平、吳景構、林小玲、敖美玲、莊勁竹、陳小玲、陳少芬、
馬微珊等。

　　一九九三年，海豐縣西秦戲劇團應香港九龍翠屏道村慶善堂值理
會之邀，慶祝地藏王佛祖演戲[79]，從農曆九月初一至初六共演出六
天。六天的戲金高達十二點八萬元。

　　業餘劇團汕尾城區西秦劇團也常赴港演出，其中二十世紀九十年
代第三次赴港演出的劇目為：《解甲封王》、《崔梓弒齊君》、《四姐下
凡》、《觀音娘化身》、《剪月蓉》全連、《女搜宮》、《二度梅至重臺
別》、《鬧金鑾》、《斬鄭恩》、《秦香蓮》、《船頭別》、《薛平貴》、《王雲
救主》、《臨江驛》、《拾玉印》、《趙氏孤兒》、《洪武賣身》、《橋頭
別》、《薛仁貴回窯》、《李強救駕》、《投陵舟》、《雙奇樂》、《大破五雷
陣》、《彩樓記》、《大破長蛇陣》、《麒麟山招親》、《錦蘭結義》、《收餘
化》、《打燕山》、《斬洪建》、《芭蕉記》、《楊天樂就親》、《斬王吉》、
《壽仙》、《福建仙》、《大仙》。

　　在港、澳同胞的熱情支持下，西秦戲暫時獲得了比較好的市場。
但很快又沉寂了下來，直到二○○二年，在新的領導班子和文化政策

78　1992年9月海陸豐西秦戲海豐劇團赴港演出宣傳單。
79　香港九龍翠屏道惠海陸慶善堂值理會和海豐縣西秦戲劇團演出合同。

下，縣西秦戲劇團的發展才真正有了起色。劇團重新置辦行頭、幕布、道具，排演新編劇目。二〇〇三年，海豐縣西秦戲劇團九年來第一次年演出場次超過一百場。二〇〇四年，年演出場次接近兩百場。而二〇〇七年，已經超過二百五十場。

　　二〇〇五年，國家倡導保護非物質文化遺產，西秦戲進入了國家首批非物質文化遺產名錄。伴隨著相關文化政策的頒發與執行，稀有劇種的命運再次得到政府和社會團體組織的關注。港澳同胞再次熱情邀請海陸豐的劇團赴港澳演出。二〇〇五年十月十二至十三日，澳門海陸豐同鄉會邀請海豐縣西秦戲劇團、陸豐正字戲劇團、海豐縣白字戲劇團赴澳參加同鄉會四十週年會慶。[80]十月十二日晚在澳門永樂戲院一院演出，演出劇目包括西秦戲《鍘美案·三對面》、正字戲《三國演義·古城會》、白字戲《金葉菊·御告》、正字戲《三國演義·鳳儀亭》。十月十三日晚在澳門萬豪軒演出，曲目包括西秦戲新編正線曲合唱《桑梓情深》、白字戲《山伯訪友》選段、白字戲《忠烈千秋》群舞、西秦戲《洪炮連》選段、白字戲《陷驛》選段、西秦戲《杜鵑山》選段、白字戲《放走曾榮》選段、西秦戲《轅門罪子》選段、白字戲《啞女告狀》選段、西秦戲《劉錫訓子》選段、客家山歌《陸河情》、西秦白字合演《秦香蓮》選段、正字戲《槐陰別》選段以及西秦戲《薛仁貴回窯》選段。西秦戲劇團的主要演員有許子佳、詹德雄、敖永彬、陳少文、林友添、周麗莎、陳美珍等。二〇〇七年八月，海豐縣西秦戲劇團應中國香港文化傳播公司邀請於八月三～五日，連續三晚在香港西灣河文娛中心劇院演出《斬鄭恩》、《劉錫訓子》等西秦戲傳統劇目。這是西秦戲被國務院確定為首批國家級非物質文化遺產後的第一次對外文化交流，也是該縣劇團首次應香港官方邀請，進入官方劇院售票演出。

80　《三稀有劇種下周永樂響鑼》，《澳門日報》2005年10月7日B9版。

　　國家提倡保護非物質文化遺產，希望西秦戲能夠趁此帶來發展的契機。藝人們翹首以盼，期待迎來他們藝術的春天！

第三節　西秦戲的藝術流變

一　吹腔及其劇目的吸收

　　廖奔和劉彥君先生在《中國戲曲發展簡史》中說：「西秦戲從名稱看，應該來自明、清之際的西秦腔，……可能是西秦腔與樅陽腔、襄陽腔互相融合時期的產物。」[81]他們提到了西秦戲幾種聲腔的融合，但沒有具體的論證。西秦戲的聲腔主要包括正線、皮黃兩大類。其中正線又分為二番和梆子兩類。二番、梆子、皮黃三類唱腔代表了西秦戲聲腔發展過程中的三個歷史層。二番是最原始的唱腔，應是清初西秦腔入粵時的聲腔。二番和梆子被統稱為正線，是相對於皮黃而言的，說明二番和梆子類唱腔的存在比皮黃早得多。梆子類唱腔的吸收晚於二番，早於皮黃。

　　西秦戲何時吸收了梆子類唱腔，又是向哪個劇種吸收的呢？從明中葉以後，有許多外地戲曲聲腔流傳到廣東。早在明代嘉靖年間，廣東已有弋陽腔盛行。明代徐渭的《南詞敘錄》云：「今唱家稱弋陽腔，則出於江西。兩京、湖南、閩廣用之。」[82]麥嘯霞的《廣東戲劇史略》稱：「今可知者，明嘉靖年間，廣東戲曲用弋陽腔。」[83]昆腔在廣東的流行也早於秦腔。馮夢楨的《快雪堂集》記載：萬曆三十年，

81　廖奔、劉彥君：《中國戲曲發展簡史》（太原市：山西教育出版社，2005年），頁286。

82　〔明〕徐渭：《南詞敘錄》，《中國古典戲曲論著集成》（三）（北京市：中國戲劇出版社，1980年），頁242。

83　麥嘯霞：《廣東戲劇史略》，廣東省戲劇研究室編印：《粵劇研究資料選》（1983年），頁8。

唱昆腔的徽州班名旦張三曾到廣東演出。萬曆四十三年至崇禎六年
（1615-1633年）間，擅唱昆曲的張二喬「隨諸優於村圩賽神為戲」，
「雖城市鄉落，童叟男女，無不豔稱之，以得觀其歌舞為勝。」[84]明
朝末年，廣東博羅人張萱還曾私蓄昆腔戲班，其中有個名叫黛玉軒的
能以《太和正音譜》唱曲，張萱特為之刻《北雅》一書。[85]南海陳子
升（1614-1691）亦擅長昆曲，還撰有《昆腔絕句》多首。[86]昆腔對西
秦戲也有影響，西秦戲中的《六國封相》一劇按照慣例是唱昆腔的。

　　對西秦戲的聲腔劇目產生重大影響的首先是清代中葉入粵的徽
班。清代乾隆以後，來粵的徽班有很多。根據乾隆二十七年《廣州外
江梨園會館碑記》的記載，保和班是最早進入廣東的安徽戲班。來廣
州之前，保和班曾在北京上演。趙翼《簷曝雜記》「梨園色藝」條
載：乾隆十五年至乾隆十六年間，他在京城認識寶（保）和班的昆腔
名旦李桂官，有「狀元夫人」之稱：「後李來謁余廣州，已半老矣，
余嘗作《李郎曲》贈之。」[87]趙翼（1727-1814），字雲崧，一作耘
松，號甌北，常州府陽湖縣（今江蘇省武進縣）人。他於乾隆十四年
進京，次年中舉人，乾隆二十六年中進士，授翰林院編修，直到乾隆
三十一年冬，赴廣西任職。乾隆三十六年，趙翼還任廣州知府一年。
他與李桂官再次見面可能就是在乾隆三十六年前後。說明乾隆三十六
年，李桂官所在的保和班還在廣州演出。直到乾隆四十五年的〈外江
梨園會館碑記〉中，仍然有保和班的記載。

　　乾隆四十五年以後不久，保和班離開廣州，再次到北京演出。北
京崇文門外精忠廟乾隆五十年立的〈重修喜神祖師廟碑志〉及吳太初
的《燕蘭小譜》都有關於保和班的記載。乾隆三十九年，魏長生攜秦

84　〔明〕黎遂球：《歌者張麗人墓志銘》，《蓮香集》，乾隆三十年重刻本。

85　〔明〕張萱撰，〔清〕黎同甫編：《西園存稿》，卷15《北雅序》，清康熙四年序刊。

86　冼玉清：《清代六省戲班在廣東》，《中山大學學報》1963年第3期，頁109。

87　〔清〕趙翼：《簷曝雜記》（北京市：中華書局，1982年），頁37。

腔入京師，京師劇壇秦腔風行，「一時歌樓，觀者如堵。而六大班幾無人過問，或至散去」。京師觀眾喜聽秦腔，厭聽昆曲，著名的京腔「六大班伶人失業，爭附入秦班覓食」，「昆班子弟亦有背師而學者」，原來演唱昆腔的戲班也紛紛改唱或者兼唱秦腔。根據吳太初的《燕蘭小譜》卷四的記載，「昔保和部，本昆曲，去年雜演亂彈、跌撲等劇，因購蘇伶之佳者，分文、武二部。」[88]可見，為了迎合京城觀眾的欣賞習尚，保和班將原來的昆班人馬分為文部和武部，變為昆、亂合奏的戲班。吳太初將保和部列入雅部介紹，其中介紹的保和文、武二部名旦全是江浙人，可見保和班在京城仍是以唱昆腔為主的雙合班。

　　乾隆四十五年（1780），來粵戲班十三班，徽班占了八個，人數多達一百五十八人。班名如下：

　　　　安徽文秀班　　　安徽上升班　　　安徽保和班
　　　　安徽翠慶班　　　安徽上明班　　　安徽百福班
　　　　安徽春臺班　　　安徽榮升班[89]

冼玉清的《清代六省戲班在廣東》認為，碑記中的另一戲班集慶班也是徽班。[90]則乾隆四十五年入粵的徽班有九個。其中安徽保和班在乾隆二十七年（1762）的外江梨園會館《建造會館碑記》中已有列名。[91]可見乾隆二十七年已經有徽班入粵。四大徽班進京最早的是高朗亭所在的「三慶班」，時在乾隆五十五年（即1790年），比徽班入粵還晚幾

88　〔清〕吳太初：《燕蘭小譜》，張次耕編：《清代燕都梨園史料》，上海市：上海書店，1989年。

89　〈廣州外江梨園會館碑記（1780年立）〉，中國戲劇家協會廣東分會、廣東省文化局戲曲研究室編：《廣東戲曲史料匯編》第1輯（內部資料）（1963年），頁43。

90　冼玉清：《清代六省戲班在廣東》，《中山大學學報》1963年第3期，頁111。

91　〈廣州建造會館碑記（1762年）〉，中國戲劇家協會廣東分會、廣東省文化局戲曲研究室編：《廣東戲曲史料匯編》第1輯（內部資料）（1963年），頁3。

近三十年。四大徽班中的「春臺班」，在乾隆四十五年和五十六年的兩個碑記中均赫然列名，可見春臺班是先南下廣州後，再北上京城的。乾隆五十六年的碑記記載，在粵的徽班有七個：

　　安徽保和班　　　安徽勝春班　　　安徽寶名班
　　安徽榮升班　　　安徽裕升班　　　安徽貴和班
　　安徽春臺班[92]

　　七班之中，只有春臺班和榮升班是乾隆四十五年留下的，其餘五班都是新來徽班。春臺班和榮升班也只是保留了原來的班名，內部人員已經易換。乾隆四十五年的榮升班的管班是魯國聘，春臺班的管班是汪飛雲。到了乾隆五十六年，榮升班的管班是汪朝班，春臺班的管班是汪雲獻。

　　不僅來粵的安徽戲班有很多，而且廣東還產生過有名的徽調演員。據李斗的《揚州畫舫錄》記載：「廣東劉八，工文詞，好馳馬，因赴京兆試，流落京師，成小丑絕技。……近今『春台』聘劉八入班，本班小丑效之，風氣漸改。劉八之妙，為演《廣舉》一齣……曲盡迂態。又有《毛把總到任》一齣……曲曲如繪，惟『勝春』班某丑效之能彷彿五六。」[93]

　　關於春臺班，歐陽予倩指出，「在這許多班社當中，明確知道的安徽春臺班、湖南的集秀班是崑腔班。」[94]李斗成書於乾隆六十年的《揚州畫舫錄》載：「郡城自江鶴亭徵本地亂彈，名春臺，為外江

92　〈廣州重修梨園會館碑記（1791年）〉，中國戲劇家協會廣東分會、廣東省文化局戲曲研究室編：《廣東戲曲史料匯編》第1輯（內部資料）（1963年），頁48。
93　〔清〕李斗：《揚州畫舫錄》，北京市，中華書局，2001年。
94　歐陽予倩：《試談粵劇》，歐陽予倩編：《中國戲曲研究資料初輯》（北京市：中國戲劇出版社，1957年），頁112。

班，不能自立門戶」，又云：「江廣達為德音班，復徵花部為春臺班。自是德音為內江班，春台為外江班」。可知，春臺班是本地亂彈班，也不完全唱昆腔。袁枚《隨園詩話》載：「迨至五十五年，舉行萬壽，浙江鹽務承辦皇會，先大人命三慶班入京。自此繼來者，又有四喜、啟秀、霓翠、和春、春台等班。各班小旦不下百人，大半見諸士夫歌詠。若春臺班小旦陸健橋（蘇州人）為廣十二爺收屍一事，尤為難得。」[95]春臺班小旦陸健橋是蘇州人，顯然春臺班不是完全唱亂彈，還兼唱昆曲。

由此可見，乾隆年間的徽劇尚未定型。雖屬於皮黃聲腔系統，但也有相當昆腔及其它聲腔存在。筆者於二〇〇七年暑假赴江西婺源徽京劇團調查時，劇團有的老藝人認為，吹腔和高撥子才是徽劇的特色。郭秉箴說：「早期的徽班除唱弋陽、昆腔之外，另有吹腔、高撥子、四平調等，然後逐漸演變為『二黃調』；吹腔再與秦腔、襄陽腔匯合為『西皮』」[96]。根據黃偉博士《廣府戲班史》一文對乾隆年間徽班藝人搭班情況的分析：「這一時期徽班藝人的搭班情況相當混亂，江蘇、江西、湖南等各省戲班中都有安徽籍藝人的身影，同時各省藝人也有加入徽班演唱的，因而很難判斷此時的徽班到底演唱什麼聲腔劇種」[97]。儘管徽戲所包含的聲腔成分比較複雜，但不可否認，吹腔是徽戲重要的一部分。

徽班對西秦戲的影響主要是吹腔及其劇目的吸收。徽戲的主要聲腔是吹腔、撥子、二簧、西皮，總稱徽調，而清代中葉尤以吹腔、撥子為盛。吹腔可能還早於撥子。嚴長明《秦雲擷英小譜》云：「弦索流於北部，安徽人歌之為樅陽腔，今名為石牌腔，俗名吹腔」，並沒有提到撥子。程演生（1888-1955）的《皖伶譜》亦稱：「石牌腔或是

95　〔清〕袁枚：《隨園詩話》（北京市：人民文學出版社，1982年），頁859。
96　郭秉箴：《粵劇藝術論》（北京市：中國戲劇出版社，1988年），頁29。
97　黃偉：《廣府戲班史》（中山大學古代文學博士論文，2006年），頁24。

樅陽腔，自是徽調之本腔。」[98]《中國戲曲音樂集成・安徽卷》：「吹腔，又稱石牌調、梆子腔、囉咚調、蘆花調」，有【正板】、【頓腳板】、【疊板】、【散板】、【哭板】等多種板式。[99]西秦戲吸收了徽戲的吹腔，稱為梆子，板式有【梆子】、【平板】、【巴山反】、【三股分】四種。以徽劇吹腔的基本板式【正板】和西秦戲梆子的基本板式【梆子】為例，兩者的譜例對比如下：

徽劇的吹腔譜例（《吳漢殺妻》王氏[青衣]唱段）：[100]

1＝G　　　　《吳汉杀妻》王氏 [青衣] 唱　　　余銀順演唱　王錦琦記譜

西秦戲的【梆子】譜例（《雷神洞・送妹》趙京娘[花旦]唱段）：

98　程演生：《皖伶譜》，北京市：中華書局，1938年。
99　《中國戲曲音樂集成・安徽卷》（北京市：中國ISBN中心，1994年），頁332。
100　《中國戲曲音樂集成・安徽卷》（北京市：中國ISBN中心，1994年），頁351。

1 = ♭B　　　　《雷神洞·送妹》趙京娘〔旦〕唱　　刘宝凤演唱　严木田记谱

【梆子】中速

2/4 (0　05 | 25　2532 | 1216　5161 | 25 2) 53 5 | 5 6i 65 3 |

（乙大 乙台 才台 才）　　　　　　　　　趙　大

53 2 (5 | 3532　1235 | 2) 2 2 | 2 5 2 | 1.6 56 1 |

哥　　　　　　　　　送　　妹　到

0 23　21 16 | 5. (1 | 6765　3523 | 5) 8 6 | 6 72　7657 |

路　　　旁。　　　　　　　菜籽　开

6. - | 67 2　7276 | 16 5 (1 | 6765　3523 | 5) 56 1 |

花　滿　地　　黄　　　　　　　　（衣）

0　5 6 | 1 61　23 1 | 0 23　21 6 | 5. - |

　　　　　　　　　滿　地　　黄。

　　從兩者的譜例比較可以直觀的看出，兩者的旋律基本相同，尤其是起始和結尾的旋律基本一樣，只是中間的一段各有不同。可見，清代中葉入粵的徽班給西秦戲的聲腔變化所帶來的影響。

　　西秦戲吸收的吹腔劇目有《販馬記》、《吳漢殺妻》、《雷神洞》、《快活林》、《擋馬》、《殺惜》等。後來吹腔類的板式與二番類板式結合，一起運用於同一個劇目，如《女中魁》。

　　由於徽班所帶來的吹腔對西秦戲影響甚大，導致有的研究者否認西秦戲直接脫胎於西秦腔，誤認為西秦戲是由徽班傳入廣東的吹腔劇種。如李時成與黃鏡明先生的《西秦戲淵源質疑》一文認為：西秦戲的正線腔與安徽的吹腔，無論是唱腔結構的特徵、每頓的過門、旋律走向、調式調性，以至藝術風格，都十分相近，西秦戲由早期徽班傳入的可能性比較大。[101]由以上的譜例對比可以知道，與安徽的吹腔接

101 黃鏡明、李時成：〈廣東西秦戲淵源質疑〉，《梆子聲腔劇種學術討論會文集》（太原市：山西人民出版社，1984年），頁603。

近只是正線腔中的梆子類唱腔，正線腔中的二番類唱腔與吹腔區別很大，不屬同類唱腔。後來，李時成先生再次撰文〈廣東西秦戲正線腔源流淺析〉，更正了「正線腔與安徽吹腔十分相近」的觀點，認為「與正線腔接近的有安徽的吹腔和江西的宜黃腔。前者與『梆子』接近，後者則與『二番』相似。」[102]二番才是西秦腔的遺存，宜黃腔與二番相似，說明了宜黃戲中也保留了西秦腔的聲腔成分。

　　至清代中後期，皮黃聲腔席捲大江南北。西秦戲再次受到皮黃聲腔的影響。但這時，徽戲的吹腔已經在西秦戲中獲得了正統地位，與原始的西秦腔一道，冠名為「正線」。

二　皮黃聲腔劇目的吸收

　　西秦戲吸收大量的皮黃聲腔劇目的時間應該比較晚，約在清末民初。主要是受外江戲（廣東漢劇）的影響。根據清末王定鎬《鱷渚撝譚》的記載，外江戲是在道光年間，從廣州傳至潮州。該書稱：「外江創自晚近，或謂自楊分司」。楊分司是河北宛平人楊振麟。道光十年，他以惠超嘉道兼署潮州鹽運同知。王定鎬認為，外江戲是楊上任時帶到潮州的。西秦戲與廣東漢劇的交流非常密切，兩個劇種的藝人直到二十世紀五十至六十年代還保持著友好的關係。民國年間的西秦戲新順太平班藝人得坢、媽孫兩名老旦還到過外江班學習。外江班也有師傅專門到西秦戲劇團指導。目前陸豐市碣石鎮橋頭村的盧木順先生，還保存著其爺爺盧月亮（西秦戲的教戲先生，曾開過戲館）於二十世紀八十年代手抄的西秦戲弦樂曲牌抄本。抄本中收有「外江平板連」（二黃中的一種板式）的曲牌，曲牌名前冠以「外江」，說明是從外江戲（廣東漢劇）吸收來的。

102 李時成：〈廣東西秦戲正線腔源流淺析〉，1983年「徽調‧皮黃學術研討會」論文。

　　西秦戲吸收的皮黃聲腔劇目如下：

　　二黃調劇目：本頭戲包括《馮太爺》、《審馮旭》；小齣戲《楊天祿》、《蘭芳草》、《三娘教子》、《失金釵》、《金水橋》、《舉獅》、《五臺會兄》、《貴妃醉酒》、《殺子報》。

　　西皮調劇目：本頭戲包括《斬李廣》、《斬王吉》、《萬重山》、《賣豆花》、《看古文》、《李雲祥》、《白兔精》、《鯉魚精》、《賣虎皮》、《打李鳳》、《韓世忠》；小齣戲：《問卜》、《打街》、《秋胡戲妻》、《馬沖霄》、《王子才》、《打金枝》、《斬韓信》、《崔梓》、《斬鄭恩》、《魏卜賢》、《大吉利市》、《妙常化身》、《劉英殺妻》、《四季蓮花》、《鵑骨洞》、《水雞記》、《賣瘋》、《劉裕迎親》。

　　西皮二黃劇目：本頭戲：《斬洪建》、《鬧金鑾》、《鬧歌店》、《甘鳳祥》、《奸雄傑》、《男搜宮》、《女搜宮》、《烏鬚司馬光》（救宋王）、《打太平》、《夏王》、《薛平貴別窯》、《關三姑》、《白鬚司馬光》、《拾玉印》、《橋頭別》（搜花園）、《奪糧馬》（林大富）、《洪炮連》、《假鳳鸞》、《羅吉昌》、《羅志雲》、《沉東京》、《把宮門》、《祭茶房》、《青草記》、《三齊王》；小齣戲：《遇救》、《何文秀》、《李懷能》、《舉獅觀圖》、《罵同羅》、《頂磚》、《拜門》、《拜年》、《柴房會》（李老三）、《齊王哭殿》、《打破桶》、《陳光保》、《白牡丹》、《鬧山河》。

　　本傳中的文戲部分：《封神榜》中《渭水河文王訪賢》、《征西傳》中《三難薛丁山》、《三國演義》中《桃園三結義》、《大鬧風儀亭》、《劉備別徐庶》、《西城退敵》；《水滸傳》文戲中《林沖誤入白虎堂》、《大鬧野豬林》、《林沖逼上梁山》、《宋江打猜》、《宋江殺惜》、《活捉三郎》、《潘金蓮戲叔》、《武松打店》、《過蜈蚣嶺》、《吳用智訪玉麒麟》、《松江攻打大名府》、《燕青打擂》。《隋唐傳》二百一十二齣出，有小部分唱皮黃聲腔。《宋傳》八十三齣，全部唱皮黃。唐朝故事的《錦香亭傳》四十齣，唱皮黃。明朝故事的《正德傳》，劉瑾事，唱皮黃；明朝故事的《天圖霸》三十五齣，唱皮黃。

此外，還有一類根據本地流傳故事題材改變的劇目。這一類劇目也唱皮黃，但是這類劇目很少。如本頭戲《剪月蓉》（二黃）、《擲扇記》（《剪月蓉續編》，唱二黃）。當地有「沉東京，升海豐」的俗語，西秦戲中的本頭戲《沉東京》（唱皮黃）可能是取材於本地民間傳說的劇目。

三　南派武功與西秦戲的武戲

武術有南北派之分。南派武功源於少林武藝，主要發祥於福建閩南。廣東的民間武館林立，名家輩出，主要有「洪、劉、蔡、李、莫」五大名拳。其中的莫家拳，創始人是海豐人莫遮蛟。清朝乾隆年間，由福建來廣東的少林寺慧真禪師傳給惠州府海豐縣莫遮蛟，後傳給東莞縣火崗村的莫達樹、莫四季、莫定如、莫清驕。經過他們切磋琢磨，形成莫家拳。

清代張廷玉《明史》記載：「粵東雜蠻蜑，習長牌、斫刀」[103]，可見明代的粵東地區已尚習武。根據黃坤澤的《海陸豐民間武術文化的傳承與發展》　文，海陸豐在清代主要流行的有可塘的「羅山拳」、海豐「圓山拳」、海豐「南枝拳」、赤坑「溪角山拳」等。[104]

（一）可塘「羅山拳」

清乾隆七年（1742），海豐可塘羅山村莊厝鄉郭姓第七代郭轉（後遷郭厝寨）、海豐可塘下踏村王鐵手、市城區東沖鎮石洲村王紹良、市區莫遮蛟、陸豐西山曾埔胄等八位先後到福建南少林寺拜至善禪師為師，被至善禪師收為少林俗家弟子，少林寺至善禪師是南少林

103　〔清〕張廷玉：《明史》，北京：中華書局，2000年。

104　參考黃坤澤：《海陸豐民間武術文化的傳承與發展》，發表在網上論壇「海豐人社區」，網址：ttp://www.hfren.cn/bbs/viewthread.php?tid=7291&extra=page%3D1

主持，是河南嵩山少林寺方丈朝元禪師高徒。一七六六年八弟子奉師命下山收復被外界侵占的少林寺庵並回鄉開拳館廣收弟子。

（二）海豐「圓山拳」

清末時期，海豐圓山村前輩陳鴻鼎、陳鴻悅堂兄弟非常喜愛武術，曾兩度到福建跟少林拳師學習拳術，師滿後執教村中，陳鴻鼎兼外出教拳及行船。民國初年，陳鴻鼎收留了一名在福建打死當地惡霸的葉素里作為船工。因一次外出教拳比武時，葉素里用高超的拳術救了陳鴻鼎的性命。陳鴻鼎發現葉素里拳術高超，便拜其為師，從此葉素里便在圓山教授陳鴻鼎拳術三年，陳鴻鼎滿師後，葉素里師傅便去「過番」（去國外）。

（三）海豐「南枝拳」

南枝拳是由海豐縣人陳南枝（1847-1925）首傳的。陳南枝成年時移居妻家揭陽縣南山區（今揭西縣境內）。少年時學習家傳武術，後得福建少林寺雙禪法師的第三代傳人松先生的真傳。功成後，到潮汕地區設館授徒。陳南枝（海豐人）將南派少林的朱家教拳術傳至潮汕地區一帶，並在當地俗稱「南枝拳」。南枝拳分為兩脈：一脈在普寧、潮陽一帶，著名弟子有陳四大、陳任夷、陳宏、謝坤記等；另一脈在揭陽一帶，主要有黃國榮、魏內園、周玉添、洪利、林庭、洪卿、許英豪七大弟子。南枝拳「注重實戰，動作簡練，發招剛勁，能功善守，近身擒拿，手足並用，步走四面，拳打八方，進退快捷，連消帶打，相當靈活。」[105]

105 黃敏：《惠州人才史稿》（南昌市：江西人民出版社，2005年），頁142。

（四）赤坑「溪角山拳」

　　赤坑鎮溪角山村王媽起師傅，生於一八五二年，一八七五年到海豐白水磜（蓮花山）拜南少林朱家教高手余洪為師，同期同學還有陶河鎮鍾聞古，他們滿師後都回鄉授教。余洪師傅所傳拳術共十二個套路，套路中有三步、四門、十二步等，其中擅長於棍術。王媽起和鍾聞古師兄弟都長於棍術。棍術套路共九套，尤以中鑾及橫鐮棍為絕。鍾聞古因對該棍術加以研究，把它發展成為「鍾厝棍」。

　　海陸豐尚武的原因主要是地處沿海，倭寇山賊猖獗，給百姓帶來極大的災害，百姓不得不習武防身。《陸豐縣志》載：「濱海負山，地稱崖險，曩者海寇外擾，山賊內訌，蹂躪者數幾。」[106]如隆慶元年碣石衛城牆倒塌，海寇林道乾趁機潛入，殺百姓三千餘人，擄三百餘人，燒房屋百餘家。隆慶二年，倭寇入犯陸豐甲子所，「龍溪附近居民受害更慘。」[107]隆慶三年，「會征廣西、閩、浙兵三萬人討山寇」，仍以失敗告終，可見山寇之烈。生靈塗炭，民不聊生，隆慶五年，海豐縣民聯合歸善、長樂縣民，將「盜賊毒痛狀，繪圖以奏」。圖中描畫出山賊入侵時「有戰死者，有被傷者，有盡屠者，有搜山捉獲者，自焚藪而死者，有赴溺于水者，有陷絕於崖者，有割孕婦以視胎，粥嬰兒以飼馬者，有烹其子使母燃火，殺其父使子旁觀者，有斷手足為人彘，剖襄尸而貫胸者，棄襁褓於澗溪，滿水而浮，縛孩提於竹梢，望空而擲。責報贖責上囊頭，急限期則加斬指，夜杖臂背書釘兩手，殺人滿野，血流滿川，此皆賊之既至時也。若夫報賊將至，鄉民逃奔之際有牽牛運穀者，有牽婦拉兒者，扶老攜幼者，有荷鍋負囊夫，失其妻父，失其子者有群奔踐踩而死，臨橋墮水而沒者，有塞路而莫，

106　《陸豐縣志》「建置」，乾隆刊本。
107　《海豐縣志》「邑事」，乾隆刊本。

前者有奪關而隕越者……」[108]，所繪之慘狀讓人髮指。

　　為了抗擊倭寇打擊山賊，政府除了派遣部隊防守之外，明代洪武開始發動百姓組織武裝力量。《陸豐縣志》「兵防」條下記載：「洪武初立民間萬戶府，簡民間武勇之人編成隊伍，以時操練，有事則用以征伐，無事復還為民，此民壯所由始也」。如果被選中編入民壯隊伍，朝廷會配額發給「工食銀」和「器具銀」。所以年輕男子爭相習武，希望能編進民壯隊伍，得到朝廷的經濟保障。州縣掌印官選募「務要膂力強壯驍勇好漢能諳武藝之人」，到嘉靖年間，由於民壯不能禦敵，發展到直接雇用打手。嘉靖《廣東通志初稿》：「近年雇募打手。……照得廣東用兵短雇打手，每名月給工食銀六錢，今議長雇每名月給工食銀八錢。一年給工食銀玖兩陸錢。……若於當地及鄰近去處雇募年力精壯一可當百之夫，統以將領籍，記姓名年貌，使之不得更替，編成隊伍甲數，使之互相聯屬，無事則訓練較閱，以壯軍威，有警則調撥戰守以禦盜賊等。」[109]有時甚至雇傭殺手禦敵，如萬曆《廣東通志》記載「南雄府始興等縣雇募所謂殺手者。」[110]但這些勇武之人也容易流為盜賊。萬曆《廣東通志》云：「往往支領工食不時則為盜賊，人皆歸咎於嶺肇啟禍……民壯不能禦敵而易打手以代之，每遇調發，千百為群，恃羽檄移公行剽掠，所過無不殘滅，眾目所矚，莫敢誰何事已。」[111]

　　一方面是官方的倡導，另一方面是為了防身自衛，一般的男性都要習武。由此，拳館應運而生。戲班演出到處走村串巷，隨時都可能遇到當地的惡霸鬧場搗亂，更是要求男演員練就一身好武功。尤其是武行的演員，一般都與武館的拳師保持密切的關係，互相切磋武藝。

108　《海豐縣志》「邑事」，乾隆刊本。

109　〔明〕戴璟：《廣東通志初稿》卷33「民壯」條，嘉靖十四年刊本。

110　〔明〕陳大科、戴耀修：《廣東通志》卷9「兵防下」，明萬曆二十九年刻本。

111　〔明〕陳大科、戴耀修：《廣東通志》卷9「兵防下」，明萬曆二十九年刻本。

南派武功在民間的普及和盛行，為戲曲演出提供了豐富的養料。演員將武功的動作進一步美化，運用於武戲。粵劇、潮劇、廣東漢劇、正字戲、西秦戲、雷劇等武打戲中的對打均為南派武功。清代道光年間，楊懋建在《夢華瑣簿》一書中，曾指出：「廣州樂部分為二，曰外江班，曰本地班」，「大抵外江班近徽班，本地班近西班。本地班但工技擊，以人為戲」。西班即秦腔戲班，「但工技擊，以人為戲」，說的是真刀實槍的南派武功。

西秦戲原來武戲中的武功屬於北派武功，並且通過《方世玉》、《泗州城》等武戲劇目傳給粵劇。但西秦戲在廣東扎根後，因為演員都是本地人，所習武功均為南派武功，所以西秦戲的武戲轉而宗南派武功。目前西秦戲的老藝人一般都在青少年時代學過南拳，打下扎實的武功功底。一九六一年，海豐西秦戲劇團赴陝西秦腔劇團交流學習時，將西秦戲與秦腔進行比較，已經可以清楚地分辨出西秦戲與秦腔的武戲有南北之別。南派武功的劇目有《秦瓊倒銅旗》、《徐棠打李鳳》、《胡惠乾打擂》、《破西禪》等。

近代潮劇、白字戲復興，方音演唱的戲曲更能引起觀眾的共鳴。西秦戲用官話唱念，百姓難以聽懂。因此，西秦戲便著重發展了基本不要唱的純科白的武戲，又稱為提綱戲。西秦戲因善演列國傳為特點，在潮州又被稱為「傳戲」，就專門打南派武功。蕭遙天稱「西秦戲的末流，分而為二，其一是現存海陸豐諸縣的傳戲，其二是鬧夜班」，原文如下：

> 傳戲，惠州人仍稱西秦，惟已變質，專演武打戲齣，如列國志，三國志，隋唐演義等等。其戲班從清季到現在數十年，經常來潮州演唱。向來潮州人卻很少稱它為西秦，都以為它是南下來的（海陸豐在潮州之南，潮人指其地為南下），且所演盡是史傳故事，便呼為「南下傳戲」。演員皆成年男女，和潮州

童子班有別，因也稱「大戲」。舊有順太平，榮桂春，招清平，祝壽年，慶壽年諸班，每晚演武打傳奇十二段，每段掛牌提示，俗稱十二塊牌。腳色如關羽、張飛、秦瓊、羅成，也身掛小牌，以資識別。他們的武打功架很值得讚揚，演秦瓊倒銅旗，尤有聲有色。惟這種戲班，多係農村子弟雜湊而成，他們視為農隙的副業，演出因不大注意劇本，常常隨機應變，且缺乏資本雄厚的班主撐持，道具戲服，多敝舊不堪。講的又是不三不四的藍青官話，故笑話百出。如演華容道，已屆午夜時分，後臺正吃宵夜，那個臺前的關雲長，一面唱做，一面擔心給人吃光了，唱得有聲無氣，後臺派一小卒上報道：

「關爺你勿驚，一人二碗定。」

……

午夜後，演秦腔的摘出，類多為調情淫褻的雜劇，如挑簾、戲叔、賣胭脂、扣桃等等，因為表演的是成年男女，賣弄風情很大膽逼真，也為部分群眾所喜，可惜風格卑下，受輿論所排斥！[112]

但是，歷經文革十年，古裝戲基本處於停演狀態，掌握南派武功的藝人日益年邁乃至謝世。加上社會日益安定，已經不存在荼毒生靈的倭寇、山賊，習武之風大不如前。目前除了九十高齡的老師傅唐托會南派武功戲之外，其它西秦戲的男性演員已經不習武功。南派武功在西秦戲中已經失傳。

112 蕭遙天：《民間戲劇叢考》，香港：天風出版公司，1957年。

第四節　西秦戲的現狀

一　西秦戲根植於廣東的原因

「飛地」本是一種人文地理概念，意指在某個國家境內有一塊主權屬於他國的領土。廣東的西秦戲，源於西北的西秦腔，目前存活於地域、文化相對封閉的海陸豐地區，成為文學藝術典型的「飛地」存遺。它是珍貴的稀有劇種，具有很高的學術研究價值，二〇〇五年成功入選首批國家非物質文化遺產名錄。與粵劇、潮劇等廣東劇種相比，西秦戲的特徵之一是官話念白、官話行腔。眾所周知，海陸豐方言為閩方言，在我國諸方言中，粵、閩方言離普通話、北方官話相距甚遠。那麼，在閩方言濃厚的環境中，以官話念白、官話行腔的西秦戲是如何被接受、存活下來的呢？

從文獻記載看，西秦戲傳入廣東之初，當地還沒有十分成熟的純方言戲劇。潮汕地區包括海陸豐，藝人中間至今流傳著「正字母生白字仔」的說法。「正字」，指正音，這裡指官話演唱的正字戲；白字指方言，這裡指用方言演唱的潮劇、白字戲。「正字母生白字仔」明確道明了正字戲、潮劇、白字戲三者的關係。潮劇、白字戲正是由講官話的外來劇種正字戲改用方言演唱，吸收當地民間藝術，逐漸地方化之後產生的地方劇種。目前仍根植於海陸豐的正字戲早在明初就傳入粵東。一九七五年十二月二十三日，廣東省潮州市西山溪排澇工程的工地上，出土了明宣德七年（1432）手抄劇本戲文《劉希必金釵記》，上面明確標示「新編全相南北插科忠孝正字劉希必金釵記」。這是目前能見到的正字戲最早的本子。儘管明中葉以後，陸續有潮調、潮腔、潮泉雅調等表示地方腔調的稱呼，但是從出土的明代潮劇劇本看，其語言仍然以官話為主，夾雜少量的潮汕方言。當時的潮劇還不能算嚴格意義的純方言戲劇。

　　直到清初，廣東劇壇幾乎是外江班獨占鰲頭。廣東人習慣稱呼外省人為「外江佬」，乾隆三年張渠的《粵東見聞錄》「廣人呼他省人，除閩、桂外，皆曰『外江佬』。」[113]顧名思義，外江班就是由「外江佬」組織的戲班。從原置廣州四排樓魁巷「外江梨園會館」的歷年碑刻中可以看到，僅乾隆年間，到廣州活動的外江班多達八十多個。這些戲班分別來自蘇、皖、贛、湘等省，劇種涵蓋了昆曲、秦腔、徽戲、漢劇、湘劇等劇種。演出之盛、劇種之多、來源省分之廣，盛況空前。有些地方這種現象還持續到清末。譬如在廣東安家樂戶的外江戲之一——廣東漢劇在潮汕地區，清末最盛時多達三十餘班，其中又以「老福順」（澄海）、「老三多」（潮陽）、「榮天彩」（普寧）、「新天彩」（潮州）四大班最為著稱。其音樂被認為是雅樂、儒家樂，尤其獲得潮汕士紳官宦的青睞。

　　外江班的興盛，並非就意味著清初以前廣東沒有本土的戲劇活動。恰恰相反，早在北宋末，廣州已經有戲劇活動的記載，「上元燃燈，……作優戲，士女聚觀以萬計。」[114]但這只是一種小戲，藝術上並不完備。這類小戲譬如皮影戲、竹馬戲、塗扮戲等，包括廣東本地的戲班，它們大多在鄉間酬神演出中完成祭祀功能，加上「本地班但工技擊，以人為戲」[115]，藝術粗糙，並不能完全滿足城市觀眾的審美需求。而外江班皆「妙選聲色，伎藝並皆佳妙。」[116]所以，城市之中，「官宴賽神」，貴族豪紳「賓筵顧曲」，一律由外江班承值；而本地班被「久申厲禁」，「僅許赴鄉村搬演」。

　　廣東最大的劇種——粵劇，也並非是廣東土生土長的劇種。它是

113　〔清〕張渠：《粵東見聞錄》，廣州市：廣東高等教育出版社，1990年。

114　〔清〕畢沅：《續資治通鑒》42，北京市：團結出版社，1999年。

115　《夢華瑣簿》，張次溪：《清代燕都梨園史料》，上海市：上海書店，1989年。

116　〔清〕蕊珠舊史：《夢華瑣簿》，張次溪：《清代燕都梨園史料》，上海市：上海書店，1989年。

本地班藝人吸收外江班的昆、弋、梆子、皮黃等劇種的藝術養分，經過地方化的再創造形成的。其唱念原來就用「戲棚官話」，清代中葉以後才逐漸加入廣州方言。廣府班到民國二十年前後，才基本上由「戲棚官話」改唱廣州方言。至於下四府班，「完全改用廣州方言則是中華人民共和國成立以後的事。」[117]這正說明了廣東文化的包容性，也正是因為沒有成熟的純方言戲劇，外江戲才能在廣東獨領風騷。這是西秦戲得以傳入並根植於海陸豐的原因之一。

　　西秦戲能夠在廣東生存，原因之二是明清政府在當地推廣官話。正如馬克思所說「統治階級的思想就是統治思想」，最高統治者與統治集團運用手中廣泛的權力系統將自己的意志施加於人們之上，官話的推廣也不例外。這讓以官話念白、官話行腔的外來劇種西秦戲得以被廣東的觀眾欣賞和接受。

　　所謂「官話」，指的是官場的辦公用語，有時也指教學讀書唱誦用語。先秦稱雅言，以後叫正音，到明代才叫官話。一般通行於官場和上層士人中間。明代嘉靖年間的張位《問奇集》「各地鄉音」條中已經談到「官話和土語」的差別：「大約江北入聲多平聲，常有音無字，不能具載；江南多患齒音不清，然此亦官話中鄉音耳。若其各處土語更未易通也。」[118]這表明江北和江南的人都會說官話，只不過他們所說的官話仍帶家鄉口音。很可能在明中葉不同方言區之間已經盛行官話了。明代趙宧光《寒山帚談》卷下亦有「官話」[119]的記載。官話的通行情況，在明末東來傳教士的書信筆記中多有提及。萬曆年間入華傳教的利瑪竇在《利瑪竇中國札記》中說，中國除了不同省分的各種方言之外，「還有一種整個帝國通用的口語，被稱為『官話』」，「在受過教育的階級當中很流行，並且在外省人和他們要訪問的那個

117　《中國戲曲志·廣東卷》，北京市：中國ISBN中心，1993年。

118　〔明〕張位：《問奇集》，上海市：上海古籍出版社，1996年。

119　〔明〕趙宧光：《寒山帚談》，四庫全書本。

省分的居民之間使用。」他還說到官話用得很普遍,「就連婦孺也都
聽得懂。[120]」萬曆十四年,與利瑪竇一起在肇慶傳教的羅利堅寫信給
羅馬的耶穌會總會長的信中也說,「在中國的許多方言中,有一種稱
為官話,是為行政及法院用的,很容易學。無論哪一省的人,只要常
聽就會。所以連妓女及一般婦女,都能與外省人交談。」[121]他們兩人
所談的情況,當然不會排除他們傳教根據地廣東的情況。

　　不過,閩粵兩省的人所說的官話並不標準,這主要是閩方言和粵
方言與官話相差甚遠所致。因於此,兩省的官話在清初被雍正點名批
評,「每引見大小臣工,凡陳奏履歷之時,惟有廣東、福建兩省之
人,仍係鄉音不可通曉。」[122]由此,雍正對閩、粵兩省的地方官員到
他省能否勝任感到懷疑,急急頒發《閩廣正鄉音》手諭,責令廣東、
福建兩省「多方教導,務期語言明白。」[123]雍正基於此項工作之重要
而進程緩慢,甚至以停試相威脅。清代著名學者俞正燮的《癸巳存
稿》記載了這一事件:「雍正六年(1728),奉旨以福建廣東人多不諳
官話,著地方官訓導。廷臣議以八年為限,舉人、生員、貢、監、童
生不諳官話者,不准送試。」[124]福建設立了正音書館。當時的廣州府
自然對皇帝的聖旨不敢怠慢。原廣州府新安縣故城(位於現在的深圳
市南頭區)的縣衙門口,至今仍然保存完好的《閩廣正鄉音》碑刻,
便是一個有力的證據。

　　廣東人學習官話並非只是行政壓力下被動地接受,掌握官話更是
他們主動自覺的追求。不僅是外省人與廣東本省的人溝通需要用官
話,就是廣東本省不同方言區的人之間溝通也需要講官話。方言的分

120　〔明〕利瑪竇:《利瑪竇中國札記》(北京市:中華書局,1983年),頁30。

121　〔明〕利瑪竇:《利瑪竇全集卷四》「羅明堅致總會長阿桂委瓦神父書」(臺北市:
　　　光啟出版社,1986年),頁446。

122　〔清〕劉良璧:《重修福建臺灣府志》「諭閩廣正鄉音」,臺灣文獻叢刊第74種。

123　〔清〕劉良璧:《重修福建臺灣府志》「諭閩廣正鄉音」,臺灣文獻叢刊第74種。

124　〔清〕俞正燮:《癸巳存稿》(瀋陽市:遼寧教育出版社,2003年),頁269。

歧與地理密切相關。北方因為地勢平坦，交流比較方便，所以整個北方各地區之間方言的差異較小。而南方地形複雜，山嶺河流造成的阻隔明顯比北方多，導致了人群之間交流的不便，也產生了不同的方言。有些地方往往相隔幾里或者幾十里，語言便不能相通。廣東的情況就是如此。廣東的方言主要由粵語、客家話、潮汕話構成。三種方言中，客家話與普通話較為接近，而三種方言之間卻差別很大。不僅如此，就是同一種方言，不同地方的人講仍有差別。所以，這在客觀上要求本省人之間的交流也需要共同語的存在。其次，廣州作為中國的南大門，歷來商貿活動繁密。特別是乾隆二十四年，乾隆皇帝下令限廣州一口通商，廣州成為全國唯一的對外商貿集散地。這勢必要求為數眾多的廣東商人學會官話，才能與來自全國各地的商人打交道。再次，在潮汕及海陸豐地區，在一般人的心目中，官話的地位高於方言。能說官話的人被認為是有文化的人，會得到更多人的尊重。這樣一來，不同方言區的人都自覺或不自覺地學習講官話，他們能夠接受和欣賞官話唱念的西秦戲便順理成章了。

　　然而，假定性是藝術的基本特徵之一。「藝術並不是生活自然形態的機械複製」[125]，當下的西秦戲更不可能如實反映當下現實生活。而且，一種藝術樣式一旦形成，便具有相對獨立性。這種藝術樣式與眾多文化要素譬如語言等的發展速度也不一定同一。這勢必造成不同文化要素之間的發展不平衡。隨著官話的消亡，為什麼仍以官話行腔的西秦戲能夠在閩方言語系的海陸豐地區保存下來呢？海陸豐方言與潮汕方言一樣，是閩方言的一支。閩方言最顯著的特徵，便是保持比較嚴整的文讀音和白讀音兩個系統。白讀音是男女老幼在日常生活中所使用的言語發音，在日常生活中自然習得。文讀音又叫讀書音，海陸豐人還稱為「孔子正」、「正音」，是老一輩人主要在接受教育時習

125 《中國大百科全書》戲劇卷（北京市：中國大百科全書出版社，1989年），頁189。

得，主要用於誦讀。目前學術界普遍認為，粵東閩方言的文白異讀從唐末至宋代開始形成，最遲在明代定型。產生文白異讀很重要的原因便是受中原官話的影響。由此看來，西秦戲所講的官話很有可能與海陸豐方言中的文讀音存在聲韻上的血緣關係。海陸豐白讀音與西秦戲的戲曲官話中，兩者十四個聲母的發音可以說完全一致。兩者十三個韻母的比較中，除了四個發音不同外，大部分是一致的。這就導致了：一方面，當地人能夠聽懂與海陸豐方言文讀音近似的西秦戲舞臺語言，另一方面，西秦戲的戲曲官話又反過來促使當地人掌握文讀音，特別是幫助受教育機會較小的婦女觀眾學習文讀音。這正是為什麼來自西北地區的外來劇種西秦戲，能夠在相對自足封閉的海陸豐地區保存下來的最重要的原因。

原因之三，和北方「聽戲」不同，南方一開始走的就是唱、做並重的路子，形成了南方觀眾「看戲」的習慣。

「聽戲」與「看戲」，一字之差，關係甚大。北方說看戲，證明你是外行人。真正內行的觀眾，他不挑地方，找個地方能聽就行。實際上聽的也不是戲，而是演員的唱。南戲是在民間地方小戲的基礎上發展而來的。徐渭在《南詞敘錄》中寫道：「永嘉雜劇（南戲）興，則又即村坊小曲而為之，本無宮調，亦罕節奏，徒取其畸農、士女順口可歌而已。」[126]既然不能以唱取勝，則勢必加入有趣的表演吸引觀眾。從《張協狀元》的提示看得出來。如第四齣《張協圓夢》末說「夜來夢見一條蛇兒，都是龍的頭角」，丑立刻以自己的身體做道具「你把我個條當龍頭，這個當龍尾，仰著頭，開著腳。」[127]又如第十齣，破廟中的神預知張協要來投宿，命小鬼（丑）和判官（末）一左一右，分別扮作兩扇廟門，伴隨著貧女敲門（實際是敲人）、門說話

126 〔明〕徐渭：《南詞敘錄》，《中國古典戲曲論著集成》（三），北京市：中國戲劇出版社，1980年。

127 錢南揚：《永樂大典戲文三種校注》（北京市：中華書局，1979年），頁27。

等動作，極富表演性，也逗人發笑。這種重表演的傳統讓南方觀眾養成了「看戲」的習慣。即使不大聽得懂，並不妨礙他們看。

西秦戲從北方南下到廣東，突出了表演藝術，以適應南方觀眾「看戲」的習慣。西秦戲大大發展與豐富了提綱戲。這類提綱戲純科白或科白為主，吸收具有南方特色的武打表演藝術，即南派武功。南派武功強調真實性，徒手相搏，或者真刀實槍，場面驚險火爆，扣人心弦。再加上大嗩吶、大鑼、大鼓、大鈸等打擊樂器伴奏，氣派非凡，既適應了農村廣場演出的需要，又迎合了群眾酬神演戲好熱鬧的心理，得到老百姓的廣泛歡迎。提綱戲的發展，造就了一批很有聲譽的演員，如已故的烏面戴（演所謂「三王」中的紂王、趙王和李晉王）、紅面水祝（演秦瓊和趙匡胤）、念砂丑（演程咬金和馬迪）、玉生（演楊六郎和廣成祖）、宗滿生（演王雲和假柳絮）、彬生（演羅成和伍辛）、戇生（演薛仁貴和宋江）、九旦（演無鹽女和陶三春）、松旦（演姜后和伍梅）、發旦（演妲己和閻惜嬌）、炮婆（演楊令婆和國太）、振標生（演徐棠和高懷德）、烏面俊德（演李鳳和鄭恩）等等。再如「啞戲」手法的運用。啞戲在西秦戲中用得非常普遍，用得最為典型最為成功的是《二度梅》中的其中一折《重臺哭別》。近三十分鐘的啞戲，不唱不白，在兩支大嗩吶的伴奏下，全用精湛的表演去表現，其藝術感染力一點不遜色於京劇小生與青衣的大段的唱。

況且，娛神戲就更不講究。西秦戲傳入廣東之初，作為外江班演出的主要功能應該是欣賞性的娛人為主。隨著時間的推移，西秦戲逐漸在地化，演出的陣地由城市轉向鄉村，其功能也相應實現由娛人向娛神為主轉化。正如英國著名的人類學家馬林諾斯基認為，「『遺存』能夠延續，在於它已獲得新的意義、新的功能。」[128]海陸豐地區請戲

128 〔英〕B·馬林諾斯基著，黃建波等譯：《科學的文化理論》（北京市：中央民族大學出版社，1999年），頁47。

的原因絕大部分是酬神。三月初三玄天大帝生日、七月中元鬼節、農曆七月三十的佛祖生日以及名目繁多的神誕慶祝，都需要演戲。大大小小的各路神仙，多達上百個。當地人們不惜把大量的金錢花在供奉神明上，而供奉神明最好的方式最高的禮遇便是請戲班演戲給神看。所以一般情況下，戲臺都要搭建在廟宇或者祠堂的對面，以便神明看戲。如果廟宇或者祠堂前的空地有限，則另外在附近選擇較大的空地搭臺，但搭臺後必將村裡供奉神仙的金身或者神龕請出，安放在戲臺對面臨時搭建的帳篷中。戲劇在當地最重要的功能便是娛神。恰恰這種功能對藝術水準的要求並不嚴格。這個時候，人不是看戲的主體。所以會經常遇到臺上的演員比臺下的觀眾還多的怪現象。這種情況下，人能不能看懂，就顯得不是非常重要了。而且，請的是說官話的戲班給神演戲，更能表達村民對神明的敬重。因為說官話的戲是有文化的人愛看的。

綜上所述，西秦戲能夠在經濟和現代文明比較發達的廣東傳播、生存、發展，自有其內在的原因。西秦腔曾在歷史上對眾多地方劇種的聲腔產生過重要的影響。然而，今天在輸出地已難找到它的影子。但是在距離北京古都山長水遠的百越之地——海陸豐地區卻完好地保存了這一藝術的歷史活化石。經過幾百年風風雨雨，西秦戲已經成為粵東文化生態鏈中有力的一環，也成為了廣東文化中不可分割的一部分。在現代文明日益發達的今天，西秦戲——這道特殊而亮麗的風景線，愈加顯得光彩奪目和彌足珍貴。

二　西秦戲的瀕危現狀

海陸豐地區地處粵東沿海。陸地面積不足五千平方公里的海陸豐地區卻有著異常豐富的民間藝術寶藏。既有板腔體的西秦戲，又有曲牌體的正字戲、白字戲，還有全國三大影戲之一的潮州皮影。此外還

有八音班、竹馬戲、錢鼓舞、英歌舞、漁歌等民間藝術樣式。就戲劇而言，除了當地的三個劇種之外，潮劇、黃梅戲在當地也相當活躍。但作為海陸豐正字戲、西秦戲、白字戲三大劇種之一的西秦戲，無論是在藝術遺產的繼承方面，還是在戲班數量、從藝人員或者演出市場方面，與同地區其他兩個劇種相比較，表現為極度的發展不平衡，其狀況極其瀕危！

首先，表現為藝術遺產瀕臨失傳。西秦戲這一從西北輾轉流傳南國的藝術奇葩，其藝術可謂博大精深。原有傳統劇目有一千多個，主要的劇目有「四大傳」（本傳）、「八小傳」（草傳）、「四大弓馬」、「三十六本頭」、「七十二小齣」。西秦戲原有十個行當，每個行當還配有二、三手貼角。行當區分非常嚴格，每個行當各有專長，各有特色。縱使有一些跨行當的，跨哪一個行當也有嚴格的規定。在舞臺表演上也很有特色，武戲基本上保留了南派武功。此外還有很多特技表演，比如「耍交椅花」、「企公仔架」、「蜈蚣走」等。過去，西秦戲一直以藝術精湛、陣容強大的「大班戲」形象贏得當地百姓的喜愛。可現在保存下來的藝術遺產卻少得可憐。從劇目來說，目前保留在民間的劇本還不到原有總量的百分之十。能搬上舞臺的劇目則不足總量的百分之五。南派武功已經在西秦戲的舞臺上消失殆盡，很多的特技表演也多已失傳。由於行當不齊，演員為了應付演出，必須串演其他行當角色，導致行當嚴重混亂，造成了行當特色的丟失。

其次，西秦戲從藝隊伍不斷縮小，戲班少。二〇〇七年春節之前，西秦戲還有三個劇團。海豐縣西秦劇團是唯一的國家專業劇團，有「天下第一團」的美稱。該團前身是慶壽年班，一九五六年改名為海豐縣西秦戲劇團，文革期間與白字戲劇團合併為海豐縣劇團。一九七九年海豐縣劇團撤銷，重新組建了海豐縣西秦戲劇團。八十年代劇團體制改革，劇團一度陷入困境，幾乎癱瘓。二〇〇三年，廣東省提出建設文化大省，劇團才有所復甦。在新的文化政策下，經過各方的

努力，至二〇〇五年才扭轉局面，年演出場次達到二百場。城區西秦劇團是業餘劇團，建於一九九〇年，次年便到北京參加匯演，上演的《重臺別》以獨特的表演形態贏得了「特別演出獎」的殊榮。而另一個劇團是新光西秦劇團，一九九四年由嚴木田創建，在人員、設備上稍弱。而二〇〇七年春節剛過，由於城區西秦劇團一位團長和團內一名主要演員姚乃坤的突然病逝，導致了劇團的解散。劇團一解散，眾多藝人被迫轉行謀生。本來為數不多的西秦戲藝人便流失一大部分，剩下的人員併入新光西秦劇團，整合為西秦實驗劇團。目前西秦戲劇團僅剩二個，僅為整個海陸豐地區三個劇種劇團總數的百分之一。

　　第三，西秦戲藝人嚴重青黃不接。造成這種狀況的原因主要有兩個方面：一是西秦戲難學。據老藝人林友添說，西秦戲演員很難培養，白字戲演員三幾年就可以登臺演出，西秦戲沒有十年是不會唱戲的。而難主要是難在唱腔。正線、西皮、二黃三類聲腔中最難學的是正線。有些學徒學了七八年還不會做戲。另外一個原因是演員待遇低，特別是十年學徒期間，每個月只能拿到三兩百元的工資，連餬口都不夠，更不用說讓年輕人看到未來美好生活的希望了。兩個原因導致現在的年輕人不想學西秦戲。這勢必造成角色行當傳人的短缺。現在十個行當中花臉已經面臨著失傳的危險。在縣劇團，由於團內演員年齡梯隊不合理，正旦一行的演出任務幾乎都壓在了陳少文一人身上。西秦戲唯一在世的老藝人唐托今年九十一歲。唐托工老生，被人稱為「長鬚托」。唐老師傅十歲開始學戲，身懷絕技，卻因種種原因沒法將自己身上的寶貝傳承下去。年近七旬的嚴木田先生出生於梨園世家，是集「編導、擊打、彈拉、表演」全才型的著名小生。他的父親嚴忠是西秦戲的拉弦頭手，其大哥、二哥、妻子均為西秦戲演員。嚴先生還是西秦戲音樂唱腔的專家，西秦戲的一百七條吹打牌子全部記在他的腦子裡。據他所說，除了元雜調沒有繼承下來，西秦戲的其它全部音樂唱腔他都繼承下來了。就這麼一位全才型的老師傅，卻沒

有把自己的東西全部傳給下一代藝人。倒不是因為嚴先生自己不想傳給徒弟，而是找不到天分比較好的人，或者是徒弟為了謀生迎合大眾，無暇顧及藝術提高造詣了。就是六十歲以上的西秦戲演員也為數不多。由於年齡梯隊的不合理和行當人才的奇缺，劇團中某一個人洗手不幹或者身體不適，都很有可能導致整個劇團的解散。

　　再次，演出市場的混亂導致生存空間極度狹小。據當地的戲曲研究人員呂匹先於二〇〇六年的統計，整個汕尾市有劇團近一百六十個（不包括潮劇、黃梅戲），其中正字戲二十六個，白字戲一百二十三個，西秦戲僅僅三個。但根據當地藝人的說法，保守估計，在海陸豐地面活躍的劇團不下兩百個。除了正字戲、西秦戲、白字戲三個劇種各有一個文化部封號為「天下第一團」的縣級劇團之外，其他的劇團均為民營劇團。按照呂匹先生的保守估計一百六十個劇團，平均每個劇團年演出一百臺（一臺戲包括晚上兩場及日戲半場）計算，海陸豐地面各地演出的年總數是一萬六千臺。西秦戲兩個劇團年演出總數以三百臺計算，僅占海陸豐地面年演出總數的百分之一點八七。這與其作為海陸豐三大劇種之一的地位極不相稱。而且大量農村業餘劇團因生存需要，不管藝術質量，紛紛捲入市場，整個海陸豐的戲曲演出市場陷入了只爭市場不要質量的惡性競爭，導致了西秦戲演出市場的極度萎縮。與紅紅火火的白字戲、正字戲相比，西秦戲的處境極為尷尬。

三　西秦戲瀕危的原因

　　儘管與全國其它地方一樣，因為受到新的娛樂方式的強有力的衝擊，戲曲市場普遍蕭條。但汕尾正字戲、西秦戲、白字戲三個劇種同處在一個環境，白字戲卻發展的日見紅火。海陸豐的戲曲演出絕對有很大的市場空間。在海陸豐存活了幾百年之久的西秦戲卻為何難以分享這塊蛋糕呢？西秦戲現狀的瀕危，除了與全國其它地方劇種衰敗的

共有原因外，應該另有原因。

　　方言與地方戲的關係非常密切。對以方言念白和行腔的地方劇種來說，方言的語音規律直接決定了劇種音樂的行腔規律和唱腔特色。而且，以地方方言為舞臺語言的劇種一般僅局限於本地方言區流行。這一點學界早已達成共識，在此恕不贅言。但方言對非方言的地方劇種的影響卻一直受到學術界的忽視。特別是五十年代全國大力推廣普通話以後，原來的官話退出歷史舞臺，從人們的日常生活中消失以後，以官話為舞臺語言的劇種命運如何，無人問津。

　　從某種角度來說，語言直接影響著劇種的生死存亡。根據上世紀五十年代末的調查，全國各地方、各民族戲曲劇種共有三百六十八個。到了一九八二年，編撰《中國大百科全書‧戲曲卷》做調查統計時發現，全國還有三百十七個劇種。而根據二〇〇五年中國藝術研究院完成的《全國劇種劇團現狀調查》，我國現存劇種僅剩二百六十七個。各地地方劇種急遽消亡的原因，除了現代各種娛樂方式的多樣化的衝擊之外，語言便是一個非常重要的因素。

　　地方戲的唱腔曲調，必然受地方方言的制約和影響而形成當地特色。明人王驥德《曲律‧論腔調第十》中說：「樂之筐格在曲，而色澤在唱。古四方之音不同，而為聲亦異，於是有秦聲，有趙曲，有燕歌，有吳歈，有越唱，有楚調，有蜀音，有蔡謳。」[129]其所說各地的聲、曲、歌、歈、唱、調、音、謳等，就是因各地方言不同呈現出來的腔調特色。中州韻是我國許多劇種在唱念時，所使用的一種藝術語言規範。《中原音韻》和《中州音韻》等書，是中州韻最早的理論依據。我國的戲曲劇種在唱念的音韻方面可以分為中州音韻系統和方言音韻系統。明清以來，使用中州韻的劇種有昆曲、京劇、徽劇、漢劇、贛劇、宜黃戲等；使用方言音韻的劇種如越劇、蘇劇、滬劇、粵

129 〔明〕王驥德：《曲律‧論腔調第十》，長沙市：湖南人民出版社，1983年。

劇、潮劇等。但是同以中州韻行腔道白的劇種，其歸韻仍然帶上了當地的方言特色。如同唱皮黃腔系的徽劇、漢劇、京劇而言，各自的歸韻都帶有方言特色。譬如徽調的語音歸韻為安慶一帶的徽音中州韻，漢調的歸韻為湖北漢水流域的湖廣中州韻。京劇的歸韻繼承了徽、漢而摻以京音，形成了富有特色的京白、韻白。劇種的語言很大程度上反映了與之密切相關的地域性。西秦戲的傳播、接受甚至存活與語言的關係都非常密切。

　　中華民族的共同語大體經歷了雅言──正音──官話──國語──普通話的發展歷程。一九一一年，清政府召開了中央教育會議，通過「統一國語辦法案」，建立「國語調查總會」。[130]從此，「國語」一詞代替了「官話」的名稱。一九一三年二月，北京教育部在京召開全國讀音統一會議，審議注音字母。會議主要進行了兩項工作：一、制定注音字母；二、議定常用漢字的全國統一讀音。[131]一九二六年，民國政府召開全國國語運動大會，確定北京語音為標準音。[132]二十世紀五十年代，召開了多次的「現代漢語規範化學術會議」，確定了「普通話」的名稱，制訂《漢語拼音方案》。[133]從此開始了推廣普通話的運動。經過一系列的推普工作，普通話已經成為全國通用的工作用語和生活用語。

　　如前所述，西秦戲的傳播、接受得益於全國官話的推廣。隨著二十世紀五十年代以後普通話的普及，原來的共同語──官話在全國漸

130　《中央教育會議及其議決案》，《教育雜誌》第3卷第7號（1911年）《記事》，頁53-54。

131　何力：《北京的教育與科舉》（北京市：北京出版社，2000年），頁133。

132　黎錦熙：《全國國語運動大會宣言》，《國語週刊》（北新）第29期，1925年。

133　一九五六年二月中國文字改革委員會公布了《漢語拼音方案（草案）》，漢語拼音方案審訂委員會在參考了各界的意見後於一九五七年十月通過了《漢語拼音方案（修正草案）》，一九五八年二月《漢語拼音方案》正式公布。參見《漢語拼音方案草案討論集》第1、2、3輯，北京：文字改革出版社，分別於1957年1月、1957年8月、1958年6月出版。

次消亡。現在已經很多人不知道曾有官音的存在。這客觀上造成了以官話念白、官話行腔的劇種與講普通話的觀眾之間的欣賞障礙。伴隨著生活中官話的消亡，以官話為舞臺語言的劇種其生存空間急遽縮小，有的劇種轉而改用方言演唱而獲得進一步的發展；有的劇種退縮到與官話相接近的方言區暫且存活，有些無法尋找落腳點的劇種則只能接受自然的淘汰，退出歷史舞臺，宣告消亡。西秦戲所幸能夠在廣東的方言區中尋找到有利於自己的生存地區而保存了下來。

　　西秦戲目前的生存地海陸豐其當地方言與潮汕方言一樣，是閩方言的一支。而閩方言最顯著的特徵便是保持嚴整的文讀音和白讀音兩個系統。目前學術界普遍認為，粵東閩方言的文白異讀從唐末至宋代開始形成，最遲在明代定型。產生文白異讀很重要的原因便是受中原官話的影響。由此看來，西秦戲所講的官話很有可能與海陸豐方言中的文讀音存在聲韻上的血緣關係。如下表所示：[134]

聲母對應表

	賠	方	買	問	圖	念	橋	讓	厚	牙	中	超	伸	齊
海陸豐白讀	p	p^h	b	m	t	l	k	n	k	g	t	t^h	ts^h	ts
海陸豐文讀	p^h	h	m	b	t^h	n	k^h	z	h	ŋ	ts	ts^h	s	ts^h
戲曲官話	p^h	h	m	b	t^h	n	k^h	z	h	ŋ	ts	ts^h	s	ts^h

134 林倫倫、潘家懿：《廣東方言與文化論稿》，北京市：中國文聯出版社，2000年。

韻母對應表

	歌	布	告	花	敢	山	當	雞	想	冬	葉	織	托
海陸豐白讀	ua	ou	o	ue	ã	ũã	ŋ	ei	ĩõ	aŋ	ioʔ	eʔ	oʔ
海陸豐文讀	o	u	au	ua	am	aŋ	aŋ	i	iaŋ	oŋ	iap	it	ak
戲曲官話	o	u	au	ua	aŋ	aŋ	aŋ	i	iaŋ	oŋ	eʔ	eiʔ	oʔ

　　表中所示，海陸豐文讀音與西秦戲的戲曲官話中，兩者十四個聲母的發音可以說完全一致。兩者十三個韻母的比較中，除了四個發音不同外，大部分是一致的。這就導致了：一方面，當地人能夠聽懂與海陸豐方言文讀音近似的西秦戲舞臺語言，另一方面，西秦戲的戲曲官話又反過來促使當地居民掌握文讀音，特別是幫助受教育機會比較少的婦女觀眾學習文讀音。兩者共生互存，相得益彰。這正是為什麼來自西北地區的外來劇種西秦戲，能夠在相對自足封閉的海陸豐地區保存下來的最重要的原因。

　　但是，普通話的推廣對西秦戲的生存仍然存在很大的衝擊。「語言也是追溯文明史的嚮導，因為共同的語言在很大程度上與共同的文化有關。」[135]「語言不能脫離文化而存在，就是說不脫離社會流傳下來的，決定我們生活面貌的風俗及信仰的總體。」[136]推普工作導致了西秦戲賴以生存的海陸豐方言中文讀音的衰弱。文讀音在當地居民中又稱為「孔子正」。據當地老一輩人所說，「孔子正」是他們接受教育、讀書時用的言語發音，與官話很接近。如前所說，產生文白異讀

135　〔英〕泰勒著，蔡江濃譯：《原始文化》（杭州市：浙江人民出版社，1988年），頁25。

136　〔美〕愛德華・薩皮爾著、陸卓元譯：《語言論》（商務印書館，1985年），頁129。

很重要的原因便是受中原官話的影響。官話消亡，加上現在的年輕一代，直接接受普通話教育，很少能懂所謂「孔子正」的發音了。「孔子正」也隨著其載體的老齡化而衰亡乃至消失。這導致了即使在海陸豐地區，西秦戲的觀眾也急遽減少。這也是目前西秦戲的觀眾以老年人，特別是老年男性觀眾居多的原因之一。

　　針對這種情況，海豐縣西秦戲劇團曾於六十年代就舞臺語言的問題提出討論。他們提出四種方案：一、講原來的官話，方便演員習慣；二、提倡普通話，方便各地群眾的通俗化接受；三、講「孔子正」，接近官話，又方便演員習慣，群眾也易懂；四、講海陸豐方言，適應本地群眾要求，易聽易懂。幾種意見，都進行了嘗試。開始將幾個現代戲分別處理，如《雷峰和奪印》、《血淚仇》按原官話處理，《紅燈記》按孔子正處理，《亮眼哥》按海豐方言處理。但是，改變原來的官話念白和官話行腔，導致了唱腔音樂、念白的平仄、表演風格甚至伴奏等等問題的出現。最後改革以失敗告終，不得不還是保持原來的風格和面貌——以官話念白、官話行腔。

　　就拿其它劇種來說。全國以官話念白、官話行腔的劇種有不少。譬如福建的小腔戲、大腔戲、閩西漢劇、四平戲；江西的贛劇、宜黃戲；廣東的西秦戲、正字戲、漢劇、早期的粵劇等。根據筆者的實地調查，小腔戲、大腔戲、閩西漢劇、宜黃戲已經很久沒有演出，基本處於消亡狀態。仍以廣東的地方戲為例。廣東最大的地方劇種粵劇，原來也是用官話念白、官話行腔的。清代中葉以後才逐漸加入廣州方言。廣府班到民國二十年前後，才基本上由「戲棚官話」改唱廣州方言。至於下四府班，「完全改用廣州方言則是中華人民共和國成立以後的事」。粵劇改用粵語之後，獲得了方言區民眾的強烈認同，獲得了進一步的發展。同樣講「中州韻」的漢劇傳入廣東以後，曾於很長一段時間獨霸廣東劇壇，尤其獲得士紳官宦等上流社會的青睞。生活中的官話消亡之後，漢劇選擇了與其舞臺語言較為接近的客家方言區

作為自己的根據地，成為了廣東地方戲──廣東漢劇。儘管客家方言與漢劇的「中州韻」存在相似之處，但畢竟不同。因此，堅持以「中州韻」唱念的廣東漢劇，在客家地區的生存處境仍然十分尷尬。

　　而偏處粵東的潮汕地區，歷來是戲劇演出的淵藪。即使是現代娛樂極其豐富的今天，其一年四季的戲劇演出仍然是應接不暇、熱火朝天。當地藝人中間至今流傳著「正字母生白字仔」的說法。正字，即正音，這裡指當地用官話演唱的正字戲。白字這裡指方言演唱的潮劇、白字戲。正字戲也是外來劇種，早于明初即傳入廣東海陸豐。「正字母生白字仔」表明潮劇、白字戲是講官話的外來劇種正字戲改唱方言後，吸收本地民間藝術而形成的本土地方劇種。潮劇和白字戲因為用方言演唱，得到了廣大當地民眾的喜愛而獲得了飛速的發展。而堅持以官話唱念的正字戲，因為不能被現在的觀眾聽懂，其發展走入了底谷。民國以後，正字戲不得不大量發展了不唱只做的純科白武戲。而原來優美的唱段基本上丟失殆盡。這種拋棄藝術精華以獲得暫且棲身的做法無疑是對其進一步發展的極大損害。

　　儘管目前各地的地方戲發展普遍處於衰敗的趨勢，但是我們不能將戲劇衰敗的原因簡單粗暴地歸咎於現代娛樂方式的多樣。黃梅戲是安徽省的主要地方劇種，其形成一個藝術成熟的劇種，還是近代的事。黃梅戲除了在安徽演出之外，更有民間戲班遠涉江西、浙江、江蘇、湖北、廣東、福建等地，成為國內家喻戶曉的新興地方劇種。有人甚至冠以「中國的鄉村音樂」之美稱，其傳播之廣泛可想而知。其獲得廣泛傳播與接受的原因除了其曲調簡單優美、輕鬆寫意之外，其語言能夠讓人聽懂正是一個很重要的原因。

　　綜上所述，地方戲是我國非物質文化重要的組成部分。其具有不同於其它非物質文化的特殊性。它不僅以活態的形式承載著歷史的傳統，而且也應該吸納新時代的精神進行藝術的再創造。當原來賴以生存的歷史積澱逐漸消失，「它」是否也應該在新的文化環境中汲取有

利自己的營養而成長？方言於地方戲的傳播、接受的意義正是如此。認識這一點，對於在戲劇衰敗的大趨勢中，各省地方劇種如何進行自身藝術的改革，以適應現代觀眾的欣賞習慣和審美趣味，無疑具有重要的啟示意義。

第三章
西秦戲的演出體制

第一節　西秦戲的唱腔結構分析

　　西秦戲有武戲、文戲、半文半武戲之分。唐傳故事的劇目多演武戲。水滸故事的劇目則多半文半武。武戲比較粗糙，但是古樸的武戲會讓觀眾感覺置身於古代戰場。文戲的聲腔包括正線、西皮、二黃，還有少量的昆曲、福建調和小調。正線、西皮、二黃三種聲腔的樂段一般由上下兩個樂句組成，俗稱上韻和下韻。每個樂句又分為幾個樂節，唱詞以七字或十字為主。

一　正線

　　正線是西秦戲原有的聲腔，正線曲又叫奚琴曲。在碣石、甲子一帶，民間還有此叫法。在一九五八年海豐縣文教局向福建省發文請求支持與指導海豐西秦戲劇團到福建省旅行演出時，特別注明西秦戲的正線是「正統」曲調。西秦戲的傳統劇目中，唱正線的劇目占了三分之二。如《封神榜》全傳七十五齣、《飛龍傳》全傳五十七齣、《背解紅羅》全傳二十齣、《李旦走國》全傳三十齣、《二度梅》全傳四十三齣、《大紅袍》全傳四十齣，以及四大弓馬戲《上京連》、《三官堂》、《販馬記》、《沉香打洞》等。這些劇目唱念並重，是西秦戲真正的傳統代表劇目。特別是《沉香打洞》中的《劉錫訓子》一折，基本上集中了正線曲的多種板式，成為學員入門的教材戲。

　　正線曲定 bB 調（反線又稱陰調，定 bE 調），男聲的音階範圍是

從2～i共14度；女聲的音階範圍從2～6共12度。頭弦硬子的定弦是52（陰調定弦15），提琴定弦15，三弦定563，月琴定2255。正線曲又分為二番和梆子兩類，一共十四種板式，男女分腔二十二種。

（一）二番類板式

二番類的板式有【導板】、【二番】、【慢二番】、【緊二番】、【十二段】、【五更嘆】、【流水】、【中流】、【緊板】、【哭板】。

（1）【導板】

【導板】為自由節拍的唱腔板式。【導板】名為一種板式，但並非獨立的板式，實際上只有一個樂句，並常作上句，大多在其它板式的大段唱腔之前出現，作為引子樂句使用，與其他板式連接成完整唱段。根據所見劇目中，【導板】後的板式可以是【二番】、【慢二番】、【緊二番】，如下述諸例：

《剪郭槐・殿奏》宋仁宗〔生〕唱：

【導板】寡人離開了龍書案來龍書案。

【二番】金鑾殿來了保駕臣。……

《薛仁貴回窯》柳迎春〔正旦〕唱：

【導板】柳迎春在寒窯心愁悶，心愁悶！

【慢二番】望得我柳迎春兩眼昏花。……

《剪郭槐・殿奏》包拯〔淨〕唱：

【導板】叫王朝　和馬漢　擁上金鑾殿，金鑾殿。

【緊二番】都只為子登基，母叫街……

該板式的曲詞一般出於導板的後接板式的上句，句式結構上一般分為三段。七字句的句型可為二・二・三，十字句可分為三・三・

四，最後的幾個字重複唱。旋律分為兩種形態，男生以5為落音，女生以2為落音。

　　如例一：[1]

　　這是《剪郭槐・殿奏》宋仁宗的一個導板唱段，七字句（中間一襯字「了」），「寡人——離開（了）——龍書案」，二・二・三的結構，最後三個字「龍書案」重複唱。旋律落音在5音。如例二：

1　《中國戲曲音樂集成・廣東卷》（北京市：中國ISBN中心，1993年），頁1494。論文中西秦戲的譜例均來源於《中國戲曲音樂集成・廣東卷》及《西秦戲傳統音樂唱腔探微》，以下省略。

這是女腔導板,「聽一言——嚇得我——魂飛天外」詞格為十字句三‧三‧四結構。最後的四個字「魂飛天外」重複。旋律的落音在2音。

(2)【二番】

【二番】用於敘事或者抒情的唱腔。以使用頻率來看,其為正線戲的主要板式。在正線劇目中,大量運用【二番】的板式。【二番】板式是二番唱腔中的基本板式,一板三眼,板起板落。【二番】的完整唱腔為兩句式,藝人稱為上韻和下韻。其基本句型為上下句齊言體,可為七字句或十字句。接在【導板】之後的【二番】,則由【二番】下韻起唱;以【二番】起唱的長篇唱腔,則以上韻與下韻反覆的唱。

如例三:

```
【二番】 中速
5 5 2 56│6 - - 5│5.6 3 (25 36 5│12 16 51 6.1│
金     鑾殿

25 2.3 23 5)│2 23 6. 5│5 6 56 36│5 -(65 53│
          来 了

25 2.3 52 3│3 23 25 5 32│12 16 51 6.1│25 2.3 23 5)│

5. 6 i 6 i│i i i 6 i 3│5 -(65 53 2.3 25 36 5│
保 駕        臣。
```

這是《剪郭槐‧殿奏》宋仁宗的一個【二番】唱段,接於【導板】之後,由下韻起唱。與上句【緊板】連成上下句形式「寡人離開了龍書案來,金鑾殿來了保駕臣」。例四:

适才间打马汾河过

1 = ♭B　　　　《薛仁貴回窯》薛仁貴〔老生〕唱　　　　唐　托演唱
　　　　　　　　　　　　　　　　　　　　　　　　　　嚴木田記譜

例四是《薛仁貴回窯》中老生薛仁貴的一個唱段，為男腔【二番】板式的完整上下韻格式。上下韻落音均為5。如果唱段以【二番】板式結尾，則下韻落音為6，樂器伴奏結束於1音；女腔的旋律特點有所不同。一般上韻落音3，下韻落音5，終止句的落音為6，伴奏樂器結束於1音。

（3）【慢二番】、【緊二番】

　　【慢二番】與【緊二番】的板眼形式和曲式結構、旋律特徵與【二番】板式相同，不過在速度上有區別。慢二番的拖腔加長，速度幾乎比二番慢一倍，更為適合抒情。緊二番有兩種形式，一種是一板一眼，一種是一板三眼。速度比二番快一倍或者以上，是[二番]板式的緊縮，適宜表現緊張、激動的情緒。

　　例五：

【慢二番】慢速

$\frac{4}{4}$ (0 0 0 5 | 2 5 25 532 | 12 16 51 6·1 | 25 2·3 235 5)|
　（乙大乙台　才台才 ）

(2 5 25 532 | 12 16 55 2161 |
15 32 13 | 2 - 2　1 | 12 16 0 0 | 25 2·3 235 5)|
（唱）望得我

(15 532)
3 5 3 - | 3 - 23 21 | 71 21 21 | 12 16 55 2161 |
卿迎拳　（衣）

25 2·3 235 5)| 2 - 27 1 | 23 21 16 | 16 5 - - |
　　　兩眼昏　花.

(12 16 55 2161)
2 21 5 72 | 1 - 1·2 | 12 16 0 0 | 25 2·3 235 5)|
丁山儿

(2·3 25 53)
5 11 - | 51 32 13 | 2 - - - | 25 23 65 53)|
在汾河　鯉魚打

5 - 35 | 3 - - - | 3 3 2 13 | 2 - 2·1 |
願，　　　　　至今

(12 16 55 2161)
1·2 16 0 0 | 25 2·3 235 5)| 23 21 5 - | 3 - 23 21 |
　　　　未　回　（衣）

(15 532 | 12 16 55 2161)
71 21 2 | 12 16 0 0 | 25 2·3 235 5)| 2 - 27 1 |
　　　　　　　心　不

(15 532)
1 23 21 16 | 16 5 - - | 15 21 72 | 1 - 1 12 |
安.　　　妾從

　　例五是《薛仁貴回窯》中正旦柳迎春的【慢二番】唱段。例四【二番】和例五【慢二番】中，以四分音符為一拍，每個小節為四拍。例四【二番】中上下韻用了十四小節（不計間奏），占時五十六拍；例五【慢二番】上下韻一共用了二十七小節，占了一○八拍。從中可以直觀地看出，【慢二番】在速度上幾乎比【二番】要慢一倍。

　　例六：

　　例六是《趙寵寫狀》中正旦李桂枝的【緊二番】唱段。前面的唱腔轉入【緊二番】時，一般變為四分之二拍，緊張、快速唱出。如例六所示，四分音符為一拍，每小節二拍。上下韻一共十一小節，占時二十二拍，例四【二番】板式占時五十六拍，可見【緊二番】比【二番】快一倍以上。

（4）【十二段】

　　【十二段】專用於紅面、烏面、武老生、武生等以做見長的男生行當。一板三眼，板起板落。該板式的特點之一是第一分句常重複，並且以高聲念白的方式處理；從有此唱腔的劇目觀察，唱段的句數長短並不一致。如：

《剪郭槐‧殿奏》烏面包拯的唱段：

（白）叫王朝！叫馬漢！（唱）叫王朝將香盆擺列在玉欄杆，祝告田地過往神。

（白）呀！我皇呀！我皇！（唱）保佑（呀）我主認了母，滿門焚香答謝蒼天。

《西秦戲傳統音樂探微》著錄【十二段】譜例：

（白）呀呀秦陽槃！呀呀烏雛馬！（唱）秦陽槃創世界，名揚天下。

（白）呀呀烏雛馬！（唱）烏雛馬踏出了錦繡河山。[2]

【十二段】的旋律特點見例七：

```
3 23 25 532 | 1 21.6 | 5 65 -) | 5 - 2 26 |
              (唱)叫    王  朝

6 - 6 - | 6 5 563 (35 | 2.3 25 365 | 121.6 |

5 65 -) | 5 65 2 - | 65 2 3 50 | 2 2 5.4 |
將香盆      擺列在        玉栏杆，

5 - (56 53 | 2.3 23 52 32 | 1 21.6 | 5 61 5 -) |

2 2 3 50 | 6 54 5.3 | 2 323.(5 25 2.3 52 3 |
祝告  天  地

3 23 25 532 | 1 21.6 | 5 61 5 - | 1 6 1 61 |

32 -) | 5 - 61 | i 61 65 6i | 5.( 5 55 56 53 |
过  往              神。(白)呀！保佑
```

2　嚴木田：《西秦戲傳統音樂唱腔探微》（北京市：中國文聯出版社，2007年），頁15。

　　例七是《剪郭槐・殿奏》中烏面包拯的【十二段】唱腔。如上所示，「叫王朝將香盆擺列在玉欄杆，祝告田地過往神」中，間奏一共有十二板，像這樣弦頭、句逗、過門等加起來一共十二板，故名【十二段】；十二板一般會占用十二小節以上，則弦頭、句逗、過門等至少占用了四十八拍。所以，演員有充分的時間做各種功架，在唱的同時突出做派。配上打擊樂，動作性強，富有表現力。

（5）【五更嘆】

　　【五更嘆】是帶節奏的散板唱腔。其特點是男女同腔，緊打慢唱；詞格以三字或四字重複為引子，如例八：「包三娘，包三娘……」；又如「我耳邊廂，耳邊廂……」、「聽譙樓鼓，譙樓鼓……」，後必接梆子類中的平板下句。

　　如例八：

　　例八是《雷神洞·送妹》中旦趙京娘的【五更嘆】唱段。【五更嘆】「包三娘包三娘，包三娘包三娘……」有提醒對方注意的意思，與【平板】下句「妹子言來聽端詳」組成上下韻的完整結構。

（6）【緊板】

　　男女同腔，是緊打慢唱的唱腔板式。雖名為「緊板」，但節奏自由、舒緩。從目前所見到的譜例來看，一般接在表示大段敘述的其它板式後面，用於抒發強烈的感情。【緊板】前的板式可以是【平板】、【十二段】、【三股分】，如：

　　《劉錫訓子》老生劉彥昌的唱段：
　　【三股分】：……為父花園去觀花，只見嬌兒哭高聲，將你悄悄抱回家，後堂王氏產秋兒。（上句或下句為一韻，一共有20韻。）
　　【緊板】：後堂王氏不是親生母，華岳聖母是你親娘。……
　　《剪郭槐·殿奏》烏面包拯的唱段：
　　【十二段】：……保佑我主認了母，滿門焚香答謝蒼天。（白）呀！叫馬漢！與相爺（唱）叫馬漢與相爺……（約有3個完整的十二段板式。）
　　【緊板】：來更裝來更裝……
　　《販馬記·哭監》老生李奇的唱段：
　　【平板】：……老囚受不盡五刑苦，無奈何當公堂來寫招供。（上句或下句為一韻，一共23韻。）
　　【緊板】：老爺若還回衙轉，翻了口供超我生！

　　該板式詞格一般為上下句，如例九：

例九是《劉錫訓子》老生劉彥昌的【緊板】唱段。一般上句落音6，下句落音5。如果是終止句時，則落音為1。

（7）【流水】

【流水】仍以上下韻為一個樂段。特點是男女分腔，有板無眼，緊打慢唱。唱腔節拍有相當的自由度，但樂隊伴奏則有固定且快速的節拍。它可以單獨起調演唱。如《劉錫訓子》沉香的唱段，這種格式的【流水】前面開始有過門，上韻和下韻之間亦有過門。

如例十：

　　例十是《劉錫訓子》中生沉香的【流水】唱段。它的基本結構為：（過門）小沉香淚汪汪跪在塵埃地，尊聲老爹爹你聽知。男腔上句落音6，下句落音5或者2，如果是終止句，則落音是5。

　　【流水】也可以接在其它板式後面，如例十一：

　　例十一是《秦香蓮·鍘美》中正旦秦香蓮的唱段。它的基本結構為：（【二番】……我有心向前）接【流水】：把他見，誰在後來誰在

先。她富貴（來）我貧賤，貧而有志秦香蓮。我大模大樣一旁在，她問一聲我答一言。接於其它板式後面的【流水】，首句唱腔為下句，如「……把他見」。女腔的【流水】板，終止時的最後三個字，必須採用【緊板】的板式唱法，稱為「叫散」。

（8）【中流】

【中流】是二十世紀六十年代海豐西秦劇團的新創板式。將【緊板】與【流水】兩種板式糅合而成，所以兼有【緊板】和【流水】的特點。

例十二：

例十二是《秦香蓮·鍘美》中公主的一段唱腔。如譜例所示，【中流】詞格是上下句格式，以1／4記譜，有板無眼。女腔上句落音在1（有時候落音3），下句落音在5，如果在終止句，一般落音為2或5。男腔上句落音6，下句落音2或5，終止句一般落音5。

（9）【哭板】

【哭板】是自由的散板唱腔，多用於悲劇性的陳述、哭訴等場合。一般夾在兩個板式或者某一板式的上下句中間。如：

《劉錫訓子》正旦王桂英的唱段：

【二番】：……王桂英站前堂淚汪汪，向前去問一聲小小沉香。

【哭板】：（咿），我的，我的沉香兒……

【二番】：沉香兒你們哥弟哪一個將光保來打死，在娘臺前細說
　　　　　分明。

《剪郭槐·殿奏》宋仁宗唱段：

【二番】：（宋仁宗唱：）……，金鑾殿來了保駕臣。用龍翅插
　　　　　在（白）虎背後呀！

【哭板】：（包拯唱：）（呀）我的先皇，（呀呀），先皇！

【緊二番】（宋仁宗唱：）只見他悲悲切切哭叫先皇。

《西秦戲傳統音樂唱腔探微》著錄【哭板】譜例：

【緊板】：我回頭就把妻來叫，（上句）

【哭板】：（呀），我的賢妻（呀）……

【緊板】：我今言來你細聽。（下句）[3]

男腔用語氣詞「呀」開頭，如「呀，我的先皇……」，女腔用語氣詞「咿」開頭，如：「咿，我的夫郎……」。如例十三：

3　嚴木田：《西秦戲傳統音樂唱腔探微》（北京市：中國文聯出版社，2007年），頁23。

　　例十三是《剪郭槐・殿奏》中烏面包拯的【哭板】唱段。包拯的唱夾在宋王唱腔「用龍翅插在（白）虎背後呀，只見他悲悲切切哭叫先皇」中間。

　　以上二番的各個主要板式的樂句或者樂段中，一般有長過門伴奏。不管過門的裝飾音如何豐富，但其旋律大體相同。特別是最後一句的旋律一般要歸為 $\underline{12}\ \underline{16}\ \underline{55}\ \underline{61}\ |\ \underline{25}\ 2{\cdot}3\ \underline{23}\ 5\ |$ ，不管唱腔落於何音，過門都回復至5音結束。

（二）梆子類板式

　　梆子類的板式包括【平板】、【梆子】、【巴山反】、【三股分】。

（1）【平板】

　　【平板】名為「平板」，有板式四平八穩之意。它可以單獨起調唱，也可以接在其它表示引導的板式後面。如果是接在其它板式後面，則以【平板】的下句起唱。如：

> 《販馬記・寫狀》正旦李桂枝唱段：
> 【平板】：（過門）未曾我未曾開言先流淚，提起苦來苦倍痛。
> 　　　　……
> 《雷神洞・送妹》旦趙京娘的唱段：
> 【五更嘆】：包三娘包三娘，包三娘包三娘……
> 【平板】：妹子言來聽端詳。……

　　一般用於大段敘述或抒情，其詞格通常是大段的上下句形式。其開頭兩句有提示引出敘述的作用。如：

> 《雷神洞・送妹》唱段：

【平板】：（京娘：）妹子言來聽端詳。昔日裡有個隋煬帝，月
臺之下戲鶯英。那鶯英那鶯英，那鶯英那鶯英，他們
本是親哥妹，何況你我結拜哥妹情。

【平板】：（趙匡胤：）隋煬廣他本是個無道君，為兄怎比那昏
王。當初有個關大帝，……

《販馬記》唱段：

【平板】：（正旦李桂枝：）未曾我未曾開言開言先流淚，提起
苦來苦倍痛。家住在漢中府褒承縣，鄰友裡居（住）
在馬頭村。……（上句或下句為一韻，一共有37韻。）

【平板】：（老生李奇：）夫人請告謝銀川府，提起苦來苦倍痛。
家住在漢中府褒承縣，鄰友裡居住馬頭村。……（上
句或下句為一韻，一共23韻。）

又如例十四：

例十四是《販馬記·寫狀》正旦李桂枝的唱段。如上所示，唱腔
為一板一眼，眼起板落。女腔上句落音2，下句落音1。男腔則上句落
音6，下句落音1。

（2）【梆子】、【巴山反】

　　【梆子】：一板一眼，男女同腔，上下句均落音5。從所見譜例觀察，唱腔的詞格為上下句形式，而且下句末三字重複。如：

　　　　《雷神洞・送妹》唱段：
　　　　【梆子】：趙大哥送妹到路旁，菜籽開花滿地黃，滿地黃。
　　　　　　　　　京娘好比花中蕊，大哥好比採花郎，採花郎。
　　　　《西秦戲傳統音樂唱腔探微》著錄【梆子】譜例：
　　　　【梆子】：尊一聲大哥一旁站，細聽妹子說端詳，說端詳。[4]

　　【梆子】旋律特點如例十五：

4　嚴木田：《西秦戲傳統音樂唱腔探微》（北京市：中國文聯出版社，2007年），頁26。

【巴山反】是在【梆子】的基礎上稍加變為而成。如例十六：

【巴山反】　中速

2/4 (0　05 | 2 5　25 532 | 1216　5161 | 252)　53 5
（乙大　乙台　才台　才）　　　　　　　　　　　　　　趙　玄

5 61　6535 | 2.（5 | 3432　1235 | 2）21 2 | 2 5　1
郎　　　　　　　　　　　　　送　　　　妹

2.　1 | 2.　3 | 5.　3 | 23 21 | 61 5　6 | 6 0（35
到　　　路　　　旁，

6 7 5 |6）66 | 2.1　61 6 | 6 3　2 7 | 6（765　356）
菜籽　开　　　　　　　　　　花

7 6　67 2 | 22　5.6 | 1（7276 | 55　2532 | 1）53 5
滿　地　黃。　　　　　　　　　　　　俺玄

如上例十五【梆子】和例十六【巴山反】，兩種板式均一板一眼，眼起板落。前面過門和旋律的前三小節相同，均為：

【梆子】　中速

2/4 (0　05 | 25　2532 | 1216　5161 | 252)　53 5 | 5 61　65 3
（乙大　乙台　才台　才）　　　　　　　　　　　趙　大

53　2（5 |
哥

【巴山反】的旋律從第一樂句的第一分逗的間奏（第四小節）開始出現變化，自成一格。造成上下韻的落音與【梆子】不同：上句落音6，下句落音1。另外，在詞格上也與【梆子】稍有不同，下句的末三字不重複。如：趙玄郎送妹到路旁，菜籽開花滿地黃。

（3）【三股分】

　　【三股分】用於唱腔旋律節奏由慢至快，敘述或抒情由舒緩至急促、激動之處。所見的材料看，【三股分】前面可以接【慢二番】，後面一般接節奏自由又能充分抒發感情的【緊板】。旋律特點如例十七：

```
                          【三股分】中速              渐快
1  -  -  - )|   )0(   | 1/4 (| 乙大 | 大冬 | 将 | 乙乙 | 51 | 61 |
              (白)上写着：

   快速
24 | 32 | 1256 | 1)3 | 351 | 35 | 35 | 1235 | 2 (325 |
       (唱)上     写着  叮叮  当当  一  尊  神，

612) | 05 | 561 | 22 | 216 | 1 (216 | 561) | 03 | 35 |
      泥    造  金身  刀雕  成，          咽    喉

35 | 3213 | 2 (325 | 612) | 01 | 122 | 56 | 61216 |
告有  三分    气，        愿  与你  同床  共枕

1 (216 | 561) | 03 | 35 | 35 | 11 | 2 (325 | 612) |
眠。          圣   母   回转  华岳  庙，
```

　　例十七是《劉錫訓子》中老生劉彥昌的唱段。行腔由中速至快速。男女同腔，有板無眼，上句落音2，下句落音1。

二　皮黃

　　皮黃聲腔是乾嘉以後，西秦戲從徽戲、漢劇等皮黃劇種中吸收的。大部分的皮黃劇目西皮和二黃分開運用，有些劇目只唱西皮，有些劇目只唱二黃。只有小部分是皮黃合用的。

　　西皮是西秦戲的「三十六本頭」主要唱腔，如《斬秦梅》、《斬洪建》、《斬梅景》、《斬王吉》等三十六種故事性強、行當齊全的戲。每本戲分為上下集，有七十二齣。其中《轅門罪子》一折基本集中了西皮的各種板式，也是學員入門學唱西皮的教材戲。

　　西皮定 D 調，男聲音階從3～i共13度，女聲音階從3～6共11度。頭弦硬子定弦63，提琴定弦為36，三弦定弦651，月琴定弦5522。板式有【導板】、【左撇慢板】、【緊慢板】、【十字中板】、【二六】、【快二六】、【緊板】、【嘆板】、【哭板】等。【左撇慢板】是武生和紅淨特有的板式，其它的板式特點與各地的皮黃劇種大體相同。

　　二黃的傳統代表劇目有《李豹責女》、《五臺會兄》、《女綁子》、《橋頭別》、《路頭別》、《船頭別》等。板式有【導板】、【慢板】、【左撇慢板】、【紅淨慢板】、【平板連】、【三股分】、【疊板】、【流水】、【緊板】、【嘆板】、【哭板】等。二黃定 D 調（反二黃定 G 調），男生音階從2～i共14度；女聲從2～6共12度。西秦戲的藝人認為，西秦戲的二黃與廣東漢劇的二黃非常接近。

西秦戲的西皮與粵劇、京劇、漢劇的西皮板式比較一覽表

板眼	西秦戲西皮	粵劇梆子	京劇西皮	漢劇西皮
散板	倒板	首板	導板	倒板
無眼板	緊板	滾花	慢板	快板
一眼板	二流（中板）	中板	二流	二流
一眼板	緊二流（快中板）	快慢板	流水	流水
一眼板		慢中板	中板	中板
三眼板	慢二流	慢板	慢板	慢板
散板	慢板	嘆板	散板	散板
散板	嘆板	哭板	哭板	哭板
	哭句			

<p align="center">西秦戲二黃與漢劇、粵劇、京劇二黃板式比較一覽表</p>

板眼	西秦戲二黃	漢劇二黃	粵劇二黃	京劇二黃
一眼板 無眼板	流水 （緊中慢）緊 板	原板快板	二流 快慢板 快板	原板 快三眼 快板
散板 散板	倒板 哭句	倒板 哭板	首板 哭板	導板 哭板
三眼板	慢板	慢板	慢板	快三眼
	三股分			
一眼板	平板連	四平調	西皮	四平
一眼板正板				
散板	嘆板	嘆板	嘆板	散板

三　雜調

　　除上述三種聲腔外，西秦戲中還有幾個昆曲劇目，如《六國封相》、《八仙聚會》（開頭唱「福建調」，其餘唱昆）、《李賢得道》等。保存在西秦戲中的昆腔牌子，有「山坡羊」、「風入松」、「鐵燈籠」、「墜子」、「直立子」、「火焰嶼」、「掃江南」、「掃尾聲」、「緊催鼓」、「慢催鼓」、「哭皇天」、「上小樓」、「下小樓」、「哭相思」、「朝天子」、「粉蝶」、「昇平樂」、「一江風」等，約有上百個，但很少用。

　　個別小戲，還採用民間小調。

第二節　西秦戲的樂隊與樂器

一　西秦戲樂隊與樂器概說

西秦戲的樂隊俗稱後棚，分文畔和武畔。樂隊中有「八張交椅、十一條線」的說法。

文畔主要是管弦樂。弦樂主要有頭弦、提琴、三弦、月琴等。「十一條線」指西秦戲傳統的弦樂伴奏樂器，即：頭弦（俗稱「硬子」）兩條線、二弦（即提琴）兩條線、三弦三條線、月琴四條線。頭弦由第一嗩吶手（大吹）兼任，提琴由司鼓手兼任，三弦由第二嗩吶手（二吹）兼任，月琴由工鑼手兼任。

頭弦（圖五）：形制如京胡，比京胡稍大。由琴桿、弦軸、千斤鉤、琴筒、振動膜、琴馬、琴弦和琴弓等組成。琴筒用毛竹製成，筒的一端蒙蛇皮。用兩根絲弦，較細的弦繫在下軸，稱為外弦，較粗的弦繫在上軸，稱為裡弦。現在多用鋼絲弦，發音清脆響亮。

提琴：又稱大管弦，以植物劍麻（俗稱籬笆）的根莖挖空作琴筒，蒙以桐板。筒長二十八釐米，面直徑約十釐米，用硬木棍做轉軸。定弦15（反線為52），音色柔和、寬厚。演奏講究沉弓潤指和疏弓密指相結合。（圖六）

吹奏樂器有號頭、大、小嗩吶、笛子等。嗩吶，是提綱戲中唯一的文場伴奏

圖五　頭弦　　　　　圖六　提琴

樂器。由哨、氣排、侵子、杆、和碗五部分構成。木製的杆上開有八個排氣音孔，杆的上端裝有銅質的侵子，侵子上面套有氣排和蘆葦做的哨，杆下安著碗。嗩吶分為大、中、小三種，劇團一般有兩把大嗩吶。大嗩吶的杆長一尺二寸五到一尺二寸七，其中最常用的是一尺五寸杆。這種大嗩吶一般流行於北方，吹起來聲音低沉宏亮。嗩吶還用來定調。按照傳統的規定，日場定正工調（1=♭E）；夜場首齣如果是大傳戲，定六字調，如果是本頭戲，則用凡字調；第二齣多演文戲，常用上字調，第三齣則用乙字調或尺字調。

　　武畔主要是打擊樂。打擊樂器有：卜魚、鼓頭、大鼓、班鑼（雙面）、工鑼、大鈸、廣鑔、響盞、蘇鑼、蘇鈸、小鑼、小鈸等。「八張交椅」指八名擊樂人員，具體分工為：頭吹（第一嗩吶手）、二吹（第二嗩吶手）、鼓頭（司板手）、大鼓（司鼓手）、班鑼（一人打雙面鑼）、工鑼、大鐃（中鑔）、響盞（小手鑼）。

　　西秦戲最主要的打擊樂器：卜魚，又稱木魚、板，敲擊樂器。用酸枝木製成，約二十五釐米長，呈長方形。從方木的一側開邊挖槽，以小木槌或竹棍敲打其正面發音。分高音和低音兩種。（圖七）

圖七　卜魚

　　不同的聲腔所用的打擊樂器有所不同。適用於正線曲的打擊樂器有：班鑼、小板鼓、大皮鼓、搖板，工鑼、大鈸、響盞、班鑼；適用於西皮劇目的打擊樂器有：長桶鼓、低音木魚、丁鑼、廣鑔、班膽

（高音手鑼）；適用於二黃劇目的打擊樂器有：小皮鼓、高音木魚、低音木魚、大蘇鑼、響盞。

　　二十世紀五十年代以後，在原有樂器的基礎上，陸續增加了揚琴、高胡、二胡和大提琴，樂隊的人員也增加到十二人左右。

西秦戲樂器與聲腔分布表

名稱	武戲	正線	二黃	西皮	備註
頭吹	嗩吶	二弦	二弦（笛子）	二弦	二黃間用笛，皮黃有時候用喉管
二吹	嗩吶	三弦	三弦	三弦	
頭手	空鑼	月琴	月琴	月琴	
大鼓	大鼓	提琴	提琴	提琴	正線提琴為大管弦，皮黃用竹弦
鼓頭	鼓頭、板	鼓頭、板	鼓頭、板	鼓頭、板、小鼓	鼓頭即單皮鼓，還用木魚
銅鑼	大鑼	鈸仔	蘇鑼、鈸仔	丁鑼	
大鬧	大鬧	大鬧	蘇鑼	大鈸	
把崗	響盞	響盞	響盞	蘇盞、班膽	把崗為兼職樂手

圖八　西秦戲早期樂隊位置圖[5]

5　嚴木田：《西秦戲傳統音樂唱腔探微》（北京市：中國文聯出版社，2007年），頁80。

圖九　西秦戲後期樂隊位置圖[6]

二　西秦戲與秦腔主要伴奏樂器比較

二十世紀五十年代末，陝西秦腔劇團到廣州演出，一九六〇年海豐西秦戲劇團赴陝西秦腔劇團學習。兩地對兩個劇種的音樂伴奏、板式等專門做了對比，情況如下：

西秦戲與秦腔樂器對比一覽

	秦腔	西秦戲（正線為例）
文畔	牛勰弦（定弦63）	二弦（定弦52，主要樂器）
	板胡（定弦15，主要樂器）	提胡（定弦15）
	月琴（定弦1155）	月琴（定弦1155）
	笛子	三弦：563
武畔	干鼓、暴鼓（全場指揮）	鼓頭（全場指揮）
	堂鼓、戰鼓（武戲）	大鼓（武戲）
	梆子（正板）	卜魚
	牙子（眼板）	飾板（即甲的牙子，正板用）
	小鈸、大鈸、手鑼、蘇鑼	小鈸、大鈸、手鑼、蘇鑼、雲鑼

6　《中國戲曲音樂集成》廣東卷（北京市：中國ISBN中心，1993年），頁1493。

	秦腔	西秦戲（正線為例）
調式	5調式	男喉是5調式，女喉是2調式
板式	慢板、二六、尖板、帶板、倒板、滾板	二方、平板、平板連、梆子、十二段、三股分、五更嘆、倒板、緊板、嘆板、流水

當時交流的結論是：

一、文畔只有月琴相同，牛觔弦與西皮弦定弦相同。

二、笛子是秦腔不可缺少的樂器，西秦戲卻只在小調時用。

三、逐年來兩個劇種同樣增加二胡、揚琴、低胡等。

四、秦腔沒有皮黃調和正線曲之稱，就是秦腔。

五、在演唱中，秦腔自始至終無需變調，西秦戲卻要變調（轉弦）

六、秦腔定調為 G，西秦戲定調為 C，西秦戲的變調等於秦腔的 G。

七、關於調式，秦腔是5調式，西秦戲的正線男喉是5調式，女喉是2調式；從調式看，只有正線男喉和秦腔相近。

八、秦腔音樂的特點是分花音（以365為主音）和哭音（以47為主音），西秦戲沒有。

九、西秦戲的曲板男女分腔，秦腔不分。

十、板式概不相同。

以上是秦腔和西秦戲在二十世紀五十～六十年代比較的結果。秦腔自從明末清初傳入廣東之後，歷經三百多年之久。儘管現在的秦腔和西秦戲當時同出一源，但分途後各自隨著人們的審美觀念的變化而有了很大的發展和變化。由此出現調式、調性、板式乃至男女分腔的區別也不足為怪。但從主要的伴奏樂器來看，我們仍然可以找到它們

的相似之處。秦腔和西秦戲都用月琴，這勿需贅言；此外，秦腔的牛觔弦又名二股弦、二弦子、硬弦；目前西秦戲的二弦也俗稱硬子，應該是繼承了秦腔入粵時的稱呼。直觀上看，文場四件主要樂器中有兩件是相同的。

四十年代，王昭猷的〈秦腔紀聞〉一文「秦腔亂彈戲中樂器之名目及應用」條目下列舉了秦腔的弦索類樂器主要有「二弦、三弦、月琴、胡琴、提琴」五種。原文如下：

> 二弦（即奚琴）俗亦謂之二股弦，其弦以皮為之，發音高亢，與梆子相配。在秦腔中，為弦索主器。
>
> 胡琴，俗亦謂之二胡，普通皆曰胡胡兒。其弦以絲為之，亦兩弦，一母一子，母弦為宮，子弦為商，音調清揚，常與二弦相伴，剛柔並用，稍得中和，故秦劇中弦索，皆以此二者為主也。
>
> 月琴、三弦，舊時秦劇中常用之，自新聲漸繁，宮商異調，琤琮逸響，不敵絲竹之音，日久高手失傳，遂成散絕。今雖有人提倡，恢復此器，但世風已變，復古極難，人情從同，孰能屏繁會而聽希聲哉。
>
> 提琴一器，舊時秦腔諸戲，亦無用者，今則好事者加入二弦胡琴之間，剛柔並濟，可以配音，不用亦不關重要。[7]

這裡的胡琴，「普通皆曰胡胡兒」，就是指板胡。從王昭猷的文章可以知道，起碼在二十世紀四十年代以前，秦腔的文場樂器主要有二弦、板胡、月琴、三弦、提琴五種。西秦戲主要的弦撥樂器是二弦、提胡（也叫提琴）、月琴、三弦。除了秦腔多了板胡伴奏以外，其它的四件樂器都相同。

7　陝西省藝術研究所編：《秦腔研究論著選》（西安市：陝西人民出版社，1983年），頁42。

板胡

　　秦腔目前的領奏樂器是板胡。板胡又稱為呼呼、梆胡、秦胡、胡呼、大弦、瓢等，是中國擦奏弦鳴樂器。因琴筒上蒙木板而得名。板胡是多種梆子腔及北方其他一些地方戲曲、曲藝的主要伴奏樂器。陝西、山西、甘肅流行最為廣泛。板胡形制大部分與二胡相同，主要區別在琴筒和千斤。琴筒又叫瓢，圓筒形，用椰子殼製作，也有用木質、銅質或竹筒的。琴筒前口蒙桐木板。弓杆比二胡弓子長而粗，弓毛多而堅硬。千斤又稱腰馬，用牛角或紅木製作，與二胡千斤所用材料不同。琴弦為絲弦或鋼絲弦。

　　板胡用於秦腔梆子劇種的歷史並不是很長。直至清代咸豐以後，才有梆子腔用呼呼（板胡）的明確記載。王芷章《清代伶官傳》卷三記載：「武奎斌小名曰喜，晚年人稱老喜，直隸河間人。幼從王老喜習藝，為晚清呼呼第一名手。同光之年搭雙順和班。」[8]雙順和與全勝和、瑞勝和、源順和、慶順和等，是當時北京的梆子腔戲班。文中另外一條記載是：「王玉海本作永海，外號鐵頭，直隸順義縣人，生於同治二年癸亥。幼在本地戲班習藝，後入京師，以梆子呼呼知名」[9]。大約在清代末年，河北梆子等開始使用與二股弦同音高的小板胡，並取代了二股弦的作用和位置。這種板胡的定弦和演奏方法與二股弦完全一致，這便是高音板胡的前身。到了二十世紀三十年代前後，秦腔、河南梆子等用中音的大板胡代替了二弦子。這種板胡的音色與二弦子截然不同，定弦為五度或四度，這便形成了中音板胡。晉劇是將板胡和二弦子並用，不過所用之板胡音色更為低沉，形成了次中音或者低音板胡。「據年老的音樂工作者和一些從事板胡演奏的前輩們所

8　王芷章：《清代伶官傳》卷3，北京市：中華書局，1936年。

9　王芷章：《清代伶官傳》卷3，北京市：中華書局，1936年。

談，板胡一名大約在四十～五十年代期間產生的。」[10]當然，現在陝西的同州梆子、西安秦腔、漢調桄桄，山西、內蒙古中部和西部、河北西北部的蒲州梆子、中路梆子（晉劇）、北路梆子，河南梆子、山東梆子、河北梆子等梆子劇種，其主奏樂器均為板胡。另外還有用於紹興高調中的板胡和用於廣東音樂、戲曲、曲藝中的椰胡。它們在琴筒大小、琴杆粗細、弦軸長短、琴弦的使用及音色等方面，各有差異。

二弦

　　板胡作為領奏樂器之前，秦腔的領奏樂器是二股弦。二〇〇七年暑假，筆者到陝西考察時，聽老藝人回憶，二股弦原來一直是秦腔的領奏樂器。秦腔樂隊的樂器組合，在二十年代還用二股弦、板胡、月琴、中音三弦、提琴、笛、大嗩吶兩支。到了上個世紀三十年代，板胡取代了二股弦的領奏地位，甚至逐漸廢棄不用。有些秦劇團還減去了月琴，板胡也只用一個。一九三八年，秦腔大家李正敏首倡加進二胡。到了五十年代，陸續加進揚琴、琵琶、笙、箏、低胡等。近年來再次簡化，一般用秦腔板胡、二胡、琵琶、小三弦、揚琴、大嗩吶（兩支）和大提琴等部分西洋樂器。秦腔早期的領奏樂器二股弦，在四川被稱為蓋板子（如下圖）。琴筒用桐木或者竹製，一端蒙桐木板。琴筒長約十三公分，琴杆長約六十公分，張二弦，琴弓竹製。傳統的二股弦內外弦按照 la-mi 五度調弦，常用調是 G 調和 F 調。目前在陝西的其它一些比較偏僻的農村或者當地的小劇種如碗碗腔、弦板腔等還用二股弦作為領奏樂器。

10 吉喆：〈從我國弓絃樂器的發展初探板胡的淵源〉，載《交響》1986年第1期，頁46-47。

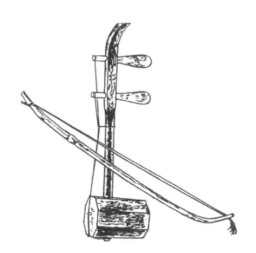

圖十　蓋板子

　　秦腔早期使用「二弦」，又稱奚琴。王紹猷《秦腔紀聞》載：「奚琴即今秦腔所用者（俗名二弦子），其形將木杆納諸端下筒內，其筒方圓或六楞不等，槽面覆以桐木薄板，稜二弦，竹弓繫馬尾，納兩弦間，軋之發聲，音高而橫，與胡琴覆蛇皮者不同」。又載：「二弦（即奚琴），俗亦謂之二股弦，其弦以皮為之，發音高亢，與梆子相配，在秦腔中，為弦索主器。」[11]可見，奚琴的特徵是琴筒、琴杆均為木製，琴筒的一端蒙薄桐木板。原來內外兩弦用牛筋製成，現在用鋼絲弦。形制跟蓋板子相同，但秦腔的二股弦琴筒是圓形的。筆者到大荔考察秦腔的時候，大荔秦劇團的老藝人告訴我們，他們的領奏樂器是奚琴，又稱為二弦或硬弦。奚琴在明代已流行於南方。泉州開元寺壁畫中有飛元樂伎拉二弦的圖像。開元寺建於唐代重修於明代，其壁畫中還有嗩喇等樂器。徐渭在《南詞敘錄》中說：「中原自金、元二虜猾亂之後，胡曲盛行，……至於喇叭嗩喇之流並其器皆金、元之遺物

矣。」[12]可見，其壁畫應該是明代重修時所作，壁畫中所反映的樂器當是明代流行的樂器。鍾清明的《胡琴起源辨證》指出：「二弦是明清戲種的主奏樂器，二弦也應在元末明初形成。」[13]

　　西秦戲目前的領奏樂器是硬子，西秦戲的藝人告訴我，硬子也稱為西秦弦。形制如同京胡，只是比京胡稍大一些。其特徵是琴筒和琴杆均為竹製，琴筒的一端蒙蛇皮。張兩根弦，原來用絲弦，目前用鋼絲弦。這種形制與皮黃類的領奏樂器極其相似，只是在尺寸大小上有所區別。藝人中歷代相傳的硬子伴奏秘笈是講究「沉弓潤指、疏弓走指」。其名為「硬子」，按理說是承襲了秦腔原來的領奏樂器「硬弦」的俗稱，但為什麼形制卻有質的區別？

　　與西秦戲同處一隅的正字戲劇團裡，樂隊的師傅告訴我們，正字戲的領奏樂器是奚琴（圖十一）。正字戲的樂隊一般七人，分文武場，文場的頭吹為領奏嗩吶兼掌奚琴，二吹為輔奏嗩吶。正字戲的聲腔有正音曲、昆腔、雜調和皮黃腔。正音曲屬於長短句的曲牌連綴體。奚琴即用於正字戲的正音曲，並作為主奏樂器。《中國戲曲音樂集成·廣東卷》正字戲條記載：奚琴「又稱大管弦，是正音曲的領奏樂器。以植物劍麻（俗稱籤筅）的根莖挖空作琴筒，蒙以桐板。音色柔和、寬厚。定弦15（反線為52），演奏講究沉弓潤指和疏弓密指相結合」[14]。《中國戲曲志·廣東卷》正字戲音樂欄又載：「大管弦，也稱提琴。琴筒以龍舌蘭根莖為料，面蓋薄桐板。筒長二十八釐米，面直徑約十釐米，用硬木棍做轉軸，其左端呈橢圓型。大管弦定弦5-1（bB調）。演奏時多用滑指、揉指，音色渾厚柔和」[15]。在海陸豐的白字戲

12 〔明〕徐渭：《南詞敘錄》，《中國古典戲曲論著集成》（三），北京市：中國戲劇出版社，1980年。

13 鍾清明：〈胡琴起源辨證〉，《天津音樂學院學報》1989年第2期，頁37。

14 《中國戲曲音樂集成·廣東卷》（北京市：中國ISBN中心，1996年），頁1325。

15 《中國戲曲志·廣東卷》（北京市：中國ISBN中心，1993年），頁231。

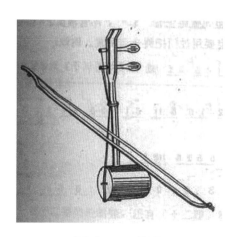

圖十一　奚琴

中，也曾用奚琴作為文場的主奏樂器。《中國戲曲音樂集成・廣東卷》白字戲條記載：「大管弦，又稱提琴。用露箆篰莖製作，弦線用麻，弦柱短且粗，弦筒大約一二〇毫米，音色渾厚略帶沉悶，具有古樸的特點。弓法講究暗力，短促的掇弓。原曾為主奏樂器，但由於音域窄，把位少，製作原始、粗糙，已經逐漸變為輔助樂器。」[16]

　　西秦戲、正字戲與白字戲三個劇種均活躍在汕尾海陸豐地區。三個劇種之間的藝術交流非常密切。奚琴本是北方胡人之樂器，正字戲和白字戲的樂隊中運用奚琴，肯定是受了從北方來的西秦戲的影響。西秦戲的硬子實際採取了偷樑換柱的手法，目前的硬子是皮黃劇種的京胡，原指秦腔的領奏樂器硬弦，也稱為二弦、奚琴。目前西秦戲硬子伴奏所謂「沉弓潤指、疏弓走指」的秘笈，實際是奚琴的伴奏要訣。當地百姓說的西秦弦，其實指的是「奚琴弦」。他們說的聽西秦，應該原指聽奚琴，後因「西秦」與「奚琴」同音，便誤以為西秦了。

　　可見，西秦劇團現在的領奏樂器「二弦」實際上已經名不副實。「硬子」的名稱只是在稱呼上沿襲了原來秦腔「硬弦」的說法，形制

16 《中國戲曲音樂集成》廣東卷（北京市：中國ISBN中心，1996年），頁1658。

上就是京胡的一種。二股弦和京胡的質的區別在於琴筒的一端是否蒙桐木板還是蒙動物皮。京胡的稱呼因京劇而得名，隨著京劇藝術的成熟，在二十世紀五十～六十年代才稱為京胡。京胡起初也是隨著皮黃腔的發展而發展起來的，是胡琴發展到後期的一個分支。清李調元《劇話》曰：「胡琴腔起於江右，今世盛傳其音，專以胡琴為節奏」。此處所說的胡琴，就是京胡的前身。目前的皮黃腔戲曲劇種如京劇、漢劇、徽劇、宜黃戲等的主要伴奏樂器，儘管叫法不一，但形制大體一致。琴筒和琴杆用竹製，琴杆有千斤。琴筒因各個劇種不同而有大小區別，一端蒙蛇皮。兩根弦，按五度關係定弦，發音剛勁嘹亮。據說早期的京胡琴筒較小，琴杆也較短，後來才加大了琴筒，加長了琴杆，並且變軟弓為硬弓。一個樂隊一般有兩把京胡，一把用於拉西皮，一把用於拉二黃。西皮京胡的筒子比二黃京胡稍小，音色更為尖、亮，善於表現高亢激昂的情緒。二黃京胡的筒子稍大，發音較為蒼老、純樸，善於抒情，表達低迴婉轉的情緒。目前西秦劇團的二弦（硬子，圖十二）形制與京胡（圖十三）極為相似，只是琴筒稍比京胡的大一點。並且西秦戲的老藝人同樣認為劇團樂隊有兩把「硬子」，一把琴筒稍大的用來拉二黃，一把琴筒稍小的用來拉西皮。

圖十二　二弦

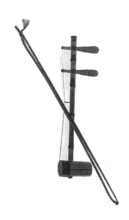

圖十三　京胡

　　為什麼會出現偷樑換柱的現象？這與西秦戲受皮黃劇種影響有
關。西秦戲的聲腔中包括正線、二黃、西皮和一些雜調。正線一直被
認為是「西秦戲的本腔」，即西秦戲原有的聲腔。皮黃腔是後來吸收
皮黃劇種時添加的。正線原來應該也不稱為正線，之所以稱為正線，
正是要區別於新增的皮黃聲腔以示正宗。「正線」的名稱也是源於伴
奏樂器硬子的定弦，表明這種定弦才是正宗的。

　　西秦戲用京胡伴奏可能是受了徽劇和漢劇的影響。歐陽予倩在
《試談粵劇》中指出，清代中葉，廣東在一個時期徽班很盛行，徽班
不僅傳給廣東伶工西皮（梆子）二黃的一套，同時也把武術帶了過
去。歐陽予倩《試談粵劇》云：粵劇「學習亂彈大約是從徽班學的，
也和桂戲、祁陽戲一樣，最初是接受了徽班的一套技藝。……廣東伶
工是從安徽班子和湖南祁陽班子接受了梆子二黃的。」[17]隨後又說：
「麥嘯霞說粵劇的底子是漢戲，粵劇伶工也承認，但是直接由漢戲轉
變為粵劇的跡象很少，而直接受徽班的影響的確很大。許多的徽班把
梆子、二黃帶到廣東，由外江班全盛漸成為本地班與外江班並立，再
稱為彼此合併，最後本地班獨盛。」[18]粵劇的梆子是受西秦戲的影
響。但勿庸置疑，徽班帶來的二黃給粵劇帶來了很大的影響，當然也
同樣給廣東的其它劇種帶來巨大的影響。

　　徽戲是乾隆年間在廣州從事商貿活動的徽商帶來的。乾隆二十四
年（1759），清政府下令限定廣州為對外通商的唯一口岸。於是全國
各地的對外商品貿易都雲集廣州。出口的商品種類繁多，琳琅滿目，
操不同口音的外地人穿梭往來。廣州對外貿易的國家包括了英吉利、
荷蘭、法蘭西、丹麥、瑞典、普魯士等國，而以英國占首要地位。

17 歐陽予倩：《試談粵劇》，《中國戲曲研究資料初輯》（北京市：中國戲劇出版社，1957
　年），頁108。

18 歐陽予倩：《試談粵劇》，《中國戲曲研究資料初輯》（北京市：中國戲劇出版社，1957
　年），頁116。

「當時中英貿易上的主要出口貨以茶葉占首位，次為生絲、土布，此外還有絲織品、陶瓷糖、大黃、樟腦、水銀等，而茶葉、生絲、土布，是三項對英國輸出的首要貨物。這三項首要出口貨，多數不是廣東出產的。」[19]出口商品由安徽、江浙、江西、湖南、福建等省的商人販運到廣州。他們將商品交給廣州專攬對外貿易的十三洋行，由十三行商人與外商交涉。各省商人在廣州期間，需要消遣娛樂。有的商幫喜聽家鄉戲，於是，自帶戲班到廣州以供消遣。有的戲班認為有商機存在，便尾隨商幫前來演戲。由此，各省戲班在粵演出也跟著興旺起來。外省商人和伶人多聚集在濠畔街一帶，眾多的外省商人在此興建會館，有會館必有戲臺。明末清初文人屈大均的作品《廣東新語》中有當時盛景的記載：「南臨濠水，朱樓畫樹，連屬不斷，皆優伶小唱所居。女旦美者鱗次而家，其地名西角樓。隔岸有百貨之肆，五都之市，天下商賈聚焉，屋後多有飛橋跨水，可達曲中。宴客者皆以此為奢麗地。……當盛平時，香珠犀象如山，花鳥如海。番夷輻湊，日費數千萬金。飲食之盛，歌舞之多，過於秦淮數倍。」[20]

　　劉正剛的《清前期廣州社會發展與內地關係》指出，「明清時期，活躍在廣州市場的外省商人最主要的是徽商和閩商。」[21]安徽商幫愛看徽戲，廣州梨園會館碑記上，乾隆二十七年（1762）就有「保和」等安徽班。乾隆四十五年（1780）重修會館碑記中，安徽班更有文秀、上升、保和、萃慶、上明、百福、春臺、榮升等。四大徽班入京最早的是高朗亭所在的「三慶班」，時在乾隆五十五年（即1790年）。可見徽班來粵比入京還早近三十年。

　　廣東不但盛行過徽調，而且還產生過有名的徽調演員。據李斗「嘗三至粵西，七游閩浙，一往豫楚，兩上京師」，對沿途戲班的情況

19 洗玉清：〈清代六省戲班在廣東〉，《中山大學學報》1963年第3期，頁105。

20 〔清〕屈大均：《廣東新語》卷17「宮語」，北京市：中華書局，1985年。

21 劉正剛：〈清前期廣州社會發展與內地關係〉，《暨南史學》第2輯，頁352。

瞭如指掌。其《揚州畫舫錄》云：「廣東劉八，工文詞，好馳馬，因赴京兆試，流落京師，成小丑絕技。……近今『春臺』聘劉八入班，本班小丑效之，風氣漸改。劉八之妙，為演《廣舉》一齣……曲盡迂態。又有《毛把總到任》一齣……曲曲如繪，惟『勝春』班某丑效之能仿佛其五六。」[22]春臺是進京的四大徽班之一，可見廣東徽調演員的劉八的技藝之高。早期的徽班除唱弋陽、昆腔之外，另有吹腔，高撥子，四平調等，周貽白認為：「二黃本於徽調，自是不刊之論。」[23]

　　周貽白《談漢劇》指出，「西皮與二黃合併在一個舞臺上唱出，實以漢調為始。」[24]他認為「漢調給予京劇的影響，實為西皮調在京的發揚，使與二黃分庭抗禮，進而改成皮黃並稱的局面」，而漢調進京是在「道光八年至十二年才有王洪貴、李六兩兩人加入京班演唱。」晚清，唱南北路的外江戲流入廣東。特別是道光、咸豐年間，潮州、澄海形成了鄉風喜唱外江班的習俗。《中國戲曲志·廣東卷》廣東漢劇條「同治年間，在粵東地區活動的外江班開始收徒教習。……隨著『外江仔』的產生和成長，出現了粵東本地人士組成的外江班和民間興起的業餘儒樂班（唱外江戲，奏漢樂），外江戲從此在粵東扎根。」[25]

　　徽班和外江班給廣東的劇壇帶來了皮黃聲腔。清道光舉人楊掌生《夢華瑣簿》記載：「廣州樂部分為二，曰外江，曰本地班」。「大抵外江班近徽班，本地班近西班，其情形局面，判然迥殊」。俞洵慶在《荷廊筆記》中說：「凡城中官燕賽神，皆係外江班承值。其有粵中曲師所教，多在郡邑鄉落演劇者，謂之本地班，專工亂彈、秦腔及角抵之戲」。光緒年間，唱秦腔班子已經被認為是本地班，可見秦腔入

22　〔清〕李斗：《揚州畫舫錄》，北京市：中華書局，2007年。

23　周貽白：〈中國戲劇聲腔的三大源流〉，《中國戲曲論叢》（北京市：中華書局，1952年），頁54。

24　周貽白：〈談漢劇〉，《中國戲曲研究資料初輯》（北京市：中國戲劇出版社，1957年），頁32。

25　《中國戲曲志·廣東卷》（北京市：中國ISBN中心，1993年），頁84。

粵時間之久。外江班能夠得到達官貴人的欣賞和附庸風雅的富商巨賈的捧場，自然會引起本地班藝人的豔羨。學習外江班的技藝成為一時的時尚。西秦戲的領奏樂器奚琴因為是木質的琴筒蒙桐木板，聲音相對沉悶，而皮黃聲腔的胡琴（如徽劇的徽胡和廣東漢劇的吊圭子）採用竹質的琴筒，一端蒙上蛇皮，聲音要比奚琴清脆尖利。這種情況下，西秦戲將自己原來的主奏樂器「硬子」換成了皮黃聲腔的胡琴（京胡）。其它原受西秦戲影響的劇種採用奚琴領奏的粵劇、白字戲也紛紛改用皮黃劇的胡琴。據西秦戲的老藝人說，西秦戲與廣東漢劇歷來保持著友好的關係，曾有漢劇師傅專門到西秦戲班授藝。漢劇的師傅很可能把他們的領奏樂器也帶給了西秦戲班。

提琴

　　秦腔與西秦戲的主要伴奏樂器中，均有提琴。可是我發現兩種提琴是不一樣的。查閱相關資料，發現稱為提琴的樂器有兩種形制。秦腔所用的提琴形制類似板胡（圖十四）。中國藝術研究院音樂研究所

圖十四　提琴

收藏的一件清代的提琴[26]，即是此種。提琴長98.8釐米，琴頭鑲嵌骨花，一側安兩軸；琴杆稍長，不安千斤；琴筒由椰殼製成，呈圓形，一邊蒙桐木面板；琴筒下端有支柱，琴弓竹製，上張馬尾拉奏。

　　還有一種提琴是西秦戲中所用的（圖十五左）。琴筒和琴杆用木製，琴筒較大，圓形，一端蒙薄桐木板。粵劇中也有提琴。粵劇中的提琴與西秦戲的提琴形制一樣，不過粵劇的琴筒是竹製的，所以又稱為竹提琴（圖十五中）。竹提琴還運用於廣東音樂中，是「五架頭」（五種主要樂器）中僅次於二弦（高胡）的重要主奏樂器。西秦戲的提琴其實就是正字戲中的大管弦（圖十五右），也就是秦腔的二弦子。如前所述，正字戲的大管弦其實是秦腔的主奏樂器二弦子、奚琴。可為什麼又稱為提琴，而且跟秦腔的提琴不同？

圖十五　左：提琴；中：竹提琴；右：大管弦

　　清代李漁《閒情偶記》載：「絲音自焦桐而外，女子宜學者，又有琵琶、弦索、提琴三種。……提琴較之弦索，形愈小而聲愈清，度清曲者必不可少」。從李漁的記載看，提琴的音色應該比較清越，適合女性演奏。清代姚燮《今樂考證》載：「《詞話》：『提琴起於明神廟

26 中國藝術研究院音樂研究所編：《中國樂器圖鑒》圖4-2-23，濟南市：山東教育出版社，1992年。

間……其制用花梨為杆，飾以象齒，而龍其首，有兩弦從龍口中出，
復綴以蛇皮，加以三弦，然而較小。其外則別有鬃弦絆曲木，有似張
弓，眾昧其名。太倉樂師楊仲修能識古樂器，一見曰：此提琴也。然
按之少音，於是易木以竹，易蛇皮以匏，而音生焉。時昆山魏良輔善
為新聲，賞之甚，遂攜之入洞庭，奏一月不輟，而提琴以傳』。」[27]
「易木以竹，易蛇皮以匏」指明了當時對提琴「按之少音」音量小的
改造：將木筒換為竹筒，蒙面板改用蛇皮；將二弦加為三弦。《今樂
考證》還對提琴的演奏特色做了生動的描述：「楊仲修見周藩樂器，
因創為提琴，哀弦促柱，佐以簫管，曼聲和歌，纏綿悽楚，如泣如
訴，聽之使人神愴不能自已。」[28]姚燮所描述的提琴，似乎是西秦戲
所用的提琴形制。

　　明代宋直方《瑣聞錄》：「野塘既得魏氏，並習南曲，更定弦索音
節，使與南音相近；並改三弦式，身稍細而其鼓圓，以文木製之，名
曰弦子。……其後，有楊六者，創為新樂器，名提琴，僅兩弦，取生
絲張小弓貫兩弦中，相軋為聲，與三弦相高下。提琴既出，而三弦之
聲益柔曼婉暢，為江南名樂矣」。可見，提琴在明代的楊仲修之前已
經產生，楊仲修只是對提琴做了比較大的改革，使提琴的發展更趨成
熟。昆山腔使用改革後的三弦和楊仲修改造過的提琴伴奏之後，一躍
成為「江南名樂」。

　　也有提琴用於北曲弦索調或者詞曲伴奏的記載。明末清初小說
《檮杌閑評》第七回寫到流落北京的小蘇班藝人用提琴伴唱：「進忠
走來問一娘是甚班名，一娘道：是小蘇班。……看看交冬天氣，冷得
早衣食無措，一娘只得重整舊業，買了個提琴，沿街賣唱。……一娘
奉過店家酒，拿起提琴來，唱一套北曲。……一娘又唱了套南曲。二

27　《中國古典戲曲論著集成》卷10（北京市：中國戲劇出版社，1980年），頁57。
28　《中國古典戲曲論著集成》卷10（北京市：中國戲劇出版社，1980年），頁57。

人嘖嘖稱羨，那人道，從來南曲沒有唱得這等妙的」。第二十一回又寫道：「進忠去謝了賞，又取提琴過來，唱了套弦索調。……見他歡喜，又取提琴來唱一套王西樓所作《鬧元宵》」。可惜文中沒有說明提琴的形制。

其它各地的地方劇種也有不少用提琴伴奏的。清代《揚州畫舫錄》也有所記載，揚州虹橋歌船中演奏《十番鼓》其中就用了提琴：「十番鼓者，吹雙笛……三弦緊緩與雲鑼相應，佐以提琴。」[29] 婺劇高腔有用提琴伴奏、山東萊蕪梆子的主弦是提琴、湖南南部地區用提琴伴奏的花鼓戲被稱為提琴調、提琴戲；鍾清明先生的《胡琴起源辨證》一文認為，流傳於湖北、湖南、四川等省的幾十個地方小戲，用大筒筒胡琴伴奏，四川的胖筒筒、湖南的大筒、鄂西的鉤胡、鄂西北的蛤蟆嗡，都是提琴的變名或者是形變。[30] 但是，這些地方劇種所說的提琴，形制都是西秦戲的這種。

其實，這些大筒筒、胖筒筒、蛤蟆嗡等，包括西秦戲的提琴，說的就是二弦子、奚琴。為什麼二弦子又稱為提琴呢？《中國戲曲志·湖北卷》「提琴戲」條記載：「劇種名稱由來，其說有二：一說因伴奏之大筒胡琴無『千斤』，而杆上安有釘子，演奏時，站著操琴，以左手拇指勾住釘子，將琴筒抵在腰腹部，好似提著琴拉，群眾俗稱為『提琴』，劇種隨之得名；一說大筒胡琴在當地原稱『琵琴』，劇種亦稱『琵琴戲』，鄂方言『琵』、『提』二字極相近似，訛為提琴戲。」[31] 我認為第一種說法有道理。二弦子原是沒有千斤的，提琴的得名於樂師所演奏時的姿勢。所有的文獻記載都沒有說明奚琴和此種提琴是同一種樂器，難免讓人不得其解。

秦腔中所用的提琴其實是奚琴變成板胡的中間過度形式。奚琴、

29　〔清〕李斗：《揚州畫舫錄》，北京市：中華書局，2001年。

30　鍾清明：《胡琴起源辨證》，《音樂學習與研究》1989年第2期。

31　《中國戲曲志·湖北卷》（北京市：中國ISBN中心，1993年），頁103。

秦腔的提琴、板胡其共同的特徵是琴筒的一端蒙薄木板，主要區別在
於琴筒的材質、形狀不同。有學者認為，秦腔現在的領奏樂器板胡是
由提琴演變而來的。譬如，劉東升認為：「古提琴做為一種琴筒椰殼
製或竹製，蒙面板，兩軸，繫兩弦的弓絃樂器，在歷史上忽隱忽現，
脈絡不明。但它並未自行消亡，而是在民間流傳和不斷演化著，它已
蕃衍成一系列板胡類樂器，應用於繁多的梆子腔樂隊之中。」[32]

胡琴

　　清代陸次雲的《圓圓傳》記載，明末李自成進北京，不喜昆曲，
而命群姬唱西調，「操阮、箏、琥珀，已拍掌和之，繁音激楚，熱耳
酸心。」[33]清代李斗《揚州畫舫錄》（乾隆六十年刊行）卷五也有梆子
腔的記載：「兩淮鹽務，例蓄花、雅兩部，以備大戲。雅部即昆山
腔。花部為京腔、秦腔、弋陽腔、梆子腔、羅羅腔、二黃調，統謂之
亂彈。」[34]這裡並沒有說明當時梆子腔、秦腔所用的伴奏樂器。刊行
於乾隆四十年（1775）李調元的《劇說》中記載：「俗傳錢氏《綴白
裘》外集有秦腔，始於陝西。以梆為板，月琴應之，亦有緊慢，俗呼
梆子腔，蜀謂之亂彈」。《揚州畫舫錄》記載「秦腔用月琴不用琵
琶。」[35]這兩條材料只是說秦腔伴奏有月琴，但並沒有說明是否還有
其它樂器。錢德倉所編《綴白裘》自乾隆二十八年至乾隆三十九年
（1763-1774）陸續編輯出版，其中第六集和第十一集收有總題為
「梆子腔」的劇本三十餘種、五十餘折。所用樂器是弦子。[36]以上所
述的秦腔伴奏樂器有阮、箏、琥珀、月琴、弦子，所指都非常明確。

32 劉東升：〈傳統戲曲樂隊鐘的弓絃樂器〉，《中國音樂學》1993年第3期，頁96。

33 〔清〕陸次雲：《圓圓傳》，上海市：商務印書館，1915年。

34 〔清〕李斗：《揚州畫舫錄》，北京市，中華書局，2001年。

35 〔清〕李斗：《揚州畫舫錄》，北京市：中華書局，2001年。

36 〔清〕錢德蒼編選，汪協如點校：《綴白裘》第6集（北京市：中華書局，2005年），
　　頁119。

　　清人吳太初乾隆五十年（1785）刊行的《燕蘭小譜》載：「友人言，蜀伶新出琴腔，即甘肅調，名西秦腔。其器不用笙笛，以胡琴為主，月琴付之。公尺咿唔如語，且角之無歌喉者，每藉以藏拙焉。」[37]嘉慶十五年（1810）刊行的留春閣小史《聽春新詠》也有記載：「蓋秦腔樂器，胡琴為主，助以月琴，咿啞丁東，公尺莫定，歌聲弦索，往往齟齬……絲肉相比，非生有夙慧者，未易尋聲赴節也」。從這兩條材料看，秦腔用胡琴作為主奏樂器。

　　清代二黃腔也用胡琴伴奏，並稱為胡琴腔。清代戲曲家李調元《雨村劇話》云：「胡琴腔起于江右，今世盛傳其音，專以胡琴為節奏，淫冶妖邪，如怨如訴，蓋聲之最淫者，又名二簧腔」。道光年間《漢皋竹枝詞》「月琴弦子與胡琴，三樣和成絕妙音。暗笑巧隨歌舞變，十分悲切十分淫」，其注又說：「唱時止鼓板及此三物」，又云「曲中反調最淒涼，急是西皮緩二黃」。可見，皮黃聲腔也以胡琴伴奏。

　　說到胡琴，一般都認為是皮黃聲腔所用的胡琴。所以秦腔用胡琴伴奏的記載，便容易誤認為也是皮黃戲所用的胡琴，造成了諸多誤會。秦腔與皮黃腔所用伴奏樂器雖然同名為「胡琴」，實質上是兩種不同的樂器。皮黃戲中的領奏樂器（如京胡等）多稱為胡琴，在此恕不贅言，這裡主要論證秦腔伴奏樂器也稱為胡琴的觀點。

　　首先回顧一下胡琴樂器的發展流變過程。胡琴，顧名思義，是胡人之琴，一般用來指外族傳入的弦撥樂器。在器樂發展史上，胡琴是一個類概念，包括今天的奚琴（稽琴）、奚胡、二胡、京胡、京二胡、高胡、中胡、蓋板子等。胡琴最初究竟是彈弦還是弓絃樂器，目前仍有爭議。《中國弓絃樂器史》認為：「漢代至南北朝之時的胡琴應是指彈弦類的樂器，諸如琵琶、忽雷等。唐宋時期的胡琴應是包括了

37　〔清〕吳太初：《燕蘭小譜》，張次耕編：《清代燕都梨園史料》，上海市：上海書店，
　　1989年。

彈弦和拉（軋）弦兩種，即既有彈弦的琵琶、忽雷，又有彈弦和軋弦
並舉的稽琴（奚琴）類。」[38]唐代段安節的《樂府雜錄》記載：「文宗
朝，有內人鄭中丞，善胡琴，內庫有二琵琶，號大、小忽雷。鄭嘗彈
小忽雷，偶以匙頭脫，送崇仁坊南趙家修理」[39]，這裡的胡琴就是指
琵琶。宋代之時，胡琴的稱謂還不是專指弓絃樂器。宋代陳暘的《樂
書》中有一條史料：「拂菻國東至于闐，西至邈黎，南至大石．北至
黑海。每歲蒲桃熟時造酒肆筵，彈胡琴打偏鼓，拍手鼓舞以樂焉」[40]，
此處用「彈」，說明當時的胡琴是彈絃樂器，非擦絃樂器。明確記載
胡琴為弓絃樂器的，一般認為始見於沈括的《夢溪筆談》，其中有「馬
尾胡琴隨漢車」[41]之語，這馬尾胡琴應該指馬尾弓演奏的胡琴。《元
史》「禮樂志」中對胡琴的形態特徵有更為詳細的記載：「胡琴，制如
火不思，卷頸，龍首，二弦，用弓捩之，弓之弦以馬尾。」[42]

　　一般認為，產生於唐代的稽琴（奚琴）是弓弦類胡琴樂器的最早
形式。從稽琴（奚琴）開始，隨著社會的發展，胡琴類弓絃樂器傳播
到各地以後，根據當地民眾的審美習慣和樂器製作取材的不同，產生
了多種形式的變化。這表現在音箱、弓、弦等的形狀和材料方面。特
別是明清以來，隨著各種地方戲的勃興而有長足的發展，形成了今天
多種樣式的胡琴。儘管這些胡琴在軫的位置、形制、大小和弓位不完
全相同，但總體特徵相同：即琴弓在弦之間，有一根較為細長的琴
杆，共鳴箱在底部，形狀多為圓形或者近似圓筒形。

　　對奚琴的形制和演奏形態有明確記載的最早文獻是北宋陳暘的
《樂書》：「奚琴，本胡樂也，出於弦鞀而形亦類焉。蓋其制，兩弦間

38 項陽：《中國弓絃樂器史》（北京市：國際文化出版公司，1999年），頁168。

39 〔唐〕段安節：《樂府雜錄》，《中國戲曲論著集成》（一）（北京市：中國戲劇出版
　　社，1959年），頁52。

40 〔宋〕陳暘：《樂書》卷158，光緒丙子廣州版。

41 〔宋〕沈括著，胡道靜校證：《夢溪筆談校證》，上海市：上海古籍出版社，1987年。

42 〔明〕宋濂等撰：《元史》「禮樂五」（北京市：中華書局，1976年），頁1772。

以竹片軋之，至今民間用焉。非用夏蠻夷之意也」。北宋歐陽修《試院聞奚琴作》云「奚琴本出奚人樂，奚奴彈之雙淚落」[43]，可見當時的奚琴是彈絃樂器。奚琴是以民族的名稱命名的樂器。《文獻通考》「樂十」：「奚琴，胡中奚部所好之樂」，所以又稱為胡琴。奚族原本是古饒水（今內蒙古自治區西拉木倫河）流域的遊牧民族。唐時，與契丹族並盛，到了唐末，契丹強盛，奚族受到契丹族的壓制，處於被奴役的境地。奚人長期為遼、金征戰，在被奴役的征戰遷徙過程中，「先被徙於太行山西，後又分遷河東，並在金太宗、熙宗朝隨女真人遷居中原地區」。「說起奚人在太行山西的文化遺存，不能不說到現在同州梆子中的主奏樂器即是奚琴，此樂器又稱為二股弦，其形制為琴杆較短，弦用牛筋，用弓拉奏。在秦腔中現在已經不用奚琴的稱謂，而二股弦也在二十世紀二十～三十年代被板胡（呼胡）所取代，但是，在同州梆子中卻依然保留著奚琴的名稱，傳統的頑固性的確是令人驚訝。」[44]

　　早在元代，已有將二弦稱為胡琴的說法。元人楊維楨（1296-1370）《鐵崖先生古府》卷二「張猩猩胡琴引」前的小序說：「胡琴在南為第二弦子，在北為今名，亦古月琴之遺制也，教坊弟子工之者眾矣，而稱絕者（甚少）。胡人張猩猩者絕妙，於是時過余索金剛瘦胡琴名作南北弄。故為製胡琴引。」[45]清代徐珂的《清稗類鈔》簡單勾勒了戲曲伴奏樂器的變化：「北曲宜弦索，南曲宜簫管。絲之調弄，隨手操縱，均可自如，竹則以口運氣，轉換之間，不能如手腕敏活，故其音節，北曲渾脫瀏亮，南曲婉轉清揚，皆緣所操不同，而其詞亦隨之而變，有不能強者。就弦索言之，雅樂以琴瑟為主，燕樂以琵琶

43 〔北宋〕歐陽修著，李逸安點校：《歐陽修全集》「試院聞奚琴作」，北京市：中華書局，2001年。

44 項陽：《中國弓絃樂器史》（北京市：國際文化出版公司，1999年），頁200。

45 〔元〕楊維楨：《鐵崖先生古樂府》卷2，上海市：商務印書館，1937年。

為主。自元以降，則用三弦。近百年來，二弦（即胡琴）獨張，此弦索之變遷也。」[46]

同一種樂器，在不同時間和地點也會表現出不同的形制和演奏形態。比如琵琶，中國著名的音樂史家楊蔭瀏先生曾說過：「古代所謂琵琶，與現在所謂琵琶很不相同。現在琵琶這一名稱，只適用於一個一定的彈絃樂器；古代琵琶這一名稱，在從秦、漢直至隋、唐一段期間，曾適用於很多彈撥樂器——長柄的、短柄的、圓形的、梨形的、木面的、皮面的、弦數多一點的、弦數少一點的，都叫做琵琶。」[47]

梆子

梆子是沒有固定音高的打擊樂器。《秦腔紀聞》：「梆子以棗木為之，其音堅實脆亮，常與弦索相伴，劇中唱詞，皆視其尺寸以為節。」[48]清代李調元《劇話》云：「有秦腔始於陝西，以梆為板，月琴應之，亦有緊、慢，俗呼『梆子腔』」。秦腔又稱為梆子腔，可見梆子在秦腔樂隊中作為劇種標記的重要性。如果樂隊中沒有用到梆子，可能此劇種就不屬於梆子腔系統。

西秦戲的樂隊中，樂隊的師傅告訴我們，他們不用梆了。那麼，西秦戲難道不是梆子腔的劇種？許翼心先生的《海陸豐地方戲曲發展簡史》中也提到「梆子腔最有特色的打擊樂器木梆子，在西秦戲中也找不到。因而，我們便不能說西秦戲直接脫胎於陝西秦腔，而只能說它與秦腔之間有著密切的關係。」[49]

《中國戲曲志·甘肅卷》：「梆子，俗稱桃桃子，甘肅絕大部分戲曲劇種通用的打擊樂器。用棗木、檀木、紅木或梨木製作」（圖十

46　〔清〕徐珂：《清稗類鈔》，北京市：中華書局，1986年。
47　楊蔭瀏：《中國古代音樂史稿》（北京市：人民音樂出版社，1981年），頁129。
48　《秦腔研究論著選》（西安市：陝西人民出版社，1983年），頁42。
49　許翼心：《海陸豐地方戲曲發展簡史》，油印本。

六）。秦腔所用梆子為長短不一的兩根硬木組成：一根長方形，一根圓形。擊節的時候，方形的橫握在左手，圓形的拿在右手，以圓擊方，發出清脆的桄桄聲，聲音高亢堅實。《秦雲擷英小譜》云：「昆曲止有綽板，秦聲兼用竹木，俗稱梆子，竹用簀簧，木用棗。所以用竹木者，以秦多商聲，商主斷割，故用以象椌楬。（原注：《樂記》鄭注：椌、楬、柷、敔、汀按控音腔，樂器也。椌楬謂柷敔，大椌曰柷——柷音祝，敔音竭，樂之初擊柷以作之，樂之末，戞敔以止之，楬即敔之別名也——椌楬以木為之，中空，以作節奏，其聲柷柷然，如更梆子，秦人俗稱秦腔為柷柷子，或即執此而言也。它省則通稱曰梆子，乃織機之橫木也，故俗有——桄線及胡琴桄之說，秦腔俗稱桄桄子，係此桄字也）。」[50]

圖十六　梆子，俗稱桄桄子　　　　　　圖十七　叩仔

西秦戲其實也用梆子，不過不稱為梆子，而稱為叩仔、板（圖十七）。形制與北方秦腔所用的梆子稍有不同。梆子有敲奏梆和碰奏梆兩類。秦腔用的梆子屬碰奏梆。西秦戲所用的梆子屬敲奏梆。梆子由梆體（發音器）和敲擊用的木棒或竹楗組成。木製的梆體上刳有音膛和被敲擊而發出共鳴音是敲奏梆區別於碰奏梆的主要特徵。敲奏梆根

50 〔清〕嚴長明：《秦雲擷英小譜》，《秦腔研究論著選》，西安市：陝西人民出版社，1983年。

據梆體的外形、敲奏的方式、音膛的形狀又分為很多種。就梆體的形狀而言，有長條形、圓柱形、方匣形等，此外還有無柄梆和帶柄梆之別；敲奏的方式有手敲式和機械式；音膛的形狀有很多種，常見的有槽膛式、縫膛式和坑膛式三種：槽膛式是在梆體的一側中段開一個呈長方形深槽狀的音膛；縫膛式多用於不規則的發音體，沿梆體一側開通一條縫隙，由縫口及裡，挖成一個外窄裡闊的空腔。坑膛式的音膛呈鍋底形深坑狀。西秦戲所用的梆子又叫卜魚、角魚、叩仔，是槽膛式無柄梆。外形呈長方形，梆體的一側中間開有一個細長方形的深槽狀音膛，以小木槌或者竹楗敲打其正面發出聲音，發音短促、清脆、柔和。常見的梆體尺寸是長約二十五釐米、寬約九釐米、高約六釐米。演奏時，梆體放於鼓頭架上，司鼓用竹楗敲擊而發出聲音。卜魚分高音和低音兩種。低音卜魚形制與高音的卜魚相近，只是尺寸要比高音的小。合奏時，高音的卜魚在板上（重拍）敲擊，所以又稱為「板」，低音的卜魚在眼上（弱拍）敲擊，所以又稱為「眼」。

　　《清朝續文獻通考》記載：「卜魚之用等於點鼓或代拍板，南方之節樂器也。」[51]可見這種梆子清代時已經在廣東使用，並可能是受佛教木魚形制的影響而演變而成，所以有「卜魚」的名稱。因這種梆子最先流行於我國南方（主要是廣東）一帶而被外地人稱之為南梆子。卜魚用於西秦戲、粵劇、廣東音樂、潮州音樂等廣東的地方戲和民間音樂。梆子用於粵劇，當然是受西秦戲的影響。可能原來秦腔所用的碰奏類的梆子聲音太大，不適應南方觀眾的審美習慣，所以吸收了佛教木魚的特點改造成現在的南梆子，聲音稍為柔和、厚實，為觀眾所接受。評劇改用南梆子就是這種情況。評劇原來也是承用河北梆子的棗木實心梆子，一次在上海演出時觀眾反映梆子聲音太大，震得觀眾頭痛耳聾，後來評劇著名的表演藝術家喜彩蓮從貨郎擔敲的南方

51 〔清〕劉錦藻：《清朝續文獻通考》，杭州市：浙江古籍出版社，2000年。

空心梆子啟發下改用南梆子伴奏。南梆子還被京劇吸收，用於京劇伴奏樂隊，橫懸於板鼓的支架上，用鼓槌敲擊，用於伴奏高撥子唱腔。後也用於民族樂隊，作為節奏樂器。它除在戲曲伴奏和樂器合奏中擊奏強拍外，也可用來表現馬蹄聲、機槍射擊聲等特殊音響效果。

綜上所述，秦腔與西秦戲的主要伴奏樂器大多是相同或者有很深的淵源關係。儘管現在的秦腔發展變化很大，但在各自的變遷中還是能看出其與西秦戲的同源關係。

第三節　西秦戲的行當體制與表演

一　西秦戲腳色行當體制

西秦戲的行當，分五行十柱。「五行」實際是演員和樂隊人員的五種分類，包括淨、丑行（打面行）、生行（網鬃行）、旦行（打頭行）、音樂行（後場行）、旗軍行。十柱指演員的十種腳色：紅面、烏面、丑、正旦、花旦、婆、藍衫、老生、武生、公末十大行當。

生行，又稱為網邊行，包括老生、公末（老外）、文生（小生）、武生。

老生（鬚生），分為文老生和武老生。老生的表演特點是走正步，舉止穩重，主要靠鬚功、眼神來表達不同人物的喜怒哀樂；多唱正線曲，運腔蒼勁有力而大方。文老生重在「唱」功，如《劉錫訓子》中的劉錫、《破番書》的李太白；武老生重在「做」功，如《仁貴回窯》中的薛仁貴、《轅門斬子》的楊六郎。老生行當中知名的演員老一輩的有羅益才（已故）、曾戀（已故）、唐托，年輕的有縣西秦劇團的團長呂維平。

武生（正生），重在「做」功，多在武戲中扮演主角。塑造的人物多英姿颯爽，氣派豪放。如《隋唐傳》的羅成、《三國傳》的呂布

和趙子龍、《斬鄭恩》的高懷德、《徐棠打李鳳》的徐棠等。武生有時候要串演小生，如在《三合明珠寶劍傳》中，小生行當的屈方（假柳絮）由武生擔綱。有時候還要跨行扮丑，如《封神傳》的陸壓，雖是丑角，但卻是武生擔綱。武生行當中知名的演員有已故的張彬、張木順、假玉、羅振標和目前年輕一輩的詹德雄等。

文生（小生），重在「唱」功，舉止斯文、風流儒雅。注重眼神、扇功來表達人物感情，如《二度梅》中的梅良玉、《販馬記》中的趙寵等。文生也有勾臉跨演紅面的規矩，如《雙釘案》和《劉春景》中的紅面包拯就是由文生跨行扮演的。文生行當中知名的演員有已故的何玉、羅宗滿、馬富和目前在世的嚴木田。

公末（老外），表演特點是走正「八字」步，舉止持重緩慢，靜多動少，常常扮演皇帝、員外、大夫、老院等角色，如《審馮旭》中的皇帝、《三擊掌》的王允、《收柳》的佛印禪師等。近代知名的演員有已故的蘇石連、盧可、黃照等。

三手小生，又稱為生貼，如《二度梅》的陳春生。此外還有送子小生，如《扮仙》、《送子》中的小生。

旦行，又稱為打頭行，包括正旦、花旦、婆角。

正旦，又稱烏衫，表演端莊大方，常扮演正宮、夫人等角色，如《仁貴回窯》的柳迎春、《劉錫訓子》的王桂英、《三官堂》的秦香蓮、《采桑》的鍾離春等。出場多以「妾身」自報家門。演正線劇目為主，重在「唱」功。正旦有時候也有耍槍，比如《斬鄭恩》中的陶三春，非得有耍槍的功底不可。《無鹽女采桑》的鍾離春，還要畫上「七星伴月」的五色凶惡模樣臉譜。正旦還有正旦貼，也稱藍衫、閨門旦。正旦中近代知名的演員有已故的嚴炎、榮華、亞法、劉松、張九、鄺怒、周漢孫和一九四九年後培養的羅惜嬌、陳美珍等。

花旦，又稱花衫，分文花旦與武花旦。花旦以唱皮黃為主，常常扮演公主、大家閨秀、小家碧玉、千金小姐和偏宮、貴妃等角色，出

場多以「奴家」、「哀家」自報家門。文花旦以表情、眉眼、身段（建國後加水袖）表現人物，如《販馬記》的李桂枝、《二度梅》的陳杏元、《失金釵》的桃花。武花旦要有武打的功底，塑造的人物性格風風火火、天真活潑，如《轅門罪子》中的穆桂英、《殺四門》的劉金定。花旦還有反串小生的規矩，如《困南唐》中的李世民，便是由花旦取代小生扮演的。花旦的貼角有四碟頭，扮演大丫鬟；四碟，扮演丫鬟或者宮娥。近代知名的花旦演員有已故的興華、張德榮、陳益、黃發、陳咾、劉護、劉勝古、劉寶鳳和目前健在的張秀珍、林小玲等。

婆角，又稱為老旦。表演特點是以本嗓行腔，走路用腳跟行「八字」步，常常拄著拐杖出門，一般扮演國太、貴夫人等角色，如《楊家將傳》的楊令婆、《斬經堂》的吳漢母等。有時候也扮演貧苦的老太婆、潑辣的老太婆或者媒婆等角色，但這些角色也可以由三手丑串演（也叫丑婆）。此外，花子也屬婆角一行，如《遊園耍槍》的黑妞。近代的知名婆角有已故的亞福、亞吉、亞世、德牆、媽孫、肖尼、曾炮等。

西秦戲在清末出現過女旦，民國時期仍為男旦，一九四九年後重新招收女旦。

淨丑行，又稱為打面行。包括紅淨、烏淨、丑角。

烏淨，又稱烏面。表演特點是重在「做」功，「拉過頭山，出虎爪手」，使暗勁。塑造的人物粗獷、剛直，如《造晉陽宮殿》的李元霸、《五臺會兄》的楊五郎、《打龍棚》的鄭恩等。按照戲班規矩，烏面有時候要跨行演丑。如《三救星》中的潘大吉和《鬧花府》的花雲等，插科打諢、詼諧幽默，都由烏面擔綱。近代以來知名的烏面演員有已故的黃戴、烏番、李來興、徐潭棚、劉雪、孫俊德和目前健在的林友添等。

紅淨，又稱紅面，表演重在「唱」功，塑造的一般是忠誠、正直、無私的人物形象，如《楊令公撞碑》的楊令公、《包公審國母》

中的包公、《國公對鞭》的國公、《送妹》的趙匡胤等。按照戲班規矩，紅面要會跨行演老生。如《審馮旭》中的李相爺、《斬洪建》的徐相爺，雖然是老生行當但是由紅面串演。近代以來知名的紅面演員有已故的蔡扶六、亞炳、烏面路、黃砍、陳夸、嚴昌輝等。

淨行有二手打面和下手打面。二手打面如《萬里侯》的擂臺虎；下手打面指先鋒角，武戲中的四員大將。

丑，有官袍丑、文丑、武丑、蟒袍丑、衫頭丑、童丑、女丑（丑婆）等。表演不拘一格，可以視人物性格而誇張表演，如《隋唐傳》中的程咬金、《張古董借妻》的張古董、《失金釵》的趙旺等。丑角的貼角為下手丑，丑貼兼女丑。近代以來知名的丑行演員有已故的陳德、何念砂、劉宣、曾本等。

旗軍行，即龍套一行，包括旗軍頭（龍套首）和旗軍隨。

西秦戲歷來注重通過首本戲來培訓演員。所謂首本戲，是指表演嚴謹、故事性強、唱做並重的劇目，既是各個行當的看家戲，又是新的藝人的開蒙戲。主要行當各有其「首三本」，俗稱「各行三戲」。如老生「三子」《劉錫訓子》、《轅門罪子》、《女綁子》；文武生「三寫」《趙寵寫狀》、《羅成寫狀》、《水牢寫狀》；正旦「三妻」《陳世美休妻》、《吳漢殺妻》、《秋胡戲妻》；花旦「三別」包括正線的「三別」《重臺別》、《四姐別夫》、《李旦別妻》和皮黃「三別」《船頭別》、《橋頭別》、《路頭別》；烏面「三剛」《薛剛反唐》、《李剛迫宮》、《姚剛反漢》；紅面「三公」《楊令公撞碑》、《包公審國母》、《國公對鞭》等。

二　西秦戲特有的表演程式

西秦戲的表演特點總體上是粗獷、豪放。武戲中，演員主要借助於靠旗、雉雞翎、髯口和拉山、點工、打鬥等各種排場表現，在打擊樂和吹奏樂的配合下取得戲劇效果。文戲的演員主要借助於扇子功、

鬚功、水發功、水袖功等，配合管弦樂表現劇情。武戲講究排場，首先由旗軍頭確定是「三場做」還是「五場做」等，鼓頭師傅根據劇情需要，分別採用固有的各種場口，如登高臺、升帳、點絳、布陣、操練、出戰、廝殺、誤殺、劫營、圍困、班師、水戰、擋馬、行兵、擺四門、飲宴、棋盤登，用鼓介暗示樂隊和演員做好準備。

西秦戲基本的身段表演與其它劇種基本相同。如各個行當的拉山一般概括為「淨拉山過肩、生拉山齊眉、旦拉山對臍、丑拉山散來」四句口訣。

手法：主要有劍指、蘭花指，整冠手、理順手、撥袖手、分手、攤手、絞手、搓手、左雲手、右雲手、開門手、關門手、虎爪手等，根據各個行當和所表現的人物需要而靈活運用。

步法：主要有正步、快步、穩步、移步、碎步、醉步、矮步、趨步、跑步、丁字步、單腿步、弓箭步、雙鉗步、跨門步、登階步、下階步、上轎步、下轎步、上馬步、下馬步、勒馬步、跑馬步、追趕步等。

此外，西秦戲有一些特有的身段和表演特技，可以充分表現西秦戲的劇種特色。

卷靠旗：是西秦戲武戲臨戰時的一種表演動作，《三英站呂布》中的呂布就有這種表演。西秦戲的靠旗是四方形，武將一般都在左右肩背各插兩支靠旗。呂布被劉、關、張的兵馬緊緊追趕，他斜著身子，面向觀眾，手提長戟，用鷸鴣走的步法敗退上場。敵兵追至，刀槍緊逼，他喪魂失魄，時而倒拖槍踏步走，時而獨腳跑用回頭槍抵擋，邊戰邊退。這時候，扮演者用暗勁擺動靠旗，使其一支一支捲縮成條狀，接著又使捲著的靠旗一支一支地展開，如此頻頻圓場，反覆多次，表現呂布的狼狽不堪的情形。前輩藝人張彬、張木順善此特技。

麻風走：西秦戲丑行的一種特殊身段動作。在《芭蕉記》中太白金星變化為麻風病人奚落秦茂生的妻子張氏而被張氏追打時，就運用了麻風走。此時扮演者左臂屈起，右臂挾棍，用三種步法逃走。開始

是彎腰長短腳走，即右腳微彎踏平步，左腳曲起蹬腳尖，左右搖擺，一顛一跛，一副驚惶失措的樣子。張氏追近時，改用臀坐走，左腳屈起，右腳伸直，邊跌邊走圓場。最後急不成步時，乾脆採用躺平走，即兩腳翹起，仰臥舞臺正中打旋，靠著臂部和臀部的力量，使身體像羅盤針一樣轉動。前輩藝人劉平善此特技。原城區西秦戲職業劇團有一名丑角善於此技，今年春節看過他的表演，非常精彩。

　　落馬金槍： 提綱戲武打的特技表演。如《秦瓊倒銅旗》的羅成，破百門金鎖連環陣時，就用了這個特技。在大鑼大鼓大嗩吶的渲染下，戰場上氣氛緊張激烈，羅成突然凌空騰起，翻身落馬，橫槍對準銅旗守將（銅旗虎）猛地一刺。動作利索，造型優美。已故的著名武生張彬在此基礎上創造了「倒背槍」的打法。在馬上跌落在地的時候，右腳跪地，左腳半蹲，把金槍騰空拋起，平穩接在手裡，由左往右用力一揮，橫槍靠背正中「銅旗虎」。

　　落馬鐧：《秦瓊倒銅旗》中有此特技。秦瓊在戰鼓緊催破陣倒旗的廝殺中，突然翻身落馬，眼看就要落地，突然右手鐧猛一點地，借勢凌空翻個筋斗，平穩立於原地，隨即甩出雙鐧，把「銅旗虎」打死。前輩藝人紅面路和烏面戴善演此技。他們在翻滾中，還採用了飛虎跳、撩馬打、頂牌打、抽角扣等多種表演技法。

　　企公仔架： 武生的一種功架表演。《斬鄭恩》中有此表演。鄭恩被趙匡胤酒醉誤斬，鄭恩的夫人陶三春得知消息後圍攻五鳳樓，要殺趙匡胤。高懷德也深為鄭恩打抱不平，聽到陶三春在五鳳樓下圍攻的消息，急急出場，登上五鳳樓，假意要給趙匡胤保駕，實是暗中支持陶三春。臺下陶三春帶著女兵高聲喊殺，群情激憤。趙匡胤站在五鳳樓上，既驚又怕，不知如何是好。高懷德站在趙匡胤旁邊仿效雄鷹的動作，右腳單腿站立，左腳屈起內側上收。雙手伸出作雙翼狀左右翻飛，雙目炯炯，猶如雄鷹在高空盤旋注視。直至陶三春迫使韓妃下樓並將其處死，歷時二十分鐘。前輩藝人羅振標善演此技，目前西秦戲縣劇團的詹德雄善此技。

　　屈腳坐走：《王雲救主》中有此表演。太監王雲，從冷宮中抱出被奸黨陷害的太子，準備送出宮去。但是，層層將兵把守，萬一發現，太子和王雲全家將遭殺害。王雲把太子藏在果品箱裡，驚恐萬分，全身無力，雙腳難以邁步，跌坐在地上，又掙扎著要走，於是屈著腳走，一步一跌，如此反覆。形象地表現出王雲害怕得兩腿發軟，驚恐萬分但又竭力要離開的神情。前輩藝人羅宗滿善長此技。

第四節　西秦戲的劇目

一　西秦戲的劇目概況

　　蕭遙天先生說：「西秦戲的末流，分而為二：其一是現存海陸豐諸縣的傳戲。」[52]現存西秦戲的劇目，主要是傳戲為主。西秦戲的傳統劇目號稱一千多出，分文戲、草傳、本傳三部分，其中文戲長短劇目四百多個，約三分之一。而草傳戲和本傳戲劇目七百多個，占了總數的三分之二。草傳戲和本傳戲多屬提綱戲，演的就是列國、封神、隋唐、掃北、征東、征西、水滸等演義及傳奇故事，尤以演「封神」著稱。這一千多個劇目中，包括「四大傳」、「八草傳」、「四大弓馬」、「三十六本頭」、「七十二小齣」等。其中「四大弓馬」、「三十六本頭」、「七十二小齣」多是半文半武、唱做並重的文戲，藝人認為這一部分劇目以真工夫見稱。其它的傳戲則以武戲居多，少唱曲，表演上顯得比較粗糙。

　　根據海豐縣文化局二十世紀六十年代整理的《西秦戲傳統劇目索引》[53]和許翼心先生的〈海陸豐地方戲曲發展簡史〉[54]一文著錄的西

52 蕭遙天：《民間戲劇叢考》（香港：天風出版公司，1957年），頁81。
53 《西秦戲傳統劇目索引》，油印本。
54 許翼心：《海陸豐地方戲曲發展簡史》，油印本。

秦戲傳統劇目、嚴木田先生的《西秦戲傳統音樂探微》[55]一書所附錄的劇目和本人在田野調查中的記錄，西秦戲的劇目整理如下：

（一）四大傳

四大傳包括封神傳、隋唐傳、飛唐傳、宋傳。

一、封神傳，唱正線，一共七十五齣，劇目如下：

紂王進香	蘇護反商	進妲己	雲中子進劍
功臣跳油鍋	姜后挖目	斬殷蛟殷洪	殺四大諸侯
哪吒鬧海	收石磯	哪吒化身	姜子牙落山
伏琵琶精	姜尚脫身	姬伯考進琴	文王吃子肉
西伯侯吐子	游鹿臺	文王訪賢	群妖赴宴
比干挖心	聞仲諫十策	黃家反朝歌	黃家反潼關
黃家反臨潼關	黃家反雲夢關	大戰汜水關	晁田歸西岐
姜尚上昆侖	收王魔	收魔家四將	聞仲征花山
破十絕陣	智激趙公明	收五姑	聞仲歸天
收伏土行孫	蘇護伐西岐	收呂岳	殷洪收馬元
殷洪絕命	蘇擴歸周	雪狼山伐西岐	申公豹說殷蛟
收禹	收溫良馬尚	犁殷蛟	洪錦戰西岐
姜子牙拜帥	收孔宣	打汜水	收餘化
火燒周營	洪錦打焦夢關	收火靈聖母	三進碧游宮
打青龍關	黃天祥挖心	計奪青龍關	破朱仙陣
打月雲關	擺萬仙陣	收伏三大士	大破萬仙陣
獻六魂幡	沉海口	收五嶽	楊任收張奎
梅山收七怪	打游雲關	孟津會兵	責十罪
姜尚收三妖	紂王焚樓	開讀封神榜	

二、隋唐傳，唱正線、皮黃，一共二百一十二齣，包括《掃北傳》、《征東傳》、《征西傳》、《反唐傳》等。從楊林掃北齊至羅成奪元；李淵登基至李世民接位；羅通掃北至羅通娶妻（掃北傳）；唐太宗遊地獄至賀新府（征東傳）；國公斷鞭至大破誅仙陣（征西傳）；程咬金拜壽至魏后亂宮（反唐傳）；具體劇目如下：

楊林掃北齊	打澤洲	楊堅篡位	大戰復藝
代陳邦	臨潼關救駕	秦瓊賣馬	秦瓊落難
秦瓊會姑	程咬金賣熟	五鬼鬧長安	迫妹為妃
翻天覆地	斬伍建章	伍雲召迫反	大破南陽
劫皇貢	楊林收子	賈柳店結拜	二劫皇貢
三司會審	反山東	三擋楊林	九戰魏文通
打瓦崗城	四門攻	破長蛇陣	裴元慶掃瓦崗
夜夢瓊花	王世充進馬	獻瓊花圖	扯麻叔謀
茂海激反	造晉陽宮	晉陽比武	三戰成都
李元霸掃瓦崗	會朝真主	楊廣游江都	李密投汜水
打後明州	金虎弒君	程咬金退位	東進五關
三失寶馬	火燒裴元慶	大擺銅旗陣	秦瓊倒銅旗
羅仁中箭	扯死伍天錫	羅成奪元	（下轉唐朝）
李淵登基	扯死成都	金山墜印	打牢口關
打金堤關	囚南牢	大散金庸城	雄信招駙馬
李密投唐	會三賢	游白壁城	三奪糧草
斬王聆	文靖歸唐	尉遲恭歸唐	羅成歸唐
單鞭救主	閙唐營	借日本兵	智激五王
世雄造孽	擒五王	吊玉帶	周公探監
奏貶功臣	黑達通五王	羅成歸天	奏赦李世民
世民收繼子	伍登歸唐	荊州借鏡	大殺後五王

麒麟圖賽樓	建成文吉壽功臣	審太醫院	建成文吉假響馬
李世民登基	羅通掃北	尉遲寶林對鞭	圍木陽城
程咬金騙吃	羅通考武	羅仁救兄	羅通殺四門
迫死屠盧女	羅通娶妻	太宗游地獄	白虎開咀
秦瓊舉獅	柳員外造新府	迎春贈繡襖	龍門縣招軍
別窯投軍	暗訪白袍將	征東遼	瞞天過海
取東海岸	薛仁貴平摩天嶺	薛仁貴封王	仁貴射死薛丁山
王敖老祖落山	游鳳凰山	羊蹄擂鼓	尉遲恭訪白袍
大戰獨木關	太宗困白虎城	秦懷玉殺四門	沙灘救駕
張仕貴冒功	賀新府	國公斷鞭	蘇寶童下戰書
薛仁貴進香	太宗征西遼	薛仁貴遊地獄	困鎖陽城
王敖老祖遣徒	薛丁山落山	王禪老祖遣徒	秦漢別師助唐
陳金定結親	寶一虎戰薛金蓮	寶仙童暗戀丁山	打韓江口
秦漢戰习月娥	一擒薛丁山	二擒薛丁山	三擒薛丁山
程咬金作媒	樊梨花歸唐	一休樊梨花	二休樊梨花
三休樊梨花	斬楊虎	打玄武關	收五龍
打白虎關	三難薛丁山	斬楊凡	大戰鳳山
收伏單壽	大破金光陣	薛龍爭殿	大戰唐戟
斬朱岸	擒蘇寶童	大破朱仙陣	程咬金拜壽
薛剛大鬧花燈	鬥馬奪印	武則天稱帝	徐敬猷換子
屈斬薛家門	梨山老母召梨花	一祭鐵丘墳	攻打臥龍山
薛剛投汜水	二祭鐵丘墳	李旦打金陵	姚鐵頭獻計
大破揚州	徐美祖落難	李旦落難	東花廳比箭
別岳	漢陽起義	李承業失三子	馬迪禁雞籠
胡元救主	繡圖求婚	拜壽投江	二攻漢陽
薛剛投臥龍山	繡袍會	大破火輪陣	李承業回鎮
割地連和	李旦重難	馬迪挖目	薛剛上九燕山

三祭鐵丘墳	薛剛會姑	薛剛招駙馬	紀鸞英教子
雙招駙馬	薛剛會父	武三思平九燕山	羅英破連環陣
白雲父子歸盧陵	白文豹戰五齊	武則天投南唐	開鐵丘墳
武三思毒盧陵王	李旦登基	狄仁傑上京	魏后亂宮

三、飛龍傳，即後五代傳，唱正線，一共五十七齣，劇目如下：

黃巢奪元	黃巢試劍	太行山起義	黃巢登基
朱溫大戰鄭田	沙陀頒兵	晉王收存孝	存孝收安休休
鴉樓奪帶	李存孝鎮岸	崇周假造飛虎旗	誤入長安
黃巢失劍	黃巢歸天	西祁州接駕	李存孝過渡
李晉王過江	朱溫稱王	唐王困寶軀山	唐莊宗登基
朱溫戰潼臺	計激王侯	存孝擒鄧天王	智擒高思繼
李存孝歸天	朱溫收王彥章	頭殺焦蘭殿	會兵攻朱溫
王彥章攻劉智遠	大戰唐兵	朱溫三殺焦蘭殿	李均困雞寶山
五龍二虎雙出陣	迫死王彥章	石敬瑭攻下梁城	李嗣原登基
雷神洞結拜	趙匡胤送妹	鄭恩洗油桶	趙匡胤求雨
亭前會	借龍頭	小盤殿	困曹府
大盤殿	高懷德落難	高懷德過關	打王府
高懷德耍槍	鄭恩打龍棚	匡胤打韓通	二打韓通
三打韓通	四打韓通	柴世宗下河東	楊繼業大戰佘賽花
柴世宗托孤			

四、宋傳，唱皮黃，包括下南唐（陳橋兵變至宋太祖回朝）；下河東（斬呼延逞至太祖游邠陽城）；楊家將傳（蕭兵圍邠城至三星歸洞），一共八十三齣，具體劇目如下：

陳橋兵變	李筠結梁拒宋	鄭恩中箭	陶三春報夫仇
余洪落山	太祖奪界牌關	太祖困守洲	飛鼠贈銀
鄭恩落山	陶三春掛帥	高君保招親	高君保舍甲得病
劉金定殺四門	劉金定服藥	余洪法弄高懷德	高懷德斬子
馮茂落山	劉金定掛帥	大敗余洪	君寶鄭印雙招親
余兆助南唐	余兆毒宋將	馮茂打死林大虎	剪余兆
紫霞仙助唐	孫臏破八卦陣	宋太祖回朝	斬呼延逞
呼延贊奪八寨	李建忠救呼延贊	太祖二下河東	太祖困白馬嶺
河東主借蕭兵	龍虎鬥	宋太祖托孤	宋太宗三下河東
南北大交兵	潘仁美做猴戲	楊家將歸宋	趙遂斷糧
宋太宗得河東	小救駕	曹彬失二將	游汾陽城
蕭兵圍汾城	汾陽大救駕	達懶攻瓜州	潘仁美射七郎
被困陳家谷	楊令公撞碑	欽若入中原	六郎告御狀
瓜州摘印	除潘仁美	宋太宗托孤	晉陽比武
暗訪廿四將	孟良焦贊歸六郎	慶賀中秋	孟良盜馬
六郎受困雙龍谷	楊九妹招親	拆天波府	六郎私下三關
六郎起解	王欽若騙駕游城	賢王召見廿四將	孟良娶親
六郎救駕	仙家師徒下棋	呂洞賓落山	大擺天門陣
宋真宗親征	六郎觀陣致病	取龍母髮	穆柯寨招親
穆桂英落山	轅門罪子	楊宗保掛帥	柴郡主破金鑽陣
破吊客陣	大破迷魂陣	漢鍾離落山	大破天門陣
休哥削髮	蕭太后自刎	三星歸洞	

（二）八草傳

包括背解紅羅、雙合明珠寶劍、雙合明珠寶劍、錦香亭、二度梅、天圖霸、游江南、大紅袍，一共一百九十八齣，其中文戲六十三齣，占三分之一，餘為提綱戲。

一、背解紅羅，漢代故事，又名蘇太真傳，唱正線，一共二十齣：

匈奴犯境	張任掛帥	收復山海關	匈奴進紅羅
金殿朝議	觀音娘托夢	蘇金定解紅羅	苗寬施毒計
蘇妃困宮	張忠舍孫	張任搶子	冷宮調包
苗寬守金水橋	王雲救主	漢皇退位	太子登基
苗寬篡位	張任除奸	賜死苗妃	殿慶團圓

二、雙合明珠寶劍，漢代故事，又名馬俊傳，科白戲，一共二十七齣：

洛陽河結程	打死丁豹	馬鸞英落難	月鳳山聚義
道人贈劍	柳眉掛帥	柳絮上京	繡球選婿
柳絮封駙馬	屈相害柳絮	義釋真駙馬	馬俊會郝聯
馬俊出首	屈方假駙馬	金殿辯真假	三進盤宮
假駙馬受綁	奸臣奔星山	馬俊封侯	柳絮落難
花船姐弟會	馬俊救胞妹	柳絮重難	馬俊救柳絮
郝聯會包剛	真駙馬回朝	除奸完婚	

三、錦香亭，唐代故事，又名安祿山傳，唱皮黃，一共四十齣：

錦香亭設宴	楊國忠進妹為妃	安祿山投潼關	七紅痣
李錦秀收子	開科考元	國忠力士監利場	李白受屈辱
刁紫國進番書	李白破番書	祿山擴貢入朝	科場比武
內宮賜御宴	楊貴妃收子	羅光遠贈錦囊	奏貶安祿山
祿山受貶赴范陽	殷思二將歸祿山	安祿山招兵買馬	密旨抄安府
安祿山造反	兵奪黃河關	李志君削髮	叛軍攻長安

李白解錦囊	兵諫斬奸臣	絞死楊貴妃	唐皇遷都西蜀
安祿山兵占帝都	郭子儀舉義兵	義兵圍長安	李白暗潛長安城
策反殷子琪	安祿山絕命	唐肅宗登基	解甲封皇
八子受皇封	郭曖招駙馬	郭子儀祝壽	打金枝

四、李旦走國，唐代故事，又名鳳嬌傳，唱正線，一共三十齣：

武則天稱帝	李承業興兵	李旦拜帥	殷徐二王受害
大破揚州	李旦落難	胡發收僕	朱砂配合
東花廳比箭	王曹訪主	李旦別岳	鳳嬌遊春
馬迪禁雞籠	胡元救主	投陵州	拜壽投江
陶夫人收僕	李旦上翠雲山	漢陽會師	李承業打漢陽
道人私贈火輪車	大敗馬周	李旦借女媧鏡	陶仁迫婚
繡袍會	大敗李承業	李旦探岳母	李旦會胡元
馬迪挖目	李旦登基		

五、二度梅，唐代故事，又名杏元和番，唱正線，一共四十三齣：

韃靼造反	梅魁憂國	盧杞拜壽	梅魁遭害
大抄梅府	梅良玉落難	梅夫人投山東	梅良玉就親
玉喜童就義	梅良玉哭棺	陳日高收僕	陳東初識賢
良玉歸陳府	陳東初祭梅	雷電毀梅	玉皇遣梅神
梅開二度	翠環揭真相	良玉杏元訂親	盧杞害良臣
陳杏元和番	重臺別	陳杏元投崖	梅良玉遇救
陳春生投水	漁媽招婿	鄧豹搶親	陳春生告狀
垂簾審世任	邱祭臺招親	陳杏元遇救	梅良玉思釵
符女配親	良玉會春塵	良玉中狀元	春生中探花

黃嵩盧杞迫親	舉子告御狀	金殿除奸	良玉封巡按
泥汀縣鋤奸	東初出天牢	梅陳完婚	

六、天霸圖，唐代故事，又名花子能傳，唱皮黃，一共三十五齣：

琉球攻泗水	邊關告急	施平棟掛帥	花錦壽爭帥
收復泗水關	錦壽兄弟設毒計	泗水關摘印	施平棟散家
施平棟盡忠	施夫人落難	玉燈觀喪母	施碧霞賣身
李逢春贈銀	花子能迫親	花賽金救女	逢春鬧花府
李逢春遇難	紅花救解元	碧響鬧花府	義打曹天雄
天吉鬧花府	子能施離間計	天吉戰施碧響	暗放萬銀針
兄妹脫險	萬花樓約會	賽金揭姦情	惡嫂剪小姑
巡按受侄狀	錦壽鬧甲場	曹天吉伏法	花子能劫美
碧響大報仇	花錦壽篡位	李逢春除奸	

七、游江南，明代故事，又名正德傳，唱皮黃，一共二十八齣：

金邦犯境	正德君遣帥	李懷出征	收復界口關
金奪鰲伏龍駒	金殿封將	正德賜婚	焦方收婿
劉謹收乾兒	王氏尋夫	金奪鰲休妻	小蓮救王氏
周勇會親	奪鰲興兵滅口	眾敗金奪鰲	王氏投江
昆山老母收徒	龍鳳店戲鳳	劉謹焦方反江	大擺方象陣
王氏別師落山	大破萬象陣	活捉金奪鰲	群奸伏法

八、大紅袍，明代故事，又名海公傳，唱正線，一共四十齣：

正德君禪位	朱厚熜別母	嚴嵩看相	明世宗登基

雁門關失守	金殿薦賢	劉明奇掛帥	九經堂訂婚
收復雁門關	嚴嵩施毒計	雁門關摘印	劉明奇盡忠
周勝卿帶罪	許天官保忠良	蔡雲龍赴任	許嬌春別母
芒東嶺遭害	劉子英救嬌春	劉青冒名就親	許嬌春就親
子英鬧粵東	周勝卿夜審	周光保替死	勃海道人落山
光保遇救拜師	劉青踢死秋娥	劉青騙主奪主	子英識破劉青
劉青奔黑水	許嬌春中元	嬌春掛帥	周光保落山
許嬌春遇救	翠屏山招親	劉青伏法	監斬蔡雲龍
劉秀珠救主	甲場兄妹會	凱旋回朝	三對大完婚

除了八草傳外，還有列國傳錦齣、三國傳錦齣、水滸傳錦齣、乾隆游江南錦齣。

列國傳錦齣：孫月賓破三雷陣；

三國傳錦齣：桃花三結義、曹操會諸侯、華雄敗孫堅、三英戰呂布、董卓追子遷都、磐河橋大戰、大鬧鳳儀亭、呂布除董卓、張飛拷曹豹、張飛失徐州、轅門射戟、劉備走小邳、劉備敗汝南、劉備別徐庶、子龍救阿斗、西城退敵、孔明拜斗；

水滸傳錦齣：林沖誤入白虎堂、大鬧野豬林、柴進游臘訪英雄、林沖逼上梁山、楊志打牛二、晁蓋智取生辰綱、晁蓋兄弟上梁山、宋江打臘、宋江殺惜、活捉三郎、宋公明解扣上梁山、宋江鬧西嶽華山、潘金蓮戲叔、武松打店、大鬧快活林、血濺登鴛樓、過蜈蚣嶺、頭打祝家莊、二打祝家莊、三打祝家莊、吳用智取王麒麟、宋江攻打大名府、救盧俊義、呼延灼擺連環馬、時遷偷甲賺徐寧、晁蓋頭打曾頭市、李逵打死殷天錫、李逵斬忠義旗、燕青打擂、王慶起解、討魚稅；

乾隆游江南錦齣：方世玉打擂。

（三）文戲劇目

按照唱腔分為正線戲、皮黃戲和雜調戲三大類。按照劇本結構，可分為四齣連、本頭戲和小齣戲三種。

1.四齣連，又稱為弓馬戲，結構類似元雜劇，每本戲四齣，故稱為四齣連。如《販馬記》包括販馬、哭監、寫狀、告狀；《寶蓮燈》包括上京、得子、訓子、救母。四齣連均唱正線，主要有：

《龔克己》（《上京連》）：克己上京、長亭別、文武考、陽河堂會；

《三官堂》（《陳世美休妻》）：陳世美上京、請宴、三官堂、致祭；

《販馬記》（《哭監寫狀》）：李奇販馬、李奇哭監、趙寵寫狀、大堂相會；

《沉香打洞》：劉錫上京、雙得子、訓子、沉香打洞；

《三義節》（《寶珠串》）：劫皇貢（結拜）、長亭別（贈寶）、劫甲場（受害）、告狀相會（落馬得）；

《搖錢樹》（《四姐下凡》）：四姐下凡、搖錢樹、王欽迫租、哭別歸天；

《剪郭槐》（《審國母》）：陳州濟糧、冒險殿奏、審國母、剪郭槐；

《取龍頭》（《大小盤殿》）：前亭會、小盤殿、困曹府、大盤殿；

《萬里侯》：高懷德過關、打王府、游園耍槍、打龍棚；

《龍鳳閣》（《萬曆登基》）：橇奏、搬兵、打宮、龍鳳閣；

《薛仁貴》：白虎開嘴、迎春贈衣、別妻投充、回窯；

《斬姚期》：男綁子、斬姚期、探五陽、打王英；

以上共十二種，其中《龔克己》、《三官堂》、《販馬記》、《沉香打洞》稱為「四大弓馬戲」。

2. 本頭戲：每本分上本和下本。如《棋盤會》，上本《棋盤會》，下本《除五卒》；《馮太爺》，上本《剪月蓉》、下本《審馮旭》。主要有：

斬秦梅	斬梅景	賣豬仔	王阿七	柳世春	胡余鶱	靈雲杯
射金錢	棋盤會	山佳哥	天漢山	風流誤	穆英替死	司馬
海	水牢案					

（以上十五種唱正線。）

鯉魚精	鬧歌店	把宮門	夏桀王

（以上四種為正線夾皮黃。）

馮太爺

（以上一種唱二黃。）

斬李廣	剖番鬼	萬重山	賣豆花	看古文	李雲祥	賣虎皮
打李鳳	白兔精	韓世忠	斬王吉			

（以上是一種均唱西皮。）

新洪建	鬧金鑾	奸雄傑	男搜宮	女搜宮	救宋王	司馬光
洪炮連	假鳳鑾	羅吉昌	林大富	搜花園	林鳳祥	沉東京
關三姑	羅志雲	審秦恩	毛泗海	青草記	太平軍	橋頭別
奪糧馬	鬧茶房	三齊王	薛平貴	偷牽牛	縛阿啞	

（以上二十七種均唱皮黃。）

其中加著重號的為本頭戲中最流行者，稱為「三十六本頭」。

3.小齣戲，又稱「出頭戲」西秦戲向有「七十二小齣」之稱，實際上遠超此數。除去傳戲（連臺本戲）中有唱曲的折子戲外，尚有近百齣的小齣戲。主要劇目有：

芭蕉記　送妹　吳漢殺妻　劉春僅　探監　龍虎鬥　張古董　過昭關

潘必正　求壽　王慶起解　討魚稅　求雨　偷牽牛　打王莽　女中魁

一枝花　查妖　沙陀頒兵　全中樂　迫寫　破番書　三狐狸　賣身　查關

（以上二十五種唱正線。）

浦旺過關　白龍　收柳　宋江殺惜　迫上梁山

（以上五種正線夾皮黃。）

楊天祿　蘭芳草　失金釵　金水橋　三娘教子　舉獅觀畫　貴妃醉酒　柴房會釣金龜　蜈蚣嶺　活捉三郎　五臺會兄

（以上十二種唱二黃。）

馬沖宵　秋胡戲妻　斬忠義旗　王子才　打金枝　斬韓儀　弄金獅　打街斬鄭恩　大吉利市　嫦娥化身　白牡丹　空城計　水雞記　魏十賢　向卜崔子弒齊君

（以上十七種唱西皮）

雷神洞　劉英殺妻　遇救　何文秀　李懷能　頂磚　罵閻羅　拜年

打櫻桃　齊王哭殿　岳雷　打破桶　王子才　拜門　雙擂鼓　戲叔

　　陳光保　東光保　三結義　鳳儀亭　別徐庶　孔明拜門　鬧大
名府
　　白虎堂　野豬林
（以上二十五種唱皮黃。）

　　昭王和番　貴妃醉酒　唐明皇游月宮
（以上三種唱吹腔。）

　　王大娘補缸　打灶神　賣棉紗　賣瘋　三難薛丁山　打麵缸
打更
（以上其中唱小調。）

　　福建仙（李賢得道）
（以上一種唱福建調。）

　　六國封相
（以上一種唱昆曲。）

　　一九四九年後，因為提倡上演現代戲，所以創作了一些現代戲。
如《赤鄉烈火》、《熱血忠魂》、《中秋之夜》、《石頭記》、《南海紅
日》、《哥妹倆》、《鐵孩子》、《在哨所那邊》等。也移植了部分秦腔、
京劇、潮劇等劇種的劇目，如《三打祝家莊》、《三家福》、《十五
貫》、《三滴血》、《雙下山》、《白玉瑱》、《殺廟》、《寶蓮燈》、《臨江
驛》、《趙氏孤兒》、《將相和》、《鬼怨殺生》、《推澗》、《游西湖》、《謝
瑤環》、《四告狀》、《狸貓換太子》、《周仁獻嫂》（以上為古裝戲）；
《仇深似海》、《中國魂》、《夥計》、《奪印》、《紅燈記》、《江姐》、《血
淚仇》、《杜鵑山》、《貨郎計》、《亮眼哥》、《沿海漁家》、《黃泥崗》、
《智取威虎山》、《雷鋒》（以上為現代戲）。

目前西秦戲的劇本基本喪失殆盡。一千多個劇目，能看到幾十個折子戲，而且其中一部分是一九四九年以來移植的劇目。即使是折子戲，也多不完整，給劇本的研究比較帶來極大的困難。

二　西秦戲劇本比較──西秦戲《劉錫訓子》與臺灣北管《訓子》比較

劈山救母是我國神話故事之一。唐人戴君孚的《集吳記》中，有一段《華岳神女》的記載，說：「有一個士人，到長安去應舉，途中住宿在關西某地方的旅店裡，遇到一位神女；神女愛上了他，他們就結為夫婦，一同去住在長安。同居了七年，生下了兩子一女。神女忽然對主人說：『我本非人，不合久為君婦』。於是勸士人再婚，可是神女也仍舊和他常常往來。士人的後妻起了疑心是被鬼魅迷惑，就請了一個術士來作符，破壞了士人和神女之間的關係。臨別的時候，神女告訴士人說；『我華岳第三女也』。」[56]宋代無名氏的《吳聞總錄》中，有〈華岳靈姻〉一文，記載了類似故事：寫韋子卿應舉，旅次華陰廟，至三女院，見其姝麗，誓言「我擢第回，當娶三娘子為妻」。後來登第回來的時候，三娘子就派人將他邀住，結為婚姻。過了二十天，子卿要帶三娘子一同回家。三娘子對子卿說：「我乃神女，固非君匹。君到宋周，刺史將嫁女與君偶」。子卿果然又娶了宋州刺史的女兒。後來刺史的女兒得了病，有一個道士作法懲責了三娘子。三娘子便來責罵子卿，把子卿處死。[57]

以上兩個故事已經具備了後代劉彥昌和華岳聖母相愛故事的雛

56　〔唐〕戴君孚：《廣異記》「華岳神女」，王汝濤：《太平廣記選》（濟南市：齊魯書社，1981年），頁407。

57　〔宋〕無名氏：《異聞總錄》，《筆記小說大觀》（揚州市：江蘇廣陵古籍刻印社，1983年），頁1134。

形，特別是第二個故事的前半段，更和後來故事接近。兩個故事相同的是男子和神女相愛，男子離開神女後再娶。而且均出現了一位道士對這對男女感情的破壞。後來這兩個故事發展為「沉香太子劈山救母」為主題的故事。寶卷、雜劇、彈詞、南音鼓詞等都有此題材作品。不過，後來的故事中，二郎神代替了道士。劈山救母的情節可能是根據「二郎神劈桃山」的故事而發展的。《西遊記》第六回《小聖施威降大聖》敘二郎云：「斧劈桃山曾救母，彈打棕羅雙鳳凰」，「心高不認天家眷，性傲歸神住灌江」。孫行者問二郎神道：「我記得當年玉帝妹子思凡下界，配給楊君，生一男子，曾使斧劈桃山的是你嗎？」[58]楊戩斧劈桃山的故事，脫胎於古代神話巨靈神劈華山的傳說。東漢張衡的《西京賦》有巨靈神移山疏流的神話，云：「綴以二華，巨靈贔屓，高掌遠跖，以流河曲。」[59]晉干寶的《搜神記》也收入了這段神話，並作了一些發展：

> 二華之山，本一山也。當河，河水過之而曲行。河神巨靈，以手擘開其上，以足蹈離其下，中分為兩，以利河流。[60]

這裡注明了巨靈神是河神，所劈的是華山。後來發展成為楊戩力劈桃山的故事。《西遊記》的《斧劈桃山洞》乃係楊戩救母事。沉香故事中將二郎神取代道士，二郎神和華岳三娘子是同胞兄妹，設計更為合理。

　　《南詞敘錄》「宋元舊篇」之《劉錫沉香太子》，是今最早的戲曲本。據《錄鬼簿》記載：元張時起有《沉香太子劈華山》，李好古有

58　〔明〕吳承恩著，黃永年、黃壽成點校：《西遊記》，北京市：中華書局，2001年。

59　〔東漢〕張衡：《西京賦》，〔梁〕蕭統編，〔唐〕李善注：《文選》，北京市：中華書局，1983年。

60　〔晉〕干寶撰，汪紹楹校注：《搜神記》，北京市：中華書局，1979年。

《巨靈神劈華山》(《也是園目》作《劈華山神香救母》)。但是這幾本雜劇戲文都已經失傳。之後，又有小說《寶蓮燈沉香出世》、寶卷《沉香》、鼓詞《沉香救母雌雄劍》以及彈詞《寶蓮燈華山救母》等。從題目上看，故事的主要情節已經基本成型。目前地方戲中河北梆子、秦腔、川劇、漢劇、徽劇、紹劇、贛劇、宜黃戲等均有此劇目，此處以西秦戲和臺灣北管福路的此題材劇本相比較。

　　沉香打洞救母為題材的劇目，西秦戲目前上演的有兩種版本。其中一種稱為《寶蓮燈》，非西秦戲的傳統劇目，是移植河北梆子的版本。另一種版本稱為《沉香打洞》，是西秦戲傳統劇目四大弓馬戲之一。本文討論的是西秦戲的傳統劇目中的《劉錫訓子》。《沉香打洞》包括四齣《劉錫上京》、《雙得子》、《訓子》、《沉香打洞》。目前所能見到的只有第三齣《劉錫訓子》，筆者見到的比較早的本子是西秦戲著名文生何玉師傅的手抄總綱本。此冊封皮已失，內頁用朱格印製稿紙，四周雙邊。扉頁頁首框內墨書「中華民國廿五年元月十日立」。所錄均為常演的單折劇目，不著目錄，包括《仁貴回窯》、《劉錫總綱》、《考黑相》、《韓有奇拜壽》、《芭蕉記》、《無鹽女采桑》六個劇目，前面《仁貴回窯》已經破爛不堪，難以辨認。版心墨書折名。正文墨抄，半頁十六行，行約十六字，字體行楷，前後字跡一致，為一人所抄。曲文中間標板式、曲牌名、角色、科範。另有曲班唱本，封面注明劇本口述人唐托、劉惜，劇本整理、唱腔記錄嚴木田，封面下端注海豐縣文化館編印。有可能是二十世紀五十年代整理的本子。目前劇團演出多依此本。

　　臺灣北管有《寶蓮燈》，所見版本為西秦戲劇團團長呂維平先生提供的抄本複印本，據說是北管的票友所贈。不明版本來源情況，從抄本內容來看，內標劇目《寶燃燈》，應是《寶蓮燈》、還標明齣目、板眼符號、板式、曲牌名和科範動作。全本包括《上京》、《蟠桃會》、《斬影》、《送子》、《得子》(末注「得雙子」)、《訓子》、《抵命》、《轅

門》、《拜師》、《救母》十齣。全本寫華山三聖母與書生劉錫相愛結合，聖母兄二郎神以其妹妹觸犯天條興師問罪，聖母力戰不敵，被鎮壓在華山之下。不久聖母生子沉香，遣土地神交給劉錫撫養。劉錫與王桂英結婚，生子秋兒。沉香與秋兒在學失手將秦太師兒子秦官寶打死。劉與王桂英念聖母恩情，放走沉香，送秋兒抵罪。後沉香遇霹靂大仙傳授武藝，並獲得神斧，戰敗二郎神，劈開華山，救出其母。

　　從兩者的齣目來看，故事的主要情節應該相同。北管的十個齣目中，《蟠桃會》、《斬影》、《抵命》、《轅門》、《拜師》都是情節簡單、角色少的過場戲，在前後齣目中起到橋樑作用。《上京》、《送子》、《得子》、《訓子》、《救母》是主要齣目，抄本在《送子》、《得子》後又注「一日得雙子」，可以合為《雙得子》，則與西秦戲的《上京》、《雙得子》、《訓子》、《打洞救母》同。根據西秦戲老藝人的回憶，西秦戲的故事內容亦有二郎神赴蟠桃會、秦府派人搜花園抵命、拜師等北管過場戲的情節。目前西秦戲《沉香打洞》名為四齣連，我懷疑此四齣是常演的折子戲而非全本僅四齣。

　　兩個劇種的《訓子》情節相同，講述沉香到學齡之年，乃與秋哥赴學堂讀書學禮義。一日，沉香被秦太師之子秦官寶嘲笑是妖怪所生，是個妖童。沉香於是出手不慎打死對方。劉錫得知，審問二子究竟。兩人皆辯稱是自己打死。不久，秦府派兵前來抓人，劉錫與妻王氏商議，將身世告知沉香後放他逃生。

兩種折子戲《訓子》劇本詳細比較表

	西秦戲《劉錫訓子》	北管《劉錫訓子》
劉錫	鵲叫未為喜，鴉叫便是凶。若問凶吉事，出在鳥音中。	昨晚一××不祥，只見烏鴉鬧楊楊（洋洋）。
劉錫	（倒板）聽一言打死人回來，打死人回來！	倒板：聽一言唬得我魂上九霄。

	西秦戲《劉錫訓子》	北管《劉錫訓子》
劉錫	（緊板）驚得我冷汗淋漓票（漂）胸腸，實只指望送爾兄弟學堂學得禮義，有誰知爾打死了人。	（緊板）：三魂九魄上九霄，這×是禍不尋人人尋禍。畜生是個惹禍根，只望你爾在學堂習禮義，誰知行凶打死人。
劉錫	（緊中慢）打死百姓之子皆有罪，打死秦郎觀寶罪非輕。他父在朝為元宰，兩班文武誰不尊。他父東邊蓋造殺人場，他父西邊造有剝皮亭。他父一本能參毀州官十二個，共湊為父十三名。	（緊中慢）：庶民有（猶）則可，打死秦官寶罪非輕。他姑娘現在昭陽院，他父在朝誰不尊。他奏一本本連參卅官十二個，少不得為父湊成十三名。
沉香、秋哥	爹爹莫非怕他？	白：難道爹爹怕他不成麼？
劉錫	白：我問爾兄弟那一個將秦郎觀保打死？在為父眼前說個分明。	唱：爾兄弟那個將人來打死，為父眼前說分明。 白：哎呀，兒呀，爾兄弟那個將秦郎打死，兄不可連累弟，弟不可連累兄。為父眼前說過明白。
沉香	緊板：有秦香跪在塵埃地，尊聲爹爹聽端詳。爾送我兄弟學堂學禮義，可恨秦郎觀保將兒欺罵我有娘生來無娘養，無娘之子是鬼生。怒惱孩兒將他打。兒身願到秦府把命填。	唱：小沉香跪在二堂上，尊聲爹爹聽端詳。我兄弟雙雙學堂去，秦府來了小秦郎。秦郎百般來叫罵，他罵言語不×聲。他說有父生來無母養，老妖生下小妖童。本要帶賢弟回家轉，又被秦郎恥笑聲……秦郎就是兒來打。兒願秦府抵命償。
劉錫	緊板：一手帶著秦香子，帶到秦府把命填。	大膽畜生出狂言，不遵父命如欺天。只望爾功書學禮義，誰知爾惹禍累雙親。秦郎既是爾打死，帶到秦府抵命償。

	西秦戲《劉錫訓子》	北管《劉錫訓子》
秋哥	爹爹帶我哥哥去那裡？	爹爹爾帶我哥哥那裡去？
劉錫	帶爾兄到秦府抵命。	前到秦府抵命。
秋哥	緊板：爹爹坐在一旁上，遵聲父親聽其詳。送我兄弟書房學禮義，可恨秦郎觀保將兒欺。怒惱孩兒將他打，兒身願到秦府把命填。	緊板：小秋哥跪在塵埃地，哀告爹爹聽端的。我兄弟雙雙學堂去，秦府來了小秦郎。我哥哥與他相鬥口，罵得言語實難當。秦郎就是兒來打。兒願秦府抵命償。
劉錫	緊板：畜生做了太猖狂。一手帶著秋哥子，帶到秦府把命填。	緊板：大膽秋哥太橫行，惹下禍來累雙親。只望爾兄弟習禮義，誰知爾行凶打死人。秦郎既是你打死，帶到秦府抵命償。
劉錫	倒板：他兄和弟，弟和兄說話皆一樣，皆一樣（緊板）：好叫彥昌兩為難。他兄弟倒有手足義，難過我劉彥昌沒有父子情。我本當帶著沉香去償命，怎忘聖母贈紅燈。我若帶秋哥去償命，怎佘後堂還有王夫人。我手掌手背皆一樣，同樣兒子我怎能兩樣心腸。我左思右想無條計來無條計，後堂請出你娘親。	沉香說道將人來打死，秋哥又說打死人。本要帶沉香去抵命，又恐望卻聖母恩，本要帶秋哥抵了命，後堂裡還有王夫人。手掌手背皆是肉，叫我劉錫昌不疼心。千難萬難難殺我，怎不叫人疼痛心。
王桂英	倒板：兩孩兒在堂前一聲請一聲請	倒板：昨晚一××不祥
王桂英	平板：後堂來了王桂英，在大堂之上望觀看，老爺叫苦為何來。走上前老爺眼前忙是禮，再是禮。	頭板：後堂裡來了王桂英，移步來在二堂上。只見老爺苦悲傷，向前來與老爺深施禮再施禮。

	西秦戲《劉錫訓子》	北管《劉錫訓子》
王桂英	倒板：聽一言驚得我雲（魂）飛不在雲飛不在，（緊板）汗淋漓懷抱水（冰）。實只望送爾們兄弟書房學禮義，有誰知爾兄弟行凶打死人。回頭就把相公問，我今言來聽分明。	倒板：聽一言，嚇得我魂不在在，（轉板，未明板式，筆者注）三魂七魄上九霄。只望爾兄弟學禮義，誰知惹下大禍來。回頭就把老爺問，那個畜生打死人。
	慢二番：自古道閉門家裡坐，有誰知禍從天降下來。王桂英淚汪汪回頭來問一聲小秦香。	見老爺進了後堂去，好叫我王桂英無主張。回頭就把我兒叫，爾兄弟那個打死人。
沉香	二番：有秦香淚汪汪跪在了塵埃地，尊一聲娘親爾聽端詳。送我兄弟學堂學禮義，有誰知秦郎觀保將兒欺。他罵我有娘生來無娘養，無娘之子是鬼生。怒惱著兒身將他打，孩兒願到秦府把命償。	小沉香跪在塵埃地，哀告目前聽端的。我兄弟雙雙學堂去，秦府來了小秦郎。秦郎百般來叫罵，他罵言語不□聲。他說有父生來無母養，老妖生下小妖精。本要帶賢弟回家轉，又被秦郎恥笑聲……秦郎就是兒來打。兒願秦府抵命償。
王桂英	二番：奴才好比江邊魚吃了鉤，飛蛾投火自喪身。一手帶著秦香子，帶到秦府把命償。	開言就把畜生罵，罵聲畜生不孝人。只望養子大來有好處，誰知爾做事累雙親。秦郎是爾打死，帶到秦府抵命償。
秋哥	二番：有秋哥淚汪汪雙捉跪在塵埃地，尊一聲娘親聽其詳。送我兄弟學堂學禮義，有誰知秦郎光保將兒欺，怒惱兒身將他打，兒願到秦府把命償。	小秋哥跪在二堂上，哀告母親聽端詳。我兄弟雙雙學堂去，秦府來了小秦郎。他把惡言來叫罵，賣得孩兒滿臉紅。我哥與他相鬥口，氣得孩兒火一片。本要帶哥回家轉，又被秦郎恥笑聲……秦郎就是兒來打，兒打死。兒願秦府抵命償。

	西秦戲《劉錫訓子》	北管《劉錫訓子》
王桂英		指著畜生來叫罵，罵聲秋哥不孝人。只望爾功書成大器，誰知爾惹下禍根苗。恨不得一掌將爾打，怎不叫人疼痛心。
劉錫	緊板：我見好比落網之魚無伴，無娘之子誰看成。一手帶著沉香子，帶到秦府把命償。	好似失群鴉兒無處奔，無娘之子怎成人。我一手帶著沉香子，前到秦府抵命償。
王桂英	緊板：王桂英一時開了口，連累秋兒一命亡。王桂英舍子若假，天上五雷擊我身。	雙膝跪在塵埃地，祝告虛空過往神。王桂英說話有假意，七孔流血命歸陰。
劉錫	緊板：好一個賢德王家女，上曉書來下識文。一手扶起王家女，人馬紛紛回府門。夫人一言提醒喚醒南柯夢裡人，一手帶著沉香子，帶往花園去逃生。	好一個賢德王家女，上得書來表得名。一手帶著沉香子，前到花園去逃生。
劉錫	導板：只見夫人後堂去後堂去。	見夫人進了後堂去，帶著沉香上花亭。
劉錫	二番：一手帶著小沉香，為父家住在揚州府海門縣姓劉名錫字號彥昌。想當初聖天主開黃榜招賢士，為父爹爹離披星戴月去求名。路途打在華山過，又只見眾百姓男和女一個個頭頂香盆鬧洋洋，言說道華岳聖母多靈顯，為父爹進廟堂去求籤，連求三籤籤不准。連得三筶筶不靈，氣得我為父爹爹怒沖沖火從心起，手拿桃兒擲金身。粉壁牆上題詩句，一行行，一字字寫分明：	流水：家住在揚州府海文縣，姓劉名錫，字延昌。都只為聖天子開黃榜，為父戴月披星往帝京路，過潼關向西走，走得人民鬧聲喧。人說聖母多靈感，為父進廟問吉兒。抽了三籤籤不准，連求三筶筶無靈。為父怒沖火起，手執籤筒損金身。粉牆壁上題書句，字字行行寫分明：

	西秦戲《劉錫訓子》	北管《劉錫訓子》
劉錫	雙古分：上寫著明明朗朗一尊神，泥造金身刀雕成。咽喉若有三分氣，願與你同床共枕眠。聖母回轉華岳廟，只見詩句怒生嗔。命得四海龍王就來到，要害為父命喪生。多虧月老從天降，化成茅庵結姻親。成親不過三五月，二郎神舅知此情。你母被壓黑風洞，黑風洞裡產嬌兒。你母洞中寫血書，命得土地送來臨。為父花園去觀花，只見嬌兒哭高聲。將你悄悄抱回家，後堂王氏產秋兒。 緊板：後堂王氏不是你的親生母，華岳聖母爾娘親。	四空門：明明亮亮一尊神，本是泥土蓋金身。咽喉若有三寸氣，好做共枕同床人。聖母回轉歇馬廟，一見書句怒生真。四海龍王點齊到，要害為父命殘生。多得月老星君下凡界，化做廟庵配為婚。成親不過三日後，聖母覆命轉天廷。 後堂裡王夫人不是爾的親…… 不是爾的親生母。 華岳聖母爾娘親。 我兒若還不肯信， 還有血書做證明。
沉香	緊板：只見血書不見親生母，好叫沉香斷肝腸。含悲就把娘親叫，誓要救母出華山。回頭尊聲親生父，還要你放我去逃生。爹娘請上受一拜，千拜萬拜理應情。賢弟請受一拜，沉香做事累你身。愚兄今日逃生後，萬般大事弟當承。	一見血書淚淋淋，華岳聖母我娘親。母親請上受揖拜，拜別母親養育恩。賢弟請上受揖禮，為兄做事累爾身。拜別雙親逃生去，人馬分分怎逃生。雙膝跪在塵埃地，要想逃生也往然。
劉錫	緊板：人馬紛紛拿沉香，忙把衣裳來扯破，打扮花郎去逃生，瞞過奸臣認不清。	四處人馬來圍困，我兒一命難逃脫。一把黃土漆爾臉，自己嬌兒認不真。忙把衣衫來扯破，打辦花子去逃生。
沉香	倒板：爹娘請上受一拜，拜謝爹娘養育恩。今日在此分別後，未知何年何日再相逢。	今朝一家分別去，未知何日再相逢。將身上了粉牆上，天邊海角去逃生。

	西秦戲《劉錫訓子》	北管《劉錫訓子》
劉錫	倒板：我兒逃了命，逃了命。（哭板）：呀，我的兒呀。（緊板）苦命秋哥在眼前，手拿麻繩將秋哥綁，（白：夫人啊）你勿忘當天發誓言發誓言。	我兒那裡逃生去，好似剛刀刺我心。今朝不見沉香子，他母子抱頭苦悲傷，我將秋哥來捆綁。我忙將夫人來推倒，帶著秋哥抵命償。
王桂英		一見秋哥去抵命，怎不叫人疼痛心。將身回轉二堂去，老爺回來便知情。
	完	完

從兩種折子的主要人物來看，均為劉錫、王桂英、沉香、秋哥。劉錫和沉香的名字稍有差別：西秦戲中：劉錫，字彥昌；北管：劉錫，字延昌；西秦戲中沉香，有時作秦香、有時作沉香。「彥」與「延」、「秦」與「沉」發音區別不大，估計是藝人口傳心授時，重音不重字所誤。兩種抄本均有甚多錯字別字。

劉錫的上場詩：西秦戲本為五言四句的齊言對偶句，北管本為兩句七言對偶句。但內容相同，均表明劉錫聽到烏鴉的叫聲感到不安。

從兩種折子的情節結構來看：

西秦戲：劉錫上場──得知打死觀寶──沉香承認自己打死──秋哥承認自己打死──劉錫難做決定──王桂英上場──驚聞闖禍──沉香承認自己打死──秋哥承認自己打死──劉錫要送沉香抵命──王桂英願讓秋哥抵命並發下誓言──講明身世──沉香拜別逃命。

北管：劉錫上場──得知打死觀寶──沉香承認自己打死──秋哥承認自己打死──劉錫難做決定──王桂英上場──驚聞闖禍──沉香承認自己打死──秋哥承認自己打死──劉錫要送沉香抵命──王桂英願讓秋哥抵命並發下誓言──講明身世──沉香拜別逃命。

兩種折子的情節結構完全相同。

　　從兩種折子的唱腔來看：西秦戲本均注明所唱板式，北管戲本有的標明，大部分沒有標出。從標出的板式比較來看，開頭均為【倒板】──【緊板】──【緊中慢】。板式名稱一樣，但是具體各個板式的結構不盡相同。

　　【倒板】：均以單句出現，接在其它板式後面表示引導作用，但西秦戲【倒板】「聽一言打死人回來，打死人回來」，其末四字重複唱，這是西秦戲倒板的規律，北管不用重複。兩種【緊板】均為節拍自由的板式，唱腔中沒有固定的時值。西秦戲本的【倒板】，有時寫作【導板】，目前的演出本一般寫作【導板】；北管戲將【倒板】寫作【彩板】，性質作用同【倒板】。

　　【緊板】：西秦戲的【緊板】緊打慢唱，唱腔部分節拍自由，但伴奏部分有緊密的鑼鼓點。北管的【緊板】不僅唱腔部分節拍自由，伴奏部分的節拍也是自由的。兩種【緊板】的常用格式均為齊言上下句。如西秦戲【緊板】「爹爹坐在一旁上，遵聲父親聽其詳。送我兄弟書房學禮義，可恨秦郎觀保將兒欺。怒惱孩兒將他打，兒身願到秦府把命填」。北管【緊板】：「小秋哥跪在塵埃地，哀告爹爹聽端的。我兄弟雙雙學堂去，秦府來了小秦郎。我哥哥與他相鬥口，罵得言語實難當。秦郎就是兒來打。兒願秦府抵命償」。

　　【緊中慢】，西秦戲目前沒有【緊中慢】板名，現在通行的本子，此段唱腔板式為【嘆板】。【嘆板】是西秦戲西皮唱腔中的一種板式，也是節拍自由唱腔板式。其唱法可以根據情緒需要而把節奏拉長拉慢，常用於求情、忍痛、掙扎等場景。此處出現西皮的唱腔板式，說明了西秦戲在發展過程中，正線曲也有吸收其它劇種聲腔音樂成分的現象。北管至今仍保留【緊中慢】，可能其保留古老唱腔的成分要比西秦戲多。北管的【緊中慢】唱腔部分的節拍自由，但伴奏部分則有緊密的通鼓鼓點，像西秦戲的【緊板】。

　　【平板】與【頭板】：

西秦戲中王桂英唱【平板】的唱段，在北管戲中標【頭板】，如下：

> 西秦戲：王桂英【平板】：後堂來了王桂英。在大堂之上望觀看，老爺叫苦為何來。走上前老爺眼前忙是禮，再是禮。
>
> 北管：王桂英【頭板】：後堂裡來了王桂英。移步來在二堂上，只見老爺苦悲傷。向前來與老爺深施禮，再施禮。

西秦戲的【平板】和北管戲的【頭板】均接於【倒板】之後。從唱詞的格式來看，【平板】和【頭板】兩種板式均以各自板式的下句起唱，與前面的【倒板】構成上下句的完整結構。西秦戲【平板】的末三字重複，北管【頭板】的末三字重複，兩種板式的詞格相同。呂錘寬先生《北管古路戲的音樂》書中「平板」條載：

> （【平板】）另一常見的情形為【彩板】（倒板）之後，這種情形下並無過門，該形式的唱法稱為「接頭板」，也有稱以「斬頭板」，手抄本也有寫為「凹頭板」，亦即沒有過門的【平板】，在戲曲教學上，為了區別兩種不同的唱法，館先生常稱沒有過門的平板的唱法為「對板唱」，它相當於京劇中的碰板唱法。[61]

可見，北管的【頭板】也是【平板】的一種，特點是前面沒有過門。西秦戲的【平板】接在【倒板】之後也是直接起唱，無伴奏過門的。此處標為【平板】和【頭板】，其實是一種板式。

【二番】與【流水】：

61　呂錘寬：《北管古路戲的音樂》（宜蘭縣：傳統藝術中心，2004年），頁93。

西秦戲本中【二番】的唱段，在北管戲本表明為【流水】，如下：

西秦戲本：（劉錫）【二番】：一手帶著小沉香，為父家住在揚
州府海門縣姓劉名錫字號彥昌。想當初聖天主開黃榜招賢士，
為父爹爹離披星戴月去求名。路途打在華山過，又只見眾百姓
男和女一個個頭頂香盆鬧洋洋，言說道華岳聖母多靈顯，為父
爹進廟堂去求籤，連求三籤籤不准。連得三筶筶不靈，氣得我
為父爹怒沖沖火從心起，手拿桃兒擲金身。粉壁牆上題詩句，
一行行，一字字寫分明：
北管戲本：（劉錫）【流水】：流水：家住在揚州府海文縣，姓
劉名錫，字延昌。都只為聖天子開黃榜，為父戴月披星往帝京
路，過潼關向西走，走得人民鬧聲喧。人說聖母多靈感，為父
進廟問吉兄。抽了三籤不准，連求三筶筶無靈。為父怒沖火
起，手執籤筒損金身。粉牆壁上題書句，字字行行寫分明：

　　兩種板式都用在【倒板】之後，西秦戲本【二番】後接【雙股
分】（又稱【三股分】），北管戲本【流水】後接【四空門】。所用板式
的唱段均為敘述劉錫當初在華岳廟中求籤的經過，都安排在大段的敘
述性唱腔中。從詞格上看，兩種板式均為上下句，且以上下齊言為
常。【二番】是西秦戲的基本板式，又稱為【二方】、【二凡】基本句
型為上下句齊言體，可為七字句或十字句。西秦戲也有【流水】，特
點是上下句，有板無眼，緊打慢唱。在旋律上也有自己的特點。北管
戲的【流水】也以上下句唱詞形成一個樂段，與西秦戲的【流水】在
詞格上沒有很大的區別。但沒有曲譜，不能與北管的【流水】進行具
體比較其異同。北管戲的【流水】還有另外的稱呼，見呂錘寬先生
《北管古路戲的音樂》：

【流水】亦為古路戲曲的主要唱腔，曲調名稱又做【二凡】，例如漳化市梨春園由吳昆明先生所寫的抄本《大河東》，全套都做【二凡】。另據葉美景先生，他稱活傳統中以【流水】為多，……至於其它北管樂師仍以稱為流水為多。[62]

　　北管戲中的其它板式都不叫【二凡】。一般認為是由西秦腔發展而來的劇種都有【二凡】、【二方】等板式。如宜黃戲稱【二方】，紹興亂彈稱【二凡】，西秦戲稱【二番】、【二方】、【二凡】，應該是保留了古老唱腔的傳統叫法。北管戲本標為【流水】，根據呂錘寬的說法，其實就是【二凡】。可見此處西秦戲本的【二番】與北管戲本的【流水】仍為同一種板式。

　　【雙股分】與【四空門】：

　　西秦戲本的【雙股分】，在北管戲中標為【四空門】，如下：

　　西秦戲本：（劉錫）【雙古分】：上寫著明明朗朗一尊神，泥造金身刀雕成。咽喉若有三分氣，願與你同床共枕眠。聖母回轉華岳廟，只見詩句怒生嗔。命得四海龍王就來到，要害為父命喪生。多虧月老從天降，化成茅庵結姻親。成親不過三五月，二郎神舅知此情。你母被壓黑風洞，黑風洞裡產嬌兒。你母洞中寫血書，命得土地送來臨。為父花園去觀花，只見嬌兒哭高聲。將你悄悄抱回家，後堂王氏產秋兒。

　　北管本：（劉錫）四空門：明明亮亮一尊神，本是泥土蓋金身。咽喉若有三寸氣，好做共枕同床人。聖母回轉歇馬廟，一見書句怒生真。四海龍王點齊到，要害為父命殘生。多得月老星君下凡界，化做廟庵配為婚。成親不過三日後，聖母覆命轉天廷。

62 呂錘寬：《北管古路戲的音樂》（宜蘭縣：傳統藝術中心，2004年），頁98。

　　兩種板式前分別接【二番】和【流水】，如前所述，【二番】和【流水】實為一種板式。西秦戲本【雙股分】後接【緊板】「後堂王氏不是你的親生母，華岳聖母爾娘親」。北管戲本【四空門】後接「後堂裡王夫人不是爾的親……不是爾的親生母，華岳聖母爾娘親」，此處沒有標明後接板式，但從其行文看，此處需要轉板。

　　此處【雙股分】一共有上下句二十句，很明顯，四句為一段，交代一個相對完整的事件。而且從其它劇目中的【三股分】（【雙股分】）譜例來看，樂曲也是四句為一段，四句一反覆。【四空門】一共有上下句十二句，也是四句為一段，交代一個相對完整的事件。從其它北管劇目用【四空門】的譜例來看，其樂曲的特點也是「四句為一段，反覆一遍。」[63]兩種板式均為嚴整的上下句，四句一段。詞格上大體相同。從這個角度可以判斷，【雙股分】和【四空門】有密切的關係。

　　西秦戲的【雙股分】目前藝人稱為【三股分】，不明命名原因為何。從詞格要求嚴整的上下對偶句格式看，有可能是【雙股分】才是正確的命名。「雙」和「三」可能是方言誤讀。【三股分】用於唱腔旋律節奏由慢至快，敘述或抒情由舒緩至急促、激動之處。所見的材料看，【三股分】前面可以接【慢二番】，後面一般接節奏自由又能充分抒發感情的【緊板】。上下句的落音規律很明顯，上句落音2，下句落音1。

　　呂錘寬先生《北管古路戲的音樂》一書認為：

　　　　【四空門】的命名方式，指四句唱腔的結音分別為四個不同的音，在北管或南管音樂文化圈，音符（note）稱為 khang[1]，字型都以空表之，因此，「四空門」表示主要音由四個不同音符

63　呂錘寬：《北管古路戲音樂》（宜蘭縣：傳統藝術中心，2004年），頁123。

組成的曲調。根據葉美景或賴木松先生的說法，該四個音分別
為乂、合、工、上。……根據資深北管藝師的口述，或抄本上
的表示，構成【四空門】四個樂句的結音各為乂、合、工、
上，不過作者於民國七十年代採集彰化市梨春園，由吳謹南先
生的演唱，四句的結音則分別為乂、上、工、合。[64]

　　呂錘寬先生認為，【四空門】命名來源於四句唱腔的最後一個
音。依他所說的，【四空門】的落音存在兩種情況：一是以「乂、
合、工、上」為落音。「乂、合、工、上」翻譯成簡譜即「2、5、3、
1」。二是以「乂、上、工、合」為落音，翻譯成簡譜對應的是「2、
1、3、5」。

　　蔡振家另有說法，認為「四空門」的得名緣由是因為四句的過門
相同：「【四空門】是福路唱腔中最容易入門的唱腔，……以四句為一
段，每句之間插入類似的間奏，民間稱為「過門」或「過空」，因其
共有「四個過空」而得名」[65]，其所採的譜例來看，四句中間的間奏
確實存在較多的相似之處。如：

64　呂錘寬：《北管古路戲的音樂》（宜蘭縣：傳統藝術中心，2004年），頁122。
65　蔡振家設立的「西田社戲曲工作室」網站：《臺灣戲曲》「亂彈戲」。網址：http://sed
　　en.e-lib.nctu.edu.tw/tw_oper/index.html

北管【四空門】板式譜例《蘇武牧羊》(蔡振家採譜)

|0 1 | 06 56 |1 ·6 | 12 1 |0 3 | 0 5 |3 32 |1 25 |32 3 |
　　　　　　　　　　　　　　西　　　　番　單　于　造　了　反，

|0 3 | 02 12 |3 ·2 | 35 3 |0 2 |0 3 　|23 21 |61 23 |16 1 |
　　　　　　　　　　　　　　臣　　奉　　聖旨　　　到　他　邦。

|0 1 | 06 56 |1 ·6 | 12 1 |0 3 |0 5 　|3 32 |5 1 | 23　2 |
　　　　　　　　　　　　　　誰　　　想　　去　了　臣　官　載，

|0 2 | 01 61 |2 ·1 | 23 2 |0 7 |0 7 |67 65 |35 61 |53 5 |
　　　　　　　　　　　　　　困　　在　北山　　牧　　群　羊。

　　從以上譜例中可以看出，這是不完整的譜例。沒有時值和高低音等符號，可能是因為傳上網站的時候，有些簡譜符號無法顯示。但我們可以大體看出其旋律的走向。

　　按照呂錘寬先生的觀點，四句的結音「2、5、3、1」或者「2、1、3、5」，但在此種唱段中，其結音為「3、1、2、5」，顯然與他所說的規律不符合。按照蔡振家先生的觀點分析，第一句的前奏和第二句的前奏完全一樣，均為「 |0 1 | 06 56 |1 ·6 | 12　1 |」；第二句和第三句表面上看來不太一樣，但如果第2句的旋律下行1度，則與第四句基本相同，下行後變為： |0 2 | 01 71 | 2 ·1 | 24　2 |，只有其中兩個音不同。由此可以看出第二句是在第四句的基礎上稍加變化而成。可能原始的唱腔是奇數句的前奏相同，偶數句的前奏相同。

　　再看西秦戲【三股分】的具體譜例(《劉錫訓子》老生劉錫唱段)：

```
1 ( 216 | 561 ) | 0 3 | 3 5 | 3 5 | 1 1 | 2 ( 325 | 612 ) |
民。              圣   母   回转  华岳  庙，

0 2 | 2 61 | 2161 | 216 | 1 ( 216 | 561 ) | 0 3 | 3 5 |
只   见   诗句  怒冲  冠，             命   得

3 5 | 3 5 | 3213 | 2 ( 325 | 612 ) | 0 2 | 2 1 | 5 61 |
口海  龙王  就来  到，          要   害   为父

216 | 1 ( 216 | 561 ) | 0 3 | 3 5 | 1 53 | 12 3 | 2 ( 325 |
丙丧  生。             多   亏   月老  从天  降，
```

　　由上可見，第一句和第三句的前奏為 21 6561，第二句和第四句的前奏為 325612，與北管戲【四空門】的前奏結構相同。在此唱段中，【三股分】的唱段有上下二十句，四句為一段，所有的間奏規律都是如此。再比較這兩種板式前奏的旋律走向，西秦戲奇數句為「216561」；北管奇數句為「01 0656 1‧512 1」（原來的譜例中明顯被丟失了低音符號，此處比較時加上），很明顯，北管的間奏是西秦戲間奏的基礎上拉長，擴展。可見，西秦戲的【三股分】與北管福路戲的【四空門】板式原來是同一種板式，只是叫法不一樣。而且從以上的比較可以看出，在這種板式中，西秦戲保留了更古老的唱腔特點。

　　縱上所述，西秦戲的《劉錫訓子》和北管福路戲的《訓子》無論在劇本的情節結構上還是從唱腔方面，都極為相似。可以看出廣東的西秦戲與臺灣的北管有著密切的血緣關係，應該都是清初農民起義軍所帶來的西秦腔的遺存。臺灣和福建隔海相望，臺灣的移民大部分是從福建遷移過去的。其北管福路戲應該也是清初農民起義把秦腔帶到福建以後傳到臺灣。

三　西秦戲重要劇目考述

此處所考述的劇目，主要是根據田野調查中收集到的零散的演出宣傳單、戲單、藝人的筆記、角色單片等介紹的劇目劇情進行一一考述，有些劇目有見到劇本，絕大部分劇目沒有見到劇本。劇目考述如下：

《三官堂》

本事：見《秦香蓮》鼓詞、《陳世美寶卷》（又名《雪梅寶卷》）及《琵琶記》彈詞。寫宋朝陳世美娶妻秦香蓮，生有子女各一。大比之年，陳進京應試，得中狀元。陳世美因貪圖富貴，停妻再娶，被皇上招為駙馬。三年後，秦香蓮攜子女上京尋夫，陳不予相認，為王丞相所知，勸陳改過。陳不但不認香蓮，竟派刺客去殺妻子兒女以圖滅口。店主人縱香蓮逃走，躲在三官堂神廟中。香蓮自縊求死，幸三官神救之，授以兵法。時宋與西夏交戰，香蓮以軍功掛帥，凱旋後回朝親審陳世美。

考釋：此劇目是清代花部戲曲作品，早期的梆子腔劇目。清代嘉慶焦循《花部農譚》所記的《賽琵琶》即是此目。郭精銳、陳偉武等著的《車王府曲本提要》認為「《賽琵琶》，前半部情節與《秦香蓮》同，後半部寫秦香蓮得仙人相救，掛印征番，回朝親審陳世美。《三官堂》即出於此。」[66]姜彬主編的《中國民間文學大辭典》認為「有些劇種中的《三官堂》即出於此（《賽琵琶》）。」[67]但並非所有題為《三官堂》的本子都是《賽琵琶》。如京劇的《三官堂》，其實是後來的改編本，情節同秦腔的《鍘美案》。[68]蔣星煜《〈賽琵琶〉的下

66　郭精銳，陳偉武：《車王府曲本提要》（廣州市：中山大學出版社，1989年），頁364。

67　姜彬主編：《中國民間文學大辭典》（上海市：上海文藝出版社，1992年），頁929。

68　教育部教科用書編輯委員會劇本整理組編印：《平劇本事》第3冊（1942年），頁32。

落——關於〈秦香蓮征番〉》認為「京劇前輩藝人伍月華先生藏本
《秦香蓮征番》，從其故事情節與藝術結構來看，從焦循對於《賽琵
琶》的分析來看，這個藏本有可能就是《賽琵琶》的原本。」[69]《秦
香蓮征番》與《三官堂》情節相同，只是名稱不同。焦循稱：「花部
中有劇名《賽琵琶》，余最喜之。為陳世美棄妻事」。焦循記載的故事
情節如下：

> 陳有父母、兒女。入京赴試，登第，贅為郡馬。遂棄其故妻，
> 並不顧其父母。於是父母死。妻生事、死葬，一如《琵琶記》
> 之趙氏；已而挈其兒女入都，陳不以為妻，並不以為兒女。皆
> 一時豔羨郡馬之貴所致。蓋既為郡馬，則斷不容有妻、有兒女
> 也。妻在都，彈琵琶乞食，即唱其為夫棄之事。為王丞相所
> 知。適陳生日，王往祝，曰：「有女子善彈琵琶，當呼來為君
> 壽」。至，則故妻也。陳彷徨，強斥之，乃與王相訐。王盡退
> 其禮物，令從人送旅店與夫人、公子，陰謂其故妻曰：「爾夫
> 不便於廣眾中認爾，余當於昏夜送爾去，當納也。」果以王相
> 命，其閽人不敢拒，陳亦念故；乃終以郡主故，仍強不納。妻
> 跪曰：「妾當他去，死生唯命；兒女則君所生，乞收養之
> 耳。」陳亦愴然動。再三思之，竟大詈，使門者搊之出。念妻
> 在非便，即夜遣客往旅店刺殺妻及兒女。幸先知之，店主人縱
> 之去，匿於三官堂神廟中。妻乃解衣裙覆其兒女，自縊求死。
> 三官神救之，且授兵法焉。時西夏用兵，以君功，妻及兒女皆
> 顯秩。王丞相廉知陳遣客殺妻事，甚不平，竟以陳有前妻欺君
> 事劾之，下諸獄。適妻帥兒女以功歸，上以獄事若干件令決
> 之，陳世美在焉。妻乃據皋比，高坐堂上。陳囚服縲絏至，匍

69 蔣星煜：《以戲代藥》（廣州市：廣東人民出版社，1980年），頁143。

匐堂下，見是其故妻，慚怍無所容。妻乃數其罪，責讓之，洋
洋千餘言。[70]

　　西秦戲《三官堂》與焦循所記的《賽琵琶》的情節極為相似。焦
循對《賽琵琶》推崇備至，認為名劇《西廂》、《琵琶》猶不能及：
「說者謂：《西廂‧拷紅》一齣，紅責老夫人為大快，然未有快於
《賽琵琶‧女審》一出者也。蓋《西廂》男女猥褻，為大雅所不欲
觀；此劇自三官堂以上，不啻坐淒風苦雨中，咀荼齧蘗，抑鬱而氣不
得申；忽聆此快，真久病頓蘇，奇癢得搔，心融意暢，莫可名言，
《琵琶記》無此也。然觀此劇者，須於其極可惡處，看他原有悔心。
名優演此，不難摹其薄情，全在摹其追悔。當面詬王相、昏夜謀殺子
女，未嘗不自恨失足。計無可出，一時之錯，遂為終身之咎，真是古
寺晨鐘，發人深省。高氏《琵琶》，未能及也。」[71]焦循所提到的《女
審》在西秦戲中稱為《秦香蓮考察》。

　　《賽琵琶》又被後人不斷改變，情節在改編過程中多有變化，主
要的區別在於結尾的處理不同。從焦循所記《賽琵琶》的結局「妻乃
數其罪，責讓之，洋洋千餘言」，可見陳世美並沒有死。西秦戲的
《三官堂》保留了早期的故事情節，陳世美沒有被鍘死。後世改編本
主要有兩種，一種為《明公斷》，陳世美被包公鍘死，即後世的《鍘
美案》、《陳世美休妻》、《秦香蓮》、《抱琵琶》、《秦香蓮抱琵琶》、《鍘
陳世美》等（蒲劇、晉劇中仍稱為《明公斷》）。結尾為開封府尹包拯
受理此案，陳世美拒不認罪，包公不顧皇姑、國太百般阻撓，將陳世
美正法。另一種改編本將結尾改為秦香蓮征西回來後，親自下令處死

70　〔清〕焦循：《花部農譚》，《中國古典戲曲論著集成》第8冊（北京市：中國戲劇出
　　版社，1980年），頁230。
71　〔清〕焦循：《花部農譚》，《中國古典戲曲論著集成》第8冊（北京市：中國戲劇出
　　版社，1980年），頁230。

陳世美，真正為女性出了口悶氣，如淮劇的《女審》。[72]「不同劇種的改編本很多，今俱存世，其中民國時西安同興書局和德華書局刊行的《鍘陳世美》改良本、陝西人民出版社刊行王紹猷《鍘美案》秦腔本、河南省戲劇研究所藏趙錫銘口述豫劇抄本影響較大。」[73]京劇、漢劇、徽劇、楚劇、滇劇、豫劇、河北梆子、湘劇、贛劇等都有此目。粵劇有《琵琶詞》，川劇有《陳士美不認前妻》，弋腔有《琵琶宴》。西秦戲《三官堂》唱正線，齣目包括《世美別家》、《宴會彈琴》、《三官堂》、《香蓮考察》。目前西秦戲劇團已經沒有上演《三官堂》，上演的是後來移植的秦腔本《鍘美案》，齣目包括《投店》、《闖宮》、《路告》、《壽宴》、《殺廟》、《呼冤》、《鍘美》。老藝人羅淑嬌收藏有《世美別家》、《宴會彈琴》兩齣正旦秦香蓮的單片。

《斬鄭恩》

　　人物：趙匡胤（紅面）、鄭恩（烏面）、韓隆（丑）、韓妃（花旦）、高懷德（武生）、陶三春（烏衫）、苗訓（公）、太監（婆）、二大將（什）、二斬手（花臉）。

　　本事：見《宋史記事本末》趙匡胤遺事。宋初，趙匡胤登基後，以為大局已定，天下太平，遂開始沉湎酒色。一日，國舅韓隆于天街上遇開國元勳鄭恩，韓隆倚仗朝勢，輕謾並辱罵鄭恩，為鄭恩所打。韓隆上殿誣告鄭恩，適遇趙匡胤與韓妃正飲酒作樂。趙匡胤遂借酒醉之機，下令斬殺鄭恩。萬里侯高懷德急上三道奏章保奏鄭恩，趙又借醉酒將表章壓下，致使鄭恩被斬。鄭妻陶三春聞知，起兵圍攻五鳳樓，痛斥趙匡胤，並在高懷德的幫助下殺死韓妃。

　　考釋：該劇為西秦戲連台大戲《宋傳》中的其中一齣，是武生、

72 姜彬主編：《中國民間文學大辭典》（上海市：上海文藝出版社，1992年），頁929。
73 廖書儀等主編：《中國文學通典：戲劇通典》（北京市：解放軍文藝出版社，1998年），頁469。

紅面、烏面、正旦的應工戲，唱西皮。此劇最精彩的是《鬧殿》一場。
高懷德驚聞趙匡胤殺害鄭恩的凶訊之後，急急出場，大鬧金鑾殿，劍
斬韓隆，運用傳統表演特技「劍落頭斷」，一轉眼韓隆沒了腦袋。《五
鳳樓》一場，高懷德支持鄭妻陶三春舉兵發難皇帝老爺時站在城頭上，
運用西秦戲獨特的表演程式「企功仔架」，仿效雄鷹，右腳獨立不動，
左腳屈起內向，造型優美，氣宇軒昂，直至韓妃下樓賠罪被殺。一九
四九年後，此劇經過海豐縣西秦戲劇團藝術委員會整理，由海豐縣西
秦戲劇團演出。一九五七年赴廣州演出時，羅振標飾高懷德，孫俊德
飾鄭恩，陳銘誽飾趙匡胤，羅惜嬌飾陶三春。劇本收入一九六二年中
國戲劇出版社出版的《中國地方戲曲集成‧廣東卷》。粵劇有《趙匡
胤醉斬鄭恩》，故事與西秦戲略同。後有粵劇藝人改編本，更名為《斬
二王》。把原趙匡胤改名為司馬銳，鄭恩改名為鄺瑞龍，陶三春改名
為李琴，高懷德改名為張忠，韓妃改為李妃。《粵劇傳統劇目匯編》
第五冊收有《斬二王》演出舊本，並附《醉斬鄭恩》、《鄭恩歸天》、
《陶三春困城》三段根據舊唱片整理的唱念文字[74]。秦腔、河南梆子、
河北梆子、雲南梆子、山東曹州、章州、章丘、萊蕪梆子及山西北路
梆子、貴州梆子、京劇、川劇、湘劇、漢劇都有此劇目。只是各地叫
法不一，京劇名《斬黃袍》，邑劇名《斬黑袍》，懷調名《哭頭》、《斬
黃袍》，豫南花鼓戲名《桃花宮》，秦腔名《滾龍床》、《紅滾》，上黨梆
子名《掛龍燈》等。

《弒齊君》

　　人物：崔子（武生）、齊君（丑）、慶豐（公）、李啟（什）、范忠
（什）、姜氏（花旦）、國太（婆）、正宮（烏衫）、四宮娥（旗軍行）、

梅香（旦）、老（什）、斬手（什）。

　　本事：題材出於《東周列國志》第六十三及六十五回。敘崔子為齊國大將軍。齊國每年必須要到臨潼關賽寶一次。當時，崔子領命前往臨潼關賽寶赴會。崔子回府告別姜氏，恰遇國太壽日。崔子因自己身奉君命前往賽寶，無法前往拜壽。故吩咐其妻姜氏代替，前往拜壽。齊王乃是一個嗜好美色、荒淫無道之君。滿心淫毒，見姜氏美貌，淫心即起，假意騙姜氏到御花園看花，將其調戲。但姜氏也是一個虛榮、淫毒之婦，見齊王對其有意，就在花園進行通姦。事後忘記把二人私送禮物帶走，失落花園。這時，相爺周全因朝中有事，欲入宮請主登殿。碰見宮娥，聞聽齊王與姜氏在花園賞花，即入花園尋主。但不見齊王，走進涼亭，發覺齊王、姜氏兩人私送之物（玉蝴蝶、香羅帕）。相爺心中已知其意，走出花園，遇見僚臣李啟、范忠二人。將事情告知二人。齊王得悉事情敗露，將李、范斬首於朝。崔子自賽寶回來，中途遇見相爺。相爺把齊王和姜氏私通之事告知崔子，並和崔子商量，假病回家，由周全騙齊王到崔府探病。齊王到崔府探病之後，又和姜氏到崔府花園調情，被崔子親眼所見。齊王和姜氏被崔子當場刺死。

　　考釋：該劇目唱西皮。同題材劇目元代有李子中雜劇《崔子弒齊君》。《錄鬼簿》卷上「前輩才人有所編傳奇於世者五十六人」收有李子中名目。李子中「大都人，知事，遷縣尹」，名下錄有「《弒齊君》，崔子弒齊君。」[75]秦腔又名《海潮珠》、《避塵帕》、《崔子弒齊》、《弒齊君》；京劇、貴州梆子、粵劇、廣東漢劇、潮劇均有此劇目。現英國倫敦大學亞非學院圖書館藏有約嘉慶年間出版的廣州榮德堂梆子腔本子，名為《崔子粧（裝）病》。

75　〔元〕鍾嗣承：《錄鬼簿》，上海市：上海古籍出版社，1978年。

《斬韓信》

人物：呂后（烏衫）、蕭何（相爺）（公）、韓信（老生）、秦昌女（花旦）、司馬懋（烏面）、判官（老生）、田繼妻（丑）、漢高祖（公）、英布（小生）、彭越（打面）。

本事：見《史記·呂后本紀》、《西漢演義》第九十三回「呂后未央斬韓信」、宋元話本《前漢書平話續集》（別題《呂后斬韓信》）。[76] 漢朝，呂后企圖篡奪漢室江山，蓄意陷害軍師韓信和朝中各將。乘漢高祖外出進香之際，叫相爺蕭何命韓信入宮。自己專門洗臉等著。當韓信進入三宮時呂后說給韓衝撞，以欺君之罪將韓信綁起，命宮娥秦昌女將韓信處斬。秦昌女殺了韓信，並與韓信一同賜死。呂后又命名將彭越入宮借敬酒調戲彭越，反口誣衊說彭越戲弄她而處斬。及後，呂后得悉名將英布保護漢高祖外出進香，又用毒酒到半路攔截敬酒給漢高祖和英布。高祖喝了半杯反敬呂后，結果三人同歸於盡。舉子司馬懋上京考試，本中頭名狀元，因漢高祖看他貌丑而廢去。司在外終日嘆息。漢室的冤魂也在外叫冤。閻王上天見玉帝，判官查明司馬懋有一時三刻的閻君座位。即命冤魂田繼妻到陽間引司馬懋靈魂入獄代閻王審問冤魂。結果司馬懋審出，三百年後，漢高祖出世為漢陽帝。呂后出世為董后，秦昌女出世為宮娥頭。韓信出世為曹操，英布出世為孫權，彭越出世為劉備。司馬懋查明自己將出世為司馬懿。

考釋：又稱《未央宮》。鍾嗣承《錄鬼簿》「前輩才人有所編傳奇於世者」著錄李壽卿有雜劇《呂太后定計斬韓信》；[77]《秦腔劇目初考》、《京劇劇目初探》、《車王府曲本提要》、《潮劇劇目匯考》、《豫劇傳統劇目匯釋》收有此劇目。湘劇稱《韓信哭頭》，粵劇稱《呂后斬

76 佚名撰：《前漢書平話續集》，丁錫根點校：《宋元平話集》（上海市：上海古籍出版社，1990年），頁665。

77 〔元〕鍾嗣承：《錄鬼簿》（上海市：上海古籍出版社，1978年），頁15。

信》，同州梆子、漢調桄桄、河北梆子、雲南梆子、京劇、漢劇、粵劇、潮劇有此劇目。

《打灶神》

考釋：小調戲。本事見《後漢書》、《警世通言》、《今古奇觀》。姜彬主編《中國民間文學大辭典》有《紫荊樹》劇目，即為《打灶神》，又稱《打灶王》、《打灶分家》。敘田氏兄弟三人同居，其家有紫荊樹，枝葉茂盛。田三之妻李三春，勸夫分居，兩兄不允。李乃日夜吵鬧，遷怒灶神，打碎其像，兄嫂不得已允之，紫荊樹頓枯死。兄弟悟而復合，樹又重活，李三春羞憤自盡。[78]焦循《花部農譚》有對《紫荊樹》一劇的評點，云：「紫荊樹之枯死，竟為田三之妻斧斤所致。田大士人也，二則胥隸耳。樹死鴉散，終不肯析居，在田二尤難得者也。」[79]目前西秦戲僅存劇目。京劇、漢劇、湘劇、楚劇均有此劇目。秦腔稱為《打灶君》[80]，河北梆子、倒七戲、評劇稱《打灶王》。

《斬李廣》

人物：李剛（烏面）、周禹王（小生）、李廣（老生）、師爺（公）、馬倫（丑）、馬妃（小旦）、國太（婆）、李虎（打面）、老監（打面）、太監（什）、宮娥。

本事：周朝，大遼國契丹進犯泗水關。李剛掛帥退敵奪回，並每年要大遼國獻金冠。李剛得勝回朝，周禹王慶功賞宴。宴上，文武官要李剛講述勝遼經過。李剛席上耀武揚威，錯手打落陪宴官馬倫國舅

78 姜彬主編：《中國民間文學大辭典》（上海市：上海文藝出版社，1992年），頁930。

79 〔清〕焦循：《花部農譚》，《中國古典戲曲論著集成》第8冊（北京市：中國戲劇出版社，1980年），頁231。

80 陝西省藝術研究所編：《秦腔劇目初考》（西安市：陝西人民出版社，1984年），頁109。

頭盔。馬倫仗勢與李剛論理，謾罵李剛而歸。馬倫將席上給三王李剛
蔑視一事告知師爺，準備上朝問聖，要師爺做鐵證，被師爺勸阻。李
廣得知其故，與馬倫賠禮。馬倫仗勢回絕，並對李廣加以辱罵。隨
後，馬倫進西宮找妹妹馬妃商議陷害李廣兄弟。馬妃初加勸說，後在
馬倫軟磨硬泡之下，同意設計陷害李廣。馬妃對周禹王說前李廣保駕
國太時日裡雙雙，夜來呢……激起周王怒氣，以為國太受辱，即命李
廣朝駕。周王以李廣上朝沒有下跪，眼睛朝天看，視為欺君，命馬倫
為監斬官將李廣押赴刑場斬首。國太聞知要斬李廣，上殿問明情由，
說情無效，要撞周王，迫使周王不得不下聖旨命老監召回李廣，免去
李廣死罪。李虎（李門之子）得知伯父李廣受害，即告知李剛，同往
甲場保護。馬倫受命為監斬官，得意忘形，命劊子手把李廣提前斬
了。當老監帶聖旨急趕到時，見李廣受斬，責罵馬倫而回。這時，李
剛、李虎也趕到，見李廣已經受害，把馬倫斬首殺死，並挖去馬倫心
肝。國太聞老監交旨言李廣給馬倫提前斬殺，氣怒杖打周王。周王逃
到馬妃宮。關了宮門，國太趕至。馬妃加以侮辱，國太氣極，大罵周
王縱容馬妃，怒極撞死。周王出宮見母撞死，痛哭回朝。李剛進朝取
馬倫之腳投周王，周王大驚。又逃至馬妃宮。李剛趕到，見宮門緊
閉，與李虎回府起兵圍五鳳樓。周王被迫獻出馬妃，李剛將馬妃碎
屍。李剛大罵周王無道，不食其祿，同李虎回莽果山務農。

　　考釋：該劇目唱西皮，屬西秦戲的「本頭戲」之一。《秦腔劇目初
考》：「秦腔又名《黑打朝》、《李剛打朝》、《雙盡忠》，其中有同名折
戲《斬李廣》單獨演出。」[81]京劇稱為《慶陽圖》，《京劇劇目初探》：
「一名《李剛反朝》、《黑逼宮》、《斬李廣》及《戰虹霓》……同州梆
子、川劇、豫劇、河北梆子有《反慶陽》，秦腔、徽劇有《斬李廣》，
漢劇亦有此劇目」[82]。此外，山東曹州梆子、紹劇、湘劇有此劇目。

81 陝西省藝術研究所編：《秦腔劇目初考》（西安市：陝西人民出版社，1984年），頁25。
82 陶君起：《京劇劇目初探》（增訂本）（北京市：中國戲劇出版社，1963年），頁14。

《芭蕉記》

人物：芭蕉記（烏淨）、陳春生（王茂生）（小生）、太白金星（公）、芭蕉記變（小旦）、張氏（烏衫）、麻瘋（丑）。

本事：題材來源於蒲松齡小說《聊齋志異》卷一《畫皮》。[83]在芭蕉山芭蕉洞修行五百年成精的芭蕉記，一天帶徒弟出遊，恰遇書生陳春生，企圖吃陳心肝，以配天地共眠。芭蕉記即變成美女對陳調情，巧計引誘使春生同情帶她回家。太白金星得悉此情，路上對春生指破他為芭蕉記所騙，並教他夜裡三更偷她畫皮，方可保身的解救方法。陳春生帶芭蕉記回書房，乘她入睡時偷取畫皮回家。陳春生將經過情形告訴妻子張氏，並說如有不測，可到十二街頭找白鬚公公（太白金星）解救。芭蕉記在書房醒來發覺畫皮被偷，即追至春生家，使法弄昏張氏，挖取陳心肝，奪回畫皮而逃。張氏見夫慘死，急忙找白須公公求救。太白金星得悉陳受害，急找芭蕉精奪回陳的心肝。太白金星指引張氏到十二街頭，找麻瘋病人。太白金星變成麻瘋病人，為試探張氏是否貞潔義氣，等張氏找到時，要張氏吃他吐的痰，丈夫方能有救。張氏為救丈夫，吃下麻瘋痰。張氏吃下痰後，麻瘋病人說張被太白金星所騙而走了。張氏失望回家，心想自己又吃了麻瘋痰，準備與丈夫同歸於盡。誰知張氏吃的麻瘋痰就是丈夫的心肝，回家後吐出心肝，張氏即放進丈夫胸部，使春生復生。及後，太白金星收服芭蕉記，將其弄死，放火焚燒。

考釋：《芭蕉記》又名《畫皮》。秦腔稱《畫皮》，情節稍有不同。《秦腔劇目初探》：「太原王生遇少女，悅而攜回書齋。後遇道士，告其身有妖氣，王不信。回家，隔窗見厲鬼彩畫人皮，化為美女，大驚。尋求道士。道士贈繩，令其縛之。鬼怒裂王肚腹，挖心而去。道士降鬼，教王妻拜求乞丐，受辱痛苦，吐痰入王腹中，王乃復

83 〔清〕蒲松齡著、鍾夫校點：《聊齋志異》，上海市：上海古籍出版社，1998年。

活。」[84]川劇有《收畫皮》，京劇、河北梆子有此劇目。

《公孫克己》

人物：公孫克己（小生）、公孫曹（公）、夫人（婆）、曹恩（紅淨）、余賊（烏淨）、吒地府（丑）、余芝蘭（藍衫）、丫鬟（花旦）。

本事：書生公孫克己，得寧、曹恩保護上京求名，路至碧峰嶺，為盜賊首余織所劫，被俘上山。曹恩脫險逃走。余織見克己分文難榨，欲處死刑。織之妹芝蘭，憐己才貌雙全，遂放己下山上京赴考。余織外出歸來，不見克己。蘭因怕兄究罪，女扮男裝，借與克己結拜為名，往克己家長沙府，投克己父公孫曹處。長沙二次為余賊攻破，百姓失散，蘭隨公孫曹夫婦漂泊。途中因沒有盤纏，蘭牽馬出賣，適前克己僕人曹恩，自碧峰嶺沖散後投與元帥部下，屢奏功績。此時被升任陽河堂提督。曹恩見蘭之馬，乃疑余賊奸。經蘭請出公孫曹後，恩始釋疑，遂帶公孫曹等到陽河堂。公孫克己上京赴試及第，也被調往陽河堂為總督之職。恩聞己主，寒暄不絕，即請出芝蘭與克己相會。蘭因女扮男裝，引起克己幾番誤會。經蘭獻出前克己所贈之帕，卸下男裝，始知是蘭，不勝歡悅。於此一家團圓。

考釋：西秦戲傳統劇目四齣連之一，全本唱正線，又稱《上京連》，包括《克己上京》、《長亭別》、《文武考》、《陽河堂會》。目前存有《陽河堂會》和《余芝蘭賣馬》兩齣。其中《余芝蘭賣馬》有鍾德祥民國廿四年抄本，海豐呂匹先生收藏。北管有此題材全本戲《文武升》，情節大致相同，包括《文武升》、《賣馬》、《大堂會》。梨園戲有《龔克己》一劇，又名《文武生》、《鞏克己》[85]，為曲牌連綴體。泉

84 陝西省藝術研究所編：《秦腔劇目初考》（西安市：陝西人民出版社，1984年），頁567。

85 王秋桂主編：《民俗曲藝叢書》，吳捷秋著：《梨園戲藝術史論》（臺北市：財團法人施合鄭民俗文化基金會出版，1994年），頁411。

州地方戲曲研究社編《梨園戲‧下南劇目》（中冊）收有《龔克己》劇本[86]，共有七齣，包括《上廳堂》、《聚義堂》、《放出寨》、《春梅弄》、《賣馬》、《兄弟會》、《陽和堂》。秦腔有《雙蓮帕》，情節大致相同。《秦腔劇目初考》著錄，記情節如下：「龔光錦與管家曹恩應考，家送雙蓮帕隨身。後曹恩投軍掛帥，龔光錦中魁，遂以雙蓮帕分別與于藝蘭、香蓮女成婚。」[87]雲南花燈戲有《雙蓮帕》，主人公仍名為龔克己。[88]山東柳子戲有《雙蓮帕》一劇。[89]廣西桂劇、湘西鳳凰陽戲、江西東河戲亦有此目。傅惜華《曲藝論叢》「番合釧鼓詞之集唱本名目」一文提到有鼓詞《雙蓮帕》。[90]

《寶珠串》

　　人物：姚石龍、楊氏、寶童、姚義（家院）、羅應、馬氏、楊連容。

　　考釋：全本唱正線，又名《三義節》，是西秦戲「四大弓馬戲」之一。未見西秦戲《三義節》全本，羅淑嬌收藏《三義節》楊氏的角色單片。《秦腔劇目初考》著錄《三義節》劇目，又名《一掛珠》、《寶文珠》、《映月珠》。從西秦戲的單片與秦腔《三義節》的劇情概要看，內容基本一致，只是人物名稱有所不同。西秦戲中姚石龍在秦腔中名為姚彥；西秦戲的羅應在秦腔中名為羅義；西秦戲的楊連容在秦腔中名為楊清春。《秦腔劇目初考》載秦腔《三義節》劇情如下：

86　《泉州傳統戲曲叢書》第6卷，泉州地方戲曲研究社編：《梨園戲‧下南劇目（中冊）》（北京市：中國戲劇出版社，2000年），頁337。

87　陝西省藝術研究所編：《秦腔劇目初考》（西安市：陝西人民出版社，1984年），頁486。

88　王群：《雲南花燈音樂概論》（北京市：人民音樂出版社，2003年），頁416。

89　《中國戲曲志》江蘇卷（北京市：中國ISBN中心，1992年），頁1047。

90　傅惜華：《曲藝論叢》「番合釧鼓詞之集唱本名目」（上海市：文藝聯合出版社，1953年），頁167。

「府學姚彥，清明掃墳祭祖，遇二龍山寨主梁彥章，結為金蘭。梁贈以寶文珠而別。後因姚之異姓弟羅義，發現寶珠，高官，使其入獄，解往北京。羅義謀姚家家產，騙姚妻素貞至叢林中，正欲持刀行凶，素貞忽被虎噙往臨潼，為楊清春所救，結為兄妹。羅義占其家產及姚子寶童。後彥章聞訊，即喬裝道士去京，劫殺場，救出姚彥，使從軍。寶童亦中狀元，名曰羅秀成，恩賜陝西八府巡按。素貞即攔馬告狀，冤案得明，夫妻、母子始得團圓。」[91]《豫劇傳統劇目匯釋》著錄《八寶珠》，又名《姚瑞龍游四門》、《老監霸游四門》，情節與西秦戲、秦腔稍有不同。[92]《京劇劇目初探》、《潮劇劇目匯考》未見收錄。王紹曾主編《清史稿藝術志拾遺》集部「戲曲類」著錄「《三義節》不分卷，道光二十年抄本，善目，戲曲存目。」[93]祁劇有此劇目。

《解救龍城》

　　人物：林大富、林玉蘭、林茂書、周氏、穆容孤、趙玉邦、家童。

　　本事：戰國時，燕國為備戰備荒，派遣馬雄往各地購糧買馬。經過秦邊界，糧馬被秦國奪走，為奪回糧馬，燕王率太保慕容孤，驃騎將軍趙玉邦，親征秦地。慕容孤驕橫，導致燕軍被困龍城。為解救龍城，孤與邦沖出重圍，回國搬兵解糧。途經林家莊，慕容孤竟與林家莊主林大富之妻周氏勾搭成奸，被林大富當場查獲。慕容孤竟倚仗權勢，殺死林大富及其子林茂書，其女林玉蘭懇告趙玉邦為其報仇伸冤。玉邦為伸張正義，不畏權勢殺死慕容孤，回國搬兵，殺回秦國，解了龍城之困，救回燕王。

91 陝西省藝術研究所編：《秦腔劇目初考》（西安市：陝西人民出版社，1984年），頁506。

92 藝生：《豫劇傳統劇目匯釋》（鄭州市：黃河文藝出版社，1986年），頁427。

93 王紹曾主編：《清史稿藝文志拾遺》集部「戲曲類」（北京市：中華書局，2000年），頁2278。

考釋：劇目又稱為《奪糧馬》、《林大富》，唱西皮、二黃。現存一九八〇年羅振標、陳錫洪、彭貞元、林德祥、張秀珍口述，許可記錄的油印本；羅惜嬌收藏林玉蘭、周氏的角色單片。《京劇劇目初探》、《秦腔劇目初考》、《粵劇劇目綱要》、《潮劇劇目匯考》未見收此劇目。

《薛仁貴回窯》

人物：薛仁貴（老生）、柳氏（烏衫）、薛丁山（小生）。

本事：見《征東全傳》四十一回。回窯一劇描寫唐朝薛仁貴從軍十八載，立功升為平遼王，得勝後返鄉探視其妻柳迎春的故事。薛仁貴走至汾河灣，見一位少年彎弓射雁，箭無虛發，甚是驚奇，因而上前與之答話。忽然山上奔下一隻猛虎，仁貴忙用袖箭射虎，卻誤中少年。仁貴見己闖禍，忙打馬歸家。家中見到妻子柳氏，復見床下有男鞋一雙，仁貴懷疑妻子不貞，拔劍欲殺柳氏。經過解釋，仁貴才想起離家之前，柳氏已經懷孕，後生一子取名丁山。仁貴急想見兒丁山，命柳氏喚兒出來相認。柳氏告知丁山在汾河灣打雁未回。仁貴聞言大驚，遂問丁山服飾模樣，才知射死之少年即其子丁山。仁貴心痛至極，不得不把事實告知柳氏。柳氏聞言，悲痛欲絕，夫妻兩人便一同前往汾河灣找尋丁山。

考釋：該劇唱正線，是老生、正旦的首本戲。其中薛仁貴回窯中洗臉一節，十多分鐘的啞戲，全用表情動作表達，反映出柳氏十八年來的艱苦樸素生活情況。《回窯》有濃厚的生活氣息，是一個優秀的唱做並重的細工戲。薛仁貴故事在民間廣為流傳。舊《唐書》卷八十三《新唐書》卷一一一有傳。元代有話本《薛仁貴征遼事略》；[94]雜劇有張國賓的《薛仁貴衣錦還鄉記》，亦作《薛仁貴榮歸故里》，簡稱《衣錦還鄉》、《薛仁貴》，《錄鬼簿》、《太和正音譜》均有著錄。今存

94 趙萬里編注：《薛仁貴征遼事略》，上海市：古典文學出版社，1957年。

《元曲選》[95]和《元刊雜劇三十種》[96]兩種版本。以此為題材的戲曲作品還有無名氏的《比射轅門》[97]以及元末明初無名氏的《賢達婦龍門隱秀》。《賢達婦龍門隱秀》，《也是園書目》著錄，後收入《孤本元明雜劇》。[98]明人傳奇有《定軍山》、《汾河灣》、《射雁記》（今存）等。小說有《說唐後傳》以及由此衍化的《薛家將演義》。《京劇劇目初探》著錄《柳迎春》、《汾河灣》。[99]川劇、滇劇、湘劇有《打雁回窯》，秦腔、徽劇、漢劇、河北梆子、豫劇、晉劇均有此目。

《轅門罪子》

人物：賢王（公）、楊景（老生）、孟良（紅面）、穆桂英（花旦）、楊宗保（文生）、焦贊（烏面）、穆瓜（花旦）、令婆（婆）。

本事：見《楊家將演義》卷五。宋朝楊家將孟良奉元帥楊六郎將令至山東穆谷寨取降龍木，被寨主之女穆桂英大敗而歸。六郎之子宗保聞報，帳前討令領兵復往，遭桂英所擒，被迫招親。六郎親自領兵征討，亦被擒住。桂英念與宗保夫妻之情，將他釋放。宗保雖受招穆谷寨，朝夕不忘國家大事，力勸桂英獻出降龍木，歸降大宋。蒙桂英允諾，便回營報知六郎。六郎見宗保回來，以臨陣招親破壞軍紀為由，將宗保縛至轅門處斬。部將孟良、焦贊上前討保，均被責退。孟、贊二將往請六郎之母楊令婆及其賢王先後前來解救，六郎鐵面無情，不但不准所保，反而把八賢王侮辱一番，並命令斬了賢王坐騎。

95 王學奇：《元曲選校注》（石家莊市：河北教育出版社，1994年），頁931。

96 寧希元校點：《元刊雜劇三十種新校》（蘭州市：蘭州大學出版社，1988年），頁1。

97 《錄鬼簿續編》、《太和正音譜》、《元曲選目》、《今樂考證》均失載此目，《遠山堂曲品》著錄《白袍記》傳奇條提及此劇「曲之明者半，俚者半，俚語著一二于齒牙，便覺舌本強澀，元有《比射轅門》劇，是亦傳薛仁貴者，今為村兒涂塞，令人無下手處矣！」謂元人作。佚。

98 王季烈編：《孤本元明雜劇》，北京市：中國戲劇出版社，1958年。

99 陶君起：《京劇劇目初探》（北京市：中國戲劇出版社，1963年），頁135。

正在千鈞一髮之際，幸桂英帶著降龍木前來歸降，將功以折宗保之罪，救了宗保一命。

考釋：該劇唱西皮。此題材劇目元代有雜劇《謝金吾詐拆清風亭》、《昊天塔孟良盜骨》。《京劇劇目初探》[100]、《秦腔劇目初考》[101]、《粵劇劇目綱要》[102]收錄此劇，又名《白虎堂》、《三換衣》。川劇、湘劇、漢劇、滇劇、豫劇、河北梆子、晉劇均有此劇目。

《王亞七》

人物：王三施（小生）、李月英（花旦）、頭花（旦）、王亞七（丑）、李亞十（烏面）、曾亞薛（下手打面）、李×（相爺、老生）、曾媽（婆）、二旗牌（什）、四紅軍。

本事：王三施，因父去世，在家讀書。一天，出外遊玩，路過李相府樓，恰好給樓上游賞觀望的李月英小姐看到。小姐一見鍾情，對梅香問明書生身世，表白心意，愛上王書生。寫信託梅香送到王書生家約他當晚三更到相府花園相會，吟詩作對，作得好，則贈銀給王上京求名。王三施接到梅香送來李小姐的信後，滿口答應當晚前往約會。但轉而考慮到自己為外地人，月英為相府小姐，不可輕舉而不敢前往，繼續在家攻讀。夜間，李月英獨自打開花園門等待王書生。沒有等到王書生，疲倦而入睡。賊王亞七剛好路過相府，發現相府花園門開，逃入花園，摸入小姐閨房，偷取小姐嫁妝，走到花園錯摸著小姐，被小姐捉拿，要見父親，亞七恐懼，將李小姐殺死逃走。

考釋：該劇唱正線，是西秦戲「三十六本頭戲」之一。據老藝人說，只演過上本，下本從來沒有演過。《京劇劇目初探》、《粵劇劇目

100 陶君起：《京劇劇目初探》（北京市：中國戲劇出版社，1963年），頁210。

101 陝西省藝術研究所編：《秦腔劇目初考》（西安市：陝西人民出版社，1984年），頁305。

102 中國戲劇家協會廣東分會編印：《粵劇劇目綱要》（1961年），頁13。

綱要》、《秦腔劇目初考》、《豫劇傳統劇目匯釋》未有收錄，也未見其
它劇種有此劇目，可能是西秦戲獨有的劇目。

《斬梅景》

　　人物：皇帝（公）、梅景（武生）、梅世良（老生）、國師（公）、
姜煌楚（紅面）、番王（三淨）、番將（什）、皮關洞關帥主二名
（什）、李其（白扇）、楊美容（武旦）、姜右（什）、姜左（什）、尼
姑（什）、姜氏（烏衫）。

　　本事：忠良武將梅景奉命鎮守山海關。一天，番人進犯皮洞二
關。皇帝即令梅景率兵往皮洞二關抗敵。路過奇盤山時，梅景為賊女
楊美容所擒，並招為親。二兵聯合，同抗番兵。終於擊敗敵人，收復
皮洞二關，榮歸回朝。回朝後，皇上要封梅景為永南王，奸相姜煌楚
不肯，奏梅景臨陣招親犯法。忠良的國師奏梅景一舉兩得，得勝有
功，有益國家，該封賞。結果皇上封梅景為永南王。姜煌楚內心不
服，入宮找女兒姜氏（正宮）商議害景之計。乘梅景到金龍寺拜神
時，正宮假意拜神，為景祝賀，將酒敬梅，故意將金酒杯掉下地。隨
後回朝奏說梅景戲弄她。皇帝只聽片面之詞，信以為真，將梅景定下
「臣戲君妻」之罪，押赴刑場處斬，並命姜煌楚為監斬官。梅世良
（梅景之父）聞知梅景定下死罪，即告知媳婦楊美容，二人前往刑場
說情。到刑場上見姜煌楚無情，氣憤之極，美容將奸相煌楚殺死，救
出丈夫梅景逃走。姜左、姜右（姜煌楚之兒子）得知父親受害，起兵
大鬧梅景府。梅景與父母親、妻子一起逃走，途中為姜軍沖散，母親
春良害怕連累兒子，撞石自盡。梅景夫婦逃回山海關搬兵。姜左、姜
右殺梅景不死，起了造反之心，隨奏皇上說父親給梅景殺死，趕殺梅
景不遂，路過奇山時發現奇石叢出，要保護皇上前往觀賞。企圖乘機
殺害皇上。皇上真的前往。煌楚要對皇上殺害，先斬保護皇上的大
夫，後即要斬皇上，被春良的魂所阻。梅景夫妻搬兵到，救出皇上。

皇帝這時才明白姜氏父子為奸臣，即封梅景為監斬官，處斬姜左、姜右。正宮聞悉，向皇帝說情，無效。遂偷去皇令奔往刑場保救。剛好偷令之事被國師發現，報知皇上，皇上即刺國師玉劍前往追令。後皇上又怕寶劍不能追回正宮的皇命，隨太監奔赴刑場。這時，刑場上出現一片緊張氣氛。姜左姜右為梅景夫妻痛責準備開刀處斬。正宮趕到，梅景夫妻為正宮所縛，免去姜左、姜右死罪。接著國師趕到，又給正宮所縛，寶劍為正宮奪去。正在緊張之時，皇帝親自趕到，即救出梅景夫妻，並命梅景將姜左、姜右處斬，把正宮當場正法絞死，梅景夫妻回朝受皇上封官。

考釋：西秦戲本頭戲之一，全本唱正線。《京劇劇目初探》、《秦腔劇目初考》、《潮劇劇目匯考》、《粵劇劇目綱要》、《豫劇傳統劇目匯釋》未見收錄，其它劇種亦未見有此劇目，可能是西秦戲獨有的劇目。

《擲扇記》

人物：李豹（紅面）、李貴（小生）、李玉英（花旦）、馮旭（小生）、金天佑（丑）、馮元標（老生）、秋香（烏衫）、縣官（烏面）、桃花（花旦）、老院（公）。

本事：明朝，相爺李豹之女玉英，一日與侍婢桃花遊園，適其兄李貴邀學友馮旭、金天佑也來花園賞花。玉英窺見馮旭才貌俊俏，乃生愛慕之心。端午節那天，玉英與桃花於東華閣看龍舟，忽見馮旭從樓下經過，喜不自禁，遂擲下白扇，並叫桃花借追扇為名，探明馮旭底細。小姐又與馮旭通書信約於夜間花園敘話以訂終身。誰料馮旭不慎丟失約書，約書為金天佑所拾。天佑頓起邪念，是晚設計先至李府花園，意欲玷污小姐，為桃花識破，又適李貴夜遊花園，發覺天佑，欲拿回府治罪。天佑手持刺刀，刺死李貴公子。馮旭二更後至花園赴約，剛好被更夫所捕，並誤為凶手。捉解番禺縣問成死罪，押赴刑場斬首。正在千鈞一髮之際，幸得馮旭養母秋香（月容之婢）聞知，前

往呼冤，請來按爺令箭，趕赴法場，召回人犯，開庭復審，大白冤情。案結之後，在秋香認別下，原來這巡案便是馮旭的父親馮元標。主僕、父子相會，馮李二家也結為秦晉。一場風波遂告平息。

考釋：地方題材劇目，又名《審馮旭》、《金殿配》，為《剪月蓉續編》，是西秦戲「本頭戲」之一，唱二黃。上本《剪月蓉》敘述明季慈溪進士馮元標，授揭陽縣令，宦途納妾黃月容。月容天姿麗質，聰穎多才，常參案牘，獻良策，助馮解疑案，甚受馮寵。馮之髮妻蘇氏，因妒成恨，乘馮外出之機，置毒於酒，害死月容，並用剪刀將月容毀容。馮歸來聞訊痛絕。於離任途中，泊舟雙溪嘴，將蘇氏沉江，借江水以濯妒情。這個故事在潮汕流傳甚廣，據說揭陽郊區岐山尚存月容墳墓。月容無辜受害，得到群眾的同情，群眾不忍月容無後，又編了一齣《剪月蓉續集》，即《審馮旭》，敘述月容被害時，有一子在襁褓中，被義婢秋香抱走，取名馮旭，後幾經磨難，終於在馮元標遷升兵部尚書，出巡江南七省時父子相認，喜得團圓。《潮劇劇目匯釋》收有此劇目[103]，白字戲亦有此目。

《徐棠打李鳳》

人物：徐棠（老生）、李鳳（烏面）、劉忠（老生）、梁不住（紅面）、二妍將（花臉）、二大將（什）；

本事：這個戲寫漢朝故事，徐棠與義弟李鳳誤投國賊梁不住之營。後來徐棠因機得悉梁賊賣國罪行，便想盡辦法婉勸李鳳離敵歸國。但李鳳為爵祿所迷，反疑徐棠忌其提升，終至失情斷義，迫得徐棠忍無可忍。戰場上，徐棠無奈把李鳳拋於城上摔死。

考釋：又名《吐血城》，西秦戲的本頭戲，南派武功戲之一，唱西皮，是武生、烏面的本工戲。此劇於一九五七年由關子光、黃雨

103 林淳鈞、陳歷明：《潮劇劇目匯考》（廣州市：廣東人民出版社，1999年），頁1378。

青、馬明曉等挖掘整理，一九六〇年海豐縣西秦戲劇團參加汕頭專區戲曲匯演時上演，羅振標飾徐棠、孫俊德飾李鳳，獲劇目優秀獎。現存二十世紀六十年代油印本。《秦腔劇目初考》、《京劇劇目初探》、《豫劇傳統劇目考釋》、《潮劇劇目匯考》、《粵劇劇目綱要》未見收錄。也未見其它劇種有此劇目。

《遊園耍槍》

人物：趙美容（花旦）、高懷德（小生）、黑妞（婆）、梅香（小旦）。

本事：描寫高懷德、趙美容夫妻完婚後一段故事。趙美容本想為夫消愁，但處處以皇姑自居，對高懷德傲慢無理，百般耍弄。高忍無可忍，乃顯身手。通過比武耍槍，高懷德把趙美容教訓一頓，使趙美容認錯服輸，從此夫妻更加和好。

考釋：《游園耍槍》是一齣喜劇做工戲。西秦戲四大傳之一《飛龍傳》中的文戲劇目，傳統劇目「七十二小齣」之一，唱正線。海豐縣西秦戲劇團現存一九六〇年油印本。安徽盧劇、黃梅戲有《花園扎槍》。《潮劇劇目匯考》收有此劇目[104]。《秦腔劇目初考》、《粵劇劇目綱要》、《京劇劇目初探》未見收此劇目。

《張四姐下凡》

人物：張四姐（花旦）、崔文瑞（文生）、玉帝（公）、王母（烏衫）、五妹（花旦）下手、土地婆（婆）、楊長（烏面）、華光（小生）、火神（什）、哪吒（小生）下手、四天將（什）、四仙嬪（什旦）、雷公（什）、孝天犬（什）；

本事：一日，天仙賽寶，玉帝之女張四姐乘機帶眾仙娥偷渡南天門，揭開雲霧，窺看人間美景，憧憬人間美好生活。適秀才崔文瑞賣

104 林淳鈞、陳歷明：《潮劇劇目匯考》（廣州市：廣東人民出版社，1999年），頁1462。

書回家，四姐見他乃文雅儒生，又憐他家貧賣書奉養慈母，節儉度日，故而心生憐愛之心。四姐便決意衝破天庭束縛，下凡與文瑞結成美好伴侶。玉帝聞知，布下羅網，調四姐歸天。四姐雖與天將展開了械鬥，但哪能鬥得過惡毒的玉帝。美好夫妻終被活活拆散了。

考釋：是西秦戲「四出連」劇目之一，包括《四姐下凡》、《搖錢樹》、《王欽迫租》、《哭別歸天》四齣，全本唱正線。同題材作品有寶卷《天仙寶卷》，又名《張四姐大鬧東京寶卷》，有清嘉慶二十二年（1817）抄本。傳奇清人有《天緣記》，《曲海總目提要》著錄。《曲海總目提要》云「《天緣記》，其名《攏花張四姐思凡》，出於鼓詞」[105]，又云：「劇指張四姐為織女，雖甚誕妄，然《太平廣記》所載唐人郭翰乘夜臥庭中，空中有人冉冉而下。鳳冠瓊履，曰：吾天上織女也。仰慕清風，願託神契。如是者凡一年。劇蓋本此。」[106]譚正壁、譚尋《評彈通考》有考。[107]《京劇劇目初探》收有此劇；[108]《秦腔劇目初考》未見收此劇目；弋陽腔有《攏花張四姐》；桂劇有《四仙姑下凡》；河北梆子有《端花》；粵劇、蒲劇、壯劇、祁劇、絲弦戲、陸豐皮影戲均有此劇目。

《劉錫訓子》

人物：沉香（正小生）、秋哥（生貼）、秦觀保（生）、劉錫（老生）、桂英（正旦）；

本事：劇中敘述宋代岳州太守劉錫兩兒子沉香、秋哥，於私塾為宰相秦參之子秦觀保所辱，沉香氣憤而錯手打死觀保。劉錫聞悉，又迫於秦府討命，不知所措。劉錫欲綁一子往秦府償命，秋哥也仗義

105　《曲海總目提要》卷40（天津市：天津古籍書店，1992年），頁1745。

106　《曲海總目提要》卷40（天津市：天津古籍書店，1992年），頁1746。

107　譚正壁、譚尋：《評彈通考》（北京市：中國曲藝出版社，1985年），頁505。

108　陶君起：《京劇劇目初探》（北京市：中國戲劇出版社，1963年），頁285。

氣，願意為兄負罪，爭認觀為己打死。而劉錫摸不清頭緒，即喚妻子王桂英盤問其事。其間劉錫憐沉香係聖母遺下血脈，不忍捨棄。王也憐秋哥為親生嬌兒，也不願讓他到秦府抵命。劉夫妻幾經爭執，後王夫人終感聖母當年墜紅燈解危之恩，為答謝聖母，遂願秋哥代兄而死，並放沉香逃走。

考釋：又稱《二堂放子》，西秦戲「四大弓馬戲」之一《沉香打洞》的其中一個折子戲，唱正線。劉錫在訓子時有一段精彩的椅子功「耍交椅花」的表演，甚具特色。

《宋江殺惜》

本事：宋元話本《大宋宣和遺事》中有宋江殺惜的記載。《水滸傳》第二十、二十一回中更為詳盡。宋江在烏龍院失落梁山密信，密信為閻婆惜所拾，宋江幾經懇求歸還，閻仍不還其信，迫使宋江殺死閻婆惜。

考釋：此劇目唱皮黃。同題材的戲曲作品有明代許自昌的《水滸記》傳奇、祈彪佳《遠山堂曲品》、傅惜華《明代傳奇全目》、莊一拂《古典戲曲存日匯考》均有著錄。其第十三齣《感憤》即演宋江殺惜事。清代宮廷大戲《忠義璇圖》亦演此事。《中國梆子戲劇目大辭典》著錄《宋江殺惜》，又名《坐樓殺惜》、《宋江殺樓》。[109]《秦腔劇目初考》著錄《宋江殺樓》，「別名《薛永賣武》、《鬧江州》、《上梁山》。」[110]《粵劇劇目綱要》有著錄[111]，其中折子戲《坐樓》與《殺惜》是常演的折子戲。

109　山西、陝西、河南、河北、山東省藝術（戲劇）研究所合編：《中國梆子戲劇目大辭典》（太原市：山西人民出版社，1991年），頁353。

110　陝西省藝術研究所編：《秦腔劇目初考》（西安市：陝西人民出版社，1984年），頁352。

111　中國戲劇家協會廣東分會編印：《粵劇劇目綱要》（1961年），頁121。

《打龍柵》

人物：柴世宗（老生）、高懷德（小生）、趙美容（花旦）、鄭恩（烏面）、李豹（下手打面）、趙匡胤（紅面）。

本事：柴世宗之父前因違反國法，被高懷德錯手打死。後來柴世宗做了皇帝，便張貼畫像欲拿高懷德，以報父仇。高懷德母子走投無路，無奈裝成乞丐混進城裡，往南宋府藏身。趙匡胤之妹美容，前由趙匡胤主婚配與高懷德。這時高懷德避難到南宋府來。鄭恩用了巧法，成全了兩人婚事。時南唐李豹在汴京起擂臺，眼看干戈將起，高懷德打敗了李豹，平息干戈。鄭恩便領他上朝領賞。世宗問明情由，以高懷德自投羅網命將高懷德梟首。鄭恩保奏，柴王不允。鄭恩不得已披盔甲闖上龍柵，用上打昏君下伏讒臣之棗陽槊嚇住了柴王，使高懷德免罪，並封為萬里侯。

考釋：此為連臺大戲《萬里侯》的折子戲之一。北管有同題材劇目《打龍蓬》，有些劇種稱為《打龍棚》。漢劇、徽劇、川劇、湘劇、滇劇、秦腔、河北梆子都有此劇目。趙匡胤的故事，早在宋朝人的筆記中已有記載。宋代有長篇評話《新編五代史評話》[112]，羅燁《醉翁談錄》甲集卷一《舌耕敘引・小說開闢》所錄南宋話本名目中，也有《飛龍記》。[113]敘趙匡胤故事有佚名的金院本《陳橋兵變》、《鬧平康》[114]；關漢卿的元雜劇《甲馬營降生趙太祖》、王仲元的《趙太祖夜斬石守信》、趙雄的《太祖夜斬石守信》、武漢臣的《趙太祖天子班》、李好古的《趙太祖鎮凶宅》，以上五種雜劇，賈本《錄鬼簿》、曹本《錄鬼簿》、《今樂考證》、《曲錄》、《太和正音譜》、《元曲選目》

112　〔宋〕佚名：《新編五代史平話》，上海市：中國古典文學出版社，1954年。

113　〔宋〕羅燁：《醉翁談錄》甲集卷1「舌耕敘引・小說開闢」，北京市：古典文學出版社，1957年。

114　〔元〕陶宗儀：《南村輟耕錄》，北京市：中華書局，1959年。

均有著錄；明傳奇有佚名的《風雲會》[115]；完整保留下來的元明雜劇有佚名的《趙匡胤打董達》、佚名的《穆陵關上打韓通》[116]、羅貫中的《趙太祖龍虎風雲會》[117]。

《賣胭脂》

考釋：小曲雜調戲，西秦戲僅存劇目。據李福清、王長友《梆子戲稀見版本書錄》（下）著錄有此劇目，為嘉慶間廣州成德堂梓行的《賣胭脂》新梆子腔，藏於英國倫敦大學亞非學院。[118]《中國梆子戲劇目大辭典》著錄此劇，並記今存二種版本，均為抄錄本。[119]《綴白裘》第六集載有此劇，是弋陽梆子秧腔。[120]

《雙釘記》

人物：張義（丑）、張媽（婆）、王民（烏衫）、梅香（花旦）、張鮮（老生）、包公（小生）、伍祝（紅面）、驗屍官（公）、伍祝妻（丑）。

本事：見《包公奇案》、《張義寶卷》和《雙釘記寶卷》。張鮮之弟張義，一天釣魚時釣到一隻會放金銀的龜。此龜是伍祝妻先夫死後所變。張鮮之妻王氏得悉，想奪龜寶，遂設飯酒之什用七寸釘釘於張義頭上。並以叔叔酒後破風而死騙張鮮。張義枉死的陰魂托夢於張

115 〔清〕無名氏編：《傳奇匯考標目》，中國戲曲研究院編：《中國古典戲曲論著集成》第7冊，北京市：中國戲劇出版社，1980年。

116 王季烈編：《孤本元明雜劇》，北京市：中國戲劇出版社，1958年。

117 〔明〕闕名：《錄鬼簿續編》，《錄鬼簿》（外四種）（上海市：上海古籍出版社，1978年），頁102。

118 李福清、王長友：〈梆子戲稀見版本書錄〉（下），載《九州學林》第2卷第1期（2004年春季），頁196。

119 山西、陝西、河南、河北、山東省藝術（戲劇）研究所合編：《中國梆子戲劇目大辭典》（太原市：山西人民出版社，1991年），頁530。

120 〔清〕錢德蒼編撰，汪協如點校：《綴白裘》第6集「搬場拐妻」（北京市：中華書局，2005年），頁23。

媽，張媽夢醒大驚，遂找張鮮問情由。鮮言弟當飲酒破風而死。張媽痛哭，義又託夢要張媽找包公，為之伸冤。這時，恰好包公要路過此地。張媽求見，訴說了張義冤情。包公請出了張鮮，將義死屍再驗。驗屍官伍祝之妻因丈夫驗不出傷處要處斬，急忙將自己幹過（用釘子釘死前夫），教祝驗其天身（頭部），這一來遂把案情說破。經包公追根查問，最後終於把兩案審明，查出雙釘案犯王氏、伍祝妻，斬首正法。

考釋：元明雜劇有此題材劇目。明朱權《太和正音譜》「古今無名氏雜劇一百一十本」條目下收有《包待制雙勘丁（釘）》。[121]《元曲選目》、《曲錄》均有著錄。雜劇本今已佚。清人唐英根據花部同題材劇目改編為《雙釘案》，收入《古柏堂傳奇》中。唐英《雙釘案》【尾聲】云：「雙釘舊劇由來久，不似這排場節奏。要唱得那梆子秦腔盡點頭。」[122]《藝文類聚》、《太平廣記》、《折獄高抬貴手》以及《輟耕錄》等書亦有著錄。今秦腔、京劇、漢劇、徽劇、豫劇、湘劇、宜黃戲有此劇目，別名《孟津河》、《釣金龜》、《張義得寶》、《斷雙釘》、《哭靈上路》。

《采桑》

人物：齊王（紅面）、宴嬰（老生）、王良（丑）、石貴（丑）、無鹽女（烏衫）、白兔引（公）；

本事：齊王得一好夢：點齊人馬到符陽呇州射獵，必有賢人可得。齊王隨後即和宴嬰點兵到呇州射獵，得一白兔，齊王封白兔為獸中之王。白兔回頭罵齊王無道，齊王取箭射白兔，白兔中箭而逃。齊王命王良、石貴二大將追趕白兔。無鹽女在桑園采桑，看到白兔逃

121 〔明〕朱權：《太和正音譜》，《錄鬼簿》（外四種）（上海市：上海古籍出版社，1978年），頁153。

122 〔清〕唐英：《古柏唐戲曲集》（上海市：上海古籍出版社，1987年），頁570。

過，又見王良、石貴趕白兔至桑園，大喊一聲，王、石看到無鹽女貌
醜，大吃一驚，問無鹽女可有看到白兔。無鹽女明知而不講。王、石
強要無鹽女講，但又給無鹽女的喊聲驚嚇而逃開。途中，王、石遇到
宴嬰，告知宴嬰情由。宴嬰報知齊王，傳入桑園。無鹽女罵齊王無
道，為何三月初三帶兵射獵，殘害百姓，其喊聲把齊王的馬驚嚇得亂
跳。無鹽女提出要齊王封為正宮，齊王不允，無鹽女又喊叫，並將
王、石二將殺死。齊王不得不封無鹽女為正宮，一同回朝。

　　考釋：鍾離春的故事最早見於西漢劉向的《列女傳》中的《辯通
傳》。元代鄭德輝有雜劇《丑齊后無鹽連環》。閩西漢劇有《湘江
會》。祁劇、宜黃戲有《四國齊》。漢調二簧有《武采桑》，川劇有
《鳳凰村》（《武采桑》是其中一折）。

《求壽》

　　人物：周公（老生）、彭祖（公）、陶安人（烏衫）、桃花娘（花
旦）、周安人（烏衫）、南斗星君（打面）、北斗星君（打面）、苗媽
（婆）、眾百姓（什）、番仔（什）、魁星（紅面）、媒婆（婆）、轎夫
（什）、兩挑夫（什）、周公大公子（生）、周公二、三子（什）、三×
神（什）、羅土豬（打面）、北極佛祖（公）、苗三子（丑）雷公
（什）；

　　本事：周公善於算命。一天，周公見老僕彭祖面色有異，算出彭
祖不出一月將亡，便取錢給彭祖回家。彭祖聞說，痛哭回家。途中，
路過桃家門口，桃花娘問其痛哭原因後掐指算後言道：你將亡是實，
但可齋清酒三杯，到南山下找南北斗星君求他添壽。彭祖喜別，即找
南北斗星君求壽。結果八十歲得添至八百歲，彭祖喜重歸周府。苗媽
生一子叫苗三子，外出無音訊。苗媽到周府家請周公算命。周算出苗
三子犯土神。今年要亡。苗媽悲痛回家，路上遇到彭祖，獲悉桃花娘
解救的消息。苗媽即到桃家求救。桃花娘教他備三葉紙錢，紙人一

個，三天清早到大路喊精神。苗媽謝別。番仔將苗三子和眾百姓趕入
金山勞動。苗三子忽聽到苗媽喊聲，逃出金山。這時雷公將金山打
倒，百姓皆亡。苗三子得以逃生，收了百姓銀子回家拜見母親。苗媽
甚喜，即到桃家拜謝。經過周府時會見周公，言他會算不會解，觸怒
周公。周公認為桃花娘是自己的對頭，設計陷害她。周公遂托媒要娶
桃花娘給大兒子做媳婦，選了三煞年三煞月三煞日三煞時迎親。苗媽
驚怕要退親，桃花言不怕，設法解煞逃回家。周公三個兒子反為三煞
所害死了。周公聞知桃花娘逃回家，三個兒子都亡，又算出桃花娘是
桃家花園一桃樹所變，命家將羅大豬把桃樹砍了。桃花娘將亡時候，
取了靈符三張交給母親，並教她到周家的報仇辦法。苗母照桃花囑咐
執行，終於將周公弄死。桃花娘和周公死後，靈魂在陰間繼續爭鬥，
後為北極佛祖收為徒弟，終成正果。

　　考釋：元曲中還保留著無名氏作家採取桃花女與周公比賽占卜法
術的故事編寫而成的戲齣《桃花女破法嫁周公》[123]，這至少說明在元
代，桃花女的故事已經盛傳於世。用小說體敘述桃花女故事的亦不罕
見，如有刻本《桃花女鬥法》、《桃花女陰陽鬥寶》等。各種版本的故
事情節大體相同。元代王曄作《桃花女》，曹本錄鬼簿載：「元曄，字
日華，杭州人，體豐肥而善滑稽。能詞章樂府。臨風對月之際，所制
工巧。」[124]名下有《破陰陽八卦桃花女》一劇，演桃花女高超的禳解
陰陽的法術之事，共四折一楔子。記河南雲陽村任二公有女名喚桃
花，又有周公頗通卜易，石婆婆有子名留住。桃花女以禳解之法先後
兩次使周公卜算之法失去靈驗，先是使石婆婆的兒子留住化險為夷，
後又令彭大公逢凶化吉。周公為此嫉恨桃花女，設計娶她作為媳婦。
桃花女一一破解了周公的陷害。周公又讓彭大公去城外砍倒小桃樹，

123　〔明〕臧晉叔編：《元曲選》（北京市：中華書局，1979年），頁1015。
124　〔元〕鍾嗣承：《錄鬼簿（外四種）》（上海市：古典文學出版社，1957年），頁90。

欲傷害桃花女的本命。桃花女不但解禳了這一災害，而且救了周公一家人的性命。周公由是謝罪。《桃花女》全名《桃花女破法嫁周公》或《破陰陽八卦桃花女》、《講陰陽八卦桃花女》。《錄鬼簿續編》、《太和正音譜》載有是劇。現存的版本有兩種，即明萬曆脈望抄校內府本和《元曲選》己集本。

《梁山泊鬧大名府》

人物：宋江（二手老生）、盧俊義（正老生）、石秀（小生）。

本事：見《水滸傳》第六十、六十一、六十五回。梁山泊水寨英雄，為了剷除貪官污吏，土豪劣紳，拯救民生於水火之中，四出招募天下英雄前來山中聚義。宋江素慕盧俊義是一條好漢。當時盧俊義乃富貴出身。雖然同情貧苦人民，終因階級有異，思想不同，難以說服。宋江於是設計誘俊義上山，勸他一同聚義。此劇就是寫當時梁山眾英雄為了充實力量，剷除貪官大名府，救出了石秀和盧俊義，一同上山聚義，代民除害，不避艱險辛苦，說服俊義上山的一段故事。

考釋：該劇唱皮黃。同題材戲曲作品有明代李素甫的《元宵鬧》[125]傳奇、張子賢的《聚星記》[126]傳奇、凌濛初的《宋公明鬧元宵》[127]雜劇；地方戲中《秦腔劇目初考》有著錄，又名《盧俊義上山》；[128]京劇稱《大名府》，又名《玉麒麟》、《盧十回》[129]；湘劇稱《金沙灘》；豫劇、河北梆子、漢劇均有此劇目。

125 〔明〕李素甫：《元宵鬧》，傅惜華編：《水滸戲曲集》第2集（上海市：古典文學出版社，1957年），頁299。

126 莊一拂：《古典戲曲存目匯考》（上海市：上海古籍出版社，1982年），頁1039。

127 〔明〕凌蒙初：《宋公明鬧元宵》，傅惜華編：《水滸戲曲集》第1集（上海市：古典文學出版社，1957年），頁208。

128 陝西省藝術研究所編：《秦腔劇目初考》（西安市：陝西人民出版社，1984年），頁361。

129 陶君起：《京劇劇目初探》（北京市：中國戲劇出版社，1963年），頁250。

《洪武賣身》

人物：洪武（小生）、劉民（烏衫）、十三凶賊（丑）、和尚（婆）。

本事：洪武家窮，公媽逝世，沒錢買棺材。洪武寫了賣身契，與家母到街上賣身。路上遇到一和尚要以六十兩銀子買洪武為和尚。洪武告知家母，提出願幹什務不願削髮，和尚同意，一同回庵。洪母回家，途中遇賊，銀子為賊所搶。賊子還搶去洪母腰裙，並提出交換褲子，企圖奪去洪母好褲。正當賊子俯首脫褲之時，洪母氣憤拾取賊刀將凶賊殺死。

考釋：該劇唱正線，是西秦戲的小齣戲。《京劇劇目初探》、《秦腔劇目初考》、《豫劇傳統劇目匯釋》、《粵劇劇目綱要》未見著錄，可能是西秦戲獨有的劇目。

《迫寫》

人物：松山虎（老生）、王氏（烏衫）、王昆（武生）、王萬富（紅面）、家童（丑）、王安人（婆）、王金花（花旦）。

本事：松山虎家境貧寒，岳父王萬富壽誕，松山虎與妻子王氏商議拜壽一事。松山虎的徒弟王昆得知師傅要外出，以為松要上京求取功名，便贈送了一些銀子給松山虎。山虎夫妻買了禮物前往岳父家拜壽。王萬富和王安人、女兒王金花以及山虎夫婦歡宴慶壽。宴後，松山虎向岳父借錢，準備上京求取功名。王萬富愛富棄貧，乘機答應借錢給松山虎，但要松山虎寫退婚書。松大驚，不敢借錢，提出要回家，為王所阻，迫松寫退婚書。山虎認為王父女定計，悲痛中寫了休書，交給妻子王氏時對她大罵一頓。王氏知道是父親的主意，將休書撕掉。萬富與山虎大鬧一場。王安人暗取銀子給女兒，叫她帶山虎逃走。山虎夫妻逃回家後，王氏將母親送銀子一事告知山虎。山虎大喜，方解疑心。準備今後上京求名，以報答岳母愛心。

考釋：《秦腔劇目初考》、《京劇劇目初探》、《粵劇劇目綱要》、《豫劇傳統劇目匯釋》、《潮劇劇目匯考》等未見著錄，可能是西秦戲獨有的劇目。

《迫龍》

人物：高保童（花旦）、李晉王（紅面）、馬昆（丑）、王彥章（烏面）、史景棠（武生）、李詞源（花旦）、郭敬威（什）、劉智遠（什）、李存旭（什）、石敬棠（什）；

本事：見《殘唐五代史演義》第四十二回。敘唐朝，李晉王的義子高史記、史敬司都為水賊王彥章殺害。高、史二子高保童、史景棠為報父仇，奉母命先後找祖父李晉王討令出陣戰水賊。晉王言保童只有九歲，景棠年方十三歲，不能出陣。但保童為父報仇心切，出陣用鋼錠打傷王彥章。後又和景棠一起敗退王彥章。先後勝捷，向晉王報功，晉王大喜。為消滅王彥章，史景棠又到觀望臺看水賊陣勢。得知押殺王彥章須到二龍山九家灘擺下五帝大陣。遂奏知晉王，晉王即命史景棠、高保童和李詞源、郭敬威、劉智遠、李存旭、石敬棠等五龍二虎擺陣引出王彥章出戰。王彥章到處碰壁，只得敗陣自刎身亡。

考釋：《秦腔劇目初考》著錄《苟家灘》，別名「《五龍計》、《五龍二虎逼彥章》、《五龍會》、《聚寶山》。」[130]《京劇劇目初探》著錄《五龍鬥》，又名《雞寶山》。[131]漢劇、徽劇稱《狗家灘》，川劇、河北梆子有此劇目。

《全家祿》

人物：韓瓊龍（什）、韓瓊虎（小生）、韓瓊鳳（小生）、韓夫人

130 陝西省藝術研究所編：《秦腔劇目初考》（西安市：陝西人民出版社，1984年），頁270。

131 陶君起：《京劇劇目初探》（北京市：中國戲劇出版社，1963年），頁184。

（婆）、韓友奇（老生）、西宮（花旦）、韓瓊龍之子（什）、太監
（公）、報子三人（什）、鄰居（什）。

　　本事：隋朝，相國韓友奇生有三子，名叫瓊龍、瓊虎、瓊鳳，是
隋朝門下名將。一天，三個報子先後到韓府報知瓊龍、瓊虎得封為一
品官。瓊鳳給皇上招為駙馬。韓友奇和夫人聞知極喜。鄰居也到來祝
賀。隨後，瓊龍、瓊虎、瓊鳳三人回家拜見雙親。隋王也親到韓府祝
賀加封，並賞給韓府金燈籠，擺酒歡宴。韓友奇的女兒西宮娘娘也回
家慶賀，合家歡樂團聚。

　　考釋：又稱《全家樂》，西秦戲「七十二小齣」之一，唱正線。
《秦腔劇目初考》有《全家福》，別名《黑水國》；[132]《粵劇劇目綱
要》收有此劇目。[133]豫劇、山東曹州梆子、山西蒲州梆子、北路梆
子、晉中梆子均有此劇目。

《對弓鞋》

　　人物：黑恩（紅面）、唐雨（丑）、童仔（什）、養嬌容（烏衫）、
黑千金（花旦）、肖貴真（烏衫）、老院（公）、司慕葉（小生）。

　　本事：見《繡鞋記寶卷》，又名《龍鳳劍寶卷》。明朝，相爺黑
恩，因慕新科狀元司慕葉，乘他到相府朝拜時，提出要招他為駙馬。
司慕葉以家有妻室推辭，觸怒了黑恩。升堂要司重參，堂上專論婚
事。一問一答，考得黑相無言可答，只得同意停婚一百天，留居府
中。肖貴真上京找哥哥肖廷龍，迷途給黑府招為婢女梅香。肖在府中
聞知新科狀元名字司慕葉，與丈夫同名，半夜入司慕葉房探聽情由。
肖貴真將與丈夫結合經過告知新科狀元，並取出丈夫送的弓鞋一隻為
證，弓鞋為司慕葉留起。原來，新科狀元是女性，名字養嬌容，因赴

132　陝西省藝術研究所編：《秦腔劇目初考》（西安市：陝西人民出版社，1984年），頁
　　176。

133　中國戲劇家協會廣東分會編印：《粵劇劇目綱要》（1961年），頁52。

科考時途中遇難與丈夫司慕葉失散，後養嬌容女扮男裝，冒丈夫司慕葉名字投考得中狀元。司慕葉遇難與養嬌容分離後誤了科期，半路另娶了妻子肖貴真，並將原來養嬌容送的一隻弓鞋轉送給肖貴真為訂婚禮物。司慕葉再娶肖氏後，肖上京找哥哥，司慕葉在肖廷龍府當總爺。養嬌容到黑府後得悉司慕葉在肖廷龍府，命老院帶一隻弓鞋到總爺衙門口叫賣，引司慕葉到黑相府中認了肖妻，自己也與丈夫團圓。司與兩妻歡會。黑相爺回府得知情況後，將千金許給司慕葉為三房，隨奏告知皇帝，將狀元封給司慕葉。

　　考釋：該劇唱正線，又名《考黑相》，是西秦戲的小齣戲。《秦腔劇目初考》著錄《繡鞋記》，「別名《三鋪床》、《對繡鞋》」[134]，情節與西秦戲大體相同；《秦腔劇目初考》收有另外一劇目《八件衣》，也稱為《繡鞋記》、《對繡鞋》[135]，但情節與西秦戲的大不相同。《潮劇劇目匯考》、《京劇劇目初探》未見收錄。

《射金錢》

　　人物：秦鳳儀（武生）、觀音娘（旦行）、韋馱（什）、趙稱填（紅面）、刁氏（婆）‧彩鸞（花旦）、彩鳳（花旦）、王氏（烏衫）、周時茂（烏面）、趙稱涼（公）、韓炳江（老生）、梅香（花旦）。

　　本事：窮秀才秦鳳儀，到觀音娘廟拜神時入睡。觀音娘托夢這次省開科狀元為秦所得，要韋馱教秦武藝。觀音娘還授意秦到趙員外家去招親。秦鳳儀醒來原來是一場夢，夢醒了回家。趙家稱填、稱涼兄弟二人，各生一女，名叫彩鸞、彩鳳。鸞、鳳二女都已成年，未曾婚配。兩家父母商議，決定搭彩樓，將金錢放在一百步之外，射中金錢

134 陝西省藝術研究所編：《秦腔劇目初考》（西安市：陝西人民出版社，1984年），頁439。

135 陝西省藝術研究所編：《秦腔劇目初考》（西安市：陝西人民出版社，1984年），頁344。

者招為女婿，並送給二百斗作廉租。消息一傳開，秦鳳儀和眾秀才前來赴彩樓。相爺之子周時茂奉命到山東赴考路過此地，得知招婿消息，即通報姓名給員外。趙稱填甚為歡喜，準備免射金錢招周時茂為婿。秦鳳儀當場表示反對，周時茂只得與秦鳳儀、眾秀才一起射金錢。結果周時茂只中一箭，秦鳳儀三箭全中。稱填不喜歡鳳儀，命女兒彩鸞將繡球擲給時茂。彩鳳也將手帕擲給鳳儀，各招為婿。但稱填無理阻止彩鳳擲手帕給鳳儀，被觀眾指責愛富棄窮。稱填惱羞成怒要打稱涼，為王氏所阻，稱填只得無奈回家。周時茂、秦鳳儀同上山東考試，結果頭名狀元為秦鳳儀所得，周時茂落考。周時茂倚仗父親勢力質問主考官韓炳為何不錄取他，韓只得錄取他為尾名舉人。周時茂不滿，憤怒回家告知其父。周時茂不服秦鳳儀，回家後倚勢要稱填發請帖騙秦到府中喝酒，乘秦酒醉，用木棒毒打秦鳳儀流血而逃。秦鳳儀到韓炳處找時茂論理，韓炳不敢對周問罪，只責罵了之。

　　考釋：又稱《彩樓記》，是西秦戲的本頭戲之一，全本唱正線。元代楊顯之有雜劇《丑駙馬射金錢》，情節相似。《潮劇劇目匯考》著錄有《彩樓記》，亦敘搭樓擇婿，但擇婿的方式不同。[136]潮劇的《彩樓記》拋擲絲鞭以擇婿，西秦戲的《彩樓記》射金錢以擇婿。潮劇本《彩樓記》故事有元雜劇《呂蒙正風雪破窯記》、明傳奇《彩樓記》。《京劇劇目初探》未見著錄。

《妙嬋化身》

　　人物：妙嬋（花旦）、妙藏王（公）、正宮（烏衫）、大公主（小旦）、二公主（小旦）、太監（丑）、駙馬（小生）、和尚（公）、大伯爺（打面）、大伯奶（婆）、林表（老生）、醫生（妙嬋變）（小生）、達摩（烏面）、韋護（小生）。

136 林淳鈞、陳歷明：《潮劇劇目匯考》（廣州市：廣東人民出版社，1999年），頁1352。

　　本事：妙藏王生了三女，大公主招了駙馬，第三公主妙嬋吃齋。藏王不同意妙嬋吃齋，要她戒齋招駙馬。妙嬋不肯，與父鬥爭。結果妙嬋鬥不過其父，藏王命太監將妙嬋絞死。達摩祖師查明與妙嬋有師徒之配，命韋護前往搭救。妙嬋得救後拜見達摩祖師。達摩要妙嬋在拜師徒前先在白石寺為尼，服侍佛祖。庵寺和尚對妙嬋初加刁難，要她每天做齋幾百個。大伯爺夫妻知道妙嬋有佛之神位，便幫其做齋。藏王得悉妙嬋未死而為尼，即命士兵將白石寺燒毀，造成五百個和尚無辜喪命，妙嬋給達摩救出。妙跟隨達摩，得道變成醫生。妙嬋得知藏王得病醫治未癒，妙嬋前往醫治，指出藏王是患菠蘿瘡病，需在白石寺挖出二親生子的眼和手來治療。藏王不敢下手，請求別的方法。妙嬋再指出到大音山寮去挖神像的手、眼方可治癒。藏王聽後大喜，問醫生要從何地去。妙嬋說從南天門走。妙嬋領了藏王的封旨，乘風而去。相爺林表到天香山庵來，妙嬋化身成神像，將林表弄昏，自挖出眼和手給林表。林醒後取回家醫治藏王。藏王病癒，全家來庵進香。妙嬋又化為七手八腳佛在庵。妙嬋讓藏王進拜後即不想做皇帝，並將皇帝印交給駙馬，願意在庵堂守齋。正宮、相爺林表也隨藏王留下。不久，藏王一家在天香山庵受玉皇所封。

　　考釋：又名《觀音得道》。本事見《香山寶卷》，民間傳說頗盛。明代羅懋登有《香山記》傳奇，清代張大復有《海潮音》。《中國梆子戲劇目大辭典》著錄《大香山》，一名《妙善出家》，並記今存五種版本。[137]《秦腔劇目初考》著錄京都錦文堂刊行小（元）紅梆子腔準詞本《香山還願》。[138]《梆子戲稀見版本書錄》（下）著錄有《香山》小

137 山西、陝西、河南、河北、山東省藝術（戲劇）研究所合編：《中國梆子戲劇目大辭典》（太原市：山西人民出版社，1991年），頁582。

138 陝西省藝術研究所編：《秦腔劇目初考》（西安市：陝西人民出版社，1984年），頁595。

元紅梆子腔准詞新抄、《妙善出家》香山還願梆子腔。[139]贛劇、徽劇、漢劇有此劇目。

《吳漢殺妻》

人物：吳漢（紅面）、王氏（烏衫）、苗氏（婆）、馬成（老生）、劉秀（什生）、宮娥、中軍。

本事：見《後漢書・吳漢列傳》。東漢，吳漢任潼關總帥。一天，馬成保護劉秀要過潼關。因馬成與吳漢為結拜好兄弟，吳漢相迎。後得知馬成帶有岳父（王莽）要緝捕的罪人劉秀到來，吳漢等劉秀入關，即將劉秀捆綁捉拿。馬成向吳漢說情無效，反為吳漢所趕，馬成大罵而逃。吳漢將喜捉罪人劉秀一事告訴家母苗氏。苗氏對吳漢說出實情，道明他父親吳強，是劉秀之父的下官，為王莽篡位時所殺害。經過苗氏勸說後，吳漢才放走劉秀。苗氏為反莽護劉，要吳漢殺妻為父報仇（其妻為王莽之女）。吳漢在奉母命報父仇，而妻子又是無辜貞潔的兩難選擇中煎熬，最後留劍給妻子自盡。苗氏為不連累其子吳漢，墜樓身死。

考釋：該劇唱正線，是西秦戲的小齣戲，又名《斬經堂》。《京劇劇目初探》有著錄[140]。川劇稱《經堂殺妻》、紹興文戲稱《散潼關》、豫劇稱《收吳漢》，漢劇、徽劇、秦腔、河北梆子、湘劇、楚劇、粵劇均有此劇目。

《斬毛將》

人物：梁大臣（紅面）、司馬芳（老生）、胡佐宗（老生）、李乍（正旦）、禁官（什）、老院（公末）、毛將（武生）、梁妃（花旦）。

139 李福清、王長友：〈梆子戲稀見版本書錄〉（下），載《九州學林》第2卷第1期（2004年春季），頁198。

140 陶君起：《京劇劇目初探》（北京市：中國戲劇出版社，1963年），頁58。

　　本事：宋朝，奸黨梁大臣，其女受寵位居西宮。父女當道專權。勢壓群僚，圖謀陷害正宮母子，將其打入冷宮，並戮殺宋王，篡奪宋室江山，自立為帝。司馬芳關心國事，到忠臣胡佐宗府中，陳明奸犯父女謀篡情由。二人入宮與太后問計，帶詔書往潼關、南康二處搬兵，召回二王趙宗山，回轉除奸，重興宋室。梁奸謀奪江山後，為瞞群臣耳目，指使其女梁妃登基，自己帶同毛將把守禁城，意圖斷絕內外消息。司馬芳與胡佐宗藏著太后密詔來至東門，卻被毛將識破。在千鈞一髮之際司馬芳與胡佐宗殺了毛將，直奔潼關。二王趙宗山讀悉太后密詔後，義憤填膺，即刻領兵回朝，除殺奸妃父女，保住宋室江山。

　　考釋：該劇唱二黃，是西秦戲「三十六本頭戲」之一《洪炮連》的其中一折。潮劇有此劇目。《京劇劇目初探》、《秦腔劇目初考》、《粵劇劇目綱要》未見收錄。

《李老三》

　　本事：見宋代洪邁《夷堅志》卷十五〈張客奇遇〉[141]，明代馮夢龍《警世通言》卷三十四「王嬌鸞百年長恨」。[142]敘楊春離鄉外出謀生，風流浪蕩，投入妓院，與穆二娘情投意合，後遭鴇母趕出妓院。楊春流落街頭，乞討度日，途中與二娘相會。二娘帶楊回院中，願許以終身。二娘收拾一切金帛等物，跟楊回家。不幸二娘中途得病，楊春梟心驟起，把二娘所帶之財物盜走，穆二娘在王家店自縊而死。小商李老三一日到店內投宿，無意中在穆二娘曾住的房中住下。二娘死後冤魂不散，回房見李老三在其房中歇息，把李弄醒，向老三哭訴冤情。李聽後氣憤之極，引魂報仇。

141 〔宋〕洪邁撰，何卓點校：《夷堅志》，北京市：中華書局，1981年。

142 〔明〕馮夢龍：《警世通言》卷34「王嬌鸞百年長恨」（上海市：上海古籍出版社，1994年），頁343。

　　考釋：又名《柴房會》，唱皮黃。《潮劇劇目匯考》有著錄，又稱《莫二娘》[143]。廣東漢劇有此劇目。《京劇劇目初探》、《秦腔劇目初考》未見收錄。

《張古董借妻》

　　本事：清朝貪婆縣秀才李成龍因妻亡故，粧奩又被岳父王亞用拿走，家境貧寒，流落街頭。張古董為感李成龍前恩，情願借妻陳氏代嫁，讓李拜見岳父取回粧奩。不料，岳父對此不解，強留李成龍與張古董的妻子陳氏當夜同宿。幸李成龍為人正直，與陳氏秋毫無犯。張古董誤以為李成龍失信，即告衙門。知縣懵懂無能，弄得公堂啼笑皆非。審判結果：王亞用被罰銀子，且把銀子發給張古董等人，張古董再娶，陳氏入庵，李成龍科舉高中。知縣忙了一場，事情糊塗了結。

　　考釋：該劇唱正線。明清之際有無名氏所撰傳奇《一匹布》寫借妻故事，《今樂考證》著錄。乾隆年間已有上演該劇的記載。乾隆五年董偉業的《揚州竹枝詞》云：「豐樂朝元又水和，亂彈戲班看人多；就中花面孫呆子，一出傳神借老婆」，可見《張古董借妻》一劇在當時已經在各地盛演。清代唐英根據花部戲曲改編為《天緣債》，收入《古柏堂傳奇》中；[144]陝西劇作家李十三有《甕城子》碗碗腔本[145]；《綴白裘》第十一集卷一收有「借妻」一劇。[146]《秦腔劇目初考》有著錄，又名《甕城子》。[147]豫劇、河北梆子、山西晉中梆子、山東章

143　林淳鈞、陳歷明：《潮劇劇目匯考》（廣州市：廣東人民出版社，1999年），頁1234。

144　〔清〕唐英：《古柏堂戲曲集》（上海市：上海古籍出版社，1987年），頁393。

145　陝西省藝術研究所編：《秦腔劇目初考》（西安市：陝西人民出版社，1984年），頁590。

146　〔清〕錢德蒼編撰，汪協如點校：《綴白裘》第11集「借妻」（北京市：中華書局，2005年），頁27。

147　陝西省藝術研究所編：《秦腔劇目初考》（西安市：陝西人民出版社，1984年），頁590。

丘梆子、徽劇、漢劇、京劇、川劇有此劇目。

《棋盤會》

本事：見《英烈春秋》鼓詞。春秋戰國時代，楚王欲圖吞齊歸楚，乃與大臣伍辛等設局引齊王夫婦等入邦。宴間，伍辛獻策邀請齊王妻子鍾無監與楚猿相賭棋。楚國設賭局，圖借武力暗害齊王等人。幸無鹽女智勇雙全，幾經激戰，楚反倒損兵折將。伍辛受挫，齊王等人無意攻擊楚邦。

考釋：該劇為西秦戲本頭戲之一，唱正線。《京劇劇目初探》收有此劇目。粵劇有《棋盤大會》。昆腔、河北梆子有此劇目。《秦腔劇目初考》未見收此劇目。

《莫英替死》

人物：魏王、文虎、姬進、李龍、劉忠、莫英。

本事：春秋戰國時代，魏王昏庸，奸黨文虎專權當道。姬進向魏王諫本不遂，反為所害。文虎命大將李龍抄斬姬進滿門。姬進投奔潼關劉忠處。文虎聞知，遣大將李龍兵圍潼關，限期三天，交出姬進。劉忠欲營救，苦無計策。時姬進家僕，莫英不忍忠良遭害，潼關黎民遭殃，亦不忍累及劉忠滿門抄斬，乃替家主姬進而死。

考釋：本劇為西秦戲本頭戲之一，有時作《穆英替死》，唱正線。清代李玉有戲曲作品《一捧雪》[148]，敘明代嘉靖年間，莫懷古攜帶傳家珍寶玉杯「一捧雪」與愛妾雪豔娘、忠僕莫誠赴京投奔嚴世藩。莫懷古在家門外，搭救了饑寒交迫的裱褙匠湯勤並帶他一同赴京。莫懷古十分信任湯勤，並把他推薦給嚴世藩做裱褙。湯勤得勢後恩將仇報，不僅把莫懷古家藏有蓋世無雙的玉杯之事告訴嚴世藩，並

148 〔清〕李玉：《一捧雪》，上海市：上海古籍出版社，1989年。

且不斷將莫懷古逼入死地。莫被逼逃走，其僕人莫誠為主替死，侍妾刺死湯勤。最後，莫懷古在戚繼光的庇護下冤情得以昭雪。從兩者的劇情來看，都有僕人替死的情節。西秦戲的《莫成替死》應取材於李玉的《一捧雪》，將事發年代易為春秋戰國時期，《莫成替死》可能是其中的一個折子。《秦腔劇目初考》收有同名本戲《一捧雪》，別名「《莫成替主》、《斬莫成》、《古玉杯》、《戚繼光大審》」，劇情與李玉的《一捧雪》相同。[149]京劇有《審頭刺湯》，豫劇、河北梆子、蒲州梆子、上黨梆子、北路梆子亦有此劇目。

《打金枝》

　　本事：見唐趙璘《因話錄》卷一及《隋唐演義》第九十九回。郭子儀壽誕，眾孩兒攜妻子前來拜壽。唯獨六子郭曖隻身前來，席間被嫂弟戲謔。郭曖氣憤回宮，打了妻子明皇之女金枝。金枝進宮向父皇哭訴，明皇不但沒有責怪郭曖，反而讓公主回府賠禮道歉。

　　考釋：此劇是西秦戲「八草傳」之一唐代故事《錦香亭傳》的其中一折，唱西皮。《曲海總目提要》卷四十有《滿床笏》。[150]《綴白裘》第七集卷二收有《滿床笏》選出。[151]《秦腔劇目初考》收有本戲《滿床笏》，「別名《打金枝》、《大拜壽》、《望月樓》、《郭艾拜壽》、《解甲封王》，其中有同名折戲《打金枝》、《進宮背舌》、《男綁子》流行演出」。[152]《中國豫劇大辭典》收有此劇目。[153]川劇又名《汾陽

149 陝西省藝術研究所編：《秦腔劇目初考》（西安市：陝西人民出版社，1984年），頁452。

150 《曲海總目提要》卷40（天津市：天津古籍書店，1992年），頁1720。

151 〔清〕錢德蒼編撰，汪協如點校：《綴白裘》第7集「滿床笏」（北京市：中華書局，2005年），頁118。

152 陝西省藝術研究所編：《秦腔劇目初考》（西安市：陝西人民出版社，1984年），頁238。

153 馬紫晨主編：《中國豫劇大辭典》（鄭州市：中州古籍出版社，1998年），頁441。

富貴》、《打金枝》，湘劇稱《福壽山》、粵劇稱《醉打金枝》。漢劇、徽劇、秦腔、豫劇、晉劇、河北梆子、滇劇、川劇均有此目。

《王雲救主》

人物：漢宣王（丑）、苗寬（紅面）、蘇太真（烏衫）、苗妃（花旦）、王雲（文生）、張忠（老生）、老院（公什）、鄧金（二手烏衫）、梅香（花旦）、太監（什）、張任（武生）、陳氏（花旦）。

本事：漢宣王昏聵懵懂，奸黨苗寬專政，陷害太真一家。無辜遭斬，太真被打入冷宮受害。一日，太真產麒麟，苗妃妒忌在心，進讒誣衊太真生妖怪。宣王指令苗寬除妖。太溫、王雲聞訊速報太真，並與國丈張忠共商良策。張忠為挽救太真血脈，仗義獻出自己孫兒代替太子。王雲也不計性命安危幾經風險，進入宮內換出太子。

考釋：本劇為西秦戲「八草傳」之一漢代故事《背解紅羅傳》的其中一折，唱正線。胡士瑩《彈詞寶卷書目》收有《背解紅羅》，「無著者姓名，錦文堂校刊六冊，正續各六卷。此種似非彈詞。」[154]潮州歌冊有《背解紅羅》，廣州珠三角地區有木魚書《背解紅羅》。譚正璧、譚尋認為潮州歌冊本是襲用木魚書的同名作品：「潮州歌內容故事，全同木魚歌，歌文也與木魚歌大致相同，惟將廣州語易為潮州語，卷中還留有時有時無的四言回目，顯然是據木魚歌直接改編的。」[155]潮劇有《背解紅羅》，分上下集，上集是《蘇後奇冤》，下集為《苗妃篡位》。[156]《粵劇劇目綱要》亦收有此劇目。[157]《京劇劇目初探》、《秦腔劇目初考》未見收此劇目。

154 胡士瑩：《彈詞寶卷書目》（上海市：上海古籍出版社，1984年），頁51。

155 譚正璧、譚尋：《木魚歌、潮州歌敘錄》，北京市：書目文獻出版社，1982年。

156 林淳鈞、陳歷明：《潮劇劇目匯考》（廣州市：廣東人民出版社，1999年），頁1109。

157 中國戲劇家協會廣東分會編印：《粵劇劇目綱要》（1961年），頁138。

《武松大鬧快活林》

　　本事：見《水滸傳》第二十九回。武松在陽穀縣代兄報仇殺死西門慶後，自己報案縣衙被定罪發配孟州。到了孟州，管營之子施恩見武松是一義膽英雄，欲請武松除掉強占快活林酒樓的豪惡蔣門神，每日命人進酒款待武松。後武松問明施恩之用意，得悉蔣門神倚仗張團練勢力霸占快活林，壓迫窮苦百姓，一時氣憤，即欲往問罪蔣門神，代施恩奪回快活林。老管營施全忠見武松義勇，十分器重，令子施恩拜武松為兄，然後商議奪回快活林。蔣門神乃張團練爪牙，自從東路州隨張團練來到孟州，借官勢橫行霸道，奪了施恩之快活林後更加威風十足。張老漢乃遠方人氏，與女流落江湖，賣唱求生。一日來快活林賣唱被蔣之惡徒所遇，領來見蔣門神，蔣狐假虎威，硬要張老漢獻金孝敬。張苦苦哀求，結果蔣令張唱曲，飲酒取樂，奪去張身上所存兩百錢後，將張氏父女趕走，並不准張在快活林行走。張與女兒欲逃往外地，中途遇見武松，說明冤情，更惹武松火上添油，即奔赴快活林，打倒蔣門神，奪回快活林，代百姓洩憤。蔣門神離開快活林後，心中不服，即往求張團練設法用錢行賄都監。他們設局騙武松到張都監家中，誣武松強與其婢盜竊家財，將武松押赴府衙，要知府置武松於死地。幸得施恩極力解救，方減輕其罪，發配恩州。但蔣還不甘心，暗中囑咐解差，並命惡徒到途中之飛雲浦刺殺武松。武松在途中已經發覺解差心存歹意，結果到飛雲浦殺了惡徒脫險，奔赴張都監住宅拿了這批殺人不見血的貪官惡棍，為民除害。

　　考釋：該劇是西秦戲水滸戲中的其中一折。明代沈璟有《義俠記》傳奇，包括了《快活林》的情節，《今樂考證》有著錄。清代宮廷大戲《忠義璇圖》，亦有此情節。《京劇劇目初探》收有《快活林》，又名《醉打蔣門神》。[158]徽劇稱《快活嶺》，河北梆子稱《打酒

158　陶君起：《京劇劇目初探》（北京市：中國戲劇出版社，1963年），頁244。

館》，川劇、漢劇、湘劇、秦腔均有此劇目。

《貂嬋拜月》

人物：董卓（紅面）、張溫（下手公）、呂布（武生）、王允（老生）、貂嬋（花旦）、李如（丑）、忠貴（什）、老院（公什）、李蕭（丑）、旗牌（什）、妓女（什）。

本事：後漢權臣董卓，殘暴專權。上欺君主，下壓百姓。朝中文武畏之如虎，激起滿朝文武憤恨。張溫因不滿董卓行為，通書袁術，欲殺董卓，卻被呂布接到獻於董卓。董卓父子籌謀，假設省臺赴會，將張溫斬殺。大夫王允忠心漢室，每以此事而擔憂。貂嬋乃王府歌姬，見王允每日愁眉不展，即到花園對月祝告，恰王允至。貂嬋聰慧，知允之意，對允表示願意獻身為國。允甚喜，認貂嬋為女兒，即設下紅粉計，獻了貂嬋，圖興漢室。貂嬋進府之後，受盡凌辱，用盡機智，使董卓與呂布發生矛盾，而至水火不容。董卓自得貂嬋後，便沉溺酒色，唯恐貂嬋接近呂布有不測，故與貂嬋回到眉郿。後王允與呂布設下計謀，騙請董卓入朝，刺死董卓於午門。

考釋：該劇是西秦戲《三國演義》中的其中一折。同題材劇目有元人《錦雲堂暗定連環記》雜劇，《古典戲曲存目匯考》有著錄。[159] 明王濟有《連環記》傳奇。京劇有《連環記》、《誅董卓》。[160]秦腔、川劇、豫劇、滇劇、河北梆子、粵劇、漢劇、徽劇均有此劇目。

《鬧金鑾》

人物：禹王（公）、姚妃（花旦）、二王（武生）、楊玲（紅面）、趙氏（二王娘，烏衫）、三王（文生）、陳秀均（二手、小生）、趙雷

159 莊一拂：《古典戲曲存目匯考》（上海市：上海古籍出版社，1982年），頁665。
160 陶君起：《京劇劇目初探》（增訂本）（北京市：中國戲劇出版社，1963年），頁68。

（烏面）、趙仕居（紅面）、三王娘（下手花旦）、楊龍（什）、楊虎（什）、梅其福（丑）、梅其玉（老生）、毛將（下手打面）、保駕將（什）、陳天龍（下手打面）、賊仔（下手打面）。

　　本事：周朝，禹王帶同姚妃及御弟二王至岐山射獵，在太行山賊首陳天龍劫駕，一時無備難敵，眾人被沖散。姚妃被沖散後遇二王搭救。姚妃為人淫蕩惡毒，平日看中二王少年美貌，已有邪念。今見賊兵已退，又在荒僻之地，乃用言語挑逗二王。二王寡恥好色，兩人一拍即合。因此，兩人山盟海誓，並約有機可乘之時，同謀江山，以圖長久。三關老將楊玲聞賊劫駕，起兵出擊，救禹王一幫君臣回朝。然二王與姚妃密約，禹王全然不覺。姚妃回朝後，暗召二王進宮飲酒行樂，事為三王發覺。三王從樓下擲下金冠，意圖提醒其兄。誰料姚妃色膽包天，置之不理。三王無奈，只得到二王府報知其嫂趙氏。趙氏聞報，又羞又恨，匆匆至西宮勸二王歸回。二王狠心，竟一腳將趙氏踢死，然後與姚妃串通趙氏之父，嫁禍三王。上殿妄奏禹王說三王因奸趙氏不從，行凶將她踢死，並以金冠為證。禹王一時信以為真，將三王定為死罪，命二王押赴校場處斬。探花陳秀均知三王被冤，向禹王請求隨同三王之妻至校場查詢內情。二王竟然蠻不講理，將三王梟斬。探花與三王之妻大怒，大鬧法場，追殺二王。二王正被追趕，遇其舅子趙雷，助他一力，殺死三王之妻，打傷探花。探花逃至禹王面前，已奄奄一息，明知二王與其岳父趙仕居篡謀江山，但也無能無力。探花乃勸禹王召回楊玲，以戢斯亂。禹王看此情形，知事情不妙。乃由皇后頒下密詔往召楊玲回朝。楊玲接詔後獻計先挑撥二王和其岳父趙仕居的關係，令其互相猜忌，然後才乘機將這班亂臣賊子除盡。

　　考釋：該劇目屬西秦戲「三十六本頭戲」之一，唱皮黃。《潮劇劇目匯考》收有《鬧金鑾》一劇，但情節與西秦戲的大不相同。閩西漢劇有《鬧金鑾》劇目，不明是否同一種。《京劇劇目初探》、《秦腔劇目初考》未見收此劇目。

《智救宋王》

人物：李成先（呂成住）（公）、司馬光（老生）、蔡剛（打面）、蔡仲（打面）、李忠（二手小生）、司馬定（生）、趙玉（武生）、月梅（二手花旦）、蘇石（二手老生）、公主（花旦）、宋王（公）、蔡國（紅面）、李童（丑）、馬童（丑）、番將（打面）、船婆（婆）、渡公（什）。

本事：宋朝，神宗安山進香，為遼邦所劫。太子趙玉帶兵來救，也遭擒獲。李后在朝無策，只得出旨命國師召回前受奸臣蔡國所害的忠臣司馬光。司馬光回朝奏斬了奸臣後，即出兵遼邦。司馬光途中遇到蔡國之弟蔡剛、蔡仲，幸搜出通番書信，怒斬了二奸。司馬光從太子隨從李忠處得知遼邦情況，即與其子司馬定假名蔡剛，蔡仲潛入遼國。太子趙玉，當日被擒時幸而部將蔡良代名入獄，遼王不察，誤認太子為蔡良，並招為駙馬。司馬光父子潛入遼國後用盡機智，取得遼王信任，乘機救宋王回國。太子趙玉也乘機出兵，以奪宋為名，帶同侍女月梅與大宋副元帥蘇石乘舟逃走。公主聞知追至，太子陳明大義，公主終念夫妻情分遂一起歸宋。

考釋：該劇為西秦戲「三十六本頭戲」之一，又名《烏須司馬光》、《司馬光救宋王》。《京劇劇目初探》、《秦腔劇目初考》、《潮劇劇目匯考》、《粵劇劇目綱要》未見著錄，可能是西秦戲獨有的劇目。

《龍鳳閣》

人物：楊俊郎（小生）、楊俊明（小生）、楊四郎（二淨）、馬晃（淨）、王舍香、趙飛（丑）、楊波（老生）、徐延昭（紅面）、李后（正旦）、楊小姐（花旦）、徐小姐（花旦）、李良（烏面）、徐晃（公）。

本事：見《明史》卷三〇五《馬保列傳》和《香蓮帕》鼓詞。明隆慶帝駕崩，太子萬曆尚幼。國師李良乘機欲圖帝位，遂進宮奏見李

后。時李后認為李良是自己父親，料無篡奪之意，應允將大明江山交由李良接管，待萬曆長大，才還回萬曆。定國公徐延昭和忠良楊波聞知李良圖謀篡位，遂上殿叮本，均為李后否決。徐延昭與楊波共商滅賊之計，昭回四路關將，以防李良之變。李良自得李后托讓江山之後，將李后和太子圍禁寒宮，斷其糧水。楊波搬兵已到，見李良叛國，遂令兵馬圍住皇城，又與徐延昭打進寒宮。這時，李后已明忠奸，乃求徐、楊二位輔政。徐、楊厲聲斥責李后聽信讒言之過，平息了李良之亂，扶助幼主萬曆登基。

考釋：西秦戲「四齣連」劇目之一，又名《萬曆登基》，包括《三激奏》、《楊波搬兵》、《圍宮》、《龍鳳閣》，全本唱正線。《秦腔劇目初探》有同題材本戲《黑叮本》，「別名《徐楊叮本》、《忠保國》、《二進宮》、《趙飛搬兵》、《陞官圖》。其中有同名折戲《二進宮》、《龍鳳閣》廣為流行。」[161]河北梆子、豫劇、山東曹州梆子、滇劇等均有此劇目。

《玉霄殿獻寶》

考釋：這是吉慶戲《搬大仙》的其中一折，一般在神誕、祭祀等應日演出。《搬大仙》包括《大開南天門》、《鬧山鬧海》、《玉霄殿獻寶》。《玉霄殿獻寶》敘玉帝為大開南天門，邀請眾仙蒞臨聚會。眾仙多奉獻其獨特寶物以為貢品。猴王因無寶可獻，便去偷取王母的仙桃。王母派金童、玉女追趕，形成鬥法開打場面。後來在八仙的求情之下，化干戈為玉帛，眾仙家言歸於好。眾仙借獻寶之機，說一些吉祥語如「把福壽綿長，與日月同體」、「爵祿封侯、加官晉祿」、「千子萬孫」、「金銀滿地、大發其財」等。

161 陝西省藝術研究所編：《秦腔劇目初考》（西安市：陝西人民出版社，1984年），頁462。

《販馬記》

人物：桂枝（花旦）、胡巡風（丑）、禁主（紅淨）、趙寵（小生）。

本事：李奇前妻生一男、一女。男名寶童，女名桂枝。李奇髮妻已故，娶楊氏三春。李奇往四川販馬，楊氏在家與地保田勝有私。楊氏怕兒女窺見，將寶童逐出家門，寶童為恩父搭救，帶回晉地。楊氏日夜拷打桂枝。桂枝不知寶童存亡，在生母墳前哭訴，欲尋短見，遇恩父搭救，帶回晉地，配與趙寵為妻。李奇三年得利歸家，尋不見兒女，問楊氏。楊氏騙說寶童病亡，女兒長大被人帶走。李奇不明，又問梅香、春花。春花懼怕楊氏，不敢實說，遂於後花園自縊而死。李奇叫田勝埋春花屍體，田勝原與楊氏有私，於是設計誣告李奇因奸不從，迫死民女，告於褒承縣。胡巡風受理此案，胡受賄，將李奇打入監牢，問成死罪。趙寵上京應試考中二甲進士，出任褒承縣縣令。趙寵下鄉查案，桂枝夜中聽到有犯人的哭聲。桂枝派人查問，查出男監老囚因受打啼哭。桂枝私拿鑰匙到監房探問李奇。李奇哭訴前情，桂枝認出李奇正是自己生父，不敢相認，囑咐禁主好好相待。趙寵查案回衙，見桂枝愁眉緊鎖，追問原因。桂枝告知私自探監之事，趙寵惱極。桂枝道明李奇是其親生父親，要趙寵設身處地為其著想。趙寵遂翻出狀紙，看到審判的結果是秋後處決，桂枝更加悲傷。於是趙寵代妻寫狀，命桂枝裝扮成男人到新任巡按處告狀。桂枝進衙門告狀，新巡按認出告狀人是姐姐，告狀原為父親伸冤，遂退堂相會，然後召李奇開審昭雪，合家團圓。

考釋：此劇是西秦戲「四大弓馬戲」之一，包括《別家販馬》、《李奇哭監》、《趙寵寫妝》、《大堂會》四齣，全本唱正線。京劇有《奇雙會》，又名《褒城獄》、《販馬記》；秦腔又稱《販馬計》、《三拉堂》；[162] 滇劇、豫劇有《桂枝寫狀》，川劇有《奇香配》，徽劇、楚

162 陝西省藝術研究所編：《秦腔劇目初考》（西安市：陝西人民出版社，1984年），頁465。

劇、漢劇、湘劇、宜黃戲均有《販馬記》。

《打洞救母》

本事：沉香出逃，遇到赤腳大仙。香上前向赤腳大仙說明他的憂慮和擔心。赤腳大仙詢問沉香原因，沉香實情相告說要尋母華山。赤腳大仙表示願意收沉香為徒，沉香遂拜他為師。赤腳大仙命沉香回洞中。大仙告訴沉香，洞門怕麻石打，一打就開。沉香見師傅沒有來，沉香用麻石打洞。洞開，內有鬼，鬼被沉香趕走。內有糖，沉香吃了糖後。又打二洞，內有桃，沉香吞桃後能呼風喚雨。打第三洞，內有九牛二虎，見是糖，吃下。師傅化為深池，沉香下水洗澡。沉香變為三頭六臂。起來後衣服穿不下，見有房子，打開，內有仙衣，穿上。師傅見變，問明情況。並告知已脫凡體。沉香求大仙要到華山救母，大仙賜仙（萱）花斧，能劈得山崩地裂。

考釋：《錄鬼簿》李好古名下有雜劇劇目《劈華岳》，題下注：「《巨靈神劈華山》[163]」。《南詞敘錄·宋元舊篇》有著錄。《古典戲曲存目匯考》收有雜劇劇目《劉錫沉香太子》，云：「民間熟悉之劈華山救母故事，事出《文選》張衡《西京賦》注引古語，述劉彥昌赴考，經華山入聖母殿借宿，見雕像甚美，題詩傾訴愛慕之忱。因此起聖母凡念，追趕彥昌，於月老祠結為夫婦。婚後生一子，取名沉香。事為聖母兄二郎神悉，率兵搜山。至此被迫分離，囑彥昌攜子下山遠逃。二郎兵至，聖母不敵，被困于華山底。後十三年，沉香得聖母侍女靈芝指點，獲得神斧，劈開華山，殺退二郎神，終於救出聖母。元雜劇有張時起《沉香太子劈華山》、李好古《巨靈神劈華岳》。明傳奇有王紫濤《華山緣》，清梆子腔有《沉香太子劈山救母》一劇，彈詞有《寶蓮燈華山救母全傳》，佚。」[164]

163 〔元〕鍾嗣承：《錄鬼簿（外四種）》（上海市：古典文學出版社，1957年），頁21。
164 莊一拂：《古典戲曲存目匯考》（上海市：上海古籍出版社，1982年），頁79。

《剪劉英》

人物：達摩（烏淨）、梁友（公末）、梁玉（小生）、梁安人（烏衫）、梁安（丑）、張三（二淨）、李四（二淨）、劉英（小武）、劉媽（婆）、宋王（老生）、包拯（紅淨）、店家（丑占）、禁主（二淨）、烏（下手打頭）、王朝、馬漢（下手打頭）、趙龍、趙虎（三淨）、

本事：宋朝，達摩佛祖為普渡眾生，拯救良善，下山告知百姓，三天之內關帝廟石獅流血，東京要遭洪水淹沒。梁員外命家僕梁安終日看守石獅，並備船隻，以待逃難。張三、李四為乘機奪去梁員外家財，暗中用狗血塗石獅。梁安見石獅流血，告知家主。梁員外見已經應驗，帶了家眷下船。張三、李四趁機到員外家中搬取財務。突然天傾洪水，東京淹沒。梁員外在水中救起了一隻大鳥，用銅錢繫在鳥的腳上放鳥回去。梁員外又救了劉英，劉英告知老母被淹死之事。洪水退後，員外等人上山造屋，拾到玉璽，命子梁玉進京獻寶。劉英頓生邪心，為博得員外寵信，就與其子結為金蘭，並護梁玉帶寶進京。途中寓於客棧，劉英用酒將梁玉灌醉，盜了玉璽往京城報功。宋王大喜，賜劉英巡遊三天。梁玉失寶後探知劉英封官賜第，遂尋相會。劉英不但不相認，並將梁安砍斷腳跟，把梁玉打入囚牢。大鳥飛回牢中，梁玉備書叫大鳥帶回家中。員外得知消息，急忙上京尋兒。途中又遇到家僕梁安說明詳情。兩人遂一起到開封府告狀。大鳥飛來作證，包拯智審劉英。案情大白，鏟除了劉英。

考釋：該劇取材於地方傳說，是西秦戲的本頭戲之一，又名《沉東京》，全本唱皮黃。閩中、閩南、粵東沿海長期流傳有「沉東京，浮□□（地名）」的傳說。福建稱「沉東京，浮福建」，汕尾市稱「沉東京、浮海豐」，汕頭稱「沉東京，沉南澳」。〈「沉東京，浮南澳」為讖語謠言辯析〉一文認為「『沉東京，浮南澳』是秘語，與宋元之交

南宋流亡政權敗退廣東潮州的歷史事件密切相關。」[165]廣東省地震局課題報告《東南沿海地殼趨勢形變及其與地震關係的調查——以民間廣泛傳說的沉東京為例》認為「沉東京」的傳說之本源是「一二七八年，即宋祥興二年在元兵追擊下，陸秀夫負宋帝趙昺在廣東新會崖門投海而亡，從死者十餘萬人。其後，有漁民恍惚見當地海底有城郭和玉璽。」[166]《粵劇劇目綱要》、《潮劇劇目匯考》未見收錄，京劇、秦腔、豫劇、白字戲未見有此題材劇目，可能是西秦戲獨有的劇目。

《山佳哥》

　　人物：崔謀（烏淨）、秋香（花旦）、鄧通（小武）、雷洪（丑）、雷炮（丑）、朱日中（二淨）、李國前（紅淨）、李國進（淨）、蔡建德（公）、家僕（小生）、鄧鳳嬌（花旦）。

　　本事：明朝李國前、李國進兄弟借母壽誕，為各自圖謀篡奪江山。時崔謀拒其叛逆行為，席間大鬧起來。崔敵不過李氏兄弟，為其所擒被禁。李國太聞知此事，暗中派秋香帶崔謀逃走。崔謀以秋香為患難知己，結為百年姻緣。兩人投奔襄陽關，路過翠雲山，遇到二王鄧通下山攔劫。鄧見秋香美貌，欲強占為妻。鄧通與崔謀立賭：賭勝奪秋香為妻，賭敗願拜秋香為母。鄧為崔所敗，乃帶崔謀和秋香兩人上山見大王朱日中。朱大喜，收崔謀為頭領。崔謀恐露真名，改名山佳哥。鄧通圖謀奪取秋香，假設酒宴，將崔謀灌醉，暗誑秋香於房中，與秋香通姦。適時鄧通為雷洪窺見，激於義憤，雷洪暗將秋香與鄧通私通之事、李國進通山賊於八月十五開兵齊攻建康城奪江山之事

165 黃光武：《「沉東京，浮南澳」為讖語謠言辯析》，潮汕歷史文化研究中心、汕頭大學潮汕文化研究中心編：《潮學研究》第7輯（汕頭市：汕頭大學出版社），頁209。

166 《東南沿海地殼趨勢形變及其與地震關係的調查——以民間廣泛傳說的沉東京為例》，地震科學聯合基金會辦公室編：《地震科學聯合基金會資助課題成果彙編（1985-1989）》第1集（北京市：地震出版社，1992年），頁134。

告知山佳哥並共商對策。二賊出兵期到，崔裝病不出。秋香見崔已病
篤，正可乘機跟鄧通，遂辭了山佳哥，與鄧通下山。山佳哥見賊兵盡
出，與雷洪執戈披甲同投建康城而來。李國前、李國進兄弟會合賊兵
同攻建康城，建康城為軍師蔡建德之兵所敗。蔡建德堅守城池不出。
此時，山佳哥與雷洪正抵達城下，與軍師說明來意。兩人進城之後，
計議破敵之策。山佳哥立於城上，言明賊寨軍情，又讓雷洪混進賊
營，假裝獻策，讓兩賊手足相殘。朱日中不察，言聽計從，想殺秋
香，欲使山佳哥為保其妻，無心抵抗。鄧通敵不過朱日中，雷洪又誆
鄧通投於山佳哥，開了城門，殺了鄧通和戮殺妖婦秋香，並生擒鄧鳳
嬌。此時，雷洪亦擒獲了叛逆的李國前兄弟。李國前兄弟通賊謀篡，
蔡建德罪而殺之。山佳哥欲將鄧鳳嬌處殺，雷洪視其無罪，又見山佳
哥無妻，經得蔡建德應允，遂與其撮合聯姻。

　　考釋：該劇是西秦戲「三十六本頭戲」之一，全本唱正線，未見
其它劇種有此劇目，可能是西秦戲獨有的劇目。

《賣豬仔》

　　人物：李錦龍（公）、李國貞（紅淨）、童仔（雜）、老虎、刁氏
（婆）、張庭秀（小生）、崔信（丑）、錢玉蓮（花旦）、崔龍（淨）、
崔虎（淨）、牛成虎（烏淨）、十三梟（丑）。

　　本事：李錦龍命家童送其子國貞回鄉祭祖。國貞行至途中，見一
老虎，國貞與家童共同追下。錢家莊刁氏錢媽生一個女兒名喚玉蓮，
招貧農張庭秀為婿。一日，刁氏叫張庭秀上集市賣豬仔。張將豬牽至
樹下，因天氣炎熱，張在樹下睡著，小豬被老虎沖散。張醒來後不見
豬仔，到處尋找。恰好遇見李國貞，李見張神色慌張，詢問緣由。兩
人便一起尋找豬仔。牛成虎此日上山打獵，見有老虎欲吃豬仔，於是
嚇退老虎，拾得一豬仔。適逢張、李尋豬而來，以為是牛成虎偷了豬
仔，後牛說明拾得豬仔之事，張李才釋然，三人一起再尋豬仔。三人

結為金蘭，並約定中秋聚會於錢家莊，商議一同進京求取功名之事。有國舅崔信出遊，過錢家莊，行至玉蓮門口，窺視玉蓮美貌。國舅以錢財買動了刁氏，使刁氏遊說玉蓮婚事，許他並定於三天後完婚。刁氏欲將玉蓮轉嫁，迫張庭秀寫休書，張不肯，被逐出家門。雖然玉蓮百般勸阻，但不能動搖刁氏貪財之心。張庭秀被逐出家門，正待將毀婚之事告知牛成虎，適牛成虎赴約而來，途中相遇。牛知道後便兩人一同往錢家莊找刁氏論理。到了錢莊，看見錢玉蓮正被崔信強迫抬走。牛責問刁氏，刁氏持刀欲殺害牛、張二人。牛奪刀殺死了刁氏，並攔轎殺死了崔信，救出錢玉蓮，把他們帶往牛府安身。崔左、崔右聞知消息，起兵圍攻牛府，牛成虎殺開血路，帶張庭秀、錢玉蓮突圍，不幸沖散。期間，李國貞祭祖回家，途中與牛成虎相遇，牛詳述其事，李遂幫助牛成虎將崔家軍馬所敗。崔家兵馬見敵不過對方，收兵回朝，圖謀妄奏國貞。錢玉蓮被沖散之後，形單影隻，半路又遇到十三梟攔劫。玉蓮用計逃脫，後為打花鼓的鳳陽人救去。

　　考釋：此劇尚缺下本，是西秦戲「三十六」本頭戲之一，全本唱正線。《粵劇劇目綱要》著錄有《亞蘭賣豬》一劇，但情節與西秦戲的不同。[167]未見其它劇種有此劇目，可能是西秦戲獨有的劇目。

《搜花園》

　　人物：趙容（小生）、宮主（花旦）、趙鸞英（正旦）。

　　本事：宋朝時候，沁羅國女真族哈密王侵占宋朝邊關雄州城。宋兵在解救雄州城時，二王趙霸之子趙廣貽誤軍機，臨陣逃脫，致太子趙容被擒。郡馬歐陽清突圍回朝搬兵經南清宮，二王趙霸怕其子趙廣事發，便強拉歐陽清進南清宮，用酒灌醉，亂棍打死，將其屍體沉入花園古井。又假冒歐陽清筆跡栽贓誣陷，並唆使其子趙廣翌日上朝誣

167 中國戲劇家協會廣東分會編印：《粵劇劇目綱要》（1961年），頁114。

告歐陽清通番賣國。宋王召歐陽清之父歐陽修上殿，欲梟首嚴懲，幸國師討保，罰歐陽修尋其子回朝對案。歐陽修化妝潛入沁羅國尋子，幸得宮娥幫忙找到太子趙容，知歐陽清確已回朝。在太子支持下，駙馬歐陽清之妻皇姑趙鸞英，力挫邪惡，大搜二王府，終於在花園古井撈出其夫歐陽清金冠及其屍體，真相大白，遂除了趙霸父子，伸張正義，平息宋室內訌。

考釋：西秦戲「三十六本頭戲」之一，又名《橋頭別》，全本唱皮黃。《秦腔劇目初考》、《京劇劇目初探》、《粵劇劇目綱要》、《潮劇劇目匯考》未見收錄。

《羅成寫書》

考釋：隋唐傳文戲劇目，西秦戲現僅存劇目。《粵劇劇目綱要》著錄《羅成寫書》一劇，情節如下：「唐朝名將羅成被三王元吉陷害，困在銘關之外，自知生命難保，故而寫下血書，射上城樓，命其義子羅春帶回京都長安，交與二王李世民，控訴元吉罪行。後羅成於黑夜中中敵計，身陷淤泥河中，劉黑闥誘他歸降，羅成寧死不屈，後為亂箭射死，壯烈犧牲。」[168]《梆子戲稀見版本書錄》（下）著錄有巴黎東方藝術 Guimet 博物館圖書館藏有《西秦羅成寫書》，書號3135，「大概是十九世紀抄本」[169]，可能是西秦戲的劇本。

《洪炮連》

本事：漢朝年間，遼國狼主侵犯中原，西平關總帥徐定邦出兵拒敵。兵敗，徐定邦呈表回朝告急。文武大臣朝中待駕，漢王登殿看了告急表章後即命二主劉天綺為帥，武狀元公孫偉為押糧官，旺彪為兵

168 中國戲劇家協會廣東分會編印：《粵劇劇目綱要》（1961年），頁133。

169 李福清、王長友：〈梆子戲稀見版本書錄〉（下），載《九州學林》第2卷第1期（2004年春季），頁205。

部先鋒，前去解救西平關；國公馬正坤前去鎮守潼關。徐定邦探明救兵將到，出城迎接。徐之妻何化、妹妹徐賽花姑嫂登城觀看，被二王看見。二王心猿意馬，失態大笑。人馬進城，二王想起城樓二位佳人美色，思欲占之。與手下旺彪商定計策，讓徐定邦出城拒敵，旺彪跟蹤。定邦無奈帶著僕人洪炮上陣。番邦公主與徐定邦陣前交鋒，徐定邦被公主生擒。旺彪回報二王說，公主愛慕徐定邦少年英雄，儀表軒昂，不忍殺害，招為東床駙馬。

　　徐定邦出陣未歸，何氏與賽花十分擔心。二王來到，欲強迫姑嫂親事。姑嫂不從，將二王趕出門外。姑嫂改裝出逃，二王帶兵追趕，姑嫂被追兵沖散。賽花幸遇僕人洪炮救下。洪炮將二王打跑。武狀元公孫偉押糧回營，二王誣說公孫偉未婚妻徐賽花乘兄失落遼國，與僕人洪炮私奔。公孫偉暴跳如雷，即速追殺洪炮和賽花。賽花訴其原委，公孫偉全然不聽。幸得洪炮武藝高強，將公孫偉打倒在地，主僕才能脫身。洪炮覺得與小姐同行諸多不便，賽花便與洪炮當天結拜為兄妹，仁義山賊大王下山打劫，反被洪炮嚇到，便請洪炮上仁山為王。徐定邦之妻何氏走投無路，孤苦無依欲在樹上上吊自盡，被公孫偉救下。公孫偉問其原因，方知上當，即帶何氏與二王對質。二王不容分辯，提刀殺人。公孫偉大鬧帥堂，被二王打落橋下。何氏被旺彪追趕，漁家羅媽母女下河打魚，發現何氏遇險，將她救入船中。何氏時正懷胎，追趕之時動了胎氣，在羅媽母女的幫助下，何氏產下一男嬰。何氏拜羅媽為母，一家四口打魚為生，相依為命。二王劉天綺欲謀篡皇位，帶兵迫上金鑾殿，威迫漢皇交出傳國玉璽。大夫周朔，審時度勢，暗示漢王將玉印交出再做打算。然後自己領旨請王爺劉克己進宮。漢王囚禁於天牢，周劉二卿探監密謀，漢皇寫下詔書，命周劉二卿往潼關班師回朝。二王劉天綺提防有人出城班師，親自帶兵把守大東門。周劉二卿相互配合，將密詔帶出城外。毛將察其有詐，背後緊隨，周劉出了城以為萬事大吉，不料毛將軍奪去密詔。周劉百般求情，欲討回密詔。毛將軍不依，最終感動了毛將的手下，大家合力將

毛將所殺。周劉得以脫身趕往潼關。潼關帥主讀罷密詔，將潼關事交付周劉，即起兵回朝救主。

　　考釋：西秦戲「三十六本頭戲」之一，唱二黃。折子戲《船頭別》、《斬毛將》為常演劇目。《京劇劇目初探》、《秦腔劇目初考》、《粵劇劇目綱要》未見收錄。

《趙匡胤送妹》

　　人物：趙匡胤（紅面）、京娘（花旦）。

　　本事：見小說《飛龍傳》第十八、十九兩回，擬話本《趙太祖千里送京娘》。宋太祖趙匡胤早年在家時因人命案而逃往關西。途至玉清觀，與京娘結拜為兄妹。在送妹歸家途中，京娘有意以身相許，但趙以兄妹情誼不得妄為而不為所動。此折表現趙匡胤千里送京娘時，不同人物的不同心態，別具韻味。

　　考釋：聖彼得堡東方研究所藏有北京打磨廠西口內中古號梓行的《趙匡印（胤）結拜》新刊梆子腔上下本。李福清、王長友《梆子戲稀見版本書錄》（中）說：「《辭典》（《中國梆子戲劇目大辭典》）未著錄，豫劇、京劇也無此戲名，也查不到趙匡胤結拜的戲劇，莫斯科藏本是十九世紀下半葉刻本，可能是此劇孤本。」[170]其實不然。從情節來看，《趙匡胤結拜》即《趙匡胤送妹》前一齣，名《雷神洞結拜》。北管、漢劇有同題材劇目《雷神洞》。

《重臺別》

　　人物：梅良玉（文生）、陳春生（陳杏元之弟，補小生）、陳杏元（花旦）、翠環（花旦貼）、番仔（小花貼）、昭君娘（正旦）、董吾（末）。

170 李福清、王長友：〈梆子戲稀見版本書錄〉（中），載《九州學林》第1卷第2期（2003年冬季），頁311。

　　本事：故事講唐代時候，韃靼起兵犯境，朝中文武百官束手無策。當時朝廷有奸臣黃嵩、盧杞對外私通番邦，內害忠臣梅魁（梅良玉之父）及陳周初（陳杏元），利用時機妄奏唐王，獻陳杏元於韃靼求和，從而以拆散梅良玉與陳杏元之姻緣。《重臺別》就是寫陳杏元奉旨和番，和未婚夫梅良玉在重臺慘別的情景。該劇屬正線戲，深刻刻畫梅良玉在生離死別的內心活動，長達半小時幾乎不白不唱，全用啞戲手法，把離別時的複雜情感表現得淋漓盡致。

　　考釋：此戲是《二度梅》中的一折，是小生、花旦的唱做並重戲。清初天花主人之《二度梅全傳》，似為後世戲曲、小說之祖。後有無名氏之《二度梅寶卷》、《二度梅彈詞》。《今樂考證》載清石琰有《兩度梅》傳奇。江西贛劇、東河戲、宜黃戲皆分上下本，上本名《二度梅》，下本稱《失金釵》。秦腔也有《二度梅》，又名《杏元合番》、《金鳳釵》、《梅杏緣》、《拜壽》、《合番祭梅》等，是秦腔的傳統戲，其中有折戲《重臺》、《落花園》、《漁舟記》、《花亭相會》廣為流傳。

《臨江驛》

　　人物：張天覺（老生）、張翠鸞（花旦）、船夫（雜）、崔文遠（公）、漁夫（雜）、崔通（小生）、院仔（雜）、店家（丑）、梅香。

　　本事：宋代，張天覺因參奏權臣獲罪，被貶往洪州為官。是日帶女兒翠鸞赴任，船至淮河附近，驟遇風浪，官船翻覆。天覺幸遇救，就道赴任。而翠鸞隨波逐流，被漁翁崔文遠救起，帶回家中。女感漁翁救命之恩，認崔為義父。崔文遠有侄崔通，上京赴考，順道至文遠家中告別，見到翠鸞，傾慕翠鸞賢淑。文遠乃為之撮合，成全他倆之願，以網為媒證，約定得中後完婚。崔通上京，得中進士，利祿薰心，負崔鸞盟約，入贅趙府，授任邵陽縣令。越三載，翠鸞得悉崔通得中消息，偕同義父不辭艱辛，翻山越嶺，到邵陽縣尋訪，將至邵陽，文遠舊病復發，幸遇店家小二仗義相救，停留店中，由翠鸞單身

前往。崔通驀見翠鸞到來，驚惶失色。在趙女的威脅下，始終不敢相認。甚至崔通還誣張翠鸞為逃婢，嚴刑拷打，將翠鸞面上刺字，發配嶺南。發配途中，崔通還暗中囑咐解差至途中將其殺害。解差劉仁，可憐翠鸞被誣，不忍加害。時至瀟湘，天下大雨。是夜投宿驛館。翠鸞因被打受傷，長夜痛哭呼號，驚動了廉訪使張天覺。天覺將啼哭者帶進問話，始知啼哭之人是他愛女。翠鸞哭訴冤情，兩人悲喜交集。張天覺命翠鸞帶校尉前往邵陽報仇。天覺遂把崔通送往撫院治罪，父女團聚。

考釋：元楊顯之有雜劇《臨江驛瀟湘夜雨》。鍾嗣承《錄鬼簿》楊顯之名下錄《瀟湘夜雨》，題下注：「秦川道煙寺晚鐘，臨江驛瀟湘夜雨」[171]。《元曲選》題為《臨江驛瀟湘秋夜雨雜劇》。人物、故事情節同，不同之處為張翠鸞找到崔通後，崔通翻臉不認人，把張崔鸞發配充軍，在西秦戲本中發配嶺南，在楊顯之本中充軍沙門島。同題材的劇目有元南戲《臨江驛》（殘）、南戲《崔君瑞江天暮雪》（殘）。明代佚名作者有改本，名《江雪舟記》，《寒山堂曲譜》說它「一字未改」；清代佚名作者有《江天雪》（殘），《元明北雜劇總目考略》認為「可能也是改本。」[172]西秦戲中又稱為《崔通休妻》。

《大盤殿》

人物：趙匡胤（紅面）、劉化王（烏面）、崔龍（打面）、高行州（老生）、太監（公）。

本事：《大盤殿》講後周時郭威與劉化王兩國相爭的故事。趙匡胤是郭威部將，潛進汴京取劉化王龍頭和高孝祖老將軍首級。事敗，被劉化王駕下令公崔龍擒住。後經曹節全家設計相救，暫避曹府。事

171 〔元〕鍾嗣承：《錄鬼簿（外四種）》（上海市：古典文學出版社，1957年），頁14。

172 趙景深主編，邵曾祺編著：《元明北雜劇總目考略》（鄭州市：中州古籍出版社，1985年），頁187。

為崔龍發覺，又被捉拿上殿見劉化王。趙匡胤被押上殿，一口咬定，冒稱自己是曹節之兄曹仁，機智巧妙地瞞住劉王。劉王駕下諸臣識趙匡胤者，力奏斬之，誰料反被劉王責備。高孝祖原是趙匡胤之父結拜兄弟，見劉王昏庸，知難輔助，乃助趙匡胤殺之，又自割首級與他前往獻功。

考釋：西秦戲傳戲《飛龍傳》的折子戲之一，也是西秦戲「四出連」劇目《取龍頭》的折子之一。《取龍頭》又稱《大小盤殿》，有些劇種稱《肉龍頭》，包括《前亭會》、《小盤殿》、《困曹府》、《大盤殿》。清代唐英《天緣債》傳奇中已有《肉龍頭》的記載：「（張古董）我就說與你聽，那《肉龍頭》全本上趙匡胤《鬧街》、《盤殿》裡頭，那曹三相公的嫂嫂張氏，在街市、金殿上不知叫了趙匡胤多少個丈夫……這都是亂彈梆子腔裡的大戲。」[173]歐陽予倩認為，長沙湘戲的《困曹府》、《鬧街盤殿》，「原是清乾隆十四年（1749）前安慶花部大戲《肉龍頭》的零折戲，現在浙江金華婺劇還能演《肉龍頭》，零折戲《大盤殿》的演出正和長沙湘戲一樣，徽戲是金華婺劇的本工戲，可知這兩折戲是很早就從安慶花部傳到長沙湘戲裡面來的。」[174]徽劇、宜黃戲、紹興亂彈、秦腔、婺劇均有此劇目。

《紅鬃烈馬》

人物：薛平貴（上段小生、下段武生）、王寶釧（上段花旦、下段正旦）、秋梅（花旦）、王允（老生）、蘇龍（小生）、魏虎（烏面）、老院（公末）、邱氏（婆）、唐明宗（老生）、番將（什）；

本事：唐朝明宗時，有個宰相王允，是一個當權派。但他膝下無兒，只剩下三女。大女配與蘇龍，二女配與魏虎。王允愁膝下無裔，

173 〔清〕唐英：《古柏堂戲曲集》（上海市：上海古籍出版社，1987年），頁393。

174 歐陽予倩編：《中國戲曲研究資料初輯》（北京市：中國戲劇出版社，1957年），頁65。

欲將三女寶釧去彩樓擇婿，以傳後嗣，期定二月二日。薛平貴，家中窮苦，入京中途染病，身無分文，難以回鄉。一日，薛平貴適至王府花園外暈倒，遇寶釧主僕玩蝶間看見。寶釧見薛平貴相貌魁梧，後必成大志，心有愛慕之情，讓婢女查問來歷。平貴告知緣由，寶釧心中不忍，知是良材，即提出婚事。貴初不悟，經寶釧再三表明，兩人始私定終身。薛平貴不負前言，接球後到王府完婚。而王允哪肯接受貧困的平貴為婿，加上魏虎挑唆，把平貴逐出王府。王勸說寶釧，寶釧堅志不移，父女擊掌斷義。寶釧捨棄一切，與平貴團聚。西涼藐視天朝，特進貢紅鬃烈馬。西涼國放言，若中原無人能伏此馬，便要起兵進犯。滿朝官員，束手無策。唐皇命蘇龍四處高貼皇榜，能伏紅鬃烈馬者官拜後營都督。平貴胸懷大志，願意伏馬，為朝廷效力。平貴伏馬回朝，卻遭到奸臣加害。奸臣魏虎上奏以薛平貴為先鋒，願掛帥出征西涼。唐明宗准奏，平貴夫妻離別。薛平貴與西涼國公主交戰，公主見平貴後心生愛慕，設計將平貴生擒，奏請父王招平貴為駙馬。平貴無奈中只好應允親事。西涼王喜得乘龍快婿，樂極生悲，一命嗚呼。平貴登基為西涼王。十六年後，王寶釧仍在寒窰苦守。一日見到娘家的大鵬鳥，便撕下半幅羅裙，寫下血書交與大鵬鳥帶給薛平貴。西涼境內，薛平貴遊山打獵，遇大鵬鳥擋路，甚覺驚奇。平貴看了大鵬鳥所帶的血書，回宮與宮主說明，準備回轉大朝探望前妻寶釧。公主願意跟隨平貴回轉大朝，平貴喬裝打扮往寒窰探望寶釧。寶釧思念夫君，寒窰門口望穿淚眼。平貴來到窰前裝作不認識試探寶釧。寶釧貞節剛烈，平貴說明真相，夫妻相會，也與隨後趕到的公主相見。平貴準備回朝奏明唐皇，拿魏虎報仇。魏虎起兵造反，謀朝篡位，蘇龍護著龍駕出逃。幸遇平貴救兵，將魏虎除掉。唐皇起駕回鑾。金殿大封功臣，同賀天下大平，薛平貴合家團圓。

　　考釋：又名《薛平貴全連》。《紅鬃烈馬開國傳》及《彩樓記》全本傳奇中，均有此情節。鼓詞有《龍鳳金釵傳》。多個劇種皆有劇目

《王寶釧》（亦名《紅鬃烈馬》）。原為全本，後多分為折子戲演出，分別是《花園贈金》、《彩樓配》、《三擊掌》、《投軍別窯》、《誤卯三打》、《誥命探窯》（又名《母女會》或《探寒窯》）、《趕三關》、《武家坡》、《算軍糧》、《銀空山》（又名《反長安》、《回龍鴿》）、《大登殿》。合演全本者，稱《紅鬃烈馬》或《全本王寶釧》，但所演場次不盡相同。此劇的一劇多名則各有所指：《王寶釧》重在王寶釧，《紅鬃烈馬》重在薛平貴，《回籠鴿》（《回龍閣》）則重在代戰公主。《中國梆子戲劇目大辭典》著錄有《武家坡》一劇，又名《大登殿》，並記今存《武家坡》有十四種版本[175]。京劇有《武家坡》，又名《跑坡》。[176]川劇、徽劇、湘劇、豫劇、滇劇、河北梆子等均有此劇目。

175 山西、陝西、河南、河北、山東省藝術（戲劇）研究所合編：《中國梆子戲劇目大辭典》（太原市：山西人民出版社，1991年），頁272。
176 陶君起：《京劇劇目初探》（增訂本）（北京市：中國戲劇出版社，1963年），頁172。

第四章
西秦戲的班社

第一節　班社的管理

一　班社的組織

　　西秦戲的發展歷史上，其戲班的組織有三種突出的現象。

　　有的戲班成員絕大部分出自同一個村子，這種戲班可以視為村落型戲班。海陸豐有幾個鄉鎮「盛產」西秦戲演員，譬如海豐梅隴、田墘、海城。目前活躍於演出市場的大部分演員都出自這幾個地方。政府曾經倡導每個村子都要有自己的戲班，根據村裡的欣賞習慣、現有的演員或樂師所屬劇種選定辦西秦戲班還是正字戲、白字戲班。譬如，海豐縣沙港鄉，歷來出白字戲演員，所辦的幾乎都是白字戲班。有的村莊因為村中會唱戲的分屬不同的劇種，則有可能成立一個多劇種的混合班。如目前陸豐博美的西秦曲班，原來是西秦戲劇團。雖名為西秦戲劇團，但是也唱潮劇、白字戲。在集體所有制的時候，村落型戲班的行頭衣箱由村裡的集體經濟承擔。班主有時候就是村長兼任或者由其它熱心此事的人擔任。農村的集體所有制經濟解體之後，戲班承包給私人，這時候能承包劇團的則有可能是村裡財力比較雄厚的人，班主當然也是這位承包人擔任。

　　有些戲班以血緣關係為核心，戲班的主要演員多是同一家族的親人。這種戲班可以稱為家族型戲班。有些家族祖輩做戲，子孫也多有從事梨園事業。梨園世家在海陸豐比比皆是。家族中以家庭為單位以股份制形式共同出資置辦戲箱，年終按照股份分紅。

　　還有一種情況，就是箱主只擁有衣箱，手下並無一位藝人。箱主根據本劇種的行當需要到各個鄉鎮物色行柱和樂手，也可以藝人一人或者幾人相約投奔箱主。前兩種類型的戲班，藝人是相對固定的。但這種搭班制，只是在演出時才請人搭班，藝人都不是固定的。箱主和藝人達成酬勞關係的一致意見後，箱主要付給藝人定金，並正式發帖（聘書）。一般聘期為一年或者半年。箱主和藝人簽訂合同之後，形成雇傭關係。箱主必須在年底聘好下一年的行柱，藝人也在年底物色好自己的買家。一般情況下，藝人一年搭一處班子，也有因為人事不和而一年搭幾處班子的。藝人在合同期外不受箱主約束，來去自由。正因為這種情況，多路諸侯投師不同，戲路也有別，所以又有臨登場前的對戲或配戲。

　　班主物色好演員之後，必須按照劇團事物進行分工管理。戲班內部的組織有「一班掌、二管箱、三鼎上、四後場」的口訣。班掌，指對外安排演出者，管箱指管理戲箱者，鼎上指炊事人員，後場指音樂人員。說明一個戲班的興衰成敗，上述四個方面的人選很重要。

　　一九四九年以前，西秦戲的戲班組織多屬班主制。一九四九年以後，戲班實行團長負責制。團長與其它管理人員形成一個管理機構。一九四九年，政府接受了海豐縣慶壽年西秦戲劇團（一九五六年改名為海豐縣西秦戲劇團）的人員，作為全縣西秦戲唯一的專業藝術表演團體，實行集體所有制，每年縣財政有撥款。二十世紀五、六十年代，還派國家幹部在劇團擔任指導員。劇團設立團長、黨支部書記作為主要的管理人員。業餘劇團也設團長、副團長作為主要的管理人員。業餘劇團的主要管理者其實就是股東，股東出資購置衣箱，並參與管理。演員和樂手到各個鄉鎮聘請。股東除去劇團開支後於年終分紅。目前西秦戲只有一個業餘劇團，人員相對固定。一般團長給請戲東家寫戲時會依據現有劇團演員情況寫戲。如果東家點戲，有可能點到缺少某一行當演員的劇目，這時候劇團只好臨時聘請其它劇團的演員臨時客串。

二　行業組織

（一）戲神——妙藏王

　　筆者於二〇〇七年到陝西大荔田調時，大荔同州梆子七十九歲的老藝人李治安告訴我們，同州梆子的戲神是妙莊王，問五十多歲的其它同州梆子演員，他們稱戲神是莊王。根據梁志剛師兄在陝西岐山的田調，岐山一帶唱大戲（秦腔）敬的是妙莊王。[1]更多的秦腔藝人告訴我們，他們的祖師爺是莊王。西秦戲的戲神是妙藏王。妙藏王、妙莊王、莊王應該是同一個戲神，只是叫法不同。妙莊王可能是比較傳統的叫法。

　　不管是西秦戲的藝人或是秦腔的藝人，他們所指的戲神都是不明確的。有時候指木偶娃娃，有時候指妙莊王。如《中國戲曲志·陝西卷》記載：「『莊王爺』係一小木人，俊面、三鬚、赭袍、王冠、皂靴」，既是「三鬚」，肯定是成年男子。但後面又說：「若劇中需道具嬰兒，則焚香請『莊王』承擔，事後焚香歸位。」[2]可見，莊王是個「嬰兒」。秦腔藝人告訴我們，他們一般習慣稱「莊王童子」、「老朗太子」，稱呼是相對固定的。「莊土童子」和「老郎太子」都是父子兩人。而且都有相類似的故事傳說。

　　《中國戲曲志·甘肅卷》記載了莊王爺和童子爺的來歷：

> 楚莊王非常喜歡看優人演戲，每天處理完政務，就帶著妃子，抱著太子去看戲，有一次看得高興了，把熟睡的太子放到戲箱，等莊王演完戲要回宮時，才想起了太子。打開戲箱一看，太子

1　梁志剛：〈陝西秦腔皮影剪影——皮影藝人王雲飛訪談記〉，《中國非物質文化遺產研究簡報》，2006年第3-4期，頁38。

2　《中國戲曲志·陝西卷》（北京市：中國ISBN中心，1995年），頁625。

已經被捂死了。這下子可嚇壞了優伶們，都跪下向莊王請罪。楚莊王說：「這不怪你們，只怪他命該如此，既是他死在戲箱裡，就讓他做你們的箱主好了」。優伶們為了悼念太子，便把戲箱改成棺形，演出時將太子塑像（後稱童子爺）放在衣箱上，演完戲後放回棺形的衣箱裡。後來楚莊王死了，優伶們感念他的寬容大度，給楚莊王塑了一個像，稱為莊王爺，供奉在一個形似太師椅的供桌上，演戲換點時由優頭（即班主）背著，戲班散夥後，班主或箱主就把莊王爺背到家裡供奉起來。[3]

　　老郎太子的來歷也大致相同，都是說皇帝帶著妃子看戲，看得入神，把太子放到戲箱上，等戲看完，太子已經捂死在戲箱裡。皇帝便讓太子做戲班的箱主，看管戲箱。不同的是他們認為老郎是唐明皇。

　　西秦戲的戲神，也是同時指一老一少兩人，既指神龕上供的妙藏王，又指坐在戲箱中的娃娃。與秦腔不同的是，西秦戲的小木偶戲神不稱「童子」而稱「太子」。改稱為太子的原因可能有兩種：一是受了周邊劇種的影響。如潮劇、正字戲、白字戲都供田元帥，他們的戲班中都有太子娃娃。譬如正字戲供的戲神神龕裡面貼有所供的神位，中間是田元帥爺、田元帥右邊是關聖帝爺和太子爺，左邊是聖人公媽和太帛星君。但我覺得受其它劇種影響而改變本劇種戲神的傳統叫法的可能性比較小。二是受當地民俗的影響。每到一個地方演戲，劇團必定要給東家搬仙送子。海陸豐非常講究兆頭，凡是中狀元、加官進爵的戲都很受歡迎。如果劇本原來沒有這些情節的，有些東家還要求劇團把這些情節加上。送太子的意義也是如此。說太子身份高貴，兆頭好，他們喜歡。如果說送童子，則意義一般。為了劇團的生存，將原來「童子」的稱呼改為「太子」很有可能。此外，西秦戲的戲班有

3　《中國戲曲志・甘肅卷》（北京市：中國ISBN中心，1990年），頁620。

五身太子。可能也是當地民俗影響的結果。五身太子取兒孫滿堂、多子多福之意，正是符合當地的風俗。也可能是戲班生意好，到一個地方演戲，要求送子的家庭多，於是「多做」了幾個太子。

莊王是指誰呢？有的認為是秦二世胡亥。《清稗類鈔》喪祭類「梨園所奉之身」條云：「唱秦腔者之祀秦二世胡亥，謂胡亥所倡，則不知何據也」。據說胡亥嗜酒好歌，愛聽優伶唱秦曲。當時民間流行築長城工人唱的「長城調」，建阿房宮的工人和後來宮女唱的「阿宮調」、驪山工人唱的「驪歌」、「秦曲」等多種民間小調。民間藝人吸收了這些小調和高漸離唱的燕趙悲歌，以及驅疫儺戲的演唱特點，「演為詞場，譜以管弦，歌舞之風，由茲而盛，後世遂號為秦腔。」[4]《都門紀略》「詞場門序」又云：「……故後世秦腔，皆祀胡亥，昆劇皆祀明皇，為詞場衍派之祖。」[5]徐慕雲《中國戲劇史》也持這種觀點：「秦腔劇較早于昆、高、徽、漢，且二世胡亥，又耽嗜劇曲，提倡頗力，故梆子班中多奉二世胡亥，此即秦腔劇之祖師也。」[6]

程硯秋認為莊王是曲藝的祖師，「供祀『莊王』為祖師，可以推斷其間還有一個時期，是經過了曲藝的領域，因為『莊王』原本不是戲劇的祖師而是曲藝的祖師。」[7]三弦書藝人的祖師，據說是苗莊王和孔子。《中華民俗源流集成》收有關於三弦書所供奉的祖師爺苗莊王和孔子的傳說，故事如下：

> 傳說古時候有個苗莊王，他有三個女兒，大女兒嫁給了一個武狀元，二女兒許配了一個文狀元，三女兒苗善從小看破紅塵，經常到佛堂求神念經，後來得道成仙雲遊四方了。莊王最喜愛

4 楊靜亭：《都門紀略》「詞場門序」，揚州市：廣陵書社，2003年。

5 楊靜亭：《都門紀略》「詞場門序」，揚州市：廣陵書社，2003年。

6 徐慕雲：《中國戲劇史》（上海市：上海古籍出版社，2001年），頁218。

7 程硯秋、杜穎陶：〈秦腔源流質疑〉，《新戲曲》第2卷第6期（1951年）。

三女兒，女兒走後感到很寂寞和思念。於是莊王給苗善塑金身
修廟堂，讓人們都來朝拜。莊王自己也三天兩頭到廟裡燒香。
可是，越是常去廟裡，他就越是思念女兒。慢慢地莊王得了思
兒病，臥床不起。有一天，孔子路過莊王的住處，得知莊王的
病情，請求拜見莊王。孔子來到宮裡，莊王問孔子：「孔夫
子，聽說您的學問很大，您說說人生在世，圖的啥啊？」孔子
說：「那要看是什麼人了，一般世欲的人，也不過圖個一日三
餐，有個溫飽平安的日子罷了」。「那麼，讀書的人又圖的啥
呢？」「讀書人，求名逐利，貪圖的無非是高官厚祿，榮華富
貴。可他們哪裡知道，世上的名和利也都是身外之物，並不是
最重要的東西啊。」「那啥是最重要的東西啊？」「依我之見，
讀書人學到了知識，懂得了道理，並不必去追名逐利，倒是雲
遊四方，講經說道，遍歷名山大川，教化人間愚賢才是正理
啊！君不見那些得道成仙的人嗎？他們棄世脫欲，清心寡欲，
到處走走看看，給人們講些道理，普渡眾生，難道不是最悠閒
最愜意的事嗎？」孔子的這些話一下子打開了莊王的心竅。客
氣地送走了孔子，隨後自己用三根絲弦做了一把三弦，刻上
「教化四方」四個字，就到處遊歷說書去了。直到現在，三弦
說書藝人還傳唱著苗莊王和孔子的這段故事。其中有四句詞是
這樣說的：莊王得下思兒病，孔子開導表衷腸。說書莊王他為
首，懷抱三弦勸四方。

　　　　　　　　　　　　　　　歐陽春旺講述，任聘採錄。[8]

　　妙藏王和他女兒的故事在秦腔和西秦戲中都有流傳。西秦戲目前
還能上演此題材的劇目《觀音娘化身》。北方評書多奉周莊王、孔

8　雪犁主編：《中華民俗源流集成》工藝行業祖師卷（蘭州市：甘肅人民出版社，1994
　　年），頁454-455。

子、文昌帝君為祖師。張次溪《天橋一覽‧評書場》記北京天橋評書場供奉祖師：「評書場，天橋也有多處，多在西安場西大街及公平市場。……評書所供之祖師，是周莊王、孔子、文昌帝君三位。」[9]天津的評書也供奉這三位祖師。《天津文史資料選輯》載評書老藝人張樞潤所撰〈北方評書縱橫談〉一文中談到天津供奉戲神的情況：「在三十年代，我學評書的時候，行規和陋習還很嚴、很多。藝門中，一直有供奉祖師爺的傳統習俗，並流傳一些無稽之談。說書人供奉的三位祖師爺，是孔夫子、周莊王（傳說是周朝第五代君王，名姬佗）和文昌公（或稱文昌君）。評書門裡為什麼把這三位奉為祖師爺，師傅沒有解釋過。」[10]如前所述的三弦詩祖師是妙莊王，傳說中妙莊王是西北興林國的國主，顯然和周莊王不同。

　　還有一種觀點，認為莊王是唐莊宗。田益榮〈秦腔史探源〉認為：「曲藝所敬的莊王，也就是秦腔所敬的莊王。據老藝人相傳，莊王就是後唐五代的唐莊宗（李存勗，名亞子，沙陀族），他曾接受唐朝樂宮伶工，親自粉墨登場，自稱『李天下』，后妃宮女作演員。」[11]

　　從秦腔形成的角度，我認為秦腔的莊王承襲說書等曲藝戲神的觀點有一定道理。據陝西省藝術研究所的黃笙聞先生說，陝西、甘肅有不少曲藝品種是供奉妙莊王的。

　　西秦戲的妙藏王沒有塑像，也沒有畫像（圖十八）。據老藝人說，他們也不知道妙藏王是什麼模樣，傳說中是紅鬚的。供奉妙藏王時在香案上放一個神龕，神龕門額有「招財進寶」四字。神龕裡面用紅紙或紅布墨筆中間橫寫「神光普照」，中間豎寫「妙藏王爺儲寶座」，妙

9　張次溪：《天橋一覽》（北京市：中華書局，1938年），頁82。

10　張樞潤：〈北方評書縱橫談〉，中國人民政治協商會議天津市委員會編：《天津文史資料選輯》第34輯，天津市：天津人民出版社，1985年。

11　田益榮：〈秦腔史探源〉，《秦腔研究論著選》（西安市：陝西人民出版社，1983年），頁190。

圖十八　妙藏王　　　　　　　　圖十九　五身太子

藏王的右邊是真君大帝，左邊是財帛星君。神位前放一個香爐。外出
演戲時妙藏王的神龕或者香爐放到大的木飯桶裡，由伙頭負責帶到演
出點。到了演出點伙頭把妙藏王從飯桶中拿出安置於後臺，再把飯放
進飯桶中，表示大家吃的是老爺飯。業餘劇團比較簡陋，只是一個香
爐代表妙藏王，外出演出時就帶著香爐下鄉。太子是木偶娃娃，海豐
縣西秦戲劇團有五身太子，呈坐勢並排放在大衣箱。到了演出的時
候，衣箱打開，將底座墊高墊平，五位太子排坐在上面（圖十九）。
戲班給東家舉行「送子」儀式時，則抱正中的那一個太子。演出需要
嬰兒做道具時，抱旁邊的布娃娃太子。五位太子當中，可以清楚看
出，中間三個是木偶娃娃，旁邊兩個是布娃娃。中間的太子顯得較
黑，較瘦小。緊挨太子左右的木偶一模一樣，顯得白胖一些。在汕尾
城區西秦戲劇團的太子則只有一個，顯然縣劇團的其它四位太子是後
加的。

　　秦腔的莊王爺是什麼樣子呢？《中國戲曲志·甘肅卷》刊有清代
光緒十四年（1888）間甘肅西河縣福盛班所用的莊王圖。（圖二十）
　　圖片配有文字說明：

圖二十　莊王圖

戲曲班社供奉的神像。圖上邊畫的是唱戲的老祖師爺妙莊王，
每年臘月三十除夕焚香懸掛，演職員先要給莊王爺拜年。……
用彩色顏料工筆劃在白布上的，上下裝裱，長一百七十五釐
米，寬八十九釐米。圖後寫有班主的姓名。[12]

　　莊王圖現存西河縣文化館。從畫面上開，像是宮廷演劇的情形。
皇帝帶著妃嬪正在看戲。妙莊王顯然是成年男子。
　　童子爺也稱為戲神。《中國戲曲志・甘肅卷》卷前彩圖有康熙年
間高臺縣沙河忠義班所用的童子爺照片，與西秦戲的太子非常相似。
書中「文物」條有「童子爺」照片的文字說明：

12 《中國戲曲志・甘肅卷》（北京市：中國ISBN中心，1990年），頁610。

戲班供奉的戲神。圓木雕頭和身，四肢以木板削成，用鉚釘串接肩胯處。頭上黏有用頭髮編成的髮辮。神像全長四十六釐米，髮辮長十二釐米。演員朝拜時，童子爺呈坐勢。[13]

西秦戲供戲神的習俗與秦腔大同小異。在陝西，農曆八月十五值演時，大家一起敬莊王。《中國戲曲志·陝西卷》載：

> 班社以農曆八月十五日值演時，全體同敬「莊王」：香案前設供桌、獻果，由小旦行演員焚香奠酒，社長率演職員及學徒依次排班拈香叩頭禮拜。[14]

在甘肅，每逢初一、十五也要敬莊王。《中國戲曲志·甘肅卷》演出習俗有「敬莊王」的條目：

> 敬莊王，又稱為祭祖。一個秦腔戲班組建後，首先要供起「莊王像」（一般多用五尺白布畫像，有的是泥塑或木雕），設好香案，戲班藝人們論資排輩向莊王跪拜、焚香、敬酒。平時每逢初一、十五也要舉行這種儀式。[15]

二十世紀四十年代的時候，西安還有莊王會。程硯秋先生〈秦腔源流質疑〉一文：「現在西安的各秦腔班，在前幾年還未廢除供祀祖師的習慣時，他們所供祀的祖師便是『莊王』。凡是西北一帶的秦腔班，在前些年每年到了臘八時候，紛紛都回到西安來，舉行賽會式的演出六七天，到了臘月十五，是祭祀祖師的日期到了，大規模的敬祀

13　《中國戲曲志·甘肅卷》（北京市：中國ISBN中心，1990年），頁607。
14　《中國戲曲志·陝西卷》（北京市：中國ISBN中心，1995年），頁625。
15　《中國戲曲志·甘肅卷》（北京市：中國ISBN中心，1990年），頁593。

一天，然後便『封箱大吉』，靜待來年。」[16]

西秦戲沒有莊王會，只是在平時每個月拜兩次。每月拜戲神的時間有兩種說法，一說初一、十五；一說初二、十六。拜戲神時要用五牲，包括雞、魚、腐汁、豬肉、魷魚。大家輪流上供焚香。如果遇上演出，則團長為首，劇團全體演職員一起祭拜。如果沒有演出，則由劇團的幾個主要負責人代表劇團拜。

在陝西「班社成員若犯規社條，班社長必掛起『莊王』像（畫軸）方能處理，將犯規者拘至像前，捆綁其手腳吊上屋樑，必待眾人求情方予赦免。對越規『跳槽』人員抓回後，也要敬起『莊王』當眾講理，情節嚴重者將被吊打。」[17]這種形式在西秦戲中也有。西秦戲班中設有「公德堂」，凡藝人有嚴重違犯班規，或與班主發生糾紛時，眾人可以「公德堂」名義集會（叫「設公堂」）。設公堂時請來戲神妙藏王，違規者在祖師爺面接受懲罰。

在甘肅「戲班每到一地演出，便將莊王像供奉於後臺，演員出場前先對像拱手，謂之『辭駕』；退場回到後臺再拱手，謂之『參駕』；戲演完拱手，謂之『謝駕』。戲諺：『一日九拱手，早晚一爐香』，即指此而言。」[18]西秦戲中沒有「參駕」、「辭駕」等說法，但類似的形式是有的。特別是新演員上臺，或者遇到高難度的表演，演員出場的時候，會在妙藏王面前默默祈求祖師爺的保佑。演出順利也會在妙藏王面前表示感謝。

（二）行業組織機構

光緒四年（1878），正字戲樂師貝禮錫（1834？-1891）領頭聯合正字戲榮喜、雙喜等七個戲班（一說二十多個戲班）和西秦戲、白字

16 程硯秋、杜穎陶：〈秦腔源流質疑〉，《新戲曲》第2卷第6期（1951年）。
17 《中國戲曲志・陝西卷》（北京市：中國ISBN中心，1995年），頁625。
18 《中國戲曲志・甘肅卷》（北京市：中國ISBN中心，1990年），頁593。

戲各戲班，在海豐縣城買了塊稱「浮水蓮」的地皮，籌建梨園會館。當地吳姓豪紳，以妨礙其祖墳風水為名，買通知縣，把貝禮錫監禁了四個月。會館的籌建以失敗告終。

梨園工會：成立於民國十四年（1925）海陸豐農民運動蓬勃發展時期，是海陸豐西秦戲和正字戲、白字戲三個劇種藝人的革命組織，會長鄭乃武（號達文，正字戲老生）。凡入會會員，胸佩梨園工會布質證章，頭戴梨園工會竹笠，脖子上繫紅領巾，腰藏匕首。戲班豎「斧頭鐮刀」紅旗，取代了原來的「天地父母」旗。

劇人之家：設於中華人民共和國成立之後藝人的福利機構（包括西秦戲和正字戲、白字戲三個劇種）。一九五七年，由海豐縣文化科主持，建於海豐縣城城隍廟舊址，「文革」期間被撤銷。

三　戲班班規

定戲：幾乎所有的神廟都設有神頭（又稱為總理、董事）。一般神頭都是由當地的財主士紳逐年輪值，管理神誕演戲事宜；村鎮鄉社若要演戲，公推總理主持其事。戲班班主一般都是主動登門，請神頭、總理寫戲。以前神頭、總理對戲班比較挑剔。他們定戲時，除了圈定劇目外，往往制定名角扮演某個角色，甚至要求另聘別班名角扮演。在合同規定某劇中的角色由頭牌或二手演員扮演。戲班演出時不能隨意更改或者欠缺，否則扣罰戲金。演聘雙方達成一致意見後，必須簽訂合同。以前的戲班與鄉社簽訂演戲合同時，必須寫上「風雨阻隔，打包搬仙；官府所用，二家甘願」的條款。目前的合同形式如下：

廣東省海豐縣西秦劇團
演出合同書

廣東省（　）市（　）（　）鎮（　）（　）村　　（稱甲方）
海豐縣西秦戲劇團　　　　　　　　　　　　（稱乙方）

1. （　）年農曆（　）月（　）日至（　）月（　）日共演
　（　）台，每臺戲金（　）元，共計人民幣（　）萬（　）千
　（　）百（　）元。

2. 演戲時間：每夜（　）點（　）分至（　）點（　）分左右。

3. 乙方進村後，甲方負責柴米，廚房幫工鼎灶等用具，及二名
　雜工幫忙助廚房工作，並負責宿舍安全保衛工作。

4. 乙方戲具到甲方時，卸貨上臺及演後裝上車由甲方負責，運
　費各付一程，或補乙方一程運費800元。

5. 每晚遇雨不能演出，甲方要補給乙方每天伙食費參佰元。演
　出中途遇雨不能續演，時過十時半，甲方應付給乙方一臺戲
　金，十時半前則算半本戲金。

6. 由甲方負責電源，或由乙方代請每台（　）元。（或者由乙
　方包。）

7. 政府所調，雙方服從。

8. 本合同自即日起生效，共同執行。

注：

甲方代表：　　　　　　　　　　　　乙方代表：
　　　　　　　　　　　　　　　　　時間：
　　　　　　　　　　　　　　　　　聯繫電話：

　　這是海豐縣西秦戲劇團的演戲合同書。演聘雙方就以上條款進行
協商，如果東家對以上條款不滿意或者有異議，則雙方協商達成一致

意見後在合同中注明。如果東家還有其它的附加要求，經過協商後在第八條條款後注明。幾乎每個地方演出，東家都要求劇團在「應日」搬仙送子。因為各地的搬仙時間不同，附注中必須注明哪一天上午或是下午搬哪一種仙。有些地方要求加演日戲，則注明日戲的演出時長和戲金多少。一般下午日戲演出兩小時，以半本戲的戲金計價。

　　赴戲：戲班過點（從甲地到乙地），如果距離較遠，演員自會日夜兼程趕路赴演，達成「應日」。行程由一人領先，每逢三岔路口，必在非去向處放青（樹枝或石頭）做記號，示知後來人此路不通。若因風雨阻隔，就得按照「合同」行事先由少數人打包輕裝前往起鑼鼓搬仙。否則「因戲誤鄉」，受罪遭罰，不可倖免。

　　床位分配：一個五、六十人的戲班，到了演出地方，在上一個演出點住一號床位者，即邀一、二個人協作分配床位。首先按人數編好床位號碼，然後找記有名字的小木（竹）牌子放在暗地裡（多是放在竹帽擎過肩）逐一摸出，對號定位。此次住一號床位者，下次過點，便輪其負責此差事，這樣，既民主又免麻煩。

　　藝人在戲館，以床鋪為家，不論白天、黑夜，任何人不得冒失亂竄他人床位，尤其放下蚊帳時，更不得隨意掀動。夜間，演員陸續回館休息，凡穿木屐者，都自覺脫下拎於手中，赤腳輕步入內就寢，保持通宵安靜。此外，連吐痰、小便等細小事，都有約定俗成的規矩。

　　布臺：戲班到了演出地方，首先就是布棚（臺）。戲棚分成六塊用標準帆布蓋頂，即前棚（左、右畔和中間「過棚遮」）與後棚（左、右畔和中間「過廳」），都具體落實到班組或個人。前棚左畔由管弦樂組負責，右畔由打擊樂組負責，「過棚遮」由兩者共同負責；後棚左畔由文箱老倌負責，右畔由武箱老倌負責，「過廳」由兩者共同負責，此外，出入門掛簾（叫「繳壁簾」），由文、武箱老倌分別就近負責，中間隔簾（叫「中肚」）兩者共同負責。

　　角色分配：演員上臺演戲，都無條件服從「大筆」（劇務）調配

角色。「大筆」開列戲單（劇目和角色），有時寫明扮演者姓名、角色；有時將不明確的幾個特別注明角色和演員姓名，再寫上「其他照原」；有時連姓名也不用寫，根據傳統分工，只寫「各角包做」四字則可，每個演員自會曉得其「行額」（應扮角色）是什麼而自動上臺化裝。現在一般是團長在下午開出戲單，貼於後臺或戲館出入處。演員必須服從大筆的安排，戲班中「上棚無喊」的說法就指此。

劇目安排：請戲東家有權利點戲，戲班必須接受。一般日場不點戲，夜場點戲。安排戲齣的規律是：第一齣安排人物眾多、排場熱鬧的戲，如《六國封相》、《造晉陽宮殿》、《大會諸侯》等；第二齣安排半文武的戲，如《斬鄭恩》等；第三齣安排文戲，如《重臺別》、《薛仁貴回窯》；第四齣稱為「棚尾戲」，大多是上場人物少、道具使用少、插科打諢的短小劇目，如《打麵缸》、《彩樓記》。現在劇目的安排以劇團安排為主，但要經過東家的同意。演出結束後，扮演八仙出場祝頌平安收場，稱為行仙。安排劇目時有兩個忌諱，一是忌諱安排有貶當地姓氏的戲，如在呂姓地方演出，忌演《激呂布》；在蔡姓地方演出，忌演《斬蔡陽》；二是首臺和最後一臺忌演互相殘殺、妻離子散、家破人亡的悲劇，適宜上演吉慶團圓、生子中元、加官進爵的戲。

示牌：戲班演出不管是日場還是夜場，首齣武戲要掛三種牌子。一是劇目牌子，如演《黃飛虎反關》，用水粉將劇名寫於黑板掛於臺前。二是場次牌子（俗稱「站頭」），如《黃飛虎反關》中的「北海旋歸」、「十奏表章」、「二妖現形」、「賈氏墮樓」、「飛虎反關」、「計斬張鳳」等場次，均要出示牌子。三是人物牌子，如《黃飛虎反關》中的黃飛虎、紂王、賈氏、妲己、張鳳、聞重等人物姓名都要寫在小木牌上繫在演員腹部，以曉觀眾。

海陸豐演戲的規矩，在同一個點演出，不能跨月，唯有七月二十九的佛祖生日才可以破例演至八月。

節日：一年之中，除了農曆每月初二、十六兩日「做牙」（供奉

戲神），戲爹（班主）要給全體藝人加點肉食之外，還有三個民間傳統節日，戲爹必須盡其班主之責：端陽節送粽子；中秋節送月餅；冬節讓大夥吃上糯米湯丸。

農曆十二月甘四日，或年終最後一個演出點結束即放年假（叫「分班」）。此時，負責管理「棚仔錢」（搬仙等加班性質的收入）者，得將全年積累金額公布，用來購買豬肉（或自宰）平均分給每個成員帶回家過年。

禁忌

一、忌逢新娘與喜見棺材：藝人出門，若遇新娘出嫁，便認為大喜沖來不利於已，十分不高興。相反，見到棺材，卻看作是好兆頭；尤其班主或班掌（定戲者）出門訂戲，更求碰上棺材；

二、四不說：一不說風水；二不說死；三不說蛇，四不說做夢。藝人臨出門時，如果聽見這些話，便不出行，班主、班掌更是忌諱，即使當天有訂戲機會，也寧願不去。

三、忌問：特別是班主、班掌出門，若有人問他上哪兒去，他便悻悻不回答而回頭走。此外，還有一些自作自受的避忌，比方出門檻，偶爾踢到石頭等物，便認為是不祥之兆而改變行期。

四、忌諱戲臺上狗。特別是在演出的時候，狗上臺是被視為大不吉利的。關於這一點，西秦戲的藝人也說不清楚為什麼，但是據他們所說，每次有狗到臺上，劇團必定會出事，毫無例外。去年夏天，我在縣西秦戲劇團蹲點的時候，碰見過這種情況。臺前正在演出，突然一條狗跑到臺上轉悠了幾圈。後臺就有男女演員因為一件很小的事情打架。碰到有狗上臺的時候，團長必定馬上跑去給妙藏王上供、焚香，祈求祖師爺保佑順順利利完成演出任務。

為了內部溝通或互相配合又不致引起外界的誤會和糾紛，於是產生了行話。西秦戲班常用的行話如「被放跌馬」，指共同做戲時被刁

難問題；「毛何」指外人、外行；「湊彎」指去唱戲；「分帖」指聯絡演出；「倌佬」指女人；「火相」指漂亮；「烏腳」指警察；「馬前」指提前（演戲速度加快）；「馬後」指放慢（演戲速度放慢）；「放白」指唱錯；「澳老」指錢；「柑澳」指拿錢。戲班用行話交流，具有隱秘性。特別是以前藝人地位低下，用行話起到一定的保護作用。

四　戲班的經濟

　　戲班的收入主要來源於演戲的戲金。一般情況下，請戲的東家以一晚多少錢包給劇團。目前縣西秦戲劇團每臺戲的戲金約四千五百元（包日戲），業餘西秦戲劇團每臺戲戲金約四千元（包日戲）。東家支付的戲金來源一般按照人丁攤派和各家喜題（樂捐）集資。八十年代以後，還增加了港、澳同胞在港、澳集資或個人標戲（捐贈一場或者數臺戲金）。有些港澳同胞甚至回鄉出任總理親自操辦演戲事宜。

　　除了每場戲的戲金外，還有額外的彩頭、搬仙、送子利市。某個演員得的彩頭不能全部歸其個人，個人得一部分，剩下的部分歸於劇團積累。搬仙也不是所有的搬仙儀式都有利市。如果搬仙演的是《壽仙》、《八仙》或《福建仙》，則沒有額外的利市。只有搬大仙（包括《大開南天門》、《鬧山鬧海》、《玉霄殿獻寶》）時才有額外的利市。按照規矩，劇團搬大仙時東家要封十三個利市給劇團。其中演到玉皇大帝宣讀詔文和大開天門的時候，要封兩個大的利市，其它的則為小利市。彩頭和搬仙送子的利市錢又稱為「棚仔錢」，由戲班收集積累，到年終時作為福利發給大家。

　　約於二十世紀六十年代，劇團演戲實行過一段時間的賣票制度。如下一九七三年海豐縣文化局和財政局聯合制定的《縣專業文藝團體演出收費試行辦法》：

……今後，劇團要認真改善經營管理，加強經濟核算，嚴格執行演出收費制度，以增加收入，堵塞漏洞，減少國家財政補助。現結合我縣具體情況，對專業文藝團、隊演出收費作如下補充規定：

一、演出票價

縣專業文藝團、隊在縣所在地演出的票價定為二角五分至三角五分；在公社所在地演出的票價定為二角至三角；在農村生產大隊演出，應根據「富隊多收，窮隊少收」的原則和演出的條件確定，票價一般不超過二角。

二、收入票款的分成

根據劇場的設備條件，一般實行七三分成（即團、隊占百分之七十，劇場占百分之三十），經雙方協商，分成比例不得超過六八，三二；七五，二五。

在縣（鎮）露天劇場售票演出的實行八五、一五分成；在農村露天劇場售票演出的，一般實行九一分成。如演出需要臨時搭臺的，可由演出單位與主辦單位臨時協商解決。

三、縣專業文藝團、隊到農村、工礦區演出，應盡量售票公演，不具備售票條件的，每場按一百七十元至二百二十元收費。

四、為確保專業團、隊的收入，一般不作免費招待演出。凡經過批准為會議節日慰問、接待外賓等進行專場演出者，主辦單位除向劇場付出場租費用外，每場須向劇團交付演出費一百五十元至二百元。需要到外地演出的，劇團往返交通費、住宿費，統由邀請單位負責。

五、外縣各專業文藝團、隊來我縣演出的票價及分賬按以上規定執行。[19]

　　如上，在劇院賣票演出時，劇團付給劇團一定的場租費，或者劇團和劇場兩方分成，一般是七三分成，縣城露天劇場實行八五、一五分成，農村露天劇場實行九一分成。相比之下，劇團更願意包場演出。一九六一年劇團的演出收入情況分析，在可塘、赤坑的包場演出情況來看，平均每場的純收入能達到四百五十元以上，比在戲院演出增加一百元左右。

　　一九八一年，縣西秦戲劇團實行經濟體制改革，工資實行基本工資和活動工資相結合的制度。基本工資即按原來各人評定工資額計算，按月發給原工資的百分之六十。活動工資，即在當月純收入中按照比例提取公共積累之後，為全團浮動工資，演職員實行評分記工（以原工資和現實表現相結合進行評定，每半年評議一次，記分形式採用十分制），多勞多得。縣財政每年撥款三萬元作為補助，劇團還要每年按演出純收入上繳縣文化局百分之三的管理費。目前縣劇團仍然按照這種方案進行勞酬分配。不過每年縣財政撥款增至約十三萬元，取消上繳演出管理費。業餘劇團則以每場一百元計算上繳文化局演出管理站作為管理費用。

　　劇團的經營以縣劇團為例。縣西秦戲劇團一年能演兩百多場，一場的戲金四千五百元左右，不包吃住，還得除去每個晚上兩百元的電費、請人發電五十元一晚的工資。縣西秦劇團有幾間可供出租的店鋪，這些店鋪的租金和政府每月十來萬的撥款構成了團內演員的工資。但這些錢遠遠不夠發工資，每個月每個人只能拿到應有工資的百分之三十～四十，所以這些只能作為工資底薪。演員的工資分配和工作量像以前生產隊那樣以工分計算。具體如下表所示（表一～表六）：

19 1973年海豐縣文化局和財政局聯合制定：《縣專業文藝團體演出收費試行辦法》。

表一　西秦戲演出「角色設置──酬勞分配」工分一覽表

趙氏孤兒		秦香蓮		崔梓刺徐君		楊天樂就親	
角色	分值	角色	分值	角色	分值	角色	分值
程嬰	2.4	秦香蓮	2.1	崔梓	2.0	楊天樂	2.0
屠岸賈	2.1	包拯	1.7	姜氏	2.0	張廣	1.8
公孫杵臼	1.4	陳世美	1.7	齊王	2.0	桃花	2.6
趙盾	1.1	韓奇	1.5	慶豐	1.4	小姐	1.8
韓厥	1.6	公主	1.1	郝宣	1.6	張庭容	1.2
公主	1.8	趙司馬	0.8	李啟	0.6	夫人	0.5
駙馬	1.1	王丞相	1.0	范忠	0.6	元帥	0.5
卜鳳	1.4	冬哥	1.0	國太	0.5	天帝	0.4
孤兒	1.5	春妹	1.0	正宮	0.6	小鬼	0.3
張千	0.7	張三陽	0.5	宮娥	0.6	兵丁	0.3
魏誠	0.6	內監	0.5	太監	0.5	紅軍	0.4
晉靈公	0.7	王朝	0.	老院	0.3	桃花母	0.8
奸婢	0.4	馬漢	0.7	梅香	0.3	老院公	1.2
馬軍	0.5	張龍	0.6	斬首	0.2	總計	14.8
老監	0.3	趙虎	0.6	紅軍	0.4		
宮娥	0.3	國太	0.5	大將	0.3		
靈獒	0.3	門官	0.4	總計	17.6		
太監	0.2	宮娥	0.5				
門將	0.3	旗牌	0.3				
旗牌	0.3	衙役	0.2				
老院	0.3	王忠	0.4				
宮女	0.2	紅軍	0.4				
烏軍	0.7	烏軍	0.4				

趙氏孤兒		秦香蓮		崔梓刺徐君		楊天樂就親	
角色	分值	角色	分值	角色	分值	角色	分值
紅軍	0.3	抬剪	0.1				
撐扇	0.2						
總計	26.1	總計	24.7				

表二　西秦戲演出「角色設置──酬勞分配」工分一覽表

解甲封王・打金枝		王雲救主		拾王印		困龍城	
角色	分值	角色	分值	角色	分值	角色	分值
唐皇	1.0	蘇太真	1.8	趙剛	1.9	馬公	0.8
郭子儀	1.2	張忠	1.8	王照	1.8	太子	0.4
郭曖	1.0	王雲	1.8	王安	1.5	二子	0.4
金枝	1.0	陳氏	1.6	鳳儀	1.6	達海	0.8
唐后	1.0	苗寬	1.7	老院	1.1	駙馬	0.7
夫人	1.1	苗妃	1.0	安人	1.1	公主	0.8
郭營	1.0	漢宣王	1.0	紅花	1.9	容孤	1.0
郭新	1.0	張任	1.6	小姐	1.6	玉邦	1.0
郭健	1.0	鄧金	1.2	皇帝	0.6	燕王	0.8
大夫	0.4	太監	0.4	大夫	0.4	太監	0.2
大媳婦	0.7	宮娥	0.4	胡招	0.4	秦王	0.8
二媳婦	0.7	梅香	0.3	賊仔	0.3	大將	0.4
三媳婦	0.7	烏軍	0.5	鄰居	0.3	紅軍	0.4
內監	0.4	總計	18.6	太監	0.3	烏軍	0.5
文武	0.4			烏軍	0.5		
宮娥	0.4			紅軍	0.4		
太監	0.4			帥主	0.4		

解甲封王・打金枝		王雲救主		拾王印		困龍城	
角色	分值	角色	分值	角色	分值	角色	分值
老院	0.3			大將	0.3		
中軍	0.4			番王	0.6		
旗牌	0.3			番將	0.6		
紅軍	0.6			宋王	0.4		
烏軍	0.4			太監	0.2		
總計	26			駕將	0.3		
				大夫	0.3		
				總計	19		

表三　西秦戲演出「角色設置──酬勞分配」工分一覽表

司馬光救宋王		寶蓮燈		綁亞啞	
角色	分值	角色	分值	角色	分值
宋王	0.8	聖母	1.4	梅燕芝	1.7
趙王	2.1	仙女	0.8	小太監	0.2
蔡國	1.1	提燈	0.2	旗牌	
李忠	0.8	提劍	0.2	陶紅玉	2.2
保駕將	0.5	劉彥昌	1.8	趙直	1.8
和尚	0.4	二郎神	1.5	柳金童	2.2
卜龍	1.8	吠天犬	1.0	柳神童	2.4
番將	0.5	村女	0.4	漢皇	1.8
宮主	2.0	大仙	0.4	太監	0.4
蔡剛	0.6	沉香	1.6	公主	1.8
蔡仲	0.6	白猿	0.8	尚光吉	2.0
國師	0.6	白兔	0.4	項飛尤	1.8

司馬光救宋王		寶蓮燈		綁亞啞	
角色	分值	角色	分值	角色	分值
呂童	0.6	孔雀	0.4	尚龍	1.2
司馬光	1.6	老虎	0.2	尚彪	0.4
蘇石	0.8	天兵	0.2	柳瑞芳	2.2
月梅	1.8	百姓	0.3	盧屯燕	0.8
宮娥	0.5	天將	0.2	項飛嬌	1.2
番將	0.5	總計	17.9	曹燕萍	0.7
太監	0.2			城官	0.2
旗牌	0.2			宮娥	0.3
二船夫	0.4			女兵	0.3
紅軍	0.3			紅軍	0.4
烏軍	0.2			烏軍	0.4
正宮	?			神將	0.4
賓相	0.3			老虎	0.2
總計	20.2			仙童	0.2
				總計	31.1

表四　西秦戲演出「角色設置──酬勞分配」工分一覽表

芭蕉記		剪月蓉──審馮旭		投陵洲		臨江驛	
角色	分值	角色	分值	角色	分值	角色	分值
張氏	1.8	馮旭	1.4	胡鳳嬌	1.6	張天覺	1.7
王茂生	1.8	金天佑	1.6	文代	1.6	興兒	1.1
芭蕉記	1.4	李豹	1.7	馬迪	1.6	張鸞	2.4
太白金星	1.4	李玉英	1.6	余婦	1.3	崔通	1.7
花月姑	1.0	秋香	0.9	胡元	1.0	崔文遠	1.8

芭蕉記		剪月蓉——審馮旭		投陵洲		臨江驛	
角色	分值	角色	分值	角色	分值	角色	分值
瘋瘋	1.2	馮元標	1.6	秀娘	0.7	趙錢	0.6
仙童	0.5	皇帝	0.7	童仔	0.8	趙女	1.2
妖仔	0.4	知縣	0.8	和尚	0.4	船夫	0.5
		國師	0.6	尼姑	0.3	夥計	0.3
		桃花	1.4	鄰居	0.2	梅香	0.3
		老院	0.6	老漢	0.2	劉仁	1.2
		夫人	0.4	兒童	0.2	驛丞	0.8
		中軍	0.4	車夫	0.2	門生	0.3
		太監	0.5	總計	11.6	旗牌	0.4
		李貴	0.6			衙役	0.2
		更夫	0.3			紅軍	0.6
		斬首	0.2			童仔	0.3
		紅軍	0.4			店家	0.4
		烏軍	0.4			老院	0.3
		總計	18.4			總計	20.6

表五　西秦戲演出「角色設置——酬勞分配」工分一覽表

雙奇樂		薛平貴全連		紅炮連		鬧金鑾	
角色	分值	角色	分值	角色	分值	角色	分值
朱瑾	0.8	薛平貴	3.4	旺彪	2.0	皇帝	2.5
明皇	0.6	王寶釧	3.4	劉天綺	3.0	太監	0.4
梁秦泰	0.6	王允	1.6	馬正坤	1.6	姚妃	2.7
帥王	0.8	魏虎	2.8	公孫偉	2.4	陳秀均	2.4
先鋒	0.6	蘇龍	2.0	漢王	2.0	保駕將	0.4

雙奇樂		薛平貴全連		紅炮連		鬧金鑾	
角色	分值	角色	分值	角色	分值	角色	分值
太監	0.3	王二	2.6	太監	0.4	姬太真	2.8
沙天都	0.8	薛王	2.6	徐定邦	3.2	姬太昌	2.0
番將	0.4	春桃	1.4	何氏	3.0	老虎	0.2
沙天龍	0.8	唐皇	1.6	徐賽花	2.6	楊玲	1.4
番仔	0.4	公主	1.6	紅炮	3.2	陳天龍	0.8
梁春芳	2.6	使臣	0.7	番公主	2.2	賊仔	0.6
朱大松	2.6	先鋒	0.4	女兵	0.8	趙仕居	2.0
孫元	1.2	番將	0.4	烏炮	0.8	趙氏	1.4
童仔	0.8	駒將	0.4	周朔	2.0	三王娘	0.8
安人	1.0	夫人	0.4	劉克己	2.0	皇后	1.6
玉嬌	1.0	才郎	0.3	獄官	0.4	趙雷	2.1
玉娥	1.0	老院	0.4	毛將	0.8	梅奇玉	2.2
		金甲神	0.4	魚婆	1.6	梅其福	1.3
		紅鬃烈馬	0.6	魚女	1.2	宮娥	0.6
		大鵬鳥	0.4	烏軍	1.4	楊龍	0.5
		文臣	0.2	紅軍	1.1	毛將	0.8
		太監	0.4	總計	45.9	烏軍	1.0
		國師	0.4			紅軍	0.6
		旗牌				梅香	0.4
		女兵				總計	36.9
		番王					
		烏軍					
		紅軍					

表六　西秦戲演出「角色設置──酬勞分配」工分一覽表

女搜宮		斬鄭恩		游西湖	
角色	分值	角色	分值	角色	分值
道安	1.5	韓隆	1.2	李慧娘	2.4
仲平	1.1	鄭恩	1.6	霞英	0.8
林遇安	1.7	太監	0.5	裴瑞卿	2.4
千總	0.8	宋太祖	1.8	賈似道	2.0
把總	0.8	韓妃	1.0	賈化	1.8
梅香	0.8	宮娥	0.5	？丁	0.2
玉蘭	2.6	斬首	0.4	蕊娘	0.8
劉裕	3.4	苗訓	1.0	金娘	0.6
老院	0.8	高懷德	1.8	銀娘	0.6
王威	2.6	大將	0.5	船夫	0.4
徐定邦	3.4	陶三春	1.6	郭生	0.
店家	0.2	女兵	0.5	李生	0.8
李氏	0.5	內監	0.8	土地	0.4
子建	1.6	烏軍	0.4	廖寅	0.8
白氏	1.0	紅軍	0.4	船夫	0.4
居良	0.8	老院	0.2	衙役	0.4
賊仔	0.4	總計	20.0	校尉	0.4
西宮	2.0			總計	17.6
魏主	1.5				
太監	0.3				
宮娥	0.5				
保忠	0.8				
劉崇	1.9				

女搜宮		斬鄭恩		游西湖	
角色	分值	角色	分值	角色	分值
秀英	2.5				
內監	0.8				
女兵	0.6				
高老	0.3				
烏軍	1.2				
紅軍	0.8				
總計	45.2				

　　如上，每個劇目每個角色的工分值都有嚴格的規定。制定每個角色工分值的標準主要參考三條原則：一、是否主要角色；二、表演的難易程度；三、表演時間的長短。即使是同為劇目的主要角色工分值也不盡相同。主要角色在2分上下，最高的是《薛平貴全連》薛平貴和王寶釧均為3.4分，公末、旗軍、宮娥則為最低，一般只有0.3分、0.5分。工資底薪也折合10分制計算，譬如按照職稱、資歷可以領4成工資，則折合為4分。工資底薪有3分、3.5分、4分不等。1分相當於10元，3分即30元。假設演一個角色2.5分，工資底薪為3分，一共5.5分，則一個晚上可以拿55元。如果東家要求加唱日戲，則日戲以一個半小時計算，大家均加1分，即10元。不過，反聘回來的老藝人例外。不管老藝人有沒有上臺表演，只要到了演出現場，一個晚上的工資是85元。

　　業餘西秦劇團的工資制度跟縣劇團不同。業餘劇團沒有國家補助，也沒有店鋪出租。完全按照演出的工作量掙多少是多少。業餘劇團的演員實行工資等級制度。每天的工資有80、60、50、30不等。主要角色拿80元，旗軍、宮娥則30元。樂師的工資要高於演員。鼓頭師傅一天130元；打鑼兩人，分別是85元、75元；文場頭手（硬子）95

元；揚琴手80元；二胡手60元；頭吹（大嗩吶）負責大吹、喉管、笛子、小嗩吶，每晚120元；二吹負責大嗩吶、「大帕」每晚85元。演員演出一場拿一場的工資，在演出淡季時候只好另謀其它的活路。

第二節　主要班社

一　主要班社概況

西秦戲班，據不完全調查統計，一九四九年前有順太平、順太源、祝壽年、紅箱順太平、青箱順太平、新順太平、金子順太平、鹿境順太平、（？）祝壽年、新順泰源、順太元（俗稱「蹺腳元」）、鳳來儀、雙福華、慶台春、蘭台春、人壽年、紅鸞喜、榮貴春、樂貴春、華天樂、福壽年、福泰順、福泰源、大舞臺、太舞臺、普和春、豐來年、振天聲、朝升平、樂升平、滿園春、振亞東、新榮華、榮華春、慶豐年、慶壽年（以上三十六班屬職業班）及永高聲（此班屬業餘班）等三十七班。

一九四九年後有海豐縣西秦戲劇團（此團屬國營專業劇團）和海豐縣人民歌劇團、金石寨劇團、炮臺劇團、坡平劇團、田墘劇團、新榮華劇團、埔美劇團、流口劇團、西門劇團、吊橋劇團、池口劇團、銀愛劇團、石頭棚劇團、陸豐縣百萬劇團、博美劇團、旱田劇團、新田劇團、大安劇團、內湖劇團、惠東縣高潭劇團、吉隆劇團、香港惠僑劇團、惠州劇團。

以上戲班較有影響的是順太平班、祝壽年班、順太源班、華天樂班、榮華春班及海豐縣西秦戲劇團。

順太平班：粵劇老藝人陳非儂在〈粵劇的源流和歷史〉一文中說：「粵劇中的梆子，源自西親。早在明末清初，西秦已經傳入廣東，是由來粵演出的西秦戲班傳入的，最早入粵的西秦戲班名『順太

平』。當時傳入廣東的西秦戲班，有些還在海豐縣落了籍，成為廣東的一個戲曲劇種，這就是廣東西秦戲的來源。」[20]陳氏對西秦戲源流的觀點是有道理的。我認為順太平未必是最早傳入廣東的西秦戲班，但至少順太平班在陳非儂所生活的時代影響是比較大的。

順太平班，系海陸豐西秦戲三大老牌名班之一，清光緒年間，就有普寧縣土溝人，海豐縣梅隴（歸豐）人和捷勝人，陸豐縣湖東人（張五宰）、惠陽縣（今惠東縣）鐵湧人（楊道？）等先後當過班主。順太平班還派生出紅箱順太平、青箱順太平、老順太平、新順太平、金字順太平、鹿境順太平（班主呂克紹）等好幾個班子，影響頗大。

祝壽年班：為海陸豐西秦戲三大老牌名班之一。呂匹先生認為，其「成立於清乾隆年間」。至光緒年間，班子陣容仍很可觀，行當齊全，名演員有蔡扶六（烏面）、鳥仔路（紅面）、陳德（丑）、媽德（老生）、光德（武生）、光喜（文生）、張德容（花旦）等，人才濟濟，享有盛名（後期班主是福建省漳浦縣一紳士）。

順泰源班：海陸豐西秦戲三大老牌名班之一，成立於清乾嘉年間。近代名角有烏面黃戴、紅面黃砍、丑何念砂、老生羅益才、文生何與和羅宗滿、武生張木順、正旦劉松、花旦陳益和黃鬢、老旦曾炮、公末蘇石連等。海豐縣歸豐德林貴裕和林生先後任過該班班主。

華天樂班：成立於清光緒年間，是繼三大老牌名班（順太平、祝壽年、順泰源）之後，較有影響的班子。民國三年開設科班，造就了曾月初、羅宗滿、陳銘詡、林詠、曾炮等一批名優。一九四九年前後，他們已經是老藝人，在拯救劇種、培養後一代等方面都做出了一定貢獻。

榮華春班：建於一九三三年，一九三五年為惠陽縣地方軍頭目蔡騰輝所收購，委託文生何玉和名紅面曾永祝經營，財力雄厚，購置了

20 陳非儂口述、伍榮仲、陳澤蕾重編：《粵劇六十年》，香港中文大學粵劇研究計畫出版，2007年。

全新的行頭服飾，並裝上乾電池；名角雲集：紅面曾永祝、亞炳、陳銘詡、烏面來興、亞愼、徐覃棚、丑劉宣、老生亞衍、曾月初、文生何玉、武生黃傑、林詠、張木順、公末覃台、老旦陳世、正旦張漢標、翟當、趙南、花旦陳益、陳咾等等，實力非一般戲班所能及。

　　海豐縣西秦戲劇團：該團有「天下第一團」的美稱（圖二十一）。前身是慶壽年班，於四十年代初，原班主唐娘澤（海豐縣東洲坑人）。該班歷經饑荒、瘟疫、日本兩度侵陷，至建國前夕，已經奄奄一息。建國後，倖存在世的老藝人張漢標等都彙集到這個唯一的破爛班子，群策群力，進行改革。他們仿效大革命時期的做法，廢除班主制，實行按勞取酬的工資分配制度，辦成集體所有制的劇團。一九五三年開始吸收羅惜嬌、劉寶鳳等一批女旦，之後不斷招收新生力量，擴大發展。一九六一年，在省文化局的支持下，派出劉寶鳳、嚴木田（填）、張德、蔡廉等十名演員與音樂人員赴陝西省戲劇院進修七個月，回來大大促進了劇種的革新和發展。目前團長呂維平，主要演員有呂維平（老生）、林友添（烏面）、許子佳（紅面）、陳美珍（花旦）、陳少文

圖二十一　有「天下第一團」美稱的海豐縣西秦戲劇團

（正旦）、詹德雄（武生）、周麗莎（文生）、敖永彬（丑）、陳文輝（公末）、吳煥如（頭弦）、鍾瑩窗（鼓頭）等。

　　汕尾市城區西秦劇團：一九八九年七月十三日成立，屬汕尾城區管轄。劇團常演劇目有《觀音娘化身》、《四姐下凡》、《崔梓弒齊君》、《趙氏孤兒》、《秦香蓮》、《二度梅全連》、《斬鄭恩》、《解甲封王》、《崔梓弒齊君》、《四姐下凡》、《金殿配》、《女搜宮》、《趙雷鬧金鑾》、《船頭別》、《投陵舟》、《薛平貴》、《雙奇樂》、《姐弟會》、《收餘化》、《金蘭結義》、《麒麟山招親》、《彩樓記》、《困龍城》、《王雲救主》、《臨江驛》、《拾玉印》、《楊天樂就親》、《芭蕉記》、《斬洪建》、《李強救駕》、《打燕山》、《橋頭別》等。曾六次赴港演出。一九九一年十月進京參加文化部主辦的首屆「中國民族文化博覽會」匯演，榮獲「中國民族文化博覽會百戲長廊稀有劇種特別演出獎」。團長林宗生，導演陳金桃。團內演員大部分是陳金桃培養出來的。主要演員有徐海輝（武生）、林劍如（文生）、林宗生（老生）、黃務義（烏面）、賴金平（丑）、曾海英（花旦）、鍾小菊（花旦跨婆）、賴惠娟（花旦、文生）、吳寅（烏面）等。二○○七年，因為兩個演員離世，導致行當缺乏，劇團解散。

　　海豐新光西秦劇團：一九九四年嚴木田創立，成立後曾到香港演出。一九九六年在香港進行了為期四十天的告別演出後，劇團轉給詹德雄和敖永彬承包。幾年後，詹德雄和敖永彬回到縣西秦劇團工作，原新光西秦劇團由顏烈勝接手承包。上演的主要劇目有《鬧金鑾》、《林大富》、《鬧開封》、《洪炮連》、《李賢得道》、《金殿配》、《羅成歸唐》、《王雲救主》、《金蘭結義》、《崔梓弒齊君》、《收王雷》、《趙剛借寶》、《橋頭別》、《雙奇樂》、《審秦恩》、《徐棠打李鳳》、《石屏山招親》、《彩樓記》、《金奪槊休妻》、《秦香蓮》、《破揚州》、《郭子儀拜壽》、《大開南天門》、《姐弟會》、《劉裕反奸》、《紅鬃烈馬》、《斬王吉》、《破漢陽》、《三進盤宮》、《棋盤會》、《趙氏孤兒》、《二度梅》、

《斬鄭恩》、《剪月蓉》、《雁門關摘印》、《救宋王》、《楊天祿》、《黃飛虎反關》、《穆桂英下山》、《李強救駕》、《收餘化》、《胡王救主》、《麒麟山招親》、《武松鬧店》、《綁亞啞》、《芭蕉記》、《徐達回朝》、《游西湖》、《臨江驛》、《雙獅圖》、《賣虎皮》等。

汕尾市實驗西秦戲劇團：二〇〇七年九月，汕尾城區西秦戲劇團和海豐新光西秦戲劇團合併而成。劇團負責人顏烈勝和林宗生。二〇〇七年九月九日在汕尾城區東湧鎮內舉行了首場演出。主要演員有顏烈勝、林宗生、曾海英、徐海輝、袁劍如、賴惠娟、鍾小菊等。

二　各鄉鎮曾有的其它西秦戲劇團

紅草鎮新西西秦劇團：一九五三年，由西河管理區西門村陳鋤等人倡導組建。因該劇團的演員主要來自西門、新町等村，故取名「新西劇團」。該劇團有演員五十三名，聘請西秦戲名藝人羅振標（當地人稱「振標生」）任教。演出較好的劇目有《胡惠乾打擂》、《三擊掌》、《紅袍連》、《鬧開封》等。該劇團曾到海城、連安等地演出。一九五八年大躍進時解散。一九六八年至一九七七年，該劇團再度組建，但已不再上演古裝（西秦）戲劇。曾排演過《楊子榮》、《奇襲白虎團》、《紅色宣傳員》、《小保管上任》等現代戲劇。

陶河公社陶南大隊業餘西秦劇團：一九五六年建立。陶南大隊共二百六十九戶人家，居民居住比較集中，群眾的生活水平較高。此大隊在解放前後一直有業餘的西秦曲班組織，培養了一批西秦戲的音樂人員。群眾對西秦戲的曲調唱腔比較熟悉，為創辦業餘劇團提供了比較好的基礎。一九五六年農村合作化以後，隨著生活的改善，群眾對文化娛樂的需求越來越迫切。因此在原有曲班的基礎上建立了業餘西秦劇團。團長顏媽妹，成員約五十人。在每年的元宵前後、端午、中秋等十多個較大的節日進行演出。建立至一九六一年期間，一共上演

四十五個劇目,包括《鬧開封》、《徐棠打李鳳》、《武松鬧店》、《雙下山》以及配合生產運動的小型時裝劇如《積肥》、《擁軍》等。

　　後門圩西秦劇壇:一九五八年成立,由公社調集人員,工會負責場地,本鎮旅居香港的工會負責人陳良由籌集資金購置行頭。劇團有成員五十多人,團長陳光正、羅安記、羅松林;導演「咾旦」陳伯思和「九旦」張漢標;主要演員有黃鑫、余國榮、莫付禮、朱城灶、林鑫等。上演的劇目有《薛仁貴回窯》、《趙匡胤送妹》、《孔雀東南飛》等。除了在本鎮演出外,還到梅隴、新寮、鵝埠等地演出。一九六〇年,劇團因經濟困難解散。

第三節　主要演員

一　演員傳承:科班、拜師、家傳、劇團招生傳幫帶、戲校

(一) 科班

　　清末至民初西秦戲有三個科班。科班是教戲先生專門開館授徒的一種培養方式。三個科班包括順太平、新順太平、華天樂。

　　順太平科班:隨同名戲班開設的科班。成立於清咸豐五年(1855)。據說是明末從陝甘流入廣東後,在海陸豐落地生根的班底,為西秦戲三大老牌名班之一,班主與科班執教者不詳。出身於這個科班的,有花旦興華等一批名角。

　　新順太平科班:隨同名戲班開設的科班,成立於清光緒二十一年(1895)。班主不詳;執教者是名花旦張德容和武生光德、文生光喜三人。培養了文生何玉,正旦張漢標、劉松、趙南,花旦陳益、劉吉、覃灶,武生張彬、亞茂,紅面黃砍、公末蘇石連等一批名角,成績顯著。

　　華天樂科班：隨同名戲班開設的科班，成立於民國三年（1914），地址在海豐縣捷勝城外油車間，招收「合同腳」三十餘名，班主梁世居，執教者羅益才，造就了老生曾月初，文武生羅宗滿，武生林詠、黃傑，紅面陳銘詡，丑何念砂、劉宣，花旦黃發，正旦榮華，老旦曾炮等一批名角。該科班遺有大飯桶一個，提綱桌一張，為執教者羅益才之孫子羅集和侄孫女羅惜嬌保存。

（二）拜師

　　拜師要舉行拜師儀式。做師傅的決定要招收某個學徒後，要拿雙方的生辰八字找算命先生選定吉日舉行拜師儀式。徒弟在拜師前準備好十二板帖和四色禮。四色禮一般包括兩瓶酒、八個桔子、一個紅包，還有其他糕餅共四件。十二板帖是一張紅紙，折成十二板。前面寫拜□□□為師，後面寫徒弟什麼人。準備好後，選定吉日，師傅端坐在堂，徒弟在師傅面前跪下，給師傅端上三杯茶，師傅不用說話，喝一杯茶收下十二板帖，表示儀式完成，正式確定了師徒關係。之後，徒弟要在生活上照顧師傅，每次到各個地方演出，徒弟要負責幫師傅的床鋪用品帶到演出點。一日為師，終身為父，師徒倆就像父子一樣。西秦戲藝人中，很多都是通過拜師求藝的。

（三）家傳

　　西秦戲的藝人中存在很多全家唱戲或父子、爺孫唱戲的。如著名的「九旦」張漢標，其父親則是順太平科班出身的名花旦，被後人遵稱為「德容公」。原汕尾城區西秦戲劇團的導演陳金桃，是三代家傳花旦。祖父陳益，是西秦戲清末三大老牌名班順泰源班的當家花旦，科班出身，被稱為「益旦」；父親陳伯思，人稱「咾旦」，從小跟其父親陳益學戲，習花旦，成為西秦戲慶壽年班的當家花旦。陳金桃在家庭的影響下，很小就開始學戲。十五歲就參加海豐縣三個劇種的匯

演，博得觀眾的讚賞。出身梨園世家的還有嚴木田、羅惜嬌等。

（四）劇團招生傳幫帶

一九六〇年，海豐縣西秦劇團在中小學畢業生和農村知識青年中吸收了三十三名新學員。劇團的老藝人以傳幫帶的形式培養了新一代西秦戲藝人，如陳色洪、侯勞惜、劉寶鳳、羅惜嬌、嚴木田、陳金桃等。

一九七五年四月又招收了男、女演員和樂隊各九名，共二十七人。包括張妮娜（正旦）、申見紅（正旦）、馬小羊（武旦）、陳賽招（青衫）、林佩慧（正旦）、馬秀青（花旦）、張賽明（小旦或武旦）、蔡少勤（花旦）、鍾芝文（正旦）、曾廣照（大吹二胡）、陳孝貞（大吹、喉管、鳳凰）、余大勝（小提琴）、吳遠志（小提琴）、吳煥如（黑管、笛子）、姜永亮（二胡）、蔡炳南（京胡、海笛）、彭瑞光（武生）、羅興流（老生）、賴利（花臉）、張春利（丑生）、彭夏（文生）、吳寅（紅生）、陳賢益（生行）、黃健如（生行）、卓少魁（公行）。這些演員也是在劇團的實踐中，採取傳幫帶的形式習得技藝。

（五）戲校

一九八一年九月，汕頭戲曲學校在海、陸豐兩縣招收了白字戲、西秦戲、正字戲表演專業學生十八名（每個劇種六名），學制三年。目前西秦劇團的行柱呂維平、陳少文、林小玲等便是戲校培訓出來的演員。

二　主要演員小傳

（一）主要演員小傳

1　生行

羅益才（1897-1935）：海豐縣捷勝人。順太平科班出身，習老生，能文善武，有「第一號老生」的美稱。民國初年，參加順泰源班，在陸豐甲子鎮，與徒弟黃發（旦）合演《活捉三郎》和正字戲老永豐班鬥戲，以精湛的演技獲勝。清末至民初，執教於西秦戲的最後一個科班和天樂班，培養了大批人才，如老生曾月初，文武生羅宗滿，武生林詠、黃傑，老旦曾炮，紅面陳夸等，這些徒弟均成為各個行當的行柱。由於成就突出，羅益才被西秦戲藝人尊稱為「益才公」。其徒弟黃發（1896-1943），人稱發旦，中山人，所演的主要角色有《活捉三郎》的閻惜姣、《重臺別》的陳杏元、《黃飛虎反關》的妲己等。

羅振標（1916-1997）：海豐田墘人。師承玉生（何玉）和其叔父羅宗滿。十五歲到田墘新華軒曲班學藝，師從名花旦劉松，十六歲時隨曲班併入新榮華西秦戲班，未幾轉順泰源大班，再拜名生何玉為師，習老生兼文生。出師後，相繼在順太平、順太源等名牌大班當臺柱。扮演的主要角色有《斬鄭恩》的高懷德、《趙寵寫狀》的趙寵、《轅門罪子》楊延昭、《羅成奪元》的羅成、《徐棠打李鳳》的徐棠、《胡惠乾打擂》的胡惠乾、《重臺別》的梅良玉、《崔梓弒齊君》的崔梓等。

羅宗滿（1898-1972）：人稱「宗滿生」，海豐捷勝人。十四歲入西秦戲華天樂科班，跟其叔父羅益才（名老生）學戲，攻文生兼習武生，二十歲出師，即在西秦戲名班擔綱演戲而有名氣。他演戲文武兼備，而以文戲見長。在《三進盤官》中飾假柳恕、在《王雲救主》中飾王雲，在《趙寵寫狀》中飾趙寵，在《重臺別》中飾梅良玉等人物，都

是以做工細緻，唱功優異著稱。羅宗滿工正線腔，行家認為他的正線腔是歷代藝人名腔的真傳。他嗓子好，音色清亮，咬字清晰、發音準確，功底甚厚。

　　曾月初（1900-1973）：原名曾戀，人稱「戀生」，惠東平海人。十五歲時入和天樂科班，習老生，拜羅益才為師；他演戲能文能武，唱做俱佳；戲路亦廣，又懂音樂，係西秦戲的名伶之一。戀生扮演的主要角色有《薛仁貴回窰》中的薛仁貴、《宋江殺惜》中的宋江、《劉錫訓子》中的劉錫、還有《柴房會》中的李老三等。一九五六年西秦戲首次赴省匯報演出，他演《薛仁貴回窰》中的薛仁貴，在場內一句倒板，出臺時的勒馬、扣鞭、圓場、亮相，僅僅五個環節的表演便博得了行家的熱烈掌聲。他能誇丑行演《十五貫》的婁阿鼠，狡黠滑稽，形象鮮明，給人留下深刻的印象。戀生能司鼓，其文鼓的打法，尤受行家稱道。戀生在西皮腔的唱工方面，獨樹一幟，其特點是：能充分掌握西皮腔的板式特點，不墨守成規，而採取多變的手法進行演唱。他行腔圓潤，真假嗓結合難辨痕跡，行家稱戀生的曲「條條出新，百聽不厭」。如在西皮曲《轅門罪子》楊六郎所唱的【慢板】、【慢二六】、【十字中板】等板式，唱詞多二三四排比的句子。戀生是這樣處理的：每句頭三個字的尾音，不作千篇一律的處理，而以字設腔，以末一個字的音拉腔轉句，突破了原來的框框，脫俗獨到，自己獨創一派。曾月初一九五七年成為中國戲劇家協會廣東分會會員，一九六三年當選為縣文聯第一屆委員會委員。一九七三年文化大革命期間，劇團解散後回鄉務農。因貧病交加，在困窘中自縊身亡，終年七十三歲。

　　馬富（1902-1971）：字壽蘭，海城人。早年入名園振亞東西秦戲班習小生。他以演文生戲見長，在《李旦走國》一劇中飾李旦聞名。此外，他演《桂枝寫狀》的趙寵，頗為出色。馬富的二黃腔也自成一格。所唱二黃曲圓潤柔和、委婉動聽。他的嗓子音質好，運腔自如，節奏穩；他唱曲從不勉強造作，而是樸實流楊：所唱二黃曲中的悲淒曲調，更感人肺腑。

　　唐托（1916-）：師從劉松，擅長正線曲和武功。十歲進戲班，在當時最大的老牌名班順泰源跑了十年龍套，成為出色的旗軍頭。到二十歲開始演老生和武生。因多演老生角色，老生都是要掛須的，所以人稱他為「長鬚托」。唐托在解放前已經成為名藝人，在汕頭、惠陽及香港等地有較大的藝術影響。一九五二年正式參加海豐西秦劇團，一九六九年劇團解散，被迫退職回鄉。一九七九年恢復劇團，重新回團參加工作。演過的主要角色有《劉錫訓子》的劉錫、《薛仁貴回窰》的仁貴、《宋江殺惜》的宋江、《連環計》的王允、《趙氏孤兒》的程嬰、武戲《胡惠乾打擂》的胡惠乾、《青草記》的李隆等。

　　張木順（1901-1968）：字潤青，海豐附城山溝村人。他早年進名園西秦戲振亞東班，以演武生聞名。他演長靠武生高懷德（《斬鄭恩》），功架扎實，金雞獨立的架式穩如鐵塔，搖動靠旗威風凜凜；扮演《楊令公撞碑》的楊六郎，哭綾帶的表演，舞臺調度得當，動作優美、高潮迭起；其南派武功身手不凡，如扮演胡惠強（《大破少林寺》）、徐棠（《徐棠掉李鳳》）等人物時，武打套路嫻熟，動作利索。

　　呂維平：一九八三年惠陽專區戲曲演員培訓班畢業，師承羅振標、唐托，問藝林德祥。主攻老生，跨文武生和紅淨。扮相俊美，做派大方，唱腔明亮圓潤，韻味濃厚，善以聲情塑造劇中人物。演過的主要角色有《劉錫訓子》中的劉錫、《六郎罪子》的楊宗保（小武）、楊延昭（老生）、《趙氏孤兒》的趙朔（小生）、程嬰（老生）等。現任縣西秦戲劇團團長。

2　旦行

　　張德容（1852-1922）：惠陽縣平海鎮（今惠東縣）人。十四歲從藝，習花旦，順太平科班後期出身。約於清光緒二十一年（1895）前後執教於新順太平科班，培養了文生何玉，武生張彬、亞戊，正旦張漢標、劉松、趙南，花旦陳益、劉青、覃灶，紅面黃砍、曾永祝，公

末蘇石連等一批名伶。被西秦戲藝人尊稱為「張德容公」。

張漢標（1877-1979）：原名張九，人稱「九旦」。出生於惠東平海，後遷住海豐後門。他少年隨父張德容學藝於新順太平科班，習正旦。他嗓子好，具有正旦的音色特點。他在《棋盤會》中飾無鹽女，在《斬鄭恩》中飾陶三春，都很出色。張漢標擅演長靠刀馬旦，其臺步、身段，刀法，顯見其得科班爐火之精。他頗遵師訓，不喝酒、不抽煙、不吃鹹辣，注意保護嗓子，因此也得健康長壽。一九五六年成為中國戲劇家協會廣東分會理事，同年受聘為廣東省文史研究館館員。

陳咾（1912-1966）：字伯斯，人稱「咾旦」，海豐後門人。少從其父陳益（正旦）學戲，習花旦。後為西秦戲名班的正印花旦。二十世紀三、四十年代即與「憨生」（曾月初）為老搭檔，相互配戲，十分默契，影響頗深，「憨生不離咾旦」已成為海豐人的口頭語。咾旦秉賦較高，略有文化，肯於學習，一九四九年後在團工作期間，能執筆修改劇本，並參與現代劇的創作。他懂音樂，司鼓及弦索均佳。他演花旦的扮相，身段酷似古代仕女。他唱假嗓音高而不淒厲，低沉而不沙啞，委婉柔和。他在《桂枝寫狀》中飾桂枝，在《殺惜》中飾閻婆惜，均係花旦應工戲，當行出色。他的唱腔，是海陸豐幾個劇種中最早被錄製為唱片的。一九五〇年隨慶壽年班到香港演出時，與憨生一起為香港玫瑰唱片公司錄製唱片，發行於香港東南亞和內地。

曾炮（1899-1967）：人稱「炮婆」、「炮媽」，因其婆角演得維妙維肖。生於田墘東州坑，後入贅於赤坑沙港下埔村曾家。少從藝於和天樂科班，師承羅益才，攻老旦。他在《轅門罪子》個飾楊令婆，雍容大方，表演不俗；他飾丑婆也見功夫，如在《船頭別》中飾船婆，其誇張性的表演，令人忍俊不禁；炮婆又能反串丑角，演《斬鄭恩》的太監，其扮相造型別具一格。曾炮的老旦腔能真假嗓結合，行腔自如。二十世紀五十年代，他培養了第一個西秦戲的女旦鄭淑英。

劉松（1880-1943）：號興隆，海豐田墘鎮人。學藝於新順太平科

班，師從張德容，習正旦，人稱「松旦」。扮演的主要人物有《女搜宮》的皇姑、《姜后挖目》的姜后、《斬鄭恩》的陶三春、《大破少林寺》的伍枚等。劉家祖傳南拳，飾伍枚時與方世玉對打，出拳利索，套路嫻熟，所以行內又稱他為「松師」。二十世紀三十年代，田墘成立新榮華班，劉松是創始人。他培養了武生羅振標，烏面劉雪，丑劉萬祥等一批名伶。其徒弟翟當（1904-1943）能繼承和發揚他的正旦技藝，演《女搜宮》得師真傳，演《芭蕉記》的張氏，《（薛）仁貴回窯》的柳迎春也很出色。民國三十年師徒倆同年餓死。

劉寶鳳（1934-2007）：十八歲進入海豐縣西秦劇團，師從名花旦陳咾，習花旦。演過的主要角色有《連環計》的貂蟬、《二度梅》的陳杏元、《趙寵寫狀》的李桂枝、《送京娘》的趙京娘、《打金枝》的金枝、《游西湖》的李慧娘、《趙氏孤兒》的宮主和卜鳳等。此外還兼演正旦，如《斬鄭恩》的陶三春、《（薛）仁貴回窯》的柳迎春、《陳世美休妻》的秦香蓮、《三擊掌》的王寶釧等。

羅惜嬌：出身梨園世家，叔祖父羅益才是西秦戲的「第一好老生」，父親羅宗滿以文生見長，兼演武生，人稱「宗滿生」。十多歲入海豐慶壽年劇團，先後拜張漢標（九旦）和唐托為師，攻正旦。演過的主要角色有《仁貴回窯》的柳迎春、《斬鄭恩》的陶三春、《臨江驛》的張翠鸞、《女中魁》的遠嬌容、《陽河堂會》的余芝蘭、《秋胡戲妻》的羅氏、《金奪槊》的王氏、《柴房會》的莫二娘等。

陳少文：西秦戲青年演員陳少文，畢業於惠陽地區藝術培訓團，師承劉寶鳳、張秀珍。工正旦，跨演老旦，表演端莊大方，細膩傳情，唱做俱佳。演過的主要角色《鍘美案》的秦香蓮、《鳳嬌連》的文氏、《打金枝》的皇后、《船頭別》的何氏、《寶蓮燈》的三聖母、《游西湖》的李慧娘、《趙氏孤兒》的公主、《斬鄭恩》中的韓淑梅、《鍘美案》中的皇姑等。

陳美珍：十五歲從藝，曾得到西秦戲著名演員劉寶鳳、嚴木田的

指導，工花旦，兼演正旦，扮相秀麗端莊、表演逼真投入、做派大方，唱腔圓潤明亮。主演劇目有《女搜宮》、《薛仁貴回窰》、《斬鄭恩》等。

3　淨行

黃戴（1874-1943）：生於惠東平海，後入贅於海豐赤坑客寮襯林家。先習打鑼，後拜蔡扶六為師，習淨行，尤工烏面，人稱「烏面戴」。他以扮演三王（紂王、趙王、李晉王）著稱。黃戴出道以演《封神榜》的紂王出名。《封神榜》一連四十二齣，對各個情節中的紂王，從表演到臉譜，他都有研究。如演紂王的沉迷於酒色，其癡迷的神態維妙維肖。紂王每個時期的臉譜有所不同，早期則多敷以紅潤，中期較白，後期竟呈青白色，這樣表現紂王，使人物性格更加鮮明，符合人物發展特點，令人信服。民國三十一年（1942），黃戴在海豐捷勝鎮「棚卡」連續三個晚上演《紂王焚樓》，破歷史記錄，遂有「戴淨紂王——昏了」的歇後語。戴淨戲路極廣，反串丑角也很出色。其表演時的有些道白成為海豐廣為流傳的熟語。他飾《天霸圖》的花雲，欲為小姐辦事，又欲占小姐便宜，而小姐總是托詞推去，一推再推，終不能成事，故有「戴淨話譜——明瞑又明瞑」（明晚又明晚），他飾《薛平貴》中的乞丐，衣衫襤褸被趕出王府時所說的道白，有「戴淨話譜——食飽來去睏樓（騎樓腳）」流傳。這是戴淨演技高超，語言生動，創造性強的表現。

陳夸（1900-1964）：字銘詡，人稱紅面夸，田墘池兜村。十三歲從藝，入和天樂科班，習紅淨，師從羅益才。紅面夸個頭高大，聲音宏亮，他在《斬經堂》中飾盧漢，在《李豹責女》中飾李豹，在《送京娘》中飾趙匡胤，在《五臺山會》中飾楊五郎，都是紅淨唱做並重的應工戲；他思想開放，不墨守成規，勇於革新，是西秦戲中有志於戲劇改革的一員，為行家所稱道。一九五八年三月間，西秦戲劇團在

潮汕一帶巡迴演出，陳夸在澄海縣蓮塘鎮戲院的演員宿舍突發心臟病，撲在自己修改的劇本《重臺別》上面死去。

張彬（1889-1953）：西秦戲武生，惠陽縣平海鎮（今屬惠東縣）人。出身新順太平科班，曾在順太平、順太源班擔綱主演。擅演武戲，早年在玄武山偏棚演呂布，與正字戲媽章生齊名，觀眾中有「正字媽章，西秦張彬」之說。他練就一身絕技，在《秦瓊倒銅旗》中扮演羅成，創造了「倒背槍」打法。在《青草記》中飾李隆，起花步上樓追殺朱高，用「跳鐵門閂」步法（雙手執真刀兩頭，有如跳繩一樣，兩腳齊上齊下），走圓場二十餘週；繼之在「殺嫂」一段，口咬真刀，連翻幾個跟斗站起，舉雙刀對朱高撥子左右連刺五十刀，觀眾看得眼花繚亂，似乎刀刀著肉，實際他刀法純熟準確，絲毫沒有觸及對手肌膚。

孫俊德（1918-？）：陸豐東海鎮人，師承黃戴，攻烏面。因為家裡貧窮，十一歲時被父母送到白字戲雙喜班做童伶。五年零四個月的合同期滿，班主不肯放他走，又在白字戲班幹了兩年。二十到二十二歲在永豐正字戲班當旗軍，師從禪公。二十二歲由於某種機緣又到陸豐福壽年西秦戲班，二十三歲在陸豐悍田慶豐年西秦戲班，二十四到三十二歲在海豐東洲坑慶壽年西秦戲團，三十三歲參加海豐工人劇團即現在的縣西秦劇團的前身。主要演過《斬鄭恩》的高懷德、《徐棠打李鳳》的李鳳、《羅成奪元》的楊林、《三結義》的張飛，還演過雷大鵬、攝老虎、王葵、高進中等。

嚴昌輝（1929-1989）：原名「吧迷」，出生於印度尼西亞，幼年隨父回鄉，十多歲隨西秦戲名烏衫劉松學戲，又得其伯父西秦戲音樂能手嚴忠的指點，打下良好的基礎。一九四九年後，拜陳夸為師。嚴昌輝工唱，聲質鏗鏘，音域寬厚，音準和節奏穩。他還善於琢磨人物特點，拉腔上能因字設腔，運氣自如，把曲唱活，有自己的特點和風格。

詹德雄：一九八八年考進海豐縣西秦戲劇團，師從西秦戲著名演

員嚴木田，工文武生，跨演淨行、丑角，基本功扎實，功架優美，做派大方，嗓音洪亮，演技頗有其師之風。主演的劇目有《斬鄭恩》、《薛仁貴回窰》、《趙氏孤兒》等。

許子佳：一九八五年考入惠陽地區藝術培訓團，一九八七年參加劇團演出，工淨行，兼演老生，基本功扎實，表演沉實穩重，氣派大方，唱腔洪亮激昂。主演的劇目《狸貓換太子》、《趙氏孤兒》、《斬鄭恩》、《寶蓮燈》等。

4　丑行

黎友前（1936-）：一九五六年招考進入縣西秦劇團。師承陳夸，習丑行。演過的主要角色有《審馮旭》的金天佑、《斬鄭恩》的韓隆、《雙下山》的和尚、《臨江驛》的劉仁、《李乾鬧店》的店婆、《馬迪進雞籠》的馬迪等。

敖永彬：一九八五年考進惠陽地區藝術培訓團，一九八七年參加劇團演出，工淨行，兼演武生，丑角。基本功扎實，功架優美，做派大方、勇猛瀟灑。主演的劇目有《斬鄭恩》、《四告狀》、《周仁獻嫂》等。

5　樂師

張德（1907-？）：惠東縣平海人。十六歲開始在白字戲彩福班做學徒三年；十九歲後到海豐西秦戲順太平班；二十三歲轉惠陽粵劇華民一樂班；二十六歲又到西秦戲榮華春班；二十九歲參加汕頭澄海縣西秦戲震天聲劇團；三十三歲開始到海豐西秦戲順太元；四十一～四十四歲到海豐順太元班；四十六～六十三歲在海豐縣西秦劇團。

（二）近代以來西秦戲名伶一覽

近代以來西秦戲名伶一覽表

姓名	性別	年齡	行當	文化程度	師承	藝名	所屬戲班	籍貫
烏番	男		烏面			烏面番	順太平科班	海豐大塘鄉
蔡扶方	男		紅面		科班		順太平科班	
亞炳	男		紅面			紅面炳	順太平科班	海豐流口
灶生	男				科班		順太平科班	惠東芙蓉鄉
亞路	男		烏面		科班	烏面路	順太平科班	惠東
陳德	男		丑			德丑	順太平科班	海豐田墘
羅益才	男	1897-1935	老生		科班	益才公	順太平科班	海豐捷勝
張德容	男	1852-1922	花旦			容公	順太平科班	海豐後門
亞福	男		婆			福婆	順太平科班	海豐捷勝
嚴茭	男		正旦			茭旦	順太平科班	海豐田墘
興華	男		花旦			興華旦	順太平科班	
傳經	男		大吹			頭吹經	順太平科班	
亞戀	男		烏面			戀淨	新順太平科班	惠東平海
李來興	男		烏面				新順太平科班	普寧

姓名	性別	年齡	行當	文化程度	師承	藝名	所屬戲班	籍貫
黃戴	男		烏面			戴淨	新順太平科班	惠東平海
斑照	男		烏面				新順太平科班	海豐梅隴田腳
亞本	男		烏面				新順太平科班	海豐東坑
黃砍	男		紅面		科班	紅面砍	新順太平科班	惠東大□圩
曾水祝	男		紅面			紅面祝	新順太平科班	海豐沙港
卓衍	男		老生			老生衍	新順太平科班	海豐捷勝
媽德	男		老生			媽德生	新順太平科班	
何戊	男		武生			戊生	新順太平科班	惠東平海
張彬	男	1889-1953	武生		科班	彬生	新順太平科班	惠東平海
何玉	男		文生		科班	玉生	新順太平科班	惠東大埔屯
林結	男		文生			結生	新順太平科班	海豐捷勝
何九弟	男		文生				新順太平科班	海豐捷勝
盧可	男		公末				新順太平科班	海豐大塘鄉
蘇石連	男		公末		科班	石連公	新順太平科班	惠東平海

姓名	性別	年齡	行當	文化程度	師承	藝名	所屬戲班	籍貫
黃照	男		公末				新順太平科班	海豐
亞吉	男		老旦				新順太平科班	惠東平海
亞興	男		老旦				新順太平科班	惠東平海
得坪	男		老旦				新順太平科班	去過外江班
媽孫	男		老旦				新順太平科班	去過外江班
肖尼	男		老旦			肖尼婆	新順太平科班	
劉松	男	1880-1943	正旦		科班	松旦	新順太平科班	海豐田墘
長榮	男		正旦				新順太平科班	陸豐大安圩
張漢標	男	1877-1979	正旦			九旦	新順太平科班	海豐後門圩
亞燕	男		正旦				新順太平科班	惠東黃□圩
趙南	男		正旦		科班		新順太平科班	惠東平海
陳益	男		花旦		科班	益公	新順太平科班	海豐後門
陳俸	男		花旦			俸旦	新順太平科班	海豐田墘
李松	男		花旦				新順太平科班	

姓名	性別	年齡	行當	文化程度	師承	藝名	所屬戲班	籍貫
覃灶	男		花旦				新順太平科班	
劉吉	男		花旦				新順太平科班	
何枝	男		樂師			鼓頭枝	新順太平科班	陸豐河口鄉
羅元標	男		樂師			鼓頭文標	新順太平科班	海豐南山鄉
林強	男		樂師			頭弦強	新順太平科班	海豐南汾鄉
徐華通	男		樂師			頭吹	新順太平科班	海豐月地鄉
黃惱	男		樂師			頭吹惱	新順太平科班	海豐東坑
劉雪	男		烏面		西秦仔出身	烏面雪	和天樂科班	海豐田墘
徐華棚	男		烏面				和天樂科班	海豐梅隴
陳銘詡	男	1900-1964	紅面		科班	紅面夸	和天樂科班	海豐池刀村
何念砂	男		丑		科班	念砂丑	和天樂科班	海豐捷勝
劉宣寶	男		丑		科班		和天樂科班	惠來梅林村
曾本	男		丑			本丑	和天樂科班	海豐沙港鄉
黃媽妹	女		丑			媽妹丑	和天樂科班	陸豐大安圩

姓名	性別	年齡	行當	文化程度	師承	藝名	所屬戲班	籍貫
曾月初	男	1900-1973	老生		科班	戀生	和天樂科班	惠東平海
張木順	男	1901-1968	武生		馬戲出身		和天樂科班	海豐山湯村
林咏	男		武生		科班		和天樂科班	海豐捷勝
黃杰	男		武生				和天樂科班	海豐捷勝
光德	男		武生				和天樂科班	惠東
馬實	男		文生		馬戲出身	實生	和天樂科班	海豐縣城
羅宗滿	男	1898-1972	文生		科班	宗滿生	和天樂科班	海豐捷勝
曾炮	男	1899-1967	老旦		科班、媽孫	炮婆	和天樂科班	海豐沙港鄉
貴金	女		正旦				和天樂科班	惠陽縣淡水
翟當	男		正旦		馬戲出身	當旦	和天樂科班	海豐橋東社
周漢孫	男		正旦		馬戲出身	孫旦	和天樂科班	海豐名園鄉
亞怒	男		正旦				和天樂科班	
劉護	男		花旦			護旦	和天樂科班	海豐
黃發	男		花旦		科班	發旦	和天樂科班	香山縣
陳伯思	男	1912-1966	花旦			嘮旦	和天樂科班	海豐後門
亞娥	女		花旦				和天樂科班	惠東平海

姓名	性別	年齡	行當	文化程度	師承	藝名	所屬戲班	籍貫
亞珠	男		花旦				和天樂科班	
陳園	男		樂師			頭吹園	和天樂科班	海豐後門
嚴忠	男		樂師			頭吹	和天樂科班	海豐田墘
蔡栗	男		旗軍			兼大筆	和天樂科班	海豐捷勝
周世妹	男		旗軍				和天樂科班	海豐名園鄉
曾木桃	男		文管箱				和天樂科班	海豐沙港鄉
亞青	男		武管箱			善吹號頭	和天樂科班	
亞秉	男		頭盔			頭盔秉	和天樂科班	惠來下湖村
嚴木田	男	1936-	小生	初中	羅宗滿		縣西秦劇團	海豐田墘
卓記	男	1942-	小生	初中	羅宗滿		縣西秦劇團	海豐東沖
呂潭勝	男	1938-	演員	初中			縣西秦劇團	海豐海城
唐托	男	1952-	老生	初小	劉松	長鬚托	縣西秦劇團	海豐田墘
孫俊德	男	1918-?	烏面	初小	黃戴		縣西秦劇團	陸豐東海
劉寶鳳	女	1935-2007	花旦	高小	陳咾		縣西秦劇團	海豐海城

姓名	性別	年齡	行當	文化程度	師承	藝名	所屬戲班	籍貫
陳金桃	女	1941-	烏衫	初中	陳咾		縣西秦劇團	海豐後門
陳色洪	男	1926-?	老生	初小			縣西秦劇團	陸豐東海
唐全妹	男	1927-?	音樂	高小			縣西秦劇團	海豐田墘
敖木林	男	1941-	樂隊	初中			縣西秦劇團	海豐蓮花山
嚴昌輝	男	1930-?	紅面	初中			縣西秦劇團	海豐田墘
黎友前	男	1936-	丑	高小			縣西秦劇團	海豐陶河
彭泗貴	男	1943-	演員	初中			縣西秦劇團	海豐海城
鄭淑英	女	1939-	演員	初中			縣西秦劇團	海豐海城
陳賢益	男	1949-	演員	初中			縣西秦劇團	海豐聯安
蔡禮實	男	1946-	擊樂	初中			縣西秦劇團	海豐東沖
王肯聲	男	1949-	樂隊	初中			縣西秦劇團	海豐東風
黎友洪	男	1948-	樂隊	初中			縣西秦劇團	海豐陶河
羅振標	男	1952-	老生		何玉		縣西秦劇團	海豐田墘
黃務義	男	1944-	紅面				縣西秦劇團	

姓名	性別	年齡	行當	文化程度	師承	藝名	所屬戲班	籍貫
彭貞元	男	1938-	演員				縣西秦劇團	海豐海城
汪國輝	男	1942-	演員				縣西秦劇團	
趙子為	男	1920-	音樂				縣西秦劇團	
林娘水	男	1923-	演員	高小			縣西秦劇團	
林小玲	女	1945-	花旦	高小			縣西秦劇團	
呂澤民	男	1943-	大吹				縣西秦劇團	海豐梅隴
王流祥	男	1945-	演員				縣西秦劇團	
吳景構	男	1942-	演員				縣西秦劇團	海豐梅隴
林友添	男	1943-	烏面		羅振標		縣西秦劇團	
沈細亞	女	1944-	旦				縣西秦劇團	
張秀珍	女	1940-	花旦	初中	陳咾		縣西秦劇團	
鄭志英	女	1947-	演員				縣西秦劇團	
李奮志	男	1947-	二弦				縣西秦劇團	
張德	男	1907-？	樂師				縣西秦劇團	惠東平海
曾水祝	男	1883-？	紅面			紅面祝	縣西秦劇團	海豐縣沙大鄉
林佩慧	女		花旦				縣西秦劇團	

第四節　曲館（班）

　　曲館（班）是一種以「唱曲」為主的民眾文藝組織。規模一般在二十人左右，本地人稱辦曲班為「起曲」，有「白字」曲班，「西秦」

曲班二類，傳統的西秦曲班只唱正線，不唱皮黃。清末以後，曲班才逐漸有皮黃曲目。曲班一般在春節前後到鄰近鄉村或者同宗的鄉村進行演唱，接納其演唱的鄉村須付酬金，並用紅紙包著，以示「利市」和感謝。西秦曲館（班）主要分布在海陸豐地區。一九四九年以前，惠陽、陸豐、惠來、普寧等縣，也曾有過西秦曲班的組織和活動。

《廣東新語》云：「計天下所有之食貨，東粵幾盡有之，東粵之所有食貨，天下未必盡有之。」[21]粵東緊跟福建沿海相鄰，是粵中通往福建、江西的中轉站，集中了不少的外地商賈。據說，這些外地的商人聽不懂方言念白的潮劇和白字戲，對以官話念白的西秦戲頗為欣賞。這些欣賞西秦戲的商人多是懂「官話」、有文化之人，因此，西秦戲又有「儒家戲」的稱呼。這些官商士紳請西秦戲的藝人演出，或者自建曲班，請西秦戲的藝人教他們的子弟學唱西秦曲。據說具有悠久歷史的汕尾的高賢齋曲館就是外地商販所建。

汕尾鎮的「高陽齋」西秦曲班，歷史悠久，較為出名，能演出一些西秦傳統劇目。高賢齋的館址設於汕尾老魚街，有一副館聯：「高人鍾子知音至，賢士周郎顧曲來」。館內成員約三十人，樂隊和唱曲的人員分開，按西秦戲十大行當配備角色和「後場」（音樂）人員。所唱均為正線曲，相傳有一百零八齣，其中有《小盤殿》、《大盤殿》、《女中魁》、《仁貴回窯》、《無鹽女采桑》、《吳漢殺妻》、《審郭槐》、《送妹》、《郭子儀拜壽》等。近代較有名的成員有徐特賢（老生）、梁籌（正旦）、黃佛照（花旦）、曾溪（文生）、吳景（紅面）、潘陸舜（老旦）、陳媽銀（正旦）和音樂人員許湯美、潘香等。清末還請西秦戲藝人呂娘吉和羅宗滿給他們授藝。

馬宮的永高聲曲班也比較有名。這個曲班建立年代應比較晚，特點是只唱皮、黃。據說是一位操粵語的流散藝人戴勝所傳。抗戰前

21 〔清〕屈大均：《廣東新語》卷9「事語」，北京市：中華書局，1985年。

後，西秦戲名演員曾月初和陳伯思曾在該班作過輔導。一九三一年，在這個曲班的基礎上，成立了西秦戲業餘劇團，演出《金水橋》、《打金枝》等戲。從此或演或唱，自娛自樂。老藝人和老票友有楊覃契、黃潭聰、程錫禧、陳錦昌、許炳禧、黃媽宜、劉娘堤，一九四九年後已停止活動。

公平有「遏雲軒」西秦曲班。一九二〇年，一些愛好西秦曲的人，投資開辦了公平西秦曲班。取名「遏雲軒」，有其「響遏行雲」之意。曲班聘請海豐戲班的名演員為教師，其表演頗受好評。遏雲軒的搬仙獨具一格。其它曲班辦「八仙」，公平班只辦「福、祿、壽」三仙。所謂的獨具一格，是指其搬仙的劇目吸收了其它音樂成分，如配有大鑼鼓、鈸仔、蘇鑼等樂器，聲腔以正線、西皮、二黃、小調、昆腔等夾雜使用，聽眾覺得新鮮好奇。

紅草鎮埔邊村劉家雙曾於一九五六年創辦過西秦曲班，成員約二十人。演唱過《薛仁貴回窯》等曲目，一九五八年解散。

據呂匹先生的統計，清末至一九四九年前後，還有如下曲班：海豐玉桂齋、嶼仔、龜山、后徑、鹽田頭、鹽倉角、東沖、赤崗、田墘清萃齋、玉華軒、長樂春、馬宮浪沖、海城埔下太清平、橋東、關後、馬厝鋪、縣城單車站；陶河石井、赤坑古柱、巷內、沙太來儀齋、石頭玉美軒、公平新圩、舊圩、瓦窯、圍仔山、后山玉華軒、后山太平齋、黃羌羅峰、高沙、虎額、可塘竹頭、蘭頭、聯安田心、梅隴羅厝地、田腳徐、後門圩、赤石金石寨、南華塘；陸豐縣的河田、上埔；惠東縣的高潭、黃埠、大洲、平海信興社、吉隆；惠來縣的新圩等業餘曲班四十七個。現在的曲班很少，僅剩下陸豐市博美鎮一個西秦曲班。

餘論
非物質文化遺產的保護

　　二○○一年，聯合國教科文組織公布了首批人類口頭和非物質文化遺產代表作名錄。這引起了國內各界對非物質文化遺產的關注。二○○四年我國正式加入聯合國教科文組織《保護非物質文化遺產國際公約》。二○○六年，國務院正式公布了五百一十八項首批國家級非物質文化遺產名錄，九大類中傳統戲劇類占了九十二項。隨後，各地也相繼公布了自己的「非遺」保護名錄。

　　傳統戲劇屬於非物質文化遺產的一個重要組成部分。隨著社會經濟的快速發展和快餐文化的湧起，傳統戲劇在市場競爭中遭遇了極大的危機：根據二十世紀五十年代末的調查，全國各地方、各民族戲曲劇種共有三百六十八個。到一九八二年編撰《中國大百科全書‧戲曲卷》做調查統計時，仍有三百十七個劇種。而根據二○○五年中國藝術研究院完成的《全國劇種劇團現狀調查》，我國現存劇種已僅剩一百六十七個，短短六十年間便消失了近百個劇種。可見，各地的地方劇種正以極快的速度走向衰亡。即使有些小劇種暫時留存了下來，也大都處於岌岌可危的狀態，其傳統劇目和表演手段總體上也無法與當年相比，而這些小劇種，往往是歷史悠久的珍稀劇種。

　　國家乃至地方政府都有不同的非物質文化的保護政策出臺，許多的專家學者也提出了各種各樣的保護策略和建議，非物質文化遺產事業做得紅紅火火，熱火朝天。但筆者在廣東、福建、江西、安徽、陝西、甘肅等省進行一些傳統戲劇調查的時候，卻感受到作為文化遺產載體的演藝團體、個人等，他們似乎與政府部門的非物質文化保護有一種難以言說的距離。藝人們對非物質文化遺產保護冷淡的態度和官

方的熱烈形成了強烈的對比。也許是官方的保護工作沒有落到實處，甚至是流於表面，讓藝人喪失了熱情和希望。筆者親眼目睹了絕大部分的地方劇種仍然處於極度瀕危的境地。一些老藝術家不斷退休和逝去，造成很多優秀的傳統劇目隨之斷根而無法復排。同時，地方劇團也無經濟實力對老藝術家的影像資料進行系統錄製，造成了劇團在挖掘、整理和繼承優秀傳統劇目方面出現尷尬。

經濟的騰飛，是否必然要以某些傳統文化的喪失為代價？在經濟時代如何保護這些寶貴的非物質文化遺產？這是值得我們深思的問題。優勝劣汰是歷史發展的規律，我們無法人為地留住歷史前進的腳步。但是，如果灌注了祖祖輩輩心血的某種文化形態，還沒有發展到被淘汰的時候，被後人不作為或者不恰當的方式喪失手中，我們則會成為千古罪人。結合本書的研究對象——西秦戲的瀕危現狀和在田野調查過程中對其它劇種的所見所聞，我從政府、專家學者、劇團三種立場對非物質文化的保護提出一些建議。

一　政府方面

保護非物質文化首先要保護非物質文化賴以生存的生態環境。西秦戲之所以目前還得以生存，還得歸功於海陸豐豐富的民俗文化所提供的溫床。海陸豐一年四季祭祀、拜神等眾多民俗活動中必演戲的傳統，為西秦戲提供了生存的土壤。當地三月初三玄天大帝生日、七月中元鬼節、農曆七月三十的佛祖生日以及名目繁多的神誕慶祝，都需要演戲。而當地大大小小的各路神仙，多達上百個。這顯然與當地的民間信仰直接相關。這種信仰形成一股巨大的心理驅動力，深刻而持久地影響著信眾的行為。海陸豐群眾對神誕慶祝異乎尋常的重視，與這種神祕的驅動力不是沒有關係的。可以說，在海陸豐地區，每個神誕日都成為當地民眾狂歡的節日。在重大的神誕日子裡，不僅村裡的

男女老少要參與，就是在外學習工作的年輕人也要回家慶賀。村民請神出遊，自覺組織大型的巡遊隊伍，有各種各樣的民間藝術表演。用「傾巢而出」、「萬人空巷」來形容，一點也不過分。有時候還要請當地的交警配合維持秩序。當地人們不惜把大量的金錢花在供奉神明上，而供奉神明最好的方式最高的禮遇便是請戲班演戲給神明看。所以一般情況下，戲臺都要搭建在廟宇或者祠堂的對面，以便神明看戲。如果廟宇或者祠堂前的空地有限，則另外在附近選擇較大的空地搭臺，但搭臺後必將村裡供奉的神仙的金身或者神龕請出，安放在戲臺對面臨時搭建的帳篷中。戲劇在當地最重要的功能便是娛神。當地有句俗語，「神明不死，就有戲做」，正是道明了海陸豐地區戲曲活動之所以常盛不衰的根本原因。從正月初四迎接神仙下馬演「落馬戲」開始，到十二月二十四日神仙騎馬上天見玉皇大帝，一年四季都演戲。海陸豐地區每鄉必有廟，有廟必有戲，一年四季無月不有神誕演戲。

　　除了神誕請戲外，還有祠堂請戲、還願請戲、節慶請戲、壽誕請戲，甚至死人請戲、招賭請戲等等。此外還有一些特殊名目的請戲，比如正月二十二梅隴鎮開基紀念暨王爺奶歸寧，每年都非常隆重。二○○七年的紀念活動中，在僅方圓幾百米的地方，同時請五個戲班上演近三十本戲，其中就有西秦戲，當然還有正字戲、白字戲、潮劇。十月至十一月是一年中戲劇活動最興旺的季節，海陸豐地面幾乎每鄉每鎮都忙著請戲以酬神還願，這種戲稱為收冬戲。節慶請戲也很興旺，比如正月燈節的開燈戲，五月端午節的龍船戲、八月的中秋戲、九月的重陽戲等等。每到節日，各鄉鎮都要配合節日活動而請戲。所以，僅僅一個村子，在一年中的請戲，總數量少則十幾本，多則上百本。

　　其次，保護戲劇類的非物質文化遺產，還要規範演出市場。由於國家專業劇團在接戲時，因其要確保較高的演出質量，自然導致演出成本提高，這樣在爭取市場份額時，劇團便每每到處碰壁。一方面是群眾的確需要大量的戲曲演出，一方面是國家專業劇團自身的運作成

本降至底線卻仍舊無法滿足市場要求。因為大量草臺班子因生存需要，不管質量，都紛紛捲入市場，整個海陸豐的戲曲演出市場陷入了只爭市場不要質量的惡性競爭。因此，出現了所謂的供需矛盾。這不是市場的良性繁榮。為了掙一口飯吃，為了能戰勝對手拿到演出合同，眾多的草臺戲班不惜把演出價格一降再降，卻置藝術質量於不顧，長此以往，很多傑出的表演、唱腔等藝術便丟掉了。即便拿到合同，劇團又還得付出相當一筆戲曲演出的「公關費用」。國家劇團受到低廉演出的民營劇團的衝擊，民營劇團也游離在掙飯吃的生存困境，兩敗俱傷，處境都極為尷尬。海陸豐地區這種演出市場的畸形狀態，的確有待於文化主管部門宏觀的積極調控，採取措施，通過多方努力來使劇團和草臺班子的演出供應與民間戲曲市場需求達到平衡、或者接近平衡。從而既使國家專業劇團、民間草臺班子二者雙贏，又的確能使廣大海陸豐地區的戲曲生活能正常、有序地繁榮發展。

再次，保護非物質文化的載體——人本身。非物質文化遺產的最大的特點是不脫離民族特殊的生活生產方式，是民族個性、民族審美習慣的「活」的顯現。它依託於人本身而存在，以聲音、形象和技藝為表現手段，並以身口相傳作為文化鏈而得以延續。其載體「人」是「活」的文化及其傳承中最脆弱的部分。對於非物質文化遺產傳承的過程來說，人就顯得尤為重要。所以，非物質文化的搶救、保護，首先得搶救人，保護人。西秦戲也不例外。西秦戲這一從北方輾轉流傳南國的藝術奇葩，其藝術可謂博大精深。但這些藝術的載體便是一個個活生生的人。由於種種原因無法及時地組織挖掘搶救老藝人身上所藏的寶，隨著一批批身懷絕技的老藝人的謝世，這些寶貴的人類非物質文化遺產便也逐漸消失。現在西秦戲僅存一位九十歲的老藝人唐托，六、七十歲的老藝人也並不是很多；而年輕一代的演員，由於劇團的待遇低下，難以保證正常的生活開支，他們無法安心從事這一行業，很多優秀的人才紛紛跳槽轉行，導致了劇團青黃不接，行當不

齊，使西秦戲面臨前所未有危機！劇團的定位、人員的行政歸屬、職工基本的生活保障、老藝人的生活福利……，一連串的問題，都是具體而微的問題，但又是關係到這個古老戲種的生存、保護和發展的問題。所謂保護劇種，首先是保護藝人，尤其是那些知名的老藝人的保護和新生藝術傳人的保護。如果搶救非物質文化不先從搶救人開始，那麼，搶救和保護非物質文化無疑將成為一句空話。

二　專家學者方面

首先，專家學者等研究人員要對所研究的非物質文化遺產的價值進行科學地鑒定和挖掘。既名為「遺產」，即表明是前一輩人留給後一輩人的有價值的財富，具有傳承性的特徵。傳承性必然與時間概念密切相聯繫，即蘊含歷史價值的存在。國內外的政府文件中，「非物質文化遺產」的概念均明確標明了這一特性。二〇〇三年，聯合國教科文組織第三十二屆會議在法國巴黎正式通過的《保護非物質文化遺產公約》（以下簡稱《公約》）對「非物質文化遺產」的界定如下：

> 「非物質文化遺產」指被各群眾、團體、有時為個人視為其文化遺產的各種實踐、表演、表現形式、知識和機能及其有關的工具、實物、工藝品和文化場所。各個群體和團體隨著其所處環境、與自然界的相互關係和歷史條件的變化不斷使這種代代相傳的非物質文化遺產得到創新，同時使他們自己具有一種認同感和歷史感，從而促進了文化多樣性和人類的創造力。[1]

[1] 聯合國教科文組織：《保護非物質文化遺產公約》，轉引向雲駒：《人類口頭和非物質遺產》（銀川市：寧夏人民教育出版社，2004年），頁420。

二〇〇五年，國發[2005]42號文件《國務院關於加強文化遺產保護的通知》「非物質文化遺產」的定義：

> 「非物質文化遺產」是指各種以非物質形態存在的與群眾生活密切相關、世代相承的傳統文化表現形式，包括口頭傳統、傳統表演藝術、民俗活動和禮儀與節慶、有關自然界和宇宙的民間傳統知識和實踐、傳統手工藝技能等以及與上述傳統文化表現形式相關的文化空間。[2]

兩種定義均強調非物質文化遺產的「代代相傳」和「世代相承」，即傳承性。非物質文化遺產的傳承載體是人，傳承的方式是通過人的精神交流進行的，如口述語言、身體語言、觀點等，因此可以說，其傳承的方式是無形的。非物質文化遺產的傳承又是活態和變異的。非物質文化遺產不僅記憶了人類過去某個特定歷史時期的文化，又不斷疊加著新的文化記憶，是被人類不斷創新和傳遞的活態遺存。

由於傳承方式的無形性、活態性和變異性，導致非物質文化遺產內涵的複雜性。譬如非物質文化遺產中的傳統戲劇的傳承和演變，其關係就非常複雜。傳承的無形性、活態性和變異性使得對具體的非物質文化遺產樣式的歷史描述、價值的判斷和挖掘、與相關樣式的關係的辨別、繼承和創新等等帶來了極大的困難。這需要專門的研究人員付諸努力。研究人員掌握了某一領域的理論和方法，便於對這些複雜的問題做出詳細比勘，認真考稽，有效而準確地對某一具體的非物質文化遺產樣式的價值做出科學鑒定。

對研究對象的價值做出科學鑒定之後，還要根據對象的特徵向政

2　國發[2005]42號文件：《國務院關於加強文化遺產保護的通知》，國務院法制辦公室編：《中華人民共和國新法規匯編》2006第1輯（總第107輯）（北京市：中國法制出版社，2006年），頁105。

府決策部門提供保護和創新的建議。孟繁樹先生在《中國板式變化體戲曲研究》一書的前言中說：「現代戲曲是清代地方戲曲的延續，不瞭解它的過去，就很難知道它現在為什麼會遇到很大的困難，以及它將來應該如何發展。」[3]誠然，當下傳統戲劇的日趨衰敗，不能簡單的歸咎於現代娛樂方式的多樣。從某種角度來說，語言直接影響著劇種的生死存亡。

　　如本書第二章第四節其中「西秦戲的瀕危原因」所論，普通話的推廣導致了全國以官話念白和行腔的傳統戲劇和現代觀眾之間的語言障礙。語言障礙導致觀眾的喪失，觀眾的喪失導致劇種的迅速衰亡。所以，對傳統戲劇類的非物質文化遺產進行保護，必須對症下藥，首先解決觀眾和劇種之間的語言隔閡。

　　其次，研究人員必須加強對非物質文化遺產保護的理論、法規、措施等的研究和對其它人員進行知識普及的培訓。《公約》對非物質文化遺產的研究有專門的規定。《公約》第十三條「其它保護措施」中要求各締約國應努力做到「鼓勵開展有效保護非物質文化遺產，特別是瀕危非物質文化遺產的科學、技術和藝術研究以及方法研究」，「建立非物質文化遺產文獻機構並創造條件促進對它的利用。」[4]《公約》對非物質文化遺產相關知識的宣傳和普及也有明確的規定。《公約》第十四條「教育、宣傳和能力培養」，要求各締約國應竭力採取種種必要的手段，「主要通過向公眾，尤其是向青年進行宣傳和傳播信息的教育計畫；有關群眾和團體的具體的教育和培訓計畫；保護非物質文化遺產，尤其是管理和科研方面的能力培養活動」，「使非物質文化遺產在社會中得到確認、尊重和弘揚。」[5]我國的政策法規

3　孟繁樹：《中國板式變化體戲曲研究》（臺北市：文津出版社印行，1991年），頁1。
4　聯合國教科文組織：《保護非物質文化遺產公約》，轉引向雲駒：《人類口頭和非物質遺產》（銀川市：寧夏人民教育出版社，2004年），頁420。
5　聯合國教科文組織：《保護非物質文化遺產公約》，轉引向雲駒：《人類口頭和非物質遺產》（銀川市：寧夏人民教育出版社，2004年），頁420。

中也有倡導專家參與的要求。國辦發[2005]18號文件《國務院辦公廳關於加強我國非物質文化遺產保護工作的意見》第三條提出「加強非物質文化遺產的研究、認定、保存和傳播。要組織各類文化單位、科研機構、大專院校及專家學者對非物質文化遺產的重大理論和實踐問題進行研究，重視科研成果和現代技術的應用。組織力量對非物質文化遺產進行科學認定，鑒別真偽。」[6]

我們國家對非物質文化遺產的認識與國際上是不同步的。過去一段時間裡，我們國家將一些珍貴的非物質文化遺產視為過時的棄物而大肆掃蕩，如將一些民俗活動視為封建迷信，而國際上早已有一套的非物質文化遺產保護的理論、政策、法規。無疑，我國非物質文化遺產的工作是相對滯後的。對大部分國人而言，非物質文化遺產是一個新名詞。因此，急需建立非物質文化遺產的理論體系和普及非物質文化遺產的相關知識，提高國民非物質文化遺產保護的意識。這都需要大批專家學者的參與。

三　演藝團體方面

演藝人員被動地等待政府來保護的態度是錯誤的。非物質文化遺產是活態的文化，它的活態不僅表現在文化遺產的活態性，也表現在文化遺產的載體「人」也是活態的，甚至文化遺產樣式所在的環境也是活態變化的。這一點與物質文化遺產明顯不同。「活態性」的特點還表現在創新和發展上。傳統戲劇是我國非物質文化重要的組成部分。她不僅以活態的形式承載著歷史的傳統，而且也應該吸納新時代的精神進行藝術的再創造。當原來賴以生存的歷史積澱逐漸消失，

6 國辦發[2005]18號文件：《國務院辦公廳關於加強我國非物質文化遺產保護工作的意見》，國務院法制辦公室編：《中華人民共和國新法規匯編》2005年第5輯（北京市：中國法制出版社，2005年），頁35。

「她」也應該在新的文化環境中汲取有利自己的營養而成長。政府的保護，專家的建議都只是外部的因素，創新主要通過傳統戲劇的載體──演藝團體和演藝人員來實現。

如前所論（第二章第四節），西秦戲為代表的非方言劇種類的傳統戲劇面臨衰亡的危險，根本的原因是語言隔閡所造成的。以明清官話為舞臺語言的劇種甚多。福建的閩劇、大腔戲、小腔戲、四平戲、詞明戲、梅林戲、南劍戲；江西的贛劇、宜黃戲、東河戲、寧河戲；廣東的西秦戲、正字戲、漢劇；湖南的祁劇，安徽的徽劇，湖北的漢劇等等，這些劇種要走出發展的困境，首先得解決劇種和觀眾之間的語言障礙。解決語言問題的最根本和最徹底的辦法有兩條：一是採用當地方言唱念行腔，使其成為方言劇種；二是採用京、昆的韻白或者普通話作為舞臺語言，使其能夠成為通行全國的劇種。

事實證明，這種做法具有可行性。我們身邊不乏以此方法改革成功的劇種。就廣東而言，廣東最大的劇種粵劇，原來也採用官話念白和行腔。清代中葉以後才加入廣州方言，廣府班到民國二十年前後，才基本上由戲棚官話改唱廣州方言。明代初年傳入粵東的正音戲，因對舞臺語言的兩種處理而分化為兩個劇種：一部分逐漸採用方言念白和行腔而成為潮音戲（潮劇），一部分固守官音唱念仍稱之為正音戲（正字戲）。目前兩個劇種都活躍於粵東地面。當下潮劇發展的興旺繁榮和正字戲發展的衰敗，正可以證明當初舞臺語言改革的意義。

目前西北地區的秦腔，也是經歷了官話到方言的歷史蛻變，才獲得今天如火如荼的發展。歷史文獻中常常以秦聲指代秦腔，造成了後人想當然地認為秦腔就是用秦地方言演唱的。其實不然。目前存活於海陸豐的西秦戲仍以官話唱念，便是秦腔原以官話唱念的一個活生生的證據。清代嚴長明的《秦雲擷英小譜》記載：申祥麟，渭南人，故

習秦聲，「由漢中渡江至武昌」，後又「由蒲州售技至太原」[7]，足跡
遍至陝、鄂、晉；三壽，「本趙姓，四川綿州德陽人」；[8]寶兒「長沙
人」；[9]色子，長安人，「赴浙中」。[10]可見，秦腔演員不一定就是秦地
人，秦地的秦腔演員足跡遠至山西、湖北、江浙。著名的秦腔演員魏
長生也不是秦地人。學官話易，學方言難。如果當時的秦腔用方言唱
念行腔，則外地的演員難以學精。外地人聽不懂陝西話，秦腔又何以
傳播大江南北？但是，目前的秦腔採用方言唱念，方言行腔帶來的地
方特色非常明顯。由此看來，秦腔的發展必然經歷了由官話到方言的
階段。也只有這樣，秦腔才會獲得廣大西北地區人們的強烈認同。

　　縱觀中國的戲曲發展史，通過改變舞臺語言來獲得新生的劇種不
勝枚舉。閩劇俗稱福州戲，實際是由江湖戲、平講戲、儒林戲以及嘮
嘮戲幾個劇種融合而成。清代中葉，來自外省的弋陽、亂彈班社在閩
東北農村流動演出，被當地人稱之為「江湖班」，所演的戲稱為「江
湖戲」。江湖戲起初唱念全用「官音」，但因語言的隔閡無法在當地扎
根。「約於清代嘉慶年間，江湖戲吸收了當地民歌俗曲，並進一步改
『官音』、土話雜混為全用土語演唱」，[11]成為「平講戲」。冠之曰「平
講」，可能就是因為採用土話演唱後平白易懂。儒林戲融合了昆曲、
高腔與當地民間小調，起初也用官音，後來「用福州方言演唱，才為
各個階層接受」。[12]嘮嘮戲源於徽戲，清中葉傳入福州後，因以官話為

7　〔清〕嚴長明：《秦雲擷英小譜》，《秦腔研究論著選》（西安市：陝西人民出版社，
　　1983年），頁168。

8　〔清〕嚴長明：《秦雲擷英小譜》，《秦腔研究論著選》（西安市：陝西人民出版社，
　　1983年），頁169。

9　〔清〕嚴長明：《秦雲擷英小譜》，《秦腔研究論著選》（西安市：陝西人民出版社，
　　1983年），頁174。

10　〔清〕嚴長明：《秦雲擷英小譜》，《秦腔研究論著選》（西安市：陝西人民出版社，
　　1983年），頁177。

11　《中國戲曲劇種大辭典》（上海市：上海辭書出版社，1995年），頁653。

12　《中國戲曲劇種大辭典》（上海市：上海辭書出版社，1995年），頁653。

舞臺語言導致觀眾聽不懂而被戲謔稱為「嘮嘮戲」。因此，嘮嘮戲「多在城裡或會館演出」，觀眾群局限於懂官話的外地官吏、客商。辛亥革命以後，因懂官話的外省籍官吏離閩，嘮嘮戲漸趨衰落，只得向已經本土化的平講戲、儒林戲靠攏、融合，形成以唱儒林戲「逗腔」為主體的閩劇。

　　北方劇種以山東的萊蕪梆子為例。萊蕪梆子由梆子戲和徽戲融合而成。稱為「萊蕪梆子」的原因與其舞臺語言的改革有關係。因藝人都是山東人，代代相傳，逐漸本土化。「在地方化的過程中，梆子腔走在前邊，如在道白、咬字上，唱梆子已完全改用山東口音；而唱撥子、吹腔等徽班戲時，還保留著江南口音。由於梆子腔更能適應當地情況，不斷發展，所以逐漸取得優勢。這個二合一的劇種，就被呼之為萊蕪梆子」。[13]

　　相反，戲曲發展史上，凡是全國性的聲腔劇種都是以官音為舞臺語言的，如梆子腔、皮黃腔。以昆腔為例，昆腔北曲依《中原音韻》，南曲依《洪武正韻》，只是丑腳採用蘇州方言。即使是這樣，李漁還提出了批評。《閒情偶寄》「詞曲部」專列「少用方言」一節，云：「凡作傳奇，不宜頻用方言，令人不解。近日填詞家，見花面登場，悉作姑蘇口吻，遂以此為成律。每作淨丑之白，即用方言，不知此等聲音，止能通于吳越，過此以往，則聽者茫然。傳奇天下之書，豈僅為吳越而設？」[14]

　　又如明代影響卓著的弋陽腔，也是採用官話演唱。長期以來，幾乎所有的研究者都認為弋陽腔是地方聲腔，甚至是土腔雜調。對明代「錯用鄉語」的片面理解，是造成這一誤解的關鍵。萬曆時期顧起元在《客座贅語》中稱：「大會則用南戲，其始止二腔，一為弋陽，一

13　《中國戲曲劇種大辭典》（上海市：上海辭書出版社，1995年），頁902。

14　〔清〕李漁著，單錦珩校點：《閒情偶寄》，杭州市：浙江古籍出版社，1985年。

為海鹽。弋陽則錯用鄉語，四方士客喜閱之；海鹽多用官語，兩京人用之。」[15]王古魯翻譯青木正兒的《中國近世戲曲史》時曾對「錯用」二字做出解釋，認為「錯用是『雜用』之意」。[16]徐渭在明嘉靖三十八年成書的《南詞敘錄》中記載了有關弋陽腔等聲腔流播的情況，云：「今唱家稱『弋陽腔』，則出於江西，兩京、湖南、閩、廣用之」。[17]弋陽腔能夠跨越各方言區廣泛流布，應是採用了各地的通用語言——官話。所以，「錯用鄉語」，是在官話的基礎上少量間雜土語。關於弋陽腔的舞臺語言，戴和冰〈明代弋陽腔「錯用鄉語」及其官語化〉一文有詳細的論述[18]，茲不贅言。

如上可見，以語言為工作中心的戲曲改革不僅是可行而且是必要的。康師保成教授在〈從「戲棚官話」到粵白到韻白——關於粵劇歷史與未來的思考〉一文，提出粵劇的改革應考慮克服方言障礙，「在保留粵劇的本質特徵——粵曲的前提下，在對白中加入類似京、昆劇種的韻白，以利於非粵語方言區的廣大觀眾的接受和認同」。[19]粵劇從戲棚官話到粵白的轉變，獲得了粵語方言區觀眾的認同。但如果要進一步地跨越方言區往外發展，則必須解決方言和非方言區觀眾的障礙問題。我認為康師的提法是從戲曲發展規律的角度慎重提出的科學建議。所以，當下以西秦戲為代表的非方言劇種改革的方向，結合各劇種的實際情況，要麼是逐漸採用所在地方言念白行腔，要麼是採用類似京、昆韻劇種的韻白唱念行腔。當然，每一次成功的改革都是來之不易的。戲曲的改革也需要眾多藝人乃至幾代藝人付出努力。

15　〔明〕顧起元：《客座贅語》卷9「戲劇」條（北京市：中華書局，1987年），頁303。

16　王古魯：〈譯著者敘言〉，《中國近世戲曲史》（北京市：作家出版社，1958年），頁7。

17　〔明〕徐渭：《南詞敘錄》，《中國古典戲曲論著集成》（三）（北京市：中國戲劇出版社，1980年），頁242。

18　戴和冰：〈明代弋陽腔「錯用鄉語」及其官語化〉，《文藝研究》，2007年第10期。

19　康保成：〈從「戲棚官話」到粵白到韻白——關於粵劇歷史與未來的思考〉，《江西社會科學》，2006年第1期，頁24。

後記

　　此書是在博士學位論文的基礎上修改而成的。二〇〇五年，承蒙恩師康保成先生不棄，使我有幸忝列師門。入學之初，先生就建議我關注廣東的西秦戲。西秦戲是首批被列為國家級非物質文化遺產名錄的文化瑰寶，也是戲曲史上影響重大的古老劇種，具有很高的學術研究價值。然而，西秦戲研究卻是一項難度相當高的工作，不僅藝術源流複雜、文獻材料極其匱乏，而且劇種生存現狀也極其瀕危。圖書館沒有現成的文獻，沒有現成的 VCD 等音像。我的博士論文就從田野工作開始，一有時間就往海陸豐跑，跟著西秦戲戲班錄製演出資料、收集劇本劇目、採訪藝人。為了弄清楚西秦戲的源流，我幾乎翻閱所有的廣東地方志、盡可能地收集散落民間的族譜、碑刻，留心當地人所說的每一句話，從中發現線索。為了弄清楚這個問題，我還特意到福建、江西、安徽、陝西、甘肅‧北京等七省市進行長途跋涉，沿門問藝，進行相關劇種的田野調查。其間的酸甜苦辣，唯有我心知。

　　求學問道，艱苦磨礪，理本當然。與此同時，老師們的關愛與教誨，更是我最可寶貴和珍視的力量。恩師康保成先生因我的學習，時時牽掛，精心指導、細心勉勵、充分信任、嚴格要求。在田野調查上，更為此充分調動個人私誼，聯繫全國有關的專家學者，聯繫調查點，讓我能有機會向更多的專家學者請教學習，瞭解更多的傳統戲劇的現狀。連在外地開會的緊張時日裡，先生亦不忘留意幫我收集有關資料。論文從章節的構架到某一個小論點的論證，都深得恩師的悉心指導。師母李樹玲女士，對我的生活關懷備至、噓寒問暖，每每令我感動；尊師黃天驥先生，不時致以鼓勵和肯定，給我增添了學術攀登

的勇氣和力量；歐陽光先生、黃仕忠先生、劉曉明先生、宋俊華先生等，都對我的學業和生活關愛有加。碩導何天傑教授以及華師大的周國雄教授一直關注著我的成長，寄望甚殷。誠然，沒有許許多多學養深厚、熱情親切的老師們的關心、扶持和培養，很難想像我今天能有機會叩問學術之門牆。在此，衷心感謝我敬愛的老師們！謝謝你們！

　　田野調查是艱苦的，能夠順利地完成田野調查，不僅要感謝老師、同學的鼓勵和幫助，也得感謝在田野調查途中幫助過我的各位專家、老師、朋友、乃至許許多多不知名的好心人⋯⋯謝謝你們給我提供幫助，在此向你們一併致謝與致敬！你們都是我的良師益友，正是有了你們支持和幫助，我的調查工作才得以順利開展；也正因為有你們，原本艱辛的調查才變得快樂和充實！

參考文獻

一　教育部人文社科重點研究基地
　　——中山大學中國非物質文化遺產研究中心重大項目《嶺南瀕危劇種研究——以西秦戲、白字戲、正字戲為個案》課題田野調查資料

曾新　《海豐駐陝西學習組報告》　海豐縣文化局檔案文件　1961年

中國戲劇家協會廣州分會資料研究組　《我省海豐西秦戲與陝西省秦　　　　腔在源流上的關係》　油印本

《明清碑文》　油印本　藏海豐縣檔案館

《江夏堂河頭黃氏族譜》　抄本

鹿境《蔡氏族譜》　清乾隆三十年抄本

《廣東省海豐縣顏氏族譜》　抄本

西坑《戴氏族譜》　抄本

太平圍鄉《黃氏族譜》　抄本

《呂氏世譜・論建醮陋規》　抄本

海豐縣文化局　《關於業餘劇團演出活動意見》　1982年5月29日文件

海豐縣文化局　《關於制止劇團擅演神生戲參與迷信活動的通知》　　　　　　　1982年12月8日文件

1991年9月廣東海陸豐西秦戲海豐劇團赴港演出宣傳單

1992年9月海陸豐西秦戲海豐劇團赴港演出宣傳單

香港九龍翠屏道惠海陸慶善堂值理會和海豐縣西秦戲劇團演出合同

1973年海豐縣文化局和財政局聯合制定　《縣專業文藝團體演出收費
　　試行辦法》

《西秦戲傳統劇目索引》　油印本

許翼心　《海陸豐地方戲曲發展簡史》　油印本

二　文獻資料

（一）地方縣志

《海豐縣志》　嘉靖刊本

《海豐縣志》　乾隆十四年刻本

《海豐縣志續編‧建置》　同治刊本

《陸豐縣志》　乾隆十年刊本

《博羅縣志》　乾隆二十八年刻本

《惠來縣志》　雍正刊本

《惠來縣志》　康熙刊本

《從化縣新志》　康熙四十九年修　雍正八年續修刻本

《儋縣志》　民國二十四年刊本

《道藏》　上海書店、天津古籍出版社、北京文物出版社　1994年

《德慶州志》　光緒二十五年刊本

《東莞縣志》　康熙二十八年刊本

《東莞縣志》　民國十六年刻本

《東莞縣志》　宣統三年刻本

《恩平縣志》　道光五年刊本

《恩平縣志》　民國二十三年鉛印本

《番禺縣續志》　民國二十年刊本

《番禺縣志》　光緒八年刻本

《番禺縣志》　同治十年刊本

《佛山忠義鄉志》　道光十一年刊本

《高明縣志》　光緒二十年刻本

《高要縣志》　道光六年刊本

《高州府志》　光緒十五年刊本

《高州府志》　據日本尊經閣文庫藏明萬曆刻本影印本

《廣東通志》　道光二年刊本

《廣東通志》　嘉靖四十年刊本

《廣東通志》　萬曆三十年刻本

《廣東通志初稿》　嘉靖十四年刊本

《廣寧縣志》　道光四年刻本

《廣州府志》　光緒五年刊本

《廣州府志》　乾隆二十三年刊本

《廣州年鑒》　民國二十四年出版

《歸善縣志》　乾隆四十八年刻本

《海康縣志》　光緒二十年刊本

《海康縣志》　民國十八年鉛印本

《何德盛堂家規》　光緒二十二年刻本

《和平縣志》　民國三十二年鉛印本

《河源縣志》　同治十三年刻本

《鶴山縣志》　道光六年刊本

《花縣志》　光緒十六年刻本

《化州志》　光緒十六年刻本

《懷集縣志》　民國五年鉛印本

《惠州府志》卷四〈風俗〉　嘉靖年刊本

《惠州府志》　光緒七年刊本

惠陽市地方志編纂委員會　《惠陽縣志》　廣州市　廣東人民出版社
　　2003年

《開建縣志》　　民國抄本

《開平縣志》　　道光三年刻本

《樂昌縣志》　　同治十年刊本

《雷州府志》　　嘉慶十六年刻本

《雷州府志》　　萬曆四十二年刻本

《臨桂縣志》　　嘉慶七年修　光緒六年補刊本

《龍川縣志》　　嘉慶二十三年刻本

《龍門縣志》　　民國二十五年鉛印本

《龍山鄉志》　　嘉慶十年刊本

《龍山鄉志》　　民國十九年刻本

《羅定直隸州志》　　康熙二十六年刻本

《羅定志》　　民國二十四年鉛印本

《茂名縣志》　　光緒十四年刊本

《南海縣志》　　康熙三十年刻本

《南海縣志》　　同治十一年刊本

《南海縣志》　　宣統二年刊本

《南雄府志》　　1958年廣東省中山圖書館油印本

《平遠縣志》　　民國二十四年鉛印本

《清遠縣志》　　民國二十六年鉛印本

《曲江縣志》　　光緒元年刊本

《饒平縣志》　　光緒九年增刻本

《仁化縣志》　　光緒九年刻本

《仁化縣志》　　民國二十三年鉛印本

《乳源縣志》　　康熙二年刻本

《石城縣志》　　光緒十八年刻本

《石城縣志》　　民國二十年鉛印本

《始興縣志》　　民國十五年石印本

《順德縣續志》　民國十八年刊本

《順德縣志》　乾隆十五年刻本

《順德縣志》　咸豐六年刻本

《四會縣志》　道光二十二年刻本

《四會縣志》　民國十四年刊本

《遂溪縣志》　道光二十九年刻本

《吳川縣志》　光緒十四年刊本

《西寧縣志》　康熙五十七年刻本

《西寧縣志》　民國二十六年鉛印本

《香山縣鄉土志》　廣東省立中山圖書館藏本

《香山縣志》　光緒五年刻本

《新會縣志》　道光二十一年刊本

《新會縣志》　康熙二十九年刊本

《新會鄉土志》　粵東編譯公司承印

《新寧縣志》　道光十九年刻本

《新興縣志》　乾隆二十三年刊本

《興寧縣志》　民國十八年鉛印本

《宣統高要縣志》　民國二十七年重刊本

《陽春縣志》　道光元年刻本

《陽江縣志》　道光二十三年增補道光二年續修刻本

《陽江志》　民國十四年刊本

《增城縣志》　民國十年刻本

《重修電白縣志》　道光六年刻本

《重修電白縣志》　光緒十八年刻本

《重修陽春縣志》　康熙二十六年刻本

（二）歷史文獻

〔東漢〕張衡　《西京賦》　〔梁〕蕭統編，〔唐〕李善注　《文選》
　　　　北京市　中華書局　1983年

〔晉〕干寶撰　汪紹楹校注　《搜神記》　北京市　中華書局　1979年

〔唐〕段安節　《樂府雜錄》　《中國戲曲論著集成》（一）　北京
　　　　市　中國戲劇出版社　1959年

〔唐〕戴君孚　《廣異記·華岳神女》　王汝濤　《太平廣記選》
　　　　濟南市　齊魯書社　1981年

〔宋〕孟元老　《東京夢華錄》　載《東京夢華錄　都城紀勝　西湖
　　　　老人繁勝錄夢粱錄　武林舊事》合刊本　北京市　中國商業
　　　　出版社　1982年

〔宋〕吳自牧　《夢粱錄》　載《夢粱錄　武林舊事》合刊本　濟南
　　　　市　山東友誼出版社　2001年

〔宋〕陳暘　《樂書》卷158　光緒丙子廣州版

〔宋〕沈括著　胡道靜校證　《夢溪筆談校證》　上海市　上海古籍
　　　　出版社　1987年

〔宋〕無名氏　《異聞總錄》　《筆記小說大觀》　揚州市　江蘇廣
　　　　陵古籍刻印社　1983年

〔北宋〕歐陽修著　李逸安點校　《歐陽修全集》　北京市　中華書
　　　　局　2001年

〔宋〕佚名　《新編五代史平話》　上海市　中國古典文學出版社
　　　　1954年

〔宋〕羅燁　《醉翁談錄》甲集　北京市　古典文學出版社　1957年

〔宋〕洪邁撰　何卓點校　《夷堅志》　北京市　中華書局　1981年

〔宋〕陳淳　《上傅寺丞論淫戲》　陳多、葉長海　《中國歷代劇論
　　　　選注》　長沙市　湖南文藝出版　1987年

〔元〕陶宗儀　《南村輟耕錄》　北京市　中華書局　1959年

〔元〕楊維楨　《鐵崖先生古樂府》卷2　上海市　商務印書館　1937年

〔元〕鍾嗣承　《錄鬼簿》　上海市　上海古籍出版社　1978年

〔明〕闕名　《錄鬼簿續編》　《錄鬼簿》（外四種）　上海市　上海古籍出版社　1978年

〔明〕朱權　《太和正音譜》　《錄鬼簿》（外四種）　上海市　上海古籍出版社　1978年

〔明〕臧晉叔編　《元曲選》　北京市　中華書局　1979年

〔明〕李素甫　《元宵鬧》　傅惜華編　《水滸戲曲集》第2集　上海市　古典文學出版社　1957年

〔明〕馮夢龍　《警世通言》　上海市　上海古籍出版社　1994年

〔明〕淩濛初　《宋公明鬧元宵》　傅惜華編　《水滸戲曲集》第1集　上海市　古典文學出版社

〔明〕黃汴編　《一統路程圖記》　楊正泰著　《明代驛站考》　上海市　上海古籍出版社　1994年

〔明〕瞿共美撰　《東明聞見錄》　清抄本

〔明〕李長祥　《天問閣文集》　民國求恕齋叢書本

〔明〕湯顯祖　《湯顯祖詩文集》　上海市　上海古籍出版社　1982年

〔明〕趙宧光　《寒山帚談》　四庫全書本

〔明〕利瑪竇　《利瑪竇中國劄記》　北京市　中華書局　1983年

〔明〕利瑪竇　《利瑪竇全集》　臺北市　光啟出版社　1986年

〔明〕徐渭　《南詞敘錄》　《中國古典戲曲論著集成》（三）　北京市　中國戲劇出版社　1980年

〔明〕黎遂球　《歌者張麗人墓誌銘》　《蓮香集》　乾隆三十年重刻

〔明〕張萱撰　〔清〕黎同甫編　《西園存稿》　清康熙四年序刊

〔明〕王驥德　《曲律》　長沙市　湖南人民出版社　1983年

〔明〕宋濂等撰　《元史》　北京市　中華書局　1976年

〔明〕吳承恩著　黃永年、黃壽成點校　《西遊記》　北京市　中華書局　2001年

〔明〕張位　《問奇集》　上海市　上海古籍出版社　1996年

〔明〕顧起元　《客座贅語》　北京市　中華書局　1987年

〔明〕胡文煥　《群音類選》　北京市　中華書局　1980年

〔清〕張心泰　《粵遊小識》　光緒二十六年九月開雕　夢榶零館藏板

〔清〕蒲松齡著、鍾夫校點　《聊齋志異》　上海市　上海古籍出版社　1998年

〔清〕李漁著　單錦珩校點　《閒情偶寄》　杭州市　浙江古籍出版社　1985年

〔清〕張渠　《粵東見聞錄》　廣州市　廣東高等教育出版社　1990年

〔清〕畢阮　《續資治通鑒》　北京市　團結出版社　1999年

〔清〕蕊珠舊史　《夢華瑣簿》　張次溪　《清代燕都梨園史料》　上海市　上海書店　1989年

〔清〕劉良璧　《重修福建臺灣府志》　臺灣文獻叢刊第74種

〔清〕俞正燮　《癸巳存稿》　瀋陽市　遼寧教育出版社　2003年

〔清〕屈大均　《廣東新語》　北京市　中華書局　1985年

〔清〕陸次雲　《圓圓傳》　上海市　商務印書館　1915年

〔清〕劉錦藻　《清朝續文獻通考》　杭州市　浙江古籍出版社　2000年

〔清〕趙翼　《簷曝雜記》　北京市　中華書局　1982年

〔清〕李斗　《揚州畫舫錄》　北京市　中華書局　2001年

〔清〕袁枚　《隨園詩話》　北京市　人民文學出版社　1982年

〔清〕張廷玉　《明史》　北京市　中華書局　2000年

〔清〕無名氏編　《傳奇匯考標目》　中國戲曲研究院編　《中國古典戲曲論著集成》第7冊　北京市　中國戲劇出版社　1980年

〔清〕唐英　《古柏唐戲曲集》　上海市　上海古籍出版社　1987年

〔清〕李玉　《一捧雪》　上海市　上海古籍出版社　1989年

〔清〕樂鈞撰　《青芝山館詩集》　清嘉慶二十二年刊本

〔清〕楊靜亭　《都門紀略》　揚州市　廣陵書社　2003年

〔清〕吳偉業　《綏寇紀略》　上海市　商務印書館　1937年

〔清〕何絜撰　《晴江閣集》　清康熙刻增修本

〔明〕談遷著　張宗祥校點　《國榷》　北京市　古籍出版社　1958年

〔清〕張潮　《虞初新志》　清康熙三十九年刻本

〔清〕黃之雋　《唐堂集》　清乾隆刻本

〔清〕鄭達輯《野史無文》　孔昭明主編　《臺灣文獻史料叢刊》第
　　　5輯　臺北市　大通書局　1987年

〔清〕無名氏　《明末滇南紀略》　《明末清初史料選刊》　杭州市
　　　浙江古籍出版社　1986年

〔清〕葉廷管撰　《楙花盦詩》　清光緒刻滂喜齋叢書本

〔清〕沈荀蔚述　《蜀難敘略》　揚州市　廣陵書社　1995年

〔清〕徐世溥撰　《江變紀略》　清道光古槐山房木活字荊駝逸史本

〔清〕徐鼒撰　工崇武校點　《小腆紀年附考》　北京市　中華書局
　　　1957年

〔清〕屈大均　《安龍逸史》　民國嘉業堂叢書本

〔清〕佚名　《明末紀事補遺》　清末刻本

〔清〕邵廷采撰　《西南紀事》　清光緒十年徐幹刻本

〔清〕計六奇輯　任道斌　魏得良點校　《明季南略》　北京市　中
　　　華書局　2006年

〔清〕屈大均　《皇明四朝成仁錄》　民國影印廣東叢書本

〔清〕李來章撰　《連陽八排風土記》　清康熙四十七連山書院刻乾
　　　隆增刻本

〔清〕王夫之　《永曆實錄》　上海市　上海古籍出版社　1987年

〔清〕葉夢珠輯　《續編綏寇紀略》　清末鉛印申報館叢書餘集本

〔清〕計六奇撰　任道斌、魏得良點校　《明季北略》　北京市　中
　　　華書局　1984年

〔清〕朱維魚　《河汾旅話》　沈家本　《枕碧樓叢書》　北京市
　　　知識產權出版社　2006年

〔清〕吳太初　《燕蘭小譜》　張次耕編　《清代燕都梨園史料》
　　　上海市　上海書店　1989年

〔清〕謝章鋌　《賭棋山莊詞話》　唐圭璋編　《詞話叢編》　北京
　　　市　中華書局　2005年

〔清〕華胥大夫　《金臺殘淚記》　張次耕編　《清代燕都梨園史
　　　料》　上海市　上海書店　1989年

〔清〕徐珂　《清稗類鈔》　第37冊戲劇類　北京市　中華書局
　　　1986年

〔清〕李綠園　《歧路燈》　上海市　上海古籍出版社　1994年

〔清〕李調元　《劇話》　《中國古典戲曲論著集成》　北京市　中
　　　國戲劇出版社　1980年

〔清〕嚴長明　《秦雲擷英小譜》　《秦腔研究論著選》　西安市
　　　陝西人民出版社　1983年

〔清〕王廷紹編　《霓裳續譜》　北京市　中華書局　1959年

〔清〕劉鶚著　嚴孟良點校　《老殘遊記》　北京市　中華書局
　　　2001年

〔清〕洪昇著　竹村則行、康保成箋注　《長生殿》　鄭州市　中州
　　　古籍出版社　1999年

〔清〕焦循　《花部農譚》　上海市　上海古籍出版社　1996年

〔清〕愛新覺羅・昭槤撰　何英芳點校　《嘯亭雜錄》　北京市　中
　　　華書局　2006年

〔清〕錢德蒼編撰　汪協如點校　《綴白裘》　北京市　中華書局
　　　2005年

清代粵劇藝人編　《廣東境內水陸交通大全》　廣州西炮臺密文閣圖
　　　章印務機構承印　清光緒年間本

〔清〕黃育楩　《破邪詳辨》　《清史資料》（第三輯）　北京市
　　　中華書局　1982年

〔清〕陸次雲　《圓圓傳》　上海市　商務印書館　1915年

〔清〕劉廷璣撰　張守謙點校　《在園雜志》　北京市　中華書局
　　　2005年

〔清〕劉獻廷撰　汪北平、夏志和點校　《廣陽雜記》　北京市　中
　　　華書局　1997年

〔清〕定晉岩樵叟著，林孔翼輯錄　《成都竹枝詞》　《成都竹枝
　　　詞》　成都市　四川人民出版社　1982年

〔清〕吳好山著，林孔翼輯錄　《成都竹枝辭九十五首》　《成都竹
　　　枝詞》　成都市　四川人民出版社　1982年

〔清〕戴璐　《藤陰雜記》　北京市　北京古籍出版社　1982年

〔清〕趙爾巽等　《清史稿》卷362　列傳149

〔清〕百齡　《守意龕集》　清道光讀書樂室刻本

黃協塤　《粉墨叢談》　蟲天子輯　《香豔叢書》　北京市　人民文
　　　學出版社　1992年

《御批歷代通鑑輯覽》卷119　四庫全書本

《佛山街略》　王慶成　《稀見清世史料與考釋》　武漢市　武漢出
　　　版社　1998年

《繪圖三教源流搜神大全》（外二種）　上海市　上海古籍出版社
　　　1990年

王利器輯錄　《元明清三代禁毀小說戲曲史料》（增訂本）　上海市
　　　上海古籍出版社　1981年

《清車王府曲本》　北京市　學苑出版社　2001年

《陝西傳統劇目匯編》「漢調二黃」第8冊　西安市　陝西省文化局編
　　　印　1959年

《陝西傳統劇目匯編》「漢調桄桄」第9冊　西安市　陝西省文化局編
　　　　印　1959年

《陝西傳統劇目匯編》「秦腔」第21冊　西安市　陝西省文化局編印
　　　　1958年

《甘肅傳統劇目匯編》「秦腔」第11-15冊　蘭州市　甘肅省劇目工作
　　　　室編印　1984年

廣東省廣州市戲曲改革委員會編　《粵劇傳統劇目叢刊》　廣州市
　　　　廣東人民出版社　1956-1957年

王秋桂主編　《善本戲曲叢刊》　臺北市　臺灣學生書局　1984年

粵劇研究社　《舊本粵劇叢刊》　香港　神州圖書公司　1980年

（二）今人研究專著

〔日〕田仲一成　《中國祭祀演劇研究》　東京　東京大學東洋文化
　　　　研究所　1981年

〔日〕田仲一成著　錢杭、任余白譯　《中國的宗族與戲劇》　上海
　　　　市　上海古籍出版社　1992年

〔日〕田仲一成著　雲貴彬、王文勳譯　《明清的戲曲——江南宗族
　　　　社會的表像》　北京市　北京廣播學院出版社　2004年

〔日〕田仲一成著　雲貴彬、于允譯　《中國戲劇史》　北京市　北
　　　　京廣播學院出版社　2002年

〔日〕青木正兒著　王古魯譯　《中國近世戲曲史》　北京市　作家
　　　　出版社　1958年

〔英〕馬林諾大斯基著　費孝通等譯　《文化論》　北京市　中國民
　　　　間文藝出版社　1987年

〔英〕詹姆斯·喬治·弗雷澤著　徐育新、汪培基、張澤石譯　《金
　　　　枝》　北京市　大眾文藝出版社　1998年

〔英〕泰勒著　蔡江濃譯　《原始文化》　杭州市　浙江人民出版社
　　　　1988年

〔美〕愛德華・薩皮爾著　陸卓元譯　《語言論》　北京市　商務印
　　書館　1985年

中國戲劇家協會廣東分會、廣東省文化局戲曲研究室編　《廣東戲曲
　　史料匯編》第1輯（內部資料）　1963年

周貽白　〈編寫《中國戲曲史》的管見〉　《周貽白戲劇論文選》
　　長沙市　湖南人民出版社　1982年

李家瑞　《北平俗曲略》　上海市　上海文藝出版社　1990年

歐陽予倩　《中國戲曲研究資料初輯》　北京市　中國戲劇出版社
　　1957年

孟繁樹　《中國板式變化體戲曲研究》　臺北市　文津出版社　1991年

蕭遙天　《民間戲劇叢考》　香港　天風出版有限公司　1957年

呂　匹　《海陸豐戲見聞》　廣州市　花城出版社　1999年

流　沙　《宜黃諸腔源流探》　北京市　人民音樂出版社　1993年

王　俊、方光誠著　《湖北戲曲聲腔劇種研究》　北京市　中國戲劇
　　出版社　1996年

劉國杰　《西皮二黃音樂概論》　上海市　上海音樂出版社　1989年

常靜之　《藝術不老文集》　臺北市　學海出版社　1997年

廖　奔　《中國戲曲聲腔源流史》　臺北市　貫雅文化事業公司
　　1992年

周育德　《中國戲曲與中國宗教》　北京市　中國戲劇出版社　1990
　　年12月第1版

袁行霈主編　《中國文學史》　北京市　高等教育出版社　2005年

焦文彬主編　《秦腔史稿》　西安市　陝西人民出版社　1987年

鄭覲文　《中國音樂史》　上海市　大同樂會　1929年

周貽白　《中國戲曲發展史綱要》　上海市　上海古籍出版社　1979年

陝西省藝術研究所編印　《藝術研究薈錄》第1期　1982年

張　庚、郭漢城　《中國戲曲通史》　北京市　中國戲劇出版社
　　1981年

顧　誠　《南明史》　北京市　中國青年出版社　1997年

《古本小說集成　隋唐演義》　上海市　上海古籍出版社　1992年

《曲海總目提要》　天津市　天津古籍書店　1992年

於質彬　《南北皮黃戲史述》　合肥市　黃山書社　1994年

武俊達　《戲曲音樂概論》　北京市　文化藝術出版社　1999年

馬紫晨　《中原文化藝術社會調查》　鄭州市　中州古籍出版社　1989年

顧　峰　《雲南歌舞戲曲史料輯注》　雲南省民族藝術研究所戲劇研究室編印　1986年

桐城縣地方志編纂委員會　《桐城縣志》　合肥市　黃山書社出版　1995年

焦文彬、閻敏削　《中國秦腔》　西安市　陝西人民出版社　2005年

麥嘯霞　《廣東戲劇史略》　廣東省戲劇研究室編印　《粵劇研究資料選》　1983年

李　喬　《中國行業神崇拜》　北京市　中國華僑出版社　1990年

黃兆漢、曾影靖編　《細說粵劇——陳鐵兒粵劇論文書信集》　香港光明圖書公司　1992年

譚元亨　《嶺南文化藝術》　廣州市　華南理工大學出版社　2002年

麥兆良著　劉麗君譯　《粵東考古發現》　汕頭市　汕頭大學出版社　1996年

恩格斯　《家庭、私有制和國家的起源》　《馬克思恩格斯選集》第4卷　北京市　人民出版社　1972年

海豐縣梅隴鎮人民政府編印　《梅隴鎮志》　1993年

公平鎮鎮志編委會編　《公平鎮志》　中國大地出版社　2001年

海豐縣文化局、海豐縣戲曲志編寫組　《西秦戲志》

郭秉箴　《粵劇藝術論》　北京市　中國戲劇出版社　1988年

黃　偉　《廣府戲班史》　中山大學古代文學博士論文　2006年

林淳鈞　《潮劇聞見錄》　廣州市　中山大學出版社　1993年

彭　湃　《海豐農民報告運動》　廣州市　廣州同光書店　1926年

程演生　《皖伶譜》　北京市　中華書局　1938年

中國戲劇家協會廣東分會、廣東省文化局戲曲研究室編　《廣東戲曲
　　　　史料匯編》第一輯（內部資料）　1963年

黃　敏　《惠州人才史稿》　南昌市　江西人民出版社　2005年

錢南揚　《永樂大典戲文三種校注》　北京市　中華書局　1979年

何　力　《北京的教育與科舉》　北京市　北京出版社　2000年

《漢語拼音方案草案討論集》第1輯　北京市　文字改革出版社
　　　　1957年

《漢語拼音方案草案討論集》第2輯　北京市　文字改革出版社
　　　　1957年

《漢語拼音方案草案討論集》第3輯　北京市　文字改革出版社
　　　　1958年

林倫倫、潘家懿　《廣東方言與文化論稿》　北京市　中國文聯出版
　　　　社　2000年

嚴木田　《西秦戲傳統音樂唱腔探微》　北京市　中國文聯出版社
　　　　2007年

王芷章　《清代伶官傳》　北京市　中華書局　1936年

項　陽　《中國弓絃樂器史》　北京市　國際文化出版公司　1999年

楊蔭瀏　《中國古代音樂史稿》　北京市　人民音樂出版社　1981年

呂錘寬　《北管古路戲的音樂》　宜蘭縣　傳統藝術中心　2004年

郭精銳、陳偉武　《車王府曲本提要》　廣州市　中山大學出版社
　　　　1989年

教育部教科用書編輯委員會劇本整理組編印　《平劇本事》第3冊
　　　　1942年

蔣星煜　《以戲代藥》　廣州市　廣東人民出版社　1980年

么書儀等主編　《中國文學通典：戲劇通典》　北京市　解放軍文藝
　　　出版社　1998年

中國戲劇家協會廣東分會、廣東省文化局戲曲研究室編印　《粵劇傳
　　　統劇目匯編》第5冊

佚名撰　《前漢書平話續集》　丁錫根點校　《宋元平話集》　上海
　　　市　上海古籍出版社　1990年

陝西省藝術研究所編　《秦腔劇目初考》　西安市　陝西人民出版社
　　　1984年

陶君起　《京劇劇目初探》（增訂本）　北京市　中國戲劇出版社
　　　1963年

吳捷秋著　《梨園戲藝術史論》　臺北市　財團法人施合鄭民俗文化
　　　基金會出版　1994年

泉州地方戲曲研究社編　《梨園戲・下南劇目》　北京市　中國戲劇
　　　出版社　2000年

王　群　《雲南花燈音樂概論》　北京市　人民音樂出版社　2003年

傅惜華　《曲藝論叢》　上海市　文藝聯合出版社　1953年

藝　生　《豫劇傳統劇目匯釋》　鄭州市　黃河文藝出版社　1986年

王紹曾主編　《清史稿藝文志拾遺》　北京市　中華書局　2000年

趙萬里編注　《薛仁貴征遼事略》　上海市　古典文學出版社　1957年

王學奇　《元曲選校注》　石家莊市　河北教育出版社　1994年

寧希元校點　《元刊雜劇三十種新校》　蘭州市　蘭州大學出版社
　　　1988年

王季烈編　《孤本元明雜劇》　北京市　中國戲劇出版社　1958年

林淳鈞、陳歷明　《潮劇劇目匯考》　廣州市　廣東人民出版社
　　　1999年

莊一拂　《古典戲曲存目匯考》　上海市　上海古籍出版社　1982年

譚正璧、譚尋　《評彈通考》　北京市　中國曲藝出版社　1985年

山西、陝西、河南、河北、山東省藝術（戲劇）研究所合編　《中國
　　梆子戲劇目大辭典》　太原市　山西人民出版社　1991年

陝西省藝術研究所編　《秦腔劇目初考》　西安市　陝西人民出版社
　　1984年

馬紫晨主編　《中國豫劇大辭典》　鄭州市　中州古籍出版社　1998年

胡士瑩　《彈詞寶卷書目》　上海市　上海古籍出版社　1984年

譚正壁、譚尋　《木魚歌、潮州歌敘錄》　北京市　書目文獻出版社
　　1982年

趙景深主編　邵曾祺編著　《元明北雜劇總目考略》　鄭州市　中州
　　古籍出版社　1985年

徐慕雲　《中國戲劇史》　上海市　上海古籍出版社　2001年

雪犁主編　《中華民俗源流集成》工藝行業祖師卷　蘭州市　甘肅人
　　民出版社　1994年

張次溪　《天橋一覽》　北京市　中華書局　1938年

張樞潤　《北方評書縱橫談》　中國人民政治協商會議天津市委員會
　　編　《天津文史資料選輯》第34輯　天津市　天津人民出版
　　社　1985年

陳非儂口述、伍榮仲、陳澤蕾重編　《粵劇六十年》　香港中文大學
　　粵劇研究計畫出版　2007年

向雲駒　《人類口頭和非物質遺產》　銀川市　寧夏人民教育出版社
　　2004年

《廣西戲曲史料集》　廣西壯族自治區戲劇研究室、中國戲劇家協會
　　廣西分會編印　1982年

陝西省戲劇志編撰委員會　《陝西省戲劇志》　西安市　三秦出版社

王古魯　《明代徽調戲曲散出輯佚》　上海市　古典文學出版社
　　1956年

杜陶穎編　《董永沉香合集》　上海市　上海出版公司　1955年

《中國戲曲志》廣西卷編輯部　《廣西地方戲曲史料匯編》第1至14
　　　輯　1985-1986年

顧樂真　《廣西戲劇史料散論集》　廣西壯族自治區戲劇研究室編印

福建省戲曲研究所　《福建戲史錄》　福州市　福建人民出版社　1983
　　　年

周妙中　《清代戲曲史》　鄭州市　中州古籍出版社　1987年

《關於秦腔源流的研究》　中國劇協陝西分會1961年編印

蘇子裕　《中國戲曲聲腔劇種考》　新華出版社　2001年

傅惜華　《古典戲曲聲樂論著叢編》　北京市　音樂出版社　1957年

周貽白輯　《戲曲演唱論著輯釋》　北京市　中國戲劇出版社　1962年

廣東省戲劇研究室主編　《粵劇唱腔音樂概論》　北京市　人民音樂
　　　出版社　1984年

劉吉典　《京劇音樂概論》　北京市　人民音樂出版社　1986年

常靜之　《論梆子腔》　北京市　人民音樂出版社　2005年

常靜之　《中國近代戲曲音樂研究》　北京市　人民音樂出版社　2000
　　　年

羅映輝　《梆子腔唱腔結構研究》　北京市　人民音樂出版社　1994年

中國藝術研究院戲曲研究所、山西省文化廳戲劇工作研究室　《梆子
　　　聲腔劇種學術討論會文集》　太原市　山西人民出版社　1984
　　　年

王正強　《秦腔音樂概論》　北京市　人民音樂出版社　1995年

安　波　《秦腔音樂》　上海市　海燕書店　1950年

馮光鈺　《戲曲聲腔傳播》　北京市　華齡出版社　2000年

余　從　《戲曲聲腔劇種研究》　北京市　人民音樂出版社　1990年

夏野編著　《戲曲音樂研究》　上海市　上海文藝出版社　1958年

呂錘寬　《北管古路戲唱腔精選》　宜蘭縣　傳統藝術中心　2004年

《宜蘭城　北管曲成果專輯》　宜蘭市　宜蘭文化中心　2000年

潘汝端　《北管鼓吹類音樂》　臺北市　傳統藝術中心　2001年

康保成　《儺戲藝術源流》　廣州市　廣東高等教育出版社　1999年

康保成　《中國古代戲劇形態與佛教》　上海市　東方出版中心　2004年

黃天驥、董上德編　《董每戡文集》　廣州市　中山大學出版社　2004年

存萃學社編集　《宋元明清戲曲研究論叢》　香港　大東圖書公司印行　1979年

葉明生　《福建傀儡戲史論》　北京市　中國戲劇出版社　2004年

容世誠　《戲曲人類學初探──儀式、劇場與社群》　桂林市　廣西師範大學出版社　2003年

王嵩山　《扮仙與作戲》　臺北市　稻鄉出版社　1997年再版

周貽白　《中國戲曲論叢》　北京市　中華書局　1952年

周貽白　《周貽白戲劇論文集》　長沙市　湖南人民出版社　1982年

高國藩　《中國巫術史》　上海市　上海三聯書店　1999年

鄭傳寅　《傳統文化與古典戲曲》　臺北市　揚智出版社　1995年

鄭傳寅　《中國戲曲文化概論》　臺北市　志一出版社　1995年

《潮劇研究資料選》　廣東省藝術創作研究室編　1984年

陳歷明、林淳鈞編　《明本潮州戲文論文集》　香港　藝苑出版社　2001年

鄭正魁　《海豐縣文物志》　廣州市　中山大學出版社　1988年

陳訓先　《潮汕文化源》　北京市　中國文聯出版社　1999年

黃挺、陳占山　《潮汕史》（上冊）　廣州市　廣東人民出版社　2001年

《宋代的潮州》　廣州市　中山大學出版社　1997年

廖來保編　《潮州兩千年》　潮州市　潮州市地方志辦公室編　1991年

葉春生編　《廣東民俗大典》　廣州市　廣東高等教育出版社　2005年

劉黎明　《宋代民間巫術研究》　成都市　巴蜀書社　2004年

王昆吾　《中國早期藝術與宗教》　上海市　東方出版中心　1998年

江紹原　《髮鬚爪》　上海市　開明書店　1928年

李亦園　《宗教與神話》　桂林市　廣西師範大學出版社　2004年

李亦園　《李亦園自選集》　上海市　上海教育出版社　2002年

《中國戲曲論著集成》　北京市　中國戲劇出版社　1980年

《明清佛山碑刻文獻經濟史料》　廣州市　廣東人民出版社　1987年

丁世良、趙放主　《中國地方志民俗資料匯編》　北京市　北京圖書
　　館出版社　1997年

廣東省戲劇研究室編　《廣東省戲曲和曲藝》（內部資料）　1964年

廣東省戲劇研究室主編　《粵劇唱腔音樂概論》　北京市　人民音樂
　　出版社　1984年

賴伯疆、黃鏡明　《粵劇史》　北京市　中國戲劇出版社　1993年

李新魁　《廣東的方言》　廣州市　廣東人民出版社　1994年

齊如山　《齊如山全集》　臺北市　聯經出版事業公司　1979年

邱坤良　《臺灣劇場與文化變遷》　臺北市　台原出版社　1997年

葉明生主編　《福建戲曲行業神信仰研究》　2002年

宗力、劉群　《中國民間諸神》　石家莊市　河北人民出版社　1986年

于質彬　《南北皮黃史述》　合肥市　黃山書社　1994年

周振鶴、游汝傑　《方言與中國文化》　上海市　上海人民出版社
　　1986年

游汝傑　《地方戲曲音韻研究》　北京市　商務印書館　2006年

呂　匹　《八方來鴻──侃海陸豐戲》　北京市　中國戲劇出版社
　　2006年

蔡毅編著　《中國古典戲曲序跋匯編》　濟南市　齊魯書社　1989年

馬彥祥　《秦腔考》　燕京大學排印本

王紹猷　《秦腔記聞──菊部妄談》　西安市　陝西易俗社　1949年

陝甘寧邊區文化協會戲劇工作委員會、音樂工作委員會合編　《秦腔
　　音樂》　新華書店西北總分店　1950年

陝甘寧邊區文化協會戲劇工作委員會編　《西安的舊劇改革》　西安
　　市　新華書店西北分店　1950年

安波記錄整理　《秦腔音樂》　上海市　海燕書店　1950年

梁文達收集整理　《陝北道情音樂》　西安市　西北人民出版社　1953
　　年

王依群記錄整理　《碗碗腔音樂》　西安市　西北人民出版社　1953年

田漢、馬少波等　《陝西戲曲在北京演出評論》　西安市　東風文藝
　　出版社　1959年

慕家璧、馬淩元記錄整理　《秦腔打擊樂譜》　上海市　長風文藝出
　　版社　1960年

陝西群眾藝術館編　《商雒花鼓音樂》　西安市　陝西人民出版社
　　1987年

蕭炳編著　《秦腔音樂唱板淺釋》　西安市　陝西人民出版社　1980年

楊天基、王興武編著　《秦腔板胡簡明教材》　西安市　陝西人民出
　　版社　1981年

中國戲曲志・陝西卷編輯部編　《陝西戲劇史料叢刊》　1983年起內
　　部印刷

何瑞等　《秦腔臉譜》　西安市　陝西人民美術出版社　1984年

李十三史料研究組編　《清代戲劇家李十三評傳》　西安市　陝西人
　　民出版社　1987年

王正強　《秦腔名家聲腔選析》　蘭州市　甘肅人民出版社　1989年

渭南地區文化局等編　《秦東戲劇論文集》　西安市　西北大學出版
　　社　1989年

劉文峰　《山陝商人與梆子戲》　北京市　文化藝術出版社　1996年

焦文彬　《古都西安　長安戲曲》　西安市　西安出版社　2002年

陳守仁　《神功戲在香港：粵劇、潮劇及福佬戲》　香港　香港中文
　　大學粵劇研究計畫　1996年

陳守仁　《香港粵劇導論》　香港　香港中文大學音樂系粵劇研究計
　　　畫　1999年

陳守仁　《香港粵劇劇目初探（任白卷）》　香港　香港中文大學音
　　　樂系粵劇研究計畫　2005年

陳守仁　《儀式、信仰、演劇：神功粵劇在香港》　香港　香港中文
　　　大學粵劇研究計畫　1996年

陳守仁　《粵劇音樂的探討》　香港　香港中文大學音樂系粵劇研究
　　　計畫　2001年

陳守仁編　《實地考察與戲曲研究》　香港　香港中文大學音樂系粵
　　　劇研究計畫　1997年

董曉萍、〔美〕歐達偉　《鄉村戲曲表演與中圍現代民眾》　北京市
　　　北京師範大學出版社　2000年

費孝通　《中華多民族多元一體格局》　北京市　中央民族大學出版
　　　社　1989年

馮清平　《廣東大戲考》　上海市　廣東播音界聯誼會　1949年

傅　謹　《草根的力量──臺州戲班的田野調查與研究》　南寧市
　　　廣西人民出版社　2001年

高丙中　《民俗文化與民俗生活》　北京市　中國社會科學出版社
　　　1994年

葛健雄、曹樹基、吳松弟　《簡明中國移民史》　福州市　福建人民
　　　出版社　1993年

龔伯洪　《廣府文化源流》　廣州市　廣東高等教育出版社　1999年

顧希佳　《社會民俗學》　哈爾濱市　黑龍江人民出版社　2003年

廣東省劇協、廣東省文化局整理編印　《粵劇現存劇本編目》　1962年

廣東省文化局戲曲研究室編　《廣東戲曲史料匯編》第二輯（內部資
　　　料）　1964年

廣東省戲劇研究室編　《粵劇研究資料選》（內部資料）　廣州市
　　　1983年

廣東省戲劇研究室主編　《粵劇唱腔音樂概論》　北京市　人民音樂
　　　　出版社　1984年

廣西藝術研究所編　《兩廣粵劇邕劇歷史研討會論文集》　南寧市
　　　　廣西藝術研究所　1986年

胡樸安　《中華全國風俗志》　石家莊市　河北人民出版社　1986年

湖南戲劇工作室、湖南師範大學中文系編　《湖南地方戲曲史料》
　　　　長沙市　1980年

黃淑娉主編　《廣東族群與區域文化研究》　廣州市　廣東高等教育
　　　　出版社　1999年

賴伯疆　《廣東戲曲簡史》　廣州市　廣東人民出版社　2001年

李權時主編　《嶺南文化》　廣州市　廣東人民出版社　1993年

李旭東、楊志烈、楊忠編　《中國戲劇管理體制概要》　北京市　中
　　　　國戲劇出版社　1989年

梁沛錦　《粵劇劇目初編》　香港　學津書局　1979年

梁沛錦　《粵劇研究通論》　香港　龍門書店　1982年

廖奔　《宋元戲曲文物與民俗》　北京市　文化藝術出版社　1989年

林　拓　《文化的地理過程分析──福建文化的地域性考察》　上海
　　　　市　上海書店出版社　2004年

劉靖之、冼玉儀主編　《粵劇研討會論文集》　香港　香港大學亞洲
　　　　研究中心、三聯書店（香港）有限公司　1995年

國務院法制辦公室編　《中華人民共和國新法規匯編》　2005年第5
　　　　輯　北京市　中國法制出版社　2005年

國務院法制辦公室編　《中華人民共和國新法規匯編》　2006第1輯
　　　　（總第107輯）　北京市　中國法制出版社　2006年

三　研究論文

康保成、黃仕忠、董上德　〈徜徉於文學與藝術之間〉　《文學遺產》
　　　　1999年第1期

傅　謹　〈中國戲劇的世紀性轉折〉　《中國新聞週刊》2007年8月
　　　　20日

宋俊華　〈非物質文化遺產與戲曲研究的新路向〉　《文藝研究》
　　　　2007年第2期

苗懷明　〈從文學的、平面的到文化的、立體的——二十世紀八十年
　　　　代以來中國戲曲研究方法變革之探討〉　《河南社會科學》
　　　　2003年第5期

趙家瑞　〈從西府秦腔源探古「西秦腔」〉　《當代戲劇》2007年第2期

李時成　〈廣東西秦戲正線腔源流淺析〉　1983年「徽調‧皮黃血書
　　　　研討會」論文

束文壽　〈清乾隆年二黃源流考〉　《戲曲藝術》1991年第1期

束文壽　〈清乾隆年記載二黃的產地新說〉　《當代戲劇》1991年第
　　　　2期

束文壽　〈陝西有兩個秦腔——為程硯秋先生「一個有趣的發現」補
　　　　正〉　《戲曲藝術》2004年第2期

束文壽　〈論京劇聲腔源於陝西〉　《戲曲研究》第64輯

束文壽　〈陝西是京劇主要聲腔的發源地〉　《藝術百家》2005年第
　　　　1期

束文壽　〈二黃腔是早期秦腔的主要聲腔　答方月仿先生質疑〉
　　　　《中國戲劇》2005年第12期

束文壽　〈再論京劇聲腔源於陝西〉　《戲曲研究》第70輯

方月仿　〈質疑「京劇聲腔源於陝西」〉　《中國戲劇》2005年第2期

方月仿　〈質疑〈二黃腔是早期秦腔的主要聲腔〉〉　《戲劇之家》
　　　　2006年第1期

蘇子裕　〈「京劇聲腔源於陝西」質疑〉　《戲曲研究》2005年第68輯

蘇子裕　〈楚調秦腔西秦腔，不是陝西山二黃——兼答束文壽先生〉
　　　　《戲曲研究》第74輯

黃鏡明、李時成　〈廣東西秦戲淵源質疑〉　《梆子聲腔劇種學術討
　　　　論會文集》　太原市　山西人民出版社　1984年

李時成　〈廣東西秦戲正線腔源流淺析〉　1983年「徽調‧皮黃學術
　　　　研討會」論文

流　沙　〈廣東西秦戲考〉　《宜黃諸腔源流探》　北京市　人民音
　　　　樂出版社　1993年

王俊、方光誠著　〈漢劇西皮探源紀行〉　《湖北戲曲聲腔劇種研
　　　　究》　北京市　中國戲劇出版社　1996年

潘仲甫　〈清代乾嘉時期京師「秦腔」初探〉　《梆子聲腔劇種學術
　　　　討論會文集》　太原市　山西人民出版社　1987年

流　沙　〈西秦腔與秦腔考〉　《梆子聲腔劇種學術討論會文集》
　　　　太原市　山西人民出版社　1987年

張守中　〈從元雜劇的興盛談到蒲劇的形成〉　河東兩京歷史考察隊
　　　　編著　《晉秦豫訪古》　太原市　山西人民出版社　1986年

孟繁樹　〈梆子腔的發祥地〉　《當代戲劇》1985年第10期

常靜之　〈論梆子腔的源流與衍變〉　《藝術不老文集》　臺北市
　　　　學海出版社　1997年

〈缽中蓮〉　《劇學月刊》1933年第2卷第4期

程硯秋　〈西北戲曲訪問小記〉　《人民日報》1950年2月15日

程硯秋、杜穎陶　〈秦腔源流質疑〉　《新戲曲》1951年第2卷第6期

田益榮　〈秦腔史探源〉　《梆子聲腔劇種學術討論會文集》　太原
　　　　市　山西人民出版社　1987年

王紹猷　〈秦腔紀聞〉　《秦腔研究論著選》　西安市　陝西人民出
　　　　版社　1983年

焦文彬　〈從〈缽中蓮〉看秦腔在明代戲曲聲腔中的地位〉　西安市
　　　　陝西省藝術研究所編印　〈藝術研究薈錄〉總第2輯　1983年

梁志剛　〈陝西秦腔皮影剪影──皮影藝人王雲飛訪談記〉　《中國
　　　　非物質文化遺產研究簡報》2006年第3-4期

馬少波　〈三大秦班進北京〉　《更紅集》　北京市　作家出版社
　　　　1959年

徐筱汀　〈「亂彈」釋名〉　《中國早期戲劇畫刊》　北京市　全國
　　　　圖書館文獻縮微複製縮微中心出版　2006年

洪　非　〈漫談徽戲的興衰〉　《戲曲藝術》1984年第1期

常靜之　〈論梆子腔的源流與衍變〉　《藝術不老文集》　臺北市
　　　　學海出版社　1997年

陳鐵兒　〈粵劇由發創衰落到復興〉　收錄於黃兆漢、曾影靖編《細
　　　　說粵劇──陳鐵兒粵劇論文書信集》　香港　光明圖書公司
　　　　1992年

許翼心　〈海陸豐地方戲曲發展簡史〉　油印本

陳勇新　〈佛山是孕育粵曲的搖籃〉　《南國紅豆》2002年第6期

楊　永　〈海豐先民源流初探〉　廣東省海豐縣委員會文史資料委員
　　　　會編印　〈海豐文史〉第3輯

郝　碩　〈清乾隆四十五年江西巡撫郝碩復奏查辦戲曲〉　《史料旬
　　　　刊》第22期

劉回春　〈遍布湘西南的祁劇〉　《湖南戲劇》1980年第2期

李福清　〈俄羅斯所藏廣東俗文學刊本書錄〉　《漢學研究》第12卷
　　　　第1期（1994年6月）　頁365-403

李福清　〈新發現的廣東俗曲書錄〉　《漢學研究》第17卷1期（1999
　　　　年6月）　頁201-227

李福清、王長友　〈梆子戲稀見版本書錄〉（上）　載《九州學林》
　　　　創刊號　2003年秋季
李福清、王長友　〈梆子戲稀見版本書錄〉（中）　載《九州學林》
　　　　第1卷第2期　2003年冬季
李福清、王長友　〈梆子戲稀見版本書錄〉（下）　載《九州學林》
　　　　第2卷第1期　2004年春季
《三稀有劇種下周永樂響鑼〉　《澳門日報》2005年10月7日 B9版
冼玉清　〈清代六省戲班在廣東〉　《中山大學學報》1963年第3期
黃鏡明、李時成　〈廣東西秦戲淵源質疑〉　《梆子聲腔劇種學術討
　　　　論會文集〉　太原市　山西人民出版社　1984年
吉　喆　〈從我國弓絃樂器的發展初探板胡的淵源〉　《交響》1986
　　　　年第1期
鍾清明　〈胡琴起源辨證〉　《天津音樂學院學報》1989年第2期
劉正剛　〈清前期廣州社會發展與內地關係〉　《暨南史學》第2輯
　　　　2003年
周貽白　〈中國戲劇聲腔的三大源流〉　《中國戲曲論叢〉　北京市
　　　　中華書局　1952年
周貽白　〈談漢劇〉　《中國戲曲研究資料初輯〉　北京市　中國戲
　　　　劇出版社　1957年
鍾清明　〈胡琴起源辨證〉　《音樂學習與研究》1989年第2期
劉東升　〈傳統戲曲樂隊鐘的弓絃樂器〉　《中國音樂學》1993年第
　　　　3期
黎錦熙　〈全國國語運動大會宣言〉　《國語週刊》（北新）第29期
　　　　1925年
〈中央教育會議及其議決案〉　《教育雜誌》第3卷（1911年）第7號
　　　　《記事》
黃光武　〈「沉東京　浮南澳」為讖語謠言辯析〉　潮汕歷史文化研

究中心、汕頭大學潮汕文化研究中心編　〈潮學研究〉第7
輯　廣州市　花城出版社　1999年

〈東南沿海地殼趨勢形變及其與地震關係的調查──以民間廣泛傳說
的沉東京為例〉　地震科學聯合基金會辦公室編　《地震科
學聯合基金會資助課題成果匯編（1985-1989）第1集》　北
京市　地震出版社　1992年

戴和冰　〈明代弋陽腔「錯用鄉語」及其官語化〉　《文藝研究》
2007年第10期

康保成　〈從「戲棚官話」到粵白到韻白──關於粵劇歷史與未來的
思考〉　《江西社會科學》2006年第1期

王正強　〈為「西秦腔」探源尋蹤〉　《戲劇藝術》1996年第3期

王正強　〈西秦腔再考〉　《當代戲劇》2005第6期

王依群　〈《搬場拐妻》中的【西秦腔】考〉　《當地戲劇》1993年
第4期

王依群　〈《搬場拐妻》中的【西秦腔】考〉（續）　《當地戲劇》
1994年第4期

李志鵬　〈西秦腔·西府秦腔·西路梆子〉　《當代戲劇》2006年第
2期

黃梅岑　〈「西秦戲」在潮州〉　《韓山師範學院學報》1990年第2期

楊志烈　〈吹腔、西秦腔與皮簧腔〉　《徽調（皮簧）論文集》　安
徽省藝術研究所編印

王道中　〈漢調二黃源流探索〉　《徽調、皮黃學術討論會論文資料
集》藏藝術研究院

康保成　〈中國戲神初考〉　《文藝研究》1998年第2期

康保成　〈中國戲神再考〉（上）　《中山大學學報》1998年第6期

康保成　〈中國戲神再考〉（下）　《中山大學學報》1999年第1期

宋俊華　〈山陝會館與秦腔傳播〉　《文藝研究》2006年第2期

莫汝城　〈粵劇聲腔的源流與變革〉　《粵劇研究》1887年第2期

王芷章　〈論清代戲曲的兩個主要聲腔〉　《戲曲藝術》1983年第1期

張　庚　〈北雜劇聲腔的形成和衰落〉　《戲曲研究》（1）　長春市
　　　　吉林人民出版社　1980年

雲　士　〈腔調考原〉　《劇學月刊》1934年第3卷第7期

田仲一成　〈明代閩粵地方劇〉　《東方學》1971年第42期

王利器　〈明代的川戲〉　《川劇藝術》1981年第2期

雷齊明　〈明清劇種源流談〉　《北京師院學報》（社科）1981年第2期

譚韶華　〈明代的「川戲」之我見：兼談川劇形成問題〉　《川劇藝
　　　　術》1985年第1期

傅雪漪　〈明清戲曲腔調尋蹤〉　《戲曲研究》（15）　1985年

馬彥祥　〈秦腔考〉　《燕京學報》1932年第6期

朱恆夫　〈推進與制約　民俗與戲曲之關係〉　《藝術百家》1997年
　　　　第2期

子　靜　〈行語尋源說「鬥官」〉　《南國紅豆》2001年第1期

四　網絡資料

黃坤澤：〈海陸豐民間武術文化的傳承與發展〉，發表在網上論壇「海
　　　　豐人社區」。網址：http://www.hfren.cn/bbs/viewthread.php?
　　　　tid=7291&extra=page%3D1

蔡振家設立的「西田社戲曲工作室」網站：《臺灣戲曲‧亂彈戲》。網
　　　　址：http://seden.e-lib.nctu.edu.tw/tw_oper/index.html

五　工具書

《中國戲曲志‧甘肅卷》　北京市　中國 ISBN 中心　1993年

《中國戲曲志·福建卷》　　北京市　文化藝術出版社　1993年
《中國戲曲志·廣東卷》　　北京市　中國 ISBN 中心　1993年
《中國戲曲志·廣西卷》　　北京市　中國 ISBN 中心　1995年
《中國戲曲志·海南卷》　　北京市　中國 ISBN 中心　1998年
《中國戲曲志·河北卷》　　北京市　中國 ISBN 中心　1993年
《中國戲曲志·黑龍江卷》　　北京市　中國 ISBN 中心　1994年
《中國戲曲志·湖北卷》　　北京市　文化藝術出版社　1993年
《中國戲曲志·湖南卷》　　北京市　文化藝術出版社　1990年
《中國戲曲志·江蘇卷》　　北京市　中國 ISBN 中心　1992年
《中國戲曲志·江西卷》　　北京市　中國 ISBN 中心　1998年
《中國戲曲志·山西卷》　　北京市　文化藝術出版社　1990年
《中國戲曲志·上海卷》　　北京市　中國 ISBN 中心　1996年
《中國戲曲志·天津卷》　　北京市　文化藝術出版社　1990年
《中國戲曲志·陝西卷》　　北京市　文化藝術出版社　1995年
《中國戲曲志·甘肅卷》　　北京市　文化藝術出版社　1990年
《中國戲曲音樂集成·廣東卷》　　北京市　中國 ISBN 中心　1996年
《中國戲曲音樂集成·陝西卷》　　北京市　中國 ISBN 中心　2005年
《中國戲曲音樂集成·湖南卷》　　北京市　文化藝術出版社　1992年
《中國戲曲音樂集成·福建卷》　　北京市　中國 ISBN 中心　2003年
《中國戲曲音樂集成·廣西卷》　　北京市　中國 ISBN 中心　2003年
《中國戲曲音樂集成·江西卷》　　北京市　中國 ISBN 中心　1999年
《中國戲曲音樂集成·安徽卷》　　北京市　中國 ISBN 中心　1994年
廣東省地方史志編纂委員會編　《廣東省志·方言志》　廣州市　廣
　　　東人民出版社　2004年
廣東省藝術研究所編　《廣東戲劇年鑒》年
山西、陝西、河南、河北、山東省藝術（戲劇）研究所合編　《中國
　　　梆子戲劇目大辭典》　太原市　山西人民出版社　1991年

四川省川劇藝術研究院、四川省川劇學校、四川省川劇院合編　《川
　　　劇劇目辭典》　成都市　四川辭書出版社　1999年

馬紫晨主編　《中國豫劇大辭典》　鄭州市　中州古籍出版社　1998年

中國戲劇家協會廣東分會編印　《粵劇劇目綱要》　1961年

陶君起　《京劇劇目初探》（增訂本）　北京市　中國戲劇出版社
　　　1963年

《中國大百科全書‧戲曲曲藝卷》　北京市　中國大百科全書出版社
　　　1983年

上海藝術研究所中國戲劇家協會上海分會　《中國戲曲曲藝詞典》
　　　上海市　上海辭書出版社　1985年

姜彬主編　《中國民間文學大辭典》　上海市　上海文藝出版社　1992
　　　年

中國戲劇家協會廣東分會編印　《粵劇劇目綱要》　1961年

《中國戲曲劇種大辭典》　上海市　上海辭書出版社　1995年

《中國大百科全書‧戲劇卷》　北京市　中國大百科全書出版社
　　　1989年

中國藝術研究院音樂研究所編　《中國樂器圖鑒》　濟南市　山東教
　　　育出版社　1992年

作者簡介

劉紅娟

　　廣東省梅州興寧人，中共黨員，文學博士、博士後。現任福建師範大學文學院教授。

　　主要從事中國戲曲史、元明清文學研究，主持完成國家社科青年項目《大陸西秦戲與臺灣北管的比較研究》，二○二○年主持國家社科基金重點項目《廣東戲在東南亞的傳播與嬗變研究》。

本書簡介

　　西秦戲系明末西秦腔（即琴腔、甘肅調）流入海（陸）豐後，與地方民間藝術結合，至清初遂逐漸游離於本腔（西秦腔）而自立門戶，形成了別具風格與特色的地方戲劇種。西秦戲是首批被列為國家級非物質文化遺產名錄的文化瑰寶，也是戲曲史上影響重大的古老劇種，具有很高的學術研究價值。然而，西秦戲研究卻是一項難度相當高的工作，不僅藝術源流複雜、文獻材料極其匱乏，而且劇種生存現狀也極其瀕危。本書對西秦戲作了比較深入全面的研究。

福建師範大學文學院百年學術論叢·第八輯 1702H05

西秦戲研究

作　　　者　劉紅娟
總 策 畫　鄭家建　李建華

發 行 人　林慶彰
總 經 理　梁錦興
總 編 輯　張晏瑞
編 輯 所　萬卷樓圖書股份有限公司
　　　　　臺北市羅斯福路二段 41 號 6 樓之 3
　　　　　電話　(02)23216565
　　　　　傳真　(02)23218698

發　　　行　萬卷樓圖書股份有限公司
　　　　　臺北市羅斯福路二段 41 號 6 樓之 3
　　　　　電話　(02)23216565
　　　　　傳真　(02)23218698
　　　　　電郵　SERVICE@WANJUAN.COM.TW
香港經銷　香港聯合書刊物流有限公司
　　　　　電話　(852)21502100
　　　　　傳真　(852)23560735

ISBN 978-626-386-104-6
2024 年 6 月初版二刷
定價：新臺幣 620 元

如何購買本書：

1. 劃撥購書，請透過以下郵政劃撥帳號：
　帳號：15624015
　戶名：萬卷樓圖書股份有限公司
2. 轉帳購書，請透過以下帳戶
　合作金庫銀行　古亭分行
　戶名：萬卷樓圖書股份有限公司
　帳號：0877717092596
3. 網路購書，請透過萬卷樓網站
　網址　WWW.WANJUAN.COM.TW

大量購書，請直接聯繫我們，將有專人為
您服務。客服：(02)23216565 分機 610

如有缺頁、破損或裝訂錯誤，請寄回更換
版權所有·翻印必究
Copyright©2024 by WanJuanLou Books CO., Ltd.
All Rights Reserved　　　　Printed in Taiwan

國家圖書館出版品預行編目資料

西秦戲研究/劉紅娟著. -- 初版. -- 臺北市：萬
卷樓圖書股份有限公司, 2024.06 印刷
　面；　公分. -- (福建師範大學文學院百年學
術論叢. 第八輯；1702H05)

ISBN 978-626-386-104-6(平裝)

1.CST: 地方戲曲 2.CST: 花部 3.CST: 中國
982.5　　　　　113006017